# 日本近現代陶芸史

外舘和子

# 目次

はじめに——近現代陶芸史研究における課題 …… 12

## 第一部 日本陶芸史にみる近代性の獲得

序章 「近代」はいつからか——近代化三つのステージ …… 15

第一章 近代化第一ステージ 幕末〜明治期 …… 16

殖産興業政策と万国博覧会 …… 18

明治期における製作者——「製陶家」「窯主」 …… 18

第二章 近代化第二ステージ 大正〜昭和前期 …… 24

陶芸家への道 …… 28

個的価値の獲得と実材表現の登場 …… 28

柳宗悦の思想と陶芸の用途性 …… 42

…… 53

第三章　近代化第三ステージ　昭和二〇年代以降……61

近代化第三ステージとは何か……61
陶芸オブジェの誕生と展開……62
本格的な女性陶芸家の登場……84
「伝統工芸」の展開――「伝承」から「伝統」へ……90
実用陶磁器の分化・発展……99
一九八〇年代以降の展開……114

## 第二部　日本やきもの史各論……121

日本やきもの史――縄文から平成まで……122
初代宮川香山の陶業……134
富本憲吉のメッセージ――瀬戸で発見された画帖から……148
タイトルの近代性――バーナード・リーチの作品をめぐって……155
八木一夫《ザムザ氏の散歩》――誕生の背景とその造形性……158
伝統工芸とは何か――素材や技術に根ざした実材表現の可能性……167

3

## 第三部　作家論・作品論・展評

朝日陶芸展——その歴史的役割と意義 ……………………………… 183
近現代陶芸史と女流陶芸 ……………………………………………… 187
備前焼の歴史と現代性 ………………………………………………… 208
笠間焼とその歴史 ……………………………………………………… 224
練上表現の現在 ………………………………………………………… 230
染付の魅力——歴史と現在 …………………………………………… 236
世界が注目する現代日本の工芸 ……………………………………… 242
人形的具象性の造形——人形・彫刻・工芸を跨ぐ像のかたち
（籔内佐斗司、中村義孝、北川宏人、伊藤遠平、山野千里） …… 249

板谷波山——明治から大正以降への懸け橋 ………………………… 280
川喜田半泥子——偉大なる素人の徹底したアマチュアリズム …… 282
富本憲吉——創意の実材主義者 ……………………………………… 284
石黒宗麿——古陶磁を超える軽妙洒脱 ……………………………… 287
濱田庄司——"内なる他力"からの創造 ……………………………… 289

金重陶陽――現代備前のパイオニア ……291
加藤唐九郎――豪胆なる古陶磁研究の覇者 ……304
辻晉堂――やきもので大成した作家 ……307
三輪壽雪――萩の土と釉で表現する雄々しき自然 ……309
山田東華――現代萬古焼の異才 ……311
城戸夏男――波山に続く茨城の個人作家 ……315
八木一夫――戦後陶芸の異才 ……327
岡部嶺男――不屈の探究心 ……329
島岡達三――民芸に学んだ知性派 ……331
鈴木治――詩情豊かな象徴的具象 ……333
青木龍山――創造性の探求としての黒 ……335
速水史朗――瓦の土で作るユーモアとエスプリ ……340
松井康成――前人未踏の練上 ……343
森正洋――陶磁デザイナーが創造する日常 ……348
林康夫――手捻りによる演繹的オブジェの先駆者 ……351
今井政之――少年の如きまなざし ……354

伊藤公象——人為と自然、あるいは増殖する襞

坪井明日香——本格的な女性陶芸家の造形

加守田章二と竹内彰——現代陶芸史の中で

塚本竜玄——大地の息吹をかたちにする

鈴木藏——堅牢なる志野

森野泰明——京都の雅(みやび)と知性(クール)

柳原睦夫——痛快なるユーモアと批判精神

伊勢﨑淳——備前陶芸史の王道を行く造形の革新者

原清——鉄釉陶器の深淵を求めて

鯉江良二——自由な発想と即興(アクション)

神谷紀雄——穏健なる鉄絵の魅力

十二代三輪休雪——挑発する美とエロス

梶谷胖——練上のダイナミズム

中島宏——重厚にして清澄なる青磁

金重晃介——備前の土の厚みを活かす

小松誠——日常の発見をデザインに

356
360
363
375
377
379
382
384
398
400
402
404
407
408
410
413

6

平川鐵雄─土と釉薬の出会いをうつわの個性に ……416

栗木達介─陶の造形論理をかたちに ……418

栄木正敏─独創的なデザインを自身の名で ……421

和太守卑良─響き合う模様と形 ……423

小林征児─駄駄男─動き出す有機的造形 ……425

中村卓夫─超九谷的装飾 ……427

岡田裕─萩の土と釉の可能性を探る ……430

小川待子─人為を尽くして自然に還る ……432

吉川正道─せめぎあう面の陰影 ……434

井上俊一─京都に学んだ知的装飾 ……436

深見陶治─息をのむフォルムの緊張感 ……439

板橋廣美─間接的手わざによる白きイメージの連鎖 ……441

前田正博─詩情のカラリスト ……447

杉浦康益─空間の変容と自然への帰依 ……450

寺本守─うつわに踊る文様の旋律 ……453

十五代樂吉左衛門─作為と無作為のはざまに ……455

- 猪飼護の土瓶と急須——生活観をかたちに ……… 457
- 隠崎隆一——攻めの備前焼 ……… 462
- 中尾恭純——線と面のハーモニー ……… 464
- 中島晴美作品にみる現代陶芸の国際性 ……… 466
- 奈良千秋——微温の白磁 ……… 475
- 今井兵衛——土から引き出すうつわの姿 ……… 477
- 川口淳——乱舞する色と形 ……… 480
- 佐藤剛——明快なかたちと模様で笠間の現代を ……… 483
- 橋本昌彦——塩釉の主張と幾何学形態のモダン ……… 485
- 松本ヒデオ——無重力的幻想空間の構築 ……… 487
- 三輪和彦——土に"斬り込む" ……… 493
- 伊藤正——内なるかたちを掘り起こす ……… 495
- 秋山陽——人為を超えた自然の凄み ……… 499
- 兼田昌尚——強靭なる萩の造形 ……… 501
- 久保田厚子の空間表現——浮かび上がる形象 ……… 504
- 滝口和男——空間を孕む ……… 507

8

長江重和――進化する鋳込みの造形 ―― 509
八代清水六兵衞――面と反りがつくる建築的やきもの ―― 512
前田昭博――白磁というミニマリズムの豊饒 ―― 515
八木明――飽くなき磁土の探求の中で ―― 517
石橋裕史――「彩刻磁」にみる第五プロセスの採用 ―― 523
井上雅之――生の軌跡 ―― 526
重松あゆみ――近未来的空間の発見 ―― 528
神農巌の「堆磁」――工芸的な奥行、うつわという立体 ―― 531
長谷川直人の無我と自我 ―― 533
田嶋悦子――植物モチーフで謳う天衣無縫 ―― 540
西澤伊智朗――原初的なるものを求めて ―― 542
福島善三――小石原の素材で純化されたうつわ ―― 544
酒井博司――挑戦する志野、あるいは表現力としての長石釉 ―― 547
中井川由季――生き物の気配 ―― 551
吉田幸央――滲みによる情感と金のエキゾティシズム ―― 553
百田輝――視覚を解放し、料理とセッションする ―― 555

十四代今泉今右衛門──意匠の洗練を極める ……558
山本健史──土に掴み取らせる形 ……561
齋藤敏寿──陶主導で鉄をつむぐ ……563
島剛──生命と自然のあいだに ……565
徳丸鏡子──突き抜けるエネルギーのゆくえ ……575
泉田之也──極限で成立する陶 ……581
十五代酒井田柿右衛門──赤絵で刻む余白のリズム ……584
日野田崇──愛らしさとシニカルの両義性 ……587
藤田匠平──造形の飽くなき探求者 ……589
内田鋼一──手の論理と視る力 ……595
森野彰人──装飾の演繹性 ……600
河合匡代──感動を造形化する ……603
稲崎栄利子の触覚的バイオモルフィズム ……608
富田美樹子──濃密なる盛絵 ……611
伊勢﨑晃一朗──みなぎる原始の力 ……614
川端健太郎と磁器の現在──匂いたつ色香のかたち ……616

10

西田潤——"生成する自然"獲得への壮絶なる挑戦 ……… 623
今泉毅——強靭なるモノクロームのかたち ……… 628
五味謙二——木訥にしてヒューマンな造形 ……… 631
丹羽シゲユキ——命の輝きを謳う ……… 633
津守愛香——人形的具象性の陶 ……… 636
中田博士——真珠の輝き ……… 643
竹村友里——躍動するうつわ ……… 645
藤笠砂都子——翻る動態のフォルム ……… 647

あとがき ……… 650

近現代陶芸史年表 ……… 652

初出一覧 ……… 666

※「女性的」に「フェミニン」のルビ

# はじめに──近現代陶芸史研究における課題

この一〇年余り、幕末から明治期に焦点を当てた展覧会が頻繁に開催されるようになり、「超絶技巧」といった言葉が一種の流行語のように使われている。かねてより明治という時代については、吉田光邦編『万国博覧会の研究』(思文閣出版、一九八六年)をはじめ、「美術」「工芸」概念の成立や、窯業的展開をめぐる数多くの研究の蓄積があり、本書の明治期に関する考察もそうした成果に負うところが多い。また、近代から現代を対象とした陶磁研究や美術館・博物館の企画展も随時行われてきている。

しかし、明治に照準を絞った展覧会や、大正以降をメインとした陶芸史の展観にそれぞれの成果はあっても、明治と大正以降の間の関係や筋道が整理され、体系化されて示される機会はほとんどなかったのではないか。それは何より陶芸史研究における「近代」概念の曖昧さを示し、また明治・大正・昭和(戦前・戦後)における、各時代の本質的な変化に対する問題意識や確たる視点を持たないままに「陶磁史上における「近代」や「近現代」を論じてきたことに起因する。例えば、「明治における陶磁器産業の近代化」と「陶磁史上における近代的な個人作家」という場合の「近代」は明らかに異なる内容を指す。「近代化」の意味するところの曖昧さはまた、窯業史的展開と、芸術史(表現史)的展開とが地続きの関係の中で進行する、やきものという造形の性格も関係しているだろう。

本書は、そうした状況を踏まえ、近代の筋道を整理すべく、幕末・明治から平成の現在まで実に約一五〇年の日本陶芸史を意識しながら、最新の研究成果、新知見を盛り込み、作り手と作られるものとの関係を踏まえるものである。その際、歴史を時間軸のみで切り取り、事項を羅列するのではなく、歴史上重要な価値概念の成

12

## はじめに

立、獲得の経緯として検証すべく、近現代史の変化や拡がりを記していく。つまり通常、通史を記す際のような、編年区分のみに必ずしも捉われることなく、あえて時間軸をダブらせ時代をスライドさせながら前後関係の中で記述するよう努めた。また、必要に応じ、陶芸以外の動向との関係にも触れ、さらに時代のキーパーソンとなる作り手については、少々スペースを割いてその役割を述べることとした。

明治期、大正から昭和前期、そして戦後へと何が受け継がれ、何が変革されていったのか。それは言うまでもなく現代に生きる我々にとって重要な意味をなすはずの〝近代の本質〟、あるいは〝近代の意志〟とでもいうべきものを探る試みであり、換言すれば二十一世紀現在の起源としての近代を見出す作業でもある。

なお、近現代の特質の理解を助けるため、本書第二部に日本陶磁史の要旨を縄文時代から辿り、史の重要な部分については各論で補強した。さらに、第三部では過去執筆してきた主要な作家論、作品論、展評を、加筆しつつ作家の生誕順に挙げ、それらを読み進めることによっても陶芸の近現代史を窺うことができるようにした。

陶芸の近代の意味を捉え直すことは、取りも直さず日本人がものを作ること、また今日、素材や技術に根ざして実材で表現することの意味を問い直すことにほかならない。また例えば、現代の問題の一つに写しや模倣と創作との関係があるが、創造性の正体とは何か、ということを検討するとき、歴史を紐解くことでその糸口が見つかり得る。いうまでもなく歴史は単に事実としてそこにあるだけではない。我々現代人に豊かな示唆を与える道標として存在するのである。

※ 本書では、原則として、近代以降の作家を特定できるタイプのものを「陶芸」と表記し、「陶芸」も含め、時代を超えて広く、土で形を作って焼いたものを「やきもの」という言葉で表記することとした。
※ 本文中、《》は作品タイトル、「」は引用又は固有名詞であることを明らかにしたい場合など、〝〟は特に強調したい語句、傍点は引用中の強調又は誤読を防ぐなどのための注意喚起とする。

# 第一部　日本陶芸史にみる近代性の獲得

# 序章 「近代」はいつからか——近代化三つのステージ

日本の陶磁史上、近代とはいつから始まるのであろうか。一般的な日本史では、資本主義社会の到来、明治維新をもって、近代の始まりとすることが多い。安土桃山時代から江戸時代までを近世とし、明治、大正から第二次世界大戦の終結する昭和二〇年までを近代、戦後を現代——つまり明治以降を近現代することが美術史においても普通である[註1]。つまり江戸と明治の間に大きな差異を見出すというものである。

しかし、陶磁史を俯瞰した際、江戸時代には各種陶磁技術が一定の水準に達し、製作の専業化・分業化が進んでさまざまな職人たちの社会が成立し、それゆえに万全の態勢で明治時代に日本の陶磁器が輸出産業として開花したことを鑑みれば、明治という時代が江戸時代と直結していることに気づく。明治時代が江戸に近いのか大正に近いのかと問われた時、モノづくりの環境としてはむしろ江戸時代に近いという見方ができない訳ではないのである。その意味では梅棹忠夫の、日本社会は十八世紀にはすでに近代化の過程を辿りつつあった[註2]、とする見解にも頷けるものがある。

江戸と明治の繋がりが指摘できる一方で、明治と大正以降との大きな差異も挙げることができる。

ここで〝近代化〟とは具体的に何を指すかを挙げてみよう。加藤周一は、資本主義、民主主義、個人主義の三点を挙げ、その近代化は上から行われたとしている[註3]。確かに、〝近代化〟を西洋のそれに倣って捉えるならば、社会の〝近代化〟とは、①資本主義的生産性の発展と技術の向上、②民主主義の確立、③個人主義的人間観の獲

得ということができる。③は、特に芸術においては、個人主義的芸術観の獲得、ということになるだろう。そうした近代化が「上から行われた」という見解については、少なくとも陶芸や工芸に関しては、後述するように異論もあるところだが、この近代化の三要素は、陶芸においてもほぼ通じるものである。

明治の近代化が達成したのは、三条件の内の資本主義のみであり、民主主義と個人主義は概ね大正期に始まり戦後になって漸く達成されたといってよい。換言すれば、陶芸史には、幕末から明治、明治末から大正・昭和前期、そして昭和二〇年代以降（戦後）という、近代化三つのステージがある、と筆者は考えている。

具体的には、①国の殖産興業政策のもと、技術が革新され、分業生産体制が確立し、輸出産業として開花する明治期、②個性や創作性を意識し、また実材表現としての陶芸制作が登場する大正から昭和前期、③陶芸オブジェの誕生と展開、本格的な女性陶芸家の活躍、伝統工芸概念の成立と展開、実用陶磁器の分化・発展といった表現の拡がりや生産システムの多様化を示す戦後、ということになる。日本という国家の、陶芸家という作り手の、そして陶芸という表現の自律性が、段階的に実現されていったものと考えるのである。以下、順次その内容をみていこう。

註1：美術史的には幕末も近代に含めて語ることが多い。
註2：梅棹忠夫『文明の生態史観ほか』中央公論新社、二〇〇二年、三三四頁。初出は『中央公論』一九五七年。
註3：加藤周一『日本人とは何か』講談社、一九七六年、八三頁。

# 第一章 近代化第一ステージ 幕末〜明治期

## 殖産興業政策と万国博覧会

日本経済を担う輸出産業としての開花、窯業史的進化としての近代化は幕末から明治に始まる。明治期の陶磁器や工芸品は、政府による殖産興業、富国強兵政策のもと、輸出産業の主要な戦力として注目された。いわゆる「博覧会陶器」をはじめ、そのあまりに絢爛豪華な作調から、ともすれば明治期のあだ花の如く揶揄されることもある。しかし、日本の陶磁器が、開国を迎えた我が国の輸出品の花形になり得たのは、幕末に日本の工芸品が海外の博覧会で紹介され評価されていたことなどとともに、江戸時代の日本のやきものが、当時すでに高い水準にあったことを示してもいる。藩の保護も手伝って、江戸時代後期には、有田、京都、瀬戸、九谷などを中心に、日本陶磁は全国展開の様相を示していた。例えば奥田頴川、青木木米、仁阿弥道八、永楽保全、真葛長造（初代宮川香山の父）、初代清風与平らによる京焼の流れは、明治の陶磁器への確かな布石とみることができる。大正以降個人作家として活躍する京都の楠部彌弌の父も、「貿易陶器」[註1]の工場を運営していた。明治のやきものは日本の陶磁史上、江戸時代と大正以降との間に確かな位置を持つのである。

一八七一（明治四）年の廃藩置県により、各地の窯場は藩の保護を失うが、藩に代わって「日本国」政府が国

威をかけて陶磁器産業を育てていく。ドイツ人化学者ゴットフリート・ワグネルをはじめ、有能な窯業指導者の採用、万国博覧会への参加や内国勧業博覧会の開催、窯業教育機関の創設など、ソフトとハードの両面から政策は進められた。西洋の鮮やかな酸化コバルトなど新しい顔料や、石膏型成形などの技術は、いずれも明治期に、日本にもたらされている。江戸幕府、佐賀藩、薩摩藩がそれぞれ独自に参加した幕末、一八六七（慶応三）年のパリ万博はそうした西洋の技術移入の契機となった。

一八七三（明治六）年に日本政府として初めて参加したウィーン万博をはじめ、続く一八七六（明治九）年のフィラデルフィア万博、一八七八（明治一一）年のパリ万博と日本陶磁は好意的な反響を得ている。西洋を意識した大作主義、花瓶などにみる一対での製作、過剰なまでの細工や上絵金彩の細密描写など、技巧を凝らした絢爛豪華な日本の陶磁器が海外に輸出されていった。十九世紀後半のジャポニスムはそうした日本の陶磁器に対する注目度を反映している。

フィラデルフィア万博への参加を機に、一八七七（明治一〇）年、第一回が開催された内国勧業博覧会（一九〇三［明治三六］年までに政府主導で全五回開催）は日本国内で最初の全国規模の博覧会であり、これに日本初の「美術館」が設置された。「美術」という翻訳語はウィーン万博参加を機に、kunstgewerbe（本来は工業美術）の翻訳語として登場し、万博や内国勧業博覧会の出品分類（「製造物」「美術」など）を通じて、一八八七（明治二〇）年頃より、あらゆるモノづくりとしての中国語由来の「工芸（＝工業＝手工業）」からまず機械工業が分離、さらに絵画を中心とする視覚芸術としての美術（純粋美術）という概念が形成され、それと並行して工芸が鑑賞と実用を備えた応用美術としての意味合いを帯びていったことは、過去の研究によって知られるところである［註2］。それは、今日も一部に根強く残る中間的な「工芸」概念、用と美を兼ね備えるといったイ

メージの形成にも関係するが、結局のところ明治期を通じて工芸と美術を区別する基準は曖昧なままであったといってよい。例えば絵画の如くフラットなやきもの（陶板）や漆芸品（漆画）を額装することで「美術」を装うような試みもなされたが、それは陶芸や漆芸の本質を変えるものではなく、明治政府はいわば博覧会の出品分類の度に、工芸品の外観の印象に翻弄され続けたといってもよいだろう。後述するように、"工芸＝用と美"説が本格的に強化されていくのは、むしろ昭和に入ってのことである。

なお、絵画的な領域を特別視するあり方自体は、必ずしも西洋的価値観の導入のみによるのでなく、日本にも明治以前から存在したようだ。例えば、江戸時代、多くの職人は「〇〇師」と呼ばれたが、絵画領域に関しては「画家」という近代的な言葉がすでに、一七六八（明和五）年の『平安人物志』に見出されるのである[註3]。この明治という時代を、作る側から見るならば、図案を重視した分業体制という生産システムの発達がある。

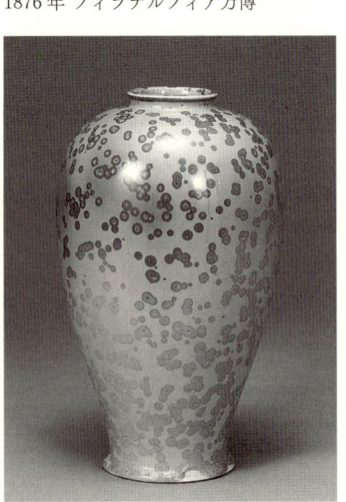

香蘭社・辻 勝蔵
《色絵金彩菊水文透入脚付花瓶》
各：高 74.0　径 25.5cm　1876 年頃
辻精磁社蔵
1876 年 フィラデルフィア万博

北村彌一郎
《結晶釉花瓶》
1897～1906 年
石川県立工業高等学校蔵

政府が力を注いだ殖産興業政策の一つは図案の制作指導であり、納富介次郎らの提言により、政府自ら図案を調整して諸工に配布し、博覧会用の陶磁器を作らせている。一八七六（明治九）年から一八八三（明治一六）年頃までに政府の製品画図掛（内務省、大蔵省、農商務省と管轄が移動）によって調整・編纂された図案集『温知図録』『図案』『図按』は、その様子を語るものである。ただし、明治期に英語のdesignの訳語として生まれた「図案」は、いわゆる下絵模様の性格が強く、本格的なプロダクトデザインのための設計という発想の萌芽は、大正以降を待たねばならない。

また明治前期は、陶磁器の製作、輸出を生業とする商人や会社組織が続々と誕生する。一八七四（明治七）年、茶商・松尾儀助と古道具商・若井兼三郎は浅草に起立工商会社を開業（一八九一〔明治二四〕年解散）、宮川香山ら名工を集めて輸出用の陶磁器、工芸品を製作させ販売し、一八七五（明治八）年には、有田の辻勝蔵ら窯元四名による合資会社「香蘭社」が創業している。東京や横浜など輸出港に近い大都市には「東京錦窯」（のち瓢池園）のような「東京絵付」と呼ばれる絵付専門の組織も生まれ、いわば日本全体が陶磁器、工芸品の分業製造体の様相を呈した。華やかな「美術陶器」は、輸出を主目的とする「製品」だったのである。

一八九三（明治二六）年のシカゴ万博は三代清風与平や初代宮川香山らによる日本の陶磁器の一部が「美術館」に展示されたという意味で、明治の陶磁器の一つのピークであった。日本の陶磁器や工芸品を「美術」と見なした訳である。一方で京薩摩の技術を駆使した七代錦光山宗兵衛の作品など、旧来的な意匠や作調のものは「美術」から厳しく除外された。

さらに一九〇〇（明治三三）年のパリ万博では、旧態依然とした技巧本位の日本の意匠が厳しい批判を浴び、明治後期にはアール・ヌーヴォーなど西洋の新思潮の影意匠の改革を余儀なくされる。そうした批判を受けて、

## 表一　四つの工業・工芸学校

| 一八八七（明治二〇）年設立 | 金沢区工業学校（現・石川県立工業高等学校） |
| --- | --- |
| 一八九四（明治二七）年設立 | 富山県工業学校（現・富山県立高岡工業高等学校） |
| 一八九八（明治三一）年設立 | 香川県工業学校（現・香川県立高松工芸高等学校） |
| 一九〇〇（明治三三）年設立 | 佐賀県工業学校有田分校（現・佐賀県立有田工業高等学校）※本校は木工、金工 |

## 表二　金沢区工業学校の例　『金澤工業學校規則』一八八七（明治二〇）年より

| 専門畫学部 | 本邦歴史画科、写真植物科、写真動物科、写真山水科、写意人物科 |
| --- | --- |
| 美術工藝部（絵ノ応用ヲ主トスルモノ） | 蠟粘土模型科、陶画科、繡物科、木石牙彫刻科、染画科 |
| 普通工藝部（理化ノ応用ヲ主トスルモノ） | 色染科、裁縫科、髹漆科、海産製造科、陶磁製造科、鋳銅科 |

響のもと、植物モチーフを大胆に取り入れ曲線を多用した優美な意匠が生まれ、また釉下彩などを駆使した上品な色調が研究された。結晶釉などの技術も開発が進んでいる。そこには一八八七（明治二〇）年創立の金沢区工業学校など四つの工芸・工業の学校や陶磁器試験場なども貢献している（表一）。それぞれの地域の地場産業を背景に設置されたこれらの施設は、教育機関としてだけでなく、日本の窯業における先端的な研究施設の役割も果たした。底に「工」銘があり、石川県立工業学校の教諭であった北村彌一郎が指導した《結晶釉花瓶》（一八九七～一九〇一）などは、そうした工業学校による作例の一つである。

なお、最も創立の早い金沢区工業学校の編成に注目すると、この学校がいかにも明治的な、分業を想定した教育体制をとっていることが分かる。つまり、絵画的イメージ作成担当者を育てる専門画学部、それを工芸素材へ

落とし込む者を育てる美術工芸部、ボディや下地作りの職人を育てる普通工芸部、といった発想を反映した部の編成により各工程の専門職人を育成しようとする意図が窺われるのである（表二）。

註1：乾由明編著『やきものの美　現代日本陶芸全集　第十巻楠部彌弌』、集英社、一九八一年、一〇一頁。父・千之助は「楠部貿易陶器工場」を経営していた。

註2：鈴木健二『原色現代日本の美術　第14巻　工芸』小学館、一九八〇年、北澤憲昭『境界の美術史──「美術」形成史ノート』ブリュッケ、二〇〇〇年ほか。

註3：「画家」の項に若冲ら一六人が採録。弄翰子編『平安人物志』一七六八年、一三頁。

# 明治期における製作者──「製陶家」「窯主」

こうした明治という時代の特性を最大限に生かした代表的な製陶家の一人が、真葛焼の初代宮川香山である。香山は、横浜での創業時は七名、第一回内国勧業博の際には約二〇名、最盛期は一〇〇名程の職人を抱えていた[註1]。香山の陶磁器には、高度な職人の技術を結集する創造のシステムと、リアルな細工や釉下彩などの卓越した技術、海外を常に視野に入れ時流を捉えた意匠など、明治ならではの時代の息吹が感じられる。

この時代を象徴する初代宮川香山は、宮内省の美術家、工芸家の顕彰制度により帝室技芸員に認定された一人である。この制度は一八九〇(明治二三)年に設置され、一九四七(昭和二二)年まで継続した。その間、陶磁関係者では五人が選ばれているが、最初の清風与平及び伊東陶山、諏訪蘇山が「陶工」と記されているのに対し、とりわけ大規模工房を運営した宮川香山は「陶業」と表記されている(表三)[註2]。また昭和に入って認定された板谷波山は「工芸(陶磁)」と記されており、陶磁製作者が産業領域から芸術領域(作家の表現領域)へと徐々にポジションを変えていく様子が、表記の仕方においても窺われるのである。

ここで明治における陶磁器の作り手について確認しておこう。博覧会などの出品目録に記される「製作者」名には、宮川香山など個人名のほかに、製陶会社、教育機関などがあるが、注意すべきは、個人名であっても、それは実際に陶磁器に手を下し加工した者というよりも、その製作の指揮監督者、責任者であり、組織の代表、経営者である、ということだ。

例えば一九〇二(明治三五)年三月一日付の『陶器商報』「大日本陶業百傑人名」という記事、すなわち当時

の陶磁関係者のベスト一〇〇に挙げられている瀬戸の二代加藤杢左衛門は、一八八三（明治一六）年頃、成形担当九人、画工一一人、下仕事二人を雇っていたことが『明治十六年免税者取調所　東春日井郡瀬戸村』という史料から明らかである[註3]。年代や状況により増減はあろうが、加藤杢左衛門は約二〇人の職人を統括して、例えば《染付花唐草文大燈籠》（明治時代）のような、緻密な唐草模様の大作を製作した。下部に「日本瀬戸　加藤杢製」の銘のあるこの灯籠は、文様、形状とも、いかにも東洋的なイメージを示し、海外で評価されたことを裏付けるように、ロンドンで発見され日本に里帰りして現在、瀬戸蔵ミュージアムに収蔵されている。また、ほぼ同じものが長野県の善光寺にも存在している。この時代の個人銘による陶磁器は、自身の陶磁技術や表現センス以上に、製作ディレクター、窯の経営者としての手腕を示すものなのである。

また前述の『陶器商報』「大日本陶業百傑人名」には、他に京都の伊東陶山、美濃の五代西浦圓治、鹿児島の十二代沈壽官、瀬戸の二代川本桝吉、笠間の田中友三郎らが「製陶家」として登場する。あるいは京都の樂吉左衛門の「樂燒窯主」のように「窯主」と記されるケースもある。ちなみに宮川香山はすでに認定されていたためか「帝室技藝委員（ママ）」とされている。つまり、明治の陶磁製作者は基本的に「製陶家」や「窯主」と呼ばれた。こ

表三　陶磁関係の帝室技芸員─認定の呼称の変化

| 一八九三（明治二六）年認定 | 清風与平 | 陶工 |
| 一八九六（明治二九）年認定 | 宮川香山 | 陶業 |
| 一九一七（大正六）年認定 | 伊東陶山 | 陶工 |
| 一九一七（大正六）年認定 | 諏訪蘇山（好武） | 陶工 |
| 一九三四（昭和九）年認定 | 板谷波山（嘉七） | 工芸 |

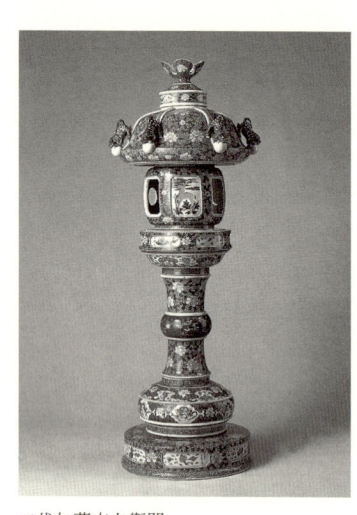

二代加藤杢左衛門
《染付花唐草文大灯籠》
高 191.0　径 63.0cm　1878 年頃
瀬戸市指定文化財
瀬戸蔵ミュージアム蔵

のいわゆる「陶芸家」は明治期にはまだ現れていないのである。

明治的な生産システムによって生み出される陶磁器は、作り手は「制作者」ではなく「製作者」であった。この状況は大正末期にもなお、あるレベルで存続し、例えば一九二五（大正一四）年パリで開催された現代装飾美術・産業美術国際博覧会の報告書にも、「宮川香山」や「石川縣立工業學校」の名が、「製作者名」として同列に挙げられている［註4］。

以上、明治期における陶磁の近代化とは次の三点に集約される。すなわち、①窯業技術・材料の進化（石膏型成形、結晶釉、釉下彩など）、②中規模・大規模の窯元や製陶会社を単位とした分業による生産システムの確立と製陶家・窯主らの活躍、③それらを指導、助成していくことによる日本という国威の主張である。

ケースによっては瀬戸や美濃で生地を制作し、関東で絵付して輸出するような、いわば日本国全体を大工場の

の表記の違いが組織の規模の大きさによるものなのか、本人の申告によるものなのかは定かでないが、"ある組織を運営する責任者"こそが、この時代の陶磁器の"作者"であり、"創造の主体"ということになる。その意味では、明治期の製作者を「陶工」と呼ぶことはあまり適切ではない。彼らは製作工程の一部分を担当する陶工（職人）ではなく、権限ある製作責任者なのである。そして、自身が個人として表現したいものを自身の手で制作する、今日主流

如く活用した状況もあった。特に図案をもとに製作をコントロールしていくという分業生産システムは、日本的な窯元における製作の在り方を継続させる一方で、後の本格的な産業デザインへと分化発展していく。逆説のようだが、明治時代の西欧化、近代化は、一方で〝陶芸(工芸)大国ニッポン〟という、いわば国家イメージの形成をも導いたのである。

註1：『東京横浜毎日新聞』一八八一年八月九日、三頁。
註2：樋口秀雄「帝室技芸員制度―帝室技芸員の設置とその選衡経過―」『MUSEUM』第二〇二号、東京国立博物館、一九六八年、及び伊藤嘉章氏作成の「帝室技芸員一覧」を参照した。
註3：山下峰司氏のご教示による。
註4：『巴里萬國裝飾美術工藝博覽會日本産業協會事務報告書』日本産業協會、一九二六年七月、二四二～二四三頁。

# 第二章　近代化第二ステージ　大正〜昭和前期

## 個的価値の獲得と実材表現の登場

### 「製陶家」から「陶芸家」へ

　明治以前と大正以降の陶芸制作における違い、大きな変化は少なくとも二つある。それは第一に、個性や創作性の探求、第二に本格的な制作の実材主義、"実材表現の陶芸"の登場である。自身の独創的なアイディア、思想、感情、美意識や世界観を、自らの手でかたちにする陶芸家の誕生である。創造の主体であり同時に加工の主体でもある陶磁制作者が現れるのである。「陶芸家」という呼称が使われ始めるのも、個人の芸術表現としての陶磁制作を意図する「陶芸」という言葉の登場を基準にすれば、昭和初期以降と考えられる[註1]。
　大正期には、この「個」という価値の獲得に向かって陶芸家、工芸家たちが本格的に歩み出していく。特に陶芸家、工芸家は、近代化の課題であった個人主義的芸術観を、実材表現の実践という独自の方法を通して獲得していった。その意味で、個人主義的芸術観という近代的価値は、必ずしも「上から」与えられただけではなく、作り手

## 自我の目覚め──個人という価値観

では日本における個人主義的芸術観の獲得は、どのように進められていったのであろうか。

和をもって貴しとなすこと、我をはらず協調することを美徳としてきた日本人が、自我に目覚めるきっかけをもたらしたものに、明治の終わりに発刊された雑誌がある。一九〇九（明治四二）年に創刊された雑誌『スバル』の一九一〇（明治四三）年四月号に高村光太郎は『緑色の太陽』という記念すべき文章を寄稿した。「僕は芸術界の絶対の自由を求めている。従って、芸術家の人格に無限の権威を認めようとするのである。あらゆる意味において、芸術家を唯一箇の人間として考えたいのである。その人格を出発点としてその作品を評価したいのである」[註2]。

高村光太郎はこのように、表現における作家の自我の優越を高らかに主張した。美術史上において光太郎は彫刻家として知られるが、父・高村光雲のように大規模経営の集団製作を願ったのではなく、自作の鋳造にまで細やかにこだわる実材主義的な傾向をもつ作家であった[註3]。

また、一九一〇（明治四三）年に創刊された雑誌『白樺』も、明治末から大正にかけて日本人の本格的な自我の目覚めを促すものであり、西洋美術などの紹介を通して個人主義的芸術観を普及する媒体の一つとなっている。

## 個性、創作性、オリジナリティの探求

「創意」については、すでに一九〇〇（明治三三）年のパリ万国博覧会参加に際し「純正美術」に関して早くもその例が見られる。すなわち博覧会事務局は一八九八（明治三一）年の改正規則において「美術作品ハ純正ナル美学ノ原則ニ基キ各自ガ意匠ト技能トヲ発揮スベキモノナレバ出品物ハ作者ノ創意製出セシモノ・・・・・・・・・・・・・・・・・・ニ限ル（傍点筆者）」[註5] とした。ただしこの規定は、工芸（優等工藝品）については「美術ヲ鷹用シ製作良好ニシテ鑑賞實用共宜ヲ得タルモノ（傍点筆者）」、つまり応用美術の範疇のものと謳っている。

しかし、大正期には、陶芸をはじめ、他の工芸やグラフィックデザイン、日本画などさまざまなジャンルにおいて「創作」性が本格的に謳われ、オリジナリティという外来語をいち早く使用した人物に、文学者・厨川白村がいる。彼はこれを「独創」という和訳とともに使用している[註6]。また羊歯模様や四弁花模様を創案した富本憲吉の「模様より模様を造る可からず」という創作理念は、一九一三（大正二）年に富本がバーナード・リーチと語り合う中で生まれたものである[註7]。同年、工芸品とその意匠図案の改善を目的に開催された官展である農商務省図案及応用作品展覧会（農展）でも、「創意」が評価の焦点とされた[註8]。

一九一八（大正七）年には文展から離脱した京都の若い日本画家たちが「国画創作協会」を創立、楠部彌弌らはこれに触発されて一九二〇（大正九）年、八木一艸、河合榮之助、河村已多良、荒谷芳景、道林俊正と陶芸団体「赤土」を結成している。赤土は陶芸において創作への造形意志の表明を、個人レベルではなく団体として初

## 個的価値の獲得と実材表現の登場

めて示したという意味でも特記される。左記に両団体のマニフェストの最も重要と思われる部分を紹介しよう。いずれの文言からも、因襲に縛られるのではなく、作家自身の個性と創造性による芸術表現を志す意思を読み取ることができるのである。

　（前略）已ムヲ能ハザル個性ノ創造ハ作品ノ生命ナリ。同人ハ今本会ヲ組織シテ、共同ニ其ノ作品ヲ公表スト雖モ、此レガ為メ各自固有ノ素質ニ基ク取材技巧等ニ対シテ、何等カ規定シ拘束スルガ如キハ毫モアルコト無シ。作品ハ其レ自身独立セル一個ノ世界ニシテ、夫々異質的ニ、此レヲ他ト比較ス可キ共通ノ要素ヲ有セズ。全然宇宙ニ新タナル創造ナリ。批評家ノ所謂主義人生観ニヨリ作家ガ懐抱スルコトアリトスルモ、其ハ素質ニ浸透セル体験ノ真実ニシテ、作家ガ意識スルト意識セザルトハ問題外ナリ。如何ニ況シヤ、作家ガ、抽象的ニ言表セラレタル此ノ如キ主義人生観ニヨリ其ノ作品ヲ拘束スルノ迂ヲ為サン。此ノ意味ニ於テ同人ノ作品ハ、其ノ間互ヒニ共通点ヲ欠クトイフモ過言ナラズ。各自ハ各自ノ自由ノ創造ヲ生命トス。（後略）　大正七年一月　国画創作協会

　　　　　「国画創作協会宣言書並ニ規約」一九一八年一月

続いて赤土のマニフェストは以下の通りである。

「忘我の眠りより目覚めず、因襲的なる様式に拘泥せる陶工を謳歌し讃美するは吾々の生涯としてあまりに悲惨なり。赤土同人は、自然の美の深奥を各自の愛を以って探求し、永遠に滅びざる美を陶器なる芸術に拠って表現せんとする已む能はざる真意の発動に神秘なる光を求めて生まれたるなり。」　大正九年二月　赤土同人

　　　　　「赤土規約」赤土同人、一九二〇年二月

表四　大正期の展覧会・結社にみる「創作」性の普及

| | |
|---|---|
| 一九一三（大正二）年 | 富本憲吉「模様より模様を造る可からず」の発想を得る |
| | 富本憲吉「農展」において「創意」を重視 |
| 一九一四（大正三）年 | 富本憲吉『とりで』表紙を「自画自刀」で手掛ける |
| 一九一八（大正七）年 | 厨川白村が「独創性（オリジナリティ）」の語を用いる |
| | 「国画創作協会」（日本画団体）京都で創設 |
| | 「日本創作版画協会」創設 |
| 一九二〇（大正九）年 | 楠部彌弌ら「赤土」創設 |
| 一九二一（大正一〇）年 | 小合友之助ら「図案創作社」創設 |
| | 河井寛次郎、「第一回創作陶瓷展」開催 |
| 一九二六（大正一五）年 | 「七人社（杉浦非水ら）」、「第一回創作ポスター展」開催 |

　一九一八（大正七）年には、山本鼎らが「日本創作版画協会」を創立、バーナード・リーチは翌年の第一回展に三点の創作版画を出品している［註9］。富本憲吉は、一九一〇（明治四三）年から自画自刻自摺、すなわち実材主義の木版を手掛け始め、大正期には『とりで』や『卓上』などの雑誌の表紙を担当し、創作版画運動に影響を与えている。さらに一九二一（大正一〇）年には染色の小合友之助らが「図案創作社」を結成、同年、河井寛次郎は「第一回創作陶瓷展」を開催、一九二五（大正一四）年には図案家・杉浦非水らが七人社を結成し、翌年「第一回創作ポスター展」を開催した。また「創作図案」という言葉も大正期に普及していくのである（表四）。

## 官展の作家たち

一九二七（昭和二）年には、第八回帝展（現在の日展）に第四部美術工芸（現在の第四科工芸美術）が誕生し、工芸作品は絵画や彫刻同様、個人の芸術表現として出品されるようになる。日展工芸の草創期を代表する陶芸家としては、東に板谷波山に続く宮之原謙、安原喜明らがおり、西には、赤土を結成した楠部彌一のほか、五代・六代清水六兵衞、森野嘉光らがいる。楠部は当初、アール・デコなど西洋美術の影響を受けながら制作し、一九二五（大正一四）年のパリ現代装飾美術・産業美術国際博覧会（通称アール・デコ博覧会）では銅賞を受賞するなど、官展系作家たちが主張した創作性を推進する京都のリーダーとして戦後まで活躍した。戦後、日本芸術院会員などになる今井政之ら日展系の陶芸家には、楠部彌弌や草創期の作家の姿勢に学んだ作家が少なくない。

また、東では一九二七（昭和二）年、板谷波山を中心に東陶会が結成され、宮之原謙や安原喜明ら、主に関東在住の陶芸家たちの研鑽の場となっている。とりわけ安原喜明の造形性は、新時代を予感させる個性的なものであり、戦後の一九五二（昭和二七）年、彼は工芸全般を対象とした創作工芸協会の結成に参加し、意欲的な活動を展開した。

なお、帝展から日展への流れはまた光風会工芸部（一九三四年図案部を経て一九四〇年創設）の誕生を促し、戦後は現代工芸美術家協会（一九六一年結成）、日本新工芸家連盟（一九七八年結成）、日工会（一九九〇年結成）の母胎となって陶芸表現の幅を拡げていくのである。

昭和の初め、陶芸家、工芸家は官展の絵画や彫刻の美術家たちと対等の作品発表の場を得、展覧会評などには

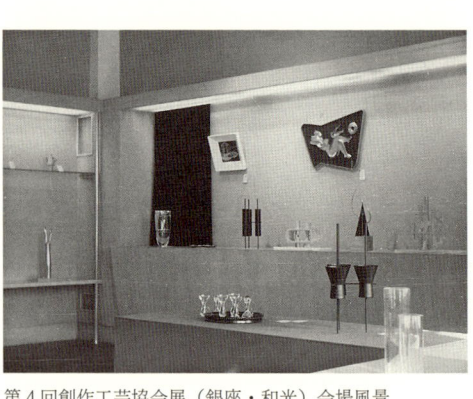

第4回創作工芸協会展（銀座・和光）会場風景
1955年

オリジナリティや創作性という観点からの批評が多々見られるようになる。例えば東陶会の会誌『東陶』の展評中に「(井上良斎の作品について)近代的な感覚から来るやうなもつと創作的なものであつて欲しかつた（傍点筆者）」[註10]などがある。それらの展評は、オリジナリティ、非模倣、反伝承といった創作性の内容を示し、そうした個別の独自性をもって「作家」の条件とする考え方を普及していった。

さらに、陶芸の世界では昭和の初期に早くも、富本憲吉が「著作権法」や「意匠登録」などとともに、「オリジナリティ」の語を使用している。「右向きに書いた柘榴を左向きに、葉だけ同じで点で出した花をギザヽで出した蓼模様、いかにも写生した風な柳、製造処別にすれば京都、瀬戸、益子その他等々、オリジナルな模様を造る事も知らなければ見分けることも出来ない一般人、今の我が国で最肝要事は著作権法でも意匠登ろくでもなくオリジナリティとは何むぞやと世人を教え導くことにある」[註11]。

本の言説は、今日なお考えさせるものがある。ただし、富本の批判はここでも「模様より模様を造る可からず」の時と同様、陶磁器の〝形〟ではなく〝模様〟にのみ集中していることには注意したい。つまり、後で述べるように、富本は成形を自身で行う実材表現の作家ではあったが、そのオリジナリティの主張は、主に加飾についてであって、形の独創性については自身で余り強く言及していないのである。

作り手の身勝手な模倣を痛烈に批判するとともに、受け手のオリジナリティに対する鈍感も厳しく批判する富

34

## タイトルの近代性

かつて日本陶磁の世界では、いくつかの例外を除けば、後世の第三者や茶人らが作品タイトルや銘を付けることが普通であった。近世の作である本阿弥光悦の茶碗《不二山》が光悦自身による銘であるとすれば、先駆的な例外にあたる[註12]。今日ではごく当然となった、作者自身が表現意図を込めて作品名を付すことは、極めて近代的な行為であり、作り手のアーティスト（表現者）なる意識と直接結び付くものであろう。西洋美術の世界でも、作家が自身でタイトルを付けるようになるのは、展覧会の出品目録に作家ごとに付け方の違いが見られる十八世紀頃以降のことであり、タイトルに独特の表現機能を求める意識も近代の所産ではないかと言われている[註13]。

陶芸の世界では、そうした近代的な意識の発露をいち早く赤土の陶芸家たちの作品タイトルに窺うことができる。赤土の展覧会目録によると、例えば、楠部彌弌の《黄昏る 菓子器》、八木一艸の《安らかの住家へ 花瓶》など、"イメージ＋器種" というタイトルの付け方が行われている[註14]。

同時代の作家においては、バーナード・リーチなど、必ずしもタイトルを付けないケースがあり[註15]、赤土の作家たちが主体的にタイトルを付けたこと自体、画期的なことであり、特に表現意図やイメージをタイトルに付したことの先進性については、特筆すべきであろう。同時代の例えば富本憲吉によるタイトル《色絵金銀彩四弁花飾壺》や、板谷波山の《葆光彩磁八ツ手葉文花瓶》などのように、"技法＋文様＋器種" というタイトルが一般的であった時代に、楠部らがイメージを主体にタイトルとしたことは、作家としての "表現" 意識の強い表れとして注目される。

なお、波山や富本ら以来の"技法＋文様＋器種"というタイトルは、戦後も作家たちの一部に広く浸透しており、特に日本工芸会の作家たちの多くの作品名には、例えば吉田美統（よしたみのり）の《釉裏金彩更紗文花器》、井上萬二の《白磁花紋彫文鉢》[註16]など、慣習的に用いられており、これはこれで制作技法や文様内容を理解しやすい合理的なタイトルであり、観者に対し特定のイメージを押し付けないという長所もある。

しかし、「陶器なる芸術」を求めた赤土の作家たちの作品タイトルは、大正期の陶芸家たちの中に、陶芸制作をイメージの発露つまり表現として行い始めた者、作品名も自己表現の範疇と考えるようになった者が現れたことを示している。

ただし、赤土の作家らのタイトルに、基本的には花瓶や菓子器などの器種名が逐一添えられていることもまた、見逃すことはできない。その意味で赤土の作家たちのタイトルを単純に「ロマンチック」[註17]と評価する訳にはいかない面もある。赤土の展覧会が髙島屋など百貨店で開催されたことによる販売への配慮の可能性もあると はいえ、本格的なイメージのみの作品タイトルをもつ陶芸作品の登場は、およそ戦後を待たねばならないのである。もちろん、戦後、辻晉堂が述べたように、「多くの場合題名は展覧会場に持ち込む間際に」決めるもので、この作家の《寒山》（かんざん）《拾得》（じっとく）のように、先に題名を決めてから作るケースは少なく、タイトルが必ずしも作品理解の手掛かりになるとは限らない。しかし、そうした題名に対する作家の自由なスタンスもまた、大正期の作家たちの試みを経て獲得されたものといえよう [註18]。

36

# 実材表現の登場

大正から昭和前期に現れたもう一つの重要な動向は、"実材表現"の登場である。実材表現とは、一九九〇年頃から筆者が使用してきた造語だが、ある種の技術やプロセスを必要とする素材を使って、創造の主体自身が直接素材と向き合い、自分のアイディアや思考を自身の手わざを通して姿かたちにする素材の表現を指す[註19]。大正期における実材表現の登場は、陶芸に限らず工芸領域全般における歴史的転換ないし拡張といってよい。

もちろん、陶芸でいえば、どこから実材を直接扱うかは作家ごとに異なり、土を採取するところから始める作家もいれば、成形がメインの作家、あるいは表面の加飾で個性を主張する者もいるだろう。しかし、少なくともそれぞれの作家が自分の表現の核となる部分には直接手を下すような制作のあり方であり、作家が直接現場で格闘するような現場主義の制作である。英語では、hands-on art（expression）based on material and process と表記している。より厳密に言えば、"素材や技術に根ざした実材表現" hands-on art や hands-on expression である。hands-on とは、hands-on training（実地訓練）や hands-on experience（現場での経験）などという場合の hands-on であり、これは現代の多くの工芸作家の表現の特徴である。創造の主体自身が現場で直接制作に携わることを意味する。

実材表現は大正期以降、徐々に拡がり、戦後、産地の一部を除けば主流となっていくのである。かつては、近代的な陶芸観について個性や創作性のみに焦点が当てられ、陶芸は形が重要であるなどの指摘はあっても、その形を作者自身の手わざにより築くことの意義、特にその歴史的意味は語られてこなかった。プロセスの重要性を指摘する者はいたが、それを本人が遂行することと第三者が行うこととの間に違いはないとされ

てきた[註20]。しかし、自らの手で制作する作り手の登場が、その後、陶芸家の数を格段に増やし、陶芸表現の豊かさ、幅広さをもたらしたことは明らかである。何より大正から昭和にかけての作家たちの中に、自分の手で直接素材を扱う意義を見出した者がいたということが歴史的に重要なのである。例えば楠部彌弌は分業を否定し、デッサンも造形も自分で行うべきと後進に説いたという[註21]。

また陶芸家の内でも特に富本憲吉は、経済事情（職人が雇えない）などの消極的理由ではなく、アイディアを持った者が直接素材を触ることの意義を自覚していた。富本は多くの言葉によっても実材主義の姿勢を主張している。例えば、「私は下手ながら轆轤は必ず自分でひくことにしている」[註22]。「轆轤師と呼ばれる職人の手に任せておいて充分なりとする陶器家のあることを、余り知る人がいないのは私のいつも残念に思っていることである」[註23]。「作者が轆轤を廻さねば到底つくりあげることの出来ないほど直接的なものだと思っている（中略）こんな形を出す」（傍点筆者）」[註24]。さらに「富本は職人に曳かせる資力がないので、自分でやるので、轆轤師を雇えないからではない旨、反論もしている[註25]。

ここで重要なことは、実材表現がいわゆる自作・他作問題などとはまったく別の問題であるということだ。つまり、明治の集団製作を統括した製陶家も「作者」であり、富本のような実材表現の陶芸家も「作者」であることには違いない。また実材表現がそうでない表現より優れているとか正しいという訳でもない。

しかし、富本は陶芸制作に自身の身体を通してこそ実現しうるものがあると考え、陶芸制作をそれほど「直接的」な行為として認識していたことが重要なのである。それこそが、アーティスト自身が成形を行う意義であると考えていたことに富本理論の特徴がある。もちろん、日常の実用陶器においてはまた別の考え方を持ち、また、晩年自分で轆轤を挽かなかったのではないかといった指摘もある。何より、後述するように、富本の代表的な形

38

個的価値の獲得と実材表現の登場

が朝鮮陶磁の影響を受けていること、つまり富本の作り出した形態自体は、彼の模様に比べれば必ずしも個性的とは言えないことも明らかである。富本自身、自作について「その類型的な形の新しさであり、その違いを選別することはよほど長く練習した、鋭い感覚を持つ人でなければ感じない」レベルの形の新しさであり、「新味」については「極少」なため、「作者以外の人にはなかなかわからない」と弁明している程である[註26]。

しかし、土という素材への接近、表現における作者自身の身体性との緊密さなど、富本の考え方は、その後の陶芸表現の拡がりを生む大きなきっかけの一つとなっている。

また、富本が白磁という、成形をポイントとする陶芸に実材で取り組むことを始めた一九一〇年代、奇しくも西洋ではマルセル・デュシャンらに代表されるいわゆるコンセプチュアル・アートが登場した。例えば、土という素材を知り、轆轤という技術を身につけて創造に至る富本の《白磁壺》(一九一九年)に対し、磁土や型成形の技術についてはほぼ知識なく、既成の衛生陶器を、向きを変えて他者のサインを入れるのみで「作品化」したデュシャンの《泉》(一九一七年)である。両作品は同じ一九一〇年代に生まれ、素材も磁土のやきものという意味では共通だが、制作へのアプローチの方法はまったく異なっている。富本によるハンズオン・アートと、デュシャンによるレディメイドのコンセプチュアル・アート、実材表現と非実材表現という対極といってもいいこの二つの方向が、奇しくもほぼ時期を同じくして二十世紀初頭の日本と西洋に現れ、以後それぞれ芸術表現の世界に強力な道筋を築いていくのである。その意味で、富本の初期白磁の壺は陶芸における本格的な〝実材表現の起源〟ともいえよう。特に富本の場合は、経済事情などの消極的理由からではなく、積極的に実材を扱ったという意味で〝実材主義の主導者〟といってもよいだろう。

39

註1：加藤唐九郎「陶芸」『原色陶器大辞典』淡交社、一九七二年、六七一頁。加藤は一九三二年（昭和七年）京都の河村蜻山らが創設した「日本陶芸協会（傍点筆者）」が初見としている。

註2：高村光太郎『緑色の太陽』岩波書店、一九八二年、八〇頁。初出は『スバル』一九一〇年四月。

註3：高村豊周『自画像』中央公論美術出版、一九六八年、七九頁。高村光雲は銅像会社の設立を願っていた。

註4：外舘和子『ブロンズ彫刻と鋳造法』『アートフォーラム』四四、茨城県近代美術館、一九九八年二月、一二頁。

註5：臨時博覧会総裁 金子堅太郎『官報』四四五一号、一八九八年五月五日、一頁。

註6：厨川白村「エッセイと文明批評――小泉先生」『厨川白村集』第四巻、厨川白村集刊行会、一九二五年六月、一二二頁。ただし文章末に「大正七年一月」の表記有り。

註7：活字としての「模様より模様を造る可からず」は富本憲吉「製陶余言」「製陶余録」昭森社、一九四〇年、一一四頁。その決意を一九一三（大正二）年とする根拠については、山本茂雄「模様から模様をつくらず三考」『現代の眼』四四三、東京国立近代美術館、一九九一年一〇月参照。

註8：例えば芝蘭三の評「概して創意に乏しいことが直覺的に感ぜられる」。「農商務省展覧會評」『中央美術』一九一六年十一月、六六頁。

註9：リーチは一九一四（大正三）年二科会の第一回展にも三点のエッチングを出品している。

註10：『東陶』一九三〇年六月、一四頁。

註11：富本憲吉 画帖五頁目 一九三三年四月某日夜 東京千歳村（一九三四年瀬戸の旧家への手土産）。外舘和子「富本憲吉のメッセージ」『陶説』二〇〇六年八月、六四頁参照。本書一四八～一五四頁。

註12：外舘和子「20世紀造形史における現代陶芸の意義――個的価値の獲得と造形の "実材" 主義」『陶説』六一〇号、二〇〇四年一月、六四頁参照。

註13：佐々木健一『タイトルの魔力』中央公論新社、二〇〇一年、一二〇～一三三頁。

註14：第一回赤土同人陶器作品展覧会作品目録、一九二〇（大正九）年三月二四日～二八日、於・髙島屋呉服店、大阪心斎橋。

40

註15：外舘和子「タイトルの近代性　バーナード・リーチの作品をめぐって」『茨城県近代美術館だより』七八号、二〇〇七年一二月一五日、三頁。本書一五五～一五七頁。

註16：二〇一二年第五九回日本伝統工芸展図録より。なお、この年、伊勢崎淳は《備前「風雪」》という、イメージのみのタイトルで同展に出品している。

註17：乾　由明『やきものの美　現代日本陶芸全集第10巻　楠部彌弌』集英社、一九八一年、八六頁。

註18：辻晉堂「作品の題名について」『辻晉堂陶彫作品集』講談社、一九七八年、一三〇頁。

註19：例えば、上掲（註12）また外舘和子『中村勝馬と東京友禅―個人作家による実材表現として染織の成立と展開』染織と生活社、二〇〇七年など。

註20：金子賢治『現代陶芸の造形思考』阿部出版、二〇〇一年など。なお同書の「工芸的造形」においては、個性や創造性が結果として表れてさえいれば、制作プロセスを作家自身が行うか、第三者が遂行するかは問題としない。その意味で〝工芸的造形〟と、陶芸や工芸の歴史から見出された筆者の〝実材主義〟〝実材表現〟とは、素材と作家の関係の直接性においてまったく別の概念である。

註21：今井政之「生きて⑤」『中国新聞』二〇一〇年六月二九日一三面。

註22：富本憲吉「白磁の壺」『富本憲吉著作集』五月書房、一九八一年、三五四頁。

註23：上掲（註22）、三五四頁。

註24：上掲（註22）、三五五頁。

註25：富本憲吉「わが陶器造り」『富本憲吉著作集』五月書房、一九八一年、三三三頁。

註26：上掲（註22）、三三三頁。なお未定稿原稿「わが陶器造り」表紙によると一九五二年七月二四日の執筆である。

# 陶芸家への道

## 陶芸家への二つのルート

 さて、大正から昭和前期に、①自らのアイディア（個性・創作性）を、②自らの手で作品にする（実材主義）陶芸家が現れたことにより、この時代に陶芸家になるための二つの道筋が用意された。

 一つは、アイデアを持つ者が後に技術も獲得して作家になる道（まず①、次に②を獲得）、もう一つは、もと技術を持っていた者が自分でアイディアを考えるようになり作家になる道（まず②、次に①を獲得）である。前者は例えば、富本憲吉や板谷波山のように、美術学校などで芸術を学び、卒業後、産地などで技術を習得して陶芸家になるケース。後者は例えば金重陶陽、荒川豊蔵のように、産地や陶家に生まれ、先に技術を習得していた者が、創作意識、作家意識を獲得して陶芸家になるケースである。西洋では、陶芸家と言えば、アカデミックな美術教育を受けて作家となるケースが多いが、また今日の日本では、産地の者も美術大学で学ぶようになり、あるいは美大卒業後、産地の陶芸家に弟子入りするなど、時代が進むにつれ両者は近似の経験を持つようになりつつあるが、いずれにせよ大正期、個性・創作性と、実材表現という、二つの要素が、作家への二つのルートを用意し、以後、日本の陶芸家の層の厚さを導いていくのである。

 注意すべきは、日本におけるこの二十世紀初頭の陶芸家らの動向は、十九世紀末から二十世紀にかけて展開し

42

た西洋のいわゆるアーツアンドクラフツ運動とはまったく異なる動きであるということである。アーツアンドクラフツ運動は、デザイナーと職人の良い関係の実現を導いたが、あくまでも職人、デザイナーのポジションを維持した上での望ましいモノづくりであった。つまりデザインと職人として展開した。一方、日本の二十世紀初頭以降の富本らの動きは、いわばデザイン力を持つ者が技術も獲得して工芸作家になる、もしくは逆に技術を持つ職人が創意を得て工芸作家となるという、純然たる工芸作家誕生への動向であった。そして日本における陶芸家誕生の草創期、前者のルートを辿った代表的な陶芸家が、板谷波山であり富本憲吉だったのである。

## 板谷波山と富本憲吉──それぞれの近代性

先駆的な近代的個人作家は誰か、という問いに対し、従来、板谷波山説と富本憲吉説とが謳われてきた。結論からすれば、いずれの作家にも陶芸家としての近代性は認められるが、近代性の内容には共通点と相違点とがある。かつて拙稿「近現代陶芸の一世紀──日本陶芸史における〈近代性〉の意味」[註1]でも、波山が"明治的近代"から"大正以降の近代"への懸け橋であり、富本が本格的な実材表現のセオリストであることを指摘したが、ここでもう一度、両者の近代性、作家性について整理しよう。

### （一）板谷波山の近代性

明治の陶業の"遺産"を最も正統に受け継いだのは板谷波山である。波山についてはこれまで近代的な個人作

家のパイオニアとして大正以降の個人作家の系譜の冒頭に組み込む見方と、逆に明治の産業陶磁器製作者の究極の末裔として位置づける見解とに二分されてきた。しかし、板谷波山こそは、従来、分断されがちであった明治と大正以降を繋ぐ上で最も重要な位置を占める作家ではあるまいか。

一八七二(明治五)年生まれの板谷波山は、一八八九(明治二二)年、開校したばかりの東京美術学校(現・東京藝術大学)彫刻科に入学し、明治美術界の指導者・岡倉天心や彫刻家・高村光雲に学んでいる。いわゆる窯元や陶家に関係しない、美術学校出身の作陶家の草分けという意味で、今日に繋がる近代的な陶芸のアカデミズムを切り拓いた人物であるといってよい。

美校を卒業した波山は、石川県工業学校(現・石川県立工業高等学校)に教諭として就職し、同校で釉下彩などの研究に励み、また十九世紀末に西欧で流行したアール・ヌーヴォー様式をはじめとする意匠研究にも果敢に取り組んでいる。

一九〇三(明治三六)年、波山は東京の田端に倒焔式の丸窯を築き、陶芸家として独立する。轆轤師(ろくろ)を雇いつつも、いわゆる窯業地ではない首都圏で個人工房を築き制作するという新しい作家スタイルの点でもパイオニアの一人となった。一九〇七(明治四〇)年に開催された日本初の官展である文部省美術展覧会(文展)には、陶芸、工芸の参加は許されなかったが、一九一三(大正二)年に創設された農商務省主催の「図案及応用作品展覧会」(農展)には第一回から出品し、一九二七(昭和二)年には、第八回帝展に第四部美術工芸が設立されると、波山は同展を中心に発表を続け、一九五三(昭和二八)年には、陶芸家として初めて文化勲章を受章している。

波山の作風を特徴づける陶技は三つある。第一は薄絹を透かして見るような効果を生む釉下彩技法「葆光彩磁(ほこうさいじ)」であり、第二は「葆光彩磁」に先立ち、友禅の糊伏せにヒントを得たという「彩磁」[註2]、そして第三は

高村光雲の彫刻技術に学んだ薄肉彫りである。意匠の多くは植物をモチーフとし、写実力を基盤にアール・ヌーヴォーを独自に吸収したもの、中国陶磁の影響の強いものなどがあるが、いずれも器形に対する破綻のない配置と意匠性、高い品格を示している。

結晶釉と釉下彩の技法が明治の陶磁器を代表する技術研究の成果であるとすれば、ごく微細な「結晶」により失透性を示す釉薬を用いた「釉下彩技法」である葆光彩磁は、いわばそれを高度に発達させた技術である。この葆光彩磁に代表される波山の陶磁器は、まさに明治の技術研究の成果を高い水準で受け継いだものであり、また、波山の流麗な文様を破綻なく器に纏わせるという意匠の特徴には、アール・ヌーヴォーなど十九世紀末の西洋美術思潮も反映されている。

つまり板谷波山は、高度な窯業技術の獲得と時流を得た意匠の洗練、図案をもとにした成形・加飾の分業など、産業として開花した明治の製陶の遺産を受け継ぎつつ、大正以降本格的に展開していく個人作家の表現としての陶芸に向け、"明治的近代"から"大正以降の近代"への懸け橋としての役割を果たした作家なのである。

以上をまとめると板谷波山の近代性とは次のようになる。①結晶釉や釉下彩など明治期に研究が進んだ高度な窯業技術を自分流に昇華した。②制作にあたりまず自身で図案を考案し、轆轤師はいたが、自身の表現の核となる加飾は自ら行った。③産地や陶家出身でなく、東京という非産地で個人工房を築いた。④帝展(日展)の美術工芸部門をはじめる展覧会で作品を発表した。⑤帝展(日展)の美術工芸部門をはじめ「創意」を問われる展覧会で作品を発表した。

もちろん、後述するように、波山の作品の中には、例えば国宝《青磁下蕪花瓶》(龍泉窯、南宋時代十三世紀、高さ二三・五センチ、アルカンシェール美術財団蔵)に酷似の《青磁下蕪花瓶》(一九四〇年、高さ二〇・〇センチ、

（出光美術館蔵）のような、まさに宋代の青磁の写しというべきものもみられ、波山がそれを学びのための「習作」ではなく、自身の「作品」として制作したのであれば、波山に旧来的な「写し」の価値の継承を認めない訳にはいかない。実際、共箱の箱書きには「青磁花瓶下蕪」（表）、「波山作」（裏）とあるだけで、「写」の文字は見当たらない。従ってこれを自分の「作品」と見なしている可能性は高い。また、鳳凰などのモチーフをアレンジした作調については、引用・模倣と独創性との関係においてきわどい問題を提起してもいる。しかし、少なくとも上記の五点において、板谷波山の近代性を指摘できるのである。

## （二）富本憲吉の近代性

富本憲吉は板谷波山より一四歳若く、一八八六（明治一九）年、大阪府平群郡東安堵村（現・奈良県生駒郡安堵町）に生まれているが、没年は奇しくも波山と同じ一九六三（昭和三八）年である。学校も波山と同じ東京美術学校に進学するが、同校に陶芸の講座がなかった当時、富本は図案科で建築や室内装飾を学んでいる。二〇代で英国へ留学し、ウィリアム・モリスの思想に触れ、手仕事の価値を深く認識し、同時に個人や個性という西洋的な価値観をいち早く会得した。「模様より模様を造る可からず」に象徴されるように、特に模様における表現の独創性、著作物という考え方を言説で主張し、昭和に入ると四弁花模様・羊歯模様など、独自の模様の考案を実践していく。

一方、明治の終わりには自画自刻自刷の版画を手掛け、作者自身が実材を扱うという在り方を実践し、大正時代、一九一〇年代には陶芸においても自らの轆轤挽きによる本焼成の白磁を制作している。富本は、造形の核となる部分を中心に、作者自身の手わざを通して自己表現するという在り方、つまり創造の主体・手わざ・モノの、より直接的な関係をいち早く示した作家であり、極めて実材主義的な造形観を持っていた。さまざまな陶芸制作

へのアプローチがあり得る中で、素材と技術に根ざして自身の手で自己表現する造形の方向を、実践と言説の両面で示したという意味で、富本は大正期以降の陶芸、工芸動向のオピニオンリーダーであった。さらに、白磁の制作をマイヨールの彫刻を引いて述べていたように、器の形を単なる容器ではなく"表現"と捉えていたことも、現代の陶芸観を先取りする見識である[註3]。

富本はそうした自身の制作姿勢を大学教育の中でも積極的に説いた。未定稿として知られる『わが陶器造り』は、京都市立美術大学の工芸科教授を務めた富本が学生のためのテキストも意図して一九五二年七月二四日付で執筆したものである。一八八〇（明治一三）年、日本最古の美術学校として創設された現在の京都市立芸術大学に戦後いち早く本格的な陶芸教育のアカデミズムを敷いたことは、富本憲吉の重要な近代的功績の一つである。その成果は、同大で富本に学んだ陶芸家たちの充実した仕事振りによって示されている。

富本の開かれた公平な態度はまた、意欲ある女性陶芸家の育成にも大いに役立っている。辻輝子、坪井明日香など、富本に私淑した女性たちは、その教えを生かして本格的な陶芸家へと成長していった。また一方で富本は、産地の職人と共同の中量生産という日本的な実用陶磁器の製作システムのモデルを示そうとした。この実現の困難は陶磁器の「図案権」[註4]の問題など、なお多くの課題を抱えているが、戦後の陶磁デザイナーや産地の作家たちが、この問題と果敢に戦い、量産陶磁器の創作性の実現に尽力していくきっかけを作っている。

以上、富本が示した近代性をまとめると、下記の通りである。①（特に模様について）表現の独創性、著作物という概念を言説で主張し実践した。②本格的な制作の実材主義──自らの手わざで直接素材に挑み制作した。③（一品制作の）陶磁器を容器ではなく「立体の美術」であると考えた。④陶芸教育における開かれたアカデミズ

ムを実践した。⑤陶芸史上のフェミニスト―女性陶芸家の活動を後押しした。⑥職人と共同の実用陶磁器の量産により、日常の食器にも個性や質の良さを実現しようとした。

## 板谷波山と富本憲吉――それぞれが参照したもの

富本は近代的で波山は前近代的であるとする従来の一説の根拠は、実材を扱うレベル（積極的に実材を扱うか、分業的制作か）ではなく、あくまでも波山の作風は模倣的で、富本の作風は逆に形・模様の両面で創造的であるという、表現内容に関する判断による[註5]。

確かに、例えば前述の波山の《青磁下蕪花瓶》（一九四〇年、高さ二〇・〇センチ）は、釉調の清明さ、胴部の張りのポイントの高さをみると、形態やサイズ感は、龍泉窯の国宝《青磁下蕪形瓶》（南宋時代十三世紀、高さ二三・五センチ）と酷似している[註6]。ただし、近代の作り手たちが古陶磁に学ぶことはごく普通のことであり、もし波山が青磁の研究のためにこれを制作し、そして写しであることを箱書きなどに明記してあるならば、模倣性の高い作家であるというそしりはこれを免れよう。それがない場合にのみ、波山の創作姿勢が問われることになる。

また波山模倣作家説の根拠に鳳凰など既存の模様を「便化」して用いたことが指摘され、また富本は「便化」を批判したという見解[註7]があるが、この説は次の二つの点で妥当性を欠く。

まず、既存の模様を取りいれること自体は、少なくとも二十世紀の価値観では必ずしも模倣に当たらない。問題はその扱い方である。例えば、ありふれた水玉模様であっても、それをその作家が独創的に用いれば、充分個性的な表現要素になり得る。

波山が鳳凰などの古典的な汎用モチーフを、もし独自の表現へと至らしめているな

らば、その作品が直ちに模倣的であるとはいえない。その意味で板谷波山の作品を古典的モチーフの採用をもって即座に模倣と断定することは慎まねばならず、個々の作品に即して、その創作性のレベルを慎重に判断していかねばならないだろう。

さらに、波山を前近代的作家であるとする説の提唱者は、「便化」という言葉を誤解し、既存の模様のわずかなアレンジのように解釈しているようだが、当時の「便化」の用例によると、写生から模様へと変換したものを形態に即してふさわしく意匠化する、いわゆる正当な基本的「デザイン化」の意味で肯定的に使われている場合が多い。例えば前田泰次は富本憲吉の《四弁花文飾壺》について「便化の極に達したもの」と称賛している[註8]。

「便化」を採録している数少ない辞書においても「様式化」[註9]と説明されている。

富本自身も、「便化」を既存の模様から自分の模様を創る意味として批判しているのではなく、絵画とは異なる立体装飾としての「模様化」の意味で使用している[註10]。富本の批判の焦点は、形に即して模様を調整する際、「自然の奇形」、つまり不自然に変形することにあり、「模様化」そのものを批判している訳ではないのである。

富本憲吉は、模様の独創性については、何よりも写生から模様化するプロセスを実践していたという意味で厳格なまでに写生にこだわった。形に関しては実材を扱う意義を言説によっても主張し、マイヨールのようなふっくらした魅力を表現したいといった意図ももっていた。

ただし、波山が中国陶磁に惹かれたように、富本もまた朝鮮陶磁に惹かれ、一九二〇年代には研修のため、朝鮮半島に渡り、現地で李朝の器をスケッチしている。富本の白磁などにみる器の肩からふっくらと張る柔らかいラインは、マイヨールだけでなく朝鮮陶磁のアウトラインを参照しており、白磁の肌合いもはねつけるような中国陶磁風ではなく、李朝風の柔和さを示している。あるいは、直接参照してはいないにせよ、器形におけるいわ

ゆる"富本型"は例えば《高麗青磁唐草刻線文壺》(十二世紀、高さ二四・四センチ、サムスン美術館リーム蔵)のような高麗青磁にも先行する類例を見ることができる。

つまり、形の上では、波山は中国陶磁に、富本憲吉は朝鮮陶磁を大いに範とし、両者とも明確な"形の個性"を示したとは言い難い。富本自身が自覚しているように、形の「新味」については確かに「極少」である[註11]。

しかし富本は何とかして自分らしさを形に示すべく、自身の手で轆轤を挽くという実材主義を採用し、自分の形を創造する有効な方法論を次代に提案したという富本の理論家としての陶芸界への功績は大きいのである。

## 荒川豊蔵、金重陶陽ら古陶磁に学んだ作家たち

前述の"陶芸家への二つのルート"における後者、すなわち先にやきものの技術を獲得し、次第に個性や創造性を意識するようになっていった草創期の作家たちには、例えば産地や陶家に生まれ育った荒川豊蔵や金重陶陽がいる。彼らには古陶磁、特に桃山陶への関心の高さという共通の特徴がある。昭和初期の官展系作家たちの中には、楠部彌弌(やいち)をはじめアール・デコや構成主義など西洋美術の動向に敏感に反応した作家が見受けられるが、同じ頃、一方では日本や中国の古陶磁への関心が、作り手、受け手双方に見られるようになる。

古陶磁を参照する作家が増えていく背景としては、大正時代の初め、第一次大戦による経済の動揺により、素封家たちが所蔵していた古陶磁の名品が世に出回ったこと、昭和初期の古窯址発掘ブームや『陶磁』『星岡』『工藝』『茶わん』などやきものや工芸の雑誌の相次ぐ創刊などがある。また一九一四(大正三)年に大河内正敏、奥田

誠一ら学識者により結成された日本初の陶磁器研究団体「彩壺会」が誕生するなど、学術的な陶磁器の鑑賞、研究が行われるようになっていった。

一九三〇（昭和五）年の美濃地方における荒川豊蔵の志野の陶片発見は、古窯発掘ブームのきっかけを作り、かつまた桃山陶の再評価を促した。金重陶陽も桃山古備前を創造の源泉の一つとし、備前約八〇〇年の歴史に近代的な個人作家の時代をもたらしている。荒川や金重は萩の三輪休和、唐津の中里無庵、瀬戸の加藤唐九郎、中国陶磁に学んだ石黒宗麿や加藤土師萌、研究者・小山冨士夫らと交流し、それぞれ伝統技法の可能性を格段に拡げてみせた。こうした動向はまた茶陶の世界に川喜田半泥子のような「偉大なる素人」[註12]を陶芸界に生みだすこととなった。また北大路魯山人は旺盛な好奇心と食への関心のもと、巧みに古典を咀嚼して食器を"文化"に高めている。

註1：外舘和子「近現代陶芸の一世紀─日本陶芸史における〈近代性〉の意味」『日本陶芸一〇〇年の精華』茨城県陶芸美術館、二〇〇六年。

註2：外舘和子「板谷波山と染織技法─友禅染の技法から発想した陶磁表現─」『染織α』三〇一号、二〇〇六年四月、三八〜四三頁参照。

註3：富本憲吉「陶技感想二篇」『富本憲吉著作集』五月書房、一九八一年、六〇四頁、初出は「美術と工芸」巻三号、一九四七年一〇月。

註4：富本憲吉「図案に関する工芸家の自覚と反省」『富本憲吉著作集』五月書房、一九八一年、六一四頁。戦後間もない一九四七（昭和二二）年、富本は『美術と工芸』第二巻第三号で「図案権の法律」の必要について言及している。

註5：金子賢治『現代陶芸の造形思考』阿部出版、二〇〇一年、八九〜九〇頁。

註6：興味深いことに、予備知識のない美術大学の学生らにこの二つをみせ比較させると、波山のものの方に現代性があると指摘する学生が少なくない。その根拠として青磁釉の明るさ、表面の光沢、形態にみるわずかなプロポーションの違いが挙げられる。

註7：上掲（註5）、七七～八九頁。

註8：前田泰次『現代の工芸』岩波書店、一九七五年、一九九頁。なお、波山同様、茨城の陶芸家を数多く育てた中野晃嗣、あるいは富本に学んだ竹内彰らも、写生から模様化したものを形に即して展開する意で使用していた。

註9：『日本国語大辞典』第二版第二巻、小学館、二〇〇一年、一三〇〇頁。

註10：富本憲吉「数個の陶片」『富本憲吉著作集』五月書房、一九八一年、二五七頁。初出は富本憲吉「数個の陶片」、一九一四年。

註11：富本憲吉「わが陶器造り」『富本憲吉著作集』五月書房、一九八一年、三三頁（未定稿）。

註12：外舘和子「偉大なる素人の徹底したアマチュアリズム」『REAR』二三号、二〇一〇年三月三一日、一〇〇頁。

# 柳宗悦の思想と陶芸の用途性

## 柳宗悦の近代性

個性や創作性が謳われた大正から昭和にかけて、一方では民芸運動が展開している。一見、相反する時代の動きのようだが、先の近代化の三要素を思い出せば、この一見対照的な動向が、大正期へと持ち越された課題―民主主義と個人主義に対応していくものの一部と考えれば理解しやすいであろう。

大正末期、『白樺』の同人で美術や工芸の評論も手掛けた柳宗悦は、一見個人主義とは対照的な非個人性の思想を打ち出した。一九二五（大正一四）年、柳は河井寛次郎、濱田庄司らとともに民芸運動を推進する。柳によれば、民芸とは、実用性・無銘性・複数性・廉価性・労働性・地方性・分業性・伝統性・他力性などの性格を特徴とし、無名の職人が作る日常の実用陶磁器に美を見出そうとするものである。確かに、列挙した前述の性質はいずれも、時代の主流である個人主義的な芸術観に対置されるもので、河井や濱田の個性的な作陶の姿勢とも相反する側面がある。また民芸は理論の枠内での完結を目指すあまり、破綻をきたしている部分も指摘されている[註1]。

しかし一見正反対と見える個人性と非個人性は、大正ヒューマニズム、人間中心主義のもつ表裏、すなわち個人を重視するがゆえに個性を尊重する態度と、個人を尊重するがゆえの〝平等〟観に発する集団性や地域性、他

53

また、柳理論の非個人性を象徴する「他力」は、集団への「個の解体」や「人間を越える美学」など、現代のユニヴァーサル思想、自然志向にも通ずる一方、二十世紀初頭に普及し始めたもう一つの人間観、フロイトの「無意識」の発見と対照される。

フロイト—無意識の発見—シュルレアリストによる表現のオートマティズムの採用という流れと、柳—ウイリアム・ブレイクの神秘主義などへの関心—人間を超えるもの—非個人性（無我）—工芸の個人作家たちの"内なる他力"—作り手が自覚できる意識の範囲を超えた、経験や勘も含めての無意識の力の反映—といった造形や表現への活用という観点から対照させてみよう。両者の間に直接的な影響関係はないかもしれないが、前者は第一次大戦に関係し、後者は朝鮮領有が関係するように、戦争を背景にした人間再考の発想や、作家たち（"内なる他力"についは濱田庄司や棟方志功）が創造のソースとして生かしてもいる点など、共通項を見出すことができる。例えば濱田庄司は、自身の流し掛けについて「体で鍛えた業に無意識の影がさして」[註2]と説明している。この「無意識」とは"内なる他力"的なものを指すのではないか。

つまり一見、前近代的、時代の逆行ともみえる柳の思想は極めて二十世紀的思考でもある。柳の思想の一部に破綻があるとしても、後で述べる戦後の「伝統工芸」概念の形成や「伝統的工芸品」にかかわる"地域の伝統技術"の可能性の指摘など、造形理論として有効な視点を柳はいち早く提示している。また、ウイリアム・ブレイクなど西洋の美術作家から富本憲吉ら日本の工芸作家の評価まで、一貫して個人主義的芸術観を維持し、彼らの造形性を適切に評価した。その意味で、柳宗悦の陶芸史、工芸史における近代性を指摘することができるのである。

## 国画会と新匠美術工芸会

大正以降、昭和前期から頭角を現し始める陶芸家の一群に、いわゆる民芸に学んだ作家たちがいる。柳宗悦としばしば行動をともにした濱田庄司や河井寬次郎はその代表的な作家である。また、作陶の初期から生活のための「安い陶器」や、陶器の用途にも関心の高かった富本憲吉も、一九二六（大正一五）年の『日本民藝美術館設立趣意書』を柳、河井、濱田との連名で発表している。

柳とその付近にいた工芸作家にとって、活動のベースとなった団体展は国画会であった。一九二七（昭和二）年、国画創作協会展に梅原龍三郎の勧めで富本憲吉が会員として迎えられ、工芸部が新設、翌一九二八（昭和三）年に主体であった第一部（日本画）は解散するが、第二部（洋画、工芸、彫刻）が国画会と改称し、再出発している。一九二八（昭和三）年からは濱田庄司、バーナード・リーチが参加した。

しかし、図案権やオリジナリティの価値を職人らに対しても厳しく主張する富本の高度に発達した個人主義的芸術観は、柳宗悦らと相入れぬようになり、一九三七（昭和一二）年に一旦退会した濱田らの復帰に先立ち、戦後の一九四六（昭和二一）年、富本は国画会を退会し、翌一九四七（昭和二二）年、新匠美術工芸会（一九五一年に新匠会、一九七六年新匠工芸会）を結成、民芸に学ぶ作家たちと袂を分かつこととなる。ただし、柳が富本を個人作家としてその後も高く評価していたことは、後の発言でも明らかである［註3］。国画会は「用と美」を理念に、新匠工芸会は作風を問わない自由な芸術を求めて、現在も精力的に活動を継続している。

注目すべきは、染織の芹沢銈介や、版画の棟方志功なども含め、濱田、河井ら、柳の近辺にいた作家たちが、

それぞれ強烈な個性を示した作家たちであるということである。地方の職人たちの素朴で大らかな仕事（民芸）と、そうした職人たちの仕事にヒントを得てそれぞれ独自の力強い表現を展開した濱田や河井らの仕事とは、明確に区別される。そして、それほど日本各地に優れた職人仕事が豊かに存在し、また、柳はそれに気づき世に知らしめたのである。

## 工芸概念の変遷と昭和に入って強化された〝工芸＝用と美〟説

ここでは、明治以降の工芸概念の変遷と、今日、一部の人々の間に根強く残る〝工芸＝用と美（用の美）〟説について記しておく。

博覧会への出品分類などをめぐり、明治初期にモノづくり全般を指して使われていた工芸が、次第に純粋美術に対する「応用美術」というニュアンスを帯びていったことは第一章でも触れた。しかし、明治政府の公文書などにみる範疇では、結局のところ明治期を通じて「美術」と「工芸」が明確に定義分けされたとは言い難い。今日も一部に根強く残る〝工芸＝用と美〟説、工芸において「用」を前提条件とする考え方は、むしろ昭和に入って強化されたものである。

明治の学識者たちの文献や講義では、概ね工芸を語るに際し用途を強調していない。まず、一八七八（明治一一）年の黒川真頼『工芸志料』では織工・石工・玉工・陶工・木工・革工・金工・漆工と、素材別に整理することに主眼が置かれている［註4］。また、一八九〇（明治二三）年の岡倉天心の東京美術学校の講義をもとにした「日本美術史」（一九二二［大正一一］年『天心全集』日本美術院版に活字化）や一九〇〇（明治三三）年の

56

「日本美術史論」、一九一〇(明治四三)年の東京帝国大学講義「泰東巧藝史」(一九一三[大正二]年『研精美術』七〇〜七三号に活字化)においても、「美術」と「工芸」の差異よりはむしろ、日本においてはそれらが一体的であることが指摘されている。工芸概念の「曲がり角」[註5]を示すとされる一九〇三(明治三六)年の塩田力蔵の評論「美術工芸に就いて」でも「工芸の二字を以て既に美術工芸の四字の如くに解釈すべき」[註6]と工芸＝美術工芸を主張している。

一九三一(昭和六)年の奥田誠一『日本工芸史概説』は、「工芸」を「美術」「骨董」「工業」と比較して解説したユニークなもので、「骨董」を比較対象の一つに持ってくる辺りは、大正から昭和初期の古陶磁への関心の高まりを反映しているものと思われる。そして奥田もまた「工藝に非美術的なるものの存在を認めない」[註7]、「工藝は美術や骨董と同様に、吾人の感情や情緒の基礎の上に立つ」[註8]などの記述にみるように、工芸の鑑賞性を強調し、また応用美術とは異なることを主張しているのである。

では〝工芸＝用と美〟説を明確に主張し、広めたのは誰か。それこそがまず柳宗悦であったといえるであろう。一九二七(昭和二)年、柳宗悦は『工藝の道』の中で「工藝の本質は『用』である」[註9]と、明確に謳っている。また柳宗悦らによって一九三一(昭和六)年から一九四九(昭和二四)年まで刊行された雑誌『工藝』や、一九五二(昭和二七)年に『月刊たくみ』の名で創刊された雑誌『民藝』などの雑誌メディアも、工芸の日常的な用途性を積極的に伝えている。

さらに、柳に共感した人々の内でも東京藝術大学で日本工芸史などを担当した前田泰次が一九四四(昭和一九)年の『日本の工藝』で「工藝は実用的造形美術(中略)即ち工藝は用と美を兼ねた物」[註10]と工芸の実用性を強調した。前田は一九五五(昭和三〇)年の著『工芸概論』でも「生活と道具」という章から書き始め、

一貫して工芸を実用のアイテムと捉え[註11]、一九七五（昭和五〇）年の『現代の工芸』でも「工芸とは人間が生活していく際にその生活を快適にする諸々の道具器物を作ること、つまり生活用具生産の活動」[註12]と、道具であり、器物であることを訴えている。

つまり、工芸の前提条件として用途性を印象付け、"工芸＝用と美"説の強力な推進者となったのは、柳宗悦であり、柳に共感した前田泰次らである。柳のカリスマ性は広く民衆や作家、研究者、教育界に、また前田の東京藝術大学での指導や数々の文献は、日本の工芸を支える作り手を中心に普及したと考えられるのである。

ただし、前田泰次の文献においても、例えば『工芸概論』では材料や技術の解説について多くの頁が割かれている。素材や技術が工芸において重要であるということについては、恐らく前田も異論のないところであり、柳もまた地域の伝承的な素材や技術の重要性について、いち早く指摘している。工芸をめぐってはさまざまな捉え方があるものの、素材と技術が一つのカギとなることは多くの研究者の共通認識といってよいだろう。

なお "用と美" 説は、戦後本格的に発達するプロダクトデザインにおいては、妥当な方向性を示唆している。柳らがこれをプロダクトデザインではなく工芸に当てはめようとしたのは、大正から昭和において、まだプロダクトデザインの概念が確立していなかったことにも由来するだろう。実際、柳、前田の論には「工芸」と「プロダクトデザイン」の区別はほとんど見当たらず、両者をほぼ同一視したまま論じる傾向がある。柳、前田の情熱あふれる "工芸＝用と美" 説は、プロダクトデザイン概念成立以前、工芸とデザインが未分化であった時代の思想といってもよい。柳宗悦の息子・柳宗理が、後に日本を代表するプロダクトデザイナーとなったことも頷けるところである。

昭和前期における工芸（作家の表現としての工芸）とデザインが未分化の状況を示すものの一つに、『工芸

ニュース』がある。これは商工省工芸指導所の編集により一九三二(昭和七)年に創刊され、戦争時の中断を挟み、一九七四(昭和四九)年まで刊行された。表紙に「INDUSTRIAL ART NEWS」(産業美術ニュース)とあるように、同誌には電化製品や自動車など最先端の工業製品とともに、量産の実用陶磁器やさまざまな素材のプロダクトが紹介されているが、戦後になると、ときには日展や[註13]、走泥社展を紹介するなど[註14]、いわゆる作家の陶芸・工芸表現が取り上げられることもあった。まさにデザインも工芸も対象とする資料となっている。

なお、industrial arts は今日の日本の和英辞典でも「工芸」の英訳の一つとして挙げられている。また、十九世紀の応用美術イメージから、今なお英語圏では applied arts と慣習的に呼ばれることも少なくない。あるいは今なお、デザイン寄りの arts and crafts の語も使用される。

しかし、二十一世紀の今日では現代の多様な工芸作品の内容に即して、例えば現代工芸フェアの工芸が Sculpture Objects & Functional Art (SOFA) と呼ばれ、また conceptual crafts、contemporary applied arts などさまざまな語で説明されている[註15]。アメリカの現代工芸フェア SOFA (Sculpture Objects & Functional Art の頭文字をとった略称)が示すように、工芸は造形的なオブジェクトと機能を持ったアートを含む。つまり欧米の現代工芸においても、用途は無いもの、有るものも考えられるようになってきた。それは現代日本の工芸に用途が必須ではないことと同様である。かつては趣味的な手芸を意味した crafts の語も、昨今の欧米の工芸研究者の間では、用途の有無にかかわらず素材や技術に根ざして実材を扱っているような造形を指して使われる傾向が見出されるのである[註16]。この半世紀余りの間に、工芸概念は〝用と美〟説を遥かに超えたものとなっている。

註1：出川直樹『民芸―理論の崩壊と様式の誕生』新潮社、一九八八年参照。

註2：濱田庄司『無盡藏』朝日新聞社、一九七四年、一三頁。

註3：座談会／柳宗悦・西澤笛畝・小山富士夫・杉原信彦「重要無形文化財（工芸）をめぐって」『日本伝統工芸展の歩み』一九九三年、一〇八～一一三頁。初出は『芸術新潮』一九五五年八月。

註4：黒川真頼著、前田泰次校注『増訂工芸志科』平凡社、一九七四年。角工・紙工・画工を後に加筆したものを刊行予定であったが増訂版にも加筆はなかった。

註5：北澤憲昭「境界の美術史―「美術」形成史ノート」ブリュッケ、二〇〇〇年、二三三頁。

註6：塩田力蔵「美術工芸に就いて」『美術』五七号、一九〇三（明治三六）年、二二頁。

註7：奥田誠一『日本工芸史概説』雄山閣、一九三一年、一一頁。

註8：上掲（註7）、一三頁。

註9：『柳宗悦全集』第八巻、筑摩書房、一九八〇年、九六頁。

註10：前田泰次『日本の工藝』大八洲出版、一九四四年、三頁。

註11：前田泰次『工芸概論』東京堂出版、一九五五年。

註12：前田泰次『現代の工芸』岩波書店、一九七五年、一六頁。

註13：前田泰次「日展の工芸」『工藝ニュース』第二三巻第一号、工芸技術院産業工芸試験所、一九五四年一月、四六～四九頁。

註14：『工藝ニュース』第二六巻第八号、工芸技術院産業工芸試験所、一九五八年一〇月、二六～二七頁。

註15：筆者も講師の一人として招聘されたSOFA Chicago 2007のレクチャーシリーズでアメリカ及び海外の招聘講師陣が使用した語。

註16：韓国・京畿道世界陶磁ビエンナーレ二〇〇九諮問委員としての韓国側学芸員との対話より。

# 第三章　近代化第三ステージ　昭和二〇年代以降

## 近代化第三ステージとは何か

　戦後日本の陶芸界は、個性や創作性という価値を獲得し、また大工房制や分業性だけでなく、作者自身が実材で表現するタイプの陶芸家が加速度的に増え、陶芸表現は、空前の拡がりを示すようになっていく。いわゆる陶芸のオブジェが登場するのは一九四〇年代後半のことである。また本格的な女性作家の誕生をもって、日本陶芸はようやく、近代化の三条件における残る二つの課題、民主主義と個人主義の実現に至る。並行して、日本独自の伝統概念が形成され、「伝統工芸」といわれる創造的な表現が展開される。陶芸は作風にかかわらず表現としての自律性や陶芸のアイデンティティをも獲得していくのである。
　さまざまな姿かたちの陶芸表現が表れる一方で、実用の量産陶磁器の領域においてはプロダクトデザインをはじめとする五つの方向性が確立していった。
　それらいずれの動向にも戦前からの布石がみられるので、それぞれの動向を少し遡りつつ記していく。

# 陶芸オブジェの誕生と展開

## オブジェ誕生の背景と四耕会

作品としての陶芸オブジェは後述するように、一九四八年の林康夫の《雲》が最初期のものであるが、この用途にこだわらない陶の造形を指して使われる「オブジェ」というカタカナ語は、いつ頃のようにやきものの世界で使われ始めたのだろうか。かつては、浜村順が一九五五（昭和三〇）年に『美術手帖』二月号掲載の八木一夫の個展評中で「火を通した土のオブジェ」と書いたものが最初であるとされてきた[註1]。

しかし、「オブジェ」というカタカナ言葉がやきものの世界に登場するのは、実はもっと早く、活字としては、戦後いち早く結成された前衛グループの一つ四耕会が一九四九（昭和二四）年の展覧会の案内状の中で、「オブジェ」という語を用いて展示内容を紹介している[註2]。「オブジェ」という活字の登場は、一九五五（昭和三〇）年ではなく、遅くとも昭和二〇年代の前半なのである。

四耕会は、一九四七（昭和二二）年、宇野三吾を中心に、清水卯一、林康夫、伊豆蔵壽郎、木村盛和、藤田作、大西金之助、浅見茂、鈴木康之、谷口良三、荒井衆の計一一名によって京都で結成された団体である。『角川日本陶磁大辞典』では一九四八（昭和二三）年結成とされているが、結成の挨拶状は一九四七（昭和二二）年一二月（結成式は一一月）であることから、正しくは一年早い一九四七（昭和二二）年である。清水卯一方を事務所

陶芸オブジェの誕生と展開

として、その挨拶状は発送されている。声明文は次のようなものである。

「四耕会
今般皆様の御援助によりまして若き陶瓷作家の和かなる集廃せる曠野の中より発芽することが出来ました、慈母の恩情にまさる土によって育てられ土を以て己を没し、ひたすら真面目な製作に従事し居る素朴 簡潔 謙譲の美を詩的に求め生活と美の結合を以て社会文化の建設に微力乍日夜努力致し居る次第で御座います 昭和二十二年十二月」（四耕会　結成の挨拶状）

いかにも戦後間もない時期を象徴する内容である。四耕会については、かつて陶芸の現代美術化、彫刻化を図ることで破綻をきたした団体であるといった見方もなされてきた[註3]。しかし、四耕会を単純に現代美術指向の団体と見なすべきではない。上記の声明文にみるように、「生活と美の結合」云々を述べているあたりは、現代美術志向どころか、むしろ保守的なほどである。「用＋美」の「用」をかきとって「彫刻化」する[註4]ことなど、当初からこの団体の姿勢にはなかった。「生活と美の結合」を謳った清水卯一や宇野三吾ら四耕会を代表する作家が、後に日本伝統工芸展へと発表の場を移していくことも頷けるのである。

また、四耕会の創立メンバーである林康夫は自身

四耕会　結成の挨拶状

63

のオブジェへの取り組みについて、彫刻の模倣や追随を意図したものではなく、「絵画や彫刻と対等の、あるいは彫刻だけでなく、他のさまざまな芸術表現と対等の、さらにいえばそれらに負けないやきものの造形を目標としていました」と語っている[註5]。四耕会は単なる現代美術志向の団体、狭義の現代美術を模倣しようとした団体ではなく、絵画や彫刻や、さまざまな現代芸術と対等の表現としてのものを作ること、他の領域に対しても堂々と向こうを張ることのできる陶芸制作を目指していた。林の証言には、そのような逞しくも積極的な意識が窺われる。

なお、四耕会結成の翌一九四八（昭和二三）年に、青年作陶家集団を解散し、叶哲夫、鈴木治、松井美介、山田光、八木一夫の五名でスタートした走泥社の声明文も紹介しておこう。

走泥社の新発足に就いて

「戦後の美術界は、自己の混乱から脱するために、結社と云ふ便法を必要としたが、漸く今日、その暫定的役割は終了したかに見える。虚構の森を蹴翔つ早晨の鳥は、もう、眞実の泉にしか自己の相貌を見出さぬであらう。我々の結合体は〝夢見る温床〟ではなく、まさに白日の下の生活それ自体なのだ。

青年作陶家集団を解散して、新たに走泥社を結成した我々の意図も此処に在るのであり、先輩各位の、旧に倍しての御叱声御鞭撻あらむ事を希求してやまない。

右言葉を以って御挨拶に代へます。昭和廿三年七月　走泥社同人」

四耕会が、翌年に結成された走泥社に比べ、長らく陶芸史の上で今一つ日の当たらない存在であった理由の一

64

つに、活動期間が短かったことが挙げられよう。活動停止している。このような、他の素材領域の作家と交流し、競い合うという在り方は、極めて戦後的でもある。四耕会は、そうした "戦後的なる存在" であったがゆえに、陶芸の世界において真っ先に陶芸オブジェ、用途にこだわらない陶の造形に取り組み、「オブジェ」という言葉も使用したにもかかわらず、後に一部の研究者によって単なる現代美術志向の団体と誤解された可能性がある。

この "戦後的" ということについて、少し補足しよう。戦後の一〇年、つまり敗戦後の一九四五（昭和二〇）年から一九五五（昭和三〇）年までの昭和二〇年代は、日本にとって特別な時代であった[註6]。一九五五（昭和三〇）年の経済白書は、過去一〇年を振り返り「戦後十年の特異な力、欲望の熾烈さをバネにした浮揚力」と記している。つまり、ものに飢え、知にも飢えた、いわば欲求が炸裂した時代であった。食べることにも困難であったと思われる時代に、日本人のそのような精神的、知的欲求が頂点に達していた。それはまさに、人はパンのみにて生きるのではない、ということを知らせる事実でもあろう。

この時期、芸術の世界でもさまざまな分野で前衛的な動きが起こっている。その特徴が、四耕会もそうであったように、"領域を超えて交流し合う" 動きであった。一九五二（昭和二七）年に吉原治良や植木茂ら関西の作家たちが結成した「現代美術懇談会」（通称ゲンビ）には、現代美術家、彫刻家をはじめ、書・陶芸・いけばな・写真・デザインといった多彩な分野の作家たちが参加している。陶芸では、八木一夫、林康夫らが例会や展覧会に参加した。彼らはジャンルを超えた研究テーマ、抽象芸術やダダイスム、シュルレアリスムをはじめ、最新の

西洋現代美術研究のために、ほぼ月一で会合を開き勉強していた。一九五七（昭和三二）年までそれは継続されている。

美術界を見渡せば、ゲンビのほかにも、昭和二〇年代は各方面で活発な前衛的動向が見られた。読売アンデパンダンの第一回が一九四九（昭和二四）年、具体美術協会が一九五四（昭和二九）年発足。一九四九（昭和二四）年には『いけばな芸術』が創刊され（一九五五［昭和三〇］年廃刊）、『芸術新潮』や『美術批評』（五年後廃刊）もそれぞれ一九五〇（昭和二五）年、一九五二（昭和二七）年の創刊である。つまり戦後の熱気に満ちた一〇年間、日本の戦後アヴァンギャルドの時代、ジャンルを超えて皆が新しい価値を求めてさまざまな試みを行った時代に、日本では「オブジェ」という言葉が使われるようになった。「オブジェ」と言う語は日本の芸術表現における戦後的な前衛意識、焼け跡から立ち上がろうとする切実な〝創造の精神〟とともに登場してきた象徴的な言葉であるといってもよい。

そして一九四八（昭和二三）年には、四耕会の展覧会に最初の陶芸オブジェが発表され、一九四九（昭和二四）年には「オブジェ」という言葉が案内状で使われ始めた。やきものにおける活字としての「オブジェ」が、昭和三〇年ではなく、遅くとも昭和二〇年代前半には使われていたと、従来の説を訂正するのは、文献資料の綿密な調査によって従来のものに先行する記録を見つけたというだけではなく、昭和二〇年代という時代に関する歴史認識の本質にかかわる問題であるという理由による。陶芸におけるオブジェは、戦後日本の再生と創造への渇望の空気の中で登場したのである。

"現代美術オブジェ"を牽引し、"陶芸オブジェ"を促した前衛いけばな

戦後いち早く前衛の動きを示したのは、昭和初期から胎動のあったいけばなの世界であった[註7]。終戦から三カ月後の一九四五(昭和二〇)年一一月には、早くも勅使河原蒼風(てしがはらそうふう)と小原豊雲(おはらほううん)が東京で二人展を開いている。一九四九(昭和二四)年には小原豊雲が自分の個展で初めてジャンクアートのような自作を「オブジェ」と名付けて発表。奇しくも四耕会の「オブジェ」の語の使用と同じ年であった。また一九五一(昭和二六)年には、小原豊雲・中山文甫(ぶんぽ)・勅使河原蒼風という前衛いけばなの三巨匠が展覧会を開催した。

ジャーナリズムの世界でも、昭和二〇年代にいけばな関係者が「オブジェ」に関してよく言及している。例えば、一九五四(昭和二九)年の『芸術新潮』一月号では、さまざまな「日本のオブジェ」が検討され、オブジェは具象的事物から非具象的、抽象的な概念を生み出すものであるとしている[註8]。また一九五四(昭和二九)年の『芸術新潮』九月号には、草月流の勅使河原蒼風の弟・和風が「兄・蒼風の芸術」と題した文章の中に「もうじき日本の工芸界からオブジェ作家が出てくるようになるだろう(傍点筆者)」[註9]という記述がみられる。日本の「オブジェ」をリードしたのは、いけばなの世界だったのである。植物をはじめとする既存の物のピックアップと構成で表現を成立させるという方法論上の意味で、前衛いけばなはまさしく西洋現代美術的オブジェだったのである。

そしていけばな界は「オブジェ」をその最も正統な意味で使用した。「オブジェ」という言葉や概念を日本に普及した極めて有力なジャンルは、前衛いけばなだったのである。では、いけばな作家はなぜ現代美術的オブジェになじみやすかったのか。前述したように、その最大の理由は、

現代美術オブジェといけばなとにおける制作方法上の類似性にある。

「オブジェ」は、もともと一九一〇年代から二〇年代に西洋美術においてダダイストやシュルレアリストが手掛けた objet d'art、つまり既製品などを組み合わせ、作者がピックアップした事物本来の意味を変換し新たな表現へ至らしめるというものである。しかもそこには作者自身の手わざを放棄していくという人類の芸術表現史上、重要な一つの方向性が示された。「オブジェ」の語は、そのような表現に由来する。

いけばなという造形は、もともと花や枝といった自然界に〝すでにあるもの〟を組み合わせて一つの表現としてまとめるもので、その点、いわゆる西洋現代美術オブジェと極めて近い性格を有している。できあがったものに結果としての意外性や非合理性、無意識的世界や象徴性が現れていれば、前衛いけばなのオブジェは西洋の美術オブジェに準ずるものである。

すでに存在する物の選択と構成（組み合わせ）で表現が成立するという方法論上の意味で、前衛いけばなはまさしく現代美術的なオブジェである[註10]。唯一の違いは、ピックアップする事物を花や植物の範囲に限定することだが、当時の「前衛いけばな」は材料の限定を放棄する傾向すら示していた。

前述の勅使河原和風も、兄・蒼風の仕事をさして「花が一輪も使ってない装飾品みたいな工作品みたいなもの」を「前衛花とか新造形とかオブジェなどと呼んでいる」[註11]と説明している。それはまさに、非合理を求めるダダイストやシュルレアリストたちの発想に近いものといえよう。小原豊雲などは実際に「シュルレアリスト」と評されてもいる。いけばなの「オブジェ」は、その造形の手法としても、結果としての作品内容も、西洋現代美術のオブジェに極めて近いものだったのである。

そして陶芸家といけばな作家とは、陶芸家と茶人同様、しばしば親密な関係にあった。陶芸家といけばな作家

との関係は、器と花の関係を想像するだけでも理解しやすいであろう。関西の陶芸家と未生流、関東の安原喜明と草月流、あるいは加藤唐九郎と小原流など、親密な交流は多々みられる。陶芸家は、茶人に茶道具を提供して生活の糧としたように、華道家に花器を提供していた。そのような関係の中で、陶芸家は、前衛的ないけばな作家に挑発されて「花など活けられないやきもの」——オブジェに取り組むようになったのである[註12]。

林康夫ら陶芸家たちは、いけばな作家の挑発をきっかけに、用途にこだわらないやきものに取り組むようになったが、制作へのアプローチとしては、いけばなオブジェや西洋現代美術オブジェの作家とは対極といってよい方法をとった。陶芸家は、既存の事物の構成ではなく、一から土を立ち上げるという"陶芸家本来の方法"で造形に立ち向かったのである。つまりいけばな作家は、自らは現代美術的な構成オブジェにいち早く反応し、そうした傾向の作品を制作する一方、陶芸家たちのピロから形を築き上げる陶芸オブジェの誕生を促すという、二種類のオブジェ導入のカギを握ったのである。

## 陶芸オブジェの誕生と展開にみる四つの画期（一九四八〜一九七〇年代）

日本の陶芸オブジェ（用途にこだわらないやきもの造形）の誕生と展開の過程を時系列で捉えると、概ね四期にわけることができる。第一期は林康夫と四耕会によるオブジェ誕生と牽引の一九四八〜一九五〇年、第二期は走泥社の作家たちもオブジェを制作し始める一九五〇年代半ば（特に一九五四・一九五五年）、第三期は後の人間国宝などを含むさまざまな作家たちがオブジェを制作する一九五〇年代後半から一九六〇年代前半、そして第四期がオブジェ作品が充実し、女性作家のオブジェも登場する一九六〇年代半ばから一九七〇年代である（表五）。

## （一）第一期　林康夫、四耕会によるオブジェの誕生と牽引

オブジェ第一期の起点に位置する重要な作品は、一九四八年に四耕会の展覧会で発表された林康夫の《雲》である。イメージのみで、器種などを添えないタイトルを付したという点では、八木一夫の《海》（一九四七年）などもあるが、轆轤挽きの丸い壺にヒレなどを付けてフグのような魚に見立てた八木の方法に比べ、林は漠としたイメージをもとに手捻りでバイオモルフィックな造形を演繹的に制作した。この"演繹性"は、大正以降の富本ら実材を扱う作家の登場によって可能となった制作の在り方であり、それは例えば明治期に見られた、与えられた図案に忠実に作る帰納的な方法とは対極の在り方である。

特に、林康夫が《雲》を、具体的な雲の形になぞらえて再現的に制作したのでなく、「何か生き物のようなかたち、ヒトのようなものを作ろうとして、土を積み上げていき、最終的に雲のようにも見えたので」［註13］、《雲》と名付けたという経緯で作り上げたという事実、しかも絶え間なく変化し続ける形、動的な存在という意味で、「雲」という存在に生き物にも通じる要素があるという点でも、この抽象的な形象は、後の陶芸オブジェの拡がりに照らして重要である。林の《雲》に通ずるような、土の可塑性を最大限に生かしたバイオモルフィックな造形は、その後さまざまな陶芸家によって多様に展開し、陶芸表現の"かたち"を拡張していったからである。後述するように、そうした演繹的な造形姿勢は陶芸オブジェの根底にあり、以後、中島晴美、重松あゆみ、藤笠砂(さ)都子(とこ)ほか多くの陶芸家たちのオブジェにも窺われるのである。

《雲》は上部の窪みに穴が見えるという点で、林康夫の穴の見えない《作品》（一九四九年）の方を最初のオブジェとする考え方もあるかもしれないが、陶芸オブジェにおいて"器の口を閉じる"とは、あくまで比喩的なも

ので、鑑賞主体、造形主体、ありありと用途を想像させないやきものと解釈すべきであろう。いかなる陶芸オブジェも原則小さな穴（開口部）はどこかに開けざるを得ない（ムクのモノは厚みや比率、焼成時間などで調整しなければならない）からである。そして後には、ありありと開口部を持つオブジェ作品も登場する。林の《雲》の重要性は、土の可塑性を存分に活かすという陶の自由造形の根本に根ざして作られていること、その"制作の演繹性"にある。

それは一九三〇年代に八木自身が「陶彫」と呼んだ、熊や猫などの動物をモチーフにしたやきものとも明らかに造形態度が異なる。そのような具象的モチーフの再現的傾向の形象とは異なる、陶芸の造形性開発の起点に林の《雲》が位置しているのである。

四耕会の創立会員であり、宇野三吾や清水卯一のように、後に日本伝統工芸展へと方向性を変えていくことなく、一貫してオブジェ陶を手掛けていった林康夫は、一九四〇年代、《雲》（一九四八年）に続き、《群鳥》（一九四八年）、《人体》（一九四九年）《作品》（一九四九年）《人体》（一九五〇年）《無題》（一九五〇年）などを、四耕会を中心に精力的に発表している。それらは基本的に紐作り・手捻り成形による中空構造の造形である。また、早くも一九五〇年には林が《作品（ニンフ）》において、磁器の手捻りに挑んでいることも注目されよう。林の試みの後、手捻りによる磁器のオブジェに取り組む作家は、中島晴美や川端健太郎など二十世紀末から二十一世紀にかけてわずかだが増えてきている。

林康夫の造形に対する意欲は海外でも早々に認められ、一九五〇年、パリのチェルヌスキ博物館で開催された現代日本陶芸展に抽象的なオブジェ《人体》（一九五〇年）を出品している。林によれば、同展の準備段階では、女性の靴を重ねたようなフォルムの《無題》（一九五〇年、未生流中山文甫会蔵）を要求されたという。この《無

題》（一九五〇年）もまた、楕円のような形をいくつか重ねて描いてみるといったオートマティズム的な手法のラフスケッチから始め、感覚的、演繹的に成形した。しかし、後にフランス側から梱包輸送に関するリスクの声が上がり急遽、《人体》に変更となったという。同展には八木一夫らも出品しているが、八木らがいわゆる器状の作品を出品していた同展で、林は日本の陶芸オブジェをいち早く示したのであった。

またこの時期、四耕会の作家の作品に、例えば鈴木康之のオブジェ《レダ》や《トルソ》、岡本素六のタイトル不明だがユニークなオブジェ（一九四九年）や《花器》（一九五〇年）、藤田作の《トルソ》（一九五〇年）などがある。リーダーである宇野三吾については《花器（ハニワ）》（一九五〇年頃）や《花器（土偶）》（一九五〇年頃）など、ヒトガタを利用した作品においては花器の意識が強いが、《花器（黄釉）》（一九五〇年頃）や《花器（黒釉）》（一九五〇年頃）など、《碧釉木葉花器》（一九五二年）など、用途を持ちながらも造形的に無理のない形態に至った作例もみられる。

以上、陶芸オブジェ第一期において、改めて林の《雲》や《作品（ニンフ）》の意義が注目されるのである。《雲》をはじめ四耕会のオブジェは、現代美術的ないけばなオブジェとは異なる、むしろそれに拮抗する内容で使われ始めていることが分かる。その意味で一九四八年から一九五〇年までに、四耕会が展覧会の案内状で「オブジェ」という言葉を使ったという事実は極めて重い。特に、一九四八年から一九五〇年までに、林康夫が《雲》をはじめとする一連のオブジェを発表していったことは、陶芸史の画期を築いたといってよいだろう。さらにいえば、林康夫らによる自らの造形性で勝負する陶芸制作の実現は、単に華道家にいけばなの道具を提供する従属的な作り手ではなく、華道家とも対等の主体的な陶芸家というステイタスを獲得していくことに繋がっていくのである。

72

## （二）第二期　走泥社の作家たちもオブジェを制作

第二期は、走泥社の作家たちもオブジェを制作し始める一九五〇年代半ばである。例えば、一九五四年五月、鈴木治はキューブ状の形の角を下にして三本の脚を付けた《作品》を第一回朝日新人展（京都・髙島屋）に発表している。キューブの一部にみる隙間はやきものとして成立させやすい微かな"開口部"でもあるが、いわゆる花を挿すための"口"とは異質のもので、表現の一部を担っており、この作品などは《ザムザ氏の散歩》（一九五四年）に先立つ、走泥社の作家の最も早いオブジェの一つといってよい。

続いて、一九五四年一〇月に熊倉順吉がフォルム画廊の個展で《花器》を発表。タイトルは「花器」であっても、円筒状の形を構成して作品化する手法は、その約二カ月後の一二月に同じフォルム画廊で八木が発表した《円筒花生》（一九五四年）や《ザムザ氏の散歩》をはじめとする、円筒構成の傾向を示す一連の作品に影響を与えたことは想像に難くない。翌一九五五年には、山田光の幾何学的な《作品》（一九五五年）や、熊倉順吉の《さざめごと》（一九五五年）などが現れている。つまり第二期とは、鈴木、熊倉、八木、山田ら走泥社の作家たちがオブジェを模索した時期なのである。

さらに、八木一夫と親交のあった辻晋堂が一九五五年には京都・丸善画廊の個展で《寒山拾得》など陶の作品を発表し始めている。辻は当初木彫などを手掛け、一般に彫刻家として紹介されることが多いが、一九五五年以降精力的にやきものに取り組み、やきもので大成していくのである。

（三） 第三期　後の人間国宝を含むさまざまな作家たちがオブジェを制作

第三期は、いわゆる前衛陶芸家以外のさまざまな作家たちが果敢にオブジェを制作する一九五〇年代後半から一九六〇年代前半である。後には青瓷の作家としても大成する岡部嶺男は、あからさまな開口部を作らない《青織部縄文壺》（一九五六年）を制作。また、当初木彫などを手掛けていた前述の辻晉堂は、《猫》（一九五六年、東京藝術大学蔵）や《牡牛（牛）》（一九五八年、鳥取県立博物館蔵）や《拾得》（一九六〇年、京都市立芸術大学蔵）、《巡礼者（寒・拾）》《拾得》（ともに一九五八年、東京都現代美術館蔵）など精力的にやきものに取り組み、《寒山》（一九六一年、京都市美術館蔵）など、やきものの表面にこだわった造形によってヴェネチア・ビエンナーレなど海外でもその力を示し、しかも陶ならではの土や焼成、空ろの構造や、やきものの表面にこだわった造形で確かな深化を見せていく。例えば、後に備前焼の重要無形文化財保持者となる伊勢﨑淳は、当時、美術雑誌で辻晉堂の作品を知り感銘を受けたという[註14]。辻晉堂は彫刻史のみならず、戦後陶芸史に欠くべからざる存在であるといえよう[註15]。

さらに、色絵磁器で重要無形文化財保持者の認定を受ける藤本能道の《日蝕》（一九五七年、京都市立芸術大学芸術資料館蔵）や彩釉磁器で重要無形文化財保持者に認定される三代徳田八十吉（徳田正彦）の《オブジェ「苦悩」》（一九六三年）など、やはり後の重要無形文化財保持者たちが意欲的にオブジェに取り組んでいる。なお、陶芸オブジェに黒釉や黒陶が目立つのは、陶芸の形そのものをストレートに伝えやすくするためであろう。藤本能道や徳田八十吉のように、後には加飾主体で個性を主張するようになる作家さえもが黒い フォルムで勝負する姿には、この時期のオブジェに対する熱気が感じられる。やがて伝統工芸の世界で器を主体に大成していくこうした作家さえも、陶芸

オブジェを試みているのである。

(四) 第四期　オブジェ作品の充実、女性作家も制作

第四期は、さまざまな前衛陶芸家がオブジェの代表作を続々と生み出し、女性作家もオブジェに取り組むことで陶芸オブジェの内容が充実する一九六〇年代半ばから一九七〇年代である。すでに一九五〇年代末に走泥社の山田光は《三つの塔》(一九五九年)を第八回現代日本陶芸展に発表し、詩情豊かな世界観を示して見せたが、他の走泥社の作家たちも、八木一夫の《盲亀》(一九六四年)、林康夫の《ホットケーキ》(一九七一年、カルガリー国際陶芸展グランプリ)、熊倉順吉の《悪魔のしるし》(一九七二年)、鈴木治の《嘶く馬》(一九七八年)など、オブジェ草創期の作家たちによる名品の数々が生まれている。

また一九六〇年代半ばには、荒木高子が《無題》(一九六五年)など黒陶のオブジェを制作、一九六八年には黒陶オブジェで女流陶芸賞を受賞し、その後・九七九年に聖書シリーズの一つ《砂の聖書、燃え尽きた聖書、黄金の聖書》(一九七九年)で第五回日本陶芸展最優秀作品賞(前衛部門初)を受賞した。団体「女流陶芸」を立ち上げた坪井明日香も一九七〇年代には《歓楽の木の実》(一九七三年)など代表作を発表している。三島喜美代は転写技法を活用し、社会に対する風刺をこめたオブジェ作品で一九七四年、第三二回ファエンツァ国際陶芸展金賞を受賞した。

第1期　1948～1950年　林康夫、四耕会によるオブジェ誕生と牽引

林 康夫 《無題》
1950年
未生流中山文甫会蔵

岡本素六
（タイトル不明）
1949年

林 康夫 《雲》
1948年
未生流中山文甫会蔵

林 康夫 《作品（ニンフ）》
1950年

林 康夫 《人体》
1950年
和歌山県立近代美術館蔵

林 康夫 《作品》
1949年
和歌山県立近代美術館蔵

宇野三吾 《碧釉木葉花器》
1952年

表五　陶芸オブジェの誕生と展開にみる四つの画期（一九四八～一九七〇年代）

陶芸オブジェの誕生と展開

第2期　1950年代半ば　走泥社の作家たちもオブジェを制作

山田 光 《作品》
1955年

八木一夫 《円筒花生》
1954年

鈴木 治 《作品》
1954年

熊倉順吉 《さざめごと》
1955年
東京国立近代美術館蔵
Photo:MOMAT/DNPartcom

八木一夫 《ザムザ氏の散歩》
1954年

熊倉順吉 《花器》
1954年

辻 晉堂《寒山拾得》1955年
滋賀県立陶芸の森寄託
撮影／杉本賢正

山田 光 《作品》
1955年
岐阜県現代陶芸美術館蔵

熊倉順吉 《花器》
1954年

第3期　1950年代後半～1960年代前半　さまざまな作家たちがオブジェを制作

辻 晉堂 《拾得》
1960 年
京都市立芸術大学
芸術資料館蔵

藤本能道 《日蝕》
1957 年
京都市立芸術大学
芸術資料館蔵

岡部嶺男 《青織部縄文塊》
1956 年
柳澤コレクション

辻 晉堂 《巡礼者（寒・拾）》
1961 年
京都市美術館蔵

辻 晉堂 《寒山》
1958 年
鳥取県立博物館蔵

辻 晉堂 《ねこ》
1956 年
東京藝術大学蔵

三代德田八十吉（正彦）
《オブジェ「苦悩」》
1963 年

伊勢﨑淳
《無題》（卒業制作）
1958-59 年

辻 晉堂 《時計》
1956 年
京都国立近代美術館蔵

陶芸オブジェの誕生と展開

第4期　1960年代半ば〜1970年代　オブジェ作品の充実　女性作家も制作

三島喜美代　《パッケージ》
1974年
和歌山県立近代美術館蔵

熊倉順吉　《悪魔のしるし》
1972年　滋賀県立陶芸の森蔵
撮影／畠山 崇

八木一夫　《盲亀》
1964年
広島県立美術館蔵

鈴木 治　《嘶く馬》
1978年

坪井明日香
《歓楽の木の実》
1973年
京都国立近代美術館蔵

荒木高子　《無題》
1965年
西宮市大谷記念美術館蔵

荒木高子
《聖書シリーズ「砂の聖書、燃え尽きた聖書、黄金の聖書」》
1979年　東京都現代美術館蔵

林 康夫　《ホットケーキ》
1971年
和歌山県立近代美術館蔵

## 団体展、公募展の活況と国際化──一九六〇〜七〇年代

一九二七（昭和二）年に工芸の部門が設立された当時の帝展は、新文展と改称しながら運営された後、一時中断するが、戦後の一九四六年には早くも日展の名で復活している。その後、創作意識の強さや用途性との関係など制作の方向性を再考しつつ、一九五五年結成の日本工芸会に軸足を移す作家たちが現れ、また日展に出品していた作家によって一九六一年には現代工芸美術家協会が、一九七八年には日本新工芸家連盟が結成され、それぞれ翌年第一回展を開催している。一九九〇年には、さらに日工会が結成された。日展作家の中にも、一貫して焼締象嵌にこだわる今井政之や、九谷伝統の色絵磁器に自身の成形で取り組む武腰敏昭のような器主体の作家から、森野泰明（たいめい）のように、器とともにキューブ状、衝立状の装飾的オブジェを制作する作家まで、幅広い作風の拡がりがみられるようになる。また、分業の発達した産地の作家であっても、成形から一貫して手掛ける作家が増えていく。

一九六〇年代から七〇年代は、朝日陶芸展、日本陶芸展をはじめとする公募展の時代の到来もみられる。ことに一九六三年、第一回展が開催された朝日陶芸展は、加藤清之、栗木達介、八代清水六兵衛（きよみずろくべえ）（清水柾博（まさひろ））をはじめとする造形力の高い作家を順次、世に知らせていく場となった[註16]。

また一九七一年に創設された日本陶芸展は、表現としてのうつわやオブジェ、実用陶磁器まで、部門にわけて公募、展示している。三部門中、いわゆる陶芸オブジェが並んだ第二部の「前衛部門」（二〇〇二年の一七回展から自由造形部門と改称）という呼称は、創設時の一九七〇年代初頭、日本の陶芸界に「前衛」という言葉が生

きていたことを示していよう[註17]。一九七〇年代から中日国際陶芸展をはじめ国内外の公募展で受賞を重ねていく長江重和は、いわば公募展で育ったといってもよい陶芸家の一人でもある。また一九七〇年代の後半からは、かつて量産の手段であった磁器の鋳込みが板橋廣美や長江重和ら、作家の個性的な表現において用いられるようになり、八〇年代には深見陶治が青白磁の釉調とともに、緊張感ある造形を生み出すようになる。

ところで、日本の陶芸家たちを大いに刺激し、世界を意識させる起爆剤となったものの一つに、一九六四年の現代国際陶芸展（於・国立近代美術館）[註18]がある。アメリカのピーター・ヴォーコスをはじめ、世界一九カ国、海外から約一〇〇点を含む計約二〇〇点の陶芸作品が一堂に並び、「日本には反省の機会」[註19]などとマスコミに書き立てられたことは、日本の陶芸家を刺戟し、奮起させるものとなった。何より海外作品との併置は、日本の陶芸家が、世界を意識するようになる一つのきっかけとなったものと思われる。図録の図版を見る限り、八木一夫、山田光、熊倉順吉、鈴木治、寺尾恍示、森野泰明らが力のこもったオブジェを発表しているが、多くの日本人出品者は生真面目なシンメトリーの器を出品しており、それらが決して質が悪いものではないにせよ、海外の作品に比べると、記者たちの目におとなしく感じられたのであろう。

しかし当時、日本の陶芸レベルが国際的にみて決して低くなかったことは、一九六二年、一九六六年に森野泰明がシカゴ大学に、一九六六年、一九七二年に柳原睦夫が、ワシントン大学やアルフレッド大学に陶芸の教師として招聘されていることからも、理解されるのである。

一九七〇年以降は、四耕会、走泥社創設期の作家に続く、前衛の第二世代ともいうべき中村錦平や柳原睦夫、三輪龍作（現・十二代三輪休雪）ら独自の思想を持った饒舌なる作家たちが、やきものという文化や社会に対する批判精神をそれぞれに示し、また日展系の新世代として登場した藤平伸、加藤清之、安原喜孝、森野泰明、

栗木達介(加藤、栗木は後にそれぞれ独自の造形力を示している。加藤章二が、曲線彫文のシリーズを発表し、うつわ的なかたちによる表現の大いなる可能性を世に問うたのも一九七〇年代のことであった。また一九七〇年代以降はやきものが芸術表現一般の中で注目されていく。為と自然の関係を《多軟面体》などのシリーズで、屋外を含む空間表現としての高い表現として展開し、一九七一年に自身の第四回インド・トリエンナーレ国際美術展でゴールドメダルを受賞している。伊藤公象は、土と焼成とを核に、人顔型を用いた《土に還る》を発表、社会風刺の表現から自由闊達な轆轤仕事まで、自身のキャラクターを存分に反映した自由な造形を、やはり社会に向かって投げかけている。鯉江良二は、一九七一年に自身の陶芸オブジェの空間性や社会性、芸術一般の中での表現としての発表は、陶芸オブジェの"床の間感覚"を優に超え、来たる一九八〇年代への準備を進めていくのである。一九七〇年代末における、深見陶治の磁土を用いたインスタレーション《爽爽》(一九七八年)も、その先駆的な作例の一つといえよう。

註1：金子賢治「陶芸のオブジェ」『日本やきもの史』美術出版社、一九九八年、一六六頁、金子賢治「オブジェ」『角川日本陶磁大辞典』角川書店、二〇〇二年二二八頁。
註2：外舘和子「戦後陶芸史における『オブジェ』と八木一夫」『陶説』六二三号、二〇〇五年二月、三六頁。
註3：金子賢治「四耕会」『角川日本陶磁大辞典』角川書店、二〇〇二年六二八頁ほか。
註4：上掲(註3)、六二八頁。
註5：林康夫への筆者インタビュー、二〇〇四年八月一六日ほか。
註6：三頭谷鷹史『前衛いけばなの時代』美学出版、二〇〇三年でも戦後一〇年の特異性が指摘されている。
註7：外舘和子「陶芸史における『オブジェ』導入の経緯と非実用的陶芸としてのオブジェの成立」『東洋陶磁』

註8：座談会／竹山道雄、福田豊四郎、勅使河原蒼風、長谷川三郎、吉川逸治「古き美より新しき美へ」『芸術新潮』五—一号、一九五四年、一月号、八八〜八九頁。

註9：勅使河原和風「兄・蒼風の芸術」『芸術新潮』一九五四年九月、二〇三頁。しかし実際にはすでに一九四八年にオブジェは現れていた。

註10：勅使河原蒼風の一部のオブジェのように、作家自身の加工技術などが介在する場合もある。

註11：上掲（註8）、二〇三頁。

註12：林康夫への筆者インタビュー、上掲、二〇〇四年八月一六日ほか。「花など活けられないやきものを」と林康夫自身も未生流の華道家・中山文甫から言われたという。

註13：上掲（註12）。

註14：実際、伊勢崎、林康夫の岡山大学卒業制作の一つは、辻の《猫》（一九五六年）や《牡牛（牛）》（一九五八年）を髣髴とさせる。伊勢崎の卒業制作（一九五八〜五九年）は複数あったが、現存の一点はあまりに辻の影響が濃過ぎると判断し、自ら壊し破棄したと本人から聞いている。

註15：外舘和子「生誕一〇〇年　彫刻家 辻晉堂展」『朝日新聞』二〇一一年三月二日、三面参照。本書三〇七〜三〇八頁。

註16：外舘和子「朝日陶芸展—その歴史的役割と意義」『月刊美術』四〇七号、二〇〇九年八月九四〜九六頁参照。本書一八三〜一八六頁。

註17：なお、第三部は当初「民芸部門」で「実用部門」に改称している。職人の制作物と作家のそれとの混同が戦後しばらく続いた様子が窺われる。

註18：八月二二日、東京の国立近代美術館を皮切りに、久留米、京都、名古屋を巡回。

註19：野間清六「出品作を見て」朝日新聞夕刊、一九六四年八月二八日、五面。アメリカの奔放な表現や欧州の造形力などが注目された。後年、中村錦平は筆者が取材した折、同展について「あの展覧会は衝撃的であった」と語っている。

# 本格的な女性陶芸家の登場

## 作り手としての女性と制作環境

土でかたちを作って焼くという行為を人類が始めた頃、「轆轤を用いない土器づくりの多くは女性によって、轆轤を用いる土器づくりは男性によって」作られた、あるいは「平安時代には土器である土師器が女性、轆轤を用いる須恵器が男性により製作」されたといわれている[註1]。しかし、その後、社会が成熟し、窯業が発達するにつれ、女性たちは、製作の重要な工程から遠ざけられていった。

ごく一部、近世には樂家に初代長次郎の妻、四代一入の妻・樂妙入、七代左入の妻・樂妙修らによる「尼焼」陶家の当主の妻が剃髪後、尼となって作陶）の歴史がみられ、また江戸時代後期の尼僧で歌人の大田垣蓮月、明治期の香蓮（服部つな）、大正から昭和にかけては益子の絵付師・皆川マスや、養女に入って家業を継いだ二代諏訪蘇山らの名が知られている。

大田垣蓮月（一七九一〜一八七五）は、自身の和歌を刻んだ急須などを制作した。作例は敦井美術館などに収蔵されている。富岡鉄斎の紙本淡彩による《大田垣蓮月肖像》（一八七七年、個人蔵）には、座した蓮月が、傍に轆轤や粘土らしきものを置き、短冊に句をしたためる様子が描かれている[註2]。香蓮（服部つな）（一八五〇〜?）については資料が乏しいが、近年少しずつ研究が進みつつある。東京神田に住み、一八七七（明治一〇

## 本格的な女性陶芸家の登場

年頃、手捏ねによる作陶を開始した香蓮は、緻密な細工を施した茶器や蓋物などを手掛けている。

益子の皆川マス（一八七四〜一九六〇）は、土瓶や花瓶に山水の絵付を描くことを得意とする絵付師であった。一〇歳で栃木県益子町の鳥羽絵師・皆川伝次郎の養女となり山水の絵付を学び、一五歳から益子焼の絵付職人を務めている。一九三八（昭和一三）年には土瓶がベルリンの第一回国際手工芸博覧会で特選を受賞するなど、絵付師として活躍した。昭和の初め、皆川マスが絵付する様子を、後にバーナード・リーチは自著『A Potter in Japan 1952–1954』に「彼女は自分の名前すら書くことができないが、最盛期には一日に千もの土瓶に絵を描いていた」[註3] と記している。

二代諏訪蘇山（一八九〇〜一九七七）は本名を虎子といい、初代蘇山の実弟の次女として生まれたが、幼くして初代蘇山の養女となり、初代の指導のもとで作陶を学んだ。一九二二（大正一一）年の初代没後、二代目を襲名し、京都市の工芸展などで作品を発表している。作例に敦井美術館所蔵の《青磁魚文花入》（一九三三年）などがある。一九七〇年、養子を迎えて代を譲り、二〇〇二年には三代蘇山の三女が四代諏訪蘇山を襲名している。

しかし香蓮をはじめ、自身の銘を入れるような作り手はむしろ例外的な存在であり、多くの女性は、染付の濃など絵付のごく一部を担当するなど、分業制手工業の周辺的な一セクションの陶工に甘んじることが普通であった。そのような中、陶芸制作の環境に恵まれた先駆的な女性作家に、日本橋生まれの辻輝子がいる。父親がやきものへの理解のあった辻は、弟・辻清明も陶芸家である。辻輝子は駒沢高等女学校を卒業後、日本画を学び、大森光彦や富本憲吉に私淑して陶芸を学んだ。一九四一（昭和一六）年には世田谷に築窯して植物などを自由に絵付した器を制作し、戦前は国画会展、戦後は二科展などを発表の場としながら活動している。三重県のパラミタミュージアムには辻輝子の作品が約三五〇点収蔵されている。

また昭和二〇年代に東京・多摩市で辻輝子の弟・清明と結婚し、作陶を始めた辻協は、勉強のため、全国の民窯を渡り歩くが、「益子では轆轤の前に座っただけで追い出された」[註4]と女人禁制を痛感している。女性は穢れている、といった迷信がまことしやかに語られ、轆轤の前に座らせないといった状況が産地にしばしば見られたようだ。昭和二〇年代は京都の町中でもまだ共同の登窯による焼成が盛んな時代であり、窯焚きが成功するか否かは従事者の生計を左右するものでもあり、余計な不安材料は、迷信であれ排除したいとする切実さもあったのであろう。

また、備前では大正時代の初め頃まで、姫弟子と呼ばれる若い女性たちが手轆轤を廻したが、自らが土に触ることはなく、目の前で土を挽き上げる男性たちを見つめているのが第一条件で、もちろんろくろを廻すのだから身体が丈夫でなければならず、また陶工の望む通りにロクロを廻さねばならないのでこころのやさしい素直な女性でなければならなかった」[註5]と、備前焼の重要無形文化財保持者・藤原啓は回想している。それは一面、牧歌的な風景でもあるが、目の前に轆轤と土がありながら、女性たち自らが土を挽き上げることはなかったのである。

## 「女流陶芸」の誕生

そうした社会環境の中で、一九五七年、坪井明日香は女性たちの発表の場を求め、覚道良子、皿谷緋佐子、武部博江、谷治美、橋上三八子、中塚明子の計七名で、団体「女流陶芸」を立ち上げる。"油絵は男の仕事"という偏見と闘い一九四六年に桂ゆき、三岸節子ら一一名が結成した「女流画家協会」に約一〇年遅れたものの、女

本格的な女性陶芸家の登場

性たちを取り巻くやきものの歴史を鑑みれば、坪井ら陶芸家の意欲は、女性の油彩画家たちに劣らぬものがあろう。女流陶芸は当初の同人展時代を経て、全国公募展へと成長し、第二回で同じく大賞を受賞した藤野さち子ら国際的にも通用する多くの女性陶芸家を育てつつ現在に至っている[註6]。また、辻輝子や坪井明日香ら草創期の本格的女性陶芸家の動きを後押しした男性陶芸家がいたことも忘れてはならない。坪井のような陶家とは無縁の女性たちが陶芸家として立つ背景には、例えばリベラルな工芸団体「新匠会展」（現・新匠工芸会展）に出品し、リーダーであった富本憲吉から、土練り、成形、焼成まで実材を扱い表現するよう教えを受けるなどの機会を得たことが挙げられる。辻もまた、富本が所属していた昭和一〇年代の国画会に出品し、同様の薫陶を受けている。坪井は初期にはうつわを制作し、一九六〇年代の後半には表現主体のオブジェに取り組み始め、一九七〇年代の初めにはオブジェの代表作を生み出した。

さらに、やきものの歴史ある産地でも、備前焼の重要無形文化財保持者・金重陶陽は晩年、森岡三知子を弟子に置くなど、女性たちに備前焼の門戸を開いた[註7]。また戦後は、備前焼五人目の重要無形文化財保持者・伊勢﨑淳や兄・伊勢﨑満も、ドンナ・ギリスら外国人を含め、備前焼の技術で制作する女性陶芸家を育てている。

## 教育制度の改革

女性陶芸家が世に出る背景として、女性たち自身の強い意志とともに、大きな役割を果たしたのは、教育制度の改革である。先の「近代化」の三条件の一つ「民主主義」——女性が男性と同様に陶芸を志し、学ぶ権利の保障——は戦後ようやく実現の動きを見せ始めた。

87

一九四五年一二月に閣議で諒解された「女子教育刷新要綱」は「男女間ニ於ケル教育ノ機会均等及教育内容ノ標準化並ニ男女ノ相互尊重ノ風ヲ促進スルコトヲ目途トシテ女子教育ノ刷新ヲ図ラントス」と謳っている。また一九四六年一一月三日に制定され、一九四七年五月三日施行された日本国憲法は、第二三条で「学問の自由は、これを保障」し、第二六条で「すべて国民は、法律の定めるところにより、その能力に応じて、ひとしく教育を受ける権利を有する」として、教育の平等を保障した。

こうした指針に沿い、それまで男子の教育に限定されていた国公立の美術系大学が女子の受け入れを始めている。特に京都市立美術専門学校（現・京都市立芸術大学）は終戦直前の一九四五年一月に市議会において三分の一という条件付きではあったが、女子の受け入れを決議し、四月には最初の女子が入学している。そこには、敗戦による「上からの」教育改革ではなく、自ら制度を変革していった京都市の先進性がある。松田百合子は、同大で最初期に学んだ作家の一人であり、北村純子らが続く。

一九四六年には、それまで男子校であった東京美術学校（現・東京藝術大学）でも女子の入学が許可されている。一九四九年、東京藝術大学と改称した同大は、一九五三年春、陶磁器研究会が発足し、一一月には加藤土師萌が集中講義を行い、一九五五年には陶磁器講座が設置された。一九六三年には、大学院を含む専門課程の陶芸講座として整備され、加藤土師萌、藤本能道、田村耕一らが指導にあたっている。草創期の陶芸の女子学生には小池頌子、小川待子、林香君、久保田厚子らがおり、それぞれ無所属、あるいは日展や日本工芸会に所属し、精力的に制作している。

一方、こうした国公立大学に対し、一九〇一年、女性のための芸術教育機関としていち早く開校した私立女子美術学校は、戦後の一九四九年、女子美術大学へと昇格、柳宗悦や甥・柳悦孝らの尽力により工芸科を発足させ、

## 本格的な女性陶芸家の登場

① 芸術による女性の自立、② 女性の社会的地位向上、③ 女子芸術教育者の育成を建学の精神として、当初は服飾や染織を核に、一九九〇年には陶芸やガラス工芸を学ぶ環境も備え、今日に至っている。また私立の美大ではいち早く、多摩帝国美術学校時代の一九三六年に女子部を設けた多摩美術大学では、一九六四年絵画科、彫刻科の学生を対象に学内に重油窯が築かれ、一九七二年には絵画科油画専攻の選択科目として中村綿平を中心に陶の教育が開始されて、中井川由季、徳丸鏡子、青木克世らを輩出してきた。

陶芸を志す女性たちの人権や教育機会の平等、学ぶ自由を保障する陶芸環境の「民主主義」は、戦後に至ってようやく確立されていったのである。

註1：ただし考古学的には確証はないという。斉藤孝正『土器』『角川日本陶磁大辞典』二〇〇二年、九八七頁。
註2：ルイーズ・アリソン・コート「土に生きた女性たち」『魅せられる…今、注目される日本の陶芸』滋賀県立陶芸の森、二〇〇七年、六八頁。
註3：Bernard Leach, A Potter in Japan 1952-1954, Faber and Faber,1960, p.120. "She cannot write her own name but in her prime she painted 1,000 teapots in a day." とある。
註4：井上隆生「社会の中の『女流陶芸』」『2006 女流陶芸』女流陶芸、二〇〇七年、一〇頁。
註5：藤原啓『カラー日本のやきもの7 備前』淡交社、一九七四年、一二七頁。
註6：外舘和子「近現代陶芸史と女流陶芸」『2006 女流陶芸』二〇〇七年参照。本書一八七～二〇七頁。
註7：外舘和子「女性陶芸家に門戸を開いた近代精神の人」『週刊朝日百科人間国宝30 工芸技術・陶芸7 金重陶陽 伊勢崎淳』朝日新聞社、二〇〇六年、一四～一五頁。

## 「伝統工芸」の展開──「伝承」から「伝統」へ

戦後は、個性的な表現が開花する一方、創造の源泉としての歴史的な技術の価値が認識され、「伝統工芸」という概念が形成されていく。重要無形文化財の制度や日本伝統工芸展の開始はそうした価値観が目に見える形をとったものの例である。

「伝統」や「伝統工芸」という言葉は、あたかも太古の昔から存在したかのようにいものとなっているが、少なくとも日本の工芸の世界において「伝統」という言葉が今日のような意味で使われ始めたのはそう古いことではない。明治期にはほとんど見かけられず、当時の英和辞典でも「tradition」は「伝統」ではなく「交付<sup>ヒキワタシ</sup>」「傳説<sup>イヒツタヘ</sup>」などと説明されている［註1］。つまり過去をそのまま伝えること、昔の物を繰り返し再現的に伝えていく「伝承」に近い概念として理解されていた。

しかし今日では、「tradition」は使われる文脈により、「伝承」、「伝統」の内のふさわしい語が訳し分けられるようになった。過去の継承や、昔の物の再現という「伝承」概念のほかに、歴史性＋創造性という意味での「伝統」概念が形成されてきたからである。もちろん、日本語の「伝統」が、文脈によっては「伝承」の意味合いで使用されることもあるが、「伝統」とは異なる「伝承」──陶芸や工芸では、昔ながらの素材や技術を用いながらも、作り手がそれを個々に工夫しながら新しいものを生み出す、という在り方が普及していくのである。これはいわば現代の工芸の基盤をなす考え方でもあろう。

陶芸や工芸において「伝統」という言葉が活字として用いられる例は、遅くとも大正期まで遡ることができる。

「伝統工芸」の展開

一九二六（大正一五）年、柳宗悦は「下手もの＼＞美」の中で「手法や様式の傳統（傍点筆者）」が地方にあることを指摘し、「風土と素材と製作」の一体化を謳った[註2]。

日中戦争が始まって四年目の一九四〇（昭和一五）年には、皇紀二六〇〇年を記念し、紀元二千六百年奉祝展が文展に代わって開催されるが、一方で「奢侈品等製造販売制限規則」いわゆる「七・七禁令」が施工されて工芸制作が規制を受けるようになる。その例外規定として「芸術及技術保存に関する措置」が段階的に設けられ、工芸作家は規制の中でも制作を続けられることとなった。一九四三（昭和一八）年、商工省・農林省・文部省・情報局などの協議により、この「芸術保存又ハ技術保存」のため社団法人大日本工芸会が設立され、その発足時の総会における経過報告の中に「消滅に瀕せんとする我が国の伝統的工芸技術を維持確保（傍点筆者）」という表現が見られる。また同会は、その年の六月に、「日本美術及工芸統制協会」へと改組された。芸術保存資格者と技術保存資格者、いわゆるマル芸・マル技の認定などを行った組織である。その事務所は「伝統工芸委員会（傍点筆者）」と命名され日本橋三越内に置かれた[註3]。

以上のように、伝統及び伝統工芸という概念の形成については大正から昭和初期にかけて、つまり戦前から、言葉の上でも制度の上でも、刻々とその胎動を始めていたのである。

無形文化財という価値の誕生

一九四九（昭和二四）年、法隆寺金堂が出火、これを契機に文化財保護の機運が急速に高まり、翌一九五〇（昭和二五）年文化財保護法が制定される。このとき、それまでにない「無形文化財」という新しい概念が誕生した。

それは「無形」つまり形なき文化に価値を認めて「財」とみなし、保護・保存しようという画期的といっていい発想に基づくものだったのである。では、無形文化財とは何か。その一つが伝統的な工芸技術だったのである。無形文化財の内、「助成の措置を講ずべき無形文化財」として、一九五二（昭和二七）年から一九五四（昭和二九）年の間に計五六件の工芸技術が選定されている。そこには荒川豊蔵（志野ゆ）、石黒宗麿（天目ゆ）、加藤土師萌（上絵付・黄地紅彩）、金重陶陽（備前焼）など、後の重要無形文化財保持者が含まれるものの、芸術性ではなく技術保存をかかげた選定であった。また一九五三（昭和二八）年九月、後に日本工芸会に吸収されていくことになる「工人」たちの団体「日本工人社」は、その会則で「無形文化財として後世に伝うべき伝承的工芸技術の調査研究を行い、あわせて後継者の指導育成を行うと共に技術者相互の協力を深め、日本文化の向上発展に寄与する（傍点筆者）」と謳っている［註4］。

文化財保護委員会は染色作家・中村勝馬らと協議を繰り返し、会議の中で、日本工人社会則をたたき台とし、これに頻出する「伝承」を「伝統」に置き換えながら、『日本伝統工芸協会定款』を作成していった。これが一九五五（昭和三〇）年六月二七日設立許可となった日本工芸会の活動を規定する『社団法人日本工芸会・定款・事業内容』へと結実するのである。

日本伝統工芸協会定款（案）　日本工人社会則

92

## 創造的な表現としての伝統工芸―日本伝統工芸展の発足と展開

一九五四(昭和二九)年、無形文化財に選定された人や団体によって第一回無形文化財日本伝統工芸展が開催された。しかし、選定の条件であった「衰亡の虞のあるもの」という点の不合理に対する反省から文化財保護法は改定され、一九五五年、①芸術上特に価値の高いもの、②工芸史上特に重要な地位を占めるもの、③それらに加えて地域的特色が顕著なものを重視した重要無形文化財保持者の認定制度が改めて発足し、この年、陶磁の濱田庄司(民芸陶器)、富本憲吉(色絵磁器)、石黒宗麿(鉄釉陶器)、荒川豊蔵(志野、瀬戸黒)が認定を受けている。そこには技術重視から芸術性重視への方向転換がみてとれると同時に、この制度の創設期から創作や表現への意思ある作家が認定されていることが分かる。それは同年発足した日本工芸会(当初予定された団体名は日本伝統工芸協会)並びに第二回以降の日本伝統工芸展の理念にも影響していくのである。

なお、重要無形文化財保持者が初めて認定された際、マスコミはこれを半ば揶揄して「人間国宝」と呼んだ。例えば読売新聞のヒトコマ漫画に「人間国宝」の表記が見られる[註5]。また別な紙面では重要無形文化財保持者を「生きている国宝」という見出しで紹介している[註6]。このように、「人間国宝」は俗称であったが、分かりやすさ、語呂の良さから、今では「人間国宝」の呼称として普及している。

また、一九五六(昭和三一)年、備前焼による金重陶陽の認定は、伝統が単なる伝承でないことを明確にすると同時に、地域性、地域色の重視、かつ「伝統工芸」の創造性、作家性を印象づけることとなった。

ところで、日本工芸会所属の作家の中には、加藤土師萌ら日展の理事を務める者がいた。一九五八(昭和三三)年、

日展は彼らを「無形文化財独自の背景を持つ日展と対立的な団体の隷属者」[註7]と見なし、楠部彌弌や清水六兵衛ら日展の「第四科会」との対立問題が生じ、日展と日本工芸会の作家とは、明確に袂を分かつこととなった。

しかし、前年の一九五七（昭和三二）年七月一日付『日本工芸会報』第八号で報告された総裁の言葉にあるように、日本工芸会は「古いものの踏襲模倣でなく、伝承された芸術技能をいかして、現代感覚のある創作に努め（傍点筆者）」る団体であり、「その芸術運動に於て特に日本的性格の基礎の上に立つ創作面を助長せんとする当局の要望に応じて出来たもの（傍点筆者）」[註9]で、芸術上の創作を目指しているという点では日展の趣旨と矛盾するものではなかった。

そうした日本工芸会の"創作性"を裏付けるように、昭和三〇年代には清水卯一（鉄釉陶器）や鈴木藏（志野）、昭和四〇年代後半には松井康成（練上手）ら造形力の高い、より個性的な作家が日本伝統工芸展から輩出されていく。また同じ頃、釉裏金彩の小野珀子ら女性作家も、比率的には少ないながら日本伝統工芸展に出品するようになった。一方で十三代今泉今右衛門、十四代酒井田柿右衛門、三代徳田八十吉ら歴史ある窯元の制作システムを活かした完成度の高い洗練された磁器作品が、古典を踏まえた当主の現代感覚により生み出されている。

備前の山本陶秀、藤原啓、藤原雄、伊勢﨑淳、萩の三輪休和、三輪壽雪（十一代休雪）、唐津の中里無庵、美濃の塚本快示、加藤卓男、加藤孝造、沖縄の金城次郎、有田の井上萬二、武雄の中島宏、益子の島岡達三、常滑の三代山田常山、九谷の吉田美統、佐渡の伊藤赤水、そして京都で清水卯一に学び埼玉で制作する原清など、日本全国の歴史ある窯業地から個性豊かな重要無形文化財保持者が続々と誕生していくのである。

ところで、日本最古の美術学校として発足した現在の京都市立芸術大学は、一九五〇（昭和二五）年に新制大学としてスタート、工芸科に前年は客員であった富本憲吉が正規の教授に就任し、染付の近藤悠三が続く。

「伝統工芸」の展開

第1回無形文化財日本伝統工芸展目録

第2回日本伝統工芸展案内状

一九六三(昭和三八)年には現在の東京藝術大学の工芸科にも陶芸講座が設置され、色絵磁器の加藤一(土師萌)、藤本能道がそれぞれ教授、助教授として指導にあたり、東京藝術大学で彼らに学んだ学生たちが日本伝統工芸展に積極的に出品するなど、教育機関と伝統工芸の結び付きもみられるようになる。田村耕一、三浦小平二らも東京藝大の伝統工芸教育に尽力した。

一方、昭和三〇年代から、それぞれ独自の世界を展開していく岡部嶺男や加守田章二も一時期、日本伝統工芸展を発表の場とするなど、「伝統工芸」は極めて幅広い人材によって形成されていく。岡部嶺男の代表的な縄文

95

のシリーズは日展時代に形成されるが、日本伝統工芸展への発表を経て、作家は青磁へと研究対象を変えていった。富本憲吉に学んだ加守田章二は灰釉の器などを新匠会や日本伝統工芸展に発表した後、一九七〇年に曲線彫文の作品を発表、日本工芸会という枠を超えて、陶芸ならではの堅牢な造形力により陶芸史に確かな足跡を残している。

伝統的な窯場で制作し産地の長所を活かすという在り方、美術学校や試験所で学んだ技術やセンスを発揮するという在り方が、入り交じりつつ、さまざまな角度から「伝統工芸」は展開されていく。また、古陶磁に学んだ作家たちの多くが、この日本伝統工芸展に出品したこともいよう。一九九〇年代以降は、華やかなる品格と造形力の饗宴が全国で見られるようになる。「伝統工芸」の温故知新のイメージ形成に影響して術を生かす福島善三、滋賀で独自の磁器表現を探る神農巌、石川で釉裏銀彩に取り組む中田一於や色絵磁器の武腰潤、東京で洋彩磁器を制作する前田正博、宮城で塩釉の堅牢な造形を展開する橋本昌彦らそれぞれの現代感覚を表現する作家たちの活躍とともに今日に至っている。近年では、鳥取の前田昭博や有田の十四代今泉今右衛門など、比較的若くして重要無形文化財保持者に認定される傾向も見られるようだ。

さらに二十世紀の終わり頃からは、日本工芸会に所属する作家の中から実験的ないし挑戦的な姿勢で制作に取り組む作家も現れている。例えば石橋裕史が本焼成後の器面にサンドブラストで加飾することを自身の表現のポイントとするあり方は、焼成をもって完成とする従来的なやきものの考え方を覆すものである。また、二〇代から辻晋堂らの影響のもとオブジェも手掛けていた重要無形文化財「備前焼」の保持者・伊勢﨑淳が、第五九回日本伝統工芸展にいわゆる陶芸オブジェ《備前 風雪》(高さ六三・五センチ) を発表したのは二〇一二年のことであった。同年、室伏英治は《Nerikomi Porcelain Sparkle》(高さ二五・〇センチ) すなわち Sparkle というイメー

「伝統工芸」の展開

一方、久保田厚子が一九九六年、第四三回日本伝統工芸展で朝日新聞社賞を受賞、また九谷の徳田順子が二〇一〇年に四代徳田八十吉を襲名するなど、日本伝統工芸展における女性たちの活躍も目に付くようになった。歴史の中で培われた素材や技術を駆使して新しいものを生み出すという「伝統工芸」の在り方は、日本工芸会系の作家に限らず、現代の工芸作家全般に共通の姿勢でもある。強いて言えば、作品の技術力や精度、完成度を日展系その他の団体展以上に厳しく求める傾向が日本工芸会にはみられよう。

## 地場産業と「伝統的工芸品」

ところで芸術性を掲げる文化庁管轄の重要無形文化財保持者の制度に対し、地場産業育成を意図した通産省(現・経済産業省) が管轄する制度として、一九七四 (昭和四九) 年の「伝統的工芸品産業の振興に関する法律」(略称は伝産法) 制定以来続く「伝統的工芸品」の指定制度及び伝統工芸士の制度がある。「伝統的工芸品」は「熟練した技を必要とする工作物であって、芸術的要素を備えるもの」という意味ではいわゆる「伝統工芸」と同様だが、「主として日常の用に供されるもの」という点で、文化庁管轄の「伝統工芸」とは異なっている。また、「伝統的工芸品」においては「一〇〇年以上の歴史」が今日まで継続しているという具体的な歴史的条件が記述されている点も興味深い。この制度は地場産業における地域性や地方性の重要性に着目しているという点で、柳宗悦がいち早く主張した全国各地の伝統技術の価値に直結するものでもある。一方、重要無形文化財の制度においても地域性は第三の要素として意識されている。要するに日本は、芸術文化及び産業のいずれにおいて

も全国各地の歴史的技術に価値と可能性を見出し、その普及育成を図ってきたのである。ここに制作の源泉、創造の可能性としてのローカリズムを見出すならば、かつて柳宗悦が見出した「伝統」観の先見性を指摘することもできよう。

註1：前田元敏編『英和対訳大辞彙』大阪同志社活版部、一八八五（明治一八）年、四一二頁。
註2：柳宗悦『柳宗悦全集第8巻』筑摩書房、一九八〇年、八、一二頁。初出は柳宗悦「下手ものゝ美」『越後タイムス』一九二六（大正一五）年九月一九日。のち一九二七（昭和二）年「雑器の美」と題し改稿。
註3：南邦男「日本伝統工芸展前史」『日本伝統工芸展の歩み』日本工芸会、一九九三年、一二頁。
註4：外舘和子「日本伝統工芸展の成立をめぐって──「伝統工芸」概念と昭和20年代における「工人」たちの挑戦」『染織α』二〇〇四年一二月参照。
註5：『読売新聞』一九五五年二月六日夕刊四面。
註6：『読売新聞』一九五五年三月三〇日朝刊七面。
註7：日本伝統工芸展史編纂委員会編「日展四科会との問題」『日本伝統工芸展の歩み』日本工芸会、一九九三年、一二〇頁。
註8：日本伝統工芸展史編纂委員会編「総裁に高松宮殿下 会長に細川護立閣下を推薦」『日本伝統工芸展の歩み』日本工芸会、一九九三年、一一九頁。
註9：上掲（註7）、一二三頁。

98

# 実用陶磁器の分化・発展

## プロダクトデザイン形成史と実用陶磁器の五分類

### (一) 工芸とプロダクトデザイン——何が違い、どこに共通点があるのか

戦後における第三の近代化の内容として、陶芸オブジェの誕生と展開、本格的な女性陶芸家の活躍、伝統工芸概念の確立について順次述べてきたが、ここからは近代化最後の課題ともいえる実用陶磁器の分化・発展（プロダクトデザインやクラフト概念の成立）、日本の本格的陶磁デザイナーの誕生などについて述べていく。

本題に入る前に、次頁の三つの酒器を比較してみよう。仮に上A、中央B、下Cとして見比べると、例えば、外観上の色や形の違いを挙げることができる。また、価格についても例えばAやBとCとの間には数倍の差がある。これらを仮に二つのグループに分けようとすると、順列組み合わせにより、①AとBC、②BとAC、③AとBとCの三通りであり、そこにはそれぞれ分類基準を指摘することができる。①は陶器と磁器、ボディの土の種類の違いである。②は本焼成後の加飾行為の有無ということになろうか。Aは焼締によるので、景色は窯詰、焼成により形成され、Cは透明釉を伏せて本焼成して完成、しかし、Bは本焼成後、上絵やマスキングテープなどを用いた直接的な加飾を数多

99

三つの酒器を比較する

く施し、上絵ごとに八〇〇度前後の焼成を繰り返している。では③の分類基準は何か。それは創造のシステムによる分類、すなわち一品制作的な酒器とプロダクトデザインの酒器、換言すれば、陶芸家の酒器と陶磁デザイナーの酒器ということになる。

ここでは、①や②だけでなく③のような分類基準も持てることが一つの狙いである。外観上の特徴の違いや、価格の高低差だけでなく、作るモノと作り手との関係、創造のシステムについても、視野に入れられるようであってほしい。ちなみにAとBの価格差は絵画や彫刻同様、作家のキャリアや知名度によろう。しかし、ABとCの価格差は、作家のキャリアや知名度によるものではない。Aは備前焼の人間国宝・伊勢﨑淳の作であり、Bは現代の色絵磁器を代表する東京の作家・前田正博の作だが、Cは年齢の上では三人の中間であり、一九九七年にはファエンツァ国際陶芸展で世界のデザイナー一〇人に選ばれるなど、国際的に活躍する陶磁デザイナー・栄木正敏の酒器である。つまりCはABに劣らぬ実績の持ち主である。ではなぜCがリーズナブルな価格なのか? それは、A、Bとは明確に異なる生産システムとプロダクトデザインの思想により作

100

られているからなのである。

戦後の陶芸地図はしばしば「伝統工芸、創作陶芸(日展)、クラフト、前衛陶芸」[註1]と分類・説明されてきたが、これは作家の所属団体でしばしば分類しているような、作風で分類しているような、基準の不確かな分類である。例えばクラフトを手掛ける作家は、日本工芸会にも日展系にも無所属の作家にもいる。クラフトはむしろ、実用陶磁器全体の中で捉えるべき領域であり、日展や日本伝統工芸展の出品作品などと同列に並べるだけでは、クラフトの意味や意義を押さえることは難しい。

こうした基準なき分類が漫然となされてきた理由は、「クラフト」という概念の曖昧さにもよるだろう。実用陶磁器の歴史的分化・発展の経緯、プロダクトデザインや工房製作などとの相違や共通点を認識した上での創造のシステムという視点を持たなければ、豊かで多様な日本の実用陶磁器の実相はみえてこない。モノ作りのシステムを意識せず、工芸とデザインを区別しない戦前の発想のままでは、戦後の実用陶磁器を語ることはできないのである。

(二) 日本の陶磁デザイナーはいかにして誕生したか——プロダクトデザイン形成史

明治以降の日本陶磁に導入された言葉の一つに「デザイン」がある。デザイン概念の形成もまた日本陶磁の近代化の尺度を示す要素と言ってもよい。語源である英語のdesignには元来「設計」「図案」「意匠」といった意味があるが、日本では「設計」「図案」は明治期に新たな訳語として、「意匠」は中国の語彙から採用されて使われるようになった[註2]。しかし、「設計」「図案」「模様」の意味の普及に比べ、「設計」という意味でのデザイン概念が国内で確立するには、かなりの時間を要した。平面的、部分的な装飾模様の考案ではなく、立体的な形状を

含めて全体を設計し、量産するための「原型」という発想が現れるのは大正末期のことである。東京高等工業学校教授を務めた畑正吉は、粘土などで制作した立体モデルを「立体図案」［註3］と説明している。それは加工に先だって作家がものの形状・模様を決定（設計）し、第三者がそれを加工して製作するという、後のプロダクトデザインというシステムの胚胎であった。

江戸時代までに培われた日本の土型成形技術の土壌の上に、明治期には石膏型による型成形や鋳込みなど、分業、量産に適した近代的な技法が発達し、手加工の度合い、動力（機械）使用の割合を変化させつつ、昭和の日本ではさまざまな実用陶磁器が生産されていく。

特に一九三〇年代から、工芸品を民衆の生活の中で見直す、工芸品美化という考え方を含む「産業工芸」という領域が認識されていった。一九三五（昭和一〇）年に開催された「大阪府産業工芸博覧会」はそうした状況の一端を反映している。一九三二（昭和七）年には雑誌『工芸ニュース』が創刊、商工省工芸指導所が産業工芸の普及を意図して編集した同誌は一九七四年まで刊行された。この表紙には「INDUSTRIAL ART NEWS」（産業工芸ニュース）と英題が付され、家電や車など先端工業製品を積極的に扱っているが、一九五五年四月号では「クラフト特集」が組まれるなど、同誌の内容を辿ると、日本の実用陶磁器が、工業デザインから工房製品、個人の少量生産品や、一品制作の工芸まで、混然とした中で発展してきたことが分かる。同誌ではまた、時代の先端を行くデザイン製品の紹介のみならず、デザイナーとしての契約書の書き方の実例など、極めて実務的な情報も掲載された［註4］。

戦後はデザインに関する制度や組織も充実していく。一九五二年には、社団法人日本インダストリアルデザイナー協会（JIDA）が誕生し、一九五七年には通産省のグッドデザイン（Gマーク）商品選定制度が発足した。

102

## 実用陶磁器の分化・発展

一九五六年には日本デザイナー・クラフトマン協会（一九七六年日本クラフトデザイン協会に改称）が創設され、森正洋、小松誠、栄木正敏のような陶磁デザイナー、手工一貫制作のクラフト作家、日本工芸会の作家、無所属の一品制作をメインとするさまざまな立場の者が名を連ねている。また同協会には、日展作家、製陶メーカーなどさまざまな立場の者が名を連ねていた[註5]。それはまさに日本の実用陶磁器における創造のシステムの多様性とそれらの兼任性を反映しているといってもよいだろう。

一方、一九五〇年代後半から六〇年代には、北欧デザインが展覧会の開催などにより紹介され、シンプルで美しいテーブルウェアなどが多くの日本人を魅了した[註6]。そうした現代感覚の量産を意図した実用陶磁器が注目される中、一九五七年には、日展を離れた内田邦夫がクラフト研究所を設立、一九六五年には三浦勇が東京クラフトデザイン研究所 三浦陶磁器工房を設立するなど、本格的にデザインに取り組む作家が現れ始めている。

日本の先駆的陶磁デザイナーの一人、森正洋がデザインし、白山陶器が生産した《G型しょうゆさし（醤油注）》の白（大・小）と茶（大）は一九六一年、グッドデザイン商品に選定され、今日までロングセラーとなっている。日本の先駆的な陶磁デザイナーである森が描くのは、模様下図や絵画的「図案」ではなく、立体を客観的に示す「図面」である。森は、一つの陶磁製品のために、時には五〇枚にも及ぶ図面を描いたという[註7]。一九五六年に社内デザイナーから出発した森は、約二〇年かけて陶磁デザイナーとして独立した。

森正洋らに続く次の世代、小松誠や栄木正敏は、一層早い時期から、陶磁デザインや陶磁デザイナーという領域やポジションを意識して活動を始めている。森正洋、小松誠、栄木正敏の三者は戦後の陶磁デザイン、プロダクトデザインを牽引してきた代表的な作家たちであり、ファーストネームの頭文字をとれば〝陶磁デザイナーの3M〟とでもいうべき存在である。三人にはいずれも東京国立近代美術館の本館で回顧式の個展が開催されて

103

いるという共通点もある。

3Mの内でも、小松誠、栄木正敏は、大メーカー（製陶所）に属さず、普段、自身のスタジオ内で作家自身が試作ないし少量生産を試みながら、ものにより機会を捉えて、ときには改良を加え調製した上、第三者に生産させるというスタンスをとってきた。彼らは、第三者がそれをもとに量産できる正確な石膏原型を作ることのできるデザイナーであり、日頃、自身のスタジオでアイデアを練り、試作し、あるいは自身の手で少量生産する中で、量産の技術も熟知し、分業生産可能なものをデザインすることを行っている。それは例えば、窯元の親方が轆轤（ろくろ）などを用いてサンプルを制作し、それを見本に弟子や職人に量産させる工房製品とは異なり、デザイナーによる「設計」と、第三者（職人）による「加工」によって量産することのできるプロダクトデザインの陶磁器である。

## 実用陶磁器の五分類

前述のように、現場では徐々に生産システムの分化、生産方法の意識化が進んでゆくものの、日本語の言葉や概念としての「デザイン」や「クラフト」の扱いについては、必ずしも整理されて普及してはおらず、研究者によりさまざまに用いられているのが現状である。例えば勝見勝は「量産を目指すものは"デザイン"とよび、一品制作を目指すものを"クラフト"」[註8]とし、日根野作三は、機械加工が主となるものを「クラフトデザイン（CD）」と捉えている[註9]。一方、出原栄一は、デザインの本質を「工作に先立って製品の形態を決めること」[註10]であるとし、手工か機械かを問わず、また生産量の多少にかかわらず、設計者と加工者を分けるものをデザイン（インダストリアルデザイン）、分けないものをクラフトである

104

とした。しかし、現実にはそうした二分類のみで戦後日本の実用陶磁器を説明することは困難である。そこで、筆者は次のような五種に大別し説明してきた[註11]。

① デザイナーと工場（製陶所）が作る
プロダクトデザインやインダストリアルデザインに相当するもので、デザイナーによる設計と職人による加工とに分けて生産できる実用陶磁器であり、大量生産を視野に入れている。デザイナー印、あるいはメーカー印、又はそれら両方の印が入れられる（製品の内容や、デザイナーと工場との関係にもよる）。

② 工房が作る
工房主（その工房を主宰する陶芸家）のサンプルなどをもとに、少人数の弟子や職人が主に手工生産する工房製品であり、中量程度の生産を目指すもの。職人や弟子が提案したものを工房製品として採用することもある。工房印が入ることが順当だが陶芸家印の場合もある。

③ 個人が作る
陶芸家自身の加工による少量生産。陶芸家のサインが入る。

④ 個人が量産する
個人が量産を意識せず、実用目的で一品制作的に作る③と多分に区別し難いが、必ずしも量産を意図しないため、手間や工程の効率化を必ずしも優先せず、価格も③より高いことが普通である。陶芸家のサインが入る。

⑤ 職人が作る（民芸品）
地域の伝承的な作風を踏襲し、職人が作る実用陶磁器。創造の主体は個人ではなく地域であり、①から④

までとは明確に区別される。個人に帰する個性ではなく、地域に帰する「個性」（地域性）のみを特徴とし、作者個人の個性を意図的に盛り込むことをしない。匿名を原則とする。

なお現状として、クラフトの公募展などでは③だけでなく、①のもののプロトタイプや、②の工房製品、あるいは④の一品制作的な実用陶磁器も含まれることが一般的である。ただし、創作性を問うそうした公募展では、⑤の民芸品は対象外となる。

日本の食卓の豊かさは幅広くこれら五種が存在することに負っている。また日本ではしばしば一人の作り手が前述の二種以上に跨って手がけていることが多いので、いずれに該当するかはモノに即して判断する必要がある。例えば森正洋、小松誠、栄木正敏の場合なら、時には③や④に相当するものを制作することもあるが、目指すところは①である。②の例としては、會田雄亮の練上シリーズなどがある。練上は色土同士の切れが生じやすく、プロダクトデザインの大量生産には難しいが、會田の目の届く範疇の工房製作によって担当者の技術レベルに即し、中〜少量生産するころは可能であろう。③については例えば笠間の佐藤剛による食器、例えば《レンコン皿》（二〇〇一年）などが挙げられる。有機物であるレンコンの断面の穴はカットした部分により異なるが、どこまでを表現の範疇とするかを常に判断できる佐藤のような個人制作では、規則性を持ちながらも一点ずつ微妙に異なる少量生産も無理がない。

注意すべきは、濱田庄司や島岡達三など民芸様式に学んだ作家の実用陶磁器は、もちろん⑤ではなく、地域性の上に作者の個性が明確に反映された④ないし③であるということだ。彼らはしばしば「民芸の作家」と省略して呼ばれることがあるが、正しくは「民芸に学んだ作家」というべきである。民芸自体は作家が作るものではな

106

## 実用陶磁器の分化・発展

く、職人が作るものである。またバーナード・リーチのスタンダードウェアは、②に該当する工房製品だが、実際にはリーチがボードに描くラフ図面をもとに工房メンバーが量産するケースが多く、①に近いシステムも取り込んでいる[註12]。

しかしながら、①のプロダクトデザインにおける創造の主体は、長らくメーカーや組織のみであって、デザイナーはクリエーターではなく職人扱いであった。その意味するところは二つある。第一に、デザイナーに創造的なものを期待するのでなく、売れ筋の模倣的なものを要求しがちであったこと。第二に、創造的な物であってもデザイナー個人の名を併記することなく、会社名のみとするケースが多いことである[註13]。

現代陶芸の先駆者・富本憲吉は、一九三三年と一九三四年に少なくとも計四度、瀬戸で定宿としていた旧家に自作の画帖を残している。その画帖で、富本は「著作権法」「意匠登録」「オリジナリティ」の重要性、及び当時のそれらの欠如について、産地の量産陶器の作り手や受け手に対し切々と訴えている[註14]。

日本では著作権法そのものは一八九九（明治三二）年に制定されているが[註15]、著作物の指す内容として「美術工芸品」が明文化されたのは、著作権法が大幅に改正された一九七〇年のことであり（著作権法二条二項）、また「物品（物品の部分を含む）の形状、模様若しくは色彩又はこれらの結合であって、視覚を通して美感を起こさせるもの」（意匠法第二条一項）すなわち製品デザインの創作性、著作性を保護する意匠法が制定されたのも、戦後の一九五九年のことであった。

しかし、意匠法は登録手続きや登録料を要することもあり、実用品の「著作性」の保護効果には不十分と見なされており、一九六〇年代には、デザイナー団体からデザインの著作権について数回にわたって要望書が出され

107

ている[註16]。一方で、スティグ・リンドベルグが指摘しているように、日本人によるデザインの模倣は国際問題にもなっていた[註17]。それほど陶磁器、特に量産の実用陶磁器に関しては、創作性の保護や作り手の権利の制度化は遅れていたのである。

陶磁デザイナー・栄木正敏は「当時、瀬戸では和食器のデザインは伝統デザインの模倣アレンジに価値があり、洋食器やノベルティは欧米貿易商の持ち込むデザインで事足りていて、デザインとしての『独立』はなかった。まったく今の中国と近似していて、五百も陶磁器工場が林立しているのに陶磁器デザイナーもデザインを望む工場も皆無の状態であった」[註18]と一九七〇年前後を回想し、「日本の陶磁器デザイナーの匿名性」[註19]を指摘している。日本の本格的陶磁デザイナーたちが自身に課した歴史的挑戦も、まさにそこにあった。すなわち"独創的なデザインをデザイナー自身の名のもとに世に出す"ということである。

## 陶磁デザイナー・栄木正敏の場合

ここでは、独創的なデザインをデザイナー自身の名のもとに世に出すということに、一貫して尽力してきた栄木正敏の例を記しておく。

### （一）産地を活かした生産デザインシステムの形成

森正洋は長崎県の波佐見（はさみ）という大衆向け陶磁器の歴史のある産地のメーカー白山陶器でデザイン活動を始めているが、栄木もまた瀬戸という日本を代表する窯業地を自身の拠点としてきた。日本の、特に磁器の産地にはし

108

ばしば大小さまざまな製陶所が生まれ、一方に工房で作家自身が少量生産する実用陶磁器があり、さらにその中間的な規模や生産システムがある。特に、栄木の場合、中規模の製陶所や優れた職人が集中する産地瀬戸とその近郊の力を活かし、主体的にプロダクトデザインの陶磁器を生産するという、日本的といってもよい陶磁デザイナーの在り方を示してきた。

前述のように、昭和初期の瀬戸では富本憲吉が地元の白生地に絵付するスタイルの日常食器を試みているが、それは設計と加工という生産システムや、陶磁デザイナーというポジションを確立するものではなかった。富本の実用陶磁器に対する中間的な在り方、産地の技術を活用するという発想を、陶磁器のプロダクトデザインというシステムの中に整理し、実現していったのが栄木である。

栄木は、量産に際し、石膏原型まで作るもの、模様絵付まで自身で行うもの、絵付職人に任せるもの、あるいは模様の転写紙を用意するものなど、さまざまなレベル、種類で生産方法を工夫してきた。

それはまた、陶磁器の制作技術、産地の状況を熟知した栄木のような陶磁デザイナーこそが成し得る、デザイナーと製品との関係でもある。内容に合わせ、適切な生産現場を選択するため、栄木デザインの生産に携わった工場は、近隣の岐阜県、奈良県、三重県にある会社を含め一五社以上に及ぶ[註20]。

しかるに、栄木が実践してきた陶磁デザイナーとは、まったく異なる領域のデザイナー、例えばファッションデザイナーが「名前」を提供した意匠を製品化するような場合や、畑違いのデザイナーが、素材に詳しくないがゆえに斬新な意匠を提案するケースとは異質のものである。

一九七七年には、栄木とセラミックジャパンが「加飾の健全性を目指す陶磁器製品の企画、生産及び販売の総合的推進」[註21]により第五回国井喜太郎産業工芸賞を受賞。これは意匠内容とともに、その生産システムの工

109

夫まで含めたデザイン活動が評価されたものといえよう。

(二) デザイナー銘を製品上に明記―陶磁デザインの著作性の主張

陶磁器、特に量産の実用陶磁器に関しては創作性の保護や作り手の権利の制度化が遅れていた中、陶磁デザインの著作性を認識させ、誰の眼にも明らかにするため、量産陶磁器の領域でいちはやくデザイナーとしての署名を実践した作家に、武蔵野美術短期大学での栄木の師、加藤達美がいる。栄木が最初に勤務した瀬栄陶器のデザイン顧問であった加藤が一九六五年日本ニュークラフト展で第一回のニュークラフト賞を受賞したディナーウェア・シリーズの名品《月光》(通称「ムーンライト」)には「SEYEICHINA TATSUKI」の刻印が入れられている。当時、かの森正洋さえも白山陶器の印のみであった時代に、デザイナーの著作物であることを視覚的に示したのであった。栄木も師・加藤に倣い一九七〇年代の初めから裏印を入れている。さらに、生産方法により、自身が絵付したものには手描きサイン「マサ」、転写など第三者に生産を任せたものには「木」と「手」を組み合わせた栄木のロゴ(「手」)で考える「栄木」(の意)というふうに、裏印を変えて生産システムの別をも明らかにするよう努めてきた[註22]。また、海外を視野に入れ「SAKAEGI DESIGN」などの他に「JAPAN」「SETO」など産地名をしばしば入れている。さらに、生産メーカーの裏印との併記もある。

量産陶磁器の裏印といえば、メーカーの名のみが一般的であったデザイン陶磁器の世界に、栄木は一九七〇年代以降、サインやロゴの表示によって、陶磁デザイナーの存在を示すという在り方を貫いてきた。メーカーからデザインの注文を受ける場合も、自身の名を入れる条件で引き受けてきたという。それはまた、意匠のオリジナリティを主張、保護する意味からも今後益々重要となっていくであろう。

110

## (三) 陶磁デザインに託された「民主主義」

栄木がデザインを志すきっかけは、高校生の頃に親と出かけた日本橋三越で見つけた森正洋のティーポットであった。「高校生でも買えるこんな格好いいものが自分でもいつか作ってみたいと思うようになった」[註23]と栄木は回想する。

高校生でも買える価格とは、単に安価であるという身近さの魅力にとどまらず、一人でも多くの人に美しい日常の陶磁器を提供したいという「民主主義」[註24]的な思想への共感がある。「当時の陶磁器デザイナーは、美術学校を出て本当は画家や彫刻家に成りたかったが生活のためにメーカーのデザイナーになった人が多かった。が、森は違っていた。多摩美大（旧制）を出て最初からデザインに情熱と意義を感じて仕事に邁進した人であった」[註25]。

「値段も含めてデザインである」[註26]と言ったのは森正洋である。陶磁デザイナーの目線の先には常に、それを受け取る大衆が想定されている。一品制作の陶磁器の場合、作家ごとの価格差は、いわゆる純粋美術のそれと同種だが、プロダクトデザインの陶磁器の価格には、デザインという領域における作り手側の"思想"がある。陶磁デザイナーとは社会的な存在なのである。

そうした姿勢は今日、井戸真伸ら後進に伝えられつつある。また愛知県立芸術大学で陶磁デザインを指導する長井千春や、一九九九年にプロダクトデザインの事務所を立ち上げた塚本カナエら本格的な女性のプロダクトデザイナーの活躍も、テーブルウェアの世界を豊かなものにしてきている。

註1：金子賢治『現代陶芸の造形思考』、阿部出版、二〇〇一年、一七頁など。
註2：出原栄一『日本のデザイン運動 インダストリアルデザインの系譜』ぺりかん社、一九八九年、二七〜二八頁。
註3：「立体図案」は別名「工芸彫刻」ともいわれた。出原、上掲（註2）、九七〜九八頁。
註4：佐藤俊夫「中小企業とデザインを結ぶ」『工芸ニュース』三六─一号、一九六八年、五九頁。栄木正敏も一九七三年の会社設立時に、大いに参考にしたという。
註5：社団法人日本クラフトデザイン協会『JCDAに参加した人々』『日本のクラフト もの、くらし、いのち』学習研究社、一九八六年、一八〇〜一八一頁。
註6：栄木正敏も一九六四年のフィンランドデザイン展を東京・白木屋で見たという。
註7：森正洋への筆者インタビュー、於・多治見市陶磁器意匠研究所、二〇〇二年一〇月一八日。
註8：勝見勝「クラフトとフォルム─前衛工芸の擁護のために」『工芸ニュース』二三─四号、一九五五年、三頁。
註9：日根野作三「クラフト私観」『20cy後半の日本の陶磁器クラフトデザインの記録』光村推古書院、一九六九年、巻頭（頁付なし）。
註10：出原、上掲（註2）、三八頁。
註11：外舘和子「実用的生活芸術としての陶磁器を考える─デザインとクラフト 小松誠 平川鐵雄 佐藤剛」茨城県陶芸美術館、二〇〇二年の創造のシステムからみたプロダクトデザイン、クラフト、及びその中間領域についての記述も参照。
註12：リーチ工房で制作経験のある市野茂吉への筆者インタビュー、於・兵庫県篠山市の市野茂吉宅、二〇〇四年一〇月二六日。
註13：例えば森正洋の《G型しょうゆさし》の場合も、森が社員であったこともあり、あくまでも白山陶器の名でグッドデザイン商品に選定されている。
註14：外舘和子「富本憲吉のメッセージ─瀬戸で発見された画帖から」『陶説』六四一号、二〇〇六年八月、六四頁。本

112

註15：旧著作権法によれば「文書演述図画建築彫刻模型写真演奏歌唱其ノ他文芸学術若ハ美術（音楽ヲ含ム以下之ニ同ジ）が著作物の対象である。

註16：「1966デザイン界の歩み」『工芸ニュース』35-1号、1967年、6頁。

註17：スティグ・リンドベルグ「日本の模倣問題をめぐって」『工芸ニュース』29-3号、1961年、34〜36頁。

註18：栄木正敏「私の陶磁器デザインと『3つのびっくり』」『東京国立近代美術館ニュース　現代の眼』585号、2010〜2011年12〜1月、3頁。

註19：栄木正敏「ものづくりで社会に主張するデザイナー・森正洋」『文集　私たちの森正洋』森正洋を語り・伝える会、2012年、123〜129頁。

註20：セラミックジャパン、セラミックNAKAO、新留製陶所、加正製陶所、陶楽園製陶所、霞仙陶苑、伊富製陶（以上瀬戸市）、KENZANケンザン陶壁（土岐市）、華月窯、共同物産、共同セラミック、八風陶園（以上三重）、国際加工（奈良県）、佐藤商事（東京）、TOTO東陶機器（本社北九州市）、アップリカ葛西（本社大阪）など。

註21：一般財団法人工芸財団ホームページ「国井喜太郎産業工芸賞功績」による。

註22：メラミン樹脂製のものなど例外もある。

註23：上掲（註18）。

註24：質がよく、誰でも手に入れやすい安価な実用陶磁器を栄木はしばしば「民主主義」の陶磁器と呼んでいる。

註25：栄木正敏「森正洋の思想と実践」『PDの思想』株式会社ラトルズ、2004年9月、123頁。

註26：森正洋への筆者インタビュー、於・多治見市陶磁器意匠研究所、2002年10月18日。なお外舘和子「社会的存在としての陶磁デザイナー森正洋の思い出」『文集　私たちの森正洋』森正洋を語り・伝える会、2012年、123〜129頁参照。

# 一九八〇年代以降の展開

## 拡張する陶の表現――大型化、インスタレーション

　一九八〇年代を象徴するキーワードに、インスタレーション、大型作品、焼成後のジョイントなどがある。すでに述べたように一九七〇年代には、現代芸術一般の中でやきものの表現が発表されるようになった。一九七〇年代は美術界一般において空間に直に作品を設置し、空間ごと見せる表現形態、いわゆるインスタレーションと呼ばれる発表の仕方が普及していくが、陶芸の世界でも、伊藤公象らに続き、例えば杉浦康益の《陶による岩の群》のシリーズなど、空間そのものを作品化するやきものがしばしば登場するようになる。

　前述したように一九七〇年代末には、深見陶治の磁土を用いたインスタレーションの作例があるが、深見自身はその後、より一体的な造形において緊張感ある空間性を獲得していく。一九八〇年代には陶家出身の八代清水六兵衞（清水柾博）がタタラのへたりを利用し、《CERAMIC CONNECTION-89》のような幾何学的構成の建築的空間性をもつ仕事をみせている。また多治見市陶磁器意匠研究所に学んだ板橋廣美は、磁器の鋳込みで独自の建築的空間性をもつ仕事をみせている。また多治見市陶磁器意匠研究所に学んだ板橋廣美は、磁器の鋳込みで独自の基本とするフォルムの可能性を探求し、シャモットなども採用しながら無重力感漂う空間表現を展開していく。

　さらに一九八〇年代には、大学で陶芸を学んだ女性たちが精力的に発表するようになる。この世代の重松あゆみ、田嶋悦子、屋外展示にも積極的な中井川由季、あるいは徳丸鏡子らは、二十一世紀の今日なお、精力的にお

## 一九八〇年代以降の展開

のおのの仕事を展開させ、それぞれ出身である京都市立芸術大学、大阪芸術大学、多摩美術大学を代表する活躍を見せている。また岸映子が朝日陶芸展でグランプリを受賞したのも一九八五年のことであった。男性作家では、中島晴美、松本ヒデオ、川口淳、秋山陽、井上雅之、齋藤敏寿など、美大・芸大出身作家が自由な方向で制作している。少し年代が下がるが、森野彰人なども最若手で九〇年代前半からしばしば彼らと活動をともにしてきた。一九八〇年代以降は、そうした現代芸術一般の中での陶芸表現、性別や産地・非産地などのバックグラウンドをも超えたダイナミックな展開が見られるのである。

「クレイワーク」は、そうした一九八〇年代から九〇年代前半にかけてを象徴する言葉の一つであり、土の仕事を広く捉えた言い回しである。それは同時代の多様な陶の表現を示す語として展覧会の名称などに盛んに用いられた。「クレイワーク」関連の語を用いた展覧会には次のような例がある。

一九八〇年　CLAY WORK―やきものから造形へ（大津西武、東京から巡回）
一九八一年　CLAY WORK―やきものから造形へ（大津西武、東京）
一九八四年　クレイワーク'84展　ギャラリーマロニエ（京都）
一九八六年　クレイワーク'86―イメージを注ぐ―　ギャラリーマロニエ（京都）
一九九四年　クレイワーク（国立国際美術館）

「クレイワーク」は陶をめぐるさまざまな表現の総称だが、本質的な意味で"土の仕事"に取り組んだ作家としては、秋山陽などが注目されよう。

## 一九九〇年代末以降に顕著な五傾向

サイズ、形状、機能など、かつての陶芸の課題やしがらみから解放された一九九〇年代末以降二十一世紀の陶芸界には、自らの立ち位置や方向を見定める困難も生じてくる。そうした時代に、例えば三原研のように寡黙に土を積み上げていく仕事は、土で造形する原点を再認識させる。

また、一九九〇年代末以降、若手作家を中心に顕著な五つの傾向を指摘しておこう（表六）。もちろん、一九八〇年代以降のあらゆる日本陶芸が次の五つのいずれかに属するという訳ではなく、またどの作家、作品も個々の違いはあるものの、特に日本の陶芸を俯瞰した際に、そうした個別性を超えて目立つ、幾つかの傾向とい

田嶋悦子《HIP GARDEN》 1985年
「'85 涸沼・土の光景」展より

また、この時期、兵庫県立近代美術館「アートナウ87」や茨城県の野外展示「涸沼・土の光景」（一九八五年）などの場で、一九八〇年代を謳歌してきた代表的な作家に田嶋悦子がいる。一九八〇年代の田嶋は、その派手な色彩や奔放な造形により、堤展子らとともに「超少女」[註1]と囃され、時に辛辣な批評も受けた。しかし、田嶋作品の弾けんばかりのエネルギーこそは、この時代を象徴するものであったといってよいだろう。一九八〇年代を経たからこそ、陶芸のアイデンティティを問う次代の機運も訪れるのである。

う意味である。

第一の傾向は、濃厚な装飾性、あるいは造形的にデコラティブな作風であり、どちらかと言えばデコラティブな作風に顕著な傾向である。この傾向はさらにA濃厚な色絵などの技法による表面重視の装飾性と、B細かなピースの集積などによる、形態そのものがデコラティブな表現とに分けられる。Aは例えば、富田美樹子、植葉香澄らであり、男性でも、少し上の世代の鈴木秀昭などが手掛けてきた。九谷の歴史を踏まえた見附正康の緻密な上絵などもこの傾向の一つと捉えることができる。一方Bには稲崎栄利子、田中知美、増田敏也らがいる。少し上の世代にあたる徳丸鏡子の仕事は、Bを圧倒的なスケール感で先取りし、展開してきたものともいえるであろう。

第二に具象的な傾向。特に物語やアニメーションを連想させる人物などをモチーフとした、人形的具象性の造形である。小さなサイズでは山野千里や津守愛香、等身大に近いサイズで制作する作家では、北川宏人、林茂樹、日野田崇らがいる。とりわけ後者の作品の完成度には、眼を見張るものがある。高度な技を利かせた具象的な造形という点では、彼らより少し上の世代に、植物を拡大して制作する杉浦康益などがいる。

第三は戦後以降、根強く展開してきたバイオモルフィックな造形の多様化。手捻り主体の多くの作家がこれに相当し、若手では、藤笠砂都子、五味謙二、山岸大祐らによって実に多様な陶芸の形が生まれている。屋外を視野に入れて発表する塩谷良太、小笠原森の仕事もこの系譜にある伸び伸びとした表現である。彼らの先輩には中島晴美、重松あゆみ、堀香子、中井川由季など優れた造形力を示す作家が少なくない。そして、この流れの端緒を作ったという意味で、戦後第一世代の林康夫《雲》の重要性が浮かび上がるのである。

第四は、シンプル・シャープ・ストイックな傾向。その頭文字をとると「3S」(Simple, Sharp, Stoic) と呼

表六　一九九〇年代末以降顕著な傾向

① 濃厚な装飾性、デコラティヴな傾向（女性作家に顕著）
　A　濃厚な色絵など表面重視の装飾性
　B　細かなピースの集積などによる形態そのものがデコラティヴな表現
② フィギュラティヴな傾向、人形的具象性の造形
③ 手捻り主体のバイオモルフィックな造形の多様化
④ シンプル・シャープ・ストイック（3S）
⑤ 磁器の新展開（3S以外で）
　A　磁器の手捻り
　B　磁器の練上
　C　厚みのある磁器を徹底的に削ることでフォルムを創出する傾向

ぶことができる。和田的、庄村久喜、新里明士など男性作家に多いが、福本双紅のような女性作家も、やはりシンプルモダンな作風という意味では通じるものがある。少し上の世代である八木明、前田昭博、神農巌といった、磁器で端正なうつわを制作する作家たちの仕事に連なる側面もあろう。

第五の傾向としては、磁器の新展開が挙げられる。前述の3Sもいわばこの磁器の新展開の一つだが、造形的な幅を鑑み、あえて別立てにしておく。すでに一九七〇年代後半から轆轤や型成形による磁器表現の拡がりが示されてきており、深見陶治、長江重和、板橋廣美ら、鋳込みを起点としたそれぞれの方法で造形する代表的な作家たちが、いずれも国際的に高い評価を得ている。

磁器の表現はその後、特に九〇年代末以降、少なくとも三つの方向性においてさらなる拡がりを見せてきた。

118

まずA磁器の手捻り。若手では川端健太郎が筆頭だが、川端の師に当たる中島晴美も二〇〇二年から磁器に転向している。林康夫の《作品（ニンフ）》（一九五〇年）における手捻り磁器の試みは、後進によって着実に逞しく展開されているのである。またB練上の技法は特に七〇年代に松井康成が陶器で前人未到の世界を築き、その後続々と多様な作家が現れているが、九〇年代以降、磁器の練上に挑戦する作家が増えている[註2]。伊藤秀人、室伏英治、作元朋子ほか、多くの作家たちによる練上を用いた多様さは空前のものである。磁器を徹底的に削ることでフォルムを創出する傾向。磁器はもともと削りでアウトラインを決定するやきものだが、丹羽シゲユキらは、表面を整えたり、面取りしたりするレベルではなく、深い削りそのもので形を創り上げる点に特徴がある。なお、丹羽シゲユキの登場は、陶芸界における本格的な脱ジェンダーの到来を告げているといってよいだろう。

ほかにも、加藤委や泉田之也、早逝した西田潤など、やきものに対する独自の発想やアプローチで、いわゆる旧来の技術的なものを超えていくさまざまな表現が生まれてきていることも重要である。また、土の物質性を根源的に問うユン・ヒーチャンの仕事、型にはまることなく独自の造形を展開する中田ナオトらの行方も注目される。なお、日本の美術大学の多くに陶芸講座が置かれているが、指導に当たる実技系教師陣にとって教育の基盤をなすのは、自身の制作活動の経験である。

戦後日本の陶芸は、実材表現を主力に、陶芸アーティストの作品として、海外でも紹介されるようになった。かつてのような古美術としてのやきものの評価だけでなく、若手を含む現役の作家たちの作品が欧米の美術館に収蔵される時代が来ている[註3]。日本の陶芸家の層の厚さ、表現内容の豊かさ、作風の幅広さは、日本が誇るべき現在進行形の歴史そのものであり、今後あらゆる世代の陶芸家が、このグローバルな造形言語をもって世界

に主張し、交流していくことが期待されるのである。

註1：篠原資明「特集　美術の超少女たち　超少女身辺宇宙」『美術手帖』三八巻五六六号、一九八六年八月、六七〜六八頁。
註2：外舘和子「練上表現の現在」『炎芸術』一一六、二〇一三年一一月参照。本書二三〇〜二三五頁。
註3：Kazuko Todate with Anne Morse, *Fired Earth, woven Bamboo-Contemporary Japanese Ceramics and bamboo Art,* Museum of Modern art, Boston, 2013.

# 第二部　日本やきもの史各論

# 日本やきもの史――縄文から平成まで

## やきものの種類と分類

やきものとは土を焼いて作ったものの総称である。では何度で焼成するとやきものになるのか。土から陶への質的変換は何度で生じるのであろうか。

かつてアメリカの大学で乾いて固くなっただけのアヴァンギャルドな「やきもの」に「これはまだ焼いてないのでは？」と尋ねると、「太陽で焼きました」と答えた若者がいた。これはさすがに極端な例だが、例えば二〇〇度程度で土を焼いてもそれなりには硬くなる。しかし、土から陶へ、質的変換を起こすのは五七三度程度。英語でいう quartz inversion が生じるのである。

やきものの分類の基準とは、端的に言えば、土の種類と焼成温度ということになる。日本では一般に土器・陶器・炻器・磁器の四種に分類する。その特徴はおよそ次のように説明されてきた。なお、それぞれの焼成温度は土質や焼成時間などとの兼ね合いもあり、目安である。

Ⅰ．土器：有色粘土、七〇〇～一〇〇〇度、無釉、透光性なし、吸水性あり、鈍い音
Ⅱ．陶器：有色粘土、一一〇〇～一二五〇度前後、施釉または無釉、透光性なし、吸水性あり、又は少ない、や

や鈍い音〜硬い音

III・炻器（焼締陶）：有色粘土、一一〇〇〜一三〇〇度、無釉、透光性ほとんどなし、吸水性なし、硬い音

IV・磁器：白色粘土（陶石）、一三〇〇〜一四〇〇度、施釉または無釉、透光性あり、吸水性なし、金属的な音

欧米ではしばしば炻器も陶器に含め、土器・陶器・磁器の三分類で説明してしまうことが少なくない。stonewareは施釉の有無にかかわらず、一一〇〇〜一二五〇度程度で焼成する一般的な陶器を指して使われることが多い。しかし炻器を陶器とは別だてにして、前述のような四分類にすることもある。炻器は、狭義には高温で焼締まる、ある種の炻器質の土のやきものに限定したものを意味し、広義には焼締陶全般を指す。

土器―陶器―磁器への流れは、いわば窯業史的進化の歩みでもある。窯業技術史としてのやきものの歴史とは、何よりもまず、いかに温度を上げて焼くかという焼成温度の歴史であり、換言すれば窯の機能や構造の歴史でもあり、また、陶土だけでなく、石のような白く硬い土を焼くことができるようになるという土の種類の「進化」の歴史でもある。

窯の変遷を俯瞰すると、野焼きの後、薪などを燃料とする窯が、穴窯―大窯―登窯へと構造的な変化を遂げ、明治以降は石炭窯―重油・灯油窯―ガス窯・電気窯へと使用燃料が近代化され、それに応じた構造的な変化が工夫されていく。焼成温度を制御しやすいという点では電気窯の機能は高い。しかし、ガスや電気が普及した現代においても、地域、作り手によっては、穴窯や登窯が使用されている。また磁器の登場以降も陶器は盛んに作られているものに必要ならば古い技術を捨てないという姿勢が、日本のやきものを豊かにしてきているのである。

# やきものの誕生

日本のやきものの発祥は、およそ一万三千年前とも、さらに遡るともいわれる。いずれにせよ、その内の一万年余りは縄文時代である。紀元前一万一千年頃には早くも隆起線文土器が作られている。

今日やきものというと西高東低、すなわち有田、唐津、萩、備前、瀬戸など東海以西をイメージしがちだが、人が土で形を作って焼くという行為を始めた日本陶磁の出発時、造形力豊かな土偶をはじめ、現在の国宝や重文である多くの名品が東日本で誕生している。土器の形態はさまざまあり、底の形だけでも尖底、平底、丸底などがあり、ボディなら鉢形や細長い形など実に多様である。地域にもよるが、よく知られたデコラティヴな火焔型は、縄文中期を代表するといってよい。さらに縄文時代後期には、土偶などにおいてムクではなく中空で作るという、焼成を経るためのやきものの基本構造を人々は早くも獲得していくのである。

「縄文土器」の呼称は土器表面に見出される縄目模様に由来するが、このことからこれらの土器が作られた時代に縄を編む技術が存在し、また漆の塗られた土器も出土していることから、漆の技術の存在も明らかである。やきものはしばしば同時代の人類のモノづくりの状況やレベルを知らせる情報源にもなり得るのである。

なお、縄文土器の模様は、時代の進展に伴い、粘土紐の貼りつけなどの立体的なものから、線彫りなどのグラフィックなものへと向かう傾向を示している。これを装飾における一種の合理化とみることもできるが、歴史を俯瞰すると、近代に向かうにつれ絵画的なものを優位と見なす意識がみられるようになることと照らすと興味深い。

弥生時代になると、装飾性が影をひそめ土器の形や模様はシンプルになっていく。また弥生後期には、土器から次の古墳時代の埴輪への過渡的なやきものとして、特殊器台と呼ばれるものの存在も確認されている。

## 技術革新―窯・轆轤・釉薬

続く古墳時代には弥生土器の技術系譜に連なる土師器と呼ばれる土器が作られる一方、轆轤や穴窯という画期的な技術が朝鮮半島からもたらされ、一一〇〇度以上の高火度還元炎焼成による暗褐色の硬質な須恵器が作られるようになった。釉薬の登場は飛鳥時代から奈良時代の緑釉陶器と三彩陶器にみることができる。いずれも鉛を溶媒剤に用いた鉛釉を使用している。ガラス質の釉薬は液体の漏れを防ぐとともに緑、黄（褐色）、白など色彩による装飾効果をもたらした。

平安時代後期から鎌倉、室町時代にかけては、六古窯に代表される有力な窯場が形成される。六古窯とは、瀬戸（愛知県）、常滑（愛知県）、越前（福井県）、信楽（滋賀県）、丹波（兵庫県）、備前（岡山県）を指すが、六古窯以外の地域でもやきものが生産された。大甕や壺、擂鉢など、焼締の生活陶器が主流を占める一方、瀬戸では、灰釉、鉄釉を用いた高級な施釉陶器が、また室町時代には茶道の普及に伴い茶入なども生産された。

また室町時代後期の十五世紀末頃には、窯の改良が進み、大窯が作られ、新たな生産体制が形成されていった。

## 美意識と意匠性の拡がり

村田珠光、武野紹鷗らにより室町時代から戦国時代に形成された侘び茶の精神を受け、桃山時代は茶陶が開花する。千利休や古田織部らがオピニオンリーダーとなり、侘びた風情、あるいは歪みや非対称など一種の不完全性に美しさを見出す新たな美意識が普及した。そうした茶道の美意識について、後に岡倉天心は『茶の本』（一九〇六年）の中で It is essentially a worship of the Imperfect（茶道とは本質的に不完全なものへの礼賛である）と記している。茶陶は広く、樂茶碗、瀬戸黒、黄瀬戸、志野、織部、唐津、備前、伊賀、高取など、形状、色調、文様における変化に富んだやきものの美しさを生み出した。

なお近世を代表する美意識の担い手として、やきものの制作にも取り組んだ本阿弥光悦がいる。書家であり刀剣の専門家であり、漆工品などの意匠について指導的立場にもあったとされる光悦は、やきものの茶碗については自身の手で土に触れ、《不二山》などの銘を自分でつけたといわれている。その意味では現代の陶芸家に近い姿勢をいち早く示したやきものの作り手である。

十六世紀末頃には唐津に最初の登窯が作られ、より確実で効率的な焼成がなされるようになっていく。焼成技術の向上は窯業史上の最先端である磁器の生産にも貢献した。一六一〇年代に日本初の磁器を焼造した有田では、染付、古九谷、柿右衛門、金襴手、鍋島と高度に洗練された様式、意匠による磁器が製作されている。

一方、江戸時代前期の京都では華やかな色絵陶器の展開に野々村仁清や尾形乾山らが貢献し、江戸時代後期になると奥田頴川や青木木米らによって端正な磁器が製作された。

126

明治時代には、国家主導のもと西洋の技術や新たな材料の導入があり、窯業の教育・研究機関も整備され、陶磁器は輸出産業として開花する。優れた職人を組織して製作する手の込んだ陶磁器が万国博覧会などで紹介された。登窯以外に石炭窯など薪以外の燃料を用いる窯も使われた。

## 個性の重視、実材表現の陶芸家の誕生

大正から昭和にかけては、二つの大きな変革が起こる。第一に明治末の個人や個性、創作性という価値観の導入に伴い、絵画や彫刻同様、個人の表現としてのやきものが作られるようになる。官設の展覧会でも「創意」に基づき評価がなされるようになる。

第二は実材を扱う陶芸の個人作家の誕生である。明治時代までの陶磁器は、産業的基盤に基づく分業製作を基本とした製陶所や「製陶家」「窯主」による製作であったが、大正以降、自らアイディアや思想を持ち、それを自らの手で陶磁器にすることを謳う富本憲吉のような陶芸家が出現し、以後の陶芸表現に格段の拡がりを促した。すべての個人を等しく尊重する大正以降の民主主義的気風は、一方で無名の陶工たちの仕事に対しても目を向けさせ、柳宗悦らが民藝の美を見出すことにも繋がっている。

## 表現の拡がりと実用陶磁器の分化・発展

戦後、一九四〇年代後半になると、陶芸家が同時代のさまざまな芸術領域と交流するようになり、西洋の現代

美術や日本の前衛いけばなの影響のもとに、用途を問わない陶芸のオブジェが誕生する。一九四八年、林康夫は手捻りによる最初のオブジェ《雲》を発表。一種のオートマティズムや土の可塑性を活かした林の《雲》は、中島晴美ら、後のバイオモルフィック（生命形態的）な表現の系譜の端緒ともなった。また、八木一夫は黒陶などにより、やきものを広い視野で捉え、走泥社を牽引して「前衛」の時代を本格化させている。

一方、日本工芸会の作家たちを中心に、歴史的な素材や技術を駆使して新しいものを生み出すという日本独自の「伝統工芸」概念が形成され、実作で示されるようになった。

また、一九四五年以降は美術大学・芸術大学などで女子学生の受け入れが始まる。教育環境の充実は本格的な女性陶芸家の増加を促し、さらに作品の大型化、新たな装飾性の展開、表現としての器の多様化などの様相をみせ、海外からも高く評価されていく。ガスや電気の窯の普及、流通の発達などにより、全国どこにいても作陶が可能になったことも、個人作家の増加を促す要因となった。

そうした表現としての陶芸の拡がりの一方、実用量産の陶磁器の世界でも、明治から大正期に胚胎した設計の意味でのデザイン概念が次第に整理され、個人の量産や工房製品のほか、設計と加工を分けるプロダクトデザインを担う「陶磁デザイナー」という在り方が確立するなど、多様な陶磁器の量産システムが分化し、発展しつつ今日に至っている。

128

表七　日本のやきもの年表

| 平安 | 奈良 | 飛鳥 | 古墳 | 弥生 | 縄文 |

**釉薬を用いた陶器が登場**

《三彩壺》
奈良時代　8世紀
重文
倉敷考古館蔵

**土器から高火度焼成の須恵器へ**

《笹山遺跡出土火焔型土器（No.1）》
縄文時代
国宝　十日町市博物館蔵

《西宮山古墳 須恵器 台付装飾壺》
古墳時代　6世紀
京都国立博物館蔵

紀元前一万一千年頃
　隆起線文の土器が作られる

五世紀頃
　朝鮮半島から轆轤、穴窯の技術伝来

七世紀後半
　釉薬を用いた陶器が作られ始める

| 安土桃山 | 戦国 | 室町 | 南北朝 | 鎌倉 | 平安 |

## 新たな美意識の誕生

《青織部向付》
美濃 桃山時代
電燈所た禰コレクション
多治見市美濃焼ミュージアム蔵

《古伊賀水指 銘 破袋》
伊賀 桃山時代
重文 五島美術館蔵

## 地方窯が発達、本格的な生産へ

《備前焼 甕》
備前
鎌倉時代
岡山県立博物館蔵
撮影／竹村 豊

平安中期　猿投窯で灰釉陶器が多く生産される

平安後期～室町時代　六古窯など地方窯での生産が盛んに

室町中期　村田珠光、侘び茶を創始

室町後期　大窯が普及する

一五八六年　茶会で、千利休が陶工・長次郎に焼かせた「宗易形ノ茶ワン」が使われる

一五九九年　古田織部、茶会で「ヘウケモノ」と呼ばれる歪みのある茶碗を使用

十六世紀末頃　唐津に登窯が作られる

130

| 明治 | 江戸 |
|---|---|

## 磁器や色絵陶器の展開

### 江戸

《色絵花鳥文皿》
伊万里 有田
江戸時代　17世紀後半
九州産業大学柿右衛門様式
陶芸研究センター蔵
画像提供／九州国立博物館
撮影／山崎信一

野々村仁清　《色絵雉香炉》
江戸時代前期　17世紀
国宝　石川県立美術館蔵

### 輸出産業として開花

二代加藤杢左衛門
《染付花唐草文大燈籠》
1878年頃
瀬戸市指定文化財
瀬戸蔵ミュージアム蔵

---

一六一〇年代　有田で磁器が作られ始める
一六四〇～一六五〇年代　色絵技術の創始
一六五九年　伊万里焼、ヨーロッパへ本格的に輸出され始める
十七世紀中頃　野々村仁清、色絵磁器を作り始める
一六八二年　沖縄の各地方に分散していた窯場を壺屋に統合。壺屋焼の創始

江戸時代後期
　磁器の技術、各地に広まる

一八六八年　ドイツ人化学者ゴットフリート・ワグネル来日
一八七三年　ウィーン万国博覧会に参加
一八七四年　起立工商会社設立
一八七六年　工部美術学校開校
一八七七年　第一回内国勧業博覧会開催
一八八〇年　京都府画学校（現・京都市立芸術大学）開校
一八八九年　東京美術学校（現・東京藝術大学）開校
一九一〇年　高村光太郎、『スバル』に「緑色の太陽」発表。『白樺』創刊

131

# 個性の表出、実材表現の登場

## 大正

### 明治と大正の懸け橋
**板谷波山**

板谷波山《葆光彩磁八ツ手葉花瓶》
1913年　茨城県陶芸美術館蔵

### 現代陶芸のパイオニア
**富本憲吉**

富本憲吉《白磁壺》
1933年
京都国立近代美術館蔵

## 昭和

### 拡張する表現
**陶芸オブジェの誕生**

林康夫《雲》
1948年
未生流中山文甫会蔵

### 女性作家の活躍

坪井明日香《歓楽の木の実》
1973年
京都国立近代美術館蔵

---

一九一三年　農商務省、第一回図案及応用作品展覧会（農展）開催

一九二〇年　楠部彌弐ら、「赤土」規約を発表

一九二六年　柳宗悦ら、日本民藝美術館設立趣意書を発表

一九二七年　国画創作協会展で富本憲吉の作品を特別陳列

第八回帝展に第四部（美術工芸）新設。板谷波山、委員・審査員を務める

一九四一年　アイヌ工藝文化展開催

一九四五年　京都市立絵画専門学校、京都市立美術専門学校（現・京都市立芸術大学）に改称し、女子の入学を認める

一九四六年　第一回日展開催

一九四七年　富本憲吉ら、新匠美術工芸会結成
宇野三吾ら、四耕会結成

一九四八年　林康夫、四耕会陶芸展でオブジェ《雲》を発表
八木一夫ら、走泥社結成

132

## 昭和〜平成

### 陶芸表現の拡がり

秋山 陽 《Heterophony 1》
2007年

重松あゆみ 《Green Orbit》
2011年

## 昭和

### 伝統工芸の展開

金重陶陽 《備前三角攟座花入》
1953-54年
岡山県立美術館蔵

### 実用陶磁器と量産

森 正洋 《G型しょうゆさし》
1958年

---

- 一九四九年 四耕会、第五回展案内状で「オブジェ」の語を使用
- 一九五〇年 パリのチェルヌスキ博物館で現代日本陶芸展開催
- 一九五二年 日本インダストリアルデザイナー協会結成
- 一九五三年 『陶説』創刊
- 一九五四年 第一回無形文化財日本伝統工芸展開催
- 一九五五年 重要無形文化財保持者(人間国宝)第一次認定(荒川豊蔵・石黒宗麿・富本憲吉・濱田庄司)。『工芸ニュース』でクラフト特集。日本工芸会創立
- 一九五六年 第二回日本伝統工芸展開催
- 一九五七年 日本デザイナー・クラフトマン協会(現・日本クラフトデザイン協会)結成
- 一九六一年 坪井明日香ら、女流陶芸結成
- 一九七四年 森正洋(白山陶器)の《G型しょうゆさし(醬油注)》が通産省のグッドデザイン商品(Gマーク)に選定される
- 二〇一三年 伝統的工芸品産業の振興に関する法律(伝産法)制定
経済産業省『ものづくり白書』に3Dプリンターの可能性が紹介される

# 初代宮川香山の陶業

## 宮川香山研究史・検証史

宮川香山[註1]の陶磁史上の評価は、昭和の終わりから平成の初めにかけてのおよそ二〇年の間に着実に高まりをみせている。一九八六年（於・小田急百貨店）及び一九八九年（於・横浜髙島屋）の展覧会から一〇年余りを経て、二〇〇〇年には茶道資料館で、また二〇〇一年には地元、横浜美術館で大規模な回顧展が実現した。その後も岐阜県現代陶芸美術館（二〇〇六年）、東海道広重美術館（二〇〇七年）、鎌倉・吉兆庵美術館（二〇〇八年）など、規模の大小を問わず展覧会が開催されている。この度のはつかいち美術ギャラリーでの展覧会は、そうした検証史の最先端に位置するものであると同時に、西日本で初めて本格的に宮川香山、マクズ・ウェアを展覧する貴重な機会である。

近年、文献の上でも進展が見られ、二階堂充『宮川香山と横浜真葛焼』（横浜美術館学芸部編、有隣堂、二〇〇一年）や田邊哲人『帝室技藝員 眞葛香山』（叢文社、二〇〇四年）など、香山の全体像を捉えようとする真摯な研究が成果を生み、筆者もまた微力ながら「近現代陶芸一三〇年の歩み——日本陶芸史における三つの〈近代性〉——「日本陶芸一〇〇年の精華」展に寄せて（前編）」『陶説』、二〇〇六年二月）中で「宮川香山の近代性」として、陶磁史上における香山の位置づけを試みた。その間、初代香山の前期代表作の一つ《褐釉蟹貼付台付鉢》（第二回

134

内国勧業博覧会出品)と中～後期代表作《黄釉銹絵梅樹文大瓶》(シカゴ・コロンバス万博出品)(いずれも東京国立博物館蔵)はそれぞれ二〇〇二年と二〇〇四年に重要文化財の指定を受けている。

また、通常、有名画家が紹介されることの多いテレビ番組『美の巨人たち』(二〇〇八年一月一九日放映)で香山が取り上げられ大きな反響を得るなど、この一〇年にみる明治の工芸や日本の手仕事への再評価、デコラティヴな、また具象的な表現全般への関心などもめいめいまって、その勢いはとどまることがないようだ。

これらの研究を可能にしたのは、何より田邊哲人氏をはじめとするコレクターの地道な収集活動である。特に田邊氏が示してきた実作品の積極公開という姿勢は、宮川香山の陶業の実態を如実に明らかにしていった[註3]。研究にはまず作品ありきという当然の事実が重い。

近年、香山研究について特に注目すべきは、前期の彫刻的、細工的装飾を施したタイプへの関心の高まりである。海外ではそれらの人気は当初から高く、田邊氏が四〇年余りの月日をかけてイギリスをはじめ外国で収集してきたことからも明らかだが、日本の研究者たちは当初、中期以降の優美な釉下彩や中国陶磁風のものの方に注目していた。一九八六年・一九八九年開催の眞葛焼の展覧会と、二〇〇一年のそれとの作品内容の構成や図録の編集の仕方を比較しても、その約二〇年の間の差異と研究の進展を読み取ることができる[註4]。二〇年前には散見された、前期の作風に対する「装飾過多」「過剰装飾」「奇を衒う」といったどちらかといえばネガティブな見方は、今日変容しつつある[註5]。本稿は初代香山の作陶内容の変遷に画期を設け、各時期の特徴を捉えると同時に、とりわけ前期の立体的(細工的)装飾タイプの表現の特質とその歴史的意義を検証することを目指すものである。それはひいては、日本人の造形を考えることでもあろう。

## 作風の変遷―作陶の画期と陶磁史における香山

香山の作風は、従来、初代のみについて論じられるよりも全四代にわたるマクズ・ウェア全体として語られる傾向にあった。それは創始者であり強烈な存在感ある初代の強い影響が二代以降にも自ずと及んでいることが想定されることや、陶磁器創造のシステムが、大正期以降発達する狭義の個人形態ではなく、分業生産を基本とすることにも関係していよう[註6]。第一回内国勧業博覧会の報告書によれば、二代香山を継ぐ長男・半山は、すでに一八七七（明治一〇）年、製造人として、小林眉山ら画工たちとともに、眞葛焼の出品作の製作にかかわっていたことが分かる。

ただし、眞葛の場合、いわゆる「東京絵付」「横浜絵付」といわれるような、生地を取り寄せ、絵付のみを行う部分制作の絵付業、陶画産業ではなく、土の選定に始まり、成形から加飾、焼成までのすべてを手掛け、陶磁器をトータルに創造する窯であった。

そこで本稿では、眞葛焼を創設し、その核を築いた初代の陶業にスポットを当て、大まかな画期を設定し、その陶業を考察することにする。作域の広い香山の陶業を整理することは必ずしも容易ではなく、また、それぞれの画期に前後し、あるいは跨って制作されたものもあるが、変遷の道筋を見出すため、あえて例外にこだわらない区分とする。区分に際し、香山の制作地や出品展覧会の明らかな作品を手掛かりに、印の変遷や時代背景を併せて鑑みれば、没後の一九一六（大正五）年から廃窯までを別として、初代香山の作陶をおおよそ次の三つの画期に分けることができる。

初代宮川香山の陶業

（一）江戸末期〜一八七〇（明治三）年頃　［初期／京都及び虫明時代］
　京焼風茶器と虫明焼

（二）一八七一（明治四）年頃〜一八八二（明治一五）年頃　［前期／横浜時代一］
　彫刻的（細工的）立体文様の陶器

（三）一八八三（明治一六）年頃〜一九一六（大正五）年　［中〜後期／横浜時代二］
　陶器中心から磁器中心へ——釉下彩と釉薬研究

さらに初代の作風の変化を細かく見れば、（一）から（三）への過渡的作風を見出すことができる。続いて、それぞれの特徴に触れよう。

（一）江戸末期〜一八七〇（明治三）年頃　［初期／京都及び虫明時代］

　初代香山（虎之助）は一八四二（天保一三）年京都、眞葛ヶ原に、青木木米のもとで学んだ父・長造の四男として生まれた。本人自筆の「宮川香山履歴書」によると、陶家の十代長造が眞葛ヶ原に本窯を築いた折、安井宮より「香山」の号を与えられたという。幼少の頃から陶磁器の才能を示した香山は、父、兄の相次ぐ死により一八六〇（万延元）年に一九歳で家督を継ぐ。しかし、家計は苦しく、香山自身の談話によれば、当時五条坂で、五、六人の職人たちを相手に細々と仕事をしていたという[註7]。そうした困窮の中、一八六六（慶応二）年、幕府が朝廷に献上するために制作した煎茶器の成功は、香山の出発点となった。一八六八（明治元）年には香山は岡山県の虫明に招かれ、一八七〇（明治三）年正月頃まで虫明焼の指導にあたっている[註8]。虫明焼はきめ細かく水簸した陶土を用いる薄作りの茶道具などで、灰釉に鉄絵

137

など、しばしば緑褐色をした素朴ながら上品な京焼の流れを汲むやきものである。《鉄釉琵琶絵茶碗》などがこの時期のものに相当する。以上、京焼風茶器、虫明焼の時代である。

(二) 一八七一(明治四)年頃～一八八二(明治一五)年頃 [前期／横浜時代一]

薩摩藩関係者の計らいで、香山は一八七〇(明治三)年に横浜に移住、京都から家族と職人七人程を呼び寄せ、翌一八七一(明治四)年に横浜郊外に開窯した。器の表面に細かい貫入が現れる淡黄色の釉薬をかけ、金彩や色絵で、緻密な模様を施す華麗な薩摩焼の作風は、竹本隼太らの「東京薩摩」に代表されるように、明治前期の輸出陶器における流行の一つでもある[註9]。薩摩藩関係者の導きで、横浜に移った香山の作風にも当然薩摩焼風の傾向はあるが、香山は薩摩焼の売りでもある金の使用を最小限にし、代わりに彫刻的な立体モチーフを積極的に扱った。蛙、亀、蟹などの水辺の生き物、鳩、鶉、雀、鷺、鷹、鷲、孔雀などの鳥類、あるいは猫や鼠など、香山がモチーフとした小動物の多くは、生態観察のため実際に香山の屋敷内で、飼育もされていたという。また、桜や蓮など植物にも香山が繰り返し取り上げている題材がいくつか認められる。香山の陶磁器には『温知図録』など、輸出に向け政府によって戦略的に作成された図案に類似のものが見られることもあり、しばしば伝統的なモチーフを扱っているが、何らかの創意工夫によるアレンジがなされていることも少なくない[註10]。

この時期の彫刻的文様の陶磁器は、①彫刻主体に器形まで凹凸を付けて変形させてしまうようなもの(《高浮彫風神雷神花瓶(一対)》、《高浮彫枯蓮ニ蟹花瓶》、《高浮彫亀花瓶》、《浮彫蓮子白鷺翡翠図花瓶》など)から、②絵付と彫刻物を巧みに混在させた錯視的な面白さのあるもの(《高浮彫葡萄ニ団扇花瓶》など)、③彫刻が半立体的(やや平面的)なレリーフ状)なもの(《盛絵飛白鷺花瓶(一対)》など)がある。④器の上部と底部の間

138

に彫刻部分を挟み込んだようなタイプのもの（《高浮彫桜ニ鳩花瓶（一対）》など）は、この種の陶磁器の破損のリスクを減らす目的もあろう。いずれも、輸出を意識し、一対で作られたものが多いが、香山は大抵シンメトリーを避け、左右異なる内容を心掛けている。また一対の内のどちらか片方のみ見ても、三六〇度ぐるりと変化に富んだ内容は、まさに海外からの視線を意識した、製作への並々ならぬ意欲が認められるのである。

一八七六（明治九）年には早くもフィラデルフィア万博で香炉や花瓶などを出品、受賞し、パリ、シドニー、メルボルンなど万博の度に受賞を重ね、一八八一（明治一四）年、第二回内国勧業博覧会に出品された《褐釉蟹貼付台付鉢》（東京国立博物館蔵）もこの時期の代表作の一つとなっている。従来、眞葛の「初期」ともいわれたこの時期、陶画工や轆轤師、細工人の数は一八七七（明治一〇）年の第一回内国勧業博覧会出品目録では二〇人、また一八八一（明治一四）年には一〇〇名雇用の新聞記事が残されている[註11]。この時期マクズは早くも最初の盛期を迎えていたといってよい。以上、香山、彫刻的立体文様陶器中心の時代である。

（三）一八八三（明治一六）年頃〜一九一六（大正五）年［中〜後期／横浜時代二］

経済不況や西洋の美術動向などを背景に、また輸送上の破損のリスクなども考慮し、香山は陶器中心から磁器中心へ、彫刻的、細工的表現から釉薬や彩色の研究へと制作の方向を転換する。代表的な作風の一つは釉下彩技法を用いた具象的な植物などの文様を配する優美なものである。一八八三（明治一六）年から一八八七（明治二〇）年頃は、ワグネルらによる吾妻焼（のち旭焼）など釉下彩研究が進展をみせる時期でもあった。香山の場合、特に器形と文様の絶妙な一体感が、器という形状を伸びやかに活かした完成度の高さを強調する。例えばラッパ形をした東京国立近代美術館所蔵の《色入菖蒲図花瓶》には、植物が器体を覆うアール・ヌーヴォー風を独自

に昇華していった香山の力量が窺われる。本展出品の《磁製盛絵杜若花瓶》はいずれを正面に展示するか迷うほどに、レリーフ状の杜若が覆う構図は抑揚に富んだ見せ場をもち、反対面までも美しい。器という立体を十分に意識した構成がなされているのである。そこには「部分」だけではなく「全体」に配慮した香山の造形姿勢を読み取ることができる。

全体をパステル調にまとめるかと思えば、黄釉に染付や鉄絵を組み合わせたものもある。また、釉薬そのものを研究し、窯変などの効果を生かしたものや、中国陶磁風のものなど、初代香山の後期は、一八八(明治二一)年、家督を二代に譲ったことでさらに、作域の広さを増していくのである[註12]。同タイプの陶磁器で、一八九七(明治三〇)年、春季美術展覧会で受賞した《彩磁紫陽花透彫花瓶》などは、蛍手の技法を用いながら柔らかい色調と模様で、含珠焼(がんじゅ)の特許技法の侵害という訴えを退ける独創性が認められたものだ。ときには《窯変なまこ釉花瓶》のような怪しげな奥深さも示し、辰砂、緑釉、琅玕釉(ろうかん)、青磁などその技法は多岐にわたる。

一八九三(明治二六)年シカゴ・コロンバス万博に出品され、二〇〇四年重要文化財指定となった《黄釉錆絵梅樹文大瓶》も中〜後期代表作の一つである。一八九六(明治二九)年にはそうした実力が制度の上でも認められ、初代香山は陶磁の領域で三代清風与平(せいふうよへい)に次ぐ二人目の帝室技芸員に認定されている。

また、初代、二代を通じて見られる仁清や乾山を参照した香炉や置物は、香山のルーツに京焼の存在があることを濃厚に示唆していよう。以上、陶器中心から磁器中心へ——釉下彩・釉薬研究と意匠探求の時代、といえようか。この間、バルセロナ、パリ、シカゴ、セントルイスなどにおける万博のほか、ヴェネチア・ビエンナーレなどにも出品している。世界のマクズ・ウェアを率いた初代香山が没する一九一六(大正五)年五月の時点で、眞葛の窯は二〇数名で営む陶磁器製造所であった[註13]。

140

## 彫刻的、細工的表現の造形性──鳩・蟹・蓮を中心に

本稿冒頭で、香山への関心の高まりのみならず、評価の対象の拡張を指摘した。従来は主に中～後期の優美なタイプが注目されていたのに対し、近年、彫刻的、立体的表現への注目度も大きくなってきたということである。重要文化財の指定についても、《褐釉蟹貼付台付鉢》の方が、優美な《黄釉鉄絵梅樹文大瓶》より二年程早かった。

このことは、出来栄えの善し悪しとは別に、日本人の造形とは何か、換言すれば日本の造形史における香山の位置を示唆してもいる。二〇〇七年、宮城県美術館を皮切りに巡回した展覧会『日本彫刻の近代』では、幕末・明治から戦後一九六〇年代までを辿る「彫刻史」の中で初めて香山の《高浮彫牡丹ニ眠猫覚醒蓋付水指》と《褐釉蟹貼付台付鉢》、高村光雲の《老猿》《鶏置物》、鈴木長吉の《鷲置物》が、同じ会場で並べられた。

これが画期的である理由は、陶磁器や金工（工芸）ではなく、それら全体を別の角度から俯瞰的に照射する造形史観が背後に暗示されていたがゆえである。明治期に形成された狭義の「美術と工芸」ではなく、それら全体を別の角度から俯瞰的に照射する造形史観が背後に暗示されていたがゆえである。初代香山、鈴木長吉、高村光雲はいずれも明治の帝室技芸員に認定され、自身も高度な技術を持ち、それを評価し擁護してきた。明治を代表する製作ディレクターであったが、すでに江戸時代にも我が国では金沢、備前、萩、伊万里などの工芸（手仕事）の盛んな地域に藩が認める「御細工人」の制度があった。かつての「細工」とは今日のネガティブなニュアンスを含む「小細工」ではなく、現在でいう「造形」や「彫刻」に相当する。香山自身もまた「彫刻」と「細工」という言葉をしばしば同義に使用しているが [註14]、彼はまさに日本の造形

史を代表する製作監督の一人だったのである。

〈鳩モチーフ〉

香山が取り上げた主なモチーフの一つに「鳩」がある。本展の田邊コレクション中でも鳩はやはり印象深い。近年の研究に「陶磁器の鳩文様」に関するものがあり、その論稿では代表として香山が挙げられ「香山が輸出用の陶磁器作家であったことが鳩のモチーフを選ばせ」たのであり「西洋人になじみ深い鳥を選んで、器体に描き、貼付けるのは当然」と述べられている[註15]。確かに香山が横浜へ移住する背景には輸出用陶磁器の大きな可能性があり、その陶磁器の国際的評価は高かったが、香山の鳩をつぶさに観察すれば、それはキリスト教的、西洋的な平和の象徴をイメージさせるというより、むしろこの作家の鶉や鷲などと同様、野性味あふれる逞しい鳥として作られている。また、しばしば桜と組み合わせて構成されており、西洋趣味に合わせただけではなく日本主

《瓦鳩置物》
江戸末期

初代宮川香山
《鳩桜花図高浮彫花瓶》
1871-82 年頃
東京国立近代美術館蔵
Photo: MOMAT/DNPartcom

義の主張という傾向も示している。「私は何処迄も『日本固有なもの』を保存したいが一念である」、「日本人は日本特有の美しい者を造ればよい」[註16]のだという香山の言葉も想起されよう。

さらに、前述の論稿では着物以外の工芸分野でも明治より以前には鳩の意匠は少ないと述べられているが、少なくとも陶磁史上、「鳩」は江戸時代から馴染みのモチーフである。瓦に鳩という組み合わせは、さまざまな陶工たちによって繰り返し焼かれており（池田藩御庭焼《瓦鳩置物》江戸末期）、近代の作家にも例は少なくない（金重陶陽（かねしげとうよう）《彩色備前瓦鳩香炉》昭和初期、伊勢﨑陽山《瓦鳩置物》昭和一〇年代など）。特に京都と並び細工物の双璧であった備前には多数存在するが、虫明の指導に招かれている香山が、鳩の香炉や置物に馴染んでいた可能性は高い。そして、それらと比べても、香山の鳩はこの作家ならではの生き物の野生味が際立っている。従って西洋におもねるモチーフというだけではなく、江戸時代の細工物を踏まえた一連の鳥モチーフの作例の中で捉えるべきであろう。

〈蟹モチーフ〉

蟹もまた日本では人気のあるモチーフの一つである。陶磁史上の細工物には蟹が散見される。特に江戸時代、細工物が豊かに発達した備前では、現代に至るまで、パターン化された置物風のものから、より造形性の高いものまでさまざま作られている（《彩色備前蟹香炉》江戸中期、鷹取閑山（たかとりかんざん）《渡蟹》昭和後期など）。そうした蟹にまつわる造形の系譜上、表現上のリアリズムという点で、香山の蟹作品はやはり傑出した造形性がある。いずれも花活に蟹を付けたというより、蟹を這（は）わせるために鉢を用意した、という方がふさわしい。本展《高取釉蟹高浮彫水鉢》の類品は、現在、少なくとも計三点が確認されている。最初のものが重要文化

財に指定されている東京国立博物館所蔵の《褐釉蟹貼付台付鉢》で、一八八一（明治一四）年の第二回内国勧業博覧会出品作。二番目は鎌倉・吉兆庵美術館蔵の《眞葛窯変釉蟹彫刻壺花活》で、箱書きによると初代香山七三歳の作とあり、一九一四（大正三）年頃の制作と推定される。三点目が、田邊氏蔵のもので香山が亡くなる一九一六（大正五）年作。東博のものは、蟹が茶褐色をしており、いわば人間に捕らえられた後の色、もしくは雌の色に近い、渋さのある作品。吉兆庵のものは、蟹の色は田邊氏蔵に近く、斑点は田邊氏蔵よりやや少なめ（実際の渡蟹に近い）だが、鉢に勢いよくかけられた高取焼風の釉薬が三作中最もドラマチックな窯変を示し、「垂れ」の程も造形を生き生きと見せることに役立っている。田邊氏蔵のものは、生きた渡蟹の緑褐色に白い斑点状の模様が強調された作品。三点は、渡蟹表現のリアリズムという点で、香山の制作意図と実験精神の展開の過程を示す重要なものであるといえる［註17］。

《彩色備前蟹香炉》
江戸中期

初代宮川香山《褐釉蟹貼付台付鉢》
1881年
重文　東京国立博物館蔵
Image: TNM Image Archives

144

初代宮川香山の陶業

初期の香山は高度な細工技術で知られるが、必ずしも「写実」の範疇の「リアリズム」のみにこだわった作家ではない。むしろ、作品により、戯画的な表現はじめ誇張や省略、デフォルメの微妙な調整も行う作家である。

しかし、渡蟹作品については、リアリズムへの強い意識を見て取ることができる。鉢にしがみつき、交尾するカニは、渡蟹の生態のとおり、緑青色が鮮やかで体の大きい雄が上である。脚部分の青や赤もより強調され、生命力あふれる作品となっている。

とりわけ、晩年病に冒され死を意識した香山が命を表現することに改めてこだわったとしても不思議はない。リアルな表現の目的は現実らしさを超えて生命感の表現へと向かっている。蟹部分についてはそのサイズや比率から、晩年の二作品は恐らく同じ型を利用したものだろう。しかし三点はそれぞれに内容上の特徴があり、かつ三点によって香山の造形思考の展開を知らせている。写し取る意の「写実」から生命感の表現という、より本質的なリアリズムへ。そこには、後に近代の芸術家たちが目指す方向性の胚胎（はいたい）さえ見出すことができるのである。

〈蓮モチーフ〉

蓮もまた東洋的、宗教的なモチーフとして香山のみならず、しばしば取り上げられてきたが、香山の場合、一個の作品中に咲く花と枯れかけた葉とが同時に表現されていることが多い。本展の《高浮彫色絵金彩蓮花花瓶》や前述の岐阜県現代陶芸美術館の所蔵品がそれにあたる。特に開花よりも朽ちてゆく葉の表現に香山は力を注いでいる。輪廻転生の表現は、表面的な美しさ華麗さの探求とは別の、まさに芸術の域にこそ生じ得る一種の毒を孕んでいる。生命賛歌と仏教的死生観、世界観を、誰もが知る小動物や植物に託して築く香山の陶磁器は、時代を超える普遍的な魅力も持っていよう。

145

## 結語

初代香山は自筆の履歴書の中で自らを「陶磁器師」と称している。近世の細工精神を受け継ぎ、明治期の生産システムの中にあってはトータルな生産の在り方を示し、製作内容に関しては、伝統的モチーフに工夫を凝らし、リアリズムや意匠性の探求において徹底し、意匠の独創性についても意識し始めていた［註18］。流行や需要やあらゆる条件に囲まれてなお、ある水準を突き抜けようとした初代宮川香山の、時に効率を度外視したモノ作りへの挑戦は、一〇〇年余りを経た現代を生きる我々にも多くの示唆を与え続けている。

▽「眞葛焼 宮川香山─田邊哲人コレクション」二〇〇九年三月二七日〜五月一七日　はつかいち美術ギャラリー

註1：別名眞葛焼。陶磁器の印は「眞葛香山」が中心であり、書簡などにも「眞葛香山」の署名のものがある。出品報告書などでは主に宮川香山である。本稿では自筆履歴書にある宮川香山で統一した。
註2：同番組の視聴率第四位を記録している。田邊哲人・外舘和子・中島晴美が出演。
註3：外舘和子「新美術時評コレクター田邊哲人氏の"積極公開"」『新美術新聞』二〇〇八年七月一日、二頁。
註4：『宮川香山展　戦火に消えた名窯─横浜真葛焼』読売新聞社、一九八六年、『みなと横浜が育てた真葛焼』横浜市教育委員会、一九八九年と、『─世界を魅了したマクズ・ウェアー真葛 宮川香山展』横浜美術館、二〇〇一年との比較など。

註5：山本五郎「明治十年内国勧業博覧会報告書」一八七七年、八頁によると、「徒ニ煩密ナル物体」といった装飾傾向に対する批判は、明治期の発表当時にもみられる。

註6：宮川香山の仕事場は「工場」と呼ばれていた。高村光雲などの仕事場も同様である。

註7：岡落葉「宮川香山翁を訪ふ（下）」『美術新報』一九一一年九月一日、二五頁。

註8：横田洋一「横浜真葛焼と宮川香山」一九八六年、五頁に、「午初春於虫明」「庚午孟春」などの銘から虫明の滞在は明治三年正月までと判断されるとの指摘がある。

註9：小林純子『日本画』をまとう工芸――東京絵付と明治前期の応用美術政策――」『江戸東京博物館研究報告』第二号、一九九七年三月、四七頁。

註10：例えば『横浜・東京明治の輸出閩磁器』（神奈川県立歴史博物館、二〇〇八年）に《高浮彫牡丹ニ眠猫覚醒蓋付水指》と照合される日光東照宮の眠猫をモチーフにした『温知図録』第四輯の図案が紹介されている。本件については外舘和子「関東の陶芸展」『陶説』二〇〇八年八月、八六頁も参照されたい。

註11：『東京横浜毎日新聞』一八八一年八月九日、三頁。「陶器又は七宝焼の事業に通せし者百名を雇いて」とある。

註12：二代香山には量感のある堂々とした器形など、初代とはまた異なる特徴がある。

註13：二階堂充『宮川香山と横浜真葛焼』有隣堂、二〇〇一年、一三六頁。

註14：「自筆履歴書」に「金泥金粉ノ盛上ニ換ル彫刻若クハ細工」などの記述がある。

註15：乾淑子「鳩イメージの変遷――平和と戦の着物文様」（「5陶磁器の鳩文様」の項）二〇〇六年。香山に関しては本文のとおりだが、論稿の主たる対象は着物に関するもので、登場する鳩モチーフが本来、西洋的な平和の象徴ではなく、むしろ逆の「戦神の使い」であったという氏の考察は興味深い。

註16：岡落葉「宮川香山翁を訪ふ（上）」『美術新報』一九一一年七月一日、二三頁。

註17：外舘和子「関東の陶芸展」『陶説』二〇〇九年三月、七六〜七七頁。

註18：岡落葉「宮川香山翁を訪ふ（上）」『美術新報』一九一一年七月一日、二三頁。「意匠にしても独創」などの記述がある。

# 富本憲吉のメッセージ——瀬戸で発見された画帖から

富本憲吉が日本各地の窯業地を訪れ、地元の職人たちとともに日常のうつわを制作したことはよく知られている。かつてはこの作家の年譜に短く記述されるにとどまっていた富本の産地での取り組みについては、この数年、研究成果の発表と展覧会が相次いだ。吉竹彩子氏の「安い陶器　一九三〇年代における富本憲吉の日常食器の試みをめぐって」（『デザイン理論』三八、意匠学会、一九九九年）、『モダンデザインの先駆者　富本憲吉展』（そごう美術館他、二〇〇〇年）、『富本憲吉と瀬戸』（瀬戸市歴史民俗資料館、二〇〇一年）、『人間国宝の日常のうつわ——もう一つの富本憲吉』（東京国立近代美術館工芸館、二〇〇四年）などが挙げられる。また二〇〇六年は、富本生誕一二〇年を記念し、京都国立近代美術館をかわきりに大回顧展が開催される。

しかし本稿は、そうしたこれまでの研究においてもなお未だ紹介されていない、富本の量産陶磁器に対する重要なメッセージと挿絵が組み合わされた画帖の発見に基づき、その初めての紹介と分析を試みるものである。日本各地の名だたる産地で滞在制作したことは、富本の一品制作にとって技法の習得、研究の機会となっており、また富本の量産陶磁器の理想への足掛かりとなった。とりわけ瀬戸には、一九三二（昭和七）年と一九三四（昭和九）年、数回にわたって訪れている。陶楽園製陶所は富本が瀬戸で共同製作を行った窯元の一つである。信楽、波佐見、瀬戸、九谷、京都、砥部など、

## 画帖の概要

この画帖、ないし"メッセージ本"は「千九百参拾参年 四月某日夜 東京、千歳村寓居にて」という末尾の記述と持ち主の話から、一九三三(昭和八)年四月に東京の千歳村(現・世田谷区上祖師谷)で描かれ(書かれ)、富本が一九三四(昭和九)年に再び瀬戸を訪れた際、宿代代わりに置いていったものと考えられる。この家は、八代、九代の時代であった所蔵家は、富本が瀬戸の定宿としていた、現在十一代が継ぐ旧家である。宿を提供した当時、富本以外にも、小松均、小川千亀ら画家に宿を提供していた。彼らの絵付によるやきものの幾つかが、現在もこの旧家に調度品として飾られている。

この画帖の見所は薊やトウモロコシなど富本が得意とした洒脱な図案とあわせ、思いの丈を率直に綴った"メッセージ"にある。陶器の表面的な味のみを見るべきでないこと、模様のオリジナリティの重要性など、産地に向けての思いや陶芸家としてのプライドなど、陶芸家富本の人間性そのものが凝縮されているといってもよい。しかしながら、この画帖の紹介と分析を試みるのは、必ずしも富本憲吉に対する文学的興味や伝記的関心からだけではない。そこに近代的な陶芸の個人作家としての富本の切実なる訴えをみたからなのである。

## 画帖の内容

画帖は絵とメッセージが交互に綴られている。以下、綴られた順にその内容を紹介し、短く分析してみよう。

絵一　蓋付　菓子器

人々ことに民藝品を愛する人、陶器の味のみを見てその眞実の價値を見ざる誠にみにくし。草体は味表面に浮動して見やすく眞にありてはその味、底ふかき處にかくれて見へずとある書をよくする人に聞けり。陶器を見るも書を見るに同じ。

陶器の見方は書の見方と同様である旨説きながら、陶器の表面的な味のみを見るべきでないことを説いている。一九三三（昭和八）年と言えば、富本と民芸派との溝が深まりつつあった時期である。民芸愛好者に対する富本の批判は、一般論としてではなく、富本にとって極めて現実的な問題からなされたものと思われる。

絵二　染付　菓子器　蘭花模様

ある夜散歩して銀座に某画伯指導と云ふ展覧会を見たり。陶器の事何にも知らぬ某画伯がこれも陶器の事何にも知らぬ若い人達に描かせたる図案により新しく造りあげたその陶器のみにくき筆にも言にも及ぶ處にあらず、陶器の事何むでも知っている人が陶器の事何にも知らぬ人に指導されたこれだけでも良いもの出来る筈なし。

東京美術学校では図案科で建築や室内装飾を学び、陶家の出身ではない富本は、陶器の「素人」と見られることに、一種のコンプレックスないし不満を持っていた。しかし一九三三（昭和八）年当時、すでに、富本は白磁の優品をいくつも制作している。このメッセージには、そのような富本の、陶芸のエキスパートとしての自負が

150

富本憲吉のメッセージ

窺われる。また、絵画とは異なる陶芸の自律性の主張も指摘することができる。

絵三　飾壺　薊模様

わが衣食みな陶器によりて支へらる、今日、一日として陶器より離れたる事なし、それも弐拾年の久しき年月、繪をかけば陶器、文字を依頼する人あれば陶器屋のかんばん、旅行して見せらる、ものは陶器、はなすにはなせぬ自分に向ひ陶器の事をあれこれと教える人あり、武術家に武術を教える人ありや、事も陶術家ならば　かかる人　取って投げ［た］き気持ちす

これも、陶芸家富本のプロフェッショナルとしてのプライドを示す言葉である。「かかる人　取って投げ［た］き気持ちす」とまで言葉にした富本の強い感情は、陶芸にかける並々ならない情熱を示してもいる。

絵四　飾血　唐松の実

ある工藝の大家と自分との話、（自分の作の前で）

工藝家　これだけ白磁を、ことに形を出せる人を知らない。

自分　この白磁は、石は京都陶科会社の並石と云ふ最下等な石、釉は同じ会社の四号釉と云ふ誰でも使はぬ技術家の中で最下等と云はれるボウエキ屋の使ふものを使っただけで別に特別な秘密も何にもありません。

工藝家　然しこうなれば下等な材料も君の技術で初めて生きて来た譯だ。

（この人自分の居ない處でこれと同じ事を言ふや 否や、不思議）

富本の近代性の一つに、自ら習得し、あるいは工夫した材料や技法を公私にわたり少しも隠すことなく公開したことが挙げられる。また、必ずしも高価な原材料を使用したのではなかった。しかし、この対話（恐らくは実話の記録）の面白さは、近代的な陶芸家としての富本の在り方を示していることと同時に、「工芸の大家」に対する富本の冷ややかな視線にある。ここにも人間富本の自意識とプライドが滲み出ている。

飾皿　破傘模様

メッセージ

絵五　飾皿　破傘模様

　右向きに描いた石榴を左向きに、葉だけ同じで点で出した花をギザ、で出した蓼模様、如何にも写生した風な柳、製造処別にすれば京都、瀬戸、益子その他等々、オリジナルな模様を造る事も知らなければ見分ける事も出来ない一般人、今の我国で最肝要事は著作権法でも意匠登ろくでもなくオリジナリティとは何むぞやと世人を教え導く事にある。

　京都、瀬戸、益子といった代表的な窯業地を名指しで挙げた上で、模様の独創性の乏しさ、模倣性をそれぞれ

具体例を挙げて指摘している。自身が深くかかわり、世話にもなっている「瀬戸」さえも挙げている。前述のように、より一層「民芸派」との軋轢（あつれき）も背景の一つにはあるだろう。しかし何より、産地への慣りゆえに、「著作権法」「意匠登録」「オリジナリティ」などの重要性を認識していた富本の、一品制作の芸術品だけをこめた切実なる思いがあふれている。とりわけ、独創性や著作権なるものが、一品制作の芸術品だけでなく、量産品に対しても同様に重要であるという視点、また作る側だけでなく、受け手の側に対してもそうした認識を要求している点など、「著作」に対する富本の近代的な思考を大いに示している。

絵六　飾皿　もろこし

弐拾年前に焼いた自作の楽焼を見ると実に幼稚な気がする、今若しあの楽焼が平気で焼けて弐拾年前に今の様な陶器を焼けるとすれば両方とも間違ひである。ともすると陶器を初めたばかりの人が直ぐにむつかしいものを焼くのを見て居ると見ている方でたまらなくなる、今の自分には兎に角にも中皿一分間二枚描けるレコードを持って居る、それだけでも解る筈だのに。

瀬戸をはじめ、やきものの産地で富本は多くの熟練職人と出会ったはずである。そうした職人的技術に関する富本の「プロ」としての自負を語るメッセージである。富本の陶器は「轆轤（ろくろ）があまりうまくないのがよい」などの見方は、いわば第三者の判断であり、富本本人は日々、真摯に技術の向上をも目指していたのである。

絵七　角皿　葉模様

## 結語

　以上、画帖の全頁をたどると、メッセージとその間を埋める絵との間には特別の関係はないことに気づく。にもかかわらず、富本はメッセージを絵の間に一つ一つ挟み込んでいる。このことが何を意味するか。理由は一つではなかろう。しかし、少なくとも、富本の強烈ともいえる訴えが絵の間に挟まれることで、やや受け入れられやすくなったということは指摘できる。仮に前述のメッセージのみがひたすら綴られていたとすれば、その率直さゆえに、目にした者が抵抗を感じることもあろう。もちろん東京で絵筆をとった際にそうした使い道を想定していたかどうかは定かでない。が、いずれにしても言葉だけであったなら、地方への手土産や宿代にふさわしいものにはなり難い。しかし富本自身の洒落た親しみやすい絵によって、メッセージはあたかも絵物語のような様相を呈した。内容の辛辣さは富本自身もおそらく自覚のうえである。そのうえで、これを馴染みの瀬戸への手土産とした。何よりも量産陶器の代表的産地である瀬戸の人々に読んでもらう。だとすれば、メッセージの内で最も重要なものは、五番目の「オリジナリティ」関連であろう。図案権の確立を目指した富本の、切実なる戦略の一つといってもよい。今回、あえて全容を紹介し、分析を試みたのは、そうした富本の意を汲んでのことでもある。オリジナリティや著作物という考え方の普及と確立を、広く全国の作り手、受け手双方に対し、富本が望んだであろうという確信に基づき、ここに紹介したものである。一九七〇年、我が国の著作権法は全面的に改正されたが、量産陶磁器における著作権の問題は二十一世紀の今日、中国などを巻き込んで拡大する傾向もあり、一方で一品制作における写しの問題も我々の課題として今も眼前にある。

# タイトルの近代性——バーナード・リーチの作品をめぐって

バーナード・リーチ作《鉄釉流掛筒形水指》。二〇〇七年一〇月五日から二八日まで、茨城県つくば美術館で開催された「ダブル・コレクションズ」に出品された筑波大学所蔵石井コレクションの内の一点である。この作品を、筑波大学側の展覧会担当である斎藤泰嘉氏、寺門臨太郎氏と協議のうえ、あえて他の陶磁器（石黒宗麿作品以外は古陶磁）から離し、恩地孝四郎ら創作版画のエリアと、岸田劉生ら近代洋画のエリアの間に展示したのは、リーチが近代日本美術史上、また、近代表現思想史上、明治末から大正期にかけて個人主義的芸術観をもたらすことに貢献した人物の一人であり、自らもエッチング作家として日本創作版画協会展に出品するなど、実質的な交流があったからである。

《鉄釉流掛筒形水指》の作品内容についても、伝統的な鉄系の釉薬二色を使い、垂直なラインを意匠として意図的に創り出していることが確認できる。釉薬としては黒釉、飴釉と呼ばれる昔ながらの素材を用いながら、明快な作為に基づく近代的な作品である。

しかしながら同時にこの器は、図らずもリーチのもう一つの側面を明らかにするものとなった。きっかけはタイトルである。《鉄釉流掛筒形水指》は、大学側が今回、寄贈作品の整理に際して専門家に相談のうえ付けたものだ。しかしこのような形状は普通「水指」ではないかと筆者は指摘した。寸法はやや小さいが形は建水風である。共箱を見せてもらうと道具屋が貼ったとおぼしきラベルにやはり「建水」とある。もちろん、茶道具というものはもともと「見立て」を楽しんできた世界であり、第三者がこれを「水指」と

呼ぼうが「建水」として使おうが、本来自由なはずである。水指と建水が機能的に逆のものであろうと、宗匠そうしょうでもない者が異議を唱えねばならないというものでもない。大学側の判断を批判するには当たらない。

重要なのは、むしろこの器の共箱である。共箱には確かなリーチの筆跡で「B.L.」のイニシャルと「St. Ives1923」が書かれている。もちろん、器そのものにもSとIのモノグラムによる窯印がある。しかし、作品タイトルはない。箱書きまでしているにもかかわらず箱書きに題名はないのである。これは同時代の富本憲吉との大きな違いである。富本作品ならばまず、力強い筆跡による作品タイトルが箱書きされていることが多い。

陶芸のタイトルの変遷にも近代史の一端が見出される。すなわち、①作者自身はタイトルを付けない（第三者が同時代に付けるか、後世の人々が付ける）［前近代（ただし例外的に光悦の茶碗の自筆銘などがある）］、②技法＋文様＋器形を基本とするマニュアル的なタイトルを自身で付ける［近代以降］、③作品のイメージをタイトルに含める［大正以降］、④器形などを示すことをせず、イメージのみをタイトルとする、またはタイトルを表現の一部として工夫する［戦後］。

さらに時代が進むと「無題」や「作品」をはじめ〝無題という意思表示〟や、〝記号としての題名〟も命名の範疇となっているのは、現代美術一般と同様である。

このタイトルの近代史に照らせば、リーチは明らかに「前近代」に位置づけられる。近年リーチ研究で注目される英国のエドモンド・ド・ヴァール氏は、リーチが自作にタイトルを付けなかったことを指摘し、同時代のやはり陶芸の個人作家の先駆けであるウィリアム・ステイト・マレーがすべてにタイトルを付けていたことと比較している［註1］。筆者の調査では、リーチの工房製品については商品として区別するための例えば「Tall jug」［註2］程度の名はあることを確認しているが、それはやはり〝作品タイトル〟というレベルの名ではない。

156

作品は内容が大事なのであってタイトルなど問題ではない、むしろ〝題名負け〟の作品の見苦しさの方が問題だ、といった見解は、命名の自由が確立され、個人という価値が保証されてきた今日でこそ通用する発想だ。明治から大正にかけて、日本人、特に創造の主体と創られるモノとの関係が問われていく過程において、個人主義的芸術観を獲得していく過程において、誰が、どのようなタイトルを付けたのかを確認することは、実は近代性の所在にかかわる問題である。

筑波大学が所蔵するこのリーチ作品は、単に美的価値を持つだけではなく、バーナード・リーチという作家における近代と前近代の混在を語るという意味でも極めて重要なものなのである。

註1：エドモンド・ド・ヴァール著、金子賢治監訳解説、鈴木禎宏解説、北村仁美・外舘和子訳『バーナード・リーチ再考』思文閣出版、二〇〇七年。

註2：Bernard Leach and Janet Leach, *The Leach Pottery Standard Ware*, 1970

# 八木一夫《ザムザ氏の散歩》——誕生の背景とその造形性

本書第一部第三章で述べたように、八木一夫の《ザムザ氏の散歩（以下、ザムザと略す）》（一九五四年）は、旧説においては長らく戦後陶芸史上エポックメーキングな作品として位置づけられていた。本稿では、この作品がどのような経緯で生まれたのか、及びその造形的性格について補足する。

## 西洋美術への関心

戦後の日本では、アンフォルメルなどの抽象絵画、またダダイストやシュルレアリストの絵画的なものとオブジェに類する立体的なものとが、相次いで積極的に美術雑誌などで紹介されるが、八木が最初に影響を受けたのは絵画的、平面的な方であった。八木がそうした西洋美術に関心の高かったことは、八木の自筆文献でも明らかである［註1］。それは作品にも反映されており、《白化粧 鉄象嵌花生》（一九四八年頃）や《三口壺》（一九五〇年）のように、器の中央を奇妙に窪ませたり、表面にクレーやミロを思わせる線描（象嵌や絵付）を施したりした作品が制作されている。それらは、タイトルに「花生」や「壺」を用いてはいるものの、用途よりは西洋美術への関心を示している。あるいは八木のオブジェ傾向を示す初期作品に《海》（一九四七年）のような、轆轤の壺の丸さをフグのような魚に見立てた作品などもある。

158

八木一夫《ザムザ氏の散歩》

八木の一九四〇年代後半から一九五〇年代初めまでの作品は、そのような絵画的抽象性の絵付や見立ての手法の範囲での"器"であって、本格的な陶芸オブジェとも、狭義の現代美術オブジェ（西洋の先鋭的な手わざ放棄の構成的オブジェ）とも異なる。八木がオブジェを制作するようになっていく過程には、やはり前衛いけばなが大いに関係している。

## 八木一夫と前衛いけばな

第一部第三章で述べたように、昭和二〇年代はいけばなの世界で前衛運動が本格化し、美術ジャーナリズムにおいても、積極的に取り上げられた。いけばな作家たちは、西洋の現代美術的オブジェ概念を陶芸家や他のジャンルの作家に先んじて果敢に吸収し、「オブジェ」の語も積極的に使用していた（表八）。八木も、自筆文献ではいけばなの世界との関係に必ずしも肯定的ではないものの、一九五一（昭和二六）年、日本華道社発行『華道』に執筆した「花器の意味するもの」をはじめ、特に昭和三〇年代には集中的に未生流の出版物『未生（みしょう）』などにも執筆している。作家自身が残したスクラップブックにも綴られているそうした記事によれば、八木自身も前衛いけばなのための花器を提供したことが分かる。例えば一九五六（昭和三一）年五月に、未生流の「花と繪のてんらん會」に花器を提供している。

八木自身による「オブジェ」という語が活字として現れるのも、いけばな雑誌が最初期である。八木の文献は未だ期日不明のものもあるため、さらに早期のものも出てくる可能性はあるものの、例えば一九五七（昭和三二）年「私は積み木遊びが好きである。近ごろ積んでいくオブジェを作っている」という記述をいけばな雑誌『未

を裏付ける事実である。八木が、いけばな界から「オブジェ」のイメージを吸収していく下地があったこと「生」に見出すことができる。

## 先行する鈴木治、熊倉順吉の陶芸オブジェ

八木が、いけばなの世界から刺激を受けていたという事実が、《ザムザ》制作の間接的背景であるとすれば、より直接的な影響を制作手法の上で与えたと思われる作品が鈴木治や熊倉順吉の作品である。鈴木治は一九五四(昭和二九)年五月、第一回朝日新人展(京都・髙島屋)にキューブ状の形の角を下にして三本の脚を付けた、《作品》(七七頁)を発表。キューブの一部にみる隙間はやきものを成立させやすい微かな"開口部"でもあるが、いわゆる花を挿すための"口"とは異質のもので、表現の一部を担っており、これは、《ザムザ》に先立つ初期走泥社の作家の最も早い陶芸オブジェの一つといってよい。続いて、一九五四(昭和二九)年一〇月に熊倉順吉がフォルム画廊で《花器》(七七頁)を発表している。タイトルは「花器」であるが、チューブ状の形を構成して作品化する発想は、その約二カ月後の一二月に同じフォルム画廊で八木が発表した《ザムザ》をはじめとする円筒構成の傾向を示す一連の作品に通じるものである。

つまり、円筒状のパーツで構成的に成形するという発想そのものは、同じ走泥社の熊倉順吉が八木より約二カ月早く作品化し、しかも、八木の《ザムザ》と同じフォルム画廊で展示している。つまり、八木が熊倉の作品にヒントを得た可能性は高い。

## 《ザムザ氏の散歩》の造形性―構成的な発想にみる中間性

　八木の《ザムザ》の造形的特徴は、円環と円筒という造形上の一種のユニットを作り構成的に成形したことにある。現代美術的オブジェにおいては、廃品のような既製品や、すでに存在する有機物などを使用する"構成"するが、八木のザムザは使用する材料（円筒というユニット）自体を既製品によらず、自分で準備し、"構成"している。つまり構成的ではあるが、構成単位を自身の手わざを介してつくっている。その意味では、《ザムザ》を狭義の現代美術的オブジェと、陶芸オブジェとの間の"中間的なオブジェ"と捉えることができる。《ザムザ》は一体焼成のやきものだが、この"構成による成形"という発想は、後に、別々に焼いたパーツを上下重ねて一個の作品とするなど、八木の新たな構成的手法を導いている。

　また《ザムザ》とともにフォルム画廊の個展で発表された一連の八木作品を見ると、《ザムザ》と《作品B》（一六二頁）、《花器》などの間に、フォルムの関連性が認められる。いずれも長短の「円筒」を基本に、フォルムへの思考が"連続的に展開"した跡を認めることができるのである。

　《ザムザ》という作品は、大きな円環を轆轤で挽き、また小さな円筒を複数用意し、それらを構成して成形し、小さな円筒を大きな円環につけながら、最終的にできあがったその奇怪な形や、ややグロテスクなまだら模様の釉調にシュルレアリスム的灰釉をかけて焼成するに至るまで、基本的には一貫して作家自身の手を介している。また、直接的な関係は定かではないが轆轤で挽いた円環を、小説（カフカの『変身』）の主人公のイメージを重ねた。九〇度向きを変えて立てるという行為には、レディメイドによるコンセプチュアルアートの先駆者マルセル・デュ

シャンによる、既製品の便器を、九〇度向きを変えて作品化した《泉》の手法との共通性も指摘できる。現代美術オブジェはピックアップ素材の構成造形であり、八木の《ザムザ》は手わざ経由の素材と構成による造形である。現代美術オブジェが既存の物の意外な組み合わせや構成により自分の世界を構築する方法を基盤とし、一方、陶芸オブジェが素材と手わざとのやりとりの中に自己を染み込ませ築き上げていくものであるとすれば、八木のこれらは現代美術オブジェの性格に接近しつつも、素材と技術に根ざした実材表現の性格を充分に残している。その意味では八木の《ザムザ》は、コンセプチュアルな現代美術と陶芸との"中間的オブジェ"なのである。なお、八木は青年期に日本陶彫協会に参加し、具象彫刻風の表現を手掛けているが、晩年になってもピカソ風の《貌》(一九七七年、兵庫陶芸美術館蔵)や《構想設計》(一九七七年)のような、人物の顔をざっくりと仕上げた黒陶作品が示すように、いわゆる西洋彫刻的表現にも興味を持ち続けていた様子が窺われる。また、黒陶に鉛板を貼るなど、やきものと異素材を組み合わせることも積極的に試みた。《ザムザ》はそうした八木の作陶史における、西洋美術への関心と作風の振り幅を物語る作品の一つともいえよう。

八木一夫《作品 B》
1954 年

八木一夫《貌》
1977 年
兵庫陶芸美術館蔵
撮影／加藤成文

162

八木一夫《ザムザ氏の散歩》

註1：八木一夫『オブジェ焼き』講談社、一九九九年ほか。

表八　いけばななどの前衛動向と八木一夫

※八木一夫自身に関する事項は太字で表記した

| 西暦 | 和暦 | | いけばななどの前衛動向と八木一夫 |
|---|---|---|---|
| 一九一八 | 大正七 | 七月 | **八木一艸の長男として京都市東山区馬町に誕生** |
| 一九二〇 | 大正九 | 二月 | 楠部彌弌、八木一艸ら、赤土を結成する（一九二三年頃自然消滅） |
| 一九二三 | 大正一二 | 九月 | 関東大震災 |
| 一九二四 | 大正一三 | 一〇月 | ブルトン、『シュルレアリスム宣言』 |
| 一九二七 | 昭和二 | 一〇月 | 第八回帝展に第四部美術工芸を設置 |
| 一九三一 | 昭和六 | 四月 | 中山文甫初個展で《無題》（フラスコ状の花瓶にチューリップを挿した作品）出品 |
| | | 四月 | **京都市立美術工芸学校彫刻科に入学** |
| 一九三三 | 昭和八 | 九月 | 第二〇回二科展第九室に前衛的作品を陳列 |
| | | 秋 | 重森三玲「新興いけばな宣言」草稿 |
| 一九三七 | 昭和一二 | 三月 | **京都市立美術工芸学校を卒業、商工省設置の国立陶磁器試験場で沼田一雅に師事** |
| 一九三八 | 昭和一三 | 八月 | 『アトリエ』八月号に勅使河原蒼風・福沢一郎対談「華道とオブジェ」 |
| 一九三九 | 昭和一四 | 一月 | 第一回日本陶彫協会展に《猫》を出品 |
| 一九四一 | 昭和一六 | 七月 | **第六回歴程美術協会展に《ハイザラ、ハイザラ》などを出品** |

163

| | | |
|---|---|---|
| 一九四五 | 昭和二〇 | 八月　第二次世界大戦終結<br>九月　二科展再建<br>九月　神戸大丸で小原豊雲と写真家・中山岩太、続いて小原と画家・井上覚造が「窓花展」開催<br>一一月　主婦之友社で「勅使河原蒼風・小原豊雲二人展」開催<br>一二月　京都大丸で小原豊雲らいけばな作家と画家・井上覚造、陶芸家・宇野三吾が「三芸展」開催 |
| 一九四六 | 昭和二一 | 三月　二科会に工芸部、理論部新設。工芸部で勅使河原蒼風、小原豊雲らが会員となる |
| 一九四七 | 昭和二二 | 二月　青年作陶家集団趣意書を発表<br>一〇月　青年作陶家集団第二回展に《春の海》を出品<br>第三回日展に出品。以後日展に出品せず<br>一一月　宇野三吾ら前衛陶芸団体・四耕会を結成、翌年三月第一回展 |
| 一九四八 | 昭和二三 | 五月　第一回パンリアル展に出品<br>六月　新匠美術工芸会第二回展出品<br>七月　第二回四耕会陶芸展に林康夫《雲》を出品<br>七月　走泥社を結成<br>九月　第一回走泥社展に出品<br>一〇月　第三回四耕会展に林康夫《群鳥》を出品 |
| 一九四九 | 昭和二四 | 二月　読売新聞社主催第一回日本アンデパンダン展開催<br>五月　小原豊雲が個展で「オブジェ」の語を使用<br>六月　四耕会が第五回展の案内状で「オブジェ」の語を使用<br>一二月　批評誌『いけばな芸術』創刊（一九五五年八月号廃刊）。第二号に中川幸夫登場<br>林康夫《作品》を制作 |

八木一夫《ザムザ氏の散歩》

| 一九五〇 | 昭和二五 | 二月 『芸術新潮』創刊<br>七月 四耕会展にカンディンスキー、イサム・ノグチを陳列<br>九月 モダンアート協会結成<br>一一月 チェルヌスキ博物館「現代日本陶芸展」に林康夫《人体》を出品 |
|---|---|---|
| 一九五一 | 昭和二六 | 三月 第三回読売アンデパンダン展にポロックなど特別展示<br>三月 イタリア・ファエンツァ国際陶芸美術館に作品を寄贈<br>五月 華道池坊と走泥社展が共演<br>一〇月 大阪と東京で勅使河原蒼風・中山文甫・小原豊雲「三巨匠展」。勅使河原蒼風《機関車》を出品<br>一〇月 銀座和光で東京初の走泥社展 |
| 一九五二 | 昭和二七 | 一月 『美術批評』創刊（五年後廃刊）<br>六月 タピエ企画「アンフォルメルの意味するもの」展<br>一一月 吉原治良ら現代美術懇談会（ゲンビ）結成 |
| 一九五三 | 昭和二八 | 六月 『中央公論』六月号に「アヴァンギャルド押花」「現代花」「抽象花」の語が登場。「あるものは…鉄 ペンキ 海星のようにばらまかれ…」などの説明記述 |

| 年 | 元号 | 月 | 事項 |
|---|---|---|---|
| 一九五四 | 昭和二九 | 二月 | 第四回モダンアート協会展に生活美術部新設 |
| | | 五月 | 第一回新人展に鈴木治《作品》を出品 |
| | | 九月 | 『芸術新潮』九月号に勅使河原和風の「もうじき日本の工芸界からオブジェ作家が出てくるようになるだろう」という記述 |
| | | 九月 | 毎日新聞記事「モダンアート・ブーム 我が世の秋」で吉原治良、榊莫山らと大きく紹介される |
| | | 一〇月 | 東京フォルム画廊で熊倉順吉が円筒を用いた作品を個展で発表 |
| | | 一一月 | 宇野三吾らと第二回ゲンビ展に出品 |
| | | 一二月 | 東京フォルム画廊で個展。円筒使用の構成的作品《作品B》《花器》《ザムザ氏の散歩》などを発表。翌年一月大阪梅田画廊でも発表 |
| 一九五五 | 昭和三〇 | 二月 | 『美術手帖』二月号個展評で「火を通した土のオブジェ」という記述 |
| | | 一一月 | 辻晉堂がやきものを始める |

※外舘和子「八木一夫とオブジェ年表」『東洋陶磁』三五、二〇〇六年を基に加筆

# 伝統工芸とは何か──素材や技術に根ざした実材表現の可能性

　この一〇年ぐらいでしょうか、光栄なことですが、海外から陶芸や工芸関係で呼ばれて行く機会が増えました。最初はバーナード・リーチや濱田庄司のゆかりの地、イギリスのセント・アイヴスに、テートという、四つの国立美術館の内の一つ「テート・セント・アイヴス」があるのですが、そちらで陶芸に関して講演し、図録に文章を書きました。その後、毎年、世界のあちこちでお話しさせていただく機会が増えております。
　今年（二〇〇九年）は四月、韓国に世界陶磁ビエンナーレの諮問委員として行って参りました。また秋には、アメリカのスミスカレッジという大学の付属美術館の方で、やはり陶芸に関するレクチャーを予定しております。海外に行くたびに、実は「伝統工芸」を意識することが非常に多いのですね。今日のテーマは「伝統工芸とは何か」ということですが、これを考えることは、実は世界の中の日本の工芸を考えることではないかと思います。
　伝統というのは、伝統的な素材や技術に根ざして制作し、今日に生きる私たちの精神性に訴える創造的な表現です。伝統が単なる伝承ではなく、創造性と結びついて新しい造形、新しい表現になる、こういう考え方は、実は日本独自と言っていい画期的な思想であり価値観です。つまり、ある特定の作風、例えば伝統工芸風といったスタイルなどを指すのではなく、むしろ物をつくる上での思想、制作におけるアプローチの方法、それを示す言葉が伝統工芸であると考えます。この伝統工芸という考え方が、近代史上どのように形成され、現代においてどのような意味を持つのかについて、特に今日は西洋的な価値観と比較しながら解説していきます。さらに、そうした思想や考え方の中で生み出されていく日本の工芸的な表現の特徴についても、お話ししていきます。

生野祥雲斎《竹華器 怒濤》
高 53.0　幅 73.5　奥行 53.0cm　1956 年
東京国立近代美術館蔵
Photo: MOMAT/DNPartcom

この伝統工芸という言葉ですが、日本伝統工芸展や東日本伝統工芸展に出品している皆さんにとっては、非常になじみの深い日常的な言葉だと思います。しかし、先ほど言いましたように伝統工芸という言葉、価値観は、日本の物づくりの歴史の中で少しずつ時間をかけて築かれてきた非常に日本的と言っていい概念でもあります。

日本伝統工芸展はすでに半世紀過ぎていますし、東日本伝統工芸展も来年（二〇一〇年）、五〇周年を迎えます。皆さんは、入選や落選に一喜一憂したりしながら取り組まれていることかと思います。それも制作の動機にはなると思いますが、今日は皆さんに別なモチベーションを持って制作に取り組んでいただきたい、そういう趣旨で、お話をさせていただきます。

最初に作品を一つ、あえて一つだけ紹介しておきます。生野祥雲斎、これは《竹華器 怒濤》というタイトルの作品です。実は今日私がお話することは、この作品がすべて語っているという意味で、この作品を挙げておきます。この作品自体の造形言語が、言わば私が言わんとすることを全部語っているという意味で、この作品を挙げておきます。ちなみにこれは、人間国宝、生野祥雲斎の作品で、一九五六（昭和三一）年、第一二回日展の北斗賞受賞作にあります。伝統工芸の話をするのに何で日展の受賞作かと思われるかもしれませんが、それも含めて、この作品をちょっと頭に入れておいていただきたい。

## 伝統工芸とは何か

この伝統工芸ですが、「伝統」という言葉は、工芸にとって大変重要な言葉であります。今日、「伝統」という言葉を和英辞書で引くと第一番目に tradition と出てきます。逆に英和辞典で tradition を引けば、「伝統」が出てきます。traditional なら「伝統的」。今さら辞書で引くような特別な言葉ではないと思われるでしょう。しかし、tradition という言葉を「伝統」と訳すようになったのは、それほど大昔ではない。少なくとも、明治の中頃の辞書では tradition を引いても「伝統」とは書いてないのですね。英語の辞書というのは江戸時代にもありますけれども、明治の頃まで tradition を「伝統」とは書いてない。

では、どう訳されていたか。一八八五(明治一八)年の辞書を引いてみますと、例えば「引き渡し」、「言い伝え」と出てきます。つまり、そのまま伝えていく、あるいは、過去そうあったまま繋いでいく、別の言葉で言えば「伝承」です。日本伝統工芸展の図録、表紙をめくると Japan Traditional Art Crafts Exhibition という英訳が載っています。この Traditional Art Crafts が、一部の英語圏の人たちに言わせると、「違和感がある」。西洋人の多くは、Traditional を日本人が思うところの「伝統的」とはなかなか解釈してくれず、かつてはどちらかと言えば「伝承的」の意味に受けとめられました。Tradition は「伝承」に近かった。すると、Traditional Art Crafts ──伝承的で創造的な工芸というのはどういうことだろう、ということになるわけです [註1]。今日では、〝歴史を踏まえた創造的な表現としての工芸″という意味で Traditional Art Crafts を受け止めてもらえるようになりつつありますが、かつてはそうでした。

日本では、この Tradition を「伝統」と訳すようになっていきます。これ、概念を一緒に築いてこないと「伝統」とは訳せない。日本語では「伝統」と「伝承」が区別されます。「伝承」というのは、古くからの言い伝え、風習などを受けついで伝えていくこと。「伝統」というのは、「ある民族や社会、団体が長い

169

歴史を通じて培い、伝えてきた信仰、風習、制度、思想、学問、芸術」と説明されます。つまり、「伝承」は古くからの言い伝え、風習ですが、「伝統」には学問や芸術が含まれる。展開していくもの、発展していくものを含んでいるのです。

では、「伝承工芸」ではなくて「伝統工芸」という概念がどのように築き上げられてきたか。最初の頃は、確かに日本でも曖昧でした。しかし遅くとも大正時代には、「伝統」という考え方、言葉が出てきます。

「伝統」という言葉を、特に工芸の世界でいち早く使い始めた一人、それは柳宗悦です。柳といえば、無名の人々が作る雑器におおらかで健康な美を見出した人、というふうに評価されています。柳のもう一つの功績です。しかし、私は柳のもう一つの功績として、伝統技術の可能性に注目したことが挙げられると思います。それも一つの功績です。一九二六（大正一五）年、柳は「下手ものゝ美」という文章の中で「手法や様式の伝統」が地方にあることを指摘し、風土と素材と制作の一体化を謳いました。

それ以後の日本の工芸史を辿ってみましょう。大正以後、昭和初期、時代が段々戦争の雰囲気になってくると、工芸作家たちは制作の制限を受けるようになります。一九四〇（昭和一五）年には、奢侈品等製造販売制限規則、通称「七・七禁令」と言われるものが施行され、工芸品の制作が制限されました。贅沢品はいけないと、そういう法律です。ただし、この例外規定として、芸術及び技術保存に関する措置というのがとられ、工芸作家たちは規制の中でも一部、制作を続けられるようになりました。

この措置の仕事を担っていったのが、大日本工芸会という団体です。一九四三（昭和一八）年、この社団法人大日本工芸会が発足する総会の経過報告の中で、「伝統的工芸技術」という言葉が使われているんですね。さらにその年六月、大日本工芸会は、日本美術及び工芸統制協会、通称「美統」と呼ばれる組織に改組されます。こ

170

伝統工芸とは何か

の組織は、いわゆる「マル芸」とか「マル技」という、芸術保存資格者とか技術保存資格者というものを認定する仕事をしました。その美統の事務所が、実は伝統工芸委員会という名前で日本橋の三越内に置かれています。
伝統工芸と三越というのは、戦前から深い繋がりがあるのですね。と言いますか、これも世界的に見て大変特殊なことですけれども、日本という国は百貨店という存在が、工芸とか美術を育ててきたという独特の歴史があります。特に日本の老舗百貨店、三越や髙島屋。これらは江戸時代の呉服や布の商いから始まっているので、特に染織の作家たちは、百貨店とは非常に早くから深い繋がりがあります。
よく、伝統工芸というのは戦後の概念というふうに言われることがありますが、厳密に言えば、思想的にも制度的にも、このように戦前から脈々と胎動を始めていたということが言えます。そして昭和二〇年代、これは工芸作家にとって大変重要な時代です。大きな出来事が二〇年代に二つありました。一つは無形文化財という価値が誕生したこと。それからもう一つは、職人の中から作家と呼ばれる人たちが意思をもって主張し始めたということです。職人と作家を区別しようという動きが出てきたのが昭和二〇年代なのです。当時「工人」と呼ばれていた者の内の作家意識を持った人たちが団結し、「作品」を発表していくようになります。
一九四九（昭和二四）年には法隆寺が火災に遭います。伝統工芸を語る人たちは、大抵ここから話を始めるのですけれども、これは一つのきっかけです。そして、その翌年、文化財保護法が制定される。この時「形を持たないものに価値を認めて保護、保存しましょう」という画期的な考え方が生まれました。形のないものに価値を認める、形なき文化財です。国宝とか重要文化財とか目に見えるもの、形のあるものではなく、それらを生み出すもの、生み出す技術そのものに価値を置く、ハードではなくてソフトに価値を置くということが、この時示された訳です。つくり出された物だけではなく、それを生み出す技術に注目

171

した。そこが画期的な、独創的な視点です。

ちなみにこの無形文化財、一九五二（昭和二七）年から一九五四（昭和二九）年までに五六件、助成の措置を講ずべき文化財として選定されています。例えば荒川豊蔵の志野ゆ（釉）とか、小宮康助の江戸小紋。しかしこれらは、一九五四（昭和二九）年にもう一度仕切り直しがされます。後ほどそれはお話しします。とにかくその昭和一〇年代から二〇年代にかけて、職人から作家へという戦いが繰り広げられていきました。

もちろん、すでにその戦いは、富本憲吉ら先進的な人たちによって、大正期からなされてはいます。しかし、例えば特に染織関係、この戦いは特に大変なものがありました。職人と作家の境界が曖昧になりがちだった。なぜか。先ほど言いましたように、百貨店の呉服部門でもともと扱われていたからです。産業ベース、商売ベースで扱われやすかったということです。

友禅などは工程が複雑で分業が発達しやすかったという事情もあります。例えば染物の世界で図案を考える人、下図を布に写す人、糊を置く人、色を差す人、地染めする人とか、それぞれ専門の職人が担当をしていました。友禅の図案は日本画家が描いています。例えば竹内栖鳳という日本画家が、髙島屋の着物の図案をかいていた。

ただし、着物の作者として竹内栖鳳の名前は、その着物に出てきません。日本画家さえも一図案職人だったのです。では、その着物の作者は誰か。それは例えば百貨店です。髙島屋の製品として世の中に出ていく。今ならば、着物デザイナーという考え方があります。竹内栖鳳や都路華香の名前が着物のデザイナーとして出るでしょうけれども、そういう概念も当時まだ、普及していませんでした。

実は日本の伝統的な物づくりというのは、染物だけではなく、またいわゆる工芸と呼ばれる範疇の人だけではなく、多かれ少なかれ、職人的あるいは工房の親方的あり方であった時代があります。もちろん今も、それはそ

## 伝統工芸とは何か

れで一つの世界を形成しています。例えば木彫作家・高村光雲は今、誰もが彫刻家と呼ぶでしょうけれども、もともとは仏師であり、工房の親方でした。常に五人ぐらいで制作に当たっていた。しかし、明治の光雲がそういう工房的な制作をしていたのに対して、息子の光太郎は、とにかくできるだけ一人でやりたがったんですね。お父さんの光雲はそういう五人ぐらいの小さな工房ではなくて、もっと大きい会社組織を望んでいました。好都合なことに、光太郎の弟は鋳金作家の高村豊周です。しかし、光太郎がまったく協力しない。ということで実現しなかったという事情があります。

今で言うところの彫刻もそうでしたし、版画なんかもそうですね。浮世絵から創作版画という展開も、いわば分業から一貫制作への転換です。つまり、日本の表現者、物づくりの人たちは、今日、工芸と呼ばれている領域に限らず、創造の主体が自分の手わざを駆使して物をつくる、表現することで作家という立場、個人という価値観を獲得してきたという歴史があります。

例えば友禅なんて、今でも個人の作家が全部するということではないかもしれません。ほかの素材でもそうでしょう。陶芸であっても、やっぱり手伝ってもらう部分はあるかもしれません。友禅だったら、図案を考える人が糊を置いて、色を差す。というふうなことで、工芸作家、つまり、その領域の作家――陶芸作家、染織作家、漆芸作家、金工作家といった立場を獲得してきた訳です。

比較すれば、分業の方が完成度の高いものができるとか、生産性とか効率を考えると、それはもう分業で専門化した方がむだも少ないはないかという考え方もあります。

173

髙橋 寛　友禅訪問着《颯颯》
第55回日本伝統工芸展
日本工芸会奨励賞

確実なものもできるでしょう。だから、産業と結び付けば、どんどん分業で発達していく。しかし、日本人は制作に当たって、その領域のポイントとなる部分、そこにはやはり自分の技術を駆使したい、直接プロセスにかかわっていく中でいろいろな発見がある、新しい表現が見つかるということに気づいていったという経緯があります。

これは東日本支部の友禅作家・髙橋寛さんの作品《颯颯》。普通は友禅というのは、糸目糊はひたすら均一に、模様の輪郭をとるために置きます。だから、職人さん的に言えば、下図のとおり、ひたすら細く均一に糊を置くことがベストであり、明快に色面を分けることがよしとされる。ところが、髙橋寛さんのこの作品は、糊そのものが雨だとか風だとかそういう自然を表現する重要なポイントになっている。これは図案だけ描いている人にはできない発想、あるいは糊置きだけやっている職人さんにも難しい発想。やはり図案を考えつつ、自分で糊を扱う友禅の作家だからこそ見出せた表現世界ではないかと思われます。糊置きそのものは、江戸時代からある、友禅ではごく普通のプロセスであり、技術です。しかし、江戸時代と違って、図案を考える人が、自ら糊も置くということで、友禅作家、染織作家ならではの表現というものが展開し得るのですね。

日本の実材を扱う作家たちというのは、そういう歴史ある技術の可能性、創造性を信じている。技術というものが、単に、ある図案を何かの素材に置きかえるとか、再現するために使われるだけではなく、技術そのものを

174

駆使して自分の素材と徹底的に向き合う中で、新しい表現が見つかり得るのではないかと思います。伝統工芸というのは、まさにそういう物づくりへのアプローチを象徴する言葉です。歴史の中で培われた技術に自らかかわっていると、新しいことが見つかるぞと。つまり、日本人にとって、伝統というのは創造性、クリエイティビティーとセットなのです。技術が単に部分的なテクニックに終わるのではなく、その表現全体の創造性にかかわってくるということです。

これ、西洋と比較しますと、ちょっと大雑把な言い方になりますが、西洋人にとって技術というのはあくまでも手段に過ぎない。大事なのは設計であり、コンセプトです。それさえ示すことができるなら、逆に自分の技術は要らない。発注芸術でいい。自分でやらなくても、自分のアイディアを誰かに実現してもらえばいい。西洋で作家たる条件は、アイディアが提示できるかどうかです。ところが日本人は、アイディアやコンセプトも考えるけれども、それ以上に、自分の技術が表現の展開に役立つことに気づいたからです。日本独自の画期的な価値観というのは、そこなのです。これは大正期以降、本格的には昭和に入ってから定着していくことになります。

話を戻しますが、そういう個人作家たちの戦いの成果が日本工芸会であり、日本伝統工芸展や支部展です。この日本工芸会の定款ができるに当たって、一九五三(昭和二八)年の日本工人社の会則が参考にされました。しかし、二つを比べてみると、決定的に違う点があります。日本工人社の会則には「伝承」「伝承的工芸」という言葉が何回も出てくるのですが、日本工芸会定款ではこれを「伝統工芸」に書きかえているのです。日本工芸会の定款ができるに当たって、幾度も文化財保護委員や工芸作家が集まり会議が開かれ、検討された資料を

辿っていくと、その何回も出てくる「伝統」の脇に、二本線が引かれている。つまり、いかにそこで伝統ということにこだわったかが、その経緯からわかります。伝承から伝統へという考え方の動きがあるわけです。

日本工人社は、特に染織では日本工芸会の母体の一つとなりました。第一回展を高島屋でやっていまして、そのとき、第一回無形文化財日本伝統工芸展、これと同時期に開かれているのですが、もう第二回展からは日本工芸会に吸収される形で、メンバーたちは伝統工芸展に出していきます。ちなみに日本工人社にいた人に、例えば陶芸だと石黒宗麿、染織だと中村勝馬がいます。そういう人たちが日本工芸会に吸収されていきました。

もう一つ、日本工人社というのは東京、京都、それから石川県の方にも事務局があったのですが、それが京都に統合されていきます。一方、日本工芸会は東京が事務局ですね。つまり、日本工人社から日本工芸会へという動きは、言わば工芸の組織の中心を関西から関東へ移したというふうにみることもできます。

では、そのような動きの中で、伝統工芸、日本伝統工芸展がどんなふうに展開していったのか。一九五四(昭和二九)年、第一回の日本伝統工芸展、これは無形文化財という冠がついて三月に開かれました。このときの無形文化財という考え方は、もちろん芸術上または歴史上価値の高いものなのですが、そこに衰亡の虞、放っておくと絶えてしまうかもしれないという条件がくっついていました。

ところが、一九五四(昭和二九)年五月、文化財保護法が改正され、重要無形文化財保持者の認定制度も改めて発足します。かつての選定無形文化財という考え方を一度白紙にもどした。芸術上価値が高いこと、歴史上重要であることの二点が最重要ポイントになります。「衰亡の虞」を条件から外したのは、ただ単に存続させることの重視から、内容の重視へと方向転換したことを意味します。消極的な定義から積極的な定義へ変わったということです。

一九五五（昭和三〇）年の動きをまとめていくと、二月に文化財保護委員会が発足して、第一次の重要無形文化財保持者が認定されています。このとき、蒔絵の松田権六、色絵磁器の富本憲吉や、民芸陶器の濱田庄司、人形で堀柳女とか、小宮康助も改めて江戸小紋で認定されています。そして三月一四日、日本工芸会の発起人会で松田権六が経過報告をしています。八月に日本工芸会が発足式をし、その年の一〇月に第二回日本伝統工芸展、現在と同じような名称で展覧会が開かれています。森口華弘が朝日新聞社賞を取っているのは、やはり個性を打ち出すことの重要性が、その受賞の仕方にも反映されたのでしょう。

さて、伝統工芸にまつわるターニングポイントがいくつかあります。まず一九五七（昭和三二）年、第四回展。保持者もそれから鑑査員も、二次鑑査されるようになる。これも技術が新しい展開に寄与するようにという意図です。それから一九五八（昭和三三）年、第五回展。この年だけ、「日本工芸展」。名称から「伝統」が抜けている。この年、日展との二股問題、いわゆる第四科問題と言われるものが起きました。もともと日展に出していたという人は結構いますが、どちらかに絞れという意見が出てきたんですね。

よく、日展は創作性を謳っていて日本伝統工芸展はそうではないと言われます。しかし、日本工芸会、日本伝統工芸展はもともと創作性を敵にしていない。と言うより、創作性と歴史性を対立概念にして捉えてない。むしろセットで考えるのが伝統工芸の考え方です。"あるいは、工芸本来の考え方と言ってもいいでしょう。少なくとも、日本工芸会はそういう価値観によって立つ。つまり、工芸というのは当然のことながら歴史を踏まえていて、当然のことながら創造的である。だから、あえて伝統という言葉はなくてもいい、となったのが第五回展の第五回展で「伝統」という言葉が抜けたのは、伝統という言葉で伝統を否定するのではなく、自分たちの工芸こそがまさに日本的な工芸のあり方であるというプライドです。

それから、一九六〇（昭和三五）年の第七回展。ここから今で言う公募制がスタートします。大体現在のシステムに近くなってきますね。伝統工芸展は、当初は保持者とか、それから推選のあった人しか出せなかったのですが、第七回から公募制をとるようになりました。

さて、この伝統工芸に出している作家のタイプですが、大まかに産地派、美大芸大派、それ以外の人たちがいます。それ以外の人というのは産地出身ではなく、美大芸大で特にその工芸の教育を受けた訳でもなく、独学を含め、それ以外の方法で工芸を学んだ人たち。もちろん近年は、産地の人が美術大学でも教育を受けたり、美大卒業後、産地で弟子入りするという場合も少なくないので、この三派というのは、現在はいろいろ混じっています。産地の人や美大芸大で勉強してきた人が入り混じって作家集団を形成しているというのも、実は日本独特です。海外で作家というと、ほぼ大学の先生。作家の多くは外国にはまず産地派の作家というのがなかなかいません。韓国でも陶芸家と言えば弘益大学の教授であるとか、ソウル大学の教授であります。現実としてそのような状況です。これから少しずつ変わっていくかもしれませんが。

日本では、大学で教えなくても作家活動だけで生計を成り立たせている人が結構いる。作家活動をメインにして工芸作家が生きているという状況は、世界的に見て注目すべきことです。余談ですが、村上隆が『芸術起業論』の中でアーティストの最終目的が美大の先生というのはおかしいと主張していた。彼がアーティストとして立ちたい、作家活動で生きていきたいという姿勢には私も共感しました。ああ、現代美術の中にもようやく工芸作家に近い人たちが出てきたなと。

話がそれましたが、笠間の松井康成は、一九六〇年代末からずっと日本伝統工芸展に出していて、ほぼ一貫して練上の技法にこだわりながら、常に作風は変遷させました。彼は伝統工芸が何よりも創造的な表現であること

178

を、作品で示した人ではないかと思います。二四時間、三六五日、やきもののことを考えていた人でした。日常の中で何かひらめくと、それをすぐに土で試す、そういう人。個展を開くたびに、それまでの研究成果をとにかく出していく。個展を研究成果の発表の場にする人。なかなかまねできないと思います。

しかし、八木一夫も加守田も、松井康成も、継続の中で探求し続けたというのが、作家として共通する姿勢です。

例えば八木一夫だって駄作もあるし、加守田章二だって晩年、そんなにいい作品ではなかったかもしれない。継続ということ。現代の工芸に、もし狭い意味での現代美術との違いがあるとすれば、工芸は続けていないといいものが生まれにくいということです。現代美術は、極端に言えば画期的なひらめきで一つの作品が大当たりするなどということもあり得る世界ですが、工芸は継続していて初めて、あるとき日の目を見るという傾向があります。自身の技術を基盤に表現するため、その傾向が強い。しかし、逆に言えば、継続が発見に導いてくれる、そういう世界でもあります。

さて、ここで「伝統工芸」とよく似ていて、しばしば混同される「伝統的工芸品」についてお話します。文化庁がかかわる伝統工芸や無形文化財に対して、通産省、今は経済産業省が扱う伝統的工芸品や、伝統工芸士という制度。この伝統工芸士は、人間国宝とはもちろん違いまして、試験を受けてなるものです。実技のほか、筆記試験もあります。

この制度は一九七四(昭和四九)年の伝産法によるのですが、伝統的工芸品には一応、一〇〇年以上続いている技術という具体的な条件もあります。これも伝統工芸とは違うところ。しかし、一番大きな違いというのは、主として日常生活で使われるもの、つまり実用性を強く意識していることです。だから使いやすくシンプルで洗練された物が多い。また日本には伝統工芸士でありながら、一方では展覧会活動をする人もいる。日頃、量産の

器を作りながら、一方で作品も作る、それを両立させている人たちが結構いるというのも日本の作家の特徴です。

二〇〇五年に私は国際交流基金の工芸展「手仕事のかたち」を監修したのですが、そこにはいわゆる作家ものと、それから伝統的工芸品、両方を入れて、その関係や違いを説明した上で展示しました。この展覧会は、中国、オーストラリア、チュニジアなど世界各国を巡回し、非常に好評です。伝統的工芸品というのもまた、伝統技術の可能性の一つです。伝統技術というのは、いわゆる表現としての一品制作に活きると同時に、量産の日常的な工芸品に対しても有効なのですね。そういう考え方を示していけるのは、やはり世界の中でまず日本の作家、日本の作り手でしょう。日本には、素材や技術と向き合って物をつくる、そういうあり方に真剣に取り組む人たちがたくさんいます。そのことが今、海外でも大変注目されている。

二〇〇六年に、ハーバード大学で備前焼のシンポジウムというのがありました。アメリカ人が備前焼というと、何か侘び寂びとか、日本のステレオタイプのイメージからかとも思いましたが、そうではなかった。例えば備前焼のような一〇日以上もかけて薪を使って焼成し、物をつくる。なぜ日本人はそういう手のかかる、非効率的な物づくりに取り組むのかということに関心があるからこそ、そういうシンポジウムなどが開かれたことを知りました。つまり、従来、作品そのもの、結果として目の前にでき上がったものだけを、いいとか悪いとか言うだけでなく、その作品が生まれる背景、成り立ちに注目しているということです。備前焼に限らず、日本の工芸作品がどのように生み出されるのか、日本人の物づくりの姿勢が注目されていることを、そのシンポジウムでも、シカゴの講演の折にも、あるいは韓国の陶磁ビエンナーレの折にも感じました。

先日、その韓国の陶磁ビエンナーレの折、韓国の学芸員が、幾度となくmaterial based artいう言い方をして

いました。material は「素材」。based は「根ざした」「基盤にした」。それから art は「表現」というふうに訳したらいいのではないか。これは、私が一九九〇年頃からあちこちで主張してきた「素材や技術に根ざした実材の表現 hands-on art based on material and process」という考え方に大変近い。こういう発想、物の見方、考え方が韓国にも育っています。創造の主体が自らの手で、技術を駆使して、素材と向き合って、新しい表現を生み出すということ、そのことに韓国やアメリカも、少しずつ興味を持っていると感じております。このリーダーシップをとっていけるというのは、やはり日本の工芸作家でしょう。

再び、生野祥雲斎の作品です。私は学生時代からこの作品に大変ひかれておりました。祥雲斎は九州の作家ですが、この作品は、竹という素材のしなる性質、弾力性、それを活かして大海の荒波の力強さとか律動感みたいなものを生き生きと表現しています。つまり、素材や技術に根ざした創造的な表現そのもの。日展風とか伝統工芸風とか、そういう狭い意味での表面的な作風傾向の違いを超えたところに日本の工芸があるということを、この作品は非常に明快に教えてくれました。

私は日展の工芸作品も、いろいろなほかの団体の作品も、無所属の作家のものも、すべてが、いってみれば伝統工芸という考え方の一つの姿、それぞれのかたちではないかと思います。日本伝統工芸展に出している人たちの作品というのは、いわばその象徴的な存在です。日本の工芸の考え方を象徴的に示しているのが皆さんの作品というのは、日本伝統工芸展に出しているのが皆さんの作品というのは、日本伝統工芸展に出しているのが皆さんの作品というのは、日本伝統工芸展に出しているのが皆さんの作品というのは、

祥雲斎は、一九六六(昭和四一)年、第一三回の日本伝統工芸展に鑑査委員で呼ばれ出品を始めていますが、日本工芸会が祥雲斎のこのような姿勢をきちんと評価していただからこそ、祥雲斎を鑑査委員に呼んだのではないでしょうか。参考までに、祥雲斎の有名な言葉を紹介しておきます。「竹の仕事を芸術の域まで高めてやろう、竹で天下を取ってやる」。何か豊臣秀吉みたいな言葉を、祥雲斎は残しています。もし私が、二十世紀の世界の

181

造形史、表現史を語る上で欠かせない名品を挙げよと言われたら、これを真っ先に挙げるでしょう。さまざまな造形表現の中で私はこれを非常に説得力のある作品の一つだと考えます。

ちなみに今、時代は景気がいいとは決して言えません。しかし祥雲斎はかつてこういうことも言っています。「不況だからこそ、本当にいい作品をつくらねばならない。不況の時期に私は伸びた」。制作を急かされることなく、じっくり作ることができる時期は、作家が成長するチャンスです。そしてまた、この言葉は、工芸における継続の力、継続の意義を示唆しているのではないでしょうか。それを実作品で示していくことができるのは、日本の工芸の作り手である皆さんです。私は言葉でしか伝えることができませんが、皆さんは作品でそういう考え方を伝えることができる。

ぜひ、五〇周年を東日本支部が迎えるに当たり、そういう姿勢をいま一度、皆さんの中に力強く感じていただきたい、そのために今日、以上のような話をさせていただきました。御清聴ありがとうございました。

▽「日本工芸会東日本支部　二〇〇九（平成二一）年度講演会」二〇〇九年六月二五日　於・東京都美術館講堂

註1：二〇一六年の今日では、まさに「日本の伝統的で創造的な工芸表現の展覧会 Japan Traditional Art Crafts Exhibition」という意味・概念が海外に浸透しつつある。また日本工芸会は二〇一三年第六〇回から日本伝統工芸展の図録の英題を「JAPAN TRADITIONAL Kogei EXHIBITION」としている。

182

# 朝日陶芸展──その歴史的役割と意義

一九六三年に創設され、陶芸を志す新人の登竜門ともいわれてきた朝日陶芸展が、二〇〇八年四六回をもって「休止」した。陶芸の公募展が豊富といわれる日本ではあるが、歴史あるこの展覧会が無くなるとなれば、モチベーションの一つを失う若手作家も少なくないだろう。作り手のみならず受け手、鑑賞する側にとっても寂しい限りである。しかし、およそ半世紀続いたことに、まずは敬意を表しつつ、この公募展が陶芸界に果たしてきた役割と意義について、歴史を振り返りながら考察してみたい。

## 朝日陶芸展の誕生へ──日本陶芸の新時代：一九五二〜一九六三年

朝日陶芸展は、その「前身」ともいえる現代日本陶芸展（朝日新聞社大阪企画、一九五二年創設）のあとを受けて、一九六三年に第一回展が開催されたものである。当時、陶芸を発表できる公募展といえば日展など団体主催の展覧会はあるものの、新聞社が主催する会派を超えたコンクールは、意欲ある作り手たちの待ち望んだ発表の場であった。

現代日本陶芸展の第八回で佳作を受賞して以来、朝日陶芸展でも活躍し、一九九九年からは審査委員も務めてきた鈴木藏（おさむ）によれば、朝日陶芸展誕生の頃、地方ではまだ「陶芸」や「陶芸作家」という言葉が必ずしも一般的とは言いがたい状況であったという。

183

折しも富本憲吉や板谷波山、川喜田半泥子といった陶芸家の草分けたる近代の巨匠たちが相次いで他界し、一方では陶芸の「前衛」が開花していく、まさに日本陶芸の本格的転換期の一九六〇年代初頭、朝日陶芸展は、新時代を担うべく、多くの期待の中で誕生したのである。

## 実力派作家の輩出と新たな陶芸概念の形成：一九六三～一九八一年

朝日陶芸展に画期を設けるとすれば、その前期は一九六三年から一九八一年である。後には全国から注目を浴びることとなる朝日陶芸展であるが、創設以来一九八一年の第一九回まで、実は"地方展"であった。応募対象は中部地方のみに限られた。愛知・岐阜・三重・静岡・石川・福井・長野・滋賀・富山の九県である。この公募展が朝日新聞社名古屋の企画で行われたという事情もあろう。会場も名古屋丸栄を皮切りに巡回している。興味深いことに、当時のカタログの巻頭には「中部九県下の伝統の技術と風土の味を生かした陶芸の振興と新進陶芸作家の発掘」が目的として明記されている。初期の朝日陶芸展には意外にも、伝統的な"陶芸の地域性"に対する強い意識が垣間見られるのである。加藤唐九郎、荒川豊蔵、北出塔次郎ら第一回展の審査委員にもそうした姿勢は表れている。

しかし「地方展」から出発しながらも、瀬戸・美濃、あるいは九谷といった大窯業地を含む中部は、現代陶芸の実力派作家を輩出していく。鈴木藏や三代徳田八十吉など現在の重要無形文化財保持者、鈴木五郎や吉川正道など、会派や作風を超えた現代陶芸の花形たちが、続々と朝日陶芸展を舞台に世に知られていくのである。

特にグランプリ（一九回までは「大賞」と呼んだ）作家にそれは顕著に示されている。第二回、第三回連続受

賞の加藤清之、第七回、第九回、第一五回と二度の受賞実績を持つ栗木達介は、その代表的な作家である。とりわけ栗木達介は、うつわとオブジェとを対立概念として捉えがちであった当時の日本の陶芸観を大きく変革する原動力となった。この作家の第七回展グランプリ受賞作《あおい作品》はそれを象徴する記念碑的意味を持つ。しかも第九回の《積まれた五つの形》、第一五回《銀彩文の作品》にみる、この作家のそれぞれ趣の異なる表現性は、自己の新たな世界を切り拓くための継続的な挑戦こそが作家の姿勢であることを陶芸界に知らしめた。以上のように、朝日陶芸展といえばオブジェ、という今日的イメージは、実のところ幻想である。もともと会派を超えて誕生したこの展覧会は、器物かオブジェか、日展風か伝統工芸風かなどといった作風を問わない展覧会であった。朝日陶芸展に出品しながら日本伝統工芸展に出品する作家も少なくなかったのである。いわば作風上のジャンル分けをしないことで、はからずも陶芸の本質を暴いてみせた公募展であるといってもよいだろう。

## 陶芸のいまを伝える――時代を映し出す公募展：一九八二〜二〇〇八年

朝日陶芸展後期のスタートともいうべき一九八二年の第二〇回から、朝日陶芸展は全国公募に切り替わった。営業上の積極展開という意味もあろうが、何より日本の陶芸が東京都をはじめ、産地性や地域性を超えて全国展開し始めたことへの反応であったと思われる。

大学で始めて土に触れる美大芸大世代の陶芸家が本格的に登場し始める時期とも重なってこよう。図録の巻頭によれば、展覧会のキャッチコピーも「新人の登竜門」や「陶芸のいまを伝える」といった文言に変わっていく。例えば一九八二年の第二〇回展では大阪の田嶋悦子が初入選し、一九八五年の第二三回展では岸映子が女性作家

として初のグランプリに輝いている。女性作家の活躍はこの朝日陶芸展にも即座に反映されているのである。また、一九八三年の第二一回、一九八六年の第二四回と受賞を重ねた清水柾博（現・八代清水六兵衞）など、息の長い実力派を着実に推していることも、朝日陶芸展の慧眼を示すものであろう。さらに、一九九五年、第三三回展でグランプリを受賞した戸田守宣の登場は、若手作家の間にアッサンブラージュ的な作品の流行を生むなど、同時代の美術動向と陶芸の関係の深まりを示すとともに、陶芸界の動向に同展が大きな影響力を及ぼしたことを語るものである。

二〇〇〇年以降では、二〇〇〇年第三八回、二〇〇二年第四〇回展でグランプリを受賞した泉田之也が注目される。有名産地や中央からは遠く離れた岩手県という土地で黙々と制作する泉田の受賞作は、いずれも土の質感を活かしたシンプルなフォルムのうちに大地や自然のスケール感を内包した緊張感ある作品である。窯は改良され、材料や道具は日に日に進化し、ある意味では「自由自在」に好きなことができるようになった二十一世紀の陶芸という領域において、やきもので表現することの根本と極限とに、同時に肉迫した作品であった。

朝日陶芸展は常に時代を映し出す鏡であると同時に、未来に向けてものをいう公募展であった。朝日陶芸展のカタログを通読するのも手である。グランプリ作品を通覧するだけでも、二十世紀後半から二十一世紀にかけての日本陶芸史の重要な一端を読み取ることができるであろう。

# 近現代陶芸史と女流陶芸

## 女流陶芸の現在

### (一) 女流陶芸公募展二〇〇六

「女流陶芸公募展」は二〇〇六年に四〇回を迎えた。団体「女流陶芸」はそれ以前に同人展として公募なしに一〇年を運営しているので、はや半世紀の活動ということになる。二〇〇六年現在、八一人の会員が属する女流陶芸の公募展には、少なくとも三つの特徴がある。

第一に、出品者の年齢層が幅広いこと。二〇代をはじめとする若手の割合も多く、あらゆる年代層が応募し、会員で八〇代までいる。つまり、多くの世代に注目されているのである。また、陶芸公募展における応募数が軒並み減少される中、女流陶芸は二〇〇六年、過去最高の応募点数を数えている。

第二の特徴は、作風の幅広さである。公募に際して、作品サイズに制限を設けず、部門を分けるということもしていない。組皿のようなものから、ときには人の背丈を超えるオブジェの大作までが一堂に会する。それらを同じ土俵で審査しなければならない点、難しさがない訳ではないが、それゆえ審査員は陶芸表現としての自律的な面白さがあるかどうかということに焦点を合わせて一つ一つをみることになるのである。

第三は、審査員が固定化されていないことである。また作り手より学識者中心で構成していることも、この展覧会の特徴の一つであろう。

以上のように、作風を問わず、サイズ制限もない「女流陶芸公募展」は、いわば現代日本陶芸界の幅と奥行きを凝縮して見ることのできる伸びやかで自由な展覧会の一つとなっている。

(二)「女流」について

二〇〇六年の授賞パーティーの会場で、後援する朝日新聞社の学芸記者から質問があった。「今なお『女流』を名乗るのですか」。記者自身が必ずしも疑問を感じているというのではないという。記事を書くに際し、「女流」という言葉に対する、ジェンダー・バイアスに敏感な読者の反応を気遣ってのことである。大手新聞社で仕事をする記者の当然の懸念であろう。ちなみに「女流陶芸」の正式英名は Women's Association of Ceramic Art というニュートラルなものだ。日本語の「女流」というレトロな単語には、どこか「一段低い世界」というマイナスイメージがつきまとう。今日「女流」が普通に用いられるのは、棋士の世界など限られた業界である。主催者が名称を変えると決断するならもちろん誰も反対しないであろう。しかし、坪井明日香代表はまだ「検討中」のようだ。「名称のことについては、今後、会の皆と話し合ってみたい」との考えである [註1]。

単純には名称変更しがたい理由の一つに、「女流陶芸」という語の歴史性があるだろう。例えば「朝鮮」という言葉は通常単独で使うことを避けるが、日本が陶芸技術の多くを「朝鮮半島」から伝えられたのは、揺るぎない歴史的な事実である。これを「現在の韓国や北朝鮮から」などと言い換えると、何やら歴史的な空気が一掃される。事情は違うが、「女流陶芸」も「女性たちの陶芸家グループ」には違いないけれども、言い換えた途端

188

一九五〇年代の終わり、坪井明日香を中心に じ人の女性が自分たちの発表の場を求めて、伝統と革新の京都で立ち上がったという時代のニュアンスが薄れてしまう。大正期に男性作家たちが個人作家の時代を迎えていく一方で、戦前まで、窯に触れれば穢れると言われ、絵付作業の一部に追いやられていた女性たちが、自力で立ち上がったという画期的な歴史的事実が、現代の無気質な塗料で均一に塗られてしまうような感覚がある。女流陶芸は「女流」の「陶芸」ではなく、戦後誕生した「女流陶芸」という四文字の固有名詞なのだ。

似たようなことは一九四六年、三岸節子や桂ゆきら、一一人により結成され、二〇〇五年に六〇回展を迎えた「女流画家協会」にも言えよう。女は座敷で日本画の花鳥でも描いていればよい、油絵は男の仕事、といった風潮が、かつての日本にあったことを創立会員の一人である桂ゆきは語っている。

美大も芸大も女子学生が多勢を占め、公募展でも女性が賞をさらうような事態が珍しくない今日では想像しがたい歴史が、"女性たちの近代化"への道程にあったのではないか。さらに名称変更を、単純に「時代に即応」し、では名称変更を、どのような役割を果たしてきたのか。また、「女流陶芸」は日本の近現代陶芸史の中でどのような意味を持ち、どのような役割を果たしてきたのか。また、「女流陶芸」という語がもつそのような歴史性を鑑みれば、単純に「時代に即応」し、では名称変更を、どのような意味を持ち、とはしがたいのであろう。

本稿は近現代陶芸史の中で「女流陶芸」を顧みることにより、女性たちの自我や「個」の獲得の歴史という視点から陶芸史をより深く捉え、未来への展望を見出そうとするものである。それはまた日本近代史の本質的な部分を理解することでもある。

# 日本陶芸史における近代的自我の獲得――「女流陶芸」誕生以前

## （一）近代的自我と創作

我が国において今日に通じる陶芸の個人作家が誕生したのは一九一〇年代から二〇年代にかけて、つまり大正時代のことである。彼らは、なによりもまず、近代的な自我をもち、自己表現としての創造的な陶芸制作を志した。我が国でこの近代的自我が自覚されるようになったのは、明治中期から後期にかけてのことである。まず、文芸や思想の世界において、二葉亭四迷や夏目漱石らの文章により近代的自我は世に知られていくこととなる。この「近代的な自我」すなわち「個人」や「個」という価値観は、芸術表現上の「創作性」の重要性を自覚させた。新しいものを生み出すという意味の「創作」という言葉が、活字としてタイトルに使われたのは、明治期のことであり、その最も早い例の一つに、一九一〇（明治四三）年創刊の詩歌雑誌『創作』がある。また、同年創刊された美術・文芸雑誌『白樺』は人道主義、理想主義に基づく「個人」という価値を日本人の間に普及する媒体の一つとなった。同じ年、高村光太郎は「緑色の太陽」という文章において「芸術界の絶対の自由」を求め「芸術家の人格に無限の権威を認め」るとして近代的自我を高らかに謳っている。文芸・思想の世界ではまた、厨川白村（くりやがわはくそん）が小泉八雲の講義に基づき「創作（性）」の類義語である「オリヂナリテ（ママ）（独創性）」を説明する文章を、一九一八（大正七）年一月付で残している。

そうした機運の中、明治の終わりから大正にかけて、絵画や彫刻などさまざまなジャンルで個性表現が開花し

ていくが、とりわけ大正時代には、陶芸、工芸を含む多様な領域で個人の創作性が本格的に謳われるようになっていった。例えば坪井明日香の師であり、四弁花模様や羊歯模様を創案した富本憲吉の「模様より模様を造る可からず」という創作理念は、一九一三(大正二)年に富本がバーナード・リーチと語り合う中で生まれたものである[註2]。富本は、一九一一(明治四四)年に創刊された女性たちによる文芸誌『青鞜』の同人、尾竹一枝と結婚した、この時代を象徴するフェミニストでもあった。

大正期はまた、同じ一九一三(大正二)年に産業工芸・美術工芸の区別なく出品の対象とした初の官展「農商務省図案及応用作品展覧会(農展)」が創設され、ここでも「創意」は評価の重要な基準とされている。さらに展覧会の名称や、団体の名称などにも「創作」は多用されていく。一九一八(大正七)年には文展から離脱した京都の若い日本画家たちが「国画創作協会」(一九二七年富本を中心に工芸部が誕生、一九二八年から国画会と改称)を創設、楠部彌弌はこれに触発され、一九二〇(大正九)年陶芸団体「赤土」を結成している。また、一九一八(大正七)年には山本鼎らが「日本創作版画協会」を創立、リーチは翌年の第一回展に創作版画を出品した。富本も『とりで』『卓上』など、大正期の雑誌の表紙をはじめ、「自画自刀」もしくは自画・自刻・自摺の創作版画を制作し、創作版画運動に影響を与えている。一九二一(大正一〇)年には、河井寬次郎が「第一回創作陶瓷展」を開催(五回展まで継続)、染織では小合友之助らが図案創作社を設立、一九二五(大正一四)年には、図案家・杉浦非水らが七人社を結成し、翌年「第一回創作図案展」を開催している。そうした「創作図案」という言葉が普及していくのも大正期以降のことである。個人の「創作性」(独創性)が、芸術表現上の最重要課題になっていった。

昭和に入ると帝展第四部美術工芸の部門をはじめ、陶芸(工芸)作家が作品を発表する場が確立されていく。

作品の実態からすれば当初は模索しながらであったにせよ、ものを作る人間の"作家性"が問われるようになるのである。昭和初期の展評には「オリジナリティ」という言葉が再三登場する［註3］。ある作品が、他ならぬこの作家の表現であるという独創性、個別性が徐々に求められていったのである。

以上のように、大正期には、近代的な自我の獲得に伴い、創作性―独創性（オリジナリティ）―個別性―作家性という価値形成がなされていった。なお、大正から昭和にかけての代表的なオピニオンリーダーである柳宗悦は、無名の人々の作る雑器に美を見出した人物であるが、柳もまた一方で「創作」や「個人作家」という価値を、いちはやく主張していることも特筆しておこう［註4］。

（二）創造行為、創造のシステムにおける「個」・「手わざ」・「もの」―制作の"実材主義"

表現における創造の主体自身の自我や個性の発露は、大正期における美術、工芸全体における特徴である。しかし、日本では導入当初から創造の主体と手わざが一致していた油彩画などとは異なり、産業と地続きで分業製作を発達させていた陶芸（工芸）は、造形の核となる部分を中心に、創造の主体の個と手わざを一致させていくことで「個人」や「個性」の表現を確立していったという側面がある。つまり、陶芸、工芸に関しては、個人の自我の表明のために"創造のシステム"を分業から一貫制作主体へ、少なくとも自分の表現の核となる部分は自身の手で行う方向へ変革したという側面を持つのである。

大正以降に現れる陶芸表現の在り方が、明治的製作と区別されるのは、制作目的が自己表現にあることと同時に、"創造のシステム"における自己のアイディアと手わざの一体化という点である。端的に言えば、統括的製作から直接的制作への転換である。

192

大正期というのは、換言すれば、創造の主体である作家の「個」と、作家自身の手わざとを結び付けようとし始めていった時代なのである。その意味では、「個」の表現に際し、手わざと個を結び付けることで、個人という価値観を獲得していった時代なのである。日本の陶芸家（工芸家）たちが、手わざと個を結び付けることで、個人という価値観を獲得し、轆轤を挽かず主にデザインや絵付に徹したリーチという二人の個人作家のありように、東西の個人主義的芸術観の相違が表れている。

元来、西洋の価値である「個人」や「個性」に基づく「創意」を、手わざや身体性とセットにして表現する——これを筆者は、"創作の実材主義"と呼んできた。それは二十世紀初頭の日本に胚胎し、壮大なスケールで今日まで脈々と育まれてきた日本の近現代造形史におけるイズムといってもよいだろう。

### （三）「前近代」の女性たち

大正期、そうした陶芸や工芸の個人作家が誕生していく一方で、女性たちは、旧態依然とした分業制手工業産業の一セクションに限定されがちであった。とりわけ因習と伝統の根強い陶芸の世界では、大正以降の個人作家誕生の動きは、主に男性作家らの間の出来事であった。今日の女性陶芸家たちの活躍からすれば想像しがたいが、女性たちが個人作家として制作し始めたのは、そう古いことではない。戦前まで、日本の女性陶芸家の前にはさまざまな障害があった。日本人が徐々に個人主義的芸術観を獲得していく大正から昭和にかけてなお、そうした状況は継続しがちだったのである。

例えば備前では大正時代頃まで、「姫弟子（ひでし）」と呼ばれる手轆轤を廻す若い女性たちがいた。備前に電動轆轤が普及した今では、御伽噺（おとぎばなし）のような話であるが、「赤い色をした襷をかけ、絣の着物を着た姫弟子が陶工の前で、

193

時にはロクロ唄を歌いながら、おおらかにロクロを手で押すようにして」[註5]廻したのである。また「姫弟子は未婚であることが第一条件で、もちろんロクロを廻すのだから身体が丈夫でなければならず、また陶工の望む通りにロクロを廻さねばならないのでこころのやさしい素直な女性でなければならなかった」[註6]という。

もちろん、姫弟子を務めた女性たちは必ずしも虐げられていたわけではなく、牧歌的な営みをむしろ幸福に感じていたかも知れない。しかし制作者としての「個」の自立という面からすれば、「やきもの大国ニッポン」の歴史の中で、すぐそこに土や窯を見ながら、陶芸における造形の核心部分からは女性が遠ざけられていた時代が確かにあったのである。

備前で作家を志す女性が初めて本格的な弟子入りを認められたのは、一九六〇年代初め、金重陶陽（かねしげとうよう）に学んだ森岡三知子という女性である[註7]。戦前の備前は、今日の開かれた備前の様子に比べれば、女性陶芸家の「個」は未開の状況であった。京都においても、例えば女性の仕事は染付のうち、濃（だみ）の作業のみを担当するなど、極めて部分的な職人仕事に限られがちであった。

女性陶芸家たちの近代的な自我の獲得とその本格的な発現は、昭和、特に戦後に託されることとなる。ただし、前述のような大正期の陶芸界、美術界の（正確には主として男性たちの）動向が、その基盤となったことは確かであろう。

194

# 坪井明日香の歩みと女流陶芸

## （一）坪井明日香、作陶への道

のちに女流陶芸を結成し主宰する坪井明日香は、一九三二（昭和七）年、造船などに携わる実業家を父に、大阪に生まれた。先進的な教育機関である自由学園で、彫刻家・清水多嘉示に学んでいる。「本質的にムーヴマンのあるものが好きなのね。端正な作品の魅力も分かるし好きだけれど、私はもっと動きのある自由なかたちを作りたいと思ったの」。自身の造形性について坪井はそのように語っている。「動きのある」つまり「動勢」ということをごく自然に「ムーヴマン」と彫刻用語で説明している坪井の造形感覚には、若き日に学んだ彫刻家清水の影響もあるだろう。それはもちろん、陶芸の師となる富本憲吉の「立体の美術」という造形観にも符合するものだ。

一九五三（昭和二八）年、坪井は清水を介して泉涌寺の釉彩工芸に入り、ここで五、六年轆轤や釉薬を学びつつ、富本憲吉が主宰する新匠工芸会（当時新匠会）に出品を始め、一九六三（昭和三八）年に富本が没するまで師事している。釉彩工芸をやめてからは、最初、泉涌寺のたち吉の倉庫を借りて工房とし、その後やはり泉涌寺に工房を構えている［註8］。

戦後、富本も京都に移り住み、泉涌寺で作陶しているが、大正ヒューマニズムと西洋的な近代精神の体現者であった富本は、坪井によれば自由学園と付き合いがあり、学校の皆勤賞の記念品であるペンダントやブローチなどを制作していたという。「絵付だけとか、女の人が仕事の一部しかやらせてもらえないような時代に、土練り

から成形から全部やんなさいって、富本先生はおっしゃって」[註9]。
富本は単にイギリス経験から西欧風マナーをもって坪井に接したというだけでなく、努力して個人作家の創始者の一人となった経験から、陶芸界の外部から入り、陶芸の個人作家という在り方を坪井に対しても男女の別なく伝えようとしたのであろう。

富本が「土練りから成形から全部」やるよう諭したことの意味は大きい。それは陶芸の世界におけるジェンダー・バイアスの撤廃を意味すると同時に、自らの手わざを通して直接土と格闘し、表現に至るという、今日に通じる陶芸の個人作家の姿勢を示すことであり、"素材と技術に根ざした実材表現"としての陶芸の薦めでもあった。本格的には、坪井がそうであったように、戦後のことといってよいだろう。

女性の個人作家の歴史は、わずかな例外を除けば、昭和に入ってようやく始まったのである。

### (二)「女流陶芸」の誕生

女性たちの陶芸制作に風穴を開けたのが、一九五七(昭和三二)年、坪井明日香の呼びかけにより、七名の女性によって京都で結成された「女流陶芸」であった。メンバーは坪井のほか、同じ新匠会に出品していた皿谷緋佐子(現在、日本工芸会正会員)、谷浩美、京都の工芸試験所で学んだばかりの武部博江、中塚明子、そして橋上三八子、覚道良子である。会派を超えた自由な団体として、活動は始まった。結成の動機として坪井は、「女流陶芸」立ちあげ以前に一、二度出品した、大阪の百貨店における女性の工芸展で、漆芸などほかの工芸に比べて陶芸の弱さを感じたことであると証言している。「漆やほかの工芸はあったのに、陶芸作品が少なかったんですね。陶芸はもっと頑張らないとと思って」[註10]と坪井は言う。

第一回展が大阪心斎橋のガスサロンで開催されたのが一九五九(昭和三四)年であるため、女流陶芸はしばしば文献により一九五九(昭和三四)年の誕生と記されているものがあるが、結成を呼びかけたのは、坪井によれば二年前だったという。ちなみに「四耕会」の創立が一九四七(昭和二二)年、「走泥社」が一九四八(昭和二三)年。圧倒的な歴史とそれに拮抗する自由を求めてであろうか、戦後の新風はしばしば京都から吹いてくる。

ただし女流陶芸は、四耕会や走泥社のようにマニフェストらしきものを出した訳ではない。これもほとんど外には出していない。経理上のことなどから、結成後しばらくしてやむなく「会則」を作ったが、これもほとんど外には出していない。「できるだけ何もないほうが束縛されないで自由にやれると思った」からである。「序列や順番で認められるのではなく、キャリアがなくても、いいものを作れれば明日からでも認めてくれる。そういう場であってほしいと思いました」。自由である代わりに、唯一、「趣味ではなく、プロ意識をもって制作すること」を絶対の条件とした。それは女性陶芸家たちによる「作家」という近代的な自意識の表明でもある。

「女流陶芸」の立ち上げは、坪井自身にとっても陶芸家としての自我の目覚めであり、"個の自覚"であった。

展覧会をスタートさせた一九五九(昭和三四)年には、三回の展覧会を大阪心斎橋のガスサロンで行う意欲を見せている。一九六一(昭和三六)年には、第一会場を京都府ギャラリーに移し、この年から毎日新聞社らの後援を得、巡回展も行うようになった。公募を採る以前のこの同人展時代には、いわゆる自由な表現と併設で、「サラダボール」(第五回展)、「つけものセット」(第八回展)など自らテーマを立てての発表もした。販売などを意識したというよりも、研鑽のために自ら課題を出し合ったのである。女流陶芸公募展の会場が、現在の京都市美術館の半分程にあたるスペースであった京都府ギャラリーの時代に、石黒宗麿らも会場を訪れている。

(三) 女流陶芸公募展の出発―ターニングポイント：一九六〇年代後半から一九七〇年代

創立一〇年後の一九六七（昭和四二）年、女流陶芸は最初の転機を迎える。後援の毎日新聞社の助言もあり、女流陶芸は公募式を採用したのである。公募スタート時の会員は坪井のほか団体の創立メンバー皿谷、佐藤富士子、島井宏子、林道子の五名であった。坪井によれば公募形式を薦めたのは、毎日新聞の美術記者をしていた亀田正雄であったという。「公募展になって俄然作品内容がよくなりました。厳しいけど、会にとってそれはいいこと。会員の作品もよくなります。会員も安住できなくなって。

一九六四（昭和三九）年、国立近代美術館の展覧会で外国の陶芸が本格的に日本に紹介され、一方で、昭和四〇年代には、日本の陶芸家が陶芸の指導者として渡米するなど、昭和二〇年代の四耕会や走泥社に続く「前衛」の気分は、第二の高揚期を迎えていた。また、昭和四〇年代には陶芸以外の分野からやきものの世界に参入、陶芸家たちに刺激を与えた、坪井とほぼ同世代の作家たちがいる。

一九六八（昭和四三）年、公募形式二回目の展覧会では、彫刻を学んだ荒木高子が出品し、女流陶芸賞を受賞、会員となった。当時の荒木は聖書のシリーズではなく、黒陶の作品を制作していた。その主張ある作品は女流陶芸に大きな刺激を与えたという。昭和四〇年代は女流陶芸全体に、オブジェの勢いが目立つようになっていく。昭和四〇年代から五〇年代にかけて、女性陶芸家の先駆的存在として頭角を現してきた者の内、女流陶芸の関係者以外では、絵画を学び、印刷的技術をやきものに取り込んだ三島喜美代、日本伝統工芸展に出品する釉裏金彩の小野珀子（はくこ）などがいる。

しかし、どちらかといえばコンセプト優位の仕事を展開する荒木や三島に比べ、坪井は陶芸の造形力を探求し

る方向の堅実な展開を示していく。女流陶芸に長く出品している大阪の水野ひさの、石川の橋本美智子、秋田の皆川典子らにもそうした「堅実さ」はさまざまなかたちで見ることができる。東京の染野幸子（現在、板橋廣美主宰のウインズ陶芸研究所で制作）のオブジェなども、やきものの性質を活かした表現である。備前に生まれ、一九七〇（昭和四五）年に山本陶秀や松井與之に学んだ川井明子が独立し、女流陶芸に参加し始めるのも、やはり昭和四〇年代後半のことである。

昭和三〇年代から四〇年代にかけては、陶芸団地など住環境の整備も進み、電気窯や土練機、粘土を全国各地へ輸送可能とした「ビニール」が普及するなど、材料や道具の進歩や合理化が、女性陶芸家の肉体的ハンデや経済的負担を軽減、その活動を支えてきたことも見逃せない。年齢的にはやや遅いスタートを切ったとしても、制作意欲さえあれば、マイペースで作陶活動を展開し得る環境が形成されていった。電気窯はまた、薪窯などの代替としての役割を果たすだけでなく、電気窯ならではの新たな表現も可能にしている。特に、一九六〇年代半ばには煙を出す窯が規制された京都の作家にとって、電気窯普及の影響は大きい。

坪井自身の作品もまた、昭和四〇年代末頃に大きな変化を示すようになる。当初は、新匠会の初期出品作などと同様、《流釉大鉢》のようないわゆる器物を出品していたが、一九六六（昭和四一）年、中国訪問中に文化大革命を体験して衝撃を受け、その後、作風が変容していく。富本没後の一九七二（昭和四七）年に新匠会展で富本賞を受賞した作品も自由造形的な作品であった。「前衛という意識はなかったんです。ともかく造形的にもっと拡がりのある、イメージの大きいものをつくりたかった。そのためには形から変えていくしかないと思った」という。ただし、坪井の〝造形革命〟は、奇を衒うようなことではなく、むしろ古清水をはじめ、古いものを見直すことから始めたという。「ムーヴマン、それともう一つ、私の根底には京焼があるの。京焼っていろいろな

工夫があって面白いのね」。

第七回女流陶芸公募展に出品された坪井の昭和四〇年代後半を代表する《歓楽の木の実》など、乳房をモチーフにした一見大胆で官能的なシリーズにさえ、金銀彩を生かしたどこか「京都」を想わせる雅な美意識がみられるのである。そこには、陶芸家の環境としては最も厳しく、また刺激的でもある京都に根を張り、作家を貫いていこうとする自律した表現者としての意志がある。

（四）女性作家の躍進と女流陶芸――一九八〇年代以降

一九八六（昭和六一）年、女流陶芸は公募二〇回を記念して国際陶芸学会事務局長マリー・テレーズ・クーリー氏による「ヨーロッパの女性陶芸家たち」というテーマの講演会を開催している。翌年四月一日発行の『藝文京』二一号（京都市芸術文化協会編集）に紹介された講演内容と作品図版からは、当時のヨーロッパでも、洗練されたうつわからトーテムポールのような大作まで幅広い表現が展開されていたことがわかる。誌面は「クレイワークの方向」という記事の見出しを付けている。

日本においても、昭和五〇年代後半以降すなわち一九八〇年代は「クレイワーク」という狭義の現代美術や彫刻とクロスオーバーする土の造形も含め、大型作品が台頭してくるなか、一九八〇年代半ばには、いわゆる「超少女」と呼ばれた女性作家が陶芸の世界にも現れ、美術界、陶芸界双方から注目される一方で幾多の批判も浴びた［註11］。「当事者」の一人であった田嶋悦子は、学生時代より、女性性とは何かについて問題意識を持っていたという。当時の田嶋作品がもつ天衣無縫の少女性や少々過激な色彩の乱舞、造形の拡張に対し、批判はやきものとしての意義の有無などには及んだが、表現中にみられた、女性の身体イメージなどについて、その背後にあっ

200

た精神世界、作家の内部にあって炸裂した何かについて、評論家が想像を巡らすことはほとんどなかった。その意味で、批判の妥当性については今後検討されねばならないであろう［註12］。むしろ田嶋の活動は、美大・芸大出身作家時代の到来を象徴的に告げるものの一つであった。戦後の女性陶芸家の育成に貢献した最大の要因は、なんといっても教育環境の充実である。入学して初めて土に触れるような、いわゆる〝美大・芸大世代〟の活躍は、男女の別を超え、今日の日本陶芸の活況を牽引する役割を担うといってもよい。

大学以外にも、愛知県立瀬戸窯業高等学校、京都市立工芸試験所、佐賀県有田窯業大学校、戦後公営となった多治見市陶磁器意匠研究所、金沢卯辰山工芸工房など日本の公的な陶芸や工芸の教育研究機関は、今日、大学教育とはまた異なる専門的かつ実践的な陶芸教育と研究の場として、作家、デザイナー、職人など、他方面に人材を輩出している。さらに、昭和の終わりから平成にいたり、つまり一九九〇年代には、信楽や瀬戸など、レジデンス事業や施設の充実も、一定の教育を経た若手がさらに研修・交流する場として有効に機能している。女流陶芸にもこの数年、多摩美術大学出身の星巻ら、美大・芸大出身者にエネルギッシュな大作が見られるようになった。二〇〇六年の受賞者、京都市立芸術大学の白川真悠子や、大阪芸術大学の村田佳穂も一抱えでは及ばないサイズであり、それぞれ素材と技術の極限に挑むような意欲的な作品であった。

一九八一年（昭和五六）年の第一五回女流陶芸公募展図録「ごあいさつ」に、「繊細、優美、華麗と女性の作品につきものの評のほかに、何か変わったものが、この一五周年の記念展の収穫に加われば」と、坪井は言葉を寄せているが、まさに、そうした従来的な「女らしさ」のイメージとは異なる、あるいはイメージを別次元へと拡張する、大胆で多様な表現が、昭和五〇年代後半以降、平成の現在まで、見られるようになっている。それらはしばしば乾燥や焼成をクリアする極限のフォルムやサイズに挑戦する作品である。また、一方で萩の松尾優子

の磁器のような洗練されたうつわの存在も見逃すことができない。"等身大の表現"は、作家それぞれの個性により、うつわがたを含め実に幅広い内容となっている。

## 二十一世紀の女流陶芸

### （一）女流陶芸二〇〇三への坪井明日香出品作から―信楽での制作

二〇〇三年の女流陶芸に、坪井は現代女性の四つの様相を表現した《天衣の女　エネルギーの女　仙境の住人　走る女》を出品した。女体の一部をイメージさせるこの四点組の作品は、信楽で制作されたものである。坪井は、二〇〇三年六月から一一月まで滋賀県立陶芸の森創作研修館アーティスト・イン・レジデンスの招聘作家として滞在制作した。

レジデンスの研修生は、坪井からすれば、孫ほどに若い。制作時期を一部共有した松本ヒデオや杉浦康益らベテラン作家よりも、さらに二回り程年長になる坪井の存在は、ともすれば閉塞的な環境におけるストレスからくるレジデンス内の不協和音を調整し、また周囲の研修生らにさまざまな制作のモチベーションを与えたようだ。確かに、一九六〇年代の終わりには当時の「前衛」陶芸の推進者の一人であった坪井が、かつて日に二〇〇個の轆轤挽きをしていたエピソードなど、若き研修生にとって興味深いものであろう。しかも坪井は決して「若い時分の苦労話」ではなく、実に淡々と客観的に作陶家の行為として振り返る。

「学校勤めを始めるまでしていた器作りの方が、学校の給食より稼いでいたの（笑）。毎日、毎日二〇〇個くら

い轆轤を挽いて。でも轆轤って慣れてくるとイージーになるのね。目をつぶってても挽けるのよ」[註13]。坪井はそうした轆轤挽きの器を「たち吉」に卸していたという。

また、坪井はレジデンスの窯ならではの大作に挑む上でさまざまな工夫をしている。曲面部分の粘土にコルクのチップを混ぜて土の質感を強調し、同時に作品の重量を軽減し体力の不足を補っている。作品下部分の型についても、重量がありパターンの限定される石膏ではなく、木片を組み合わせた木型を利用することで、さまざまな形態を生み出すとともに、形態のリズムを明快にしている。陶芸の〝身体性〟による一種の制約を、逆に表現に活かしているのである。素材と技術に根ざした実材造形の論理を能動的に展開してきた陶芸家のありようである。「夜一一時、一二時過ぎて、電気ついてるなーと思って行ってみると、いつも坪井さんが一人で仕事してはって」と同時期に滞在制作していた松本ヒデオは証言している。加齢による肉体的不便を受け入れながらも、経験と工夫を武器に、作家は、生涯、土に挑み続けるのである。

坪井は女流陶芸の公募三五回を記念した文章の中で次のように述べている。「(女流陶芸は)ある種の新風は巻き起こしたかもしれないが、他方からは未だに素人の集団のように扱われることがある。(略)そのことで想い出すのは故富本憲吉先生が生前、加藤土師萌(はじめ)氏からいつ迄たっても素人扱いされたのをいやがって居られたことである。私なりに共通点を見出して面白く捉えている」[註14]。

作家であり続けるということは、「上手くなる」ということではなく、自己の創造性を引き出すために、土と真摯に向き合い続けることである。それが富本にとっても坪井にとっても共通の姿勢であったのだ。

（二）女流陶芸の展望と課題

女流陶芸は、京都以外の会場における選抜展の開催や、節目には外国人講師を含めた外部講師による講演会などの催しを実施しながら、会員たちの研鑽に努めてきた。二〇〇二年には、文化庁の後援も得て、一九六一年以来女流陶芸をサポートしてきた毎日新聞社が不況もあり後援を退いたが、その年、文化庁の後援も得て三六回展を実施している。しかも着実に、応募者数が伸びている。さらに朝日新聞社、NHK京都放送局などの後援を得て三七回展を実施している。

近年、会員たちからは、自由な造形表現と実用陶器とに、部門を分けてはどうかという意見もあるようだ。数や内容のレベルから、そうした発想も検討することができるようになったと坪井はいう。現在、女流陶芸では、染野幸子、熊谷さくら、高野好子、日吉育子、松津恵美子、山内紅子、餘吾ひろこらが会員として安定した力量を示しているほか、赤川美穂里、石川裕子、須山昇華をはじめ若手の躍進も注目される。林香君ら復活組も頼もしい。集団である以上、運営にはリーダーも必要であり、坪井代表を支え、リーダーシップの取れる会員の成長も期待される。

女性たちの闘いは必ずしも孤独であるとは限らず、むしろ意志をもった女性たちに共感し、協力する者がともに歴史を切り開いていったという事実は認識されてよい。坪井明日香に関しては、例えば富本憲吉がその一人であり、興味深いことに、金重陶陽など、個人作家として先駆的な仕事をした工芸作家たちは、しばしば近代的なフェミニストでもあった[註15]。女流陶芸の成長に関しては、故上野照夫、河北倫明、元京都国立近代美術館館長・内山武夫ら学識者、さらに文化庁や京都府、京都市等地方自治体、毎日や朝日といった新聞社やNHKなどマスコミ関係会社のサポートがある。会場を提供してきた京都府ギャラリー、京都市美術館の役割も大きい。そうした協力体制を築いていった「女流陶芸」代表としての坪井の手腕もあるだろう。

204

## 結語──「団体」から「場」へ

ある集団が、発足当時の使命を終え解散するという状況はあるが、集団によっては、創立当初の使命は果たしつつも、時代の流れの中で新たな存在意義を担う場合がある。グループが常にトップダウンで機能するとは限らない。芸術を志向するグループであれば、構成員が、時代の中で下から変革し動かしていくという状況はむしろ自然である。女流陶芸における若手の応募者の増加は、彼女たちが女流陶芸という「場」を要求し、活用し、自らの「場」として動かしていこうとする意識の表れでもある。

また、これまでの女流陶芸の審査を通して気づいたことに、女性たち特有の行動パターンと価値観がある。上からの命令によって軍隊のように動くのではなく、展示作業も後片付けも、各自が状況を見ながら阿吽の呼吸で自発的に動いていく。女性たちは（少なくとも女流陶芸の会員たちは）、権力や命令によって動くよりも、皆で何かを乗り越えるために、あるいは分かち合うために、見返りや出世とは別の価値観で動くのである。「女性的である」ということを、奥ゆかしさやエレガントといった旧来的な「女らしさ」ではなく、アンチ権力、脱ヒエラルキーを自然に展開するしなやかさとして示してきたのが「女流陶芸」という団体である。「女流陶芸」は今日、「組織」というよりも、より開かれた「場」へ、集団硬直を起こすことなく、自由でフレキシブルな姿勢を貫いてきた「団体」から、「場」の役割を担っているのである。

女流陶芸の在り方は、我が国に在るさまざまな団体の将来に一つの示唆を与えてもいるであろう。多くの可能性を孕みながら、女流陶芸ならではの柔軟でひたむきな姿勢の延長に、会員や出品者が二十一世紀の陶芸界におい

て、さらに生き生きと活動していくことを期待する。美術界一般において、フェミニズムやジェンダー・バイアスが、意識化された二十世紀を経て、女流陶芸は新しいフェミニズムの地平をも切り拓いていくにちがいない。ただし、すべては制作の継続が前提である。筆者もまたリベラルなフェミニストの一人として、「女流陶芸」のゆくえに注目していきたい。

註1：坪井明日香への筆者インタビュー、二〇〇七年三月五日、於・京都。筆者による正式インタビューはこれが三度目である。以下、断りのない限り、本文中の坪井の言葉はこれによる。
註2：『工芸』一九三三年一〇月、一八頁及び四四頁など参照。
註3：『東京朝日新聞』一九二七年一〇月二七日ほか。
註4：座談会／柳宗悦、西澤笛畝、小山冨士夫、杉原信彦「重要無形文化財（工芸）をめぐって」『芸術新潮』一九五五年八月。
註5：藤原啓『カラー日本のやきもの七 備前』淡交社、一九七四年。
註6：上掲（註5）。
註7：外舘和子「備前焼の歴史と現代性」『備前焼の魅力』茨城県陶芸美術館、二〇〇四年、外舘和子「女性陶芸家に門戸を開いた近代精神の人」『週刊朝日百科人間国宝シリーズ三〇　金重陶陽』朝日新聞社、二〇〇六年参照。
註8：その工房は今も残っているが、坪井は現在、東山区本町で制作している。
註9：坪井明日香への筆者インタビュー、二〇〇三年七月一三日、於・信楽、二〇〇三年一一月一九日、於・京都。
註10：同インタビュー、二〇〇三年。
註11：特集「美術における超少女たち」『美術手帖』一九八六年八月。
註12：外舘和子「女性たちの陶芸史、そして現在」『炎芸術』八〇号、二〇〇四年参照。
註13：同インタビュー、二〇〇三年。

註14：坪井明日香「変貌する女流陶芸」『二〇〇.女流陶芸』図録。
註15：外舘和子『中村勝馬と東京友禅の系譜─個人作家による実材表現としての染織の成立と展開』染織と生活社、二〇〇七年。

# 備前焼の歴史と現代性

## はじめに――備前焼研究史と本稿の視点

　備前焼に関するこれまでの主な企画展覧会としては、「備前一千年展」（一九七五年、毎日新聞社主催）、岡山県立博物館特別展「備前焼」（一九七九年）、「備前の名陶―その源流から現代まで」（一九八三年、日本経済新聞社主催）、岡山県立博物館特別展「日本の古窯」（一九八六年）、岡山県備前陶芸美術館特別展「日本六古窯」、大阪・心斎橋大丸「備前焼一千年の流れ展」（一九九一年）などがある。海外では、近年セーブル市にあるフランス国立陶磁器美術館で「備前焼千年の伝統美展」（一九九七年）が開催され、翌年日本にも巡回された。
　備前焼における歴史的、考古学的見地からの研究は、一九二〇年代末頃からの永山卯三郎の郷土史研究に始まり、古備前研究の第一人者・桂又三郎ほか、特に地元研究者らを中心に地道な研究が続けられてきた。戦後は、他方面の専門家がそれぞれの立場から多角的、かつ科学的に備前焼を解明しようという試みもなされている[註1]。さらに近年は、高度経済成長に伴う開発による窯跡や遺跡の調査が進み、実証的な解明がなされつつある。
　本稿もまた、そうした考古学的、科学的な先行研究に多くを負いつつ、現代という視座に拠って備前焼の歴史を顧みようとするものである。換言すれば、八〇〇年以上もの間、無釉焼締をほぼ貫いてきた一見最も保守的と思われる備前のやきもの史における「現代性」の一端を考察するものである。それはまた備前焼最初の重要無形

208

文化財保持者・金重陶陽を八〇〇年という歴史の中で捉えなおす作業でもある。

## 備前やきもの史と「備前焼」の成立

今日の「備前焼」の主な特徴を挙げるならば、①釉薬を用いない焼締陶であること、②酸化炎焼成を基本に赤褐色の器肌を生じさせること、③窯詰めの工夫により、胡麻・桟切・牡丹餅・緋襷などの窯変を生じさせることであろう。今日我々が備前焼と聞いてイメージするこうした条件は、いつごろ獲得されたのであろうか。

備前焼のルーツは、五世紀に朝鮮半島からの渡来人が技術を伝えた、岡山県邑久郡長船町周辺で、六世紀頃始まった木鍋山窯をはじめとする、邑久窯跡群が起源である。より直接的には、薪などの燃料の獲得や他の産業との関係から、窯は徐々に移動し、平安時代末から鎌倉時代にかけての十二世紀末から十三世紀初頭には、備前市伊部の山麓地域に築かれるようになった。「地域」という点における「備前焼」の誕生である。

当初、備前焼の色や器の種類は須恵器と同様で、青灰色の碗、小皿、こね鉢、甕、瓦などが焼かれていたが、鎌倉時代中頃にはこね鉢の内側に縦の筋を入れた擂鉢が現れ、擂鉢・甕・壺という、いわゆる中世古備前の三器種が主力として生産されるようになる。また室町時代には、酸化焼成による赤褐色の肌に、黄胡麻などの自然釉がかかった景色が一般化した。焼成方法にかかわる今日の「備前焼」のイメージの成立である。

室町時代末頃になると、備前焼史上重要な展開がみられる。伊部山麓に点在していた中小規模の窯が南・北・西の三カ所の大窯に統合され、陶工たちが数人から十数人で、共同経営を行うこととなったのである。この頃の

主な窯元は土師の名門であった大饗、金重、木村、寺見、頓宮、森のいわゆる備前六姓であった[註2]。この中世という時代を、今日的に顧みて注目される点は備前焼に銘が現れるようになったことである。記号のような窯印などは、他の地域でも見られることがあるが、この時期の備前では、器の最も目立つ位置に、明確に作者の名が刻まれる例が少なくない。銘の内容は次の三種に分類できる。①注文で作られ製作者が製作年月日・用途・土質・技法・注文主・作者名などを記したもの。②注文主や備前の陶工が寺社などへ寄進するための理由・製作年月日・作者名などを記したもの。③その他、陶工が製作年月日や作者名を記したもの[註3]。

紀年銘のある備前焼の内、壺では最古のものが岡山県の千光寺に伝わる重要文化財《古備前四耳壺》である。胴の分かりやすい位置に「石井原山之 橋本坊之 常住物也 歳次 福安元年三月廿三日 甲子 作者伊部村之釣井衛門太郎」と刻されている。つまり、目的や制作年、作者名が記されているのである。また、「ひねりつち」など、土質や技法を刻んだものもある。こうした備前焼における刻銘の理由としては、製作者や製作物の判別しやすさ、経済や取引の面からの必要性が考えられる。奉納される場合は記念的な意味もあったであろう。こうした古備前の銘は、造形的個別性という点では、今日的な意味での作家性の表明というより一家や一族などの組織を代表していた可能性が高いという意味の「個」的価値とは別のものである。しかし、少なくとも室町時代に早くも「製造責任」という考え方の萌芽が見られる点は、同時代の他のやきものと比較しても、備前焼が極めて今日的、現代的な要素を孕んでいたことを示している。あるいは現代社会に普及している商品説明や成分表記、トレーサビリティの発想の胚胎といってもよいだろう。

備前焼史上、室町時代に続くもう一つのエポックは、桃山時代である。丈夫さを売りにしてきた備前焼に、緋襷や牡丹餅など、華やかさが加味され、形状の上でも、水指・建水・茶入・花生といった茶道具や懐石用食器が

## 細工物の台頭──もう一つの備前焼、あるいはターニングポイント

江戸時代になると、有田や京都の施釉陶磁器に押され、また日本各地の廉価な実用陶器の流通などにより、備前焼も新たな道の模索を迫られる。備前焼史上のターニングポイントといってよい。茶の世界でも、小堀遠州のような「綺麗寂」を提唱する指導者が現れ、上品で、小綺麗なやきものへと受け手の趣向が変わっていく。備前茶陶の衰退は、その活況と同様、やはり作り手よりは受け手の問題であった。

そうした時代の趨勢に対する対処の一つが、薄作りの器物の表面にキメ細かく水簸した泥漿を塗り付けて焼く伊部手技法の開発であり、もう一つが香炉、置物などのいわゆる細工物であった。銘のある細工物で現存する最も初期のものは「元和五年　木村二郎介　卯月吉日」の銘がある《透文釣灯籠》（一六一九年）である。

岡山藩の『撮要録』によれば、寛永一三年（一六三六）年には、岡山藩主・池田光政が与八と新五郎なる名工二名を最初の「御細工人」として優遇し、扶持を与えている。今日の県指定重要無形文化財保持者の制度にも似たこの御細工人の制度は、廃藩まで続いた。また藩は狩野派の絵師を雇い入れ、細工物の図案（原図）制作や彩色を

台頭する。後に近現代の作家たちが制作のよりどころとする世界がここに展開した。侘・寂の精神に似つかわしい渋さをもつ備前焼は武将や茶人に好まれ、茶会記の多くに登場する。茶陶という領域においては今日でも備前焼に限らず、茶人や注文主の意向が尊重される傾向は少なからずあるが、黄金時代といわれる桃山時代の備前焼が、圧倒的に作り手よりも受け手によって導かれ展開した側面が強いことは確認しておこう。それは、この時代の絵画、例えば狩野派の障壁画が政治的権力と結び付いて華麗な展開をなし得た状況と通じるものでもある。

させた[註4]。池田家には狩野派の絵師による布袋や獅子の粉本が多数残されている。細工物には、酸化焼成によるいわゆる備前焼のほか、伊部手によるもの、白土に透明釉や白釉をかけ、あるいは白土を焼締めた白備前、素焼に顔料で着彩した彩色備前、還元焼成による青備前がある。岡山藩の『撮要録』巻二〇によれば白備前は正徳元（一七一一）年の初窯、彩色備前は正徳五（一七一五）年、青備前は元文四（一七三九）年が初出である。

細工物の成形は、初期には手捻りを基本とし、次第に土型が使われるようになった。土型使用の目的については第一に量産といわれている。しかし、本展の調査で作家宅や収集家の方々に数多くの細工物を調査させてもらったところ、同じ土型を使って、彩色と彩色でないもの、石膏型が土型に取って代わる。など、技法を違えたものを制作したり、複数の作品の型のパーツを組み替えるなどして、色調や形態のバリエーションを増やすといった造形上の工夫も多々試みられているようであった。単に生産量を増やすというだけでなく、雌型成形の性質を生かして種類をも増やそうとしたのである。

一九九八年の調査によれば、土型の土は本体の粘土と同じ備前粘土が使用され、土型の焼成温度は八〇〇度以下と判明している[註5]。型物であっても、型を外した後、再度毛彫りなどの彫刻を施すため、多くの手間をかけている。布袋や獅子、鳥は好んで作られたモチーフであり、用途としては香炉、香合、徳利、水滴などが作られた。香炉などは機能上、形態は分割されるが、分割位置は周到に検討され、極めて自然な位置で分割されるので、一見しただけではどこで分断されるか分からず造形的にも破綻がない。今日ジョイントによって大型作品をつくる現代陶芸家たちと同様の、分割に対する工夫や配慮が、これらの細工物にもみられるのである。また彩色備前における焼成後の着彩という発想は、伏見人形などの影響も指摘されているものの、近世陶磁史上極めて大胆な試みであるといえよう。また、土型には製作年、作者名があるものが少なくない。上記の調査によれば調査

212

数の三分の一から半数前後の年銘率である。現存する年銘入りの最古のものは、「元禄拾六年」（一七〇三年）金重利陶苑製作の獅子の土型で、作者名の初出は「宝永五年」（一七〇八年）の「利右衛門作」の布袋である。細工物のデザインの源泉は絵師の手にあり、または写し的なものが多いという意味では、こうした土型の銘について、陶工の手わざが確たるオリジナリティと結び付いた上での個の主張であるとは言い難い。しかし、その銘の大きさ、刻み込むという行為そのものにも、備前陶工の自我の発露がかいまみられるのである。
幕末の天保年間には、他の窯業地に遅れて備前にも登窯が築かれ、人形徳利や角徳利のほか、備前焼最大の細工物といえる宮獅子が製作されるようになる。融通窯と呼ばれた連房式のこの登窯は、大窯より格段に小さく、燃料も節約でき、製作や販売効率を高めたものと思われる。

## 現代備前の出発─金重陶陽という実材表現の作家の誕生

明治時代は備前焼が歴史上最も苦境を強いられた時代である。一八七一（明治四）年の廃藩置県により窯元に対する藩の援助がなくなり、融通窯や大窯は廃窯となり、共同窯から個人経営の窯へと移行していく。一八七三（明治六）年の「明治窯」や一八七七（明治一〇）年の「陶器改選所」など、室町末頃以来の共同窯の復興が試みられるものの、いずれも長続きせず、一八八七（明治二〇）年の森琳三の築窯をかわきりに、個人経営の窯が普及していく。今日の「窯元」の成立である。数名の職人を雇い、食器などを量産し、比較的廉価で販売する大衆窯が形成されていく。一方で、やきものは工業化が図られ、伊部陶器株式会社などで煉瓦（れんが）や土管といった窯業製品が生産された。そのような時代に、細工物や徳利の制作を辛抱強く継続した個人経営の窯元がある。本展が従来

スポットの当たらなかった細工物に焦点を当てたのは、それらが備前焼のもう一つの顔であると同時に、それら細工物の制作に、金重陶陽や山本陶秀ら近現代の主要な作家がかかわっているからである。「窯元の親方」の中から自ら実材を扱う陶芸家が誕生していく過程に、細工物は存在した。

備前六姓の御細工人の家系として知られる金重楳陽は、明治に形成された個人経営の窯を築いた一人で、細工物、特に毛彫りを駆使する鳥に名作を残している。伊勢﨑満・淳の父・伊勢﨑陽山は、しばしば写生から制作を始めたという意味で近代的であった。細工の名手としては他に永見陶楽、三村陶景、藤原楽山といった名が挙げられる。多くの陶工が転職を余儀なくされる中、個人経営の窯で細工物製作を続けた者たちである。金重楳陽から金重陶陽へという時代は、窯元の親方の中から個人作家（窯元の親方を兼ねる場合もある）が誕生・成立していく、まさに過渡期であった。

後に「備前焼中興の祖」と呼ばれる金重陶陽も、父・楳陽譲りの優秀なデコ師（細工人）として出発した。二〇代半ばで認められ、一九一八（大正七）年には陶陽を号し、一九二三（大正一二）年には自作の箱書きをするようになる。伝統的なモチーフを扱う場合も、陶陽の作は生命力が漲っている。例えば毬の上で獅子が逆立ちした《彩色備前毬乗獅子香炉》は、同テーマの古いものがあるが、陶陽のものは、様式化された中にも、蹴り上げた足などに動勢があり、全体として形態のバランスをとっている。

大正の終わりから昭和初期の貧しい時代、陶陽は窯を焚く費用を節約するため、七輪を重ねて細工物を一個ずつ焼くこともしたという[註6]。それでも、土型を外した後の毛彫りなどの削り込みには時間をかけ、香炉の内側なども均一な厚みで美しく仕上げるなど、時間と労力を惜しむことはなかった。「伝統」の上に細やかな工夫を凝らし、職人的端正さを保持したが、これら細工物にはあえて陶陽のサインを入れなかったものもあるという。

現役作家の物よりも、骨董の細工物の方が売れやすかったという事情からである。明治・大正・昭和初期には、骨董商が彩色備前の写しをつくらせ、また備前焼の修繕屋が素地を伊部から購入し彩色だけでしていたケースもある。陶陽は、細工物にどんなに手をかけようとも、それらが自分にとってはいわば職人の手仕事であり、また古い物の「写し」の範疇に留まることを実感したに相違ない。「手間のかかる小さい置物ばかりをやっていてこれから先どうなるのだろうか」[註7]と陶陽が悩んだ背景には、経済的不安だけでなく、細工物制作における葛藤を経て形成された、陶陽の創造の主体としての自我、「作家」意識が関与しているのではなかろうか。

細工物から轆轤物への直接的な最初のきっかけは、注文による「三尺五、六寸の」擂鉢の制作であった。そこで、ロクロをやってみようという気になった」「ただ職人の轆轤の仕事を見ていただけだが、案外わけなくできた。休んでいた職人の代わりに挽いてみると」[註8]。轆轤仕事に目覚めた陶陽は、昭和の初め、愛陶家、所蔵家を訪ねては桃山陶の実物に触れ、眼だけでなく手でかたちを確認し、土を吟味し、窯の構造を研究する。土は田土を水簸をせずに木槌などで砕き、足でよく踏み締め、寝かせて使用し桃山風の土味を再現した。また窯は、古備前の大窯を研究しつつも、むしろ格段に小さい三房の登窯を築き、秘密室と呼ばれるカセなど特別な焼成効果の生じやすい部屋を見出した。素穴と呼ばれる運道と一番の間の空間に注目し、そこを拡大したものが秘密室である。そうした窯の構造や土の扱いは、今日の備前の至るところに普及している。また、土や窯以外に炭栈切など意図的な窯変の焼成方法についても昭和初期に発見した。

従来、陶陽については桃山「復興」という役割が強調され、それは昭和初期の古窯跡の調査・研究の進展や、古陶磁雑誌の相次ぐ創刊などによる伝統文化再評価の機運など、時代状況からも抽出しやすい重要な側面ではある[註9]。しかし、陶陽自身は直接そうした動向に触れるよりむしろ先に、古備前の窯や土を研究している。しかも、

陶陽が築いた窯は桃山時代の大窯（窖窯）とは構造もサイズも異なる、合理的でコンパクトな登窯である。陶陽はまた古い物に関心を持つと同様、新しいものを積極的に試す開かれた近代的な作家でもあった。遺族によれば、戦後、土練機（どれんき）も電動轆轤もいち早く購入したという。しかし、土練機は土が練られ過ぎて適当な手ごたえがなくなるという理由で使用をやめ、電動轆轤も音がうるさい上に、足でのペダル操作でリズムが狂うことから、手回し轆轤に徹している。轆轤にコテではなく布を使う「カコ挽き」にこだわったのも、「布は形がないから、手の動かし方も自由」だからであり「備前焼の伝統」にこだわったのではないと語っている[註10]。つまり、新旧にかかわらず、常に選択の基準を自己自身に置き、自分にふさわしいものを採用した。桃山陶もいわば自己の作陶のための材料の一つであった。

陶陽の最終目標は、桃山の土や窯、作風の単なる再現ではなく、いかに自分の作陶をするかにあった。土は、精製法において桃山風を検討し採用したが、それだけでなく作陶時の土の状態なども重視している。自分の作陶に生かせるものをひたすら貪欲に取り込もうとしたのである。

突然の来客に応対している間に少し乾いてしまう。すると必ずもう一度土を練りなおして使うのである[註11]。轆轤を挽く際に自分が最も挽きやすい状態の土と接した。陶陽は陶芸家の中でも特に触覚の人、手の人であり、作陶の基準は徹底して自己にあった。窯元の親方ぜんとした父・楳陽に対し、陶陽は直接土と向き合う作家であった。陶陽の実弟で長らく助手を務めた素山（そざん）によれば、いわゆる「大衆窯」のシステムで職人を監督した楳陽に対し、陶陽は徹底して「自分でやった」という[註12]。さらに陶陽は作陶の各工程すべてに神経を通わせた。窯出しした作品の納得できないものを割るというのではなく、乾燥の段階で形を吟味し、問題があると思われたものは生地の時点で割っていく[註13]。いわゆる「焼き」の具合といった焼成効果の判断のみならず、成形前の土作りに始まり、制作のあらゆる過程で常に土と対話し、かたちをチェックした。制作過程のすべてに

216

おいて、創り手としての眼の論理と手の論理が常に働いたのである。数値にすれば数ミリのラインの違い、口の開き具合の違い、底の拡がりの違いであったとしても、随時その姿かたちを判断した。完成後も、床の間などに置いてみてさらに善し悪しを判断している。これは陶陽と交流のあったイサム・ノグチが、「精密な図に寸法まで書き込んだデザインができていて、それによって仕事を運んでいく」[註14]ことと対照的な在り方である。

然るに、桃山同様、水指・花生など茶陶でありながら、個々の作品は多くが桃山陶の豪胆さとは異なる陶陽ならではの繊細さと厳しさの調和した器体ラインと篦さばき、柔らかみのある乾いた焼き成りにより、しなやかな品格とでもいうべき姿かたちを獲得している。「私は名品のいいところをすぐ模作はしないのです。それを三年も五年も自分の脳裏にあたためて、体で感じてそれをもち続けている間に、知らず知らずにそのいいところが自分のものとして」[註15]現れるのだと陶陽は語っている。ことに、備前以外の土地での作陶では時に肩の力の抜けた遊び心も垣間見られるが、備前での作陶では、作家としての気迫を洗練に置き換える緊張感が漲っている。

陶陽の作風展開のうち、一九五二（昭和二七）年のイサム・ノグチとの出会いは、陶陽のフォルムに影響を与えたことがよく指摘されている。確かに昭和二〇年代半ばから三〇年代にかけての緋襷や透かしを生かした明るくモダンな陶陽の造形傾向は、ノグチの造形と相通ずるものがある。しかし、ノグチとの出会いに先立つ一九五〇（昭和二五）年、パリの現代日本陶芸展に出品された《緋襷花器》にすでに、陶陽のそうした作風展開の兆しは明らかにみられ、その新しい方向に、ノグチとの出会いが拍車をかけたといった方が正確であろう[註16]。

一九五六（昭和三一）年、陶陽は備前焼で最初の重要無形文化財保持者に認定され、それは備前焼が歴史上再び脚光を浴びるきっかけの一つともなった。しかし、そうした肩書はむしろ付随的なものである。陶芸史的には、陶陽は、明治、大正から昭和初期という備前焼低迷の状況の中で、細工物の「伝統」に甘んじることなく、また

桃山茶陶に手放しで擦り寄ることもせず、高度な技術をもった「職人」から「作家」としての自己を確立するために、時代と対決した作家である。関心の焦点は常に〝自分のかたち〟にあった。生前陶陽は「長い間には古備前を頭に置いて作ったものも何種類かあるが、そのほとんどは〝私の形〟といってよいだろう」と語っている［註17］。桃山陶にいかに近づくかではなく、桃山陶からいかに自分のものを引き出すかが課題であった。一九六四（昭和三九）年、陶陽は六八歳の折、次のような言葉を残している。

「若い人たちは今陶工ではなく、一個の芸術家として自己を形成するために戦っているのであろう。芸術家は創造しなければならない。かつてなかったものを生み出さねばならない。備前焼はなにも器でなければならぬというりくつはないし、たとえ器物であってもそのかたちは自由である。遠く古代の日本を幻想して、はにわにおのれの夢をたくすのもいい。西欧文明のなかに思索のみなもとをたずねるもよい。もとより現代の苦悩に満ちた若者の在り方を追求して、その脱出路をさがすのもだいじなことである。（略）私は備前焼の伝統がもっともなおなかたちで『新しいもの』になってゆくのを待っている」［註18］。

つまり、原始土器であれ、西欧思想であれ、それらをよりどころにして自分のものを創造すべきと陶陽は考えていたのである。陶陽自身は桃山陶を創造のソースの一つとして選択したが、桃山至上主義者ではなかった。陶陽の近代性は、こうした意識にこそある。江戸の細工物の伝統も、桃山の茶陶の古典も、陶陽にとっては自己の制作の中で、昇華すべき素材であった。陶陽は、自らの意志によって自身の手わざと創造性を結び付けることで「個人作家」という価値を獲得した備前焼史上最初の作家である。八〇〇年の歴史の中で無釉焼締という極めて限定的な条件を貫いてきたゆえに、他のやきものよりも個別性を問われてきた備前焼にふさわしい現代作家の姿勢を示した。仮にかつての優れた窯や土を再現し普及したというだけなら、それは、今日の備前の作家にいかに

218

備前焼の歴史と現代性

山本雄一
《備前緋紋カワセミ絵大平鉢》
2000年

伊勢﨑 満
《備前矢筈口耳付水指》
1994年

伊勢﨑 淳
《クレイバード・バース》

恩恵を与えようとも、あくまで"窯業史的貢献"である。陶陽の"芸術史的貢献"、特に現代陶芸史上の価値は、作家性の確立にあるといわねばならない。金重陶陽は、大正から昭和にかけて、努力と葛藤の末に、自らの手わざによる創造的表現をもって個人作家という価値観を獲得した"現代備前のパイオニア"として、近現代陶芸史に位置づけられるのである[註19]。

## 現代備前の展開から

陶陽以後も、備前では藤原啓、山本陶秀、藤原雄、伊勢﨑淳という最も多くの重要無形文化財保持者を誕生させており、無釉焼締という限定された手法を基盤に個性豊かな作家が続々と現れている。陶陽の桃山陶研究に対し、藤原啓は鎌倉・室町の雑器の美に注目し、なだらかなくびれと厚い轆轤挽きを特徴とする壺などを制作した。

山本陶秀は細工物にみせた端正さを繊細でシャープな茶入の表現に開花させた。陶陽の弟・金重素山は兄の優秀な助手を務めながら、兄とは異なる造形性で備前焼の新しい魅力を創造している。例えば電気窯に一部薪を併用しながら、大らかに焼き上げる緋襷の茶陶は、すでに挙げた作家たちのいずれとも異なる備前のもう一つの流れを生み出している。将来を期待されながら早逝した藤原建は、端正で清潔感ある備前焼の佳作を残している。啓の長男・藤原雄は、豪胆な壺によって、備前焼の力強さを海外に知らせることに貢献した。

現役作家では、京都で森野嘉光に学んだ松井與之がその色彩感覚を生かし、練込や藍彩など、備前の土の新たな可能性を開発している。陶秀の長男・山本雄一は、父の陶技を継承しつつ、緋襷の成分抽出に成功、その鮮やかな緋色を生かした「緋文」「緋彩」によって簡潔な具象模様も可能にするという斬新な装飾世界を切り拓いた。

伊勢﨑満は、達者な轆轤の技術を活かして荒土を豪快に挽き上げる大壺などの仕事で注目され、現在は茶陶を中心に安定した力量をみせている。満の弟・伊勢﨑淳は、石膏型を用いた半幾何学的な形態や、轆轤の動きを活か

原田拾六《大擂鉢》
1992年

吉本 正《鉦鉢》
2000年

金重晃介《備前花器》
2010年

隠﨑隆一《芯韻》
2002年

220

した鎬の壺など、確かな技術を自由で清新な造形へと展開、備前の若手に多くの影響を与えている。森陶岳はプリミティヴで鋭敏な造形感覚で常に古来の方法を切り拓いて来たが、一九七〇年代から、古備前の窯や焼成方法の研究に取り組み、実際に大窯を築いて古来の方法を客観的に把握しながら、自身のやきものを再創造中である。原田拾六は古備前研究者・桂又三郎と親交を持ち、山土などの土の個性を活かして紐作りに成形、松以外に雑木も混ぜた割り木で二〇日余りにも及ぶ長時間焼成を行い、野性味あふれる備前焼の魅力を引き出している。藤原啓の内弟子であった吉本正は師の造形性を受け継いだ素直で温かみのある鉢や皿を、洗練された焼成技術で丁寧に仕上げてみせる。陶陽の三男・金重晃介は土の重厚感やタタラの厚みを意識したイマジネーション豊かな造形を展開している。陶秀の四男・山本出は備前の土の可塑性や収縮率を研究しながら、板土の積層という独自の手法により堅牢な造形を精力的に発表している。フランス、ブルゴーニュ地方の土を取り入れ、フォルムにおける面と線の関係を研ぎ澄まし、焼成効果を充分に読み込んだ極めて意志的な備前焼の方向を示して注目される。

## 結び

備前の作家たちの仕事は、備前焼がなぜ釉薬を採用しなかったかを如実に物語る。作品はいずれも土そのものの豊かな色彩と質感に満ちており、形も明瞭である。しかも、それらの発色は釉薬では出し得ない、紛れも無く造形と一体のものである。いわば人工的な釉薬をあえて避けることでやきもの固有の豊饒な色と形を獲得したのである。やきものという表現の最も根源的な次元で、勝負し続けている芸術と言ってもよい。それは、大衆窯の

実用陶器、一九八二年には「伝統的工芸品」に指定された地場産業としての備前焼についても同様である。その意味で備前のやきものは、日本の陶芸表現の展開のカギを握るといえよう。備前焼八〇〇年に及ぶ歴史の中で、陶陽以降の陶芸家たちは、それぞれが異なる個性において共通の土や技法に挑み、備前焼の異なる顔を作りあげている。各時代が生み出した最大公約数的な美的側面を楽しむのが古備前の魅力であるとすれば、各作家の時代性の反映や歴史理解までも、作家個別の造形性の中に見出されるのが現代備前の意義や面白さである。本展がそうした備前焼の魅力と本質を再考し、平成備前を代表する作家たちの登場を促す一助となれば幸いである。

▽「備前焼の魅力—伝統と創造—」二〇〇四年四月二四日〜六月二七日　茨城県陶芸美術館

註1：岡山理科大学「岡山学」研究会『備前焼を科学する』吉備人出版、二〇〇二年。
註2：江戸末期、嘉永三年の『五間五筈古伊昔神伝録』によれば、三大窯への組合が成立したのは室町時代の応永年間（一三九四〜一四二七年）であるとし、木村・森・頓宮・寺見・大饗・金重を窯元本家というとあるが、必ずしも三大窯成立時期の定説ではないようだ。
註3：備前焼紀年銘土型調査委員会・備前市教育委員会『備前市紀年銘土型調査報告書』一九九八年、四七頁。
註4：今泉雄作・小森彦次共著『日本陶瓷史』雄山閣、一九二五年に狩野三徳らの名が御用絵師としてあげられている。
註5：上掲（註3）、一〇三頁。
註6：金重晃介への筆者インタビュー、二〇〇四年一月二七日。
註7・8：「土と火の物語り」『金量陶陽—人と作品』山陽新聞社、一九六八年。学芸記者・熊丸浩二の聞き書きによる。

註9：初出は山陽新聞の連載、一九六五年一〇月一二日〜一二月二九日。『昭和の桃山復興』東京国立近代美術館、二〇〇二年、『桃山陶に魅せられた七人の陶芸家たち』山梨県立美術館他、二〇〇三年など、近年、昭和の桃山復興にかかわる重要な展覧会が開催されている。

註10：上掲（註7）。

註11：上掲（註6）。

註12：林屋晴三・金重素山対談「備前焼桃山と陶陽　そして今」『金重陶陽の芸術展』日本経済新聞社、一九八八年。

註13：NHK製作映像『金重陶陽』一九五九年。

註14：金重陶陽「ノグチ氏の仕事が訓えるもの」『日本美術工芸』一六八号、一九五二年、三五頁。

註15：横山章「備前焼随縁―晩年の陶陽さんの思い出」『おかやま同郷』二九六号、一九九二年一二月、一八頁。

註16：『ISAMU NOGUCHI AND MODERN JAPANESE CERAMICS』Smithsonian Institution, 2003　一二七頁で、ルイーズ・アリソン・コートも陶陽の作風の先行展開を指摘している。

註17：上掲（註7）、一一五頁。

註18：金重陶陽『備前焼の伝統と技術』井伏鱒二・金重陶陽『日本のやきもの訂版』淡交社、一九六四年、一四七〜一四八頁。

註19：外舘和子「20世紀造形史における現代陶芸の意義―個的価値の獲得と造形の〝実材〟主義」『陶説』、二〇〇四年一月参照。

# 笠間焼とその歴史

## 笠間焼とは何か──技法・外観上の特徴

　笠間地域におけるやきものの始まりはいつかと問われれば、それは日本の多くのやきもの同様、縄文時代に遡る。例えば、現在の茨城県笠間市、西田遺跡の集落跡から、縄文土器や土偶が出土している。しかし、それら土器や土偶は、たとえ笠間の土を使い笠間で焼かれたとしても、通常「笠間焼」とは呼ばれない。一般に「○○焼」と呼ぶ場合には、その○○という地域特有のやきものらしさ、地域に帰する個性や特徴がやきものの外観にありと認められ、それが外部へ流通して初めて地域の名が冠されるものである。

　では、地域性を反映した笠間焼の内容、技法上の特徴とは何か。我々が笠間焼と聞いてまずイメージするのは、柿釉の上に黒釉、あるいは糠白釉（ぬかじろゆう）の上に銅青釉の流し掛けを施した壺、甕、徳利などの素朴な日常陶器であろう。笠間焼の加飾に用いられる柿釉、黒釉は鉄系釉薬に属し、前者は柿のような濃い赤色を、後者は黒色を発色し、赤い地に黒がアクセントのように打たれ、流れると、その色彩のコントラストが明快で美しい。また、糠白釉は米の籾殻（もみがら）や米糠の灰を原料とする釉薬で失透性の白を発色し、その上に銅青釉の青緑色が筋状に流れる景色が知られている。

　一九九二年に国の「伝統的工芸品」に指定された「笠間焼」（生産地域は水戸など茨城県央から県西まで広く

224

# 笠間焼とその歴史

含まれる）は、笠間焼の内容をさらに広義に捉え、釉薬には海鼠釉や伊羅保釉なども含み、また飛鉋、イッチン、印花、下絵付、掻き落としなどの加飾技法も対象としている。成形方法も轆轤、型、手捻りなど広範囲である。

つまり、「笠間焼」の内容は、江戸時代後半以降、日本各地でつくられた民窯的な陶器に共通する外観的、技法的傾向を示すといってよい。笠間焼の顕著な特徴である「流し掛け」の技法一つに注目しても、笠間焼の技術が十九世紀半ばに伝播した栃木県の益子焼はもちろん、北は青森県の悪戸焼、岩手県の小久慈焼から、南は大分県の小鹿田焼、鹿児島県の龍門司焼まで、五〇以上の産地でこれを採用している。

ただし、笠間焼に使用する陶土は、伝統的工芸品の要件によると「笠間粘土」、「蛙目粘土」またはこれらと同等の材質とされている。鉄分の多い笠間の土は焼成後、赤褐色や橙色に発色し、高台裏などの胎土を見れば、一見、区別しがたい「益子焼」との判別も可能である。

要するに、伝統的な笠間焼の技法、外観の特徴は、鉄分を多く含む笠間の土をベースに成形し、柿釉に黒釉、または糠白釉に銅青釉の流し掛けに代表される、江戸時代以降の日本に普及した民窯的な実用の施釉陶器ということになる。

## 笠間焼のルーツ

笠間の地域性を反映した高火度施釉陶器、後に笠間焼と呼ばれるものに直接通じるやきものの発祥は、江戸時代に遡る。『笠間陶器沿革誌』（一八八二年）によれば、安永年間（一七七二〜八〇年）に、信楽の陶工・長右衛門が常陸国茨城郡箱田村（現・笠間市箱田）の久野半右衛門の家を訪れ、本焼成の技術を伝えたことが笠間焼（当

225

時「箱田焼」誕生のきっかけの一つとされている。笠間焼のルーツが信楽焼にあるといわれる所以である。

寛政〜文化年間（一七八九〜一八一七年）には、笠間藩が殖産興業政策の一つとして製陶業を奨励した。文久元（一八六一）年には窯元六軒が笠間藩の仕法窯として指定され、そのうち久野窯を含む四軒は現在まで継続している。一方、寛政〜文化年間には、常陸国西茨城郡で山口勘右衛門が窯業に従事し、息子・勘兵衛が跡を継いだと伝えられている。これが笠間焼のもう一つの源流だと伝えられている。

また、『日本近世窯業史』（一九二二年）によれば、特に窯の構造を根拠に、十七世紀に始まった福島県の相馬焼からの笠間焼への影響が指摘されている。笠間は西からも北からも技術が入り込み、また江戸に近い窯業地として発展を遂げていくのである。

## 「笠間焼」という名称

〇〇焼のように地域名が付されるということは、その地域のやきものが生産地以外の別な地域へ流通したことを物語る。どこから来たやきものか、どこでつくられたものかを知らせる必要に伴い名前が生まれる。実は「笠間焼」「笠間陶器」という呼称が世に知られるようになった時期は比較的新しく、明治に入ってからのことである。美濃（岐阜県）の大垣藩士の息子で陶器商の田中友三郎（一八二九〜一九一三年）は、笠間に移り住み、一八六九（明治二）年に仕法窯の一つであった関根源蔵窯を譲り受け、「笠間焼」と名づけて茶壺や擂鉢を生産、販売した。田中は積極的に販路を広げ、笠間焼は関東を中心に、広くその存在を知られることとなった。

## 笠間焼とその歴史

一八七七（明治一〇）年の第一回以来、内国勧業博覧会には、笠間の陶器製品が、田中友三郎を筆頭に、久野半右衛門や桧佐専三郎、磯部秋次郎らにより出品されている。その内容は、茶壺や徳利、擂鉢の他、植木鉢、花瓶、火鉢などと種類を増やし、明治二〇年代には茨城県の有力産業に発展した。明治期に日本各地の窯業地を調査したエドワード・S・モースの『モース日本陶器コレクション』（一九〇一年）には、笠間の日常陶器が紹介され、それらは現在もボストン美術館に収蔵されている。

しかし、大正以降、磁土を扱う他の先進的窯業地では石膏型成形が次第に普及したが、収縮率が大きい笠間の陶土は、泥漿鋳込みはもちろん、石膏型成形に頼らざるを得なかったため生産性の格差が生じていく。さらに戦後はプラスチック製品などの登場により、生活用品としての陶磁器の需要が減少し、笠間焼は苦戦を強いられる。そのような状況の中、新時代に対応する笠間焼を求めて、一九五〇年、茨城県窯業指導所が開設、一九五〇年代には笠間陶器協同組合や製土工場が設立され、六〇年代には陶芸団地や芸術村が、七〇年代には窯業団地が造成されるなど、芸術環境、窯業環境ともに整備されていった。

## 一九六〇年代以降——陶芸作家のまち笠間へ

戦後の窯業環境の整備は、地場産業を支援する一方、国内外から陶芸家を笠間に集め、笠間は従来からの窯元の他に、作家活動を行う陶芸家を増やしていった。また大手窯元は、作家を志す者の技術的な修業の場としても、窯業指導所とともに大きな役割を果たしている。

一九六〇年代には笠間の先駆的陶芸家、日展などで活躍していた中野晃嗣が笠間に築窯、また福岡生まれで東

京藝術大学出身の伊藤東彦、北海道出身の荒田耕治、東京生まれで武蔵野美術大学出身の太田慶三らが移住して茨城県窯業指導所で研修、彼らはその後、笠間で独立し、多くの後進を育てている。また、六〇年代に芸術村に移住してきた先駆的な女性陶芸家に香川出身の堤綾子がいる。米国の大学で陶芸を教える梶谷眇や、現代芸術界全体を発表の場とする伊藤公象も六〇年代に笠間に移住。後に重要無形文化財保持者となる松井康成が笠間の月崇寺に安政以来の窯を復興したのも一九六〇年のことであった。草創期の作家たちがすでに、布目色絵の伊藤、緑釉幾何文の荒田、黄釉・絵付の太田、焼締の堤、練上の梶谷、土の現象を造形化する伊藤公象とバラエティーに富んでいるように、戦後の笠間は作家が各自の表現を自由に探求する場として展開していく。

茨城県には一九三〇(昭和五)年、板谷波山を中心に結成された、会派や素材領域を超えた団体「茨城工芸会」もあり、笠間の陶芸家も積極的に参加してきた。

また、東京のような大消費地、発表の場に近く、かつ居住環境を確保しやすいことから、井上雅之ら美術系大

伊藤東彦《布目枯蓮文花瓶》
2012年

荒田耕治《幾何学紋様花瓶》
2013年

堤 綾子《鼎(かなえ)》
2013年

梶谷 眇《練上象嵌雲州文花壺》
2013年

228

## 笠間焼とその歴史

学や他産地で学んだ作家が次第に笠間とその近郊に増え、「笠間の陶芸は多種多様」といわれるようになっていった。今日では移住してきた作家たちの次世代が笠間近郊に生まれ育ち、陶芸の道に進む状況も生まれている。

今日ではどの窯業地でも地域性以上に各作家個人の表現が目立つようになりつつあるが、笠間の全体的な特徴としては、陶器・磁器、日展系・日本工芸会系・無所属など、作風や会派を問わない一方で、磁器の石膏型成形や泥漿鋳込みなどの表現が少なく、轆轤や手捻りが中心であることであろう。

ただし一九六〇年代には會田雄亮が笠間で陶壁などを制作しており、會田のもとには梶谷胖のほか、小松誠、栄木正敏らが集い、その仕事を手伝うなど、陶芸家、工房制作の作家、陶磁デザイナーらが笠間で一緒に仕事をしていた状況もあった。

一九八一年に建てられた里中英人の仕事場兼住居「笠間の家」は、二〇一三年いばらきデザインセレクションに選定され、一九六五年に北大路魯山人の旧家を移築した「春風萬里荘」とともに陶芸関係の観光スポットとなっている。二〇〇〇年には笠間に茨城県陶芸美術館が開館、当時の筆者の調査では笠間に約二〇〇人、茨城県全体で約四〇〇人の陶芸家を把握したが、当時、誰かの弟子であった若手も続々と独立、一九八二年以来続く笠間の陶炎祭には、今日、陶芸家、窯元、販売店など計二〇〇軒以上が出店、賑わいをみせている。いわゆるB級品の類を安価で販売するのではなく、特に若い作家たちは、それぞれファンを獲得すべく、新作のうつわや選りすぐりの工房製品を並べて勝負する場となっている。

笠間には、自分の表現を自由に探求できる環境がある。さらに茨城県全体に視野を拡げれば、日展系の近代陶芸の重鎮・板谷波山、人間国宝・松井康成、国際的に活躍する現代陶芸の巨匠・伊藤公象らがそれぞれの制作を展開してきた地域である。笠間の活力の源はまさにこの〝陶芸多様性〟にある。

229

# 練上表現の現在

## 練上小史と練上表現の魅力

「練上(ねりあげ)」が今、空前の、と言っていいほどに表現の拡がりをみせている。練上は練込(ねりこみ)とも呼ばれ、中国では唐や宋の時代に、朝鮮では高麗青磁の一部に、日本では桃山時代の志野や備前の一部などにもみられる伝統技法の一つ。西洋では十八世紀の半ば頃からマーブル模様の食器が作られている。しかし二種類以上の土を使用するため、乾燥や焼成の途中で切れが生じやすく、困難な技法でもあった。

近代の日本では、三重県の萬古焼など幾つかの産地に練上への取り組みがあるが、作家の表現としての練上は、一九三〇年代から鶉手を手掛けた河井寛次郎(かわいかんじろう)ら以降のことである。戦後になって一九六〇年代に曾田雄亮(あいだゆうすけ)が練上のテーブルウェアを試み、一九七〇年代に渡米、大陸的なスケール感ある練上の世界を展開していく。そして曾田雄亮に師事した梶谷胖(かじたにばん)は一九六〇年代末以降は松井康成が独自性の強い卓越した練上を全米に知らしめた。また備前の川端文男は古備前をヒントに、異なる色土が混ざった状態で採れる無名異焼(むみょうい)に現代性をもたらした五代伊藤赤水(せきすい)は、目の覚めるような赤・白・黒の組み合わせで鮮やかな花模様を浮かび上がらせる。具象的な花の集積はうつわのボディを越えて観る者の眼に迫ってくるようだ。

「自然練込」を新たなかたちに表現している。新潟県佐渡の赤い土を使う

練上表現の現在

練上と同種の英語に、極薄の色土の板を用いる「lamination」、偶然性や模様の動きに注目した「marbled ware」などがある。そして遅くとも二十世紀の終わりにはイタリア語由来のムリーニという陶芸の練上に相当するものがある。そして遅くとも二十世紀の終わりには日本語由来の国際語の一つともなっている。ドロシー・フェイブルマンやデヴィッド・ポッティンガーなど、練上に取り組む外国人作家も増えつつあるようだ。

練上とは、端的に言えば、色土そのものを活かし組み合わせて作る装飾性豊かな世界。技法の基本は、色の異なる土を重ねたり練り合わせたりして、模様のある生地土を作り、成形することにある。成形と加飾がほぼ同時進行で進められるという特徴があり、文字通り、形と模様の分かちがたい一体感が魅力である。しばしば金太郎飴の模様に例えられるように、器の外側にみえる模様と同じ模様が、器の内側にもみえる、といった不思議さは絵付では味わえない妙味であり、模様そのものが自律的に形を成すさまは、練上ならではの説得力ある陶芸表現となっていく。できあがった形に色や模様を加えるのではなく、"土そのものに色や模様を主張させる"という、生き生きとした表現なのである。

## 色土の組み合わせが織り成す文様表現の拡がり

今日の陶芸家は、この練上技法にさまざまな方向からアプローチを試み、表現の幅を拡げている。具象であれ抽象であれ、練上は表面を削り出すことで模様がくっきりと鮮明に現れ、美しい色土のコントラストが練上ならではの装飾性を生み出す。こうした練上本来の魅力をそれぞれに深化させ、展開させている作家を紹介しよう。

231

練上の連続文様として伝統的なものに鶉手、柳手、網代手、市松手などがあるが、大阪の吉川光太郎は網代手をベースに、爽快な色彩感覚で印象的な文様表現としている。技術の確かさが器全体の世界観を支えている。また父・松井康成の技術を受け継いだ茨城県笠間の松井康陽は、しばしば彩度の高い明快な色調で、色土が織り成す模様を鮮明に現出させている。具象的な文様や、器全体をランダムに覆う模様も手掛けてきたが、近年、色の階調をシンプルに示す傾向がみられる。色土そのものの強さが椋灰の濡れたような光沢とも相まって、よりストレートに現れている。北海道の尾形香三夫は、練上のボディに鎬を施すことで、形態と文様とが増幅するような力強いリズムを生み出した。どちらかといえば抽象的なオールオーバーの連続模様が多勢を占める練上表現にあって、ややマットな寒色系の落ち着いた色調のストライプは、クールモダンとでもいうべき世界を構築している。愛知県常滑の伊藤雄志は模様を、色土の帯ではなく、抑揚ある線と面で表現し、独特の間合いを示す。どこかフリーハンド感覚の文様世界である。一種の絵画的な感覚が、練上という、絵付などよりも間接的な手法によって、柔らかい色調とともに詩的な練上世界を生み出している。

## 磁器の透光性と繊細さ

練上新時代を象徴する動向の一つは、薄く軽やかな磁器の採用であろう。陶土を基調とした色の対比を文様世界に取り込んだ練上が展開する一方、磁土の透光性を活かした練上表現が盛んである。とりわけ海外ではアメリカ生まれのドロシー・フェイブルマンがいち早く手掛け、繊細な中にも華やかさのある練上を構築してきている。若手では埼玉の清水真由美が細やかなパステル調の文様で練上の愛らしさを展開してみせた。切れやすい練上は

232

練上表現の現在

松井康陽《樟灰釉練上線文六角鉢》
2010年

尾形香三夫《練上縞花生「環」》
2012年

室伏英治《Nerikomi Porcelain「Sparkle」》
2013年

小林佐和子《練込金魚大皿》
2013年

## デコラティヴ vs 3つのS

二十一世紀に入り、若き陶芸家たちの間には二つの傾向が顕著である。その一つは、特に女性作家たちにみられる密度の高い造形を多彩色でまとめるデコラティヴ系。神奈川の最新世代、小林佐和子は、磁土のクリアな発色を活かし、茶碗から具象的な形態までさまざまな色相を装飾性豊かにまとめるなど、木口を活かす練上の色彩表現に新たな思考を持ちこんでいる。常滑とバリを拠点に活動する今野朋子は、驚くべき集中力で色土による濃

フォルムに変化を持たせることが困難な技法であるが、静岡の室伏英治はあえて白を基調に、波打つような動感のある形態で、ダイナミックな練上の可能性を切り拓いてきている。その室伏に学んだ静岡の梅澤幸子は、組物の鉢など小振りなサイズの中にも華やぎのかたちを試みている。

厚な生命力を示して見せた。また信楽の村田彩は植物が持つ構造の秩序をイメージさせながら、色土の力で、複雑さを力強さへと変換している。

そうした女性たちが牽引する高密度の造形的デコラというべき傾向に対し、シンプル・シャープ・ストイックといったいわば3Sの傾向が、練上に限らず若手男性作家には顕著である。轆轤(ろくろ)の動きに沿った練上の〝ライン の美しさ〟を示すのは、岐阜県多治見の伊藤秀人(ひでひと)。挽き上げたフォルムをわずかに変形させ、磁器のシャープな形態感を活かした爽やかな世界を築いている。東京の星野友幸は、練上に胴継(どうつぎ)の技術を組み合わせる手法を採用。エッジを利かせた薄い磁器のフォルムの一部にパステル調のマーブル模様を利かせ、磁土の白い美しさを際立たせる。伊藤は器の外側のみに、星野は器の下方のみに練上模様を取り入れている。いわば練上を抑制的に扱うことで、色土部分と白土のみの面の対比と一体感が生み出す美を主張しているのである。練上で表現する〝爽快感〟をまさにストイックかつシャープに実現しているといえよう。

練上新技法の試み─泥漿で発想する

いわゆる重ねた色土の木口をみせる伝統的な練上や、色土の、一種ランダムな動きの面白さを活かす広義のマーブル模様とは大きく異なる新タイプの練上技法で、独自の世界を切り拓きつつある作家も現れている。岡山の作元朋子は、ある形状に沿った色土のストライプの一つ一つを鋳込みで成形し、それを合体させて焼成することで、一種オプ・アート的な文様と形の関係を作りだす。作ろうとする形を、一度、色土のパーツに分解して捉え、あるカーブをもったその色土のパーツを集合させてフォルムを構築するのである。全体と部分との関係を客観的に

234

練上表現の現在

村田 彩《生殖 XXI》
2013 年

星野友幸《練継器》
2013 年

作元朋子《Form 121 From 23》
2012 年

片山亜紀《積層刳貫手デミタスカップ》
2013 年

捉えるという、デザイナー的な思考の持ち主である。広島の片山亜紀は板状の土のみを重ねるのではなく、間に別な色土の泥漿(でいしょう)を塗り挟むことを繰り返し、器の最終形態がまるごと入るような厚さの量塊を準備することから制作を始める。ポイントとなる細い泥漿のラインはあたかも杢目(もくめ)のような素朴な味わいを生み出す。色土＋泥漿の多層の板を、スライスして使うのではなく、充分な厚さにしてから刳(く)り貫(ぬ)くという手法により、まさに刳り物の木工作品のような一体感のある器となるのである。作元、片山は、色土を泥漿で発想するという共通点で、新たな練上表現の可能性と展開を示したといえよう。

現代の練上は地域的にも、世代的にも拡がりを示し、また表現内容についても、具象・抽象、クール・デコラティヴと幅広く展開している。練上の唯一の弱点ないし難しさである切れやすさや成形の制約さえも、作家たちはそれぞれの工夫で乗り越えつつある。いわば土そのものが、塑形材であり画材である練上は、絵画も彫刻も超えた第三の造形表現として、さらなる可能性を拡張していくにに違いない。

235

# 染付の魅力——歴史と現在

## 染付小史

「染付」は、呉須(酸化コバルトを主成分とするやきものの絵具)を用いた釉下彩技法もしくはこの技法による陶磁器を指す。染付を英語にする際、技法的にはアンダーグレイズド・コバルト underglazed cobalt ということになるが、ブルー・アンド・ホワイト blue and white という呼称も一般化している。中国では「染付」を、青い模様という意味から「青花」と呼ぶ。

日本の「染付」という言葉そのものは、「染め付け(る)」という言葉の響きからも想像されるように、染織に由来する言葉である。鎌倉時代の成立とされる『平家物語』に「かたびら(帷子)にそめつけのゆまき(湯巻)」という文言が見られ、十七世紀初頭の『日葡辞書』では、染付を「絵のある茶碗、皿」と説明している。また、染付磁器が製造される江戸時代の日本には、藍と白の濃淡による藍染が、庶民の衣類や暖簾など至る所に普及していた。察するに日本では模様が絵付されたものを「染付」と呼ぶ習慣があり、そこに中国青花の文様表現と染色の藍のイメージが重なり、呉須による下絵付=「染付」という概念が定着していったものと思われる。

染付の起源や発祥については諸説あるが、コバルトで彩画した陶器は九〜十世紀に、コバルトを産出した西アジアで作られ始めたとされている。また、染付の主流となる磁胎染付については、中国・元代の十四世紀初頭に

236

## 染付の魅力

景徳鎮窯がその技術を確立した。その後、中国の染付磁器は、十五世紀以降の朝鮮半島、日本、ヨーロッパなど、世界各地における染付の焼造・発展の基礎となった。日本でコバルト顔料を指す「呉須」という言葉も、中国の地方名「呉」に由来し、呉の国（呉州）のものという意味から「呉須」という表記に変化したといわれている。

十四～十五世紀に始まるベトナムの染付なども含め、世界の多くの国において、概ねその初期には、中国のものを目指し、真似ることから染付への取り組みがなされていった。日本で芙蓉手と呼ばれる中国の書割による染付模様は、その象徴的なものの一つである。

日本では十七世紀初頭、朝鮮半島から渡来した陶工たちの技術をもとに、染付磁器が九州・有田で作られ始め、十七世紀前期には中国からの影響と思われる吹墨の技法が見られる。さらに十七世紀半ばには中国の不安定な国情を背景に、盛んにヨーロッパに輸出された。

日本の染付磁器はその後、十九世紀初めの瀬戸において、加藤民吉らが精力的に取り組んだ。瀬戸に集った絵師たちは、南宋風の絵画的手法などを導入、瀬戸染付はウィーンやパリの万国博覧会において高い評価を受け、アール・ヌーヴォーにも影響を与えている。

明治時代、十九世紀後半になると、日本産の呉須絵具だけでなく、西洋から輸入された酸化コバルトも染付に使用されるようになり、落ち着いた爽やかな青から鮮やかで濃厚な藍まで、ブルーの色調に拡がりがもたらされている。さらに、筆による手描きの他に、転写技術が導入されるなど、同じ呉須模様を効率よく量産する工夫がなされていった。

237

## 実材表現としての染付を極める──人間国宝・近藤悠三

二十世紀、大正から昭和にかけて、陶芸の世界にも自らの個性を自らの手によって表現する実材表現の陶芸家が登場するようになる。なかでも近藤悠三は勇壮で大胆な筆触による風景や植物の絵付により、戦後、「染付」の技法で重要無形文化財保持者に認定された。明治期までの染付模様は、中国陶磁などを範として、精緻な線を主体に、器の全面を覆う意匠のものなど、細い線描が主流であった。しかし近藤悠三は、それとは逆に、太く大らかな筆のタッチそのものを生かし、余白とのバランスで見せるという世界を切り拓いている。一九六〇年頃からは、染付を金彩と組み合わせることを試み、一九七五年には径一二七センチという大皿に豪胆な梅の木を描くなど、スケール感ある染付表現を確立した。従来の産業的な染付表現では、呉須の線で骨描きする職人と、輪郭の内側にムラなく濃淡(だみ)を施す職人は別におり、それは分業製作の発達した環境ならではの表現でもあった。しかし、近藤悠三は、模様の内側を淡く塗る通常の濃部分にも、筆の跡をわざと残している。いわば呉須模様の〝面〟に対しても幅のある筆の感覚的な〝線〟で攻めたのである。これは器の形を含め、作者自身が自分の手で制作を遂行する陶芸家ならではの表現であり、作者の手の動き、身体性が直接に反映された染付表現であるといえよう。

## 現代の染付──拡がるブルー・アンド・ホワイトの可能性

今日、染付は鑑賞の対象としてのうつわから、日常の食器、オブジェ陶と、多様な拡がりを見せている。まず

## 染付の魅力

近藤悠三《浅間山噴煙染付壺》
1965年頃　近藤悠三記念館蔵

柴田良三《波うつ器 2010》
2010年

福島寛子《呉須絵青文輪花鉢》
2014年

太田公典《染付藍彩岩絡文鉢》
2014年

近藤悠三も主な発表の場とした日本伝統工芸展で活躍する作家に、東京藝大出身の伊志良光がいる。彼は染付に釉裏紅という、青と赤の釉下彩技術を組み合わせ、端正な花鳥の絵付を展開してきた。京都の柴田良三は、京都市立芸術大学で学び、たわみを活かした柔らかい形と呉須の細い線や面で伸びやかに構成した意匠の中に、現代の詩情を謳っている。女子美術大学で洋画を専攻した横浜の福島寛子は、こっくりとした呉須の発色や滲みを生かして、絣など染織品を思わせる文様世界に取り組んでいる。

染付の歴史ある瀬戸近郊では、愛知県立芸術大学が染付の教育に力を入れ、多くの担い手を育ててきた。太田公典は同大に赴任して以来、一貫して磁器の器という形態の中で、染付を探求。植物など具象的なモチーフを主体に、奥行きある空間の創造に挑んできた。いわゆる骨描きの線を目立たせず、濃による面の濃淡を主体に、風に揺れるような植物の柔らかさを表現している。同大で学んだ小枝真人は、モダンなうつわの形態の一部をわずかに隆起させ、あたかもその凸部に鳥がとまっているかのような、一種の視覚トリック的な具象表現に挑んでい

239

る。白い磁胎に濃く鮮やかなコバルトが効いている。小形こず恵もやはり同大で学び、メインとなる花などには濃いブルーを利かせ、葉は淡いグレートーンで抑えて花を際立たせ、優美なうつわ空間を築いてきた。同じく愛知県立芸大に学び、名古屋で制作する今田陽子は、イギリスで器を造形的に捉えなおした後、シンプルで拡がりのある形態の内外に、筆などで躍動感ある抽象模様を走らせ、ブルー・アンド・ホワイトの新たな表情を見出している。

歴史ある染付に対し、古陶磁の意匠を参照しつつ、それぞれの世界を模索してきた作家では、福西雅之、岩永浩、岡晋吾がいる。岡山出身の福西雅之は古染付を研究し、明代末期の祥瑞風(しょんずいふう)の精緻で巧みな意匠や清朝風の精度の高い絵付に、自身の達者な筆さばきを生かして取り組んできた。岩永浩は染付磁器の伝統ある有田に生まれ、菊や牡丹、松竹梅などの歴史的なモチーフを器の形に即して巧みに意匠化し、現代の器を生み出している。岡晋吾は有田で学んだが、中国の青花のような硬質な磁胎染付よりも、ベトナムの安南染付(あんなん)など、素朴な染付に関心を寄せている。気どりのない大らかさで呉須を扱い、温かみのある染付を探求している。染付の〝青と白〟という色調の清潔感は、我々が暮らしの中で必要とする食器の模様においても大いに取り入れられてきた。

神奈川県で作陶する長岡絢美(あみ)は、飄々とした自由な感覚で、鳥などのモチーフをメインにフリーハンドの軽妙な線を生かして構成する模様を日常の器に展開している。また栃木県で制作する設楽亨良(たかよし)は、呉須の線を主体に印判技術も取り入れながら、飽きのこない普遍的な模様を積極的に採りあげ、日常の食器に力を注いできた。

さらに、本稿でただ一人、陶磁デザイナーとして瀬戸で活動し、愛知県立芸術大学で指導にもあたった栄木正敏は、一九七〇年代、染付の花模様を筆のタッチを生かして手描きする食器のシリーズに取り組み、一部はグッドデザインに選定されている。さらに、一九八〇年代以降、呉須象嵌(ぞうがん)や転写技術を駆使してフリーハンドの線を

240

染付の魅力

小枝真人《染付花器 すずめの学校》
2012年

岩永 浩《山水図深中鉢》 2014年

設楽享良《印文地吹墨皿》 2014年

近藤高弘
《時空壺 Time and Space 121》
1999年

主体に、遊び心溢れるデザイン陶磁器を展開してきた。それらは、栄木の創造性豊かな意匠が、瀬戸地域の染付技術の蓄積に支えられて実現したものである。戦後はうつわ作品や食器以外に、オブジェの世界にも呉須は活用されている。中島晴美の呉須の水玉模様をイングレーズ転写した作品なども、いわば現代の染付の延長にある。また近藤悠三の孫にあたる京都の近藤高弘は、動きのある抽象的な文様のうつわを経て、銀のしずくがやきものの表面に輝くような造形《銀滴彩》シリーズのボディに呉須を活かすなど、新たな呉須表現の拡がりを展開してみせている。呉須の青は、この作家の水のイメージとも重なるものであろう。

釉下彩の絵付としての染付から、造形とセッションする青と白の世界へ―ブルー・アンド・ホワイトは、大いなる可能性を秘めているのである。

# 世界が注目する現代日本の工芸

## クラフトを超えた"ハンズオン・アート"＝素材や技術に根ざした実材表現として

かつて西洋人にとってクラフトは手芸のような趣味的なイメージが濃厚であった。また二十世紀初頭の日本に"実材表現の工芸"が現れて以降、状況は刻々と変化してきている。実材表現とは、作者自らのアイデアと自らの手わざを駆使し、自身の選んだ素材を通して表現に至るもので、英語ではハンズオン・アートやハンズオン・エクスプレッションと訳すことができる。より厳密に言えば、現代日本の多くの工芸作品の特徴である。それは一九一〇年代以降、徐々に拡がり、戦後、産地の一部を除けば主流となっていく。

二〇〇七年、日本の陶芸を積極的に扱う米国のギャラリー・第一アーツのオーナーは、村上隆ではなく日野田崇(たかし)を扱う理由として、監督的制作者よりも自分の手を動かす作家に興味があるからだと語った。一見、どちらも現代のアニメやキャラクター文化を反映したフィギュア的な造形であっても、両者の相反する制作へのアプローチを認識していたのである。そして、そこにこそ「コンテンポラリージャパニーズ・クラフト」と西洋の人々が呼ぶものの正体がある。かねてより高い評価を得てきた古美術や輸出品としての日本の工芸ではなく、まさにコ

242

## 林康夫、八木一夫、森野泰明、柳原睦夫——戦後、道を切り拓いてきた先人たち

作家たちが実材表現としての工芸を海外に向けて実作で主張し始めたのは一九五〇年頃以降のこと。特に歴史と質・量を伴う陶芸はその動向を牽引した。日本に陶芸オブジェが登場するのは一九四〇年代後半だが、一九五一年には、ファエンツァ国際陶芸美術館に八木一夫、楠部彌弌らの作品が寄贈されている。また一九六二年には八木が第三回プラハ国際陶芸展グランプリを、一九七二年にはファエンツァ国際陶芸展で林康夫が日本人最初のグランプリを受賞。日本人陶芸家の実力は世界に示されていく。

ただしそうした功績が直ちに日本国内で評価された訳ではない。むしろ陶芸は日本が一番といった「自信」ゆえに、林や八木の成果を取り立てて華々しいものとは受け止めなかったふうもある。そんな当時の日本人陶芸家たちの意識を変革する起爆剤となったものの一つが、一九六四年の現代国際陶芸展だ。米国のピーター・ヴォーコスをはじめ一九カ国の陶芸作品が並び「日本には反省の機会」などとマスコミに書かれたことは、日本の陶芸家を奮起させた。ただし当時、日本の陶芸水準が国際的に低くなかったことは、六〇〜七〇年代、森野泰明、柳

ンテンポラリーの実材表現、ハンズオン・アートとしての工芸が注目されているのであり、そこに〝工芸の新時代〟が見出されるのである。現代日本の工芸に対する評価の高まりの背景の一つには、この新しい造形観、工芸観の普及がある。

原睦夫が、米国の大学に指導者として招聘されていることからも理解されよう。

## 実材表現としての工芸観の浸透、美術館・大学教育における普及

作家たちを取り巻く環境が明らかに変化してきたのは、二十世紀の終わり頃のことである。特に九〇年代以降、さまざまな現代の造形表現の中に、用途の有無などとは無関係にそれが実材主義的表現であるかどうか、つまり作品の工芸性に国内外の研究者、学芸員らが注目するようになっていく。一九九五年、英ヴィクトリア＆アルバート美術館で現代日本の陶・竹・漆・染織・金工・ジュエリー・ガラスを紹介した「日本のスタジオクラフト展」は一つの布石であった。

日本の工芸の説明に筆者が冒頭の〝実材表現〟という言葉を使い始めたのも一九九〇年頃のことである。この新しい造形観が日本のみならず西洋でも受け入れられるようになり、美術館の企画展での紹介、大学プログラムやアーティスト・イン・レジデンスでの交流、アートフェアやギャラリーによる市場形成など工芸作家・作品を取り巻く環境全体が相乗効果をもちつつ変容していった。

二〇〇二年に英国のテートセントアイブスで伊藤公象展が開催された背景には、この地がバーナード・リーチと濱田庄司ゆかりの地であるだけでなく、その先を見出そうとする英国の姿勢があった。筆者が同展図録の論稿と講演を依頼された際のテート側とのやり取り──例えばマーテイン・スミスの作品について「器のような形だが容器ではなく表現である」といったコメントには、〝器＝用の美〟ではなく、〝器＝抽象造形〟といった見方が窺われる。それは〝脱・民芸〟といってもよい視点であろう。しかも伊藤公象のような、従来一般的な現代美術

として評価を受けていたものが新たに工芸（ハンズオン・アート）としての評価も得る—つまり器が表現として評価されると同時に、一般的に現代美術と見なされていた表現の工芸性（伊藤の場合なら、伊藤の手と土と焼成がカギになっていること）が理解されるようになったことで注目度が上昇したのである。

同年、米国で深見陶治がガース・クラークギャラリーで個展を開催し、ビル・クラークによる深見作品の収集も始まっている。後者のコレクションはミネアポリス美術館に収められ二〇一三年に計八〇点が展示公開された。深見は日本の陶芸作品は他国の陶芸に比べ値段が高いと言われるが、この頃からその傾向は顕著となっていく。一九八五年に第四三回ファエンツァ国際陶芸展でグランプリを受賞した後、一九九一年と二〇〇五年に同展で二度、審査員を務めている。

また二〇〇六年ハーバード大学のセラミックプログラムでは日本の現代備前焼や人間国宝の制度を話題にするなど、作品だけでなく、その"背景"に関心を示していた。米国の有名大学にみる教養主義が、いずれ政財界の要人となりアートの援助者にもなり得る人材に、陶芸やアートを体験させる環境を整備しているのである。米国ではさらに二〇〇九年、名門女子大スミスカレッジの附属美術館で小野珀子ら近代の伝統工芸系から岸映子、重松あゆみ、田嶋悦子、富田美樹子ら造形派まで、幅広く日本の女性陶芸家の作品で構成した展覧会「タッチ・ファイア」を開催。特に三島喜美代のような作家の「器」とオブジェが両方展示されるなど、日本の各作家を豊かに捉え、その可能性を拡げようとする姿勢も窺われた。幅広い収集の背景には、八〇年代以降日本の陶芸を扱ってきたジョン・マービス、九〇年代以降の第一アーツなど日本に好意的な米国のディーラーの存在が大きい。

## アーティスト・イン・レジデンスでの造形派の育成、市場の拡大とコレクターの増加

日本人陶芸家、特に造形派の作家たちの力を育んだ環境としてアーティスト・イン・レジデンスも重要である。国内では信楽陶芸の森が国際的な制作交流の場となっているが、例えば中島晴美は二〇〇一～〇二年オランダのEKWC（ヨーロピアン・セラミック・ワーク・センター）で磁器の手捻りを体得、徳丸鏡子は〇一年から米国のレジデンスを渡り歩くことで自身の造形性を伸ばし成長を遂げている。この数年、中島の作品は海外でも人気を博し、徳丸は海外のみならず日本の老舗百貨店で扱われるなど、かつての日本では美術館のみが対象としていたタイプの造形派作家らが、今や一般市場を賑わすようになっている。

一方、国際的な陶芸コンペティションが、韓国や台湾などアジアでも競うように開催され、作り手にとっては世界を舞台に挑戦する場が拡がっていく。例えば若手の藤笠砂都子も二〇〇九年第五回韓国京畿道世界陶磁ビエンナーレで特別賞を受賞し力量を示した。

作り手のみならずコレクターを育てる役割という点で、近年のアートフェアやギャラリーの活動も注目される。例えば工芸に特化した米国のSOFAシカゴでは常に多くの日本人作家が海外経営のギャラリーブースに並び、日本人経営のブースでも日本の現代工芸が紹介されている。米国はアートに関税がかからないことも、米国のフェアに作品を出しやすい理由の一つであろう。英国のコレクトアでも特に近年、三原研、田辺小竹、笹井史恵ら日本の若手を含む作家が紹介され、海外における日本工芸ファンを育てている。また昨今の外資系ホテルや虎ノ門ヒルズのような商業施設が泉田之也をはじめ、さまざまな日本の工芸作家の作品を鑑賞できる場ともなっている。

## 竹工芸、漆芸などへの波及、"作品の力"がより厳しく問われる時代へ

二十世紀末以降の米国における竹工芸への関心は注目に値する。一九七八年にテキスタイルの扱いをメインに設立されたタイ・ギャラリー（二〇一四年タイ・モダンと改称）が一九八四年から竹工芸コレクターのロイド・コッツエンのアドバイザーとして作品を管理し、一九九六年より毎年来日して竹工芸作家を訪ね、欧米のコレクターに紹介してきた。竹工芸の人間国宝・藤沼昇(のぼる)は一九九六年当初から同ギャラリーが扱う作家である。

テキスタイルから竹へとシフトしやすい背景には、西洋では繊維による編組技術を用いた造形やファイバー・ストラクチャー）をテキスタイルの一部に捉える発想のゆえもあろう。つまりバスケタリーや竹工芸をテキスタイルの一種に分類する概念がある。日本の染織と欧米のテキスタイルの違いでもある。

二〇一三年には米国ボストン美術館に寄贈収集された作品が展示公開され、作品集も刊行された。その内容は陶の富本憲吉から近藤髙弘、櫻井靖子、また竹の二代田辺竹雲斎(ちくうんさい)（田辺小竹の祖父）から藤沼昇、森上仁(もりがみじん)、藤塚松星(しょうせい)、杉浦功悦(のりよし)まで、会派・作風を問わず日本の近現代陶芸と竹工芸の歴史と現在を伝えている。また作家の肩書や年齢、キャリアよりも"作品本位"に評価する米国の価値観が反映されている。

漆もまた今世紀、中国、韓国、ベトナムなどアジアでも益々盛んであり、米・仏にも作家が増えつつあるが、どちらかといえば平面志向の他国に比べ、造形力や精度で日本の漆芸家がリードしている。一九九一年には栗本夏樹がパリの個展で漆の造形作品を発表し、以後フランス漆芸界との関係を強化。経済に勢いのある中国では昨年福建省に漆芸を核にした拓福美術館が開館し、田中信行、古伏脇司(こふしわきつかさ)、小椋範彦(のりひこ)、山村愼哉などの会派を超えた

作品が紹介された。欧米でも日本の現代漆芸を扱う場は着実に増えている。また金工は一般に制作量の確保に困難を伴うが、畠山耕治のように、海外を視野に入れることで確かな仕事を継続している者がいる。多様な素材の作品の工芸性が深く理解されつつある昨今、二〇〇七年大英博物館「わざの美―伝統工芸の五〇年」、二〇一三年米国フロリダ州の森上博物館「日本の現代工芸スタイル」など、日本の工芸全般を紹介する展覧会が増えているが、特に欧米は肩書などに拠らない実力主義が徹底している。それは若手にチャンスが増える一方〝作品そのものの力が問われる時代〟を迎えているということでもあるのだ。

# 人形的具象性の造形――人形・彫刻・工芸を跨ぐ像のかたち

## フィギュアとフィギュラティヴをめぐって

この度の展覧会「魅惑の像―具象的なるかたち」の英題を決めるに際し、当初 Figure & Figurativeness を考えていた。逆和訳すれば「像と具象性」である。しかしネイティブの友人にいわせると、Figure～が繰り返されて少々シツコイ（redundant）という。企画者としては、まさにそこを狙ったのだが――つまり音や字面が似ていながら違う次元の内容であり、かつ深い関係もある――というところを意図したのだが――つまり音や字面だけでなくイメージが被る部分がシツコイ、煩わしいと感じるらしい。具象的であることとヒト的であることが重複的であるという感覚は、むしろ望むところでもあったのだが、やはり英題をつける以上、多くの外国人に自然でスマートに感じて欲しい。ということで改めたタイトルが Figurative : Personified Shapes である。どうだろうかと尋ねると、今度は実にいいという。Forms ではなく、Shapes とした点もよい。form は、譬えて言えば雲のようなものだ――雲は form を持っているが、必ずしもそれと判別しうるかたち（distinctive shape）ではない――というような form と shape のニュアンスの違いを踏まえている所もいい、と友人は褒めてくれた。確かに、同じ「形」ではあっても輪郭や表面までを決定する「形 shape」を本展は意図している。そこに人形的具象性のコアがあるからだ。

もちろん、具体的事物と判別しやすいかどうか distinctive のレベルについては幅がある。「具象性」には常に、対概念としての「抽象性」があり、その境界は必ずしも明確ではなく、厳密には造形すべてになんらかのレベルの抽象性がある。逆に現実の事物から出発するならば、どんなに単純化されようと、その表現には制作過程における具象性を認めることができる。具象・抽象は分類ではなく、いわば対照させるべき「極」としての、抽象性に対する具象性である。一般的には、抽象的な造形の登場以前には「具象的」という概念は意識されない［註1］。

広辞苑（第五版）によれば、「具象」とは、「固有の形態を示していること。形をとって現れること、また、その形。具体」である。つまり、制作過程よりも結果判断に基づく、より具体的 concrete な形態と考えられているようだ。本稿が対象とするのは、具象表現の内でも立体的なものである。しかし、figurative sculpture や concrete sculpture ではなく、あくまでも Figurative : Personified Shapes とした。本展は一般的な造形展や彫刻展ではなく、"人形展"である。芸術表現としての人形という視点で造形を再考することが狙いなのである。

## 具象への注目と日本造形史再考に向けて

この数年、具象的な表現が改めて注目されている。絵画の世界では常に「具象」が、ある一定の層を形成してきたが、立体造形の世界においては近年特にその注目度が高い。例えばスーパーリアリズムの極みと言えるような作品、フィギュアの類の現代美術、あるいは創作的な人形芸術の人気といった現代作家の表現はもちろん、過去の造形物、例えば明治のデコラティヴな陶磁器や精緻でリアルな工芸作品の再評価の動きが研究者の間でも濃厚である。並行して「彫刻」再考の動きも成果をあげてきた。そうした具象志向と、美術・工芸再考の動きは、

250

# 人形的具象性の造形

本稿に登場する五名の作家は、三〇代から五〇代にわたる幅広い世代で、それぞれ得意とする素材と技術で具象的な立体表現に挑んでいる。生誕順に挙げると、籔内佐斗司（木彫、彩色）・中村義孝（蠟型ブロンズ）・北川宏人（テラコッタ、彩色）・伊藤遠平（石粉粘土、彩色）・山野千里（陶、色絵）。五人は、これまで、彫刻や陶芸など別の枠組みや文脈でも紹介されてきた内容豊かな作家たちである。

彼らの作品を人はどのように呼ぶだろうか。とりあえず、「人形」や「工芸」ではなく「彫刻」と呼ぶのであろうか。戦後の美術史が形成した、彫刻＝立体造形という考え方[註3]に従うならば、それらをとりあえず「彫刻」と呼ぶことができない訳ではなく、陶芸や人形など工芸も包括する「立体造形」としておけば、一層無難である。しかしそれらが纏う具象性、誤解を恐れずにいえば「人形的な」性格がそれらの作品が「彫刻」や「立体造形」という大まかな括りを越えた象徴的な造形観を呈示しているともいえる。逆に言えばそれらを本稿では"人形的な具象性をもつ造形表現"と呼んでおく。"人形的具象性"は"工芸的具象性"とも言い換えることができる。無論あるものはそれをありありと示し、あるものは密やかに秘めているといった幅広い見方に対するアンチテーゼでもある。それはまた、人形を称賛する際に彫刻的であるといい、彫刻を非難するときに人形的、工芸的であると評する、余りに一方的な見方に対するアンチテーゼでもある。

本稿では、まずそうした人形的具象性の造形性を読み解き、それらに共通する特質を考えることとしたい。彼らの表現に、日本の人形的具象性の背景にある造形史を振り返り、それを踏まえて現代の五作家の造形性を読み解き、それらに共通する特質を考えることができるのではないか。彼らはその意味で、まさに日本造形史の先端に立っている。

251

# 人形と彫刻をめぐる造形史再考——人形的具象性にまつわる造形の歴史的課題

## (一) 人形小史

そもそも「彫刻」「人形」といった分類は有効なのだろうか。歴史を繙けば、少なくとも言葉のうえで人形は彫刻に先行する。国語学者・山田俊雄によれば、文字としての「にんぎょう（にんきゃう）」は平安時代の辞書『色葉字類抄』にまで遡ることができるという。同書によれば、ヒトの形象については、先史時代の土偶、土面、埴輪などに始まり、ひとかた・くさひとかた・かたしろ・偶人・土偶人・木偶人など、すでに多様な素材の人形的な像が存在したことがわかる[註4]。

人形はその後も民間信仰と結び付き、縁起物や玩具として、また人形劇や年中行事など生活の隅々にまで浸透して発展した。江戸時代には、各地に特色のある人形が発達し、細工人や人形師が、一つの盛期を迎えている。幕末には生き人形（活人形）が見世物としてもてはやされ、大正の終わり頃には日本でもマネキンの試作が始められている[註5]。さらに昭和に入ると創作的な人形研究が盛んになり、本格的な人形の個人作家、人形作家といわれる人々が活躍するようになっていくのである。

こうした人形にかかわる造形を研究者たちはどのように捉えてきたのか。例えば、土偶や埴輪は、今日、人形史のみならず、陶磁史や彫刻史、日本美術史の冒頭でもしばしば触れられるヒトや生き物のかたちをした像である。文献を辿ると、今泉篤男らが監修した『日本美術全史1』（美術出版社、一九六八年）や山根有三監修の『日

252

本美術史』(美術出版社、一九七七年)では、それらを「土の彫刻」として紹介しているが、田中一松監修の『改定増補 日本美術史』(美術出版社、一九七二年)では、土偶が「土人形」と説明され、縄文土器との共通性が言及されて興味深い。また、辻惟雄監修の『増補新装 日本美術史』(美術出版社、一九九一年)で青柳正規は、土偶を人体表現として捉え、また埴輪をそれ自体「古墳時代の美術を代表するジャンルの一つ」として解説している。辻惟雄は『日本美術の歴史』(東京大学出版会、二〇〇五年)で、縄文土器や土偶を美術史に組み込むこととの遅れを指摘しているが、すでにそれらは着々と美術史の一画を占めてきている。

一方、久野健は、江戸時代に発達した御所人形、風俗人形、木目込人形(加茂人形)、衣装人形を広く「人形彫刻」として、彫刻史、日本美術史の中で取り上げている[註6]。江戸時代は人形細工や陶磁器の細工物を含め広く「細工」という言葉が今日でいう「造形」に相当するものとしてさまざまな素材、領域を包括していた。つまり、少なくとも近世までのヒト的な形象—日本における人形的なものと彫刻的なもの—は混然と存在していたのである。

(二) 彫刻と工芸—素材と技術をめぐって

すでによく知られているように、「彫刻」という概念は明治期の産物である。「彫刻」誕生に際しては、まず一八七三(明治六)年開催のウィーン万国博への出品を呼びかける博覧会規約の区分において、sculptureやbildhauerkunstが「像ヲ作ル術」と訳され、次いで一八七六(明治九)年に工部美術学校が開校し「画学」と「彫刻学」が置かれたことで「彫刻」が公式に使われるようになった。同校の教育内容であるところの塑像から石膏取りする西洋的な造像技術の習得に伴い、肉付けや量塊といった塑造的な造像観に基づく西洋の古典的な「彫刻」概念は、その後日本の「近代彫刻」の主流となっていくが、一方で東京美術学校の「彫刻科」を中心に日

本の伝統的な木彫（カーヴィング）を基本とした「彫刻」もまた、日本彫刻のもう一つの系譜を形成していく。

一八九四（明治二七）年、大村西崖はまさにそのカーヴィングとモデリングを包括する意味で「彫塑」を「彫刻」よりもふさわしい語である旨主張し、「彫塑」はその後教育機関をはじめかなり広く使われるようになったが、一九〇七（明治四〇）年、文展に「彫刻」部門が開設されると、モデリングとカーヴィングの両方を視野に入れた「美術」としての「彫刻」が概ね定着するようになった。

この文展創設に際し「工芸」部門は除外されている。しかし、文展開始までの「彫刻」の内容、定義を顧みるとき、例えば内国勧業博覧会の出品規定を参照するならば、彫刻と工芸や人形との概念区分は必ずしも明確ではない。一八七七（明治一〇）年の第一回展では「金石粘土或は亜土を以て製する物類偶像等」としての「彫像術」であり、一八八一（明治一四）年の第二回展では「金土木石陶磁の彫像及び鋳造並に石膏模型」「金属木石牙甲の彫鏤物及び、雑嵌並に刻碑」、一八九〇（明治二三）年第三回展で「木竹彫刻、牙角甲彫刻、金属彫刻、塑造」としてようやく「彫刻」となっている。素材や技術に注目した以上のような定義は、むしろこの素材や技術の限定よりは、具象性をそのアイデンティティとする日本造形の工芸的な性格に分かつものではなかった。ただし、素材による「置物」や「細工物」に人形的なものが見られるものの、明治期においてはまだ工芸領域としての認識は定かでない。

（三）造形本能と模擬本能

一九〇七（明治四〇）年の文部省美術展覧会創設に遅れること二〇年、一九二七（昭和二）年の、第八回帝展

254

人形的具象性の造形

にようやく工芸部門が創設された折にも、「人形」の出品は認められなかった。人形は他の工芸作家たちから玩具の如きものと見なされ、芸術作品であることを否定されたのである。人形作りを家業とする出自の平田郷陽や、家業とは関係なく自ら表現としての人形を選んだいわゆるアマチュア出身の堀柳女ら近代の創作的な人形作家六人が初入選を果たしたのは一九三六（昭和一一）年のことだ。

草創期の人形作家たちの「受難」は工芸作家からの攻撃にとどまらず、すでに「美術」の地位を獲得した「彫刻家」たちからも、厳しい批判が向けられている。代表的な論客は高村光太郎である。例えば、彫刻は「立体感をその成果とする造形本能」から、人形は「迫真感をその成果とする模擬本能（傍点筆者）」[註7]から生まれると光太郎は主張する。しかし、創作的な人形作家たちの作品を見れば、「造形本能」なくして人形が生まれ得ないことは明白である。逆に光太郎の「彫刻」についても「模擬本能」なくして鳥や鯰をモチーフにしたあの優れた木彫作品は生まれ得ないであろう。そもそも「彫刻」とは、一八七六（明治九）年に「物形模造（傍点筆者）」[註8]を定義に、日本の作家が西洋的な手法を学び始めたものである。その後、大村西崖が「彫塑論」の中で定義したその内容も「実体ヲ具シタル造形術ノ総称」[註9]であった。そこに光太郎の主張する区別を見出すことは困難である。

批判の際、高村光太郎が具体的に想定したものに生き人形（活人形）がある。幕末から明治にかけて見世物として人気を博した生き人形について光太郎は、「形は彫刻であっても、其の実は彫刻的存在とならなくって、人形に過ぎないといふ場合もあります。（中略）物理学的の立体感は安本亀八の活人形にもありますけれど、彫刻的にいふ立体感といふのは遙かに違った性質のものであります。／活人形の方に何故立体感が無いかといふと此はもともと製作動機が、活きて動く人間の外観的複写を作る処にあって、極めて皮相な外面的迫真がその目的」[註

255

10] であると述べている。しかし、この指摘は技術としての写実にとどまりがちな明治期の彫刻のうちの外形模写的なものに対しても、ほぼそのまま向けることのできる言葉ではなかろうか。

## （四）大きさと表面造形

　人形と彫刻の違いについて、研究者の中には、サイズをその有力な根拠として挙げる者がいる。割合「小さい」ものが人形で、彫刻は逆に割合「大きい」もの。その点においては彫刻研究者だけでなく、人形研究者もしばしば一致するようだ。人形問屋に生まれた山田徳兵衛は『日本人形史』の中で「人間を模造した、わりあいに小さく、主として子供や婦人の愛玩するもの」[註11]と人形を定義している。確かに、もしサイズの統計を取れば、平均値は人形と呼ばれているものの方が小さいだろう。しばしば工芸の範疇で語られる牙彫にも、その源流である根付などのサイズが関与していることが考えられる。しかし、仮に大きさをもって彫刻を作っていないことになる。工芸と彫刻こそ光太郎や中原悌二郎のような近代の重要な彫刻家が、ほとんど彫刻を作っていないことになる。工芸と彫刻の違いが寸法ではないように、人形と彫刻の違いにおいてサイズは本質ではない。

　むしろ「人形は顔が命」というかつてのＣＭのコピーの方が、より真実に迫るだろう。顔の表情、衣装など、表面のディテールにまで妥協なく向き合うこと。整理するにせよ、付け加えるにせよ、"表面造形"に手を抜かないのが、人形という造形の姿勢である。フォルムの「概要」だけでなく、表面における「詳細」をも決定していく姿勢が人形にはある。細部にこだわってはならない、「面、量塊、動勢、肉づけ」の四要素を基本とする大づかみなフォルムによって内面、本質を表現するのだとする、ロダニズム以降の日本の美大、芸大の彫刻（彫塑）教育の考え方とは、その点で対極である。

　近代の日本が形成したそのような彫刻観はまた、人体表面の細かな凹

256

## 人形的具象性の造形

凸や皺、肉体表現とはかかわりのない衣紋などを表現することは避けるべきであるとする西洋彫刻の古典規範にも通ずる[註12]。しかし、一九六〇年代以降、特にイタリアに学んだ作家たちを中心に「工芸的な」あるいは「人形的な」色や質感を含めた表面へのこだわりを示す彫刻家、造形作家は確実に増えている。後述する本展の中村義孝や北川宏人らもそうした作家の例である。

もともと日本の彫刻的表現は、仏師、宮彫師、能面師を問わず、細やかに彫り刻むという表面造形を重視する姿勢をとってきた。日本の伝統的な立体造形の中心が木彫ないし彩色木彫であったとすれば、日本の造形は当初から人形的であった、ということさえできるであろう。「細工」が「造形」を意味した時代には、仏像、人形、能面、根付、陶磁器などさまざまな立体造形がいずれも「細工場」や「工場」と呼ばれる彼らの仕事場で生み出されていたのである。高村光雲が、息子・光太郎とは違い、人形に対して必ずしも否定的でないことも頷ける[註13]。二〇〇七年、宮川香山によるデコラティヴな陶磁器の「蟹」、高村光雲による木彫の「猿」、鈴木長吉による金工作品の「鷲」が同じ展覧会に出品されていたが、それらはいずれも日本の具象表現における広義の細工技術の粋を示すものであった[註14]。

以上のように、「彫刻」以前から日本の造形家たちは総じて〝表面造形〟を重視し、〝細工的〟精神を発揮してきたのである。かつての「細工」に相当する言葉である。次元ではなく、表面までも「造形」するという感覚。空間における引きで見たフォルムの美しさはもちろん、近づいて見た時のその〝表面〟にまで責任を持つという姿勢。それは人形だけでなく染織、漆、金工、陶芸など、あらゆる素材と技術を駆使する、さまざまな工芸ジャンルに通じる日本的といっていい造形へのアプローチでもある。素材の工芸において表面造形の重視は基本であるという意味で、人形は極めて工芸的な表現であり、

257

また木彫や仏像の系譜に連なる日本の具象彫刻の特徴も、人形的な工芸性にある。たとえ小さなサイズであっても人形が空間において毅然と主張し得るのは、全体のプロポーションはもちろん、西洋彫刻がむしろ否定したその表面造形の厳しさにも負っている。その意味で日本の具象彫刻は広義の人形なのである。

## （五）仏像と人形──精神性の所在をめぐって

彫刻史を語るとき、大抵の文献は自明のことのように仏像をその歴史の範疇に入れている。また日本美術史を辿るとき、仏像はおよそ躊躇（ちゅうちょ）なく「彫刻」の項目で扱われる。多くの研究者たちが当然のように仏像を彫刻史で取り上げ、人形（的なもの）を美術史の本流から排除するという姿勢も、一つにはサイズという、根拠にならない根拠に由来するところもあるのだろう。しかし一方で前述のように、久野は「人形彫刻」[註15]という括りで、江戸時代の御所人形や衣装人形を「人形彫刻」として彫刻史の範疇に取り上げている。

仏像の登場は、もちろん仏教伝来に伴うものだが、仏像を「彫刻」の範疇とするきっかけの一つは、一八八〇（明治一三）年、上野で開催された観古美術会で多くの仏像が「彫刻」と分類されたことであろう。それらの仏像が近代の木彫作家に制作のモチベーションを与えたことや、高村光雲をはじめ仏師の系統の者が東京美術学校のような教育機関に迎えられ、「彫刻」の指導にあたったことなどが、仏像を彫刻の領域に入れる下地となっていったものと思われる。

さらに、「美術史」形成上、仏像を「彫刻」の範疇に位置づける役割を果たした一人は、明治二〇年代に初めて本格的な「日本美術史」の講義を東京美術学校で行った岡倉天心であろう。講義録を纏（まと）めた『日本美術史』（平凡社、二〇〇一年）によると、岡倉は講義の中で、推古時代のものをはじめ、仏像を「彫刻」と呼んで解説して

258

# 人形的具象性の造形

いる。しかし、いずれにしても仏像を「彫刻」と見なすようになったのは、明治という、ごく最近の判断に過ぎないのである。

ところで、素材や技術、制作方法とは別に、仏像のもつ精神性をもって、彫刻とする考え方がある。人間の精神のより所、「精神的必要性」のために、「彫刻」以前に同様の役割を果たしたものは仏像であったというものである[註16]。確かに近代の「彫刻」概念は、素材・技法などの物理的な造形条件以外に、内容についての精神性を意図してきた。写実や模倣から肖像彫刻を経て、ヒューマニズムの時代を迎える明治末から大正にかけての「彫刻」は、内面、精神面を重視したものだ。荻原守衛が、彫刻の本旨を「内なる力」(インナーパワー)[註17]の表現であると述べているのも、像の「外観的描写」に対する像の「精神性」の重要性に通じる。像が在ることと、それを見ることの間に生じる精神的交歓への期待という意味で、仏像は彫刻と類似の性格をもつといえよう。仏像のもつ正面性や対面性も、それを見る人々との精神的交歓を助けるものだ。

しかし、そうした精神的なやりとりは、多くの日本人が人形との間にも行ってきたものではなかろうか。仏像が仏教を背負っているがゆえに、その精神的交歓が像優位の関係において行われるという特殊性(例えば「拝む」というような感覚)はあるにしても、日本人の信仰は、仏教を背景にした仏像だけでなく、もっと幅広い対象に対して向けられてきたはずだ。八百万の神々を信じ、アニミズムに肯定的な日本人にとって、人形もまた民衆に対しての精神的より所であり得たはずである。本展出品の籔内佐斗司が、仏教から民間信仰、伝説や言い伝えまで幅広く造形の対象としているのは、そうした方向を今日的に表現したものでもあろう。人形は精神的より所となり得るキャラクターであり、仏像もまた人々にとって重厚なタイプの"人気キャラクター"であったとさえいえるのである。

# 現代作家の人形的具象性

## (一) 籔内佐斗司―変幻自在なエネルギーとしての像

東京藝術大学の彫刻科で澄川喜一に学んだ籔内佐斗司は、戦後の、彫刻≒立体造形の考え方に従うならば、「彫刻家」と呼ぶこともできる。しかし、籔内自身は自分の仕事をいわゆるファイン・アートの範疇では捉えていないと述べ[註18]、「Art for the Public」を主張する。それは、作家の自我やコンセプトに絶対のプライオリティを置き、アイディアで勝負していく西洋的な美術の発想よりも、先人の技術に学び、伝統的な素材と向き合い、大衆(とのコミュニケーション)の存在を前提に制作する姿勢を意味している。

〈仏像に学ぶ〉

一九五三年、大阪府生まれの籔内は、幼少の頃より、東大寺をはじめ寺や仏像に親しんで育った。すでに原風景に仏像があった作家は、後にアーティストとしての表現技法をそれらから学んでいく。籔内の制作は、木曽檜(ひのき)を素材に、伝統的な日本の仏像制作の手法である寄木造りで木彫の像をこしらえ、漆と日本画の顔料で着彩することを基本とする。像の内部を彫り込んで空洞にし、割れや歪みを防ぎ、かつ軽量化する工夫も怠らない。作家は自身の制作の一方で、一九八二年から東京藝術大学で仏像の保存修復の指導にあたってきた。修復指導の様子が採録されたビデオの中で仏像表面に鑢(やすり)をかけている学生に対し、「ただ磨いてるんじゃなくて、彫刻し

260

## 人形的具象性の造形

てるんだ」と作家が言葉をかけているシーンがある。また「必ず指先でなぞって、あるべき形を探す」ようにとも説いている[註19]。そこにはまさに表面を造形的に重視する人形的、工芸的、日本的な造形観が反映されている。西洋的な意味での「彫刻家」というよりも、木彫技術を駆使し、表面造形までを重視する人形的具象性の傾向をもつ作家であることに、むしろこの作家の本質があるのではなかろうか。

### 〈表情豊かな顔〉

そうした「表面」造形の内でも、籔内佐斗司は「顔」を重視する。「顔はわたしの作品における最大のテーマといってよく、さまざまな顔を作りたいがために制作活動を続けているといっても過言ではありません」[註20]と作家によれば、「顔」の主要なヒントは伎楽面（ぎがくめん）から得たものであり、それらに触発された、「顔」のみの作品も数多く制作しているが、童子など全体像を扱う他のシリーズにおいても、その生き生きとデフォルメされた表情には、顔を重視し、「顔」に語らせる姿勢を見て取ることができる。きりりと目尻が上がり丸く見開いた目、力を込めて結んだ口元は、しばしばこの作家の童子たちに見られる典型的なものだが、作品によっては、のほほんと瞼（まぶた）を閉じたり、好奇心一杯に舌を出したり、その表情は千変万化する。しかし、いずれも生き生きとし生けるものの喜怒哀楽そのものを慈しむ作家の世界観が託された「顔」である。いわば「顔が命」の作品でもあるのだ。

籔内作品には、伎楽面のみならず、作家が造詣の深い仏像—特に《制吒迦童子像》（せいたかどうじぞう）など、鎌倉時代の仏像に普及する力強く表情豊かでリアルな仏像群に通じるものがある。ただし、鎌倉時代の仏像—特に一部に見られる玉眼（ぎょくがん）や、衣装を着せなどの手法はとらず、あくまでも木彫に漆、顔料で彩色する方法でその表情を展開してきている。

〈具象欲求を纏うエネルギーの象徴としての像〉

籔内は制作技法を仏像に学ぶとともに、作品内容においても仏教的世界観、東洋的な自然観から多くを得ている。代表的な《童子》のシリーズをはじめ、その豊かな表情やポーズで我々を挑発する籔内の像は、いかにも何をしでかすか分からぬ「子供らしさ」をもちながら、同時に、ただの子供ではない神性を宿している。それらは時に勇気を与え、慰め、戒めようとする。童子のかたちを借りた天衣無縫のエネルギーが、めりはりのきいた個々の具体的なフォルムに宿っているのである。元来、大阪人気質の持ち主である作家の生み出す童子たちはしばしば茶目っ気たっぷりだ。童子たちはまた、何者にも変身できる自在なキャラクターでもある。作家は技法のうえで仏像に学び、仏教的世界観に影響を受けてはいるが、印相や持ち物など一般的な仏像の造形的約束事に縛られることはない。童子たちは、あるときは羽ばたくための羽を持ち、真珠のような朝露を口にし、貘とともに邪気を避けて眠り、あるいは片腕を枕にうたたねする。雲の上では風神雷神となり、勝負を見守り、ときには拳に力を込めて踏ん張り、鈴を鳴らして颯爽と駆けていく。それは、籔内佐斗司を通して形象化された、現代の神仏的キャラクターであり、エネルギーそのものなのである。人々を表面的に癒したり、愛玩されるだけの存在とは異なり、親しさの中にも我々を精神的高みへといざない、そのパワーを付与する像なのである。いわば人形という造形の本質を示すといってもよいだろう。

その強烈な存在感ある作品の具象性について、籔内自身は次のように述べている。「たとえば山や川を描いても風景画にならず、花や壺を描いても静物画にならず、鳥や動物を描いても単なる写生画に終わらない世界です。今でも食器にとどまらない茶碗がつくられ、意味を伝えるにとどまらない文字が書かれたりしますが、そこには必ず日本人の〈神と仏〉が宿っています」[註21]。籔内の像は、子供の姿であれ、動物や植物のかたちであれ、

広義における「神仏の依りしろ」としての具体的な存在であり、作家自身の言葉を借りれば、「生命の鎧」である。数々の具体的な「鎧」によって、籔内の作品は、一つ一つが神性、普遍性を獲得し、さらに一体ごとのポーズや、制作の連続の中で、それらにより大きな時間軸や空間の存在をも語らせる。

籔内の造形世界においては、仏教の直接的な教えにとどまらず、民間信仰や伝承も等しくその対象となっていく。「目で見、手で触れ、考えることのできるすべてのものをかたちにしたい」と作家はいう。この「森羅万象の造形化」は、人類が共通に抱く根源的な〝具象欲求〟とでもいうべきものを見事に体現しているといえまいか。

## (二) 中村義孝—現代社会に降り立つ無垢なる像

### 〈イタリア式蠟型石膏鋳型鋳造による〝生な〟造形〉

一九五四年、茨城県生まれの中村義孝は、一九七〇年代初めに造形と出会っている。丁度、中村が茨城大学に入学した前年の一九七二年、同大の助教授であった彫刻家・山崎猛がイタリアから帰国。イタリア式の石膏鋳型を用いた蠟型ブロンズの鋳造技法を学ぶきっかけを早々に得たのであった[註22]。一九五〇年代後半以降、特に一九六〇年代から七〇年代にかけて日本の彫刻家や鋳金家たちが積極的にイタリアに留学し始めている。戦後、日本国際美術展などでイタリアの現代具象彫刻が日本にも紹介されるようになり、マリーニ、マンズー、マルティーニ、グレコ、ファッツィーニといったイタリアの作家たちの仕事が関係者に大きな衝撃を与えた。とりわけ一九六一年に日本橋髙島屋で開催された「イタリア現代彫刻展」は関係者に大きな衝撃を与えた。注目すべきは、それらイタリア具象彫刻の人間像がもつ、印象としての洗練されたモダニズムや、詩情を漂わせるヒューマニズムのみに日本人が魅せられたのではなく、イタリア式の石膏鋳型を用いた蠟

型鋳造ならではの造形やそのブロンズの鋳肌とが併せて日本人の心を捉えたということなのである[註23]。いわゆる彫刻家のみならず、鋳造の教育者、専門家らもイタリアに赴いたことがそれを裏付けている[註24]。

中村が学んだイタリア式の蠟型鋳造とは、日本古来の蠟型鋳造とは異なる技法である。日本の仏像などに見られる蠟型鋳造は、中子に被せた蠟表面を彫り刻んで原型とし、土の鋳型で鋳造していく、半ばカーヴィングでスタートするブロンズである。一方、中村が学んだイタリア式の蠟型鋳造は、一旦粘土で塑造した原型を型取りし、蠟原型に置き換え、石膏鋳型で鋳造するもので、西洋的な粘土のモデリングからスタートする蠟原型の段階のカーヴィング行為も充分行うことが可能な技法である。また、日本式の真土型鋳造などに比べれば、鋳造自体も比較的容易であるため、彫刻家自身が鋳造し、直接鋳肌の調整まで一貫して行うこともしやすいブロンズ制作法である。つまり、西洋の古典的な塑造彫刻からスタートしながらも、作家自身が最終的な表面造形にまでかかわることができるという点では、日本の木彫など人形的具象性の表現に通じる、和洋折衷的手法なのである。

アーティストを基本的に設計者と考える西洋思想に基づくイタリアではもちろん、鋳造や仕上げは職人の仕事とし、作家は立ち会いに留まることを基本とするが、日本的な実材表現を志向する中村のような作家たちは、その各工程に直接自身の手を下すことで、自らの造形を表面までも、より自分らしく、かつ瑞々しく仕上げるようになった。中村作品のリアリティ、"生な"感覚の理由はそこにある。

〈異素材の眼〉

中村の作品は基本的に人間像である。「人体は一番身近な対象。対象がないと自分が入っていきにくい」[註25]と作家は言う。作品はいわば作者自身の依りしろでもある。しばしば少年が主役であるのは、当初作家自身の息

人形的具象性の造形

子という具体的なモデルが存在したことも理由である。最も作者自身を投影しやすいモチーフ、それが息子―少年であったという。「天からの授かりもの」である少年は、いつしか羽を手に入れ、文字通り天使のような姿にもなる。それはどこか危ういけれども、かけがえのない無垢な生き物の象徴としての少年である。

像の顔には一九八九年頃から異素材の眼が入るようになった。白い象牙と黒い水牛の角を組み合わせて作る眼は、鎌倉時代の仏像に普及した水晶を素材とする玉眼とは異なるリアリティをもつ。水晶のような、素材の質感を活かした顔の真実性というよりは、本体のブロンズとは異素材であるがゆえの現実感である。「一つの素材だけと彫刻の空間が素材の中にこもってしまっていう独特の顔認識のための細胞組織が働くというが、その際も眼は認識のカギとなる重要なパーツである。まさに「眼は口ほどにものを言う」のである。無論、像の眼が常にこちらを見ているとは限らない。しかし、その眼線は確実に我々の視線を誘導し、我々に語りかけてくる。結果、像と見る者を確実に結ぶのである。

〈メカニカル・イメージ〉

中村の人間像は、しばしば車や機械のようなメカニカルなイメージと重ね合わせられる。動態表現という意味でイタリア未来派などを連想させる。しかしそれは、人物の動いた軌跡や、煙の動きのようなものは、マシーンエイジや未来派が思い描いた機械への称賛や動力・スピードへの憧憬よりも、ずっと日常的で親密なものだ。

265

「我々が生活していて目に入ってくるものってほとんど人工的なものに行くまで、車ばかり見てる。自分も車に乗る。前後左右一時間車ばかり。例えば、朝、学校（勤務先の筑波大学）に行くまで、車ばかり見てる。自分も車に乗る。前後左右一時間車ばかり。それを三六五日。それが自分の現実です」。「人間」が自身を投影させやすいモチーフであるのと同様、「車」をはじめとするメカは、作家にとって、やはり「入りやすい」ボディなのである。少年像にも機械の部品のようなものが背中や身体の一部に接合されていることがある。それはそのまま、ヒトの一部としての部品である。工業的なパーツがあろうと、中村の作品はどこまでも人らしさを示し、決して体温を失うことはない。作者が意図するのはロボットやサイボーグ的な形態を作るところではなく、あくまでも現代社会の生活者である人間であり、作者自身が、より深く「人」を感じ得ることのできる像なのである。「すっと立ったもの」「一本の筋のある存在」として、中村は仏像も、自然の樹木も、自らの作品の目指すところも同様に捉えている。まっすぐに「立つ」ということが、作品の神性にもつながっていく。その無垢なる像の視線を我々は追わずにはいられない。

（三）北川宏人――近未来を志向する現代の若者像

〈具象の居場所を探して――実材表現のテラコッタと表面造形〉

一九六七年滋賀県生まれの北川宏人が、金沢美術工芸大学で、彫刻を学んだのは一九八〇年代の後半である。卒業後、彫刻を続けていくにあたり、当時「自分の居場所がなかった」と作家はいう。団体展や野外コンクールに関心はなく、大学で学んだアカデミックな人体にも、当時「彫刻」の主流であった「抽象的な造形」にも魅力を感じることができず、「どこに所属し、何を作ったらいいのか分からなかった」[註26]という。その一方で、学生時代から、イタリアの具象彫刻にひかれた。一九八八年には、二十世紀イタリア具象彫刻展（於・

266

# 人形的具象性の造形

岐阜県美術館)で初めてマンズーやマリーニの次の世代を知る。ジュリアーノ・ヴァンジは北川が最も注目した作家である。何が違うのか。そうした関心のもと、作家はイタリアに留学するのである。

イタリアにわたった作家は、テラコッタ用の土でモデリング成形したムクの像を一〇五〇度程で焼成するという方法を学んだ。剝り貫いて戻し、それを繰り返して全体が中空になった土の像を部分ごとに切り取っては中を電気窯のサイズを考慮し、像はほぼ中央で二分割、腕など細い部分も必要に応じ分割し、内部を構造補強する。型取りしない、テラコッタ像の直作りの技術を教えてくれたのは、当時カラーラのアカデミアで教えていたジュゼッペ・アニェッロであったという。原型から一度石膏で型取りし、石膏型の内側にテラコッタ用の土を張り込んで成形したものを焼成する日本の一般的なテラコッタ技法とは異なり、それは塑造段階における土の繊細な肌や手指のタッチをそのまま残すことのできる手法であった。北川の言葉を借りれば「フリーハンドの具象彫刻」としてのテラコッタである。さらに一九九六年からは焼成後の表面をアクリルで彩色するようになった。最初に着彩するのは顔である。テラコッタの土色では赤すぎる。しかし些細な違いでまったく別の人物になりかねないほど、顔は難しく重要だと作家はいう。つまり、北川は西洋の古典的な塑造彫刻の思考から出発しながら、日本の木彫や人形が共通に重視する"表面造形"にも、作家の表現力を反映させる方法に至ったのである。

〈そこに立つ若者〉

スレンダーな姿態に、どこか憂いを帯びた表情を示す北川の人間像は、年齢の上では若い世代をイメージさせるものが多い。作家によれば、過去を表現するのではなく、むしろこれからを考えることがアーティストの仕事である。造形史の先端に立つ意志を持って制作する北川の世界は、おのずと若い世代の人物像を形成していくのである。

北川宏人
《ニュータイプ 2005 －ブルー》
高 170.0　幅 42.0　奥行 30.0cm
2005 年　金沢 21 世紀美術館蔵
撮影／木奥惠三

頃から若者像はしばしば生物学的な男女の性を超えていく。とりわけその魅力的な顔立ちはどこまでもセンシティブな人形的具象性をもっている。また、そうした繊細な現代のリアリズムを表現の核として実材に向き合っているという意味で、北川のテラコッタ像は、アルテ・ポーヴェラの作品などとは一線を画し、一方でフォンタナやザウリ、カルーゾ、ボナルディといった土にかかわる数々のイタリア造形とも異なる独自の表現性によって、歴史の先端に位置している。

顔の表情や髪形などの変化に伴い、北川のスリムな像の立ち姿が示す〝線の動勢〟が、かつてのアニメーション・ヒーロー風のどちらかといえば「反り返る」姿勢から、あるがままにただ「立っている」といった姿勢へと変容してきた。それは存在そのものとしての動勢、あるいは現代の生活者であることを示すムーヴマンとでもいうべきラインである。ときにうつろな表情であったり、心もとない足元であったとしても、「立っている」とい

である。ただし現在進行形にある北川の人間像は、わずかずつ変化していく。当初は、アニメーションに登場するようなタイプの片仮名フィギュア的要素をもった衣装や顔立ちであったが、二〇〇五年頃を境に、衣装も顔も、そして現実感のある今日的な若者像へと、より現実感のある今日的な若者像も変貌してきている。また二〇〇七年頃から若者像はしばしば生物学的な男女の性をもつ青年や、中性的な女性たちが我々と同じ地平に立っているのである。

人形的具象性の造形

うことは重要だ。繊細な表情とともに、そのスタンディング・ポーズによって、像は我々と地平を同じくする文字通り「等身大の」存在となる。ごく最近、北川作品のタイトルが個人名（例えば「花房シオン」のような架空の姓名）をもち始めたことも、存在の具体性を強めている。北川の像が、それぞれ個別の人格をもつことを暗示してもいるだろう。北川作品は、我々とリアルタイムの共感を得て、そこに確かな実在感をもつのである。

（四）伊藤遠平――執拗なる皮膚感覚の像

〈クレイ人形キャラクター〉

一九七六年、茨城県生まれの伊藤遠平は、東京藝術大学では油画を専攻している。しかし、一九九〇年代後半の入学から二〇〇二年に大学院を修了するまで、伊藤はほとんど絵を描いていない。当時、周囲の友人たちをみても、絵画に未来はないかのように思われた。枯れ木などを使ってインスタレーションのようなことを試みるも、制作意欲は次第に減退してく。大学院修了後、故郷の笠間に戻り、もう一度作る喜びを味わいたいと思った。「子供のころ粘土で怪獣を作った時のような。作りながらかたちを見つけていくタイプ」[註27]。自分は理屈でモノを作るタイプではない。コンセプトがなければモノを作れないとしたら自分はゆき詰まると思った。そうした手の思考が導いた最初のかたちが、二〇〇三年に初めて発表した樹脂粘土にアクリル絵具で彩色した造形である[註28]。ときに異様な笑みをたたえた、虫のような、あるいはどこか異星の住人のような不思議な生き物たちは、細部にわたって執拗に作り込まれ、特に樹脂粘土の皺が生み出すその"皮膚感"は強烈であった。「スタイルや様式ではなく、作者に成り代わってしゃべる存在としての人形。古くは民話の世界から現代のアニメまで"キャラクターに託して表現す二〇〇五年、それらのシリーズについて次のように記した拙稿がある。

269

ること"を得意とした日本人の極めて今日的なありようといってもよい。人形と彫刻、平面と立体、そうしたお仕着せの二元論を越える、あるいはそのような従来的なジャンルを統合する表現形態が伊藤の多彩な人形である。それは一九七〇年代生まれの伊藤遠平のような新世代が取り組む、いわば"キャラクター・ストーリーズ"とでもいうべき新たな表現ジャンルの登場かもしれない」[註29]。魑魅魍魎のようなそれらのキャラクターたちは、伊藤の人形的具象性をすでにありありと示していた。

〈皮膚感覚の人間像〉

クレイ人形で創造の自由を獲得した作家は、二〇〇五年の水戸芸術館での発表の後、絵画にも取り組み始め、一方で、石粉粘土を使用した人物像にも取り組んでいく。後者は、発泡スチロールでおおまかなヴォリュームを作り、そこに石粉粘土を薄く肉づけして油絵具で着彩していくものだ。かつての魑魅魍魎のような手のひらサイズの輩から、六〇センチを超える人間像へとイメージは大きく変化した。しかし、強烈な皮膚感はここにも健在である。人物の顔の皺のみならず、衣服の皺など、人物像の全体を強い皮膚感覚が覆っている。丁寧に着彩した油絵具の艶が、マットなアクリル絵具とはまた異なるなまめかしさを生む。色調も油絵具ならではの深みあるものとなった。目は特にリアルである。眼球表面には油絵具の溶き油のうちでも特に艶のあるものを使用、素材は本体と同じ石粉粘土だが、仏像の玉眼のように、はめ込んで作っている。それはこの像の奇妙なリアルさを増強する。モノいいたげな表情、どこか疑い深い、射貫くような目は、見る者の内面を見透かしているかのようだ。作品は男性像のイメージが強いが、伊藤によれば、像は必ずしも男でなくてもいいのだという。強いて言えば「自分と同じ現代人」である。重要なのは、性別ではなく、皮膚感覚であり、それは両性に共通の質感でもありえる。

人形的具象性の造形

人間のみならず、虫も動物も樹木の肌も、伊藤にとっては制作対象のすべてが皮膚感覚の存在だ。最初期のクレイ人形時代との相違点を見出すとすれば、"状況の省略"であろう。かつては人形たちの住処として森を設定し、しばしば木々など周囲の環境までを造形の範疇としていた。しかし、「変わった〈状況〉を作るのではなく、虫一匹であっても見た人が物語を想像できるような」、状況も設定もすべてが集約された、単独で自律する像へと移行して来ている。立体と前後しながら制作する伊藤の油画もまた同様に、特異な皮膚感をもち、今のところ背景はほとんど描かれていない。語るのはあくまでも人物そのものである。立体の人物像の場合は、絵画の「背景」と異なり、周囲には現実の空間がすでにあるが、絵画は背景を説明しないことで像そのものへの集約の意志を明示することができる。画面にあえて署名しないことも、空間をキャンバス内に閉じ込めてしまわないことに役立っている。その対等な関係こそが、見る者の深層を揺り動かす像なのである。

（五）山野千里―多重イメージで紡ぐグローバル・ヒューマニズムの像

一九七七年、大阪府生まれの山野千里は、一九九〇年代の終わりに「陶器の方が拡がるような気がして」油画から陶磁器に転向、京都市立芸術大学制作展で富本賞を受賞するなど、学生時代から注目を集めてきた。

〈多重イメージの発見と能動的見立て〉

学生時代の受賞作《楽毛(たのしげ)》シリーズには、すでにこの作家の特徴である多重イメージの形成をみてとることができる。目を閉じて瞑想する人物の頭髪は、からみあいつつ森を形成し、鳥や馬が遊ぶ。あるいは、毛髪が海藻

271

《シロクロ》
高10.0　幅15.0　奥行7.0cm　2007年

のようなイメージへと変貌し、海藻の間を魚が泳ぐ。頭髪の森へ想像を巡らし、物語の世界に遊ぶ人物は作者自身とも重ね合わせることができる。あるイメージが別のイメージを呼びよせるこの作家の物語世界は、こうした初期作品にすでに見ることができるのである。

想像の世界に遊ぶ山野のダブルイメージ、トリプルイメージの源流は、作家の少女時代に遡る。多くの子供がするように、山野も幼い頃例えば「テレビを山に見立てて人形を登らせて遊ぶ」ような原初的な見立ての世界を体験している。しかし、日本人が得意とするいわゆる「見立て」が既存のモノに新たなイメージを見いだす方法であるのに対し、山野作品ではゼロからスタートした形象が、制作の過程で新たなイメージを導き、それがさらに別の形象へとイメージを重層的に増幅していくような〝演繹的発見の見立て〟である。作家・山野千里は、子供時代とは異なり、既存のテレビを山に見立てるのではなく、いわばテレビそのものを作り上げ、その過程でテレビが「山」のイメージをも持ち始め、そこにはおのずと生き物が登場してくる、というような状況で制作していく。一般的な見立てが受動的なものであるとすれば、山野の場合は極めて能動的で流動的なイマジネーションの展開としての「見立て」である。

# 人形的具象性の造形

〈手のひらサイズの演繹的制作〉

天衣無縫ともいうべき山野の想像力の展開は、多くが両手のひらに収まる程のサイズであることにも負っている。当初は、受賞作《楽毛》のような、高さにして四〇〜五〇センチ程のものを制作していた。その後の山野作品に比べるとかなり大きなものである。当時、作家は手のひらサイズでマケットを作り、そのうえで本制作に取り組むという段取りを踏んでいたが、焼成の工程を含めるとその道程は余りに長い。次第に、手の先で生み出されるかたちをそのまま目で追いながら作っていくマケットのスピード感で作り上げるライブ感覚のサイズとなっていく。手の動きが作家の想像力を引き出すままに、かたちがかたちを呼ぶ演繹的でダイレクトな創造世界へと向かっていったのである。デッサンのような設計図も、中間的なマケットも抜きに、かたちが具現化していくという醍醐味。それは、例えば江戸時代に最盛期をみる陶磁の細工物の多くに、図案や基本の型があるのとは対照的な、作者の感覚と想像力が先行する極めて現代的な造形である。

〈飛躍するイメージとスケールの転換——想像力の解放によるグローバル・ヒューマニズム〉

山野の寸法上小さな世界は、逆に大きな自由を手に入れている。第一にイメージの飛躍。一つのイメージがまったく無関係と思われる別のイメージを引き寄せる。少女と一体化したエリマキトカゲの、拡げた襟巻きに、腕は襟巻きに、襞襟（ひだえり）は娘のパラソルとなる。タコはその本来のフォルムを生かしつつ気球となって人々や動物を空の旅に連れていく——よく見ればタコは海そのものだ。賃貸契約上の貸し主（家主）であるサイは、借り主であるカエルに家を貸す——サイの体の一部は家となり、角は伸びてカエルの好む蓮の葉に変容してしまう。殿様の肩に跨（また）がって立つバレリーナたちは次々にその肩に乗り、各自のスカートの広がりで五重塔を形成する。娘とエリマキトカゲ、タ

コと気球、バレリーナと五重塔など、一見関係のないものの形に共通部分を発見するや、それらはたちまち親密な関係をもつのだ。そこには、しばしば機知とユーモアが漂い、それは作品タイトルにも反映される。

第二に、スケールの転換。山野作品の重層イメージは、しばしば事物本来のスケールを軽やかに超えていく。タコは易々とヒトのサイズを超えて気球サイズを獲得し、また空と海とを逆転させる。エリマキトカゲやウーパールーパーもまた、軽々とヒトより大きな存在になる。そこでは、現実のサイズ関係など瞬く間に飛び越えるスケールの転換がある。

さらに注目すべきは、それら生き物たちが織り成す"共生関係"である。山野の陶人形の世界は、ある生き物と別の生き物やモノが繋がる"連続性"と、それらが半ば合体してしまう"一体性"によって、すべてをフェアでグローバルな世界へと転換してしまう。そこでは、国籍も時代も越え、男も女も、大人も子供も、動物やモノまでも、すべてが生き生きと対等である。作品タイトルに見られるウィットや風刺を含め、作者の世界観はあくまでも肯定的だ。陶のプロセスを解して作家が創り上げる小さな生き物たちは、既成の価値観やしがらみから見る者を解放し、世間のあらゆる縛りを解き放とうとする。それはまた、作家が土の可塑性と直接向き合う中でこそ知り得た、自己の内側から生じる想像力の解放でもあろう。

## 人形の"表面造形"が導くもの

木彫的であること、仏像的であること、人形的であることの共通項は多い。表面造形の重視、顔、特に眼の重視、何より像との精神的な交歓の可能性こそは、本稿でいう最も重要な人形的具象性の要素といってよいだろう。

274

人形的具象性の造形

もちろん、作品によっては、形状そのものが顔や眼に代わる場合もある。西洋の古典的な塑造彫刻の発想を学んだ作家たちさえも、そうした人形的具象性を重視する姿勢を取り込む者が出てきている。明治以降、一旦は西洋的な彫刻に大きく振れた造形志向は、改めて日本的な造形の在り方を見直すべく揺り戻され、螺旋を描きながら、さらに前進していく。

そのうえで本展の作家たちに、かつての〝造形師〟たちと異なる今日的な特徴を見出すならば、その具象性が作者と像との、より直接的で生なやりとりを通じて生み出されているということであろうか。空間における像との接近により、作者とも観者とも精神的交歓を成立させるかたち、それが人形的具象性の造形である。

近代的な造形の自律性と、人形的な共生性を兼ね備えた像は、いずれもそれぞれの姿で「立っている」、あるいはそこに「居る」。どのような（立ち）姿であれ、像は確かな佇まいを示している。それは自律的な造形でありながら、同時に、受け手に働きかけることを志向する、人形的といっていいインタラクティヴな性格を有している。自律的に存在することと、観者と向き合い、観者とともにあることとの両立。像は、そこに「ある」と同時に、そこに確かに「いる」のである。「あなたの前に像がアル。あなたを見つめる像がイル」という本展のキャッチコピーは、そうした意図を反映している。展覧会場には、日本人が得意とする、その厳しくも「工芸的な」人形の造形精神が漲っているはずである。

▽「魅惑の像　具象的なるかたち」二〇〇八年七月二五日〜八月二四日　茨城県つくば美術館

註1：例えば原始美術については「抽象表現」が「具象表現」ないし「自然主義的表現」に先行するという見解もある。

275

註2：木村重信『美術の始原』(『木村重信著作集第一巻』) 思文閣出版、一九九九年などを参照されたい。この一〇年余り、美術の枠組みが再検討される中で〈彫刻〉と〈工芸〉：近代日本の技と美』静岡県立美術館、二〇〇四年、『日本彫刻の近代』(宮城県美術館ほか) 淡交社、二〇〇七年などで貴重な研究成果が得られている。

註3：匠秀夫「日本近代彫刻の一世紀—写実表現から立体造形へ—」『日本近代彫刻の一世紀』茨城県近代美術館ほか、一九九一年。

註4：橘忠兼『色葉字類抄』上中下、一一四četně~一一八一年頃。ただし本稿では、中田祝夫、峯岸明編『色葉字類抄研究並びに索引 本文・索引編』風間書房、一九六四年などを参照。

註5：一九二五 (大正一四) 年には、日本初のマネキン企業「島津マネキン」が誕生、また、銀座松屋の開店に際して三代安本亀八が一〇〇体の生き人形 (和装マネキン) を制作、さらに荻島安二が日本初の石膏製マネキンを発表している。パリで開催された「現代装飾美術・産業美術国際博覧会」(通称アール・デコ展) で、出品された外国のマネキンが高い評価を受けたのも同じ年である。

註6：久野健『日本の彫刻』吉川弘文館、一九五九年、七九頁。

註7：『彫塑総論』『高村光太郎全集』第四巻、筑摩書房、一九五七年、三〇四頁。初出は「彫刻総論」『アルス美術大講座』一九二六年。

註8：「彫刻学ハ石膏ヲ以テ各種ノ物形ヲ模造スル等ノ諸術ヲ教ユ」とある。『工部省沿革報告』大蔵省内工部省編、七九六頁。

註9：大村西崖「彫塑論」『京都美術協会雑誌』二九号、一八九四年一〇月。

註10：『高村光太郎全集』第四巻、筑摩書房、一九五七年、三〇二~三〇三頁。

註11：十代山田徳兵衛『新編日本人形史』(角川書店、一九六一年) を定本として書かれた十一代山田徳兵衛『日本人形史』講談社学術文庫、一九八四年、一八頁。

註12：ヨハン・ヨアヒム・ヴィンケルマン著、澤柳大五郎訳『ギリシア美術模倣論』座右宝刊行会、一九七六年、二五~

276

人形的具象性の造形

註13：高村光雲『光雲懐古談』萬里閣書房、一九一九年。三五頁。原書は一七五五年。
註14：『日本彫刻の近代』宮城県美術館ほか、二〇〇七年。
註15：久野健『日本の彫刻』吉川弘文館、一九五九年、七九頁。
註16：中原佑介『現代彫刻』美術出版社、一九八七年、二五頁。
註17：荻原守衛「予が見たる東西の彫刻」『藝術界』一九〇八年、八月号。
註18：籔内佐斗司「ほとけさまが教えてくれた—仏像の技と心」（NHK知るを楽しむ この人この世界テキスト）日本放送出版協会、二〇〇七年四〜五月、一二六頁。
註19：『籔内佐斗司の世界』NHKエデュケーショナル制作、籔内佐斗司工房発行（非売品）DVD、二〇〇七年に採録された授業の一シーンより。
註20：前掲（註18）、二六頁。
註21：前掲（註18）、三二頁。
註22：外舘和子「山崎猛の彫刻—そのフォルムにおける本質とファッツィーニの彫刻」『山崎猛作品集』筑波書林、一九九四年。
註23：鈴木信一「ヨーロッパにおける美術鋳造の技術」『東京藝術大学美術学部紀要』三一、一九六七年、七五〜九七頁。「イタリア現代彫刻展」に感銘を受けた鈴木は鋳造技術を学ぶために渡欧し、その研究成果をまとめている。
註24：中牟田佳彰『イタリア美術鋳物』東京美術、一九七四年。
註25：中村義孝への筆者インタビュー、二〇〇八年四月二日。以下、本文中の作家の言葉はこれによる。
註26：北川宏人への筆者インタビュー、二〇〇七年一一月二九日。以下、本文中の作家の言葉はこれによる。
註27：伊藤遠平への筆者インタビュー、二〇〇八年三月二九日。
註28：外舘和子「関東の陶芸展 伊藤アトリエ三〇周年記念作品展」『陶説』二〇〇三年九月。

註29：外舘和子「伊藤遠平」（解説）『われらの時代』水戸芸術館、二〇〇五年。

# 第三部 作家論・作品論・展評

※作家の生誕順に掲載することとする。

# 板谷波山―明治から大正以降への懸け橋

板谷波山（本名・嘉七）は一八七二（明治五）年、茨城県真壁郡下館町（現・筑西市）に醤油の醸造や雑貨商を営む家に生まれた。号「波山」は、郷里の筑波山から取ったものである。

一八八九（明治二二）年、東京美術学校（現・東京藝術大学）彫刻科に入学し、明治期の美術界の指導者・岡倉天心や彫刻家・高村光雲に学んでいる。いわゆる窯元や陶家に関係しない、美術学校出身の作陶家の草分けという意味で、今日に繋がる近代的な陶芸のアカデミズムを切り拓いた人物であるといってよいだろう。一八八七（明治二〇）年に創立された同校は、西欧の窯業技術を国内でいち早く受け入れた、明治期を代表する先進的な窯の教育研究機関であった。波山はここで、特に釉薬の下に彩色する釉下彩の研究に励み、また、十九世紀末に西欧で流行したアール・ヌーヴォー様式をはじめとする意匠研究にも取り組んでいる。

一九〇三（明治三六）年、現在の東京都北区田端に倒焔式の丸窯を築き、陶芸家として独立。轆轤師を雇いながらも首都圏の個人工房で制作するという近代的なスタイルの点でも、パイオニアの一人となった。

波山の作風を特徴づける陶技は少なくとも二つある。一つは薄絹を透かして見るような効果を生む釉下彩技法「葆光彩磁」であり、他は高村光雲に学んだ薄肉彫りの技術である。《葆光彩磁葡萄紋様花瓶》は前者の、《氷華磁仙桃文花瓶》は後者の代表的な作品であり、いずれも二〇〇四年に茨城県が有形文化財に指定した。

《葆光彩磁葡萄紋様花瓶》にみられる、器の曲面に少しの破綻もなく流麗な植物文様をめぐらせる技術は、アー

280

# 板谷波山

《葆光彩磁葡萄紋様花瓶》
高 15.9　径 21.6cm　1922 年
茨城県指定有形文化財
茨城県陶芸美術館蔵

ル・ヌーヴォーを独自に吸収した波山らしい意匠である。また《氷華磁仙桃文花瓶》の、長寿を意味する桃などの伝統的な吉祥文の表現においても、桃の葉先のねじれなど写実を加味した端正な彫りに、波山らしさが窺われる。

一九二七（昭和二）年、今日の日展にあたる帝展に「第四部美術工芸」が設立されると、波山は同展を中心に活躍を続け、一九五三年には、陶芸家として初めて文化勲章を受章した。

板谷波山は、西欧から導入された高度な窯業技術の獲得と意匠の洗練という、産業として開花した明治の陶磁器制作の遺産を正統に受け継ぎつつ、大正以降本格的に展開していく個人作家の表現としての陶芸に向け、①美術学校に学ぶというアカデミズムの形成、②非産地の個人工房における制作というスタイルの確立、③創意を問う公的な芸術団体（発表の場）での発表という三点において、陶芸の近代化に多大な貢献をなし得た陶芸家である。いわば国家を挙げての"明治的近代"から個人主義的芸術観が主調となる"大正以降の近代"への懸け橋としてかけがえのない役割を果たした作家なのである。

# 川喜田半泥子——偉大なる素人の徹底したアマチュアリズム

かつて「陶芸のプロとアマチュアの違いは何か」という問いに、陶芸で表現するのにプロもアマもない、と答えたのは鯉江良二であった。確かに陶芸に限らず、本来表現とは、それを生業とするか否かに関係なく評価されるべきである。とりわけ陶芸においては、いわゆる「アマチュア」の存在が歴史上、時に重要な意味を持つ。川喜田半泥子(きたはんでいし)もまた、日本の陶芸史に"偉大なる素人"として大きな足跡を残した陶芸家である。

一八七八(明治一一)年、半泥子は三重県の素封家・川喜田家十五代の長男として生まれた。旧制の中学校で、藤島武二に油彩画を学び、絵画の素養を身につけている。のち、早稲田専門学校(現・早稲田大学商学部)を卒業。二五歳で百五銀行取締役に就任している。一六三五(寛永一二)年創業の木綿問屋であった川喜田家には、しばしば、茶道や和歌を嗜(たしな)む風流な人物が現れているが、半泥子もまた、津市議会議員など多くの要職を務めるかたわら、書、絵画、茶道、俳句などを手掛ける数寄者であった。

大正時代、陶磁器研究者や作家らは、陶磁器の研究団体を発足させ、また昭和になると陶芸や工芸の雑誌が次々に創刊、一方で経済の揺籃から古陶磁の名品が市場に出回るようになる。川喜田半泥子は、大正から昭和初期のそうした古陶磁への関心の高まりの中で誕生した陶芸家である。一九一二(大正元)年、半泥子は三重県津市の千歳山の土で初めての楽焼を試みる。さらに楽焼に飽き足らず、一九二五(大正一四)年には本格的な石炭窯を築き、専門陶工を指揮して本焼成のやきものづくりに取り組むが、満足するものは得られなかった。一九三二(昭和七)年、五四歳のとき、自分自身で実材を扱い一貫制作することを決意。その後、美濃、瀬戸、朝鮮半島など

282

川喜田半泥子

《志野茶碗 赤不動》
高 9.0 径 14.0cm 1949 年
東京国立近代美術館蔵
Photo: MOMAT/DNPartcom

　の古窯を丹念に調査し、また尾形乾山の『陶工必用』を筆写するなど、研究を深めていく。折しも、陶芸界は一九三〇（昭和五）年の荒川豊蔵による桃山時代の志野陶片の発見をはじめ、古窯跡発掘ブームであった。
　一九四二（昭和一七）年、半泥子は荒川豊蔵、金重陶陽、十代三輪休雪（のちの休和）と「からひね会」を結成。メンバーは、いずれも並々ならぬ情熱を持って桃山陶を中心に古陶磁研究に取り組みながら、伝統技法の再現にとどまらず、それぞれの個性を作品に開花させた近代を代表する作家たちである。その精神的支柱となったのが半泥子であった。半泥子はまた、小山冨士夫、中里太郎右衛門、加藤唐九郎など、同時代の個性豊かな作り手たちと積極的に交流し、彼らに思想的な刺激を与える一方、作陶技術に関して彼らから多くを学んでいる。茶碗や水指を中心に、唐津、志野、織部、信楽、伊賀など、半泥子は多様な技法を手掛けている。
　一九四九（昭和二四）年、七一歳のとき広永窯で焼かれた《志野茶碗 赤不動》は、この作家の代表作の一つとなった。この茶碗は乾燥中に大きな亀裂が生じたが諦めることなく、備前の緋襷（ひだすき）にならって口縁に藁（わら）を巻き焼成したという。稲妻を思わせる金継ぎがアクセントとなり、長石釉は微妙な階調を示し、味わい深い景色を創出している。五〇代から本格的に陶芸を始めた"偉大なる素人"の自由で充実した世界が掌サイズのうちに実現されている。

283

# 富本憲吉——創意の実材主義者

## 個人作家のパイオニアとして

新しい伝統を作り上げた陶芸家のうちでも、近現代陶芸史上、今日に通ずる実材表現の「伝統」の礎を築いたエポック・メーカーを一人挙げるならば、それは富本憲吉であろう。明治期に輸出産業として開花した日本の陶磁器は、大正期以降、本格的な個人作家の時代を迎えていく。窯元や製陶所の「親方」や「製陶家」、もしくは「職人」という日本陶磁器の世界に「陶芸家」が誕生するのである。富本憲吉は、そのパイオニアの一人である。一八八六(明治一九)年、大阪府平群郡東安堵村(現・奈良県生駒郡安堵町)に生まれた富本憲吉は、東京美術学校図案科で建築や室内装飾を学び、在学中に英国へ留学。二〇代でウィリアム・モリスの思想に触れ、手仕事の価値を深く認識し、同時に個性や個人という西洋的な価値観を会得した。

## 富本憲吉——六つの近代性

① 模様から模様を作らない——意匠の独創性

# 富本憲吉

《白磁壺》
高 20.2　径 24.3cm　1933 年
京都国立近代美術館蔵

既存の伝統文様の安易なアレンジや引用が少なくない明治の製陶からの近代化には、富本が主張した自然の写生から始める模様作りが創作性に極めて有効であった。庭に咲く定家葛を写生し、五弁の花びらを一枚減らして四弁花とし、菱形を基調にデザイン化して連続性を持たせた四弁花模様は、富本の代表的な模様の一つである。

② 自分の手わざで直接、土に挑む―制作の実材主義

富本は自ら轆轤を挽き絵付することを主義とした。つまり分業によらず造形の核となる部分を中心に一貫制作を行い、作者自身が直接土と向き合い、作者自身の手わざや身体を通して自己を表現するという在り方を示した。こうした姿勢によって陶磁器以外にも、自画白刻自刷の木版画などを手掛け創作版画運動にも影響を与えた。

③ 陶磁器は「立体の美術」

富本は彫刻や建築と同様、立体として美しいか否かを、陶磁器を見る基準とし、陶磁器を「彫刻のうちでも最も抽象的なもの」と捉えていた。これは戦後の陶芸オブジェに通じる思考である。ただし、富本自身が自覚しているように、形の「新味」については「極少」であり、朝鮮陶磁を大いに範としたものでもある。

④ 陶芸教育のアカデミズム

285

京都市立美術大学（現・京都市立芸術大学）の工芸科教授を務めた富本は『わが陶器造り』と題したガリ版刷りを学生のための教科書を意図して執筆。自分の技法や釉薬のレシピを広く公開した。富本は、技法は手段であり、その技法を用いて何を表現するかが重要であるということを認識していた。

⑤ 陶芸史上のフェミニスト

富本が教授を務めた京都市立美術大学は一九四五年四月、日本でいち早く女子の入学を認めた先進的な公立の美大である。富本は大学以外でも、坪井明日香をはじめ男女の別なく陶芸を教え、女性陶芸家が世に出る後押しをした。戦前は、窯に触れることすら許されない環境にあった女性たちに陶芸作家への扉を開いたのである。

⑥ 職人と共同の実用陶磁器の量産

日常の暮らしを大切にした富本は、一品制作において作者自身の手わざを重んじる一方で、産地の職人と共同で実用量産陶磁器の製作に取り組んだ。

以上のように、富本は図案やアイデアの個性という西洋的な「個」を主張すると同時に、作家自身による手わざと素材の直接的やり取りを経るという日本的な「個」の表現のしかたを見出し、また男女の別なく広く公平に指導し、その実践、普及に努めた。陶芸家という立場を通して、日本人の自我の目覚め、日本人の本質的な近代化に貢献したヒューマニストでもある。いわば〝今日の起源〟を創造した陶芸家として、陶芸史のみならず日本近現代史に重要な人物であるといえよう。

286

# 石黒宗麿――古陶磁を超える軽妙洒脱

石黒宗麿は一八九三(明治二六)年、富山県の医者の家に生まれた。一九一八(大正七)年、二五歳のとき、東京美術倶楽部の入札で国宝の曜変天目茶碗に出会い、いたく感動し、陶芸を志すようになる。漢詩や書画とともに、やきものもまた独学であった。東京、福島、埼玉など転々と居を移しながら楽焼を試み、一九二五(大正一四)年に金沢に移ってからは伊賀、三島、刷毛目などを手掛けている。

一九二七(昭和二)年、京都市東山区今熊野(通称・蛇ヶ谷)に移ってからは、唐三彩、絵高麗などの制作に取り組んでいく。天性の造形感覚と飽くなき古陶磁への探求心は、次々に多様な古典的技法を宗麿風に開花させた。一九三四(昭和九)年には、中里太郎右衛門の窯で絵唐津や緑褐釉をはじめ、幅広い作陶を試みている。この蛇ヶ谷で、近所に住んでいた小山冨士夫を知ることとなり、二人は以後、終生の親交を深めていった。石黒の作陶の歩みについては、この小山冨士夫の「石黒宗麿 人と作品」(『石黒宗麿作陶五十選』朝日新聞社、一九七一年)が最も詳しい資料の一つとなっている。

一九三五(昭和一〇)年、石黒は京都市の北、八瀬に築窯し、一九六八(昭和四三)年に没するまで、この地で制作を続けていく。大正の終わり頃から、中国磁州窯系のやきものが世の関心を集めるが、とりわけ柿天目、木の葉天目など、天目の技法が八瀬における石黒の代表的な成果の一つとなった。一九四〇(昭和一五)年には、日本で初めて木の葉天目の焼成に成功。これは焚き火の際、椋の葉が灰になっても形を崩さない性質があることに気づき、その使用を思いついたのだという。

《彩瓷柿文壺》
高 18.4　径 17.5cm　1959 年
東京国立近代美術館蔵
Photo: MOMAT/DNPartcom

天目とは、もともと天目茶碗のように口縁が一度すぼまりかけたのち外反するような器の「形態」を意味したが、小山冨士夫をはじめ今日では、鉄系のいわゆる黒釉を用いたやきものを指して使うことが多い。

一九五二年、国が助成の措置を構ずべき衰亡のある無形文化財の選定時に、宗麿は「天目ゆ（釉）」の技法で認定されるが、一九五五年には前年の文化財保護法の改正により「衰亡の虞」ではなく、その芸術的価値の高さを重んじた重要無形文化財「鉄釉陶器」保持者に認定されている。このことは、宗麿の作品が単に技術の存続にかかわるだけでなく、芸術性においても認められたことを示している。

石黒宗麿の作品について、小山冨士夫はその古陶磁の技法に対する再現性を高く評価し、一方、柳宗悦はそれを「創作がない」として、厳しい評価を下している。これは、石黒作品に限らず、古陶磁を参照した制作に、常につきまとう問題であろう。

しかし、石黒の作品は、古陶磁技法を充分に咀嚼しながらも、要を得て飄逸、堅さがなく、かつ締まりのよいフォルムなど、この作家らしさを発揮したものも多い。石黒宗麿はそうしたこの作家らしさ、軽妙洒脱な個性によってこそ、評価されるべきであろう。

288

# 濱田庄司——"内なる他力"からの創造

濱田庄司は一八九四(明治二七)年、母方の実家のある神奈川県川崎市に生まれた。東京高等工業学校窯業科在学中に板谷波山宅を訪ね、応接間に置かれた山水土瓶に感動し、益子の名を心に刻んでいる。卒業後、京都市立陶磁器試験場に勤め、先輩の河井寛次郎とともに釉薬研究や轆轤技術の習得に励んだ。この頃、バーナード・リーチ、富本憲吉、柳宗悦らと交流を始めている。一九二〇(大正九)年にはリーチに伴い渡英し、セント・アイヴスに初めて東洋風の登窯を築き作陶した。今日、濱田はイギリスで最も名を知られた日本人陶芸家の一人となっている。

豊かな自然に恵まれた健康な暮らしの中から優れた作品が生まれるというセント・アイヴスでの体験は、以後の作家の方向性を決める転機となった。また「私の陶器の仕事は京都で道を見つけ、英国で始まり、沖縄で学び、益子で育った」と作家自身が語っているように、濱田は沖縄からも多くを学んでいる。

一九二四(大正一三)年に帰国した作家は、甕、壺、擂鉢などの日常雑器の歴史を持つ栃木県益子に移住、日常の器に対する関心を一層深めていく。そして一九二五(大正一四)年、柳宗悦、河井寛次郎、濱田庄司らによる木喰仏調査のための旅行中の会話から「民芸(民衆的工芸)」という言葉が生まれ、以後、柳宗悦を中心に民芸運動が展開されていった。柳によれば、民芸とは地方性や他力性などの性格を特徴とし、庶民が日常生活で使用する雑器に美を見出そうとするものである。民芸運動にかかわった作家の内でも、柳の理論に最もかなった陶芸家は濱田であろう。「誰にでもできるよう

《白釉黒流掛大鉢》
高 13.8　径 56.9cm　1960 年代
茨城県陶芸美術館蔵

な技術の中でいいものを作りたい」と願い、「作ったものというより、少しでも多く生まれたものと呼べるようになってほしい」と、晩年になってなお謙虚に語っている。

原材料の「地方性」を重んじ、原土は益子の窯元が従来から使用していた土を使い、釉薬も糠白釉、青釉、柿釉、黒釉、飴釉、灰釉など益子の伝統的なものを好んで使用した。

濱田の代表的な模様である沖縄のサトウキビから創案した黍文様は、戦前から晩年まで飽くことなく継続され、また、大らかで厚手の轆轤成形、柄杓による即興的な釉薬の流し掛けなど、あからさまな作為を避け、柳の言葉でいう「他力道」を自身の表現に活かしていった。"こなれの美"の追求に作陶の多くの時間を費やしてもいる。

「実用性」にも忠実で、今日では美術館のガラスケース内に展示される流し掛けの大鉢さえも、濱田自身は来客をもてなすために、そばなどを盛る食器として使用している。「一番危なげのない大通りを歩いている」と評した。作陶姿勢と作風の両面において、濱田庄司は民芸の精神に学び、それを作家として最も豊かに昇華し、また益子の名を国内外に知らしめた作家である。

柳宗悦は、濱田を「下手物の価値を一番よく意識している作家の一人」であり

290

# 金重陶陽——現代備前のパイオニア

## 陶陽評価の分岐点

 金重陶陽については、没した翌年の一九六八年に地元の天満屋岡山店で追悼展が開かれたほか、一九八八年の「桃山古備前の復興——金重陶陽の芸術展」(東京髙島屋ほか)や一九九六年の「金重陶陽——生誕一〇〇年記念」展(岡山県立美術館)、一九九七年の「金重陶陽追悼二十周年展」(岡山県備前陶芸美術館)などによって、その功績が検証されてきた。
 しかしながら、陶陽については、これまで数多く開催されてきた「昭和の桃山復興」などをテーマにした歴史的観点からの展覧会が、企画者たちの意図とは別のところで、一種の誤解を招いてきたという面もある。いわく、陶陽の茶陶作品は桃山古備前の写しや類似品ではないのかという一部の批判、あるいは逆にそれゆえの高評価である。「備前焼中興の祖」という陶陽評価の代名詞も、ともすればそうした誤解の範疇に取り込まれかねない危うさがある。確かに、陶陽は桃山時代の土の精製法を研究し再現したという側面があり、桃山時代に隆盛をみた「茶陶」に属する形状を多く手掛けてもいる。桃山陶の魅力と、それらに対する昭和初期以来の評価の高まりもまた、陶陽評価にあってはプラス・マイナス両方向に作用しうるのである。
 二〇〇四年春に茨城県陶芸美術館で開催された「備前焼の魅力——伝統と創造」展は、備前焼八〇〇年の歴史を

## 金重陶陽の作風展開と造形方法

金重陶陽の作陶内容を、時代背景を考慮しつつ作風の変遷に基づいて区分するならば、まずは、デコ師（細工人）[註1]として主に細工物に取り組んだ一〇代から三〇代までと、轆轤仕事に転向した三〇代後半以降とに大別されるものへの流れがあり、その間、北大路魯山人やイサム・ノグチら同時代の芸術家たちとの多彩な交流関係も反映された作風の拡がりがある。

### （一）細工物の名手―デコ師として

金重陶陽は一八九六（明治二九）年、いわゆる備前六姓の一つ金重家の分家にあたる窯元、金重楳陽の長男として、岡山県和気郡伊部村大字伊部（現・備前市伊部）に生まれた。備前は江戸時代、京都と並び細工物の双璧をなし、金重家も御細工人の家系であったが、陶陽が生まれた明治時代は、備前焼が最も苦境を強いられた時代であった。一八七一（明治四）年の廃藩置県により窯元に対する藩の援助がなくなり、御細工人の制度も廃止さ

陶陽芸術に対するそうした誤解や懸念を解き、陶陽の窯業史的貢献と芸術史的功績とを区別しながら、陶芸史上の位置を捉え直そうとする試みであった。この度のはつかいち美術ギャラリーでの展覧会もそうした研究成果を踏まえたものである。本稿はそのような視点に立脚し、陶芸史における現代備前の先駆者・金重陶陽の作家性と造形性とを再考しようとするものである。

検証するとともに、

れ、個人経営の窯へと移行していく。一八七三（明治六）年の「明治窯」や一八七七（明治一〇）年の「陶器改選所」など、室町末期頃以来の共同窯の復興が試みられるものの、いずれも長続きせず、一八八七（明治二〇）年の森琳三の築窯をかわきりに、個人経営の窯が普及していった。今日の「窯元」の成立である。数名の職人を雇い、食器などを量産し、比較的廉価で販売する「大衆窯」が形成されていく。一方で、やきものは工業化が図られ、伊部陶器株式会社など煉瓦や土管などの窯業製品が生産された。

そのような時代に、細工物や徳利の製作を辛抱強く継続した個人経営の窯元がある。金重楳陽はその父（つまり陶陽の祖父）金重久一郎が「池田藩最後之御細工人」［註2］を務めた家系に生まれ、細工物、特に毛彫りを駆使する鳥に名作を残している。多くの陶工が転職を余儀なくされる中、個人経営の窯で楳陽は細工物製作を続けたのであった。明治期に形成された「窯元の親方」の中から近代的な「個人作家」（窯元の親方を兼ねる場合もある）が誕生していく過程に、細工物は存在した。

後に「備前焼中興の祖」と呼ばれる金重陶陽も、父・楳陽譲りの優秀なデコ師として出発。二〇代半ばで認められ、一九一八（大正七）年には、陶陽を号し、一九二三（大正一二）年には自作の箱書きを記すようになる。狩野派の絵画の粉本などにイメージの源泉をみることのできる伝統的なモチーフ［註3］を扱う場合も、陶陽の作には一般的な細工物が陥りがちな硬直や形式化を避ける工夫がなされている。例えば毬の上で獅子が逆立ちした《彩色備前毬乗獅子香炉》は、様式化された中にも、蹴り上げた足などに動勢があり、全体として形態のバランスをとっている。

大正の終わりから昭和初期、陶陽は窯を焚く費用を節約するため、七輪を重ねて細工物を一個ずつ焼くことも

したという[註4]。それでも、土型を外した後の毛彫りなどの削り込みには時間をかけ、香炉の内側なども均一な厚みで美しく仕上げるなど、時間と労力を惜しむことはなかった。「伝統」の上に細やかな工夫を凝らし、職人的端正さを保持したが、これら細工物にはあえて陶陽のサインを入れなかったものもある。現役作家の物より も、骨董の細工物の方が売れやすかったという事情からである。明治・大正・昭和初期には、骨董商が彩色備前の写しを作らせ、また備前焼の修繕屋が素地を伊部から購入し、彩色だけしていたケースもあるという。

陶陽は、細工物がいわば職人の手仕事や古い物の「写し」の範疇に留まることを恐れたのではなかろうか。「手間のかかる小さい置物ばかりをやっていてこれから先どうなるのだろうか」[註5]と陶陽が悩んだ背景には、経済的不安だけでなく、細工物制作における葛藤を経て形成された、陶陽の、創造の主体としての自我、「作家」意識が関与しているのではないかと思われるのである。

(二) 轆轤への転向―桃山陶研究とその成果

本展の作品中、《備前緋襷蔦透手焙》（ひだすき・てあぶり）は透かしの蓋に細工技術が、胴部には轆轤の技術が活かされ、緋襷の効果と地色の明るさが好対照をなす秀作である。轆轤仕事への転身の理由については、従来不明とされることが多かった[註6]が、陶陽は生前、前述の資料のほかにもいくつかの手掛かりを残している。森岡三知子によれば、「置物ばかりやってると、堅いものしかできなくなる。もっとふっくらしたものを作りたくて轆轤を始めた」[註7]と転向の理由について、森岡に語ったという。内弟子として支えた森岡三知子によれば、

細工物から轆轤物への直接的なきっかけは、注文による「三尺五、六寸の」擂鉢の制作であった。休んでいた職人の代わりに挽いてみると「ただ職人の仕事を見ていただけだが、案外わけなくできた。そこで轆轤をやって

294

みようという気になった」[註8]のだという。

轆轤仕事に目覚めた陶陽は、昭和の初め、愛陶家、所蔵家を訪ねては桃山陶の実物に触れ、眼だけでなく手でかたちを確認し、土を吟味し、窯の構造を研究する。土は田土を水簸せずに木槌などで砕き、足でよく踏み締め、寝かせて使用し桃山風の土味を再現した。また窯は、古備前の大窯を研究しつつも、むしろ格段に小さい三房の窯を築き、後に他人が「秘密室」と呼ぶようになる、カセなど特別な焼成効果の生じやすい部屋を見出した。素穴と呼ばれる運道と一間の間の空間に注目し、そこを拡大したものが「秘密室」である。また、土や窯以外に炭桟切などの意図的な窯変の焼成方法についても昭和初期に研究成果をみている。

従来、陶陽については桃山「復興」という役割が強調され、それは昭和初期の古窯跡の調査・研究の進展や、古陶磁雑誌の相次ぐ創刊などによる伝統文化再評価の機運など、時代状況からも抽出しやすい重要な側面ではある。しかし、陶陽自身は直接そうした動向に触れるよりむしろ先に、古備前の窯や土の研究を始めている。また古い物に関心を持つ一方で、新しいものを積極的に試す開かれた近代的な作家でもあった。遺族によれば、戦後、土練機も電動轆轤もいち早く購入したという。土練機は土が練られ過ぎて適当な手ごたえがなくなるという理由で使用をやめ、電動轆轤も音に馴染めず、足でのペダル操作でリズムが狂うことから、手回し轆轤に徹している。轆轤にコテではなく布を使った「カコ挽き」にこだわったのも、「布は形がないから、手の動かし方も自由」だからであり「備前焼の伝統」にこだわったのではないと明言している[註9]。

陶陽の最終目標は、桃山の土や窯、作風の単なる再現ではなく、いかに自分の作陶をするかにあった。土については、精製法において桃山風を検討し採用したが、それだけでなく作陶時の土の状態なども重視している。例

えば一塊の土を練る。突然の来客に応対している間に土は少し乾いてしまう。すると必ずもう一度土を練りなおして使うのである[註10]。また、火鉢のような大きいものには硬めの土を、ぐい呑や茶碗には柔らか目の土をというふうに、作ろうとするもののサイズや形状に合わせて、硬さを選んだ。

陶陽の土へのこだわりについて、森岡は次のように語っている。「最初は何がいけないのかわからなくて。陶陽さんは休憩のとき、必ずタバコを一本吸うんです。一本なら普通の休憩。でも、もし二本目を吸い始めたら何か気に入らないことがある、と気づかなくてはいけない。最初は理由が分からなかった。でも、陶陽さんは何がいけないのか口では言わない。状況に状況に相談したら、土の硬さではないか、と言うので、今度は柔らかいのから少しずつ硬いものまで四つくらい端から順に並べました。すると、陶陽さんは端から順に触って、幾つ目かの好みの硬さの土を持っていくのです。そうやって、どういうものにどういう土、というのを覚えました。でも、その硬さというのは私には応用が利きません。あくまでも、陶陽さんにとっての扱いやすい硬さなので」[註11]。

轆轤を挽く際、陶陽は常に自分が最も挽きやすい状態の土と接した。彼は陶芸家の中でもとりわけ触覚の人、手の人であり、作陶の基準は徹底して自己にあった。陶陽の実弟で長らく助手を務めた素山（そざん）によれば、いわゆる「大衆窯」のシステムで職人を監督した楳陽に対し、陶陽は直接土と向き合う作家であった。窯元の親方ぜんとした父・楳陽に対し、陶陽は徹底して「自分でやった」という[註12]。

陶陽はまた、作陶の各工程すべてに自らのチェック機能を働かせた作家である。窯出しした作品の納得できないものを割るというのではなく、乾燥の段階で形を吟味し、問題があると思われたものは生地の時点で割っていく[註13]。いわゆる「焼き」の善し悪しといった焼成効果の判断のみならず、成形前の土作りに始まり、制作の

296

## (三) 作風の拡がりと制作手法

一九四二(昭和一七)年に結成した「からひね会」の作家たち——荒川豊蔵、川喜田半泥子(かわきたはんでいし)、十代三輪休雪(きゅうせつ)をはじめ、陶陽は戦前から数多くの作家と親交を持ち、互いの窯を行き来して作陶している。そうした優れた作家たちとの交流は、戦後、陶陽の作風の拡がりを一層促すものとなった。

なかでも北大路魯山人とイサム・ノグチと連れ立って来訪し、陶陽の工房でともに制作している。陶陽のサインが「卜」に変わる理由も魯山人の「ロ」との関係が指摘できる。例えば、陶陽は古備前にはみられない台鉢のような"平たい造形"にも積極的に取り組んだ。《備前長角台鉢》(一九五一年)はその最も初期の作の一つであり、昭和二〇年代後半にいくつかの代表作が生まれている。今回が初公開となる[註14]。そうした"タタラを用いたフォルム"を造形する際にも、陶陽はやはり自己の手わざと土の板との直接的なやりとりの中で制作している。一方、魯山人も長方皿・四方皿・葉皿などタタラを用いた食器作りを得意とした。洒落(しゃれ)たものを素早く制作する手法を考案し、一九五二(昭和二七)年には、

陶陽の工房で、陶陽の妻・綾子に葉皿を切らせ制作している。つまり魯山人の場合は、自分で土に触れるよりも、機知に富んだアイディアをもったアート・ディレクターとしての才能が示されたものといえよう。

また、イサム・ノグチとの出会いは、陶陽のフォルムに影響を与えたことがよく指摘されており、確かに、《備前新形花器》《備前三角花器》《備前緋襷花器》など、昭和二〇年代半ばから三〇年代にかけての緋襷や透かしを活かした明るくモダンな陶陽の造形傾向は、ノグチの造形と印象の上では相通ずるものがある。しかし、ノグチとの出会いに先立つ一九五〇（昭和二五）年、パリの現代日本陶芸展に出品された《備前緋襷花器》にすでに、陶陽のそうした作風展開の兆しは明らかにみられ、その新しい方向に、ノグチとの出会いが拍車をかけたといった方が正確であろう[註15]。

さらに、外観上「プリミティヴ」[註16]なノグチの作品は、「精密な図に寸法まで書き込んだデザインができていて、それによって仕事を運んでいく」[註17]種類の造形である。これは陶陽が制作を進めながらフォルムを見極め調整していく手法と対照的であり、陶陽自身も、工房を提供した一九五二（昭和二七）年のイサム・ノグチの制作の様子に「他者」を見出している[註18]。

また森岡は、陶陽の作陶方法について次のように語っている。「私などは、最初にはっきり形を決めておかないと、どうにも形を作れません。とりかかれないのです。でも、陶陽さんは轆轤を挽いてみて、この辺が膨らんだからこれを活かそうとか、調整しながらかたちを決めていけるんですね」[註19]。

造形の手法において、ノグチが全体から細部へと発想の及ぶ、目標設定型、帰納的、確実・合理的、デザイナー型の制作であるとすれば、陶陽は部分から全体へと視線を働かせる目標調整型、演繹的で不確定性をもつ一種の非合理的なアプローチを採っている。つまり、同じ土や焼成温度によるやきものであっても、ノグチと陶陽

298

とは対照的な態度で臨んでおり、魯山人の方法もまた、素材に対する直接性、距離感などにおいて陶陽とは異質の姿勢なのである。

この三者三様の在り方は、二十世紀以降の造形を考えるうえで多くの示唆に富んでいる。とりわけ、素材と手わざとの直接的なやりとりと「個」(創作性)という価値をセットにして造形する陶陽の在り方は、表現における表現者自身の手わざの放棄が一方で拡大していった二十世紀以降の表現に、もう一つの方向性を示すものとして注目されるのである。

(四) 伝統技術から創造性へ

戦後の昭和二〇年代の工芸界は、「工人」と呼ばれた工芸の技術者たちが、芸術としての工芸を模索しつつ、結社、団結の動きを見せ、結束を固めていった時代である。一九四九年、法隆寺金堂の火災をきっかけに文化財保護への関心が高まり、一九五〇年、文化財保護法が制定された。これは無形文化財すなわち工芸の伝統技術のようなかたちなきものを財と見なし、保護育成しようというものであった。一九五二年、陶陽は荒川豊蔵(指定技法「志野ゆ」)、石黒宗麿(「天目ゆ」)、加藤土師萌(上絵付[黄地紅彩])、徳田八十吉(上絵付[九谷])、今泉今右衛門(上絵付[色鍋島])、宇野宗太郎(辰砂)、加藤唐九郎(織部)らとともに、「備前焼」が当時「放置すれば衰亡の虞のあるもの」と見なされたことは、今日の備前焼の盛況振りに照らせば意外なことであろう。

その後、一九五四年に文化財保護法は改正され、「衰亡の虞」といった消極的な条件が外され、重要無形文化財の指定制度が確立、一九五六年、陶陽は「備前焼」最初の重要無形文化財保持者に認定されることとなった。

滅びゆく伝統技術の維持という次元ではなく、伝統的なわざによる表現の深化、発展という方向において、改めて評価されたものといえる。陶陽の認定は備前焼が歴史上再び脚光を浴びるきっかけの一つともなった。

陶陽の作品は、桃山陶同様、水指・花入など茶陶を中心に据えながら、個々の作品は多くが桃山陶のそれらとは異なる個性を獲得している。言葉でその違いを説明することは必ずしも容易ではないが、大まかに言えば、焼成効果については桃山古備前が大サイズの穴窯の性質に より、豪快で野性的であるのに対し、陶陽の作品はコンパクトな登窯の性格を巧みに生かして、乾いた穏やかなヘラ使いで格調高くまとめ上げる。フォルムについては、桃山陶と陶陽作品の造形性は、それぞれ魅力的ながら、対照的と言ってよいほどに違っているのである。つまり、桃山陶が大らかで時に鷹揚な自由さを示すのに対し、陶陽は厳しいヘラ使いで格調高くまとめ上げる。例えば古備前にもみられる三角の花入と、陶陽の代表作の一つ《備前三角擂座花入》とを比較すれば、そうした違いが歴然としている。土の精製法や大まかには三面から成るフォルムという点では両者は共通であり、また数値にすれば一センチ前後の違いであったとしても、そのミリ単位の差が表現としての造形性を決定的に左右するのである。

陶陽の個性と力量を知り得た者は、大量の備前焼の中から陶陽の作品を取り出せるはずである。そしてその明らかな造形上の差異が、偶然ではなく作家の意志によって実現されたものであることが、作家の言葉からも明ら

《備前三角擂座花入》
高 29.3　径 14.0cm　1953-54 年
岡山県立美術館蔵

300

かである。「若い人たちは今陶工ではなく、一個の芸術家として自己を形成するために戦っているのであろう。芸術家は創造しなければならない。かつてなかったものを生み出さねばならない。備前焼はなにも器でなければならぬというりくつはないし、たとえ器物であってもそのかたちは自由である。（略）私は備前焼の伝統がもっともすなおなかたちで『新しいもの』になってゆくのを待っている」[註20]。

陶陽の近代性はこうした意識にこそある。彼の創造性は、偶然ではなく作家自身の意志によって具現化されてきたのである。陶陽の作品は意識のうえで写しにあらず、結果のうえで類似品でもない、金重陶陽自身の「個」を担う表現であった。一九六五年頃から一九六七年までの最晩年、陶陽の作品には単純化の傾向がみられる。森岡によれば、当時、陶陽は陶芸のいわゆる「味」とされる要素を改めて排除しようとする意志を語っていたという。あるいは、もう数年陶陽の命が永らえていたならば、この作家のまた別な展開がみられたかもしれない。

### 結び

陶芸史的には、陶陽は、明治、大正から昭和初期という備前焼低迷の状況の中で、細工物の「伝統」に甘んじることなく、また桃山茶陶に手放しで擦り寄ることもせず、高度な技術をもった「職人」から「作家」としての自己を確立するために、時代と対決した作家である。関心の焦点は常に〝自分のものを〟〝自分のかたち〟にあった[註21]。桃山陶からいかに自分のものを引き出すかにあったのである。江戸の細工物の伝統も、桃山茶陶の古典も、陶陽にとっては自己の制作の中で昇華すべき素材であった。陶

陽は、自らの意志によって自身の手わざと創造性を結び付けることで「個人作家」という価値を獲得した備前焼史上、最初の作家である。

仮にかつての優れた焼成法や土を再現し普及したというだけなら、それは、今日の備前の作家にいかに恩恵を与えようとも、あくまで"窯業史的貢献"である。陶陽の"芸術史的貢献"、特に現代陶芸史上の役割は、作家性の確立にあるといわねばならない。金重陶陽は、大正から昭和にかけて、自らの手わざによる創造的表現をもって個人作家という価値観を獲得した現代備前のパイオニアとして、歴史に位置づけられるのである。

▽「備前焼中興の祖 人間国宝 金重陶陽展」二〇〇五年四月二日～五月二二日 はつかいち美術ギャラリー

註1：厳密には、戦後になっても動物をかたどった香合などを制作しているが、初期のものより、作風は大らかなものになっている。

註2：『備前焼紀年銘土型調査報告書』備前焼紀年銘土型調査委員会・備前市教育委員会、一九九八年。

註3：今泉雄作・小森彦次共著『日本陶瓷史』雄山閣、一九二五年によれば、狩野三徳らの名が御用絵師としてあげられている。

註4：金重晃介への筆者インタビュー、二〇〇四年一月二七日、於・香登。

註5：「土と火の物語り」『金重陶陽―人と作品』山陽新聞社、一九六八年、九七頁。初出は山陽新聞の連載、一九六五年十月一二日～一二月二九日。

註6：『昭和の桃山復興』東京国立近代美術館、二〇〇二年ほか。

註7：森岡三知子への筆者インタビュー、二〇〇五年二月二七日、於・小豆島。

註8：「土と火の物語り」『金重陶陽―人と作品』山陽新聞社、一九六八年、九七頁。

註9：同右『金重陶陽──人と作品』山陽新聞社、一九六八年、一〇一頁。

註10：上掲（註4）。

註11：上掲（註7）。

註12：林屋晴三・金重素山対談「備前焼桃山と陶陽そして今」『金重陶陽の芸術展』日本経済新聞社、一九八八年。

註13：NHK製作映像『金重陶陽』一九五九年。

註14：金重道明の家に長らく置かれていた当作品は、底に穴が空けてあり、立てられるようになっている。

註15：『ISAMU NOGUCHI AND MODERN JAPANESE CERAMICS』Smithsonian Institution、二〇〇三年、一二七頁でルイーズ・アリソン・コートも陶陽の作風の先行展開を指摘している。

註16：外舘和子「戦後陶芸史におけるオブジェと八木一夫」『陶説』二〇〇五年二月参照。外観上「プリミティヴ」にみえるノグチの作品の多くは高火度焼成によるものである。焼成温度についても、成形方法においてもノグチのやきものは原始的でも素朴でもない、いわば極めて周到に計算し尽くされた「プリミティヴィズム」である。

註17：金重陶陽「ノグチ氏の仕事が訓えるもの」『日本美術工芸』一六八号、一九五二年、三五頁。

註18：上掲（註17）。

註19：上掲（註7）。

註20：金重陶陽「備前焼の伝統と技術」井伏鱒二・金重陶陽『日本のやきもの5 備前』淡行社、一九六四年、一四七〜一四八頁。

註21：『金重陶陽──人と作品』山陽新聞社、一九八八年、一一五頁に「長い間には古備前を頭に置いて作ったものも何種類かあるが、そのほとんどは〝私の形〟といってよいだろう」という陶陽の言葉が紹介されている。

# 加藤唐九郎——豪胆なる古陶磁研究の覇者

加藤唐九郎（幼名・庄九郎、一九二七年二九歳で唐九郎と改名）は、一八九七（明治三〇）年、半陶半農の父・加納桑治郎、母・みとの長男として、愛知県東春日井郡水野村（現・瀬戸市水野町）に生まれた（ただし戸籍登録の上では翌年一月と記載されている）。祖母・たきの実家である加藤家は、室町末頃から明治維新まで続いた窯元であった。

唐九郎は子供の頃から陶片を拾い集め、一九一四（大正三）年、一六歳で父から陶器工場の一部と丸窯を譲り受け、製陶業を始めている。また、作陶のかたわらヴァイオリンや文芸に親しんだ。そうした「多芸」ぶりは、やがて作陶の面においても発揮されていくのである。

志野、織部、唐津、瀬戸黒、黄瀬戸あるいは伊賀や信楽など、唐九郎が手掛けた技法は実に多岐にわたっている。なかでも志野を筆頭に、織部、黄瀬戸はそれぞれ熱狂的ともいえる愛陶家らの支持を得ている。また、しばしばこの作家の志野にやや構えた風情を、一方、唐津に伸びやかな作振りを見るのは、作家がそれぞれの土に即した造形を意図したことによろう。「土によって形ができる」「その土のもっとる形をださなきゃ、作品にならない」「土がもっとる性格が焼き方と一致する」ことの大切さについて、唐九郎はいくつもの言葉を残している。また、つくるものにより窯をつくり変えるほどのこだわりようであった。それはまた、この作家が徹底して桃山陶の研究に勤しんだことを示してもいる。

折しも、大正から昭和の初めにかけての日本では、古陶磁の研究団体が生まれ、陶芸や工芸の雑誌が続々と創

304

加藤唐九郎

《志野茶盌　銘 氷柱》
高 10.2　径 11.5cm　1930 年
唐九郎記念館蔵

刊され、古窯跡の調査も進展をみせるようになる。唐九郎自身も瀬戸をはじめ、赤津、品野、美濃、あるいは朝鮮半島などに果敢に足を運ぶようになる。そうした調査研究をとおして小山富士夫ら、多くの識者や陶芸家、愛陶家らと交流を結んでいった。

しばしば作風が比較される荒川豊蔵が、美濃の大萱(おおがや)で志野の陶片を発見したのは一九三〇(昭和五)年である。同じ年、三二歳の唐九郎は穴窯で志野茶碗の焼成に成功、のちに益田鈍翁が《氷柱(つらら)》と命銘した茶碗は、唐九郎の桃山研究の成果を示す初期の代表作となった。

一九四二(昭和一七)年には、最初の個展を開催。桃山風の志野と織部を発表している。唐九郎が編集し『原色陶器大辞典』(淡交社)は一九七二(昭和四七)年に出版された。一九五二年には、織部の技術を認められ「織部」の無形文化財保持者にも選定されている。唐九郎にとっては、古窯調査、古陶の実制作など、古陶研究に全力を傾けた前半生であった。

写しによって学ぶことは、陶芸に限らず日本画や西洋美術の世界でも伝統的な学習方法だが、当時の瀬戸では、とりわけ古陶磁を写した習作が多い。唐九郎が仕組んだとされる「永仁の壺」事件は、そうした写しの習作にまつわる落とし穴だったのではなかろうか。

しかし、六〇年代の後半になると、それまでの倣古的作品とは異なる、唐九郎ならではの個性が、志野や黄瀬戸、織部など、

305

それぞれに開花する。一九六九年の鼠志野《鬼ケ島》は転機を示すものの一つとされるが、特に織部や黄瀬戸には大胆な躍動感を示すようになる。一九六八年に前衛いけばな作家・小原豊雲とのコラボレーションを試みた二人展「華炎」は、唐九郎の破格のスケール感、空間意識のセンスを示す画期的な展覧会であった。また、話題となった志野茶碗《紫匂》は一九七九年の作である。

唐九郎は、高度な伝統技術を踏まえた自由闊達な作陶によって、桃山陶のもつ斬新さを、戦後の新しい造形へと展開して見せた。桃山的前衛から戦後的前衛へ。その豪胆なスケール感こそ、加藤唐九郎の魅力なのである。

「華炎」展覧会場。加藤唐九郎《花生》と小原豊雲とのコラボレーションによるインスタレーション。
1968年　大阪髙島屋
写真提供／小原流

# 辻晉堂――やきもので大成した作家

不規則な土の壁を、時間をかけてじわじわと築き上げていったような、子供の背丈ほどもある物体、《拾得》(一九六〇年)。古い住居にも似たそれは所々空いた穴が内部を覗かせ、この物体が空洞を孕んだ構造であることを知らせている。戦後の陶の表現に重要な足跡を残した辻晉堂の約一二〇点による回顧展である。一九四〇年代、具象的な木彫などを手掛けていた辻は、五〇年代に土と出会い、造形の方向を大きく変容させていく。展覧会名にもある通り「彫刻家」という呼称を辻本人も意識していたものの、造形の発想そのものは実はやきものの思考へ変化していくのである。

《拾得》
高 132.5 幅 72.0 奥行 42.5cm
1960 年
京都市立芸術大学芸術資料館蔵

まず辻自身による土作り。大作向きの信楽土に京都の土などを混ぜた独自の土を使用し、サイズも「京都の登窯で焼くことのできる最大限度」を目標にしている。さらに高火度焼成に徹し「登窯で焼いた焼き肌の色やかすかな光沢」を好むなど、作品の肌合いにも徹底的にこだわった。作品表面の執拗な引っかき跡などは、土という素材への執着とその表現効果への意識がありありと窺われる。

興味深いことに、同時期の前衛陶芸家たちの多くが

《拾得》
高 120.0　幅 83.0　奥行 32.0cm
1958年
鳥取県立博物館蔵

やきものの口を閉じることで自律した造形、陶芸のオブジェを主張したのに対し、辻は逆に建築物に窓をあけるごとく作品内部の〝うつろ〟を知らせることで、自身のやきものを造形として成立させている。辻がやきものを通して知り得た虚空間の豊かさ。それはやがて辻のフォルムを、隙間空間による壁体のような造形へと変えていった。
　ところがそうした空間の探求を、晩年の辻はぱたりとやめてしまう。充実した虚空間を未練もなく捨て去り、薄板による「幼児の粘土細工のような」人形を淡々と制作するのである。一九六〇年代半ばに京都市内で登窯の使用が規制されたことも制作意欲をそぐきっかけの一つではあった。飄々とした哀愁漂う小品からは、僧籍に入った辻の〝悟り〟よりも〝老境〟が窺われる。

▽「生誕一〇〇年　彫刻家　辻晉堂展」二〇一〇年一一月二七日〜二〇一一年一月二九日〜三月二七日　神奈川県立近代美術館鎌倉／二〇一一年一

# 三輪壽雪――萩の土と釉で表現する雄々しき自然

二〇〇三年、十一代三輪休雪は龍作に代を譲り三輪壽雪を名のることとなった。二〇〇四年九四歳を迎えてなお、畑仕事をし、自転車に乗り、作陶する。作家の歩みは、日本の現代陶芸史と同時進行である。

一九一〇（明治四三）年、三輪壽雪は山口県萩市に旧萩藩御用窯三輪家九代雲堂の三男として生まれた。森中学校を卒業後、兄・十代休雪に師事。後に休雪を号する兄は、昭和の初め川喜田半泥子、荒川豊蔵、金重陶陽らと交流、各地の古陶磁を研究し、萩焼史上初めて個人作家的な陶芸表現を試みた作家である。自分は兄のように器用ではない、と壽雪は言う。高麗茶碗に和風を取り込み、温雅で品位ある作風により萩焼最初の重要無形文化財保持者（人間国宝）となった兄を、自らも一九八三年、萩焼の人間国宝となった壽雪は、深く尊敬している。

ただし兄弟の性格は必ずしも似ていない。休雪が十代を襲名以来、窯日誌を記録し続け、どちらかといえば分析的なタイプであったのに対し、壽雪はそうした記録を一切つけず、あくまでも経験主義、自然主義的な態度で作陶してきた。土の吟味から成形、施釉、焼成に至るまで工程の一切を自分で行う。「何事も人任せが嫌い」である。現在も窯焚きに必ず立ち会う。この作家が窯に薪を投げ入れる際のフォームは、少しの無駄もなく美しい。加齢に伴う体力の減退を、経験が補って余りあることを制作の姿が自ずと語る。一九六七年、十一代休雪を襲名した作家は、表現者としての陶芸の在り方を示した休和の姿勢を受け継ぎ、さらに大胆に個性と創造性を探求していった。

休和・壽雪兄弟に共通するのは、陶芸における創造への意志である。萩焼は茶陶で知られるが、三輪家歴代は茶碗や水指のみならず置物、細工物も得意とした。江戸末期には全国

《白萩手桶花入》
高 34.5　口径 13.5cm　1965 年
山口県立萩美術館・浦上記念館蔵

で焼かれた細工物だが、例えば備前の精緻な彫りや、京都などの色彩的華やかさとは異なり、三輪家の、特に休和の細工物には細部にこだわるよりも、土のダイナミズムを主体に、釉薬さえもかたちを担う、生き生きとした獅子などの造形表現がみられる。壽雪は休和を手伝いながら、茶碗のみならずそうした細工物からも造形性を学び、茶碗という抽象形態に活かしていった。

壽雪の茶碗における造形的魅力は、なによりもまず動勢にみちた豪胆な土の立ち上がりにある。かたちの崩壊寸前にして成形する。いわば究極の状態で成形する。いわば究極の通念としての「割高台」を超えてフォルムの重要な見所となる。また、今その場で割り砕いたかのような荒々しい高台は、通念としての「割高台」を超えてフォルムの重要な見所となる。また、今その場で割り砕いたかのような荒々しい高台は、通念としての鬼萩手である。また、今その場で割り砕いたかのような荒々しい高台は、通念としての鬼萩手である。胎土に混入し、フォルムの重要な見所となる。さらに兄・休和と開発した「休雪白」と呼ばれる失透性の藁灰釉が、焼成という工程を経て梅花皮の有機的な表情を獲得し、生命力あふれる造形を完成させる。それは茶席にあってはその存在感と迫力を持って茶人に挑む「茶碗」である。茶人は、壽雪の手わざと萩の土を介して一つのかたちに結晶された「日本海の怒涛のような」自然の厳しさ、雄々しさを両手の内に抱くことになる。

三輪壽雪は萩焼四〇〇年の歴史の中で、自律した造形性をもつ個人作家の表現としての茶陶を展開した作家であると同時に、萩の釉薬を表面的な装飾性にとどめず、造形の確固たる要素として扱うことを徹底させた作家である。今日の萩焼の多様な展開は、いずれもこの作家の歩みと無関係ではないのである。

# 山田東華──現代萬古焼の異才

萬古焼は三重県の代表的な地場産業であり、国の伝統的工芸品にも指定されている。とりわけ四日市は、江戸時代中期、沼波弄山により創始されたいわゆる「古萬古」の流れを汲み上げつつ、幕末─明治以降の「四日市萬古」の歴史を今日まで築いている。

その担い手として歴史上、個人名が知られているのは成形にとどまる。しかし、手伝いは家族が手を貸す程度にとどまって自ら成形や絵付に携わり、倣古的な陶磁器のみならず独自の世界にも挑んだ特記すべき陶芸家として山田東華がいる。二〇一一年はこの作家の生誕一〇〇年に当たり、作家の地元である四日市の目黒陶芸館で、記念すべき検証の機会を得た。執筆にあたり、二〇一一年五月二三日、作家の長男で陶芸家の山田耕作、現在四日市市浜一色町で東華窯を継ぐ次男の山田正博に取材した。

## 生い立ち

山田東華（本名・正一）は、一九一一（明治四四）年、三重県桑名郡に生まれた。家は農業を営んでいたようである。次男・正博が所有する陶歴資料によると、東華は一九二六（大正一五）年、萬古焼赤絵・盛絵の作陶修業に入ったとされている。時期は定かでないが、具体的な修業先の一つに四日市の窯元・真生製陶所があった。

昭和の初め、東華は、昼は京都の国立陶磁器試験所の伝習生として、夜は京都第二工業製陶課研究生として陶

磁器制作を学んだ。のち、東海地方や四日市など地域の展覧会や、商工省が主催する展覧会に出品している。戦争中は、徴兵によりミャンマーなど戦地に赴任しているが、帰国後は仕事を再開、一九八二年には四日市萬古焼の伝統工芸士に認定され、一九八七年には勲七等青色桐葉章の栄誉も授かった。

作り手としての東華はいわゆる職人気質であり、明けても暮れても仕事場に座っているような人物であった。釉薬の原料を挽くポットミルなど、ほとんど休みなく、仕事の道具を買いに瀬戸へ出掛けることが、唯一、外出らしきものであり、気晴らしであった。手捻りで成形し、丹念な赤絵や盛絵により絵付する作風は、多作には厳しいが、東華は四日市萬古の伝統でもあるが、東華は大作にも挑んでいる。それは自ずと時間を要するもので、コレクターを待たせながら制作するような状況もあったようだ。ひたすら手を動かし続け、コレクターを待たせながら

## 代表作の魅力――"法外なうつわ"にみる、萬古焼の伝統に根ざした現代性

目黒陶芸館に収蔵され、今回展示される東華作品は、菊文の大壺、花鳥文の大急須、中国風の窓絵が描かれた大急須、更紗と唐子の仙盞瓶（せんさんびん）、グーダ焼（Gouda pottery）風の仙盞瓶という大作五点に、蓋を開けると大輪の菊が咲く唐子の蓋付きの器一点（共箱に「萬古 赤絵盛絵 御菓子器」とある）である。いずれもこの作家の五〇代後半から七〇代に制作された代表作といっていい。山田東華の主要な技法は、手捻り成形に、赤絵、盛絵。さらに「泡釉」やオランダのグーダ焼風の白マット釉の使用が挙げられる。かつては、四日市近辺だけでも充分土が採取できたのだという。土は、地元垂坂山（たるさかやま）の白土を基本とする。大作にはこれに荒土などを混ぜる。

最も重要な作品は、高さ七〇センチ以上もある菊文の大壺。一九六九年、作家が五九歳の時に制作され、同タ

312

山田東華

《萬古菊之図花瓶》
高 73.0　径 44.0cm　1969 年
ギャラリー目黒陶芸館蔵

イプが「現代萬古陶芸展二〇〇三」にも出品されている。少しずつ器形のラインや菊の配置が異なるものが、五点ほど作られたといわれる。たっぷりとした大壺の器面一杯に、黄と白の大輪の菊、それと重なり合うように華やかな小菊が密集し、それらはいかにもフリーハンドらしいタッチで生き生きと描かれている。盛り上がる花びらの黄色や白が、花の隙間を埋める黒い泡釉の中に鮮やかに浮かび上がり、強烈なまでの存在感を示す。そのサイズといい、器体を覆い尽くすかのような花の描き方といい、瀟洒で優美な萬古焼のイメージを覆すかのようなエネルギーに満ちている。手捻りも、盛り上げるような厚みのある絵付も、ともに萬古焼の伝統技法だが、その扱いは山田東華ならではのものである。

さらに急須のかたちになぞらえたうつわも、その法外なサイズと、パステル調のカラフルで楽しげな絵付により、ポップで華やかな現代感覚を示している。また、わざと手跡を残した器肌は、凹凸により、どこか野放図な解放感を示している。楚々とした萬古焼を踏襲する姿勢とは異なる意欲が漲っているのである。

仙盞瓶についても、東華は一般的な三〇センチ前後やそれ以下のものだけではなく、本展の作のように、五〇センチから六〇センチの大作を手掛けている。仙盞瓶は「盛盞瓶」「洗盞瓶」ともいわれ、細長い注口と把手に蓋をそなえた形状の注器。中国では元代から焼かれ、明代の赤絵金襴手のものがよく知られている。古萬古においても、雪輪鉢とともに代表的な器形の一つである。しか

し、サイズは山田東華の表現サイズ。陶芸の「大きさ」が、用途などの問題とは別に、表現において意味を持つことを、作家が認識していた様子が窺われる。

更紗模様に唐子を組み合わせた画風などは萬古焼の伝統に即したものだが、やはりその「大きさ」によって古典を現代風に感じさせる。唐子の顔を白盛りする手法は古萬古より見られ、白盛絵にさまざまな調合をして、ピンク色をはじめ爽やかなパステル調を作る手法は有節萬古の伝統でもある。東華も顔を白盛りで描き、さらに黄・水色・グリーン・ピンクなどパステル調の唐子の衣服をすべて盛絵で描いている。しかし、やはりその大きさに対して唐子たちが器体を駆け巡るように遊ぶ描き方が、過去の萬古焼との印象の違いを生んでいるのである。なお、オランダのグーダ焼に東華が興味を持ったきっかけは明らかでないが、グーダ焼の作例をそのまま模倣するのでなく、グーダ焼風の白マット釉を仙盞瓶の形態に用いるなど、試行錯誤（いと）を厭わない作家だったのだろう。

## 萬古焼の可能性を現代へ

地場産業において培われた素材や技術は、その時代の作り手によって新たな創造の源泉ともなる。山田東華は産地における優秀な陶工と現代の表現者との狭間を行き来しながら制作に勤しんだ。そして、萬古焼の伝統技法の内でも盛絵の技法を、その〝法外なうつわ〟の表現に活かした作家であった。陶芸、工芸のローカリズムとグローバリズムは常に繋がっているのである。

▽「生誕一〇〇年 山田東華展」二〇二一年七月二四日〜三一日 ギャラリー目黒陶芸館

314

# 城戸夏男―波山に続く茨城の個人作家

幕末から明治期にかけて日本の陶芸は、西欧の新技術を導入し、殖産興業政策の中で輸出産業の花形としての役割を担った。しかし、明治期も後半になると、その技巧偏重や、新鮮味を欠く意匠が批判の対象となり、その改良に取り組むようになる。

城戸夏男が生まれた大正期は、そうした明治期の産業的な近代化のうえに、個性や創造性を実材で表現するという意味での陶芸制作の変革がなされていった時代である。茨城県下館市出身の板谷波山はそのような陶芸の近代化の過渡期に貢献した一人として日本陶芸史上に位置づけられるが、戦後の一九四七年、城戸は波山の紹介で笠間の地に窯を得て陶芸家として出発、翌年には日展に初入選し、陶芸家としての道を歩んでいく。

城戸夏男の足跡を辿ることは、茨城県において戦後一早く活動を始めた個人作家の一人の歩みを理解すると同時に、近代陶芸史上の高みに位置する板谷波山と郷土とのかかわりの一端を知ることでもある。個人作家による創作的な陶芸の在り方を謙虚に追い求めた城戸夏男の歩みを、ここに紹介していく。

## 陶芸家への道―波山との出会い

城戸夏男は一九一四（大正三）年、茨城県高萩市に医師の息子として生まれた。窯業地や陶家とは無縁に生を受けた城戸は、どのように陶芸への道を歩んでいったのであろうか。

城戸が最初に関心を寄せた美術は木版画や油絵であった。中学生の城戸は、美術学校への進学を希望するが、父親に反対され、「せめて美術に関係のある学校を」と文部省の専門学校の要覧で見つけた京都高等工芸学校（現・京都工芸繊維大学）に入学する。しかし、絵画に興味のあった城戸が、同校に図案科があったにもかかわらず、なぜ陶磁器科を選んだのか。城戸自身の回想によれば、それは板谷波山の影響であったという。

「中学三年生のとき、水戸市の茨城新聞社の楼上で、茨城工芸美術展というのが開催されていた。汽車通学生の時間つぶしくらいの軽い気持ちで会場に入った私は、板谷波山作の彩磁の香炉の美しさに感心した。焼物の中にこんな美術工芸品が存在するということが驚きであったのである」[註1]。文中の「彩磁の香炉」を特定することは困難であるが、中学三年という城戸の記憶が正しければ一九三〇（昭和五）年頃のことであり、すでに波山が数々の代表作を世に生み出していたことを思えば[註2]、小ぶりでも完成度の高い香炉一つが多感な少年の心を捉えたとしても不思議はない。この若き日の作品との出会いが波山との最初の縁ということになる。

城戸は京都高等工芸学校で初めて轆轤（ろくろ）に触る。今日では美大出身作家たちの多くが、学校で初めて轆轤や土に触れるが、城戸はまさに茨城県におけるそうした作家の先駆けの一人である。城戸はまた京都高等工芸の三年次には「学校以外の時間も粘土をいじりたいため」東山泉涌寺に下宿を移している。卒業後は愛知県瀬戸市の川惣製陶所に入所するが、洋食器の白い素地づくりの日々に嫌気がさし、一年でやめてしまう。やきもののプロセスの一工程を担うだけでは満足できなかったのである。城戸の関心は量産陶器ではなく、あくまでも創作陶器にあったということなのであろう。

製陶所を退所した城戸は、植物図鑑の挿画家であった叔父を頼って上京、植物画を描くようになる。それらの裏面には植物の名とともに植生場所と日付が記されており、写真や手本を写したのではなく城戸が自身の自然観

照に基づいて描いたものであることを示している。正確で写実的な植物画は、一見、城戸のやきものとは無関係に思われるが、例えば茎の方向と葉や花の向きとの関係などを自然に即して学んだ経験は、後の城戸の初期作品の文様などに、直接的ではないにせよ役立っていよう。

この頃、東京本郷に下宿していた城戸は、実兄の友人を介して板谷波山の五男・板谷梅樹と知り合い、一九三六（昭和一一）年、梅樹の助手兼居候のようなかたちで梅樹の陶片モザイクや隣家の波山の窯焚きなどを手伝うようになった。時には波山の作品を抱えて地方へついてゆくことなどもあったようだ。

一九三七（昭和一二）年、城戸は京都高等工芸学校時代の恩師・沼田一雅（いちが）の勧めで多治見の岐阜県陶磁器試験所に勤めるようになる。しかし、そこで陶彫の原型とその石膏型をつくるという当初期待していたポジションに城戸はつくことはできなかった。城戸の代わりに東京美術学校彫刻科出身という人物が配属されたのである。京都高等工芸学校出身という理由で城戸は素地釉薬の研究室の担当に回されたという。造形における陶芸家の受難の一端を示すエピソードであるが、ここでの化学的研究の経験もまた後に城戸の初期作品で釉薬表現に役立ったことは自身も回想している。

一九四〇（昭和一五）年、城戸は東京都立工業奨励館工芸部へ出向した。そこで工芸品の立体原型担当の技手をしている間に、一九四二（昭和一七）年、杉並区久我山に自分で築窯、しかし戦禍が激しくなり、海軍の工作兵となって終戦を迎えることとなる。

## 陶芸家として

戦前は主に瓶や擂鉢の産地であった笠間にあって、芸術作品を志した人物に塙 はなよしみ がいる。塙は笠間に波山の指導の下築窯したが、病死してしまう。戦後の一九四七年、城戸は波山の勧めで残されたその窯を譲り受け、作家として出発したのであった。

### （一）《蓮文香炉》をめぐって

一九四九年、地元の常陽銀行が戦没者の遺族に贈るための香炉を波山に依頼した。この時波山は、陶芸家として独り立ちして間もない城戸の暮らしを気遣い、ある提案をする。それは数物の香炉を波山のデザインで城戸が作るというものであった。大家波山の提案であるから依頼主の銀行側も異論はなかったという。その折の波山の図案と、城戸に宛てた四通の書簡を、今回、遺族の協力を得てここに紹介することができた。《蓮文香炉》というその作品のいくつかは、用意していた桐箱に入らないようなものまであったようだが、波山は嫌な顔一つせず、「波山案　夏男作」と箱書きしたという[註3]。両者の名を入れた波山の箱書きは極めて興味深い。デザインした者（図案の提供者）を作者とするならば「波山」のみとする考え方もあり、成形、模様の象嵌 ぞうがん など実制作にあたった城戸の作家としての実績を強調するならば「夏男作」のみとすることもあり得る。制作費の受取りの問題に関しては、波山は箱書きに二人の名前を入れた。このことは、必ずしも依頼主を説得するためだけでなく、また、波山を通して相応に分配すればいずれの名でも済むことである。

しかし、波山は箱書きに二人の名前を入れた。

城戸夏男

《蓮文香炉》
高 10.4　径 13.4cm　1949 年
板谷波山図案・城戸夏男制作

大きさの不揃いなど城戸の仕事に対する波山の不満を語るものでもなかろう。香炉をめぐって残された書簡の内容は、波山が城戸と相談しながら制作を進めようとしていたことを示しているのである。二図（今回所在が確認できたものは一図）を提案して城戸に意見を尋ね、形についても城戸と「相談」していく姿勢を示している。もちろん根底には何よりもまず、城戸を作家として育てようとする波山の深い思いやりがあろう。しかし、文面には城戸と対等に仕事を進めようとする波山の心遣いが窺われる。つまり自分の轆轤師である現田市松らに轆轤を挽かせるのとは違う態度で、波山は城戸と香炉の制作にあたっているのである。そこにはいわゆる明治製陶的"分業"や、"作家と下請け"の関係とは異なる"共同制作"の姿勢がある。「波山案　夏男作」という箱書きは、若手作家の育成に配慮する波山の人柄を忍ばせるとともに、波山が城戸夏男という作家との一種のコラボレーションを試みることとなった作例であることを示している。

〈波山より城戸に宛てた書簡〉※仮名遣いは原文のまま

I. 一九四九年三月一六日付封書（蓮文香炉の図案同封）

「昨日は失礼しました　象嵌の手法にて色色と図案して見ました　蓮唐草はどうですか　形もうまく出ません　角形はなんだか堅過ぎる様です　実物で面白いのが出来ません　お目に懸けますが、二図お目に懸けます　四寸五分上りは随分大きいかもしれませんから都合にて四寸一、二分しても大丈夫と思ひます　急ぎで木地をお挽き下さい　けずれま

319

Ⅱ・一九四九年四月二七日付封書

「毎日御忙しく御過しと御察し申します　常陽銀行より香炉を尚ほ十個増作（都合四十九個）を申し来ましたから宜しく願致します　来月五日の演能は幾人にても差支へありませんから御出下さい　取敢ず番組一枚御目に懸けます　奥様へも宜しく　御子供　風引用心　貴君も健康御注意　草々　四月二十七日　波　城戸夏男様」

注意　三月十六日　波老　城戸君　貴君方で良い形があったら作って其時お持下さい　餘寒先不用心　御精進ください　奥様へも宜しく　お子様風引したらお持ち下さって御相談致しましょう

Ⅲ・葉書（消印不明）

「御手紙拝見しました　自分は何とも気になどして居りません　貴君の進展を祈って居るのですから決して御心配なく御自重御精進下さい　御こまりの時は御相談にいらっしゃい　奥様にも宜しく願います　気候の悪い時ですから、御子供様一層と御注意御保育を祈り上げます」
※香炉の不揃いについての城戸の詫び状に対する波山の返信の可能性もある。若手を思いやる波山の温かい人柄が忍ばれる文面である。

Ⅳ・一九五〇年一〇月二六日付封書

「御目出度ふ御座います　日展は若い作家の花を見せる處です　また花を見る場所でもあります　奥さんの内方にて　お骨折の程お察し申します　廿九日は三村さんにでも留守居をたのみお揃で是非見物にいらっしゃい　失礼ですが郵為替少々同封お届け致します　十月廿六日　板谷老生　城戸夏男様　机下」

## (二) 団体展を舞台に

五〇年余に及ぶ城戸の作陶の歴史の中で、作家が作品発表の場とした団体展の主なものは、日展、東陶会展、光風会展、日本新工芸展そして地元の茨城工芸美術展である。一九二七（昭和二）年の帝展時代に第四部（美術工芸）が発足した日展には、城戸は一九四八年第四回展の初出品以来、一九六一、一九六四、一九六五、一九六七、一九六九年を除き一九七一年まで計一九回入選している。「田端詣（たばたもうで）」という言葉も残っているように、日展の開催が近づくと、城戸をはじめ多くの若手たちが作品を見てもらうために波山や他の作家を訪ねることが、すでに行われていたようだ [註4]。

東陶会は一九二七（昭和二）年、板谷波山を中心に、関東在住の陶芸家らで結成、一九三〇（昭和五）年に第一回展が開かれるが、戦時中は活動できず、一九五〇年波山を会長として復活、城戸もこの時から会員として参加し、一九八一年には三代目の会長に就任している。光風会は一九一二（明治四五）年に創立された穏健なモダニズムを指向する日展系作家による団体である。工芸部は一九三四（昭和九）年の図案部から、一九三九（昭和一四）年の図案・工芸の部を経て一九四〇（昭和一五）年に工芸部として誕生、城戸は一九六一年から出品を始め、一九六九年には会員、一九七三年からは審議員、一九八三年からは評議員として一九九八年まで、工芸部の指導的役割を果たしている。また一九七八年、楠部彌弌（やいち）らによって「工芸の再認識の上に、新しい生活造形を促すべく」結成された日展系工芸団体、日本新工芸家連盟が主催する日本新工芸展にも一九七九年の第一回から会員として参加、一九八一年を除き一九八五年まで出品した。一九三〇（昭和五）年の結成と同時に波山が初代会長を務めた茨城工芸会には、城戸は一九四六年の第一〇回より会員として出品、一九八二年一一月から一九九〇年

三月までは第四代会長を務めている。「県民文化の発展に寄与する」(茨城工芸会会則)という趣旨のもと、伝統工芸系や日展系など、所属団体や主義主張を超えた工芸集団として現在もビエンナーレを開催している。

大手新聞社主催の全国規模の陶芸展開催が始まるのは昭和二〇年代も後半であり、全国に各種の公募展がある今日と比べれば、城戸が作家としてスタートした当時は発表の場に対する選択肢は限られていた。定期的に展覧会を開催する団体への所属は、城戸のような個人作家たちが切磋琢磨する場であった。また先輩の意見を聞き、後進を育てる場という意味では、いわば産地や窯元の徒弟制度に代わるものでもあったろう。城戸にとって、個人作家として歩むための、より確かな手段として団体が機能していたのである［註5］。

## 城戸夏男の作風展開

城戸の作風を概観すると、一九六五年頃を過渡期にその前後で大別される。すなわち、それ以前のさまざまな釉薬［註6］を用い、文様への関心を花器などに表現した時期と、焼締の技法を中心に、より造形的な傾向を示した後半生である。

### (一) 文様への関心

城戸の最も初期に位置づけられる作品は、日展初入選の《篠文扁壺》(一九四八年)や第五回展出品の《陶器唐草文手付花瓶》(一九四九年)などに見られるように、デザイン化された植物文様が器体を覆うものである。唐草文に対しては、美術全集や外国雑誌でみたギリシアやペルシャの壺のようなエキゾチックなものへの憧れが

322

あったと作者自身言葉を残している[註7]。初期の唐草文の器が、全体としてはシンメトリカルで安定した存在感を示しつつも、文様自体にはやや観念的な側面も見受けられるのは、そのような既存の文様イメージに基づくエキゾティシズムの現れによるのであろう。

一方、子供などをモティーフにした「童画調」のものも、昭和二〇～三〇年代にかなり制作している。一見子供が喜びそうな、子供のための画風のようであるが、実は逆に子供（特に作家自身の三女）が描く絵の面白さ、自由さに魅せられて試み始めたという[註8]。そのような児童画への興味の影響もあったのであろう、堅実な作調を示していた城戸の作品は、程なくフリーハンドらしい線を基調とした文様表現へ移行していく。器体においても、胴や口縁に一種の〝ゆらぎ〟が見られるようになる。城戸は次第に、デザインのパターンを器体表面に当てはめていくことから、より自由で素朴な土とのかかわりを欲するようになっていくのである。

（二）フォルムの探究と焼締

作風移行の転機となった作品の一つは日展出品作で茨城県陶芸美術館所蔵の《花器》（一九六三年）であろう。地層中に堆積した貝塚を思わせるような白い筋が見られる。それらは表面的、絵画的な模様や装飾の域を超え、素材（としての土）の性質を反映した造形の一部となっている。また、この頃から《花器》（一九六〇年）のようなタタラを編み込むようにする成形や、《響》（一九六三年）のような轆轤の筒の集合体など、フォルムに対する関心の高まりがみられるようになる。このようなかたちの研究と相前後して、特に一九六五年頃から焼締が主要な技法となっていくのである。一九六七年の《花器》は成形時の土の皺や亀裂を巧みにフォルムに取り込んだ、最も初期の本格的な焼締主体の作品である。

《焼締花器》
高 30.0 径 25.0cm 1975年
茨城県陶芸美術館蔵

後年、城戸は土器や古墳など古代への関心を一層強めていくが、テーマのうえでの「古代」への興味に先行して、土の素材感や焼締といった、素材・技法についての原初的なものへの傾倒があった。その辺りについて作家自身は「焼物の原点の方へさかのぼって行った」[註9]と表現している。しかし城戸の場合、プリミティヴなものへの関心が、必ずしも土味や窯変のような曖昧さや偶然性にもたれるやきものへと向かった訳ではない。作家自身の言葉にもあるように、作家は一貫して「新しいものを生み出したい気持ち」に忠実であった。この「新しいもの」の指すところが、器体表面上の文様から、やきものならではの材質感とかたちの関係へ重心を移したものと考えられるのである。

城戸自身「焼物を作る条件」として、「土（土味）」、「形（成形）」、「釉（ウワグスリ）」、器上に描かれた文様を含めての装飾、「焼上り」を挙げ、「この中で大事なものは何と言っても形である」[註10]と述べている。実際、一九六五年前後を境として、以降の大半を占める城戸の焼締を主体とした作品には、土で創るかたちの可能性をさまざまに研究した跡が見られるのである。

《響》（一九六三年）、《塔》（一九七二年）、《連なる》（一九八九年）《化石》（一九九一年）などは、轆轤や手捻りで生まれるかたちを一種のユーモアを交えて展開したもの。炭化の具合も大らかで、渋味の演出に凝るというよりはむしろ、燻（いぶ）された肌を取り入れることで存在感やかたちそのものが強調されている。一見、奇想天外な

324

フォルムのようでもありながら、飄々として気負いがないのは、轆轤や手捻りによる土の構築を陶芸のフォルムの自然に即して楽しんでいるからであろう。

文様についても以前のような"描く"ことから印刻のような方法へと変化している。そこには絵画的感覚の模様から、土の凹凸を意識した造形的模様（造形の一部としての模様）への変化も窺われる。《焼締花器》（一九七五年）、《古墳幻想》（一九九二年）など単純で幾何学的な印刻文などを最小限に施し、古代をイメージさせるシンプルな造形としている。また、《モニュメント》（一九八一年）や《橙釉花瓶》（一九八四年）のように、成形時の土の皺や亀裂に釉薬を賦せることで、その皺や亀裂を味やニュアンスではなく、いわば形として固定したような作品には、やきもののフォルムにおける作家の確かな造形意志が見て取れるのである。

## 終わりに

芸術表現としての日本の近代陶芸をごく概括的に俯瞰するとき、意匠、文様に重点を置く戦前までの陶芸の流れを生んだ先駆の一人が板谷波山であるとすれば、城戸は、陶芸のフォルムの問題に意識的に取り組むことを始める戦後陶芸の大河に飛び込んだ一人であろう。波山がその形については無性格といってよい程に安定した器形に徹し、薄肉彫りなどの生地装飾や釉薬の効果を最大限に活かす表現であったことと、城戸が後半、焼締中心の技法で、かたちへの関心を強く示したこととは対照的といってもよい。

城戸を芸術としての陶芸に目覚めさせ、個人作家としての在り方、生き方の範を、身をもって示したのは、紛れもなく波山であった。が、波山を深く敬愛しながらも「波山先生とは全然違った方向を志して来た」［註11］と

いう城戸の言葉はその辺りを意味するものと思われる。

城戸の陶芸は、ともすれば小賢しい作為や表面的な美への偏重が指摘されることもある日展系陶芸の中に、素朴かつ大らかに陶芸のかたちの可能性を探る「創作陶芸」があったことを示すものであろう。

▽「茨城の陶芸 城戸夏男展」二〇〇一年一〇月一八日～二〇〇二年二月一一日 茨城県陶芸美術館

註1：城戸夏男『陶片』一九九四年、八頁。

註2：荒川正明「波山芸術の様式展開」『板谷波山展』茨城県近代美術館、一九九四年の画期によれば、一九三〇（昭和五）年頃は完成期を経て円熟期に入っている。

註3：上掲（註1）、六〇頁。

註4：上掲（註1）、三六頁。

註5：一九五〇年一〇月二六日付波山が城戸の日展入選を祝う書簡の文中にも、日展は若手が仕事を見せ合う場であるという旨を述べた波山の言葉がある。

註6：ルチール釉（酸化チタンを含む黄味がかった釉）はその代表的なものである。

註7：城戸夏男「私のモティーフ・中」『茨城新聞』一九八七年五月一〇日。

註8：上掲（註7）。

註9：城戸夏男「私のモティーフ・下」『茨城新聞』一九八七年五月一七日。

註10：城戸夏男「作品《響》をめぐって」『びばじょいふる』一九九六年。

註11：城戸夏男「弟子思いの波山先生」『炎芸術』四、一九八三年。

326

# 八木一夫──戦後陶芸の異才

戦後陶芸史における前衛の時代を象徴する作家の一人、八木一夫は、一九一八(大正七)年、京都に生まれた。父・八木一艸(いっそう)は、芸術表現としての陶芸制作を志して結成された陶芸家グループ「赤土(せきど)」のメンバーである。因習を打破しようとするその精神は、八木一夫ら次世代にも確かに受け継がれていく。一九四八年、八木一夫は、その二年前に結成された「青年作陶家集団」を解消し、鈴木治、山田光、松井美介、叶哲夫とともに新たに陶芸家集団「走泥社(そうでいしゃ)」を創立。この走泥社のメンバーたちの活動が牽引力の一つとなり、後に「前衛陶芸」と呼ばれる非実用的な陶芸表現の方向が展開されていくことになる。

折しも戦後の昭和二〇年代から三〇年代にかけて日本の美術界では、シュルレアリスム(超現実主義)や、アブストラクトアート(抽象芸術)など、海外の芸術思潮が盛んに紹介されるようになる。八木の初期作品にも、そうした西洋の新しい美術動向の影響が徐々に現れるようになっていく。例えば轆轤(ろくろ)成形した器の表面に白化粧し、鉄絵を象嵌(ぞうがん)するなどの伝統的な技法を用いながら、形を意図的に歪ませ、抽象的な文様を施したものや、二つの「口」をもつ壺など、やきものの通念を揶揄(やゆ)するような作品が生まれている。そうした伝統技法を踏まえた初期の洒脱なうつわは、八木の陶芸技術の確かさを示すとともに、絵付などの表現に、パウル・クレーやジョアン・ミロに通ずる詩情をみることができる。

終戦後の日本は、西洋現代美術の刺激による前衛的精神に加え、焼け跡から立ち上がろうとする創造への欲求が、美術や工芸、デザインなどのジャンルを超えた交流を促し、それぞれが意欲的に新しい表現を模索していた。

《碑、妃》
高 69.0　幅 24.0　奥行 8.0cm
1962年　京都国立近代美術館蔵

「オブジェ」はこの戦後を象徴する言葉の一つといってよい。

戦後いち早く前衛の動きを示したいけばな作家・小原豊雲は、一九四九年の個展でジャンクアートのような自作を「オブジェ」と名付け、同年、「四耕会」は案内状に非実用的で、かつ陶芸らしい構造をもった造形的な作品を「オブジェ」の語で紹介した。八木の作品では、一九五四年の個展で発表した《ザムザ氏の散歩》が翌一九五五年の美術雑誌で「火を通した土のオブジェ」と評され、八木自身も一九五七年のいけばな雑誌『未生』で自作を「オブジェ」と記している。日本語の「オブジェ」にはいけばな作家による既製品のピックアップや構成という現代美術的な用法と、用途をもたない造形的な陶芸という二つの意味が形成されていく。林康夫、鈴木治、熊倉順吉のオブジェに続く八木の「オブジェ焼」《ザムザ氏の散歩》は、円筒状の形で構成するという、熊倉作品の影響の色濃い表現であった。しかし後には、土の材質感を独自のセンスで引き出し造形化した《碑、妃》や《盲亀》のような "本格的陶芸オブジェ" から、アイロニカルな傾向や視覚トリックのある "ひらめきと発想のオブジェ" とでもいうべき作品までさまざまな表現が展開されている。その驚くべき振り幅は、八木独特の作家的スケールである。常にアンテナを高くし、時代や環境に鋭敏に反応した二十世紀の異才・八木一夫は、いわば極めて戦後的で貪欲な陶芸家である。

# 岡部嶺男―不屈の探究心

岡部嶺男は、一九一九（大正八）年、加藤唐九郎（当時は加納姓）の長男として愛知県東春日井郡瀬戸町に生まれた。子供の頃から祖父に棚板やツクなどの窯道具をつくることを学び、愛知県立瀬戸窯業学校在学中にはすでに、轆轤や窯焚きの技術も教師を凌ぐほどであったという。その後、嶺男は上京し、東京物理学校（現・東京理科大学）に入学するが、度々帰省して家業の窯焚きまでの一切を行い、古瀬戸風の瓶子など、倣古的作品の成形を行い焼成した。倣古的作品を請われて作ること自体は、作陶家にとって修練の手段でもあり、特に瀬戸では珍しいことではないが、強いていえば技術のうえで嶺男が卓越していたことが災いした。後に唐九郎が偽の紀年銘を入れて世間を欺いたとされ、いわゆる「永仁の壺」は、嶺男によれば、この頃の作であるという。

家族の問題から逃れるように、嶺男は東京物理学校を中退して出征。戦後、奇跡の生還を果たしてからが、本格的な陶芸家としてのスタートとなった。粉引をはじめ、志野や唐津を手掛けながら、最初の作陶のピークをる日、大輪の花を咲かせるという、陶芸ならではの制作の醍醐味をまさに示して余りある内容であった。この青織部縄文のシリーズは、その深い釉調のみならず、生命感あふれる力動的なフォルムが観る者を圧倒する。窯道具作りで鍛えた叩きの技法を応用し、うねるような縄文的ダイナミズムを独自の織部釉とともに造形化したものである。一九五四年の日展・北斗賞もこのシリーズで受賞している。中でも、一九五六（昭和三一）年の《青織

《青織部縄文塊》
高 41.5　幅 35.5　奥行 36.2cm
1956年　栁澤コレクション

部縄文塊》は、あからさまな開口部のない、造形主体の形である。土のエネルギーを純粋に造形化することに専念した作品である。紅志野や黄瀬戸にも嶺男の優品は多い。バリをわずかに残したような独特のフォルムは、しばしばそれらにも見出される。いずれもどこか繊細で、それが格に繋がっているために、この作家のものであることがすぐに理解されるのである。一九六三年頃以降、岡部嶺男らしいその格は、いわゆる「嶺男青瓷」として展開されていく。桃色がかった粉紅瓷に始まり、一九六四年頃からの粉青瓷、一九六八年頃の黄みがかった米色瓷と、その充実振りはなお多くのファンを魅了している。嶺男の青磁釉は瀬戸の灰釉陶器にその遥かな起源をもち、古瀬戸釉の研究から青瓷へと発展したようだが、形態はやはり宋の官窯青瓷の端正さに学んでいくよう。他のジャンルでは代替不可能な、釉調とフォルムとが分かち難く一体となった造形は、まさにやきものならではのものである。日展出品を止め、日本工芸会も脱会し、在野の作家になった後、こうした端正な青瓷にいき着いたというのは、いかにもこの作家らしい。嶺男らしさはまた、箱書きの文字にもよく現れている。あえて筆跡を唐九郎と比較するなら、対照的といってもいい。太く簡潔な筆触は、大抵薄墨で書かれ、嶺男の温かく誠実な人柄を思わせる。

一九七八年暮れ、嶺男は制作の上でも全幅の信頼を寄せていた妻・辰子の旧姓である岡部姓に改めている。加納、加藤そして岡部へ。名前の上のことだけではない。静かに淡々と自己自身と戦い続けた作家であった。

## 島岡達三──民芸に学んだ知性派

栃木県益子町、かつて濱田庄司の自宅があった益子参考館の前を過ぎると、重要無形文化財「民芸陶器(縄文象嵌(ぞうがん))」保持者・島岡達三の家がある。濱田の家の隣という理由で、島岡はこの場所に自宅と工房を築いたのだという。

陶芸家・島岡達三は、一九一九(大正八)年、東京市芝区愛宕町(現・港区愛宕町)に生まれた。東京工業大学窯業学科で学び、日本民藝館の展示品などに惹かれて作陶の道に進んでいる。もともと職人を目指していた島岡に、個人作家として歩むことを促したのは、師・濱田庄司である。島岡は濱田同様、陶家や産地とは無縁の出自で、高等教育を受けたのち陶芸作家になるという、当時はまだそう多くないアカデミックな背景をもつ陶芸家の一人であった。

作家は、地元の素材を使った独自の釉薬を研究する一方、栃木県の伝統的な間々田紐(ままだひも)という組紐に注目した。組紐への関心は、間々田紐は、柳宗悦らも高く評価した地元の「伝統的工芸品」の一つで、江戸系の組紐である。代々続く組紐師であった父・米吉の影響もあるだろう。また、濱田の紹介で勤務していた窯業指導所時代に、学校教材用の複製土器をつくる仕事を受けたこともヒントになったという。丹念な手仕事で組み上げられた間々田紐を、器肌に押し当てたり転がしたりして文様をつけ、文様の窪みに、塩釉や糠白釉(ぬかじろゆう)などを象嵌していく。組紐の持つ幾何学的な規則性を、一種の「型」として装飾文様に活かすという手法である。島岡はこれを「縄文象嵌」(当初は「象嵌縄文」であったが、一九九六年の人間国宝認定時から「縄

《塩釉縄文象嵌皿》
高 13.5　径 58.0cm　1999 年
茨城県陶芸美術館蔵

文象嵌」と名付けている。

制作上、素材との一体感が強い陶芸は、その日のつくり手の気分や体調を含め、さまざまな身体的主観的要素も反映されやすいが、そのような間接的な手法を取り入れることで、素材との程よい距離感を得ることもできる。いわゆる「民芸風」とは一線を画し、素朴さや大らかさを魅力とする民芸的な様式を踏まえながらも、作家は創造的な「自分の仕事」を見出していった。

地方の伝承的な技術を創造性と結び付けて制作に活かすという島岡の姿勢は、二十世紀の日本の工芸家たちが中心となって育んできた伝統概念であり、価値観でもある。人間国宝の指定技法ともなった「縄文象嵌」を用いた表現は、その代表的なものといってよい。

作家によれば、師・濱田も、これを「確かな仕事」と褒めたという。

それはまた、地域の伝統的な素材や技術の研究を通して得た、確かな知識と経験の知的融合であった。

島岡達三は、二〇〇七年一二月一一日永眠。作家からも職人からも尊敬される益子の中核として活躍。濱田の姿勢を正統に受け継ぎ、民芸様式に学んだ知的陶芸家を代表する存在の一人であった[註1]。

註1：島岡達三の人柄については、外舘和子「追悼 島岡達三氏」『美術年鑑平成21年版』美術年鑑社、二〇〇九年、九二頁。

# 鈴木治──詩情豊かな象徴的具象

鈴木治は一九二六（大正一五）年、京都府に生まれた。父・鈴木宇源治は美濃地方の妻木（現・土岐市）の出身で、現役の重要無形文化財「志野」保持者・鈴木藏は遠縁に当たるという。作家は尋常高等小学校を卒業後、轆轤を学び、京都市立第二工業学校窯業科を卒業。戦後、兄の友人であった八木一夫の紹介で「青年作陶家集団」に参加し、さらに一九四八年の「走泥社」の結成を経て、五〇年代半ばには、走泥社のメンバーでいち早く陶芸オブジェの制作を始めている。

戦後、国内外のさまざまな美術動向の影響を受けながら、陶芸家たちは用途にこだわらない陶芸、今日一般にオブジェといわれるものの制作に取り組んでいったが、いずれも多様なジャンルの作家が交流しやすい京都ならではの活気や懐深さが、新しい陶芸の創造を促し、育んでいったものと思われる。

しかし、非実用の陶芸に取り組んだ作家の内でも、鈴木治は、手掛ける技法と作り出すかたちとの間に、常に緊密な関係があったという点で、現代陶芸という"素材や技術に根ざした実材表現"の歴史の上で象徴的な存在である。器物ではないものを作り始めるにあたり、作家はまず「轆轤ではどうしてもできないかたち」を模索することから始めている。オブジェという概念的、構成的な現代美術に由来する用語も好まず、代わりに一九六五年頃から、自身の造形を《泥像（でいしょう）》と呼ぶようになった。

最も代表的な《泥象》作品のシリーズは、信楽の白い土を手捻りした中空のフォルムに赤い化粧土を刷毛で幾度も塗り重ね、そこに灰そのものを吹き付けて土ものならではのテクスチャーを出すというものである。一方

《馬》
高 81.0 幅 45.0 奥行 17.0cm 1971年
京都国立近代美術館蔵

で六〇年代末には還元焼成のできる窯を入手し、青白磁も手掛けるようになるが、七〇年代前半からみられる青白磁の型成形については、雌型に土を貼って成形する場合にはあえてバリを残して素朴な味わいを出し、排泥鋳込成形の場合には泥漿の流れによる滑らかな面を活かした、より簡潔な形態を試みている。鈴木治は、石膏型を量産目的のみならず表現に活かすという姿勢を、陶芸史上、最も明確に打ち出した作家の一人なのである。

また、土ものと磁器とを並行して制作する振り幅は、二〇〇一年の没後も、一日の仕事の終わりには欠かすことなく、一つ一つの道具をていねいに洗い、定位置に戻していた。作家はしばしば「抽象」の作家といわれるが、繰り返し題材とした馬をはじめ、モティーフの瞬間的なポーズや心象風景について、その具象性を全否定することなく造形化しているため、観る者に極めて親密な共感を呼び起こす。馬も鳥も、山も雲も、どんなに単純化されようと、シンボリックなレベルでの具象性をとどめ、それが大衆性と普遍性とを共存させている。多くの人々と「詩情」を共有できるのは、その象徴的な極限の具象性を、徹底したやきものの文脈でみせるからである。時代を超えて瑞々しい共感を呼ぶ象徴的具象の像が、この作家の《泥象》である。

この作家の几帳面な性格にも由来する。仕事場は作品イメージ同様、常に清潔感にあふれ、仕事場には金ベラ、木ベラ、刷毛などがきちんと手入れがなされ、分類されたままに残されている。

# 青木龍山──創造性の探求としての黒

## 陶芸史の中で

青木龍山(本名・久重、のち稔雄と改名)は、一九二六(大正一五)年、有田に生まれ、現在も有田で制作している[註1]。日本における磁器発祥の地であり、端正な色絵、白い地に華やかな絵付で知られるこの土地で、龍山は大胆な染付や、天目釉の黒い磁器作品を制作し「有田の異端」ともいわれてきた。しかし、その「異端」の内容こそ、実は、有田の歴史と環境とがこの作家の作陶に馥郁と作用し、育んだものでもある。龍山の歩みは日本の近現代陶芸史の展開と極めて密な関係にある。

龍山の祖父・甚一郎は、明治後期に兄弟で「青木兄弟商会」を設立、パリ万博にも出品している。会社は最盛期には一〇〇人以上を雇い「西の香蘭社」と呼ばれた日本の明治期を象徴する輸出陶器の担い手であった。戦後「有田陶業」と改名した会社は惜しくも倒産に追い込まれるが、龍山はそうした産業陶磁器を手掛ける一族を出自としながら、昭和の本格的な陶芸の個人作家としての道を歩んできた一人である。

## 有田の伝統と対峙する

龍山は、多摩造形芸術専門学校(現・多摩美術大学)日本画科を卒業後、美術教師を経て、陶磁デザイナーとして家業を支えるために帰郷する。一方で佐賀県の窯業試験場で釉薬の研究に勤しんだ。のちの龍山の黒釉はこのときの研究が基礎になっている。

有田陶業でデザイナーをしていた頃、京都から技術指導に来ていた水野和三郎の勧めで、龍山は一九五四年、第一〇回日展に染付の大皿を出品。初入選作は花紋様の意匠や構成に古伊万里の伝統に対する意識も見られるが、布目の地の利用や大らかなタッチなどには、この作家なりの現代感覚が表れている。「染付」という伝統技法を青木龍山個人の表現に活かすこと。この姿勢は後の天目の仕事にも貫かれていくのである。

また、この作品をはじめ昭和二〇年代には、成形を有田陶業の職人にさせているが、その後、「創作活動は成形、絵付、焼成まで自分の手でやらなければ、満足いく作品を生み出せないとの思いに駆られ」、昭和三〇年代から初代奥川忠右衛門の轆轤(ろくろ)に学び、自分で成形を行うようになる。

それは分業により完成度の高い作品や製品を作るという有田の伝統にあって、青木龍山が自ら選択した土へのアプローチである。それは個性や創造性を、形よりも文様によって表現することを得意としてきた有田における新しいタイプの作家の登場でもあった。

青木龍山

## 立体造形の表現要素としての黒―陶芸の現代性の探求

一九六三年、龍山は日展で初めて天目釉を用いた黒い筒形の造形を発表する。天目とはもともと茶碗などの口縁が一旦すぼまった後、外反する特徴的な形状を示す言葉であったが、近代になって鉄系の黒釉やそれを使用したやきものを指すようになった。天目はいわばやきものにおける「黒」の代名詞のようなものである。石黒宗麿をはじめ、この釉薬に魅せられた作家は多いが、従来、磁器よりは陶器に使用されてきたものである。龍山は、この天目釉を阿蘇山の黄土をベースに作り出している。磁器の肌にふさわしい光沢のある黒が得られるからだ。

「白を無視した作品は考えられない白磁の町に、龍山は「黒」の世界があってもいいのではないかという単純明快な考え」から龍山は「黒」に取り組んだ。「工芸の世界はなんといってもフォルム。造形の厳しさが一番大切」という思いもあった。確かに、龍山の黒一色（といっても実際には見る角度、面により決して単一ではない）の作品は、立体としての迫力ある存在感を示し、時にはすごみさえ示す。黒釉で最初に発表した作品のタイトルは《黒》。龍山はこの作品を「オブジェ」と呼ぶ。興味深いことに、この作品以降、龍山の作品に○○壺や○○皿といった器形の名が消え、今日まで、作品名は《回想譜》《韻》《燐》《染付忍冬》などイメージを基調とする。日展の

《韻》 1998年　有田町蔵

先輩である楠部彌弌は器形にイメージをプラスして作品名とする伝統を築いたが、龍山に至っては、イメージそのものだけでタイトルとしている。そこには、何よりも陶芸を立体の芸術として捉えた富本憲吉や楠部彌弌ら以降の近代的な姿勢がみられ、それはまた昭和二〇年代から三〇年代にかけての四耕会や走泥社の命名方法の伝統にも連なるものだ。青木龍山は陶芸の現代性を九州にもたらした作家の一人なのである。

その後「フォルムの豊かさを求めた」という《豊》のシリーズから、一九八八年には《渚》シリーズへと移行。天目の釉薬に重ねていく有田伝統の呉須の青や鉄砂の赤、銀砂の銀、黄土釉の黄など色彩の帯によって、波打ち際の静かな心象風景が表現されていく。

よくいわれる「黒の龍山」とは黒で立体造形する龍山であり、「天目の龍山」とは天目釉を素材に造形する龍山の意味にほかならない。陶芸という造形が、表面的な輪郭のみで成立するのではなく、焼成に至る素材の変容に作り手が意志的にかかわり、構造的に成立させるものであるとすれば、青木龍山の作品も形、色、テクスチャーすべてを一体のものとして捉えるべきであろう。黒であれ、黒以外の色であれ、色彩は単独で存在するのではなく、立体表現の視覚要素の一つとして存在するのである。

## 日本芸術院会員から文化勲章受章へ

青木龍山は、二〇〇五年十一月、文化勲章を受章した。日展における二度の特選受賞─日展会員─日本芸術院会員─文化功労者─文化勲章受章と、龍山はいわゆる日展系作家の王道を歩んでいる。これとよく対照される国の顕彰制度に、工芸においては日本工芸会正会員から重要無形文化財保持者（人間国宝）へという道がある。時

にこの人間国宝との比較において、日展作家が伝統を軽視し、逆に人間国宝が創造性を欠くなどの解釈をきくことがあるが、それは誤りである。両者の違いは、認定に際して後者に技術の保存・育成を意図した「指定技法」があることと選抜の方法ぐらいである。少なくとも陶芸に関する限り、伝統を踏まえている点でも、創造性が問われるという点でも両者は共通である。

「創作とは発見なり」を作家は座右の銘にしているという。また「単純」「明快」「バイタリティー」「格調（品位）」「生命感」「躍動感」を常に自作に照らして自己評価するという。自らの創り出した世界を客観的に視る眼。陶芸に限らず、現代の表現者として、必要な態度ではなかろうか。

註1：二〇〇六年当時。二〇〇八年逝去。

# 速水史朗―瓦の土で作るユーモアとエスプリ

　速水史朗は一般的には彫刻家として知られる作家である。確かに、明快なフォルムと存在感を持って独自の空間を生み出す速水の石彫は、この作家の造形の主要な柱の一つをなし、「彫刻」という括りで開催される展覧会への出品や受賞も多数ある。また、マケットを造り、図面をおこし、多くの人たちの手によって各地に設置されている大型のパブリックな作品の数々は、建築的、デザイン的な性格も合わせ持つスケールの大きな仕事である。

　しかし、一方で速水は彫刻家の余技ではない優れて陶芸的な造形も手掛けてきた。一九六八年に始められた瓦の素材と手法による仕事は、すでに三〇余年の歴史を持つのであり、地元・香川県多度津で三代続く瓦職人・三谷正年［註1］との出会いがあった。以後、作家は石彫の仕事の一方で、時間をかけて瓦の技術を学び取っていく。

　速水の成形の基本は板作りである。瓦に使われる土の板を徐々に曲げたり合わせたりして、成形し、瓦用の道具の一つシナイベラと呼ばれる金属製の薄いヘラで土をしめていく。今回の《土のかたち》は一八〇センチ程の長板を筒状に曲げ、根気よく叩き上部を閉じていったものである。「毎日、毎日、土の乾燥状態に合わせながら、土が硬くなるまで続く」。速水にとって「頑固そうに見えて、実は素直な」石に対し、土は「やっかいで偏屈な生き物」なのだ。そうして焼き上がった土のかたちは、確かに生きもののような膨らみをもつシンプルで親しみのあるかたちである。一般的なやきものは上部に穴のあることが多いが、今回の速水の作品は下が空いているのである。瓦土の確かな厚みが内部に空間を抱え込む陶芸的な"うつろの立体"である［註

340

速水史朗

《土のかたち》
各：約高 30.0　径 50.0cm　2002 年
撮影／畠山 崇

また、やきものとしての造形の「色」や質感への配慮、物質としての科学性に対する思考は、優れた陶芸家と共通のものである。「瓦の断面は周辺部分の銀化した層の次に黒い層があってその下に不思議な白い色」があり、「瓦を燻す時に異物が当たっていると、燻しが入らなくて、その部分が白くなる」。瓦粘土の性格と、やきものならではのプロセスによって構築される構造とを充分に理解した上で、速水は制作しているのである。

今回の作品では、丸や四角の白いアタリの部分が、陶芸的な造形の〝層的構造〟をリアルに垣間見せる。瓦職人が嫌うそれを、速水はしばしば積極的に取り入れる。土の〝側〟の内部の〝層〟をも視野に入れた造形なのである。それは速水の思考を通して生み出される瓦造形ならではの色である。大作も手掛けるが、瓦用の窯のサイズ約二メートルの制約を受け入れての制作になる。

「土を積んだり叩いたり締めたりしている間はひたすら戦い。でも形の終わりが見えて来るでしょう。するとちょっと寂しい気持ちになる。次の仕事がしたくなる」と作家は言う。速水の土の作品は、作家の肉体と精神と土とが三位一体となってせめぎ合うプロセスを経て生まれる。この身体性や自己同一性、連続性は陶芸的な造形のプロセスと深く合致するものである［註3］。

速水の瓦造形の色やかたちは、また作家が生活する土地の色やかたちでもある。それは速水の原風景でもある多度津の家並みを形成する屋根の色であり、多度津の海

2］。

341

に浮かぶ島々の丸みを帯びたフォルムに通じるかたちなのである。速水が使用する瓦粘土は地元・四国で産出し、四国の温暖な気候風土に合った瓦として焼き上がるものであるという。
やきものの世界においても、制作の場所や使用する材料の選択は、今日無限といっていい自由がある。そのような時代に敢えて「四国で制作する」ことを選び取り、また土地の素材や技術を活かして制作するという速水史朗の在り方に、いわゆる郷土愛といったセンチメンタリズムを超えた、陶芸的な造形の表現者としての意志と自信をみるのである。

▽「現代陶芸の華―西日本の作家を中心に―」二〇〇三年一月二五日～三月一六日　茨城県陶芸美術館

註1：現在は四代目大塚盛紀・裕通父子が営んでいる。
註2：外舘和子「美術としての陶芸―あるいは陶芸という造形について」『現代陶芸の精鋭』茨城県陶芸美術館、二〇〇一年。
註3：外舘和子「大型陶芸の挑戦」『陶説』二〇〇二年一月。

# 松井康成の前衛──前人未踏の練上

二十一世紀の今日、練上は多くの作家たちによって注目され、多様な表現が生まれている。しかし、作家の表現として本格的にその可能性が示された歴史は浅く、戦後のことといってもよい。松井康成の登場はその画期を築くものであった。

作家は一九九三年、「練上手」の技法で重要無形文化財保持者、いわゆる人間国宝に認定されている。つまり練上の高度な技術を習得するとともに、この技法の"表現"としての可能性を実作によって示した作家である。松井康成にとって、練上という技法はどのような意味を持ち、作家は練上によって何を成し得たのであろうか。

## 困難な技法

練上はその起源である中国を基準にすれば、一千年以上の歴史をもつ技法である。八世紀の唐代に始まり、十一～十二世紀の宋代磁州窯において今日の基礎となる練上技法が生み出されている。松井自身も、作陶の初期にこの磁州窯の陶磁器を熱心に研究したという。松井が注目した練上による模様の作り方は、大まかに三種。第一に異なる色土の板を重ねた、その木口面の縞模様、第二に異なる色土を重ねた塊を練り込んで作る墨流し風の模様、第三は第一の縞模様の板の両面をこすって鶉の羽のような模様とするという "模様の変形" である。松井の表現のベースとなっている練上もこれらのいずれか、ないしその組み合わせである。近代に入って練上を試

みた作家たちもまた、基本的にはこれらの手法による。例えば河井寛次郎は、その堅牢なフォルムに、前述第三の手法である鶉手を取り込んだ。

しかし、異なる色土を接合する練上は、色土ごとの収縮率の違いなどから切れが生じやすく、困難な技法である。成形には性質の違う色土を密着させねばならない技法であり、「練上」という名称でありながら、練り過ぎると模様が消えてしまうという、いわば根本的な矛盾を孕んだ技法でもある。戦前まで多くの作家たちが表現として大きく〝展開〟させるには至らなかった理由もそこにあるだろう。

これを克服するため、松井は「同根異色」、つまり胎土を同じものとし、できるだけ少量で発色の良い呈色剤を見出し使用した。

## 練上の前衛―反練上性を取り込む「嘯裂」「象裂」

当初、さまざまな陶芸技法を試みた松井が練上に絞って研究を始めたのは、一九六〇年代末頃のことである。「他人がやらないことをやる」つまり新しいものを築こうとする松井の極めて作家的な姿勢は、すでにこの練上という技法の選択に現れていよう。

松井の初期の練上は、茶や青の落ち着いた色調で縞模様や樹木、花などのモティーフをうつわの形にしたものであった。それらの、ほぼワントーンの濃淡で破綻なくまとめる力量には抜きんでたものがある。しかし独自性が開花するのは、一九七六年、「嘯裂（しょうれつ）」のシリーズが登場して以降のことといってよい。それまでの被せ型から轆轤（ろくろ）へという成形技法の変化も、この衝撃的な練上表現に関係している。円筒に巻きつけた板土にあらかじめキ

344

松井康成

《練上嘯裂文大壺》
高 36.2　径 46.6cm　1978 年
兵庫陶芸美術館蔵　撮影／加藤成文

松井は『嘯裂文様とその周辺』という文章の中で「意志的な力量感の美」という言葉を残している。理性的配慮よりも、能動的な意志の力を重視したいというのである。確かに、練上の基本は、準備した木口をできるだけ動かさず表面を削り出し整えることでクリアな文様をみせる"理性的な"技法である。亀裂を取り込み活かすという松井の「嘯裂」は、準備した木口の模様をあるレベルへ崩す方向に働きかけるという意味で、いわば"反練上的"といってもよい。そこには技法の通念に意志的に挑む、表現者としての松井の姿勢がみられよう。

「嘯裂」と並行して展開する「象裂」シリーズもまた、亀裂を活かす手法である。ただし色土の板を上へと重ねるのではなく、立てて二層、三層に重ねていく。色土の板をいわば木口ではなく、板目で扱うのである。最も外側の土を、内側の土より切れやすく、裂けやすい性質のものにすると、轆轤で膨らませる際、外側がより裂けやすく、内側の色土が見え隠れする。そのヒントは、例えば雪山の表面に雪の下の地面や木々が見え隠れする風景であったという。旅行好きでもあった松井の脳裏にはさまざま

ズをつけておき、轆轤で内側から膨らませると、次第に亀裂が拡がる。準備した練上の縞模様の境界は亀裂の拡がりとともに曖昧になり、自ずと崩れる部分も現れる。準備した轆轤の回転に反応する土の生理、土に内在するエネルギーが噴出する。自然と対峙し、それを受け止めつつ、それと拮抗する存在としての人間観が窺われよう。

345

## 千変万化の装飾性

七〇年代に練上作家として大きな評価を得た松井であるが、作家は決してそこに安住することはなかった。八〇年代以後も、日本伝統工芸展への出品や個展にはほぼ毎回テーマを設け、その研究成果の発表の場とした。技術をかたちにするまでに時間のかかる陶芸、工芸の世界でこれは尋常ならざることである。

一九八三年に初公開した「堆瓷」のシリーズはいわゆる練上ではなく、彩泥に近い技法。シートに描いた泥漿の模様を器体に転写する絵画的なものである。

また、表面の質感や光沢にも松井は多様なアプローチを試みている。一九八五年初発表の「破調」シリーズは模様の動きに対して偶然性をやや強調し、一九八六年に登場する「風白地」は表面を砂で荒らして荒涼とした風

具体的な風景が残っていたであろうし、旅先でのスケッチを、九〇年代のクレイ画などに、直接的、具象的な表現としても登場する。しかし、この「嘯裂・象裂」時代の特徴は、そうした風景の印象や記憶が、土という素材と真っ向から向き合うことで、よりシンボリックで壮大な自然観を示すものとなっていることである。

折しも七〇年代後半の陶芸界は、「前衛」という言葉が生きており、四耕会や走泥社以後の第二世代といわれる作家たちが饒舌なる作品を発表していた。しかし松井康成こそは、練上技法によって最も前衛的な表現に挑んだ作家ではあるまいか。現代の表現としての練上を世に知らしめ、また、歴史ある技法で新たな表現を目指すという「伝統工芸」本来の意味を、最も正統に示した作家でもあろう。

346

景の印象を表した。一九八九年に始まる「晴白(せいはく)」はニュージーランド産カオリンを使って、明度の高い爽快なパステルカラーの文様世界を築いている。さらに八〇年代の終わりにそれまでのマットな質感から一転、釉薬の濡れたような照りを取りいれ、一九九二年からの鮮やかな「萃瓷(すいじ)」のシリーズにつないでいる。

## 形なきものの形——霊性の象徴としての「珠」を彩る練上

形態の上では、松井のやきものはほぼ一貫して「壺」がその中心であり、作品タイトルもそのように記されている。しかしそれはもちろん、容器としての壺ではなく、作家のいう「心をみたすうつわ」である。作家は練上を始めたばかりの一九六九年にはすでに、『すえものつくりよりたまつくりへ』と題した文章で「純粋に観るためのもの、観ることにより観た者の心になんらかの変化活動を伝達する力能を帯びた存在」としての「珠(たま)」を作りたいと語っている。

さらには、あたかも最期のシリーズ「玻璃光(はりこう)」を予言するかのように、霊性を帯びた精神性の象徴としての光を放つ「珠」。松井の練上が限りなく球体に近い「珠」と述べている。霊性を帯びた精神性の象徴としての"形なきものの形"を求めてのことではなかったか。何かに見えてしまわないフォルムを得たのは、人の心や魂といった"形なきものの形"。形から意味を排除するために最適なのである。そしてこの最もミニマムでニュートラルな抽象形ゆえに、いかなる練上の挑戦的な模様も強烈な色彩や多様な質感も、存分に活かすことができたのではないだろうか。

# 森正洋──陶磁デザイナーが創造する日常

大ロングセラー《G型しょうゆさし》の作者で知られる森正洋（まさひろ）は、プロダクト・デザイナーという立場で陶磁器に携わる作家である。「模様」や「装飾」の意味での「デザイン」ではなく、陶磁器産業における生産システムとしての立体デザイン、すなわちプロダクト・デザインというものづくりの在り方の普及に、陶磁器の分野で最も貢献してきた一人である。

実用的な陶磁器を創造するシステムを考えるとき、陶芸の個人作家がかたちや色の方向を制作プロセスの中で工夫を凝らし決定していく傾向を持つのに対し、プロダクト・デザインという分業・量産とは限らず、しばしば長期的な量産（森の場合一回の量産）を前提とする生産システムにおいては、加工に先だって形態その他を明確に客観化しなければならない。つまり、やきものという共通項を持ってはいても、生産システムからすれば、森はいわゆる陶芸家や現代クラフトを個人で中少量生産する作家とは、はっきりと、ものづくりとしての立場を異にするのである。森が方眼紙に鉛筆で描く図面は一つの製品に対し五〇枚近くにのぼることもある。図面という二次元と、石膏型やサンプルという三次元の間を自由に行き来できるプロダクト・デザイナーには、陶芸家とは別の才能が要求されるのである。

しかしながらまた森は、やきものならではの素材の性質とプロセスの特殊性について陶芸家以上に熟知した作家でもある。装飾や色の面については特に陶芸家的である。例えば工程の偶然や必然の中から、「途中の段階」に見出した表面のマティエールを、最終的に製品化する造形の装飾要素として採用することがある。あるいは、

二層に釉薬掛けをするものの一層目の美しさに注目し、それを活かして製品化したものもある。ベースとなる釉薬の調合には数年を費やし、製品に使用する色はすべて森自身が顔料の配合を独自にパレットで作り出す。「白」いものが多くなる理由も、実用性や使いやすさに加え、そもそも「土（磁土）が白いから」であるという。森の場合、素材のニュートラルな表情から徐々にイメージが膨らんでいくという意味からも、白が基調となるのである。

やきものの素材や工程を充分に理解し、図面を描き、正確な石膏型を作り、サンプルにおいて実践する。時代や社会のニーズを読み、かつそのニーズを超えて「提案」をする。陶磁器デザイナーとは実に多くの才能と社会性を必要とするのである。

森の陶磁器はプロダクト・デザイン製品という性質上、また、実用性という点から、原則としてかたちの決定が先行する。機能的で簡潔なかたちが生まれると、最もふさわしい色や模様が細やかに検討される。使いやすさに加え、しばしばどこかに遊戯性を兼ね備えた陶磁器には、森ならではの、時代を読み込んだ提案やメッセージも盛り込まれている。最初の発表から時間をかけてじわじわと製品が受け入れられることもある。デザイナーの勝負は必ずしも瞬発力ではなく、闘いは長期戦ともなり得るのである。その対応ができる白山陶器のようなポリシーをもった「中小企業」は森にとって重要なパートナーである。

《パーティトレイ》は、森のデザインとしてはやや凝った傾向のものである。一九七〇年代に正方形を区切ることから始められたこのシリーズは、九〇年代になると、大小の矩形（くけい）とハート型からなる、華やかなものとなった。フラットな色味では堅い印象になるため、フリーハンドの抽象模様を釉薬で描き入れている。形が明快である分、手描き模様の指示は口頭とデモンストレーションでの指示による。「面をこの程度の密度で埋める」「角だ

《パーティトレイ〝セラベスク〟(ブルー)》
高 3.3　幅 30.5　奥行 30.5cm（中央角皿）　1994 年

け、あるいは円だけを繰り返さない」などのいくつかの原則から、絵付担当者が一見ランダムでオリジナルな模様を描き出す。

《セラベスク》はアラベスク模様とセラミックをかけ合わせた森のネーミングである。八〇年代以降、日本はそうした装飾性を受容するゆとりを持つようになってきた、と作家は時代を読む。《パーティトレイ》は毎日使うものではなく、少し特別な場で使うものなので、白のほかにブルーやピンク、グレー、黄色を創った。ブルーの売上が意外にいいようだ。使う人の並べ方で、テーブル自体が使用の度にさまざまに「装飾」される。それは、デザイナーにとって、使う人とコミュニケーションをしているような喜びであるという。

《冷酒器》についても、「丸型」のような日常性の高いものの一方で、特別な場を想定したフォーマルな「角形」を作っている。森にとっては「色もかたちもことば」なのである。プロダクト・デザイン固有の理路と、陶磁器という素材の特殊性の接点において、森の陶磁器の形、色、模様は決定されていくのである。

▽「現代陶芸の華──西日本の作家を中心に──」二〇〇三年一月二五日～三月一六日　茨城県陶芸美術館

# 林康夫──手捻りによる演繹的オブジェの先駆者

今日、日本の陶芸には、ごく普通に表現としてのうつわがあり、オブジェがある。戦後いち早く用途にこだわらない陶芸のオブジェを始めた林康夫は、八四歳になる現在も京都で作陶を続けている[註1]。

林康夫は一九二八(昭和三)年、置物などを手掛けた陶工・林義一(号・沐雨)の次男として京都市東山区今熊野日吉町に生まれた。京都市立美術工芸学校で日本画を学び、海軍航空隊勤務を経て京都市立美術専門学校(現・京都市立芸術大学)で再び日本画を学ぶが、家計を助ける必要から一九四六年、父の下で陶芸を始め、翌年京都の陶芸家・宇野三吾宅で団体「四耕会」の結成に参加している。当時格下に見られがちであった陶芸を、絵画や彫刻と対等の表現として見て貰いたいという欲求が林の心の内にあったという。

その手段の一つが旧来の陶芸家のように古陶磁を直接の手本としないことであった。その頃、美術界の前衛をリードしていたのは、未生流、小原流、草月流といったいけばなの世界である。すでに昭和初期には西洋の前衛芸術を吸収し、「オブジェ」という語を使い始めていた華道家たちは、陶芸家に、花を活けられないような器や生き物のようなものをイメージして成形し始めたが、次第に有機的抽象のフォルムとなり、最終的に《雲》をつくるよう挑発した。そうした気風の中、一九四八年、林は手捻りで成形し黒釉を掛けた《雲》を発表。当初人や生き物のようなものをイメージして成形し始めたが、次第に有機的抽象のフォルムとなり、最終的に《雲》と名付けた演繹的制作によるオブジェだが、華道家はこうした造形を花器としても扱っている。このような陶芸オブジェは当時「物語陶器」「オブジェ花器」などとも呼ばれた。

ただし華道家のオブジェがいわゆる西洋の現代美術オブジェのように、既存の品々の組み合わせで成立する傾

《雲》 高 33.7　幅 33.0　奥行 27.5cm　1948 年
未生流中山文甫会蔵

向にあったのに対し、林のオブジェはゼロから土を立ち上げ、中空の構造を築く造形である。西洋美術のオブジェが手わざを放棄し、アイディアと発見を重視する傾向にあったのに対し、林の陶芸オブジェは自身の手わざと素材の結び付きを前提とする今日の陶芸オブジェの本質に直結するものであった。

一九五〇年には手捻りの磁器オブジェも試み、パリ・チェルヌスキ博物館の「現代日本陶芸展」にはオブジェ《人体》を出品。フランスの美術雑誌「ART D'AUJOURD'HUI」でも高い評価を得ている。

日本工芸会など他の団体へ軸足を移していく作家が相次ぎ、四耕会は一九五六年に事実上解散。一九六二年、八木一夫に誘われ、林は走泥社に出品を始める。「前衛」「在野」の精神が問われた六〇年代は、作家にとって最初の転換期となった。一九六九年に現在の仕事場を築くまで、電気窯を人に借りながらの制作が続いた。法律により登窯の使用が制限され、作家が集中する京都では特にジャンルを超えた交流があり、林は周囲の画家や彫刻家から常に批評される。形態のエッジの甘さを指摘された林は施釉をやめ、一九六〇年頃を境に、焼締主体の作品に取り組んでいく。傑作の一つ一九七一年の《ホットケーキ》は後にカルガリー国際陶芸展でグランプリを受賞した。

一九七七年末、林は形骸化しつつあると感じた走泥社を退会、無所属の身で造形を一から検討し始めた。立方体をベースに錯視を取り込んだ四次元的造形が本格化するのは八〇年代。形態の凹凸や表面の象嵌などによる線

が、時に虚と実を反転させ、二次元と三次元を同化する。絵画、彫刻、華道など他の表現ジャンルに従属することなく、陶芸表現の自律性の獲得に尽力し、今なお在野の精神にのっとり制作を続けている作家である。

註1：二〇一二年当時。

# 今井政之―少年の如きまなざし

窯変を取りいれた焼締の肌に、魚や動植物などの具象的な象嵌模様。そしてそれらと一体の堂々たるフォルム。力強く挽いた大皿には径七七センチほどのものもある。エネルギーあふれる堅牢な作品世界には、作者・今井政之の生き方と美意識が凝縮されている。

作家は大阪で生を受けたが、一三歳から広島県竹原市に育った。京都に居を構える現在も、窯のある竹原と京都を行き来して制作している。一九六〇年代半ばに京都で登窯が焚けなくなった後も、竹原の地で土や焼成にこだわり、窯変を読み込んだ微妙な発色を徹底させてきた。備前で最初にやきものの修業を積んだ作家にとって、薪の窯による焼締は譲れない要素なのである。

また、竹原の仕事場は海を一望し、自然が豊かである。とりわけ海はモティーフの宝庫。作家は少年時代から海の生き物たちに親しんで育った。見つけた生き物をつぶさに観察し、さまざまな方向からスケッチする。その生き物が持つ姿かたちや模様の最もユニークな部分を作品へ。キョロリとして物言いたげな魚やカニの眼、あんぐりと開いた魚の口の中の鋭い歯、いかにも大物感を漂わせつつどこかユーモラスなタコなど、いずれも生き生きと観者に命の歓びを訴えてくる。時にはペンギンやオウムなど、これらもまた一般的にはやきものの模様に登場する機会の余りない生き物が意気揚々と現れる。

収縮率を調整した多彩な色土の象嵌によって、個性的な生き物たちの鮮やかな模様は、より鮮烈に、明快に、印象的に表現されている。そこには、単に陶磁器の加飾としての模様に留まらない、作家・今井政之の少年のよ

今井政之

《象嵌彩窯変 瀬戸の雄 壺》
高 31.0　径 43.5cm　2010 年

うなまなざしが捉えた、さまざまな生き物たちの瑞々しい姿がある。焼締の壺や皿は、生き物たちと作家との出会いを永遠にとどめ、第三者へと伝えていく二次元のツールなのだ。
　絵も造形も自分の手で行うこと、そして個性を活かすこと。作家は一九五二年から住まう京都において、芸術を志す「陶芸家」の先駆者の一人であり、日展の先輩でもある楠部彌一式からそのような薫陶を受けたという。今井政之自身も確かにその姿勢を受け継いでいる。
　現在は、自らも日本芸術院会員にして文化功労者という重い肩書を背負う。しかし、そうした肩書以前に、一人の創作者であり、やきもののアーティストであることに誇りを持つからこそ、少年のような目線が失われないのであろう。個展とはその作家の精一杯の現在であると同時に、それ以前の作家の歩み、蓄積を反映する。この度の展覧会にもまた、今井政之の八五年の歴史がぎっしりと詰まっている。

▽「土と炎の彩化 文化功労者 今井政之展」二〇一五年九月二三日〜二九日　日本橋髙島屋　大阪髙島屋・JR名古屋タカシマヤへ巡回

# 伊藤公象——人為と自然、あるいは増殖する襞

インド・トリエンナーレやヴェネチア・ビエンナーレなどを舞台に、国際的な活動を展開してきた伊藤公象の大規模な個展は、日本では一九九六年に富山県立近代美術館で開催されている。その展覧会タイトルの副題は「人為と自然の間に」。換言すれば、作為と無作為の間で成立する表現ということであり、能動的無作為、主体的無作為とでもいうべきこの作家の極めて繊細な土への態度を示している。表現者として、また陶芸家としての伊藤の在り方を考えるとき、誠にふさわしい副題であったと思われる。

彫金家を父にもつ工芸的な環境の中、一〇代後半には伝統的な陶芸に親しんだ伊藤だが、日本では陶芸家としてだけでなく現代美術の作家として、ジャンルを超えた評価を得ている。土を本格的に扱い始めた一九七〇年代以降はなおのこと、国内外を発表の場とする時代の先端を行く（カッティング・エッジの）芸術家として、あるいはまた広大な空間を占有するインスタレーションのアヴァンギャルドなイメージが、いわゆる陶芸家としてのそれよりも遥かに強いかもしれない。

しかし、伊藤は必ずしも「前衛」という言葉を好まない[註1]。アヴァンギャルドなるものにむしろ懐疑的である。作家は、「前衛芸術」や「前衛陶芸」といった言葉に、偏狭な作為を感じるのである。衝動的、扇動的というよりは、寡黙に穏やかに制作する人である。例えば伊藤は一九八四年ヴェネチア・ビエンナーレ会場の自作の前でごく普通の婦人が「これ、うちの庭に欲しいわ」と呟くのを耳にしたという。そのような芸術の大衆性を喜ばしいと作家はいう[註2]。作品が排他的な主張をするよりも、ごく自然に観者と馴染むことの方を望むのである。

伊藤公象

《海の襞》
高 3.0　幅 15.0　奥行 0.9m　2002 年　撮影／Bob Berry
湾曲したガラスケース内に構成
テート・セント・アイヴス Kosho Ito Virus 展会場風景

伊藤が本格的に土を扱い始めたのは、その有機性に惹かれたからであるという。土は、造形のさまざまな素材の中で、作家が初期に手掛けた木よりも、もちろん石や鉄よりも柔らかい素材であった。しかし、可塑的な素材を選んだのはそ、素材をねじ伏せたかったからではない。むしろ徹底して土という素材をみつめ、土という素材に"沿いたかった"のである。土は環境によって、条件によって千変万化するデリケートな素材である。例えばその弾力や脆さは、焼くことによって堅さや鋭さに変わる。伊藤は、土に問いかけ、その答えを丁寧に聞き出す作業を望んだ。

今回の作品の一つ、ショーケース内の《海の襞(ひだ)》は「多軟面体」と「木の肉、土の刃」シリーズが結び付いた最新のものである。薄くスライスした柔らかい土を一つずつ伊藤が手で捻る。時に強く、時に優しく、有機的な"襞"を持つおのおのの異なるフォルムが生み出されていく。信楽の土を用いたピース、それに海岸の砂を混ぜたピースが集合するとき、個々の差異はある種の統一へと向かう。中庭に展示されたもう一つの作品《地の襞》は「起土」と「凍土」のシリーズを構成した最新作である。「起土」は縦二二・横一四・高さ一三センチの段ボール箱一杯に詰めた黄土のパウダーをそのまま窯に入れ、焼成して生まれる。箱は燃えてなくなり、中の黄土は周囲が崩れ、中央が残って険しい山並みのような姿へと変貌する。それらもまた、一つとして同じかたちは存在しない。作家は、焼き上がっ

たピースをギャラリーの空間に一つ一つ置いていく。隆起するかたちの繰り返し、酸化焼成によるチョコレート色と還元焼成によるチャコールグレーという関連ある二種類の色の階調によって、個々には異なるピースがやはりある種の統一へと向かう。さらに今回は「凍土」［註3］を一旦本焼成し、釉薬を掛けて再度一二九〇度で焼き上げたピースの集積が加わり、野性味あふれる表情をもつ豊かな自然を現出させている。作品はいずれも伊藤公象というきめ細やかなフィルターを通して表出したかたちである。そこには命の本質が宿り、エロティシズムの神髄が胚胎する。ほかならぬ伊藤という作家を介して、観る者は壮大な宇宙へたどり着く。個々の土のピースに内在する自然の秩序、構造とは、自然とは、そのように成立するものではなかろうか。思い起こせば、動植物とは、生命とは、宇宙とは、部分から全体へ。

ヨーロッパでは、産業陶器を別にして、土の造形物を四種に分けて語ることがある。①うつわ、②オブジェのようなうつわ、③セラミック・スカラプチュア、そして④スカラプチュア・メイド・オヴ・クレイという分類である。①から③は、いわばうつわという形状からの便宜的な区分であり、いずれも「かたち」以上に表面や肌合いも重視する。最後の一つ④は「陶芸」に属し、「かたち」以外に、「かたち」そのものが問題である、というものだ。しかし、伊藤の仕事を上記のような四種のいずれかに当てはめることは難しい。伊藤の作品は「陶芸」の外側にあるもので、表面や「肌」は重要ではなく、「かたち」そのものが問題である、というものだ。しかし、伊藤の作品は「うつわ」という外形との距離感によって鑑賞すべきものではないからである。「うつわ」という形式を基準にどれくらいそれと懸け離れているか、といった見方とは別の位相にある。伊藤の作品においては、テクスチュアもかたちも土という物質において一体のものなのである。

また「肌」か「かたち」かの二者択一も不可能である。あるいはまた、近年の日本の陶芸批評において、概念が先か、素材とプロセスが先かという点で、前者を「現

358

代美術」、後者を「陶芸」とみる考え方がある。しかし、伊藤の場合、コンセプトと素材＋プロセスとは、いずれが先とも言い難い。作家自身の中に潜在的にある自然観、宇宙観が、土にかかわる中で次第に表出するという在り方は、上記のような二者択一で説明することは困難である。

西洋において自然が征服すべきものであるのに対し、日本では自然は共存すべき対象であり、人間もその一部であろうとするところのものであるといわれる。その意味では伊藤は日本的であるということもいえよう。伊藤公象と土との関係は後者にあたる。伊藤は決して土をねじ伏せることはせず、かといって土に従属するのでもない。土の声に謙虚に耳を傾けながら、土に内在する自然の力を丁寧に引き出すのである。そのようにして伊藤は生きとし生けるさまざまな命や自然、宇宙と繋がっていく。そこでは生と死すらも共存している。

今日、異なる宗教、歴史、文化を超えて、人類がもし互いに共感しようとするならば、そこには芸術が貢献するはずである。日本を代表するセラミック・アーティスト伊藤公象の作品に観る自然観、宇宙観は、恐らく、こごイギリス、セント・アイヴスをはじめ世界の多くの人々と共有できるものであろう。

▽「Kosho Ito Virus」二〇〇二年七月八日〜十月一三日　英国国立テート・セント・アイヴス

註１：茨城県陶芸美術館シンポジウム「現代陶芸を考える」二〇〇〇年五月二七日での発言から。
註２：伊藤公象への筆者インタビュー、二〇〇二年三月一〇日。
註３：伊藤公象のアトリエの庭の土捨て場に集積したさまざまな種類の土は毎冬に凍る。伊藤の制作の痕跡でもあるそれらの土には、時を経た「自然」が宿る。伊藤はその土を掘り起こして焼成する。

# 坪井明日香──本格的な女性陶芸家の造形

「女流陶芸公募展」が昨年四〇回を迎えた [註1]。団体「女流陶芸」はそれ以前に同人展として公募なしに一〇年を運営しているので、はや半世紀の活動ということになる。作風を問わず、サイズ制限もないこの展覧会には、二〇代から八〇代まで幅広い年齢層が出品する。「女流陶芸」だけではない。今日美大、芸大の陶芸コース、各地の陶芸教室は女性であふれている。しかしながら、実は日本に本格的な女性陶芸家が現れたのはそう昔のことではない。大正期に男性作家たちが個人作家の時代を迎えていく一方で、戦前まで女性たちは窯に触れば汚れるとも言われ、絵付作業の一部などに追いやられていた状況があった。

現在「女流陶芸」を主宰する陶芸家・坪井明日香は、一九三二(昭和七)年、大阪に生まれた。先進的な教育機関である自由学園で彫刻家・清水多嘉示に学び、一九五三年、清水を介して京都泉涌寺の釉彩工芸で作陶を始める。また、自由学園と付き合いのあった富本憲吉が主宰する新匠会展に出品を始め、富本が没するまで私淑した。「絵付だけとか、女の人が仕事の一部しかやらせてもらえないような時代に、富本先生はおっしゃって」。

富本は単に、英国留学経験から西欧風マナーをもって坪井に接したというだけでなく、陶芸界の外部から入り、努力して個人作家の創始者の一人となった経験から、陶芸の個人作家という在り方を、男女の別なく伝えようとしたのではなかろうか。『青鞜』同人の尾竹一枝と結婚した富本は、この時代を代表するフェミニストでもあった。富本が「土練りから成形から全部・・・・・・・・・・やるように諭したことの意味は大きい。それは陶芸の世界において性別の

360

# 坪井明日香

《歓楽の木の実》
高 62.0　幅 56.5　奥行 49.0cm　1973 年
京都国立近代美術館蔵

壁を取り払うと同時に、自らの手わざを通して直接素材と格闘し、表現に至るという、二十世紀以降の陶芸に拡がる個人作家の姿勢、素材と技術に根ざした実材表現としての陶芸の薦めでもあった。

昭和三〇年代のはじめ、坪井明日香を中心に七人の女性作家による工芸展で「漆やほかの工芸に比べて、陶芸が弱かった」ことに奮起しての数年前に出品した大阪の女性作家による工芸展に出品したのだと坪井はいう。女流陶芸の第一回展は一九五九（昭和三四）年。「序列や順番で認められるのではなく、いいものを作れば明日からでも認めてくれる」、そういう自由な場である代わりに、「趣味ではなく、プロ意識をもって制作すること」を坪井は女流陶芸の出品条件とした。それは「作家」という近代的な自我の表明でもある。

当初は、いわゆる器物を出品していた坪井だが、一九六六（昭和四一）年、中国訪問中に文化大革命を体験して衝撃を受け、作風を変容させていく。「前衛という意識はなかったんです。ともかく造形的にもっと広がりのある、イメージの大きいものをつくりたかった。そのためには形から変えていくしかないと思った」。

坪井の"造形革命"は、奇を衒うようなことではなく、むしろ古清水をはじめ、古いものを見直すことから始められた。「動きがあるものが好き。それともう一つ、私の根底には京焼がある。京焼っていろいろな工夫があって面白いのね」。第七回女流陶芸公募展に出品された坪井の昭和四〇年代後半を代表する《歓楽の木の実》など、乳房をモティーフにした大胆で官能的なシリーズ

にさえ、金銀彩を生かしたどこか「京都」を想わせる雅な美意識がある。「女性的である」ということを、奥ゆかしさやエレガントといった旧来的な「女らしさ」ではなく、"アンチ権力、脱ヒエラルキーをごく自然に展開するしなやかさ" として示す。女流陶芸のそうした在り方は、坪井自身の作家姿勢を反映してもいる。女性陶芸家の半世紀。継続は力なりとはまさに真実だ。

註1：二〇〇七年当時。

# 加守田章二と竹内彰――現代陶芸史の中で

茨城県日立市に、日立製作所所有の大甕陶苑という工房がある。水戸市に次いで二番目に市制がしかれた歴史あるこの土地の風景のなかで、陶苑の煉瓦造りの煙突はシンボリックな存在の一つとなっている。一九三七（昭和一二）年に開苑、終戦後運営を再開し、現在は残念ながら休苑しているが、登窯、石炭窯、重油窯、電気窯を有する稀な充実振りを誇る施設である。ここで、二人の陶芸家が作陶を開始した。大阪府出身の加守田章二（一九三三～一九八三）と福井県出身の竹内彰（一九三一～二〇〇二）である。加守田はいうまでもなく、日本の昭和後期を代表する陶芸家であり、二歳年上の竹内もまた、同時代の茨城の陶芸史に重要な足跡を残した陶芸家である。加守田の仕事はすでに陶芸史上、抜きん出た評価を受けており、竹内もその確かな仕事のレベルには定評がある。しかし、本稿ではそうした個々の作家としての評価のみならず、戦後日本の陶芸の動向における二人の歴史的位置という視点から、五〇年代に京都市立美術大学で富本憲吉に学んだ作家であるという二人の共通項を手掛かりに考察していきたい。

## アカデミックな陶芸作家と大甕陶苑

加守田と竹内が学んだ富本憲吉は、近現代陶芸史上、実材で表現する陶芸家の道を開拓した最も代表的な作家であり、イギリス留学や白樺派との交流による西洋的な個人主義的芸術観や大正ヒューマニズムのもと、いち早

く日本の陶芸に芸術表現上の「近代」をもたらした作家の一人である。

富本が陶芸史上の近代化に果たした役割については、少なくとも六つ挙げることができる。その思想は、京都市立美術大学で富本の指導を受けた加守田と竹内にも伝えられているであろう[註1]。富本の近代的な個人作家としての姿勢とは、具体的には次のような内容である。①「模様より模様を造る可からず」の言葉に象徴される表現の独創性、②制作の実材主義、③陶磁器に対する「立体の美術」という認識、④陶芸教育のアカデミズム、⑤陶芸史上のフェミニズム、⑥職人と協同する実用の量産陶磁器の改革。

産業革命を経て、大工業としての陶磁器が徐々に展開していく一方で、窯元や小規模の製陶所などの手工業が存続した。そうした産地の職人の中からも陶芸家が輩出されるという環境は日本ならではのものである。他方、いわばやきもの業界の外部から美術学校に学んで陶芸家になるという在り方が、明治末期にその胎動を示し、大正以降、富本をはじめとする、新たな系統の作家が生まれていく。加守田と竹内も、前述の④の恩恵を受けたアカデミックな陶芸家の系譜に位置する作家である。

加守田は大阪の地主の家に生まれ、竹内は福井で織物業などを営む家の出身で、いずれも、やきものとは無縁の出自である。京都市立美術大学を、加守田は学部卒業後、竹内は専攻科修了後、ともに希望して日立の大甕陶苑の技術員の職を得ている。

竹内は日立への移住の理由について、「昭和三〇年頃の当時、周りに瀬戸屋(やきものや)が一軒もなかった」[註2]ことを挙げている。加守田もまた、できるだけ独立した作陶をしたいという意図をもって京都を離れたことは、その後、益子に移住した事情について、京都のような共同窯ではなく、作陶家それぞれが登窯を所有して制作していることにひかれたことなどを語っている[註3]ことからも、明らかである。

364

大甕陶苑への就職については、才能ある作り手が、日立製作所という、大手であれ一民間企業に雇用され、会社の贈答品作りに従事したことを惜しむ論評もみかけるが、この大甕陶苑時代に加守田は新匠会展や朝日新聞社主催の現代日本陶芸展に入選し、竹内も茨城県展や日本伝統工芸展に入選、受賞を重ねていくのである。生涯、大甕陶苑で働いた竹内にとっても、社員として縛られたという側面だけでなく、生活の基盤の確保（展覧会出品に際し、販売のことなど気にすることなく「表現」に集中できること）、何より日々やきものに携わることのできる環境を得たというプラスの面も少なくないのではないか。加守田にとっても、後に独立築窯する益子への道をつけたのは、日立製作所の課長であった辛島という人物である。

また、益子に移って二年余りの一九六〇年、加守田は妻・細谷昌子と日立商工会館で二人展を開催しているが、辛島をはじめ、富本憲吉、近藤悠三、そして加守田がその作品に深く感銘を受けた濱田庄司からの推薦の言葉がパンフレットに掲載されている。辛島のような人物のいる日立製作所は、加守田にとっても心強いバックボーンであったと思われるのである [註4]。

さらに、同展のパンフレットからもわかるように、加守田の妻・昌子は作家・細谷昌子の名で仕事をしている。今日では妻が作家の号で仕事をすることにさしたる驚きもないが、一九六〇年という時代を鑑みれば、これも前述の⑤、富本が敷いた陶芸のフェミニズムの思想に連なる在り方といえるであろう。

一方、竹内は大甕陶苑の仕事として、しばしば実用のうつわを製作したが、会社側の意向よりも、むしろ自らの美意識と思想に照らし、茶器や花瓶の出来栄えを厳しくチェックしていた。いわゆる量産の実用陶磁器にも、先に挙げた⑥にみる富本の姿勢に通じるものがある。それは加守田においても同様である。加守田はまた、表現主体のうつわについても用途性を意識していたよ

うで、「曲線彫文」のうつわを含め、多くの作品の内側に釉薬を掛け、用にも耐えるように配慮している。

## 個人主義的芸術観と制作の"実材主義"

個人作家としての加守田と竹内の在り方についても、やはり富本の思想や作品からの影響が少なくない。①に挙げたように、イギリス留学体験やバーナード・リーチとの親交、白樺派のメンバーらとの交流の中で、富本は作品の創作性やオリジナリティに対し、絶対のこだわりを示し、学生たちにも指導していた。和をもって尊しとなし、個の主張をむしろ不得手としてきた日本人でありながら、個人主義的芸術観を陶芸において実践したのは、富本の功績の一つであるが、これを受け継いだ加守田もまた、「個人」という価値観を重視していたことが、作家の行動や言葉から明らかである。

加守田はさらに、富本のような実材主義的な制作を基本とした。すなわち、明治的な分業システムとは異なり、創造の主体である作者自身が極力トータルな制作工程にかかわり、造形の核となる部分をできるだけ素材と直接わたりあうことで、作品に「個」を反映させる在り方を選択したのである。先に述べたように、個人の窯を所有したことも、焼成を自分の手でコントロールしようとする姿勢を示すものの一つであろう。

また、加守田芸術の頂点といえる「曲線彫文」の作品を発表した個展案内状にもあるように、加守田は「自分個人の世界の中で、陶芸を使って日本人の源を発掘すること」が自分の仕事であり、「自分の外に無限の宇宙を見る様に、自分の中にも無限の宇宙がある」と考えていた。

さらに、一九七三年、加守田はイギリス、フランス、イタリア、ルーマニア、ブルガリア、トルコ、デンマー

366

クなどヨーロッパを旅行しているが、その折の感想を記した雑記帳に、幾つかの興味深いフレーズがある。例えば、長く憧れていたビザンチン美術について、「ビザンチンは人間性の回復を組織の力で行う事の不可能である事を実証した一例」といい、「人間が人間らしく生きるには個人個人の強い自覚以外にはありません」と記している［註5］。加守田は、純粋潔癖なまでの個人主義的人間観をもっており、それがこの作家の芸術の根底にあったのである。しばしば引用される加守田の言葉に次のようなものがある。

私の陶芸観

私は陶器は大好きです
しかし私の仕事は陶器の本道から完全にはずれています
私の仕事は陶器を作るのではなく陶器を利用しているのです
私の作品は陶器の形をしていますが中味は別のものです
これが私の仕事の方向であり、又私の陶芸個人作家観です

これは一九七一年にギャラリー手で行われた個展に掲げられた言葉である。発表された作品は「彩陶」のシリーズであった。そのいわんとするところを要約するならば、加守田の仕事は、うつわがたをしているけれども、「うつわ」という概念をなぞったものではなく、"自己表現である"、ということであろう。"自己表現としての陶器"、つまり、現代陶芸の起源とでもいうべき個人主義的芸術観、陶芸観を、加守田は確かにもっていたのである。一方、竹内は加守田とは異なり、個人主義的芸術観を直接言説に残したものは多くない。しかし、例えば大甕陶苑

での立場を、正社員ではなくあえて嘱託で通し、陶苑での制作物についても、会社の要求より自己の基準を重んじた制作の背景には、精神的な自律を重視した竹内の個人主義があるものと思われる［註6］。以上のように、創造のよりどころを自己自身におくという個人主義的な芸術観は、加守田や竹内ら戦後の作家たちに、着実に浸透していったのである。

## 造形性・芸術性―フォルムと色彩のあいだで

加守田と竹内はいずれも、もともと絵画志向であったが、それぞれの理由で京都美大の美術学部工芸科で陶磁器を学ぶことを選んだ。奇しくも、竹内が入学の一九五〇年に、富本憲吉が正規の教授に就任するというタイミングであり、竹内は富本の教えを受けた記念すべき第一期生ということになる。同期は前述の小山喜平を含む計四名であった。二年後に加守田章二が入学。同時代に在籍した学生に、森野泰明、柳原睦夫らがいる。助教授には後に重要無形文化財保持者となる近藤悠三がいた。

### （一）加守田章二の陶芸

加守田の作陶を、制作地を基準に大まかな画期を設定すれば、次の五期に区切ることができる。各時代に手捻りけた主な技法（あくまでも主要なものであり、実際にはさらに幅広く、成形についても轆轤主体の時期に手捻りも手掛けるなど併用がある）も併せて挙げておこう。

Ⅰ・京都時代［一九五二～一九五六］轆轤成形、手捻り成形、灰釉、象嵌、彫刻的な造形ほか

368

Ⅱ・日立時代［一九五六〜一九五八］轆轤成形、灰釉ほか
Ⅲ・益子時代［一九五八〜一九六九］轆轤成形、手捻り成形、鉄釉、飴釉、銀陶、焼締（石器）ほか
Ⅳ・遠野時代①［一九六九〜一九七〇］手捻り、紐作り成形、灰釉、炻器、焼締／「曲線彫文」シリーズ
Ⅴ・遠野時代②［一九七〇〜一九八三］手捻り・紐作り成形、彩陶、刻線、象嵌、彩釉ほか／「鱗文」「波状文」「菱形文」など

また、使用した土と成形方法に着目すると、Ⅲの益子時代をさらに二期に区分することができ、
a・一九五八〜一九六七：益子の土などを使用。轆轤成形が多い中、手捻りも並行して手掛ける
b・一九六七〜一九六九：遠野の土などを使用（遠野の土をトラックで益子へ輸送）。遠野の土は細かい石も多く、轆轤は困難であり、主に手捻り成形となる［註7］

富本の授業で加守田が最初に学んだのは、手捻りの筒形の壺であり、轆轤成形ではコップ形のうつわであったという。また卒業制作は、象嵌技法による個性的な幾何学文様の《壺》（一九五六年）である。卒業後は灰釉を好んで用いているが、加守田はその初期から鋭い口作りと堅牢な轆轤でフォルムの強さを示し、一九六七年には陶芸家として初の高村光太郎賞を受賞している。

その後、作家は土器風の本焼作品、岩手県遠野の土と手捻り成形による炻器のシリーズを経て、一九七〇年、律動感に満ちた原初的なエネルギーの漲る「曲線彫文」のシリーズを発表するのである。堅く焼締められた土の生命感、形態の面そのもののうねりとともに相乗効果を上げる立体的な幅をもつ彫文のリズムは、加守田芸術の頂点である。本展出品の《曲線彫文壺》（一九七〇年）は、日本橋髙島屋で行われた「曲線彫文」シリーズ発表の個展（三月一〇〜一五日）の出品作である。サイズのうえでは、高さ二五センチと大きなものではないが、確

加守田章二 《曲線彫文壺》
高 25.0　径 17.8cm　1970 年
茨城県陶芸美術館蔵

実に空間を律する緊張感と存在感を示している。曲線彫文以後は、独創的な色彩感覚による「彩陶」のシリーズへと移行、「鱗文」や「波状文」などさまざまな文様世界を創り出す。つまり加守田は、堅牢で重厚な形態の追求から、より色彩と文様が主張する世界へと、大きな転換を示したのであった。前述の画期において、遠野時代を敢えて二つに区切ったのはそうした理由による。加守田のこのような転換は、富本が白磁を中心とするフォルムへの関心から、後半、金銀彩による模様の探求にウェイトを移していったことと重ね合わせると興味深い。

ただし、繊細で緊張感ある口作りや、うつわの立ち上がり部分（いわゆる高台に相当する部分）を常にうつわ本体と分離せず一体感あるものとして成形するつくりなどは、加守田のフォルムに一貫した特徴である。また、刻々と作風の変容していくさまを見せた一つ一つの個展を自己の芸術探求の確かな研究成果を発表する場とし、現代の表現者としての陶芸家の意欲的な在り方を示すものとして特筆されることは、現代の表現者としての陶芸家の意欲的な在り方を示すものとして特筆される。

さらに、制作場所について、加守田が京都を離れた後、茨城県（日立）―栃木県（益子）―岩手県（遠野）、つまり関東から東北へと、自己の求める造形にあった素材を求め、陶芸制作にはむしろ厳しさも伴う環境をあえて選び、新たな創造に挑んだことも、現代の自律的な陶芸制作の姿勢を語るのではなかろうか。

## (二) 竹内彰の陶芸

一方、竹内の作陶史は、加守田ほどに明確な画期を想定しにくいが、あえて大まかに画期を設けるとすれば、主要な出品展覧会や作風から四期に分けることができる。ただし、年代の区切れはおよその目安であり、厳密には重なりあいながら、手掛けた主な技法、手法とともに整理すると、次のようになる。

I・京都時代　　　［一九五〇〜一九五六］　轆轤成形、染付ほか（新匠会などに出品）

II・日立時代①　　［一九五〇〜一九八一］　轆轤成形、灰釉、鉄絵、焼締ほか（県展、日本伝統工芸展などに出品）

III・日立時代②　　［一九八二〜一九九一］　轆轤成形、掻き落とし、象嵌、彫絵ほか（脱日本工芸会）

IV・日立時代③　　［一九九二〜二〇〇二］　手捻り成形、型成形、赤絵、彫絵ほか（色彩に対する関心の高まり）

竹内の卒業制作は、蟷螂（かまきり）を題材に呉須で下絵付した《染付蟷螂大皿》（一九五四年）であった。飼っていた蟷螂が鎌を振り上げ、羽を広げた威嚇のポーズを、簡潔な筆致で捉えた秀作である。茶目っ気のあった竹内は、この作品の箱書きを富本に頼み、気さくな富本は、教え子のたっての願いを快諾している。

卒業後、竹内も加守田同様、灰釉を好んで用いているが、加守田が轆轤の厳しいフォルムの全面に灰釉を掛け、存在感をより一層高めるという使い方をしたのに対し、竹内は大胆な筆致で鉄絵を描いた大皿の地色や質感として活かしている。そのような灰釉鉄絵の作品で、竹内は日本伝統工芸展などで入選、受賞を重ねていくのである。

さらに、掻き落としや彫文、象嵌の技法による感覚的かつ幾何学的な文様で抽象的な世界を創出している。その初期から、具象的なモティーフを抽象度の高い表現へと展開する力量は注目に値する。

例えば、第一七回日本伝統工芸展出品作に、《灰釉鉄絵皿》（一九七〇年）がある。これは、積み重ねられた本

371

がモティーフである。本作について竹内は、「本には厚いものも薄いものもある。子供がぶつかって本が少し、ずれて崩れる。寝転がってそれを見ていて、そのアウトラインがとても面白いと思った」[註8]と語っている。作品と照らせば、極めて具体的な事物をもとにしながら、大胆な省略と簡潔な線によって完全に文様化していることが確認できる。

竹内はまた、富本の模様について、「いろいろな有名な模様もあるけど、ちょっとしたうつわに富本先生がさっと描いたのがよくて」[註9]と語っている。確かに富本は、反復による省略の美についても意識的に研究している。竹内は富本からとりわけ模様の簡略化を学んだのであった。一九三七年に清水で、三〇〇〇枚を制作した実用陶磁器「竹林月夜」のシリーズで、「数多い特に皿類に同じ模様を描いてゐるうちに何んな風に模様が変化して行くか、筆致の順序、濃淡が簡略化され又それが何う良くなり或いは悪くなるかと云う実験をすることにあった」[註10]と述べている。

竹内の作陶史に作風の転機をもたらすきっかけを指摘するとすれば一九七六年の南米旅行が挙げられるであろう。以後、作家はしばしば海外に赴き、特に古代遺跡や土着の美術、織物などに関心を示すようになる。一九八一年の出品を最後に日本伝統工芸展からも離れていき、九〇年代になると、成形は轆轤よりも手捻り、紐作りや型作りが多くなる。

竹内 彰 《焼〆赤絵幾何学文扁壺》
高 51.0　幅 21.0　奥行 15.5cm　1993 年
日立市郷土博物館蔵
撮影／大谷健二

372

絣を着た女性の姿をモティーフにした《焼〆彫絵文扁壺》（一九九二年）［註11］など、轆轤ではなく手捻りと型によるフォルムへという変化に伴い、ことに一九九二年頃からは色彩の鮮やかさが増し、焼締と上絵を組み合わせる《赤絵壺》（一九九二年）、《焼〆赤絵幾何学文扁壺》（一九九三年）［註12］などの作品が生み出されていく。単純化、抽象化へと向かう一方、完成度の高さは加守田と相通ずる面もある。あるいは洒脱な明るさという意味での一種の「京風」といってもよい、妥協のないレベルへと作り上げられるのである。

## 陶芸の自律的展開を担う

加守田章二と竹内彰は、富本の近代精神をそれぞれに受けとめ、個人の創作性を最も重視した。また、制作のスタイルについて、加守田は組織に従属しないことによる自由を選び、竹内は組織に属するがゆえの、販売を度外視した造形の自由を選択している。

アカデミックな陶芸の系譜に位置する加守田と竹内はまた、生涯、在野の精神をもって、制作の基準を自己自身から片時もずらすことなく創造性を存分に探求したという意味で現代陶芸に確かな足跡を残している。その陶芸的な造形の緊張感と完成度、造形性にみる両者それぞれのプリミティヴィズムなど、共通する要素も少なくない。しかし、何よりその個人作家、一個の自律した表現者としての姿勢に、戦後を象徴する二人の陶芸家の在りようをみることができるのである。

▽「加守田章二と竹内彰　大甕陶苑からの出発」二〇〇六年三月二一日〜五月一四日　日立市郷土博物館

註1：詳細は、外舘和子「近現代陶芸の一世紀―日本陶芸史における近代性の意味」『日本陶芸100年の精華』、茨城県陶芸美術館、二〇〇六年、外舘和子「近現代陶芸130年の歩み個人作家の登場―「日本陶芸100年の精華」展に寄せて―（中編）」『陶説』二〇〇六年三月号参照。

註2：竹内彰への筆者インタビュー、一九九九年九月。

註3：加守田章二の先輩で、竹内彰の同期である小山喜平への筆者インタビュー、二〇〇三年四月。

註4：辛島詢逸・高橋三郎、富本憲吉、近藤悠三、濱田庄司「すいせんの言葉」日立商工会館展覧会パンフレット、一九六〇年十一月。

註5：加守田章二「ヨーロッパ旅行雑感」『中央公論』一九七三年。

註6：竹内康子への筆者インタビュー、二〇〇三年五月二六日。

註7：加守田昌子のご教示による。

註8：竹内彰への筆者インタビュー、一九九九年九月。

註9：上掲（註8）。

註10：富本憲吉「皿の模様」『中央公論』五九一号、一九三七年六月、二七一頁。

註11：ただし、型は一九九一年に制作したものを使用し、一九九二年に制作、焼成。

註12：竹内作品の《焼〆赤絵》とは、作家によれば、焼締に釉薬を掛けず上絵具で彩色、絵付したものの意。

374

# 塚本竜玄――大地の息吹をかたちにする

日本では窯業地というと、西高東低をイメージする人が多いであろう。六古窯はもちろん、有田や唐津、萩など、我が国のやきものは、東日本よりは西日本で発達したと思われがちである。しかし、日本陶磁史の発端、すなわち縄文時代の名品の多くは、東日本で出土している。縄文時代後期の国宝《中空土偶》も北海道・函館で出土した。その意味で北海道は、太古の昔からやきものの歴史をもつ地域である。また現在、精力的に制作に勤しむ陶芸家が少なくない。

一九三三年生まれ、北海道岩見沢市栗沢町で作陶した塚本竜玄は、そうした縄文以来の長き日本陶磁史の最先端で四〇年余り活躍した作家である。北海道学芸大学の根守悦夫に師事し、光風会展や日本新工芸展に出品、また日本陶芸協会会員、および道展会員として北海道を拠点に発表を続けた。

青磁、辰砂、穴窯を用いた焼締など、さまざまな技法を手掛けたが、とりわけ天目釉については真摯に研究し、それは単に油滴天目や曜変の景色を再現する類の、矮小な古陶磁への関心からではない。むしろ確かな轆轤技術による、力強い大らかな曲面をもつ壺や鉢、大小さまざまなうつわを、より堅牢な造形へと仕上げるために、黒々として存在感のある鉄系の釉調を活用したといってよい。表面的な加飾の効果ではなく、内側から胎土と一体のものとして現れ出る、やきものならではの美しさを求めたのではないかと思われるのである。

大きく面取りしたダイナミックなうつわ、レリーフ状のごく抽象的な植物模様のある壺、オールオーバーな景色の現れた、拡がりのある浅い鉢、金環食をやきものに表現したようなシンプルにして明快な皿など、この作家

《燿変天目壺 陽光》
高 34.0　径 31.0cm　1995 年
小樽ホクレンふうど館蔵

のやきものには現代的で伸びやかなスケール感が窺われる。それらが制作された美流渡アートパーク内にある塚本のアトリエも、矩形のモダンな建築物であり、この作家の現代感覚を思わせる。

作家はしばしば自然と戯れ、屋外の緑の中に自作を点在させて人々を楽しませた。うつわであり、またオブジェでもあるそれらの作品は、まさに塚本竜玄の手を通して悠久の大地から生まれ、北海道の風や光を観者とともに受け止めていた。作家の日常であり、制作の源泉でもあった北海道という土地で、何物にも縛られることなく、その勇壮な大地の息吹を、自由にやきものの かたちへと展開した作家であった。作家が目指した「美流渡焼」とは、そのような姿勢を指すものだったのではないだろうか。

二〇一三年一一月、作家は静かにその大地へと帰っていった。

# 鈴木藏——堅牢なる志野

重要無形文化財「志野」保持者・鈴木藏(おさむ)のおよそ九年ぶり、計六一点による現時点での回顧展。今日、鈴木藏といえば、まずは茶碗であろうか。わずかに腰の張った筒形の志野のかたちを基本に、たっぷりとした乳白色の志野釉。釉下からのぞく鉄絵や緋色とのコントラストなど、鈴木の志野茶碗ならではの魅力が光る。さらに、どっしりとした水指、建築物のごとき重厚な花器、太い四つ足で立ち上る俎皿(まないたざら)など、いずれの器種にも、志野釉を用いた立体としての確かな存在感が貫かれている。

そうした姿勢は、本展の目玉、鈴木の作陶の原点でもある一九八五年の食器の連作《流旅転生(りゅうりょてんしょう)》にすでに顕著である。例えば《志埜蓋向付》。大きな花のように形作られた蓋のつまみ、それと呼応するがっしりとたくましい高台、ぷつぷつと穴のあいた肌合いと厚みのバランスなど、鈴木の志野釉は発色とともに紛れもなくフォルムの一部となって存在を主張する。

かつて志野は日本人にとって白いやきものへの憧憬(しょうけい)であった。磁器が登場する以前、土色の肌を柔らかく覆う志野釉はその白い美しさが人々を魅了した。しかし鈴木の志野は単に白という発色の魅力にとどまることなく、形態と装飾が一体となった造形表現の手段として扱われている。

志野の世界に、鈴木は温度管理がしやすいガス窯を導入。焼成と冷却に充分な時間をかけるため窯壁も特別に厚くした。が、ガス窯もまた気象条件その他に大きく左右される。組薪の窯で焼成することが当然とされていた志野の世界に、鈴木は温度管理がしやすいガス窯を導入。み物なら約一〇〇点の中から鈴木自身の意にかなう五点を選び出す。たとえ割烹食器であっても「使いやすさ」

《志埜蓋向付 流旅転生ノ内 煮物碗》
各：高 9.0　径 15.0cm　1985 年
菊池寛実記念 智美術館蔵

を言い訳に、造形や表現を控えることなく、堂々と受け手に勝負を挑む。気合を入れて手に取り、盛り付ける料理を工夫する楽しみをもたらす器。鈴木藏の造形意志を極限まで反映した食器の数々は、受け手の創造力をも試すのである。

▽「流旅転生　鈴木藏の志野」展　二〇一〇年一一月二〇日〜二〇一一年三月二一日　菊池寛実記念 智美術館

# 森野泰明―京都の雅と知性

「今の若い人たちはやきものを自由に繋げるし、上も下もないのが沢山ある。しかし僕らの世代のやきもの――もちろん、そうでない人もいるけれども――大体、上と下があって、前や後ろもある、一体のもの。焼くときも、そのまま立てて焼く」[註1]。

タタラや手捻りを基本に順次土を構築し、一個のやきものを無理のない起承転結の中で完成させていくという森野泰明（たいめい）の制作姿勢は、陶芸本来の伝統であるとともに、陶芸的な造形の基本である。森野はまた、美術館のような空間だけを想定してやきものをつくってはいないという。「最初は美術館やギャラリーに置かれるかもしれないけれども、そこで終わりではない。人の日常に入り込んで、人と共存するもの。人の生活空間が作品の最終目的地だと思ってつくっている」。

そこには、日々の暮らしの中で観られる対象としてのやきもの、人々の生活空間を考慮する伝統的な日本の工芸観がある。初期のキューブ状の作品やそれに続くキューブが圧縮されたようなフォルムの作品、あるいはそれらと併行してつくり続けているうつわが、かつての日本の――美術と工芸が未分化であった頃の――「置物」に相当するとすれば、一九八〇年代に登場する壁状の作品は、空間の中で「色」や「装飾」を楽しむ仕掛けとして、かっての「衝立（ついたて）」や「屏風（びょうぶ）」に近い役割をも日常で担うであろう。しばしば作品に開けられるいくつかの穴も、森野の陶芸は、「平面」と「立体」（あるいはその中間としての「レリーフ」といった造形観とは別の位相に立つ造形なのである。作品が、置かれた空間と一体になる効果をもたらしている。

《WORK 99–2》
高 77.0　幅 115.0　奥行 21.0cm　1999 年

また、森野の造形の基準は常に作品を観る人間の視線にある。「例えば作品の面の『真っすぐなライン』は、人の眼で観たときに感覚的に真っすぐである、という感じが丁度よい。機械でつくるラインは、直線的すぎたり、『真っすぐ』の意味が違う」。この作家のタタラと手捻りによる成形は、土と手の拮抗バランスが、自ずと程よい〝ゆらぎ〟を生むことを理解して採用された方法なのである。
森野の作品はキューブや壁状の作品にせよ、うつわにせよ、いずれも中空を原則とする陶芸的な構造体である[註2]。このような陶芸造形の〝面的〟な構造を〝層的〟に充実させていくのが、森野の装飾の仕事である。
壁状の作品では、空洞の壁体を乾燥後、段階的に釉薬や上絵を施していく。乾燥後の素地上の第一層目には、その後にのせる色を考慮しながら全面に白化粧や黒化粧を施し、その上にガラス分の多い透明釉などをドリッピングして地紋のようなマティエールをつくり本焼成する。さらにその上に地色となる低火度釉をかけ約八〇〇度で焼成後、ポイントとなる色の上絵を施しての再焼成というプロセスを踏む。素地のヘラ跡や各層の釉の効果が上絵の下から現れ、視覚的にも厚みのある装飾性が構築されるのである。
六〇年代、森野は二八歳と三二歳という若さで二度シカゴ大学に招かれ、抽象表現主義からポップ・アート、ミニマル・アートへと移行していくアメリカ現代美術の一つの最盛期を直接体験している。しかし、それらの新

380

しい色彩感覚や「抽象」概念を取り込みつつも、それらに呑まれることなく、むしろそれらと一線を画し、原色を多用しながらも艶を抑えた日本的な色感を持つ色絵表現を展開してきた。そこにはアメリカという他者を知ったうえでの余裕すら垣間見ることができる。この作家が、歴史的に最も厚みのある京都の、陶家に生まれ育った強みもあろう。

森野泰明は、そのような恵まれた環境のもと、独自の日本的な装飾世界を、陶芸ならではの造形によって実現している代表的な作家の一人である。

▽「現代陶芸の華―西日本の作家を中心に―」二〇〇三年一月二五日～三月一六日　茨城県陶芸美術館

註1：森野泰明への筆者インタビュー、二〇〇二年八月二三日。以下、作家の言葉は同インタビューによる。
註2：壁状の作品は、焼成時のへたりを防ぐため内側に土の桟を立てて成形している。また、作品の「窓」は、装飾効果などとともに構造上の桟の役割も果たしている。

# 柳原睦夫——痛快なるユーモアと批判精神

柳原睦夫が陶芸家としてデビューした一九六〇年代は、「前衛陶芸」という言葉がリアルな意味を持っていた時代である。それからすでに半世紀。作家の中の「前衛」はなお、刻々と新たな方向を見出している。

柳原睦夫は一九三四（昭和九）年、高知県の医師の家に生まれた。高校時代から美術に興味を持ち、一九五四年、京都市立美術大学（現・京都市立芸術大学）工芸科に入学。富本憲吉らに創作的な陶芸の在り方や作家としての姿勢を学んだ。一方、京都という土地で、走泥社をはじめとする陶芸界、美術界の新しい動向を間近に見ながら、五〇年代、六〇年代前半は造形性の強いオブジェやジャンクな作品をモダンアート協会などに発表している。

六〇年代、日本では、アメリカをはじめとする海外の陶芸が衝撃を持って迎えられた。一九六四年に開催された現代国際陶芸展では、オーストラリア、カナダ、ヨーロッパ、南アフリカ、アメリカなど、世界各国の陶芸とともに日本の作品が展示され、日本の陶芸界に大きな刺激を与えている。

日本の先鋭的な陶芸家たちが、用途の有無を超えた新しい時代の陶芸に本格的に取り組みつつあった頃、柳原は京都美大で助手をしていたが、ある日、陶芸のドキュメンタリー映画の撮影に来日したワシントン大学のロバート・スペリーに出会い、他流試合の先陣を切るかのように渡米する。一九六六年にはワシントン大学で、一九七二年にはアルフレッド大学で陶芸を指導している。

帰国後の柳原の作品は、従来の日本人作家が使わなかったようなカラフルな釉薬やポップな金銀彩を用いた新鮮な感覚を示すオブジェであった。しかし、柳原は渡米を通じ、制作におけるアメリカ的な自由さを吸収するだ

柳原睦夫

《黒オリベペロット瓶》
高 44.0　幅 44.0　奥行 41.0cm　1997 年
東京国立近代美術館蔵
Photo: MOMAT/DNPartcom

けでなく、むしろそれと対照的な日本の陶芸や陶芸を取り巻く環境、あるいは日本の陶芸家である自分自身の制作をも批判的に見つめていく姿勢を強めていったのである。

日本美術の本質的な要素の一つである装飾の自律性や、「うつわ」という造形の意味を問う作品が、八〇年代後半以降続々と生まれているのは、作家のそうした懐疑的精神に満ちた制作態度を反映していよう。

近年、作家は、茶碗や水指、茶入など、いわゆる茶陶も積極的に手掛けている。それらは、かつての派手な色調とは異なる、釉薬の日本的な使い方に拠りながら、必ずしも使い手に媚びない主張を持ち、どこかエロティックかつユーモラスで、観る者の好奇心を誘わずにはいない。「余りミニマムだと観念しか残らない。遊びがあって用を足す」茶道具である。

師・富本憲吉がことごとく嫌ったという茶の湯の世界にあえて斬り込むことも、旧来的な日本陶芸の常識を痛快に揶揄(やゆ)しつつ、陶芸とは何かを問い続けるこの作家の闘いの現在を示している。「制約の中で自分を知る」のである。ともすれば、通念や慣習が無批判に通る日本の陶芸界にあって、柳原睦夫のこのような姿勢は希有な位置を占めているといってよいだろう。

# 伊勢﨑淳──備前陶芸史の王道を行く造形の革新者

## 海外からの注目──二元論を超えて

 二〇〇八年のフランクフルト、二〇一一年のハイデルベルクなど、伊勢﨑淳(じゅん)は近年ドイツで展覧会を開催している。また二〇〇六年アメリカ、ハーバード大学におけるシンポジウムでは、伊勢﨑の作品が海外でも関心を集める理由の一つは、日本的な陶芸観、すなわち作家自身が素材や技術と真摯に向き合い創造的な表現に至るという制作姿勢が注目されており、備前陶芸史の先端で制作する伊勢﨑の仕事が、その象徴的なものであるからである。
 筆者が〝素材や技術に根ざした表現〟あるいは〝実材表現〟と呼ぶこの創造へのアプローチは、実は陶芸の範疇を超え、二十世紀以降、日本のさまざまな造形表現に顕著にみられる在り方である。素材の導きや現場での発見、作家自身の経験や勘(かん)などが相乗的に効果を上げ、あるかたちを生む。さらにその繰り返しが作家の表現を展開させ、ひいては陶芸の歴史をも進展させていくのである。効率や確実性を重視する西洋的な合理主義とは異なる、そうした創造の原理が、ドイツでも注目されていることを、筆者は二〇一一年、フランクフルト工芸美術館における講演「Creative Tradition」(創造的なる伝統)の反響からも、改めて認識した[註1]。
 ただし、そのような非合理的とも思われる日本的な制作へのアプローチを評価はしても、「結果」とその「創造性」

384

陶芸史上の位置

（一）個人作家の陶芸史を担う——窯業史と表現史

に対しては、西洋の視線は日本以上に厳しい。「個性」や「オリジナリティ」という価値観に対して、西洋は日本より遥かにシビアである。わずかなラインの新しさや、焼いた肌合いのニュアンスが異なるというレベルでは、西洋の人々は「創造的」とは認めない。特に、西洋の陶芸ファンは日本の古いやきものもよく知っている。古備前にありそうな、あるいはあからさまに桃山陶を彷彿とさせるような陶芸の範疇では、それ自体いかに魅力的であっても、現代作家の表現としては、「創造性」より「類似性」の方を容赦なく指摘する。

しかし、それはうつわという形状それ自体を否定するということではない。茶碗や花器や皿であっても、そこに独創性が見出せるならば、作家の表現として充分に成立する。例えば本展出品の伊勢﨑の《神々の器》はその最初のタイプが《角器》という題名によりハイデルベルクの個展で発表されているが、備前の土や焼成法を活かしたその力強さは、併せて同地で発表された《穴くり皿》《クレイ・バード》などとともに、高い評価を得ている [註2]。いずれもまずは自律的な造形である。そして受け手の見立てによっては容器の機能も発揮する。伊勢﨑淳の現代性とはまさに、うつわかオブジェか、機能か鑑賞かといったはじめに素材ありき、表現ありき、皮相的な二元論を超えたところに成立している。その姿勢は、重要無形文化財「備前焼」保持者に認定された二〇〇四年以降もますます確かなものとなっている。

日本陶芸史上の近代に貢献した代表的な作家として、板谷波山、富本憲吉、そして備前では金重陶陽らが挙げられる。もちろんここでいう「近代」とは、輸出産業として開花する明治期の窯業史的、産業的近代ではなく、創造の主体としての個人という価値観が、本格的には昭和に入って展開する個人作家意識の発現という意味での「近代」である。明治末から大正以降、創造の主体としての個人という価値観が、その頃日本で次第に広まっていった。板谷波山は創意を問う展覧会に作品を発表し始めて個人作家意識の胚胎を示し、富本憲吉はうつわを立体の美術と捉え、著作物としての陶芸を言説によって強力に主張した。備前では昭和に入って金重陶陽が、土を吟味し、自ら轆轤に向かい、職人から作家への筋道を築いている。特に富本や金重は自ら素材に向き合い自分の手わざを下すことを基本とする制作の現場主義、現代の実材表現を直接導いた[註3]。

彼らには、中国陶磁、朝鮮陶磁、日本の古陶磁といった直接的な創作のヒントがあり、桃山古備前を意識した金重陶陽はもちろん、富本憲吉と親交のあったバーナード・リーチでさえ、過去のやきものに基準を求めていた[註4]。作品によってはそれぞれ基盤とした陶磁器の模倣の域を超えないものもみられよう。しかし例えば、野性味溢れる鷹揚な桃山の茶陶に対し、金重陶陽が穏やかで格調高い作風を示したように、作家それぞれに〝自分のかたち〟を探求している。何より、「個人作家」「陶芸家」という意識、「個」的価値を世の中に向けて示し始めたという意味で、彼らは現代に直結する自己表現としての陶芸をそれぞれに切り拓いたのである。筆者が金重陶陽を「現代備前のパイオニア」と呼んできたのはそのためである。

しばしば鷹揚な桃山時代には茶会で取り上げられた備前焼は、明治になると他産地の陶磁器に押されて低迷する。昭和に入ってその備前焼に再び興隆をもたらした作家であるとする見方は間でに甕、壺、擂鉢が一大ブランドとして流通し、桃山時代には茶会で取り上げられた備前焼は、明治になると他産地の陶磁器に押されて低迷する。昭和に入ってその備前焼に再び興隆をもたらした作家であるとする見方は間

違っていないが、どちらかといえば備前焼における産業史的評価のニュアンスが強い。金重陶陽を「現代備前のパイオニア」と呼ぶのは個人作家の表現としての備前焼の出発を意味するものである。伊勢崎淳はその表現としての備前焼をさらに造形表現上自由に展開させ、一九六〇年代以降今日まで牽引してきた作家の一人なのである。補足するなら、今日もなお日本においては、産業と芸術は地続きである。伊勢崎淳という一人の作家の活躍が備前に注目を集め、備前焼業界全体を活気づけているという効果はある。一方で作家もまた、備前焼八〇〇年の歴史の中で蓄積された陶工たちの窯業的技術から多くを得ている。陶芸の表現史の発展は窯業史の発展と両輪でもある。その上で伊勢崎は作家の表現としての陶芸史上にしっかりと立っているのである。

（二）オブジェの「口」を開ける——仮想の用途性

日本陶芸史においては遅くとも一九四八年には、用途にこだわらない陶芸造形、いわゆるオブジェが登場する。実は岡山県は陶芸のオブジェ誕生と縁が深く、一九四九年に岡山市内の金剛荘画廊で行われた四耕会の展覧会案内状にはすでに「オブジェ」の語が登場している。同画廊には伊勢崎淳も父・陽山とともによく訪れたという。周知のように、四耕会や走泥社の作家たちは器の口を塞ぐにあたり、続く前衛の第二世代と呼ばれる作家たちは、そうした葛藤からは解放される。一九三六年生まれの伊勢崎淳は、年齢的にはその第二世代に近いが、今日、伊勢崎の代表的なシリーズとなっている《角花生》や《四方削花生》は二〇〇一年頃、人体をイメージしたいわゆるオブジェとして上部を閉じた姿で誕生したが、一般の人々に受け入れられにくかったため、後に例えば「陶芸家」を生業とする作家ならではの工夫をしてきた。

上部を開口した。途端に人気を呼び、今ではサイズや細部を少しずつ変化させながら、収集家たちは必ずしもこれに花を生けるわけではなく、結果としてはそのまま飾って楽しむケースが多い。しかし、開口部が示す"仮想の用途性"が人々を安心させるということを作家は日々の営みの中で気づいたのである。しかも、開口することが人体という視覚的イメージや作品の造形的本質には影響しない。空を孕む陶芸の基本構造に即していることにも変わりはない。むしろ口を開けたことで、焼成中に上部がやや内側に倒れ、よりバランスのよい形になっている。伊勢﨑がうつわ／オブジェという二元論を軽々と超えて歩んで来たのは理論よりも演繹的な必然であった。しかも興味深いことに、口を塞ぐことでオブジェを実現した先人たちとは逆に、伊勢﨑は口を開けることでオブジェを広く人々に普及してきたともいえるのである。

《黒花器》
高 55.0　幅 21.0　奥行 18.5cm
2001 年

《四方削花器》
高 53.0　幅 18.0　奥行 18.5cm
2001 年

388

# 「大地の聲を聴く」――制作の背景

本展「大地の聲を聴く」の作品は、二〇〇九年の三越における個展の後、二〇一〇年から二〇一一年にかけて、驚くべきエネルギーとスピードで制作された。陶芸には土に対して手を下すべき最良のタイミングがあり、また作品イメージの連鎖がある。制作の速度とリズムは作品が導く。主要な作品の成形順序を列記すれば、《クレイ・ボール》《サークル》《ローソク埴輪》《侍》《群生（ニョロ）》《いきもの》《風雪》《トーテム・ポール》となる。例えば《サークル》誕生に先だってはいくつかの壁体状の作品があり、《風雪》の前にはその高さ半分ほどの小バージョンがある。一つの作品が次の制作を促すのである。

本展を代表する《風雪》の記念すべき最初の試みでもある小バージョンには、作家のサインである天地逆の「Ｖ」と「2011」の年紀、さらに淳の頭文字「J」が刻まれている。作家は四〇代で「A」、五〇代で逆「Ⅳ」、六〇代以降は逆「Ｖ」というサインを入れてきたが、《風雪》は伊勢﨑の新たな出発を示唆しているともいえるであろう。これらの作品は二〇一二年現在における伊勢﨑淳の制作意欲を象徴的に示しているのである。

## （一）石膏型による創造的展開――形態の新しさ

本展会場入り口で、観者を泰然と待ち受けるのは《風雪》。威風堂々の立ち姿は、二〇一一年十二月二三日に窯出しされた。高さ一メートル前後、厚み約三〇センチ。一体で焼いた作品としては、《侍》《ローソク埴輪》とともに本展最大級のものである。中央部は膨らみ、フォルムの表面には薪の割れ肌の跡が動きを伴って走る。塗

《風雪》
最大：高 92.0　幅 50.0　奥行 25.0cm　2011 年

土の黒、焼成中の還元効果による紫がかった肌、燃えるような緋色、あるいは赤褐色。起伏に富んだ表面には黄色の胡麻がほとばしり、土と炎のダイナミズムが生じている。イメージは備前の地に吹く風、降る雨。時に優しく、時に厳しい自然の中で、少しも動じることなく存在する強靭さがそこにある。

表面の割り木跡は一体ずつ異なっている。水平に近いもの、斜めに走るもの、木の節の位置。それは制作に使用した石膏雌型の扱い方による。石膏型のサイズは、赤松の割り木の長さ約六〇センチを基本とするためノリシロ分を入れ約七〇センチ角で厚みは五センチ。大作のため、それを二つ用意し、時にはずらして並べ、絶妙の位置で土を押し当て面を成形している。一つの面ができあがると縁に沿って土を捻り、厚みを構築。もう一つ、筋模様の異なる反対側の面を築いて合わせていく。石膏型は平らだが、型から外した後、内部を内側から膨らませ、そのボリュームによっても存在の強さが増す。土についても備前の田土に山土やシャモット、陶板土をブレンドして土の収縮率を下げ、大作に耐えるよう工夫している。使用した石膏型は作家が二〇〇七年頃、《千年》《万年》のシリーズの制作時に作成したもの。《千年》《万年》では、この型に土練機から四角い筒で取り出した粘土棒をさまざまに押し当てて成形した。仕事場で常に眼にする割り木の石膏型を最初に成形の道具として作ったのは、七〇年代、作家四〇歳の頃である。岡山市内にある女子校・就実学園の陶壁のユニット・ピースを期限内に創り出すため、仕事場に常にある赤

# 伊勢﨑淳

松の割り木を並べて、石膏雌型を制作した。当時は物理的な制作速度を上げる必要からであったが、その工夫が後に新たなかたちを生み出し、表現を展開させる手段としても役立っていくのである。《千年》《万年》と同じ石膏型をスタートに用いながら、《風の門》《太陽の門》などいくつかの試作が生まれ、さらにサイズを拡大しS字状に曲げた作品をヒントに《サークル》が誕生し、その後《風雪》に至っている。五段からなる高さ一六〇センチほどの一対作品《トーテム・ポール》も同じ石膏型から割り木の肌をさまざまに写し取り、窯道具である匣鉢に巻き付けて成形した。また《神々の器》《クレイ・ボール》《いきもの》、あるいは従来からの《削ぎ花生》や《角花生》などのシリーズも、やはり基本となる石膏雌型をもとに、型を外したのち変形させながら、さまざまな形態を生み出したものである。

つまり、石膏型を均一なものの量産のためではなく、新たな表現の創造と展開のために使用しているのである。それは陶陽ほか、備前のそれまでの重要無形文化財保持者たちと作風の上で決定的な違いを生み出してもいる。さらに備前に限らず、いわゆる陶芸の人間国宝の内で石膏型を主要な表現の道具とし、伊勢﨑のように発展的に用いている作家は類を見ない。

また、伊勢﨑にとって、石膏型が雄型ではなく雌型であることにも意味がある。雌型は型に対して内側から渾身の力で土を押し付けていくことが必要だ。つまり内から外への力のベクトルを示す。特に《クレイ・ボール》や《いきもの》は、雌型をほぼ一体に合わせた状態で内部に手を入れ、土を貼り込む。伊勢﨑は轆轤で壺などを挽く際も中に手を入れ、外へと膨らませていくが、内から外への土のダイナミズムの表現という意味で、石膏型成形と同様の原理に拠っているのである。

ところで、石膏型の使用は備前焼の歴史と大いに関係がある。石膏型は陶芸にも使われる近代の材料だが、備前では江戸時代以来の細工物の歴史の中で、遅くとも一九〇八(明治四一)年にはそれまでの土型に代わって石膏型が使われ始めている[註5]。伊勢﨑の本家にも、淳の父・陽山が手掛けた細工物の石膏型や土型が多数残されている。二〇一一年八月に惜しくも他界した兄・伊勢﨑満はそれを大切に管理していた。父・陽山は高杉晋作像をはじめ、やきものの人物モニュメントを手掛けた作家でもある。淳はいわば備前における細工物の伝統と、父のスケール感を受け継ぎつつ、石膏型によりまったく新たなかたちで備前焼の表現を展開したということもできる。伊勢﨑の作品には、茶碗や壺など轆轤技術からスタートするものにも多くの優品があるが、うつわとオブジェとを問わず、石膏型を大胆に造形表現の道具として採用したことは、金重陶陽はじめ備前の先人たちとの大きな違いでもある。

(二) 穴窯による焼成──発色の工夫①

ベースとなる石膏型をもとに手で少しずつ変化をつけ、さまざまな形態を創造していくこととともに、伊勢﨑の個々の作品の印象を異なるものにしていくのは、「焼成」である。エッジを利かせながらもどこか生き物を思わせる有機的なかたちを、艶やかでメリハリのある明るい赤や茶、黄色い胡麻や白い抜けが、一層生き生きとみせる。備前の伝統技法である牡丹餅を用いる際も、円形だけでなく多様な形状を用い、一部を浮かすなどして火の動きを読んだ動的な抜けを取り込んだ。伊勢﨑の作品の多くは、酸化焼成を基本にからりとしたモダンな明るさを示している。

作家は電気窯や登窯も所有しているが、穴窯を好んで使用する。火がトンネル状の窯内部を勢いよく走ってい

392

くことで、登窯などに比べリスクは大きいが、大らかで変化に富んだ豊かな焼成効果が得られるからである。もちろん、作家は窯詰めの際にその効果を徹底的に読み込んでいく。例えば《サークル》は水平方向に窯変を生じさせるため、窯の側面に五カ所ある横焚きの穴の下「火落ち」と呼ばれる場所に二ピースずつ分けて置いている。薪の灰が落ちて溜まるこの位置に置かれることで、作品表面に波打つような窯変が生じている。本展では大作が多いため、窯内の空間を無駄なく使い、かつ火の流れを妨げないための周到な窯詰めが一〇日程かけてなされた。

伊勢崎の仕事場に穴窯は三基ある。本展展小作品の多くを焼成した窯はその最大のもので、長さ一五メートル、幅一・五メートル、高さ一・五メートル、勾配は備前で最高の二五度。華道家・吉田一葉により「平安窯」と名付けられたこの穴窯で、一二日間かけて焼成する。今回の作品は二〇一一年夏に修理した後の初窯である。

この穴窯は一九六〇年に父・陽山が姑耶山中で室町時代の古窯跡を発見し、兄・満と淳が協力して復元したもの。備前焼史上一つのエポックであった中世の窯跡ならば、焼成に適した条件であるはずだ。二年後に淳は満とともに初窯に成功、以後、この窯を淳が使用するようになり、すでに四、五回の修理をしながら、ほぼ年に二回焚き続けてきた。また一体ごとに個別の表情をみせる《風雪》や《トーテム・ポール》などを焼成した中規模の窯は、長男・伊勢崎晃一朗が設計したものである。長さ九・三メートル、幅一・九メートル、高さ一・八メートル、勾配一七度。特に窯の内壁に凹凸があることを特徴とする。

備前焼およそ八〇〇年の歴史の大半は穴窯とともにあったといってもよい。比較的遅く、天保窯に代表される江戸後期のことである。例えば金重陶陽、山本陶秀、藤原啓、藤原雄ら、伊勢崎以前の重要無形文化財保持者らは、それぞれ登窯を築かれ使用している。戦後になって穴窯を復活させた伊勢崎淳は、いわば中世や桃山の焼成技術を現代の表現に活かすことを始めた作家である。そしてそれが、当時の大窯

焼成の渋さや重厚さとはまた異なる、この作家の作品のモダンな発色や豊かな質感を特徴づけるものとなっている点に意義がある。

（三）塗り土の黒―発色の工夫②

　穴窯による変化に富んだ発色のほか、伊勢崎作品の現代的な色彩感に「黒」がある。本展の作品にも、窯変を活かした《サークル》を除き、各作品群のいずれかには、黒い塗り土が施されている。釉薬の黒ではなく、黒く発色する成分を混ぜた土を表面に塗って焼成することで"艶ブラック"とでもいうべき力強い黒が現れ、作品の存在感を高めている。江戸時代の彩色備前などを除き、赤褐色ないし灰褐色を主調とした備前の「色彩」に、伊勢崎は「黒」を積極的に持ち込んだのである。作家は茶碗にも黒の塗り土を施してきたが、二〇〇四年からは備前では珍しい伊勢崎流の引出黒を試み始めている。塗り土を施した茶碗を、窯の焚き口に近い「火前」に置き、一二日間の焼成の一〇日目頃を目安に窯から引き出し籾殻（もみがら）で燻（いぶ）すと、ひときわ艶やかな黒が現れる。黒を塗ったというよりも、ボディそのものから発色したような一体感ある黒になるのである。茶碗を引き出した後、窯はその後一昼夜半ほど横焚きし、火を止めることになる。

　備前の歴史の上ではもともと漏れを防ぐなどの目的で始まったと思われる塗り土の技法は、遅くとも江戸時代には共土以外の土が使われ、一種の装飾にも活かされてきた。伊勢崎は発色も表現の一部として捉え、より積極的に取り組んできている。それは作品の力強くモダンな形態感とも合致する現代的で明快な「黒」である。

（四）作品イメージの源泉―自然観とプリミティヴィズム

作家によれば、作品イメージのヒントは伊部の自然にあるという。伊部の地は作家が生まれ育ち、現在の日常そのものでもある。仕事場や窯の周辺は、緑が豊富だ。森の木々の間を風が通り、山からの水が流れる。気が付けば野生の動物たちが行き交い、野鳥のさえずりが聞こえる。遠く北に眼をやれば、山々の稜線が起伏に富んだ大地のアウトラインを形成している。

作家はそうした風景を写生してかたちに写すのではなく、自然が発するエネルギーそのものを自身の内に日々蓄積し、土を触ることでその印象を記憶の底から引き出していく。制作の進行とともに、かたちのイメージも鮮明になり、また豊かに膨らんでいく。

口を開け、大小さまざまに四方八方を向く《群生（ニョロ）》は、大地から生え出た植物のようでもあり、動物へと変容していきそうな気配も示す。これらは仕事場にある土練機に独自のアタッチメントを付け、空洞状のかたちをちぎったもの。リズミカルにちぎり取られた口は一つ一つ異なり、互いに会話しているかのようだ。作家は二〇〇七年の《千年》《万年》や二〇〇八年末の《ブリージング・クレイ》シリーズ（《クレイバード》など）以来、土練機を制作の道具の一つに利用している。土に対して作家が働きかけるそのバランス感覚が絶妙である。

土の生理、土が本来もつ「自然」を殺すことなく土に挑む。「作り過ぎないこと」で人為と自然の均衡をはかると同時に、素材としての土の声を聴くことでもある。本展会場に足を踏み入れた人々もまた、そうした声を聴くことができるのではないだろうか。

伊勢﨑の原初的なるものへの志向は、作家が「七人の侍」と愛称で呼ぶ《ローソク埴輪》（四体）と《侍》（三体）として制作された《ローソク埴輪》と、轆轤そのものにも見て取れる。紐を巻き上げては轆轤で挽くことを繰り返して制作

で挽いた四ピースを重ねて一体で焼いた《侍》は、いかにも人物を思わせる。岡山県には「特殊器台」という土器と埴輪の中間的なやきものが出土しており、作家は過去にその特殊器台を念頭に作品《吉備》(一九九五年〜)を制作しているが、今回の"埴輪群"は、より自由な形態感を示しつつ、ヒトをイメージさせる。頭部にあたる部分は《群生(ニョロ)》同様、土練機で成形。《侍》にみるヒトの腕のようなパーツは、別に作った《侍》のボディから切り取って貼り付けたもの。古いやきものを直接ベースにするのではなく、太古の人々への親しみと敬意、プリミティヴな志向性を自然体で表現しているのである。

この作品に限らず伊勢﨑の作品には、人や動物や植物の別を超えた原初的な生命が常に宿っている。それは伊勢﨑流のアニミズムの現れといってもよいだろう。

## 結語

個人作家の先駆たる近代の巨匠たちには、しばしば制作のベースに、それぞれ古陶磁、すなわちある時代・ある地域の陶磁器がある。一種の理想をそれぞれ古陶磁に見出しつつ、それに学び、そして"そこから離れること"が彼らに共通の課題であった。近づくにせよ、離れるにせよ、ある古陶磁の時代様式が、常に彼らの脳裏にあったという側面がある。

しかし、今日の陶芸家の創作の基準は必ずしもそうした特定の時代・地域の古陶磁の作風にはない。伊勢﨑は古備前のある特定の作品様式に注目して参照したのではなく、あくまでも作品イメージの源泉は身近な自然や日常、制作行為の中にあり、また備前焼の歴史全体をグローバルに捉えている。石膏型による創造的展開、穴窯を

396

▽「大地の聲を聴く　伊勢崎淳　陶展」二〇一二年二月二九日～三月六日　日本橋三越本店

活かした焼成、黒の塗り土など、自身に必要な備前焼の素材や技法をピックアップしながらそれに独自の工夫をこらし、プリミティヴとモダンが融合した創造的な表現へと至っている。つまり、伊勢崎の作品はまぎれもなく備前の土や技術に根ざしながら、陶芸の本質、伝統工芸の本質に通じる姿勢でもあろう。伊勢崎淳を、備前陶芸史の王道をゆく造形の革新者と呼ぶべき所以(ゆえん)がそこにある。土の根源的な力を活かした、逞しくかつキレのある作品世界によって、現代備前を広く現代芸術の中に位置づけていくことを本格的に始めた陶芸家の筆頭でもある。

註1：外舘和子「Creative Tradition : Japanese Ceramics as Hands-on Art based on Material and Process」(講演)。於・フランクフルト工芸美術館、二〇一二年二月一九日。

註2：例えば Maria Luisa Aclerno, "Far east meets west", La ceramic, no.9, 2011, pp14-17.

註3：伊勢崎淳は八木一夫や荒木高等などと同様、若き陶芸家の卵たちを弟子として数年間置くが、それはプロの専門職人を多数雇い、彼らを統括することで陶磁器を製作する工房生産や製陶所の分業生産システムとは異なるものである。

註4：Bernard Leach, "Towards a Standard", A Potter's Book, 1940

註5：『備前焼紀年銘土型調査報告書』備前焼紀年銘土型調査委員会・備前市教育委員会、一九九八年、七八頁。

# 原清──鉄釉陶器の深淵を求めて

鉄釉とは不思議な釉薬である。鉄を着色剤として含む高火度焼成用の釉薬だが、その多様な発色によって黄釉、飴釉、柿釉、黒釉、天目釉などと、さまざまな呼ばれ方をする。含まれるわずかな鉄分の違いや、鉄含有率の異なる釉薬を重ねることで黄色、褐色、黒、赤などと変幻するのである。その奥深さに魅せられた作家の一人に、原清がいる。鉄釉の深遠を探求する道は、どのようなものであったのか。

原清は一九三六年、島根県に生まれた。島根県には江津市に「伝統的工芸品」の石見焼があるが、原自身は農家の出身である。近所の廃棄所で陶片を拾い出しては分類して遊ぶ子供であった。高等学校は土木科を目指したが、島根県立陶磁器職業補導所の存在を知り入所。ここで土づくり、蹴轆轤、釉薬など陶芸の基礎を学んでいる。修了後は、京都泉涌寺の窯元・土淵陶庵に就職し、素焼の済んだ陶器を手板に乗せて運んだり、職人が釉掛けした湯呑の高台を拭ったりという周辺的な仕事に従事した。京都では、五条が注文に応じて職人を呼び寄せて作らせるのに対し、泉涌寺は職人たちが常にそこで制作する。ひらもの・ふたもの・ふくろものと、さまざまな形を生み出す職人たちの熟練の技を間近に見ることができた。また、共同窯が当たり前の京都で、土淵陶庵は大きな登窯を所有しており、原は自ずと焼成技術も知ることとなる。

この土淵陶庵で原は石黒宗麿と出会い、自分のところで働くように誘われる。折しも宗麿が「鉄釉陶器」で重要無形文化財保持者（人間国宝）に認定された二カ月後の弟子入りであった。八瀬の石黒宗麿の下で、原は師の古美術品の趣味に、美意識と向上心を学ぶ。エジプトのレリーフ、漢の銅器、古陶磁などが常に身近にあった。

398

原清

《鉄釉馬文大壺》
高 35.0　径 31.5cm　1989 年
茨城県陶芸美術館蔵

さらに一年余り後、原は宗麿の紹介で鉄釉陶器二人目の人間国宝・清水卯一に師事することとなる。いわば二人の鉄釉陶器の巨匠に師事したのである。この頃から、原も鉄釉のテストを始めた。清水は、チタンを足したらどうかなどと具体的な助言もしてくれたという。一九五八年、卯一の弟子であった時代に、原は第五回日本工芸展（五回のみ名称から「伝統」が省かれる）に初入選している。

一九六五年には、妻の実家のある東京都世田谷で独立、現在の埼玉県寄居町に自宅と工房を構えたのは一九八〇年のことである。原は鉄釉だけではなく、鈞窯などさまざまな技法を手掛けているが、鉄釉を用いた作品を始めたのは世田谷時代である。基本は模様にゴム糊を被せ、ほぼ二色で表現をまとめ上げる。初期の抽象的なもののほか、植物、鳥、馬など具象的なモティーフを文様としたものが多いが、色彩を抑え、深い鉄釉そのもののイメージを尊重しているため、ギリシアの黒絵式陶器のように普遍的な印象もある。宗麿が洒脱でほどよく力の抜けた作風を、卯一が自由で大胆な作風を示したとすれば、原は寡黙な中にモダンなスタイルを築いている。石黒宗麿、清水卯一という個性的な作家たちの制作姿勢を真摯に受け止め、鉄釉陶器の系譜を師の創造性とともに受け継ぎ展開する作家として、原は今日も、好きなモーツァルトを聴きながら、鉄釉表現の可能性に挑んでいる。

# 鯉江良二―自由な発想と即興(アクション)

 自ら「ボヘミアン」と称して現地制作のワークショップのために世界各国を奔走し、ときには熱心な画廊のために怒涛のごとくうつわを産出していた作家が、短い「滞日期間」の中、岐阜県恵那郡上矢作町の工房で本展出品のための作品制作に取り掛かったのは、二〇〇〇年も暮れのことであったと思われる。新作《はす畑の音楽会》は一九九六年の岐阜県美術館主催の個展以来の実に五年振りの本格的なインスタレーションである。
 作品の中心に位置するのは一台の中古のレコード・プレーヤーである。轆轤(ろくろ)で挽いた陶のレコードが"音楽"を奏で、周囲を陶製のハスの葉が取り巻いている。ハスの葉(レコード盤)の溝は、轆轤目である。ハスの葉はまたおのおのがレコード盤でもある。"音"の出所、ハスの葉(レコード盤)の溝は、轆轤目である。ハスの葉の形が一つ一つ異なるように、その轆轤目も個々に溝の入り方を違えている。従って、奏でる音楽も一つ一つ違うのである。「ロクロの作業は常に軸を持っている。そういうことから解放されたいという事をどこかに持っていた」(鯉江良二「ころり発祥の地」『鯉江良二作品集』講談社、一九九四年、八一頁)。日本の陶芸は例えば日に六〇〇個の湯呑を均一レベルで挽くことができるといういうことを「プロ」とする価値観の世界である。しかし"均一なものの量産"は鯉江の価値観や生き方と真っ向から対立するものであろう。「はす畑」の陶のレコード盤にも一枚として同じものはない。作家によれば、本作品のインスピレーションは日々の轆轤作業から得ているという。制作中にラジオから流れる音楽の種類により、体がさまざまに反応し轆轤のリズムの調子が変化する。陶のレコードは一枚一枚が鯉江の生きざまであり作陶の姿である。やきものの

# 鯉江良二

《土に還る－68》
高 30.0　幅 40.0　奥行 56.0cm　1971年

プロセスを五感で楽しむことから発しながら、やきものの世界に澱(おり)のように沈殿している不透明な価値や構造をからりと暴いてみせる。それはひいては人間が築いてきた社会の仕組み─合理的な価値体系への挑戦でもある。

鯉江良二を生んだ常滑は土管と衛生陶器の町である。作家の名を世に知らしめた《土に還る》(一九六八年～)のシリーズや、《証言》《チェルノブイリ》などの、メッセージ性が顕著と見なされてきた作品群は、いずれも量産陶器の粉末などを材料とした「焼かないやきもの」や「焼くとは何かを問うやきもの」であった。鯉江は「生と死」や「反戦」を前面に出しつつも、やきものの素材である「土」をクローズアップし、あるいは「焼成」という作業を取り出して、問題提起をしてきた。つまり、反戦などの社会的メッセージを発信しながら、同時に自分が"やきものの人"であることをも強烈に主張しているのである。常に「やきものとは何か」という問いかけを通して時代と対峙する鯉江良二は、まぎれもなく"現代陶芸の精鋭"の一人である。

反体制、反芸術、"反やきもの"という姿勢の一方で、人間を慈しみ、芸術を愛し、やきものにのめりこむという生き方を矛盾なく行使し続けることのできる逸材として、鯉江は二十一世紀も世界を駆け巡るのであろう。

▽「現代陶芸の精鋭─21世紀を開くやきものの手法とかたち─」
二〇〇一年四月二八日～六月一七日　茨城県陶芸美術館

# 神谷紀雄──穏健なる鉄絵の魅力

日本にはやきものの産地といわれる地域が各地にあるが、現代においては首都圏のまとめ役でもある陶芸家の一人である。

神谷紀雄は現在、千葉県で制作する作家。日本工芸会では東日本のまとめ役でもある陶芸家の一人である。

神谷紀雄は一九四〇（昭和一五）年、栃木県の益子町に生まれた。益子は江戸時代末期に瓶や壺、火鉢などの日用品が焼かれるようになった土地である。父は神谷製陶所の三代目であったが、作家が高校生のとき単身横浜に移り登窯を築窯、茶陶などを制作していた。

大学進学の折、神谷自身は法律や経済を学ぼうと考えていたが、父親に美術大学を勧められ、多摩美術大学彫刻科に入学し、横浜から通うようになる。恵まれたことに、物をつくって表現する人になることは父の希望でもあった。当時、多摩美術大学の彫刻科には日展の円鍔勝三、二科会の笠置季男、新制作派協会の早川魏一郎、行動美術協会の建畠覚造など錚々たる彫刻家たちがいた。神谷が提出した卒業制作は、粘土で制作したやきものの立体造形である。

大学では広くさまざまな造形を学ぶ一方、父の窯焚きや土づくりを手伝い、大学二年のとき第七回日本伝統工芸展を見学。子供の頃からなじんでいたやきものに改めて開眼する。

大学卒業の翌年には、現在の千葉市東寺山に登窯を築窯し移住。横浜から千葉に移ることを、やはり横浜在住であった色絵磁器の人間国宝・加藤土師萌に惜しまれたことが今も励みになっているという。

本格的に陶芸を始めた当初、作家は益子の土を基本に糠白釉や黒釉など、いわゆる益子焼風の釉薬を扱った。

神谷紀雄

《鉄絵銅彩葡萄文角鉢》
高 13.7　幅 51.5　奥行 42.0cm　2014 年

続いて青瓷を試みる。しかし、青瓷らしくしようとすると自分らしい温かみが薄れ、自分らしさを出そうとすると青瓷らしさが失われる。

一〇年ほど葛藤した末、青瓷をやめ、白い釉薬に鉄絵、銅彩という手法に向かっていった。当初は焼成も登窯にこだわったが、スタイルよりも自分の表現したい世界に近づくことを重視し、ガス窯を使用するようになった。土は益子のものを基本とするが、磁器土や備前の土も試みている。

目指すのは「ほのぼのとした温かみのあるやきもの」。皿の縁を手でちぎって成形するなど、土ものらしいある種の手跡を残すことを意識している。もともと筆を使うことが好きで、庭にある椿や葡萄など、筆を走らせやすいモティーフを選びフリーハンドを活かす鉄絵である。素地への吸い込みや曲面を踏まえた鉄絵の人間国宝・田村耕一には、生前しばしば作品を見てもらったという。鉄絵と相性のよい銅彩の発色が、焼成の加減で変化することにも作家の興味は尽きない。

近年、伝統工芸に限らず、薄作りのシャープな作風が流行る中、神谷はあくまでやきものならではの温かさ、大らかさを探求する。昨年、古希を迎え［註1］、ますます意欲的である。

註1：二〇一一年当時。

# 十二代三輪休雪──挑発する美とエロス

十二代三輪休雪（龍作）[註1]はアメリカを体験し、陶芸の国際化が徐々に進行する一九七〇年代を華やかに疾走し、制作意欲の衰えぬままに今日に至っている世代の一人である。今回出品の《続・卑弥呼の書》のシリーズは、スケールの大きなものだけでも九体あり、三輪のフロイト的な感覚に満ちた美学と造形的挑戦の集大成といってよい。卑弥呼は、日本の古代史に登場する歴史上の女王であるばかりでなく、三輪にとって古代ギリシアのアフロディテやヴィーナス同様、美とエロスを象徴する女神でもある。しかし作品タイトルや背景を知るまでもなく、そのイメージは造形の色とかたちによって充分視覚的に提示されている。

《続・卑弥呼の書 No.4》（一九九二年）において、文化や叡知の象徴である書物は、黒い亀裂を見せながらも、開かれた頁が翼となって飛翔せんとしている。開かれた本の窪みの直立した「唇」にみる美とエロス──本になぞらえた日本人の叡知や文化──さらにそれらを翼に見立てることで、その解体と発展を暗示するという、三輪得意のダブルイメージ、ならぬトリプルイメージを示す饒舌なフォルムである。実際、「亀裂」に沿ってフォルムは五つに分割解体されるのだが、その窯の制約による構造上の分割ラインと、表現上の裂け目とは分かち難く一致し、フォルムは屈強な立ち上がりを示している。

三輪の作品を特徴づける要素はイマジネーション豊かな形のみならず、その「金」の使い方にある。「金彩」はやきものの世界ではごく一般的な上絵技法の一つであり、アクセントとして、あるいは模様として部分的に使われることが普通であった。しかし、三輪の金は全体を包み、"盛られる"が如くである。それは、七〇年代の

404

《続・卑弥呼の書 No.4》
高 130.0　幅 154.0　奥行 123.0cm　1992 年
撮影／田中学而

髑髏などをモティーフにした作品においても、あるいは八〇年代のハイヒールなどに使用された際も同様である。とりわけ《続・卑弥呼の書 No.4》は表面に三輪の創案した文字が彫られているために、金はより厚くフォルム表面の窪みに留まり全体に響き合う。胎土の外側にもう一層のリアリティある厚みが加わったフォルムとなっている。華麗にして荘厳な金である。

このように胎土の上に装飾的な色彩要素を重厚に盛るという方法は、金のみならず、三輪が初期に使用した低火度釉や、三輪家伝来の白萩を施釉する場合にも見られる。釉薬が厚く、盛り上がっているほど、梅花皮など、釉の途切れた景色もまた力強いものになるのである。《続・卑弥呼の書 No.4》では時代の崩壊を示唆する「亀裂」の断面に黒い釉薬を施し、一〇センチ近い胎土の厚みとともに、その亀裂のラインや断面をより強調している。

金は寺院の荘厳や、障壁画、能や歌舞伎の衣装など、日本の伝統的美意識の中に確固としてある一方、「成金」「金ぴか」などの言葉に代表される、金銭と結び付いた通俗性や、卑俗をも、ときにイメージさせることがある。三輪が意識するのは、第一にこの現代の金に対する日本人の偏見であるという。金を大胆に、大量に盛る行為は、侘びや寂びといった伝統への反逆というよりもむしろ、現代という三輪自身の生きている時代に対する表現者としての主張なのである。

当初は「萩の七化け」や土味といった曖昧な世界を嫌い、金

405

の絶対的な強さに惹かれたという。しかし三輪は次第に金の繊細な魅力に惹かれていく。「例えば、茶室に自作の金のやきものを置く。朝、昼、晩、光線の具合によって金色は全部違う。私の使う金とはそういうデリケートなもの」[註2]であることに気づくのである。また、作品のおかれる空間の物質的存在を意識していることも理由の一つである。作品はしばしばさらに大きな空間の中でアクセントとしてその物質的存在を主張する。従って三輪の金は部分の彩色ではなく全体に、薄塗りでなく厚塗りになる。いわゆる「金彩」を超えた固有の金の解釈と扱いによって、金に対する新しい美意識を創造しようとしているのである。

本展では金と黒陶の《続・卑弥呼の書》を対で展示している。金の作品は光を反射することで、逆に黒陶は光を吸収することで存在感を示す。今回の二体は対で存在することで、互いの意味するところを増強し合うのである。三輪の陶芸、その厳粛で豊饒なイマジネーションを誘う作品世界は、日本人にとって繊細な光の機微を問う造形である陶芸の、輝かしくもドラマティックな魅力を象徴的に築き上げたものなのである。

▽「現代陶芸の華―西日本の作家を中心に―」二〇〇三年一月二五日～三月一六日　茨城県陶芸美術館

註1：二〇一三年十二代三輪休雪を襲名。
註2：十二代三輪休雪（龍作）への筆者インタビュー、二〇〇二年八月二一日。

406

# 梶谷胖─練上のダイナミズム

練上あるいは練込は、中国では唐や宋の時代に、朝鮮では高麗青磁の一部に、そして日本では桃山時代の志野などにも見られる伝統的な技法である。梶谷胖が一六年間、陶芸の研究と指導にあたってきたアメリカでも、手掛ける作家は現れている。

しかし、それらのいずれと比べてもこの作家の練上は常に新鮮な空気をまとっている。パステル調の色土は片時も静止することなく、この作家ならではのリズムと速度で運動を続けている。それは、この作家の身体と思考を通して陶芸の造型言語に置き換えられた大地の胎動であり、あるいは海面が波打つ際に見せる自然のリズムである。轆轤、板合わせ、手捏ね、鎬といった成形技法を駆使して、作家が土とわたりあい生み出す練上のフォルムは、一つ一つが我々の住まう地球という壮大な自然への共感を呼ぶ。梶谷胖による練上のダイナミズムが、無限大の宇宙へと観る者をいざなうのである。

▽「梶谷胖 作陶展」二〇〇五年五月二五日〜三一日 日本橋髙島屋

《練上彫壺「引潮」》
高 26.5　幅 26.0　奥行 25.5cm

# 中島宏——重厚にして清澄なる青磁

陶芸は素材を土に限定した芸術表現である。中島宏はその素材と技法とをさらに青磁（青瓷）に限定し、作陶を展開してきた。白磁、黒釉磁とともに東アジアの三大陶磁器の一つといわれる青磁は、宋時代の青磁に近現代の多くの作家が取り組んできたものである。

中島もまた、古い窯跡で見つけた陶片や、中国宋代の官窯青磁に魅せられて青磁を選んだ陶芸家の一人である。

しかし、中島が幾多の「青磁の作家」の中でも際立って注目されてきたのは、精細な古典研究を重ねながら倣古に終わらず、個人作家としての確かな表現を青磁の中に確立してきたからである。換言すれば青磁に徹しつつも青磁は目的ではなく、あくまでも陶芸家・中島宏の表現手段として扱われてきたということである。

青磁はそれが青磁であるというだけで、実は九割九分美しい。破綻なく土を立ち上げ、青磁釉を賦せ、還元焼成で美しい青を発色させれば、青磁の陶工としてはまず合格である。残る一分で青磁の個人作家としての資質が問われる、極めて厳しい世界なのである。

大まかな色調によって中島青磁は二種類に大別される。磁土を胎土とする「白い青磁」と陶土を用いる「黒い青磁」である。この胎土の違いによって、同じ釉薬でも色は微妙に異なってくる。やきものの色とは、表面にありながら表面の問題に留まらず、構造的につくりあげられるものなのである。

中島青磁のもう一つの特色は、そのデリケートで多彩な青の釉調とともに、線文を主とする精緻で装飾性豊かな彫りにある。しかも中島の彫りは単に表面に刻まれた文様というよりも、立体としてのフォルムそのものを左

中島宏

《青瓷彫文壺》
高 28.9　径 30.0cm　2001 年
撮影／尾見重治

右する削りである。それゆえ、器胎の厚みに対する極めて鋭敏な感覚と高度な技術が要求されるのである。釉の青みと、深く細かな貫入、そして殷・周の青銅器にヒントを得た密度の濃い彫文が一体となって、一般的な青磁のイメージを覆さんばかりの強靱で堅牢な青磁造形が生み出されてきた。

作家が住まう佐賀県弓野で日々眼にする「空の青、竹林の青」を青磁で表現したいと中島は言う。自然を慈しむ作家の眼は、しかし同時に自然の厳しさも観てきたはずである。懐深い青瓷や緊張感漲る青磁、グリーン系からブルー系への千変万化の中島青磁は、その振り幅の中に自然と同様の豊かな表情を創造してきた。その主張のある青磁は観る側にも毅然とした意志を要求する。作家自身の言うように「そこにないと寂しくなるような」、確かな存在感のある造形である。

▽「現代陶芸の華—西日本の作家を中心に—」二〇〇三年一月二五日〜三月一六日　茨城県陶芸美術館

# 金重晃介──備前の土の厚みを活かす

金重晃介はかつて自身の作品について「焼いて良くなったためしがないのです」[註1]と語っている。ほかならぬ備前の作家として、とりわけ重い言葉である。釉薬を使わずに焼締めること、窯内で置かれる場所や窯詰めの仕方でさまざまな窯変の現れることを特色とする備前焼において、焼成という行為は少なからず制作プロセスの重要な位置を占めるはずである。焼成による発色や質感が最大限、かたちを引き立てるようでありたいというこの作家の造形意志の強さを、この言葉は示していよう。

重要無形文化財保持者・金重陶陽の三男として生まれた作家は、幼少期より土に親しみながらも東京藝術大学では淀井敏夫教室で彫刻を学んだ。つまり、同じ土という素材を扱いながらも、心棒に量塊を肉付けするという塑像の造形思考、"芯の造形"[註2]を主に学んだのである。また、粘土の塑像からブロンズという彫刻の最終素材への変換プロセスは、若干の収縮を除けば原則として最初の塑像のフォルムが鋳造家の手により、およそ自動的に再現されるものである。

これに対し、成形─乾燥─(施釉)─焼成というプロセスを辿る陶芸は、作家自身が土の厚みや大きさのバランスに配慮してフォルムを立ち上げねばならない"側の造形(境界壁でつくる空ろの造形)"であり、制作の過程で、作者の予想に反するさまざまな事態が起こり得る造形である。

一九七〇年代半ばの《BOX》シリーズから始まる金重晃介の作陶は、一貫してこの陶芸のプロセスへの挑戦であり、格闘であったと思われる。ことに、一九八三年、備前市香登における現在の登窯の構築に際しては、備

410

金重晃介

《誕生—王妃》
高 47.0　幅 72.0　奥行 67.0cm　1999年

前の土や手法を自らの表現手段として選択するという真摯な覚悟があったに相違ない。

以降、金重は、《風》、代表作《聖衣》などのシリーズをはじめ、《海から》、《浮遊あるいは肖像》と独創的なフォルムを展開してきた。そこには、いずれも、ある厚みをもった板状の土を造形の単位として積極的に活かしていくという思考がみられる。《聖衣》では土の板の薄さを活かし、布のような柔らかさの表現へと展開したが、次第に板に厚みが増し、《海から》や《浮遊あるいは肖像》では、まさに土の厚みによって、造形はより一層強固なものとなった。金重の造形において、この土の厚みに対する強い意識は、タタラをカットしたその断面処理の仕方に象徴的に現れ、作品の個性を高めている。

今回出品の《誕生》のシリーズもその系譜に沿っている。力強い土の板の反りや丸みは、焼成に耐え抜いたフォルムの強度そのものである。作家の強靭な造形意志は見事に陶芸的な、ある厚みをもった土壁で作る立体を実現してきているのである。さらに、還元焼成による黒褐色の肌、あるいは酸化焼成による明るい肌、また、緋襷などの焼成の効果が、フォルムの堅牢さ、造形としての実在感を一層確かなものへと至らしめている。作家によれば「一口に備前の土といっても、いい土とよくない土の差は大きい。焼き上がりの発色や質感にそれはもう歴然と違いが出る」のであり、「土の善し悪しを見極め、良い土を選び取るには、やはり備前にいてつくるのがよい」のだという。

金重作品の、渋みを含んだ堂々たる華やかさは、土を選ぶ時点

から始まり、焼成を経て視覚造形として完結する。色、質感、かたちが、まさしく分かち難く一体のものとして成立する。陶芸の「色」、装飾要素とは付加的なものでなく構造的なものとして構成されることが、改めて理解されるのである。今日、金重晃介は着実に土地の素材や手法を自分のものとしつつある。備前の土と窯という、素材や手法の限定によって、逆に自身の豊かなかたちの個性と創造性とを開拓してきた作家なのである。

▽「現代陶芸の華―西日本の作家を中心に―」二〇〇三年一月二五日～三月一六日　茨城県陶芸美術館

註1：金重晃介への筆者インタビュー、二〇〇二年一〇月二四日。以下、作家の言葉は同インタビューによる。
註2：外舘和子「美術としての陶芸―あるいは陶芸という造形について」『現代陶芸の精鋭』二〇〇一年。

412

# 小松誠――日常の発見をデザインに

この数年、大学の授業や講座で、「陶磁デザインやプロダクトに少しでも興味があるなら真っ先に覚えるべき」と紹介してきたのが"陶磁デザイナーの3M"すなわち日本を代表する陶磁デザイナー、森正洋・小松誠・栄木正敏の三名である。便宜上、苗字ではなくファーストネームの頭文字から取った"陶磁デザイナーの3M"とは筆者の造語だが、三名は国際的にも活躍してきたデザイナーであり、ファーストネームから紹介するのもふさわしかろう。

本展は、この3Mの一人、陶磁デザインの仕事を始めてすでに五〇余年になる小松誠の世界を辿る一種の回顧展。総出品数はガラスや金属の作品、オブジェなどを含め約一五〇点に及ぶ。二〇一三年、一五年間指導にあたった武蔵野美術大学を退職し、現在は愛知県立芸術大学などで一部教育にも携わりつつ、埼玉の自宅工房で自由な創作活動に専念することとなった。その新たな出発を記念する展覧会でもある。

今日、磁器のプロダクト・デザインで知られる小松だが、一九六〇年代から七〇年代前半は、陶器のクラフトもよく手掛けていた。ニュークラフト67展でニュークラフト賞を受賞した陶器の作品《陶板コロナ》はその一つ。大学の研究室で轆轤の回転盤をスポンジで洗うたび、泥水が放射状に飛び散る姿に興味を抱いた。その面白さを平たい陶盤の円形を活かした模様として表現したものである。"日常の何気ない発見を作品化する"という、この作家の基本姿勢がすでにこの器に、素朴な色調で示されている。

一九七三年頃を境に小松の仕事に磁器が増えていくが、《ku》は磁器主体になって間もない一九七四年の作。

《クリンクル シリーズ タンブラー》
各：高 7.0　径 8.0cm　1975 年
ニューヨーク近代美術館、
岐阜県現代陶芸美術館収蔵

嫌煙者にとっては、灰皿はその存在自体が悪である。例えば世の中にはびこるあの便利さだけを追求した金属製の灰皿などは、視覚的な公害といってもよい。しかし、小松のこの灰皿は初見の際、灰皿の概念を覆すものであった。「灰皿」を少しも主張しないニュートラルな白磁の円の美しさ。そして煙草を置く窪みは小さな球体で独立させている。球体は円に対し、いかようにも置いても絵になる。陶磁デザイナーは社会の風景を一新する力も持ち得るのだ。

小松誠の名を一躍世に知らしめた《クリンクル》のシリーズも、各サイズ・多様なバージョンが並んだ。不定型な皺(しわ)を作る紙の性質、石膏の写し取る性質、それを忠実にかつ美しく反映する磁土の性質など、すべてを総合的に活用し、"皺"という一般的にはマイナスの概念を、都会的で遊び心もある美的価値へと変換している。また会場で再会した石膏型（外型）の美しさ。優れた作品を生み出す陶芸家やデザイナーは、しばしば制作の途中や道具も美しいものだが、小松も例外ではない。

筆者自身もコレクションしている《遊器》の徳利とぐい呑は、ゆらぐようなフォルムと、丁寧に鑢(やすり)をかけたマットな表面がロマンチックな、酒器の名品である。ただし、鑢掛けを小松一人の手で行うクラフトでは生産が限られ、扱いやすく親しみやすいバージョンがセラミックジャパンで生産されるようになった。個人クラフトとプロダクトかとって第三者の鑢掛けでは表面の静謐な雰囲気がやや異なってきてしまうという。後に透明釉を掛けた、

414

デザインを上手く使い分けることも日本の陶磁デザイナーの才能である。

注目の最新作は《花立》というシリーズ。三種のパターンでカーブを描く白い筒状の〝一輪挿し〟は底に磁石が仕込まれており、薄い金属板の上で使い手が自由に組み合わせることができる。豪奢(ごうしゃ)な花を買わずとも、たえ庭先で見つけた地味な植物の一部でも、これに挿すと、全体が現代の洗練されたオブジェクトへと変貌する。小松はかつて《枯れ木に花》というガラス板の穴に差し込んで使用するタイプを制作しているが、《花立》は、個々の形状も、よりしなやかで、かつ、より自由に空間に遊ぶことができるものとなった。

会場には、小松が日々の生活の中で目にしたもの、蒐集したものなどの写真パネルや実物も展示されていた。身近な自然や日常の出会いを興味深く、また遊び心豊かに見つめるこの作家の〝まなざし〟こそが、デザインの最も重要な出発点であるに違いない。

▽「小松誠展」二〇一五年一月九日〜二三日　ギャラリー・ルベイン

# 平川鐵雄──土と釉薬の出会いをうつわの個性に

平川鐵雄は、現在、茨城県で作陶している。日本各地に土や、釉薬の灰の原料を求めて歩き、その土や釉薬を組み合わせた際の性質を活かした瑞々しい用のうつわで知られる。近年は食器のみならず、茶碗にも精力的だ。

平川鐵雄は一九四三年、東京小岩の和傘を作る家に生まれた。自然に親しむ一方で、隣の寺の住職がしていた楽焼に興味をもち、一〇代で茶碗をつくっている。また昆虫採集に明け暮れたという。平川にとって最初のやきものは自己流の「茶碗」であった。原宿の日本陶芸倶楽部で趣味の陶芸を続けていた平川は、愛知県の窯業訓練校に入学。実用の陶磁器を指導する同校の教師に叱られながらも、いわゆる六〇年代風のオブジェをつくっては壊すことを繰り返した。

卒業後は瀬戸の霞仙陶苑で鈴木五郎らとともに作陶し、そこをやめた後、一年ほどフィリピンで窯業指導をしている。帰国後は再び瀬戸で制作。陶磁デザイナー・栄木正敏の仕事などに刺激されながら実用の食器に目覚め、一九七三年からは日本クラフト展に出品を始めた。しかし「値段は安く、程々の量で、作家手づくりの洒落たうつわ」、すなわちカタカナで表記する日本独特の「クラフト」という理想は、作家にとって必ずしも現実的ではなかった。用のうつわであっても、平川はむしろ一つ一つ手をかけて制作する。端正な彫文が施された青磁の大皿や大鉢はその最たるもの。それらは料理が盛られ、雑誌にも次々に取り上げられていく。

作家は、青磁の土を探して歩き、採取してきては土をテストした。最初はイメージする青磁に合う土を探すことに熱中したが、試すうちに青磁とは違うけれども、既存のやきものにはない発色や質感に興味をもつようになっ

平川鐵雄

《梨釉折目長皿》
幅60.0cm　2002年　撮影／尾見重治

テストピースで面白い土や釉薬を発見すると、それらを活かすやきものをつくる。イメージを決めてそれに合う素材を探すのではなく、逆に素材の発見からそれを活かすうつわへ。出会いと発見が素材に生き生きと語らせる。近年茶碗を手掛けるようになったのも、そうした素材との対話ゆえである。

作家によれば「茶碗は、いちばん自由なやきもの」。大鉢では思うような形になりにくい土でも、一個の茶碗なら逞しく自立する。組物の食器では使えないような"はみ出し者"の土でも、一個の茶碗なら逞しく自立する。土の個性が長所になり、土のダイナミズムが茶碗の中に弾けていく。一つとして同じ物のない茶碗は食器と違い一点ずつつくるので、より手間はかかるが、平川の茶碗は驚くべきリーズナブルな価格設定だ。作家いわく『桐箱代を抜いたら食器と一緒かな。茶室だけでなく縁側でちょっと抹茶を立てて、庭を見ながら飲むようなときにも使って欲しいから』。

この作家らしい伸び伸びとした感性そのままの茶碗は、作家がそれまで手掛けてきた土もの食器の延長に生まれたものだ。オブジェもクラフトも経験した作家ならではの豊かで誠実な"暮らしのうつわ"という思想が食器にも茶碗にも息づいている。それらは、茨城県守谷市という新興住宅地に誕生し、現代という時代をダイナミックに呼吸するうつわたちである。

# 栗木達介――陶の造形論理をかたちに

窯業地瀬戸の陶家に生まれ、現在母校の京都市立芸大で教鞭をとる栗木達介は［註1］、朝日陶芸展における三度の大賞受賞や日展における二度の特選をはじめ、その初期から順調な活躍振りを見せてきた。

しかし、栗木が現代陶芸界を構成する二度の特徴である理由は、むしろ作家がそのような目先の評価に流されることなく、陶芸を造形としていかに自律させるかに、常に厳しい問題意識を向けてきたことによる。一九七一年、《積まれた五つの形》と題するオブジェによる朝日陶芸賞受賞記事の中で、栗木は「やきもの屋は、やはり器物ができなくては」ともらしている。ここで栗木のいう「器物」とは、いわゆる用途と結び付いたうつわや、スタイルとしてのうつわではなかったかと思われる。あるいはまた、栗木の仕事に対してしばしばいわれる「器とオブジェのはざま」の「はざま」とは、ボーダーであるとか中間であるとか曖昧であるという意味において使われるべきであろう。器物とオブジェ双方に共通する造形的本質を見据えて仕事をしているという意味において使われるべきであろう。

作品のテーマは「膨らみと窪み」（一九八〇年）、「傾き」（一九八二年）、「曲がり」（一九八四年）など、ほぼ一貫して造形の基本的な要素をやきものの造形言語に置き換える作業である。外見上は七〇年代までにこの作家が注目を集めた作品が"オブジェ"、八〇年以降のこれらは"うつわ"に見えるが、造形の論理のうえでは、いずれも陶芸的な形態の真理のひたむきな追求にほかならない。例えばオブジェといわれる《しろとぎんの作品》（一九七四年）においても形と開口部（口）との関係や形と装飾（面の色分け、線をどこに入れるか）などの問

栗木達介

《組帯壺Ⅵ》
高 34.3　幅 25.0　奥行 20.0cm　1996年

題に真摯に向き合った跡が見られ、これは「膨らみと窪み」のうつわにも繋がるものであった。続く「傾き」「曲がり」のシリーズでは、成形法とかたちの関係を問い直し、手捻りした形をあとから強引に曲げて傾けるのでなく、輪積みの輪を徐々にずらして積み上げてゆくことで無理なく傾いたかたちが生まれるということを発見している。また九〇年代初めの「巻弁陶」では、板状の単位の組み合わせによる成形が"結果として"花のようでもあり器のようでもあるかたちを生み出している。本展出品の《形を離れる帯模様》と《組帯壺》は一九九六年の個展で発表された、この作家の最も新しいシリーズである［註2］。帯状の文様は一九七九年の名古屋短期大学の陶壁制作の折、かたちと装飾（文様）の問題として本格的に作家の中で意識化され、一九八九年には「銀彩陶の世界」と題した個展でまとまった発表がなされている栗木の主要な模様である。形と模様の関係について作家は、師の一人である富本憲吉さえ凌ぐ緻密さでこれまでも対処してきた。しかし、さらに《形を離れる帯模様》では、形と模様の関係から遊離させることで、文字帯に切込を入れ、当初の器形から遊離させることで、文字通り模様と形態の関係にメスを入れ、暴いて見せている。模様は二次元から三次元の要素となり、帯模様がかたちに新たな展開をもたらしている。

一方《組帯壺》は、それとは逆に帯そのものから制作を始める方法がとられている。球形の型に粘土の帯を当てカーブをつけた帯でかたちをつくってゆく。いわば帯で編むように形が構築され、帯の間を後に土で埋めて形が完成するという手法である。これまでの手捻りという成形方

法をいったん突き放し、成形技法と形との関係を探ろうとした試みであるといえる。今回の作品中、《組帯壺Ⅵ》が立てても寝かせても形になるのは、帯を組んでゆくという成形方法と無関係ではない。帯の隙間の一つが"開口部"となり、それが上部にきた時に"口"になり、場合によってはその部分がふさがれて底部にもなるのである。《形を離れる帯模様》の"器形（手捻り）→文様→文様切り離しによる形の変容"という方法論に対し、《組帯壺》は"帯（ユニット）作り→成形→文様の成立"という展開が成されている。形と模様の関係について、また土の構築について、極めて冷静で、理知的な検討が成されているのである。

栗木達介は、土味や偶然性といった日本陶芸の曖昧さに真っ向から挑み、陶の造形に客観性と論理性を持ち込んだ作家である。作品の完成度の高さは、その卓越した技術とともに、陶芸的な造形の在り方を論理的に把握しようと努めてきたこの作家のたゆみない思考の賜物でもある。帯が今後さらにどのような展開を見せるのか、創り手にとっても鑑賞する側にとっても興味は尽きない。

▽「現代陶芸の精鋭―21世紀を開くやきものの手法とかたち―」二〇〇一年四月二八日〜六月一七日　茨城県陶芸美術館

註1：二〇〇一年当時。二〇一三年逝去。
註2：《形を離れる帯模様》のシリーズ最初の作品は、一九九二年第二四回日展に《銀彩　組帯壺》のタイトルで出品されている。

420

# 栄木正敏——独創的なデザインを自身の名で

日本の食卓には、実に多様な種類の食器が並ぶ。実用のうつわは、それをつくり出すシステムからみると、大まかに五種類ある。①大量生産向きの工場プロダクト、②中量生産向きの工房プロダクト、③作家が一人で少量生産する陶磁器、④「量産」を特段視野に入れない実用陶磁器、⑤職人がつくる民芸などである。

このうち、①のデザイナーによる「設計」と第三者による「加工」により制作される、いわゆるプロダクト・デザインというモノづくりの在り方は、日本では大正期末に胚胎し、戦後本格的に生み出されるようになった。

栄木正敏は、そうしたプロダクト・デザインの陶磁器を手掛ける代表的な作家である。

栄木正敏は一九四四年、千葉県旭市に生まれた。高校時代に森正洋のティーポットに興味をもち、『工芸ニュース』などの雑誌を愛読。当時まだ珍しかったインダストリアル・デザインの世界に惹かれ、デザイン教育で知られる武蔵野美術大学短期大学部専攻科で加藤達美らに学んでいる。卒業後は、名古屋市の瀬栄陶器デザイン部に入社、夜間に自主制作を行い、一九七二年にはシンプルで独創的な絵付によるカップ＆ソーサーなど手描きの食器のシリーズが、瀬戸市初のグッドデザイン（Gマーク）に選定されている。

《G型しょうゆさし》のデザインで知られる森正洋らが戦後「陶磁デザイナー」という存在を示したとすれば、栄木は森に続く陶磁デザインの第二世代である。特に、瀬戸のような小〜中規模の製陶所が集中する産地を活かして陶磁器のデザインをする、日本ならではの陶磁器制作の在り方を示した作家といってよい。意匠内容により、栄木がペーパーデザインだけするもの、石膏原型までつくるもの、模様絵付まで栄木が行うものなど、瀬戸の絵

《WAVE タンブラー》
大：高 7.3　径 7.4cm　小：高 4.5　径 5.6cm
デザインは 1980 年代、生産は 2000 年〜現在も販売
2012 年東京国立近代美術館収蔵

付職人の技術や、産地の転写技術などを踏まえ、作家はさまざまなレベルで陶磁器生産を工夫してきた。それはまた、やきものの技術や工程、産地の状況を熟知した栄木のような作家こそが成し得る、陶磁デザイナーと陶磁器との関係でもある。

あるデザインが製品化されるには、時代の要求やタイミングもある。《WAVE》と名付けられたシリーズの白磁のタンブラーは、八〇年頃に栄木がデザインし、二〇〇〇年に製品化された。底面三点で立ち上がるフォルムは従来のタンブラーにはない視覚的な軽快さがあり、また、小サイズは底に向かってややすぼまりつつも、卓上では安定し、手に持つと自然に指がかかるユニバーサル・デザインでもある。口を下にして焼成する伝統的な伏せ焼きの技法により、底やエッジ全体に釉薬がかかり、洗いやすくテーブルにも傷が付かない。底には栄木の「木」と「考える手」を組み合わせた独自のロゴマークが転写で入れられ、このタンブラーが栄木のデザインによるものであることを視覚的に伝えている。従来、会社の印が入ることが一般的であったデザイン陶磁器の世界で、作家はデザイナーの存在とデザインのオリジナリティを主張したのである。産地に根ざし、デザイナーの「個」に意識的であり、また時代の要求や使う楽しさを常に考えながら新しいものを生み出す――陶磁デザイナーとは、なんと社会的な存在であろうか。

# 和太守卑良──響き合う模様と形

その初期より、独創的な象嵌文様の展開と、それら文様に導かれて生まれる形で知られてきた和太守卑良が、二〇〇〇年の夏から秋にかけ「滋賀県立陶芸の森創作研修館」に招聘された。日本では数少ないいわゆるアーティスト・イン・レジデンスでの制作である。本展覧会ではその新しい仕事の中から三点を紹介している。

この仕事を引き受けるに際し、和太は土地の土と窯をという課題を自身に課した。作品タイトルの《ワタシガラ器》の由来はその辺りにある。ワダとワタシとシガラキがかけられているのである。作家によれば（招聘された）「ワタシ」が「ラッキー」という洒落もあるらしい。

作品は数種のシンプルな石膏型でつくる幾何学的な窪みのあるピースを、手捻りも加えながら繋げていくという方法で作られている。従来、輪積みと手捻りの成形を基本にしていた和太にとっては初めての手法である。窪みのある幾何学的な土のピースの一辺と他のピースの一辺が接合されると、まったく新しい幾何学形態が生まれる。生まれたその形がさらに新たなピースを呼び寄せ、形は徐々に拡大変容していく。それはときに作家が当初、イメージしていたフォルムと異なる方向へ展開していくこともある。粘土のピースを紡ぐ作業は、小さな"皿"に始まり、深さのある"鉢"へ、あるいは"大皿"へとその度ごとに異なる形へ、いわば成りゆきで展開していく。

とりわけ、創作研修館という場で中島晴美らとともに、いわば公開制作のかたちで、制作が進行した効果も相まって、作品は従来の和太の内省的な作風とは異なるダイナミズムを示している。信楽の土との出会いや、薪の窯の荒々しい炎、制作現場の活気が相乗効果を上げ、この作家の新たな一面を引き出したともいえる。

《ワタシガラ器》
高 60.0　幅 59.0　奥行 51.0cm　2000 年
滋賀県立陶芸の森蔵　撮影／藤井友樹

ただし、造形の成り立ちという意味では、今回の仕事と従来の仕事が必ずしも分断される訳ではない。窪みのある幾何学的な形をしたピースは、フォルムが構築される中で、それ自体が文様の役割を果たしていく。その線と面、薪の炎による緋色の抑揚など、成形と加飾（文様）が同時進行で成立してゆくのである。

従来、和太の作品は象嵌文様が形を導きつつ造形が成立していくものであった。形がやや先行か、文様がやや主導かの違いはあるものの、かたちと文様が緊密に影響しあいながら同時進行的に成立していくという意味では、従来も今回も同様である。

今回の経験が今後この作家の仕事にどのような影響を与えていくのかについても興味のあるところである。一個の作品の成形のみならず、作陶を続けることそれ自体がこの作家にとって連続と変容のプロセスそのものでもあるからだ。

いわば"石膏型幾何学文"とでもいうべき力強い新たな文様が、信楽という環境の中で、和太のシリーズの中に図らずも現れたといってよいだろう。

▽「現代陶芸の精鋭―21世紀を開くやきものの手法とかたち―」二〇〇一年四月二八日〜六月一七日　茨城県陶芸美術館

# 小林征児・駄駄男——動き出す有機的造形

小林征児・駄駄男[註1]の陶のかたちが新しいステージへと動いている。庭の片隅で、もぞもぞと動く生き物、植物の種、石や雲。さまざまな残像は、土の紐を少しずつ積み上げていく行為の中で、幼少のころから作家の記憶の一部として蓄積された新たな赤いかたちを成していった。手捻りとは、作り手の思考や感覚を最も直接的に引き出すことのできる表現手法の一つである。しかも、土との対話の中で、イメージをより自由な、可能性に満ちた姿へと昇華させることもできる。

一見単純な小林征児のフォルムは、実に多様なイメージを呼び起こす。植物の種のような、何か大切なものを秘めたかたち。ある雲のような、ふわりとした柔らかさを示すかたち。ユーモラスな「動き」を感じさせるかたち。いは身の回りのどこかに生息していそうな、我々の想像力を鮮やかに解き放つ。

この作家の陶は、ともすれば、物事を限定し、閉ざされてしまいがちな日本伝統工芸展や日本陶芸展で発表していた。

一九四五年生まれの小林は、一九八〇年代から線象嵌（せんぞうがん）という緻密な技法で制作し、

しかし近年、四半世紀手掛けたこの技法をやめ、化粧土の線をスポイトなどで素焼の上に乗せ、表面を削ってならすという手法で装飾を試みている。

結果、模様は、そのフォルムとともに瓢々とした自由な空気を漂わせることとなった。アーチを描いて自立する大きなイモムシのようなかたちをはじめ、作品は、いずれもむくむくとそのイメージ

《這う》 高 25.0 幅 52.0 奥行 25.0cm 2008 年

を拡張していく。
"その先のフォルム"。それを作品自身が予感させるような、解放感を呼び起こす作品世界である。

註1∶二〇〇八年「赤い塊」群発表を機にこれからは内証的表現行為、創作品は"駄駄男"名とする。陶芸名は征児。

# 中村卓夫――超九谷的装飾

中村卓夫は一九四五年、石川県金沢市母衣町に、父・中村梅山の次男として生まれた。もともと近江町で小間物屋を営む商家に養子に入った卓夫の祖父・友作の数寄が高じ、京都から土練り、成形、絵付などの各工程を担当する腕のいい職人を呼び寄せ、京風の窯屋を始めたのである。商いの才覚にも長けた祖父は、窯を割烹食器の一流ブランドに育て上げた。これを受け継いだ父・豊治（梅山）は、二〇歳の頃には型職人をのとき、すでに父が挽いた徳利に象嵌の模様を念紙で写し、細かい模様を彫れるなどの手伝いを始めた。

青年期に入り進路を考え始めた頃、卓夫は自分の落書きが、あるイタリアの彫刻家の作品と似ている形をしていることに気づき、喜ぶのではなく落胆したという。他人がすでにやったことをやっても駄目、という気風が中村家にはあったからだ。すでに兄・錦平は陶芸家として仕事を始めており、弟・康平も彫刻的な才覚を見せ始めていた。一旦は才能を諦め会社員になった卓夫であったが、三〇代半ば、再び金沢に戻り、家業を手伝うようになる。径一六・五センチの円い焼締の皿に短冊状の白い陶土の帯を左右から象嵌し、染付と色絵を施すものだ。梅山ブランドを代表する食器の一つ《象嵌色絵銘々皿》を卓夫も製作するようになった。

一九八六年、三越で父と二人展をした折、初めて「卓夫」の名で発表。さらに一九九〇年、「色と形」というテーマで個展を開催した。陶芸家・中村卓夫の誕生である。代表的な石のシリーズは、一九八六年から始められた。土の塊を包丁やナイフなどで切りとり、剔り貫くと、土が抵抗しつつその性質をあらわにしたある形が生ま

《象嵌色絵水指》
高 12.0　幅 26.0　奥行 25.0cm　1986 年

形のヒントは、例えば金沢の港にあった。中国から来た原石を切り出した不定形な巨石は、フォークリフトの柄を入れるための隙間を開けつつ、絶妙なバランスで二段に積んである。その光景に感動し、作家は一週間港に通ったという。そこには、自然の原石にほんの少し手を下し、それが本来もつ存在感を活かして新たな形態に至るという姿があった。

土の自然を要所に活かした中村卓夫のフォルムには銘々皿同様、白い陶土、時には信楽土や磁土を象嵌し、染付や色絵が施される。紫、緑、金など、幼少期より身近にあった九谷風の色彩は、やはり作家の身体になじんでいる。発色を見ながら繰り返し焼成する。伝統文様を自由に組み合わせて作られる作品は、しばしば作家が関心を持つ琳派風を自由に組み合わせて作られる作品は、しばしば作家が関心を持つ琳派風もれる。ややごつごつした表面は、岩肌をも想わせる。

漂わせている。しかし最終的には、その形態と文様の組み合わせが、いわゆる九谷風、琳派風を超えていくのである。

近年、卓上のみならず、より大きな空間を意識した発表も行っているが、作家は一貫してうつわ（的なるもの）にこだわっている。背景には基盤である金沢の土地柄があろう。金沢は生産地であると同時に、大消費地としての性格ももつ文化レベルの高い地域だ。茶席であるとき亭主だった者が、あるときは客になるという、主客の入れ替わりが日常的にある。つくり手と受け手が常にインタラクティブでありたい、というのが中村卓夫の陶芸

かつて「近代」は創造の主体としての「個」を確立するため、つくり手至上主義の芸術理論を築き上げた。しかし自我なるものが、実は他者の存在を抜きにしては成立しないことを、現代は徐々に示しつつある。作品がどこにどのように置かれ、どのように受け止められるか、つくり手と受け手との「関係」をその時々に構築するコミュニケーションの手段としてのうつわ、社交的なうつわという思想を、この作家の陶芸は発信しているのである。

に対する考え方である。「プロダクト梅山」「梅山窯」という量産陶器の構想も、受け手を想定することから生まれる。

# 岡田裕——萩の土と釉の可能性を探る

　岡田裕(本名・裕)は、七代目岡田仙舟の長男として一九四六年、山口県光市に生まれた。光市は、一時期海軍の仕事をしていた父の赴任先であり、家は江戸時代以来二〇〇年余り、萩焼の窯元・晴雲山岡田窯を営んでいる。初代は肥前からきた陶工・岡田権左衛門で、当初は磁器を焼いていた。萩市の小畑地区では当時、磁土も採取できたのである。しかし、大正末期に小畑の磁土が枯渇し、また他の地域の磁器が流通し始めると、岡田窯も次第に土ものに力を入れるようになっていった。

　祖父が窯の運営を続ける一方、岡田裕は父の仕事の事情で小学四年生のときに萩を出ており、鳥取、北海道、青森、神奈川と移り住み、大学も慶応義塾大学法学部を卒業、水産会社に就職している。しかし会社員になって間もなく、都内の百貨店で萩の作家の展覧会を見学、萩焼の特に色調の美しさに魅了された。自らのルーツを再認識し、二六歳で萩の実家の一職人として修業を始めるのである。

　岡田窯では主に煎茶器や酒器、食器が主流であった。色も、萩の雑器に一般的ないわゆる黄色か青みを帯びたグレー調。藁灰を使った白いものも、わざわざ窯の中に盾のようなものを立てて炎が直接当たらないようにし、表面を均一に焼く。量産の食器に窯変は不要。同じものを同じ水準で手づくりすることが家業であった。しかし作家の萩焼への関心は、窯変などによる発色の美しさへの感動から始まっている。自然と「窯変を最も美しくみせるかたち」を意識し、展覧会に出品するようになっていった。

　作家としての作陶前半は主に壺。腰のない萩の土をゆったりと一本で挽き上げる。萩の土は焼成中、やや沈む

430

岡田裕

《炎彩花器》
高 15.5　径 43.0cm　2011 年
第 4 回菊池ビエンナーレ大賞
菊池寛実記念 智美術館蔵　撮影／尾見重治

こ␣とも配慮し、削りでかたちを最終調整する。目指すフォルムは、「どしっと根が生えているくらいの」たっぷりとした豊かさ。全体を覆う白釉に、ほのかなピンク色の窯変がよく調和する。二十世紀の岡田は、この白釉に窯変の壺という表現世界をまず極めている。

作陶第二ステージへの転機は、九〇年代後半に訪れた。登窯を修理した後、それまで現れていた釉上の美しい窯変がまったく出なくなった。窯変に代わる表現はないか。釉薬ですべてを覆わずに萩の胎土を見せることもいいのではないか。試行錯誤の末、胎土の上に、白釉、見島土に黒呉須などを混ぜたもの、紅萩に用いられる赤い土、つまり白・黒・赤の三色を、型紙とコンプレッサーを使って吹き付けると、一九九五年に訪れたシルクロードの風景が思い出された。名付けて「炎彩」。陶芸家は、しばしば逆境を表現に活かす。技術の工夫は新たなイメージを誕生させる。

いわゆる立ちもの、高さのある壺や花器を主としてきた作家は、二〇〇九年から平たい鉢に取り組み始めた。内側と外側の関係を意識する「平たいかたち」の成果で二〇一一年、第四回菊池ビエンナーレ大賞を受賞。さらに近年、岡田流の引出黒の茶碗も試みている。萩焼の可能性を表現の拡がりと深化でみせる。作陶四〇年、「天地悠々」の岡田裕の萩焼は、ますます自由度を増している。

# 小川待子──人為を尽くして自然に還る

白くざらついた尖底のかたちが、大地から切り出されたように並んでいる。"取り出された"うつわは、あたかも昔からそこにじっと潜んでいたかのように、青い釉薬の泉を湛え、白い磁土に長石や珪石の荒い粒の混じった乾いた肌が、光の下で震えるような繊細な佇まいを示している。

アフリカじこみの型を用いた叩きの手法による亀裂のあるかたちで知られる小川待子は、手捻りや板作りもよくする作家である。尖底の細長いかたちは一九九〇年から始められた。手捻りで尖ったかたちをつくり、それをジャムなどの瓶に嵌めて立て、輪積みで高く伸ばしていく。うつわはうつわ自体よりさらに荒い粒を混ぜた磁土で連結されて自立する。ときには土の壁体にネガティヴなうつわの痕跡だけが残される。うつわとは内部と外部の境界であると考える作家にとって、"痕跡"の窪みもまた"うつわ"なのである。

一見、同じシリーズと思われる二〇〇〇年のギャラリー小柳の個展では、集合体としてのうつわの量が目を引いたが、本作では逆に凝結していたものが切り離されていく感じを与える。ムクの壁体部分の土の窪みが別のピースの存在を暗示するからであろう。器と壁体部分とをバランスよく乾燥させ一二六〇度で焼成、"うつわ"にへばりついたムクの壁面が破裂することなく窯の中から取り出されたとき、小川は無類の感動を覚えたという。そ れは成形─乾燥─焼成というやきものプロセスに耐え抜いた土のかたちの美といってよい。作陶という孤独な闘いを続ける小川の凝縮された時間が、作品中に蓄積されている。

うつわ内部の一〇センチ前後の「上げ底」（下部は空洞）には、透明なフリット釉の粉を入れて再び一一〇

小川待子

《I-2001》
高 42.5　口径 14.5cm　2001 年
神奈川県立近代美術館蔵　撮影／尾見重治

度で焼く。口縁まで一杯に入れた釉の粉末は融けて半分ほどに減っている。再び一杯にして焼くと深いブルーに、あるいは低温で焼くと泡だった状態で白くなるなど、焼成温度や焼成時の環境で色味も亀裂の入り方も変化する。磁器の土の収縮率と性質の合う釉薬を見つけるために作家は実験を繰り返したという。

「鉱物を掘り当てようとする山師が、掘り進んで、ようやくその鉱石を見つけたような発見の喜び」が、やきもの作りにはあるという。小川の作品が大地に根ざしたプリミティヴな魅力を示す一方、清潔でモダンな現代感覚を合わせ持つのは、作家がいわゆる土味や炎の偶然に寄りかかるのでなく、土の内部へ意思的に切り込み攻めてゆくからである。小川作品の「自然」とは無作為ではない。作家の言葉を借りれば「人為を尽くして自然に還る」ということであろうか。自身の内部にある源初的なものへの憧憬を、作家は土の構築、乾燥や焼成の過程の中で、じっくりと醸成してゆく。作家が世に知られるようになったのは三八歳。昨今の陶芸家としては、決して早くないデビューである。しかし自身の道を着実に歩む小川の作品は、作家の個をすら超えて遥かな原始や大地と結び付き、流行などとは無縁のところで、密度の高い仕事としてゆっくりと展開してゆくのである。

▽「現代陶芸の精鋭──21世紀を開くやきものの手法とかたち──」二〇〇一年四月二八日～六月一七日　茨城県陶芸美術館

# 吉川正道──せめぎあう面の陰影

　吉川正道が、土を刳り貫くという方法に取り組み始めたのは、一九八四、五年頃のことである。当初は楕円や矩形の漠然とした塊を浅く、あるいは逆に外形の残らないくらいに深く大きく刳り貫くものであった。手跡の残る塊の内部に、ナイフやカッター、時には包丁で幾何学的な〝窪み〟を創っていく。吉川はこの刳り貫きという行為を続けることで、はからずも陶芸的な造形の内部と外部という構造を明確に認識していった。つまり、ただやみくもに土を掘り出すのではなく、極めて意志的に、〝外側を意識しながら内側を創る〟行為へと変貌させていったのである。八〇年代の終わり頃から吉川作品に「箱」状のフォルムが現れるようになったのは、その一つの帰結である。内側は刃物を駆使して刳り貫き、幾何学的でフラットな面による空間とする。外側は逆に、あるレベルで手跡を残し、内部の幾何学空間を強調する。内部と外部の対比的関係の中で吉川の「箱」は成立する。さらに内外にかけられた青白磁の釉調が、その空間の性質の違いを強調し、明確にするのである。
　二〇〇三年になって、「箱」的フォルムの側面が、かなりの厚みをもつものも現れた。側面の上部、いわゆる「口」の断面を幅のあるフラットな斜面とし、内部の幾何学的空間が外へ続くように展開したかたちがみられるようになる。サイズの大きいものの場合は、厚みのあるリング状の壁を立ち上げ、削り込んでいく方法もとる。
　さらに二〇〇〇年頃からは「板」状のフォルム、「盤」にも取り組むようになった。《Ｂａｎ・盤・板》のシリーズはその代表的なものである。厚い土の板を、手跡を残さぬように幾何学的な面構成へと削り込んでいくものだ。削られる土の量の方が造形として三センチ以上の厚板からスタートし、厚みにしてその半分以下にまで削り込む。

吉川正道

《Ban・盤・板》
手前：高 3.5　幅 36.5　奥行 22.5cm
奥：高 4.5　幅 60.5　奥行 23.0cm
2002 年　撮影／吉田宗義

て残る量より多いほどの「削り」は、いわば"フラットな刳り貫き"といってもよい。つまり、盤もまた、箱的フォルムの延長の発想で創られているのである。盤上に見えるラインは線刻ではなく、削り込んだ面と面とが接し、せめぎあう所で生じるラインである。青白磁の釉薬を厚めにのせると、その釉調の濃淡によって、面の微妙な角度の違いが明瞭に浮かび上がり、一見フラットでありながら奥行きのあるフォルムが成立する。

吉川が作陶する常滑では青白磁を手掛ける作家が少ないため、ある意味では青白磁特有の美しさが「目立つ」という。青白磁の作品が「美しくなり過ぎることを防ぐのによい環境かもしれない」と作家は言う。影青ともいわれる青白磁は、釉薬の厚みとともに青の濃度が変化することを特徴とする。吉川の作品における青白磁とは水面のような滑らかさや、澄んだ空のような、表面上の美しさだけではなく、造形の構造を明確にし、やきものとしての立体構造を意識化させる水色なのである。釉薬が単に表面を整えるものでなく、作品を最終的に「立体の美術」たらしめる造形要素であることを、吉川の箱や盤は、ブルーの濃淡をもつ面のリズムによって、時にユーモアを交え淡々と語るのである。

▽「現代陶芸の華―西日本の作家を中心に―」二〇〇三年一月二五日～三月一六日　茨城県陶芸美術館

# 井上俊一――京都に学んだ知的装飾

福岡教育大学で自称「半教半陶」を実践する井上俊一は、佐賀県に生まれ、近隣に産地の様子を垣間見ながらも、取り立ててやきものに関心を持つことなく美大を志して上京、東京の陶芸クラブで陶芸と出会っている。京都市立芸術大学では、清水九兵衞、八木一夫、藤平伸といった個性の強い大家に学び、なかでも理知的な造形思考の実践者である清水に共感したという。

井上の作風を概観すれば、必ずしも特定の作家の影響下にあるものとはいえないが、恩師から学び取ったエッセンスは、造形に対する知的な距離感、情緒的なものを削いだ無国籍でクールな色彩やフォルムに現れていよう。寒色系の、それ自体美しい釉薬や泥彩などを用いながら、一筋縄ではいかない主張ある造形は、陶芸という構造の本質を踏まえた素材とのやりとりによって生まれる。

井上の作品タイトルにみる「方器」は角張ったうつわの意であり、「扁壺」は扁平な壺を指すが、それらはいわゆる用途を意図した器物ではなく、幾何学的立体、ないし「立体の美術」そのものである。立方体に近い形態もしばしば手掛けているが、今回出品しているような、やや扁平なかたちを取るものは、立体としての形態の面白さの中に、装飾の拡がりを強調することができる。彫刻との違いを挙げれば、その幾何学的な土壁が〝面的〟にも〝層的〟にもしっかりと構築されているということである。土の〝側（がわ）〟を力強く立ち上げるため、井上は、板ではなく手捻り、紐作りで成形する。土は、造形効果を考慮し半磁土なども含め、個々に選定される。今回の《黒地銀七宝彩方器》や《白釉銀彩方器》では唐津

436

井上俊一

《黒地銀七宝彩方器―交響曲より―》
高 54.5　幅 54.0　奥行 21.5cm　1995 年
撮影／尾見重治

《黒地銀七宝彩方器》では、成形後、黒化粧土を周囲に使用した土に細かい砂、グレーの下絵具を混ぜスポンジで叩いてストライプ模様を付ける。さらにスプレーガンで釉薬を粒子状に散らして一二五〇度で還元焼成(ストライプのブルーが発色)。その後、マティエールを活かしつつ中央に銀彩を施し、うつわを寝かせ七宝をのせていく。"描く"のではなく"のせる"行為である。七五〇度で焼成後、水ペーパーで磨いて表面を整える。総じて、陶芸(工芸)の層的構築の順序をよく吟味しながら造形されている。その結果、銀の放つ光は画一的でない厚みあるものになり、ブルーの七宝模様はひときわ鮮やかに映え、作品全体として密度の高い造形となっているのである。やきものの装飾とは、単なる「加飾」でなく、素材とプロセスを駆使して構築していくものなのである。

井上は陶芸を始めて早々にオーストラリアに渡っている。一九七五年にはベンディゴ高等教育大学陶芸科で指導に当たりながら、当地でさまざまなジャンルの作家と交流し、互いの方法や技術についての気軽なやりとりを日常的に行ったという。やきものの構造の本質に即して制作する井上が、ガラスや七宝も含め、スタイルに縛られず、さまざまな釉薬や手法を抵抗な

や信楽の土を混合して使い、《銀緑彩八角扁壺》では粒子が模様のように見えるグレーの御影土(みかげ)の素地を活かしている。

く試みてきたのは、そうした海外でのオープンな制作を早い時期に体験することができたからであろう。「半陶半教」という在り方も、井上のそうした自由な制作を助けているものと思われる。

九州には、井上を含む「九州陶芸八人の会」[註1]というグループがある。世代や作風の違いを超えて展覧会を催し、個々の制作活動を刺激し合う意欲的なグループである。近く、九州以外の陶芸家を招いての展覧会も計画されている。九州では産地の活動の一方に、そうした個人作家たちの主体的な活動も精力的に思考し、陶芸ならではの装飾性を知的に構築していく作家の一人なのである。

井上は、そうした九州地方の意欲あふれる個人作家たちの内でも、とりわけ陶芸を客観的に思考し、陶芸ならではの装飾性を知的に構築していく作家の一人なのである。

▽「現代陶芸の華—西日本の作家を中心に—」二〇〇三年一月二五日〜三月一六日　茨城県陶芸美術館

註1‥石原祥嗣、井上俊一を中心に、太田秀隆、岩田圭介、大迫一輝、松尾潤、今泉雅登（現・十四代今右衛門）、田中右紀といった九州在住の作陶家集団。一九九五年最初のグループ展を開催。

# 深見陶治――息をのむフォルムの緊張感

空間に斬り込む鋭利な中空の形。先端は天を突き、刃物のように鋭いエッジを持つ面は下方に向かうにつれ、わずかな反りをこちらに向ける。一部の隙もないフォルムを形成する滑らかな面に、澄んだ青白磁の釉調がかすかな陰影を見せる。日本刀のごとき緊張感のある作品世界は、世界に深見陶治の名を知らしめた。作品《景Ⅱ》も、同じ型を使って作られたエディション違いが海外に収蔵されている。

深見は一九四七年生まれ。京都市工芸指導所専科に学び、当初は日展に出品。さらに国内外の展覧会で受賞を重ね、イタリアのファエンツァ国際陶芸展では審査員を務めている。国際的に最も知られる日本人陶芸家の一人であろう。

深見の実家は京都の泉涌寺で割烹食器を手掛ける窯元・陵泉陶苑。食器の世界では、例えば箸置きなどを作る際、充填鋳込みの手法が使われることがある。そうした元来量産の技法であった鋳込みの技法が、現代の陶芸家によってまったく次元の異なる鮮やかな造形表現の手段となった。深見陶治の「圧力鋳込み」。強圧によって、人の背丈ほどもある巨大な石膏型内部の隅々にまで泥漿が厳格に行き渡り、息をのむようなフォルムの緊張感が生まれるのである。

ただし鋳込みの採用に当たっては、この作家ならではの工夫がある。制作は半磁器による原型作りからスタートし、面とエッジを徹底的に研ぎ澄ます。その原型から石膏の外型を取り、型に磁器の泥漿を流し込む際、作家は強い圧力をかける。徹底した手仕事でありながら、最終的には手の跡を消す。そこには「味」や曖昧さを排除し、妥協を許さぬ作

《景Ⅱ》
高 181.0　幅 45.0　奥行 42.0cm
2000 年
岐阜県現代陶芸美術館蔵

家の強靭(きょうじん)な意志がある。
　自らの素材や技法にこだわり、そこから独創的な表現を生み出す日本陶芸の姿勢そのものを示すと同時に、セラミック・アーティストという在り方を真に体現している作家である。

# 板橋廣美──間接的手わざによる白きイメージの連鎖

## 非産地型 "集団活性" の現場から

板橋廣美は一九四八年三鷹生まれ、現在も三鷹で制作する東京の作家である。作家の工房の一角には、すでに一〇年以上作家が運営してきたウィンズ陶芸研究所が併設されている。月に一度研究会のような授業もあるが、いわゆる陶芸教室というよりも、日展や女流陶芸や朝日陶芸展、朝日現代クラフト展など、日本全国のさまざまな団体展や公募展で活躍する幅広い年代層の作家たちが集まり、それぞれ個別の仕事をしている。いわば作家たちの「制作現場」そのものである。究極的には孤独であるに違いない個人作家の制作という行為に、"集団活性"とでもいうべき相乗効果があり得るのは、陶芸制作に顕著な特徴といってよい。

かつて板橋が学んだやきものの産地・多治見にもそうした "集団活性" の状況が近年ますます著しいが [註1]、東京に戻って活動する板橋の身辺では、東京という非産地における "集団活性" の在り方が形成されてきている。例えば、ごく最近では、ある研究生が、片栗粉を使って抜け勾配ではないかたちを取り出すことのできる型を作れることを発見。そうした研究生らの新たな技法の発見から、自身も型を扱う板橋もまた刺激を受ける。素材や技術を介して産業と芸術、窯業史と芸術史が地続きの陶芸の世界ならではの "集団活性" は、産地のみならず、非産地でも個人作家たちの間に形成され得るのである。

二〇〇七年五月二四日、この活気ある板橋廣美の工房を訪ね取材した。二〇〇一年の「現代陶芸の精鋭──21世紀を開くやきものの手法とかたち」展、二〇〇六年の「日本陶芸100年の精華」展（いずれも茨城県陶芸美術館）などの作品集荷・返却の立ち会いや取材で、少なくともすでに五回程度はこの作家を訪問しているが、いつ訪ねても、現在制作中の作品や試作を間近に見ることができる。ウインズ陶芸研究所の集団活性の核となる存在は、やはり主宰者の板橋廣美自身なのである。

## 生い立ち──茶陶との出合い

現代陶芸を代表する作家としての板橋の作品展開に照らせば意外なことだが、板橋の陶芸の出発点はいわゆる茶陶である。一歳半で父親が他界してから、茶を嗜み、日本画を描く多彩な趣味人であった祖父の影響もあり、中学校の修学旅行で赤楽茶碗を、当時茶道を学び始めた姉への土産に買った。修学旅行の小遣いが一〇〇円であるという事情を知った店の主人は、三〇〇〇円のその茶碗を一〇〇円で譲ってくれたという。中学生のこの渋い趣味は、ことのほか家人の受けも良く、以後板橋は、大学は法学部に進みながら、新橋の陶芸教室に通い藤田徹也という講師に学び、工芸を扱う店を見て歩き、やきものの本を読み漁った。学園紛争の激しかった二年間は特にやきものに費やす時間を確保できたようだ。陶芸を始めて間もなく、茶碗を一〇〇個作った。焼成に一個一〇〇円取られる。一〇〇個で一〇万。それならばと、当時一一万円程の価格だったガス窯を買った。「陶芸家になろうなどと思った訳じゃないんです。たまたま眼にしたやきものの本に、「茶人は懐石料理ができるべき」とあれば、即座に魚屋に入り、魚のおろ

## クラフトの隆盛と多治見市陶磁器意匠研究所

し方を覚えた。その三年半程の間も、ずっとやきものを作り続けていたという。

「やきもの＝茶碗」であるかのような通念の中で制作していた板橋の陶芸観が変わるきっかけは、作家がしばしば訪れた「生活の木」という店で、伊藤慶二の作品と出会ったことである。板橋がやきものに夢中になり始めた七〇年代の日本陶芸界は、いわゆる前衛の第二世代が活躍する一方、実用陶磁器の領域では、いわばクラフト全盛といっていい活況を示していた。一九五六年に設立された日本デザイナー・クラフトマン協会は、一九六〇年、日本ニュークラフト展の名で第一回展を開催。一九七六年に日本クラフトデザイン協会と改称、社団法人化し、日本クラフト展を現在も開催している。伊藤慶二は、そうした日本のクラフトの動向における中心的役割を担った一人である。

伊藤が多治見市陶磁器意匠研究所（以下、意匠研）で講師をしていることを本で知った板橋は、一九七五年に同所に入所している。当時、意匠研はクラフト棟、インテリア棟などと建物が分かれ、クラフト棟には日根野作三によるクラフトの定義が手書きされて貼られていたという。いわく「手工を主とし近代感覚をもった現代の生活用具」であり、正確にはクラフトデザイン（C.D.）、つまり、インダストリアル・デザインと対置される「小規模といえども I.D. と同様産業基盤の上に立つもの」であった[註2]。

七〇年代はまた、陶磁デザイン系の公募展も盛んであり、板橋も七〇年代半ばに日本陶磁器デザインコンペティションなどで受賞を重ねている。地場産業の育成を担う意匠研が陶磁デザインに力を入れていたのは当然のこと

だが、一方で同所には、板橋が惹かれた伊藤をはじめ、熊倉順吉ら造形力、創造力に秀れた個性的な作家たちが講師を務めていた。板橋が入所して一年半程のち、中島晴美も同所の講師となっている。意匠研の授業だが、造形論を繰り返す一方、陶磁デザインの基本である石膏型成形を着実に身につけた。「地元の型屋さんの仕事を一日外から眺めているだけでも、ものすごく勉強になる」。表現としての陶芸を議論するかたわら、多治見という産地ならではの陶磁器の技術、製品として通用するレベルをクリアできる「完成度」を獲得していった。多治見の"産地力"は、表現者・板橋廣美にとって確かな血肉となっている。

## 展開する《白の連想》と間接的手わざ

従来、主に産地の量産技術であった鋳込み成形、型成形の技法が、芸術表現の手法として登場するのは、七〇年代の終わり頃のことであるが、板橋はその嚆矢の一人である。鋳込みによる"型の発想"は、板橋の初期を代表する風船を用いた膨らみのあるかたちをはじめ、次々に連鎖的展開を示してきた。一個の作品の制作において、素材と技術の関係の中にかたちやイメージを発見するというだけでなく、一つのかたちが次作のかたちを生むのである。陶芸制作に継続が欠かせないのは、技術レベルの向上だけにみられる鉄などイメージの展開、発見を相乗的に促すからである。黒陶やシャモット、今回の目黒陶芸館の作品中にもみられる鉄など異素材との組み合わせも、いわば白い磁器という素材や、技法の実験的探求が、直接、間接に招いたものであるといってよい。

兵庫陶芸美術館での展示、NIKIリゾートでの野外展示に続き、今回の目黒陶芸館個展のメイン作品となる

板橋廣美

《ASSOCIATION WITH WHITE》
高 152.5　幅 31.0　奥行 25.0cm
1996年
茨城県陶芸美術館蔵

《白の連想》(NIKIリゾートでは《森の精霊たち》)も、白い磁土という素材と、鋳込みの型成形の技法を存分に活かした表現世界である。

剥き出しの手跡を残さない、型ならではの無機質なフォルムと質感。手捻りや削りでは生みだしえない、一種オートマティックな形態感は鋳込みの型成形ならではのものである。その無機的な膨らみのあるかたちを二つずつ抱き合うように組み合わせることで、それは生きもののような有機性を獲得している。しかもそれが反復、量産され群生することで、無限の時空間を思わせる豊饒を示しているのである。

また、今回の新作となる薄い膨らみのある長方形のフォルムは、中央が焼成によりわずかにへたることで、やはり、無機的なものから有機的なものへの転位がみられる。いわばその転位の狭間をフォルムにとどめた作品といってもよい。それらは壁にかければ、壁を介して空間に揺らぎをもたらし、床や卓上に置かれれば、花生けやうつわにもなり得るものだ。用途を度外視して生まれるかたちから、用途を触発するかたちへの間を、板橋の作品は自由自在に行き来する。

板橋の作品がもつイメージの余白もまた、白い磁土という無垢な素材と、鋳込みという手わざの間接性に負っている。それは、クラフトや量産陶磁器の現場で学んだ作家こそが切り拓くことのできた表現であると同時に、この作家ならではの"新生モダン"の世界として構築されている。

換言すれば、東京で制作する作家らしい、秀れて都会的な世界である。その白いフォルムは、常に次の展開に向けて準備されてもいる。磁土のみならずシャモットという対照的な物質感をもつ素材もこの作家の作品世界を拡張していくであろう。板橋廣美の作品世界に、いわば陶芸の〝普遍的流動性〟をみるのである。

▽「板橋廣美展」二〇〇七年六月一七日〜二四日　ギャラリー目黒陶芸館

註1：外舘和子"産地力"の形成と活用」『新美術新聞』二〇〇七年六月一日。
註2：日根野作三『20cy後半の日本陶磁器クラフトデザインの記録』一九六九年、四頁。

# 前田正博――詩情のカラリスト

色絵磁器は十七世紀半ば頃、日本でもつくられるようになった。釉薬を掛けて本焼成したのち上絵具で絵付けし、七〇〇から八〇〇度程度で焼き付ける技法である。いわゆる柿右衛門様式や古九谷様式は伝統的色絵の代表的なものだが、現代の作家は新たな色絵磁器の世界を築きつつある。

前田正博は一九四八年、京都府久美浜町に生まれた。京都府は必ずしも「京都」ではない、と作家はいう。五条坂界隈や清水焼団地などの、いわゆるやきものの街「京都」とは異なり、兵庫との県境に位置する海に面した素朴な街である。

少年時代から絵を描くことを好んだ作家は東京藝術大学を受験。当初は絵画を志すが、絵で生計を立てることの難しさを思い、一九六九年、三浪の末、工芸科に入学した。陶芸専攻の一〇期生として、藤本能道(よしみち)、田村耕一、浅野陽といった藝大陶芸草創期の充実した教師陣に学ぶ機会を得ている。

当時の藝大は、すこぶる自由な雰囲気であったという。学生運動も盛んな七〇年代、授業らしき授業があったという記憶はない。一年に一回、何か作品を仕上げて提出すれば進級することができた。

東京藝大の陶磁器の伝統は、三浦小平二らが始めた陶磁器研究会に始まる。藤本能道の時代には、学内で師の制作を手伝うことが、いわば授業の一部であった。当時は上絵具に関する本も情報も少なく、学生たちはさまざまな上絵の色を酸化金属にガラス質の成分などを加えながら、一つ一つつくり出していった。いわゆる色絵の和絵具である。透明度があり、落ち着いた和風の色調だ。

色絵銀彩角鉢
高 12.0　径 36.5cm　2009 年
第 56 回日本伝統工芸展日本工芸会総裁賞

　教授の色伏せを手伝うか否かは、学生次第である。前田は「手伝わない方の学生」であった。もっぱら自分の制作に向かった。対教師に限らず、媚びるようなことが嫌いである。卒業制作が第二回日本陶芸展に、修了制作はその第三回個展や第二二回日本伝統工芸展に入選している。初個展は簡略化された小鳥やミミズクが、幾何学的に意匠化された背景の中に遊ぶ作品だ。青系統を主調に赤、黄、緑、萌黄、黒、金を効果的に配した明るく軽妙な色彩世界は、観る者の精神を解放する幻想性をもつ。すでにその初期から、師の写実的な色絵とは異なる世界観が示されていたのである。
　前田は作品の意匠を考えるための写生の類(たぐい)を一切しない。代わりに日頃からメモ帳を持ち歩いている。手のひらサイズの方眼紙状のメモ帳に思いつくとすぐに模様のようなものをちょこちょこと描く。このメモから直接作品に入っていく。作品世界は次第に具象的モティーフと抽象的構成が溶け合い、近年は、より幾何学的な傾向が強まっているが、定規は使わない。「いい加減にきっちりやる」ことで手仕事らしい几帳(きちょう)面(めん)さや温もりもでる。小さな作品であっても、マスキングや使用する色ごとに焼成する手間を少しも惜しまない。
　九〇年代初め、好奇心から使い始めた洋絵具は、伝統的な和絵具よりも直接的で明快な発色を得ることができ、フリーハンドの線で描く。「ラフスケッチ」はどこか楽しげだ。

## 前田正博

た。そこに手を掛けることでパステルのタッチにも似た独特の質感をもつ深い発色が生じることを日々の「実験」から体得していく。染織や版画で使われる刷毛で絵具を打つようにして独特のマティエールをつくる。当初七色程度あった色数は次第に五、六色へ、さらに近年は二、三色程度へと抑えられてきている。学生時代から作家は西洋の画家たちに憧れた。パウル・クレーにマーク・ロスコ。詩情を湛えたカラリスト前田の世界は、彼らの世界にも通じるものがある。

また、この作家の作品には「正面」がない。うつわという立体ならではのオール・オーバーな小宇宙は三六〇度に対応する。

前田正博は、伝統ある色絵磁器の世界に洋絵具による独自のマティエールを取り込み、深い詩情と幻想をやきものならではの質をもつ色彩によって構築してきた。二十一世紀の色絵を牽引する六本木在住の作家である。

# 杉浦康益―空間の変容と自然への帰依

一九七〇年代に現代美術界に普及したいわゆるインスタレーションの波は陶芸の世界にもやや遅れて現れたが、単体の弱さを補うための作品の羅列でなく、確かな意味をもたせて空間表現を展開していくことのできる作家の一人が杉浦康益である。

茨城県陶芸美術館の東側、無機質なアプローチに並ぶ《陶による岩の群》[註1]。作家が住まう神奈川県真鶴(まなづる)で産出する小松石から石膏型により写し取られたかたちの一つ一つは、実物以上に「岩」らしいにもかかわらず、その光景はどこか一種異様さをもって観る者に迫ってくる。昨日までなかったものが忽然(こつぜん)と現れたことで、見慣れた風景が一変したというせいもあろう。一九九一年の同シリーズのように、普通なら見過ごされてしまう廃車置き場に並んだ場合などはその効果は確かに強い。風景を変貌させつつ同時にありふれた風景の旗印となって無名の風景の存在をも主張する。インスタレーションという表現法が杉浦の作品ほど必然性のもとに展開されている作家はそう多くない。

しかし、岩があることが珍しくない自然の風景の中にあっても、杉浦の岩の群れはやはり"異様"である。それはいうまでもなく同じ形が同時に複数存在することの"異様"さである。自然界に岩や石は数あるが、どんなに似たような形であろうと、まったく同じフォルムのものは「自然」には二つとしてないからである。

型作りは、例えば量産陶器の世界ではごくありふれた手法である。そしてまた複数生まれることで、生産されるものの個性が次第に埋没していくことも常である。最初に作られた試作品の新鮮な「個性」が量産に成功する

杉浦康益

《陶による岩の群》
最大：高170.0、径45.0cmのピースを20点
2001年　撮影／尾見重治

ことでたちまち「ありきたり」な存在になってしまうことは多々ある。ところが杉浦の陶石は同時に二つあるいは四つと数が増えるほどその存在感が際立ってくる。

「それが石であっても、山であっても、海であってもよい。とにかく、それらに共通するであろう確かにある（存在感）ということを掴み取りたい」（杉浦康益『陶 Vol.1 杉浦康益』京都書院、一九九二年）。

杉浦は大いなる自然の中に密やかに存在していた無口なかたちを取り出し、型取りの手法によってその存在を主張する。自然界では匿名的ともいえるさまざまな存在の、いわば匿名性を増幅することで存在の真実を多くの人々に知らしめるのである。

一九九四年から始まった《陶の木立》のシリーズ［註2］は、型作りではなく手捻りによる〝量産〟である。板の上に粘土の棒を両手で捏ってつけ、もう一枚の板で、サンドイッチにするという作業を淡々と繰り返すことで木立が増殖成長していく。捏られた土は焼成中に戻ろうとする力が働き、上下のタタラが曲がることもあるようだ。陶石のシリーズが自然を外側から観るイメージであるとすれば、逆に木立のシリーズは例えば林や森の内側から外を眺めるイメージであるという。杉浦にとって土（陶）はかたちなき自然を抽出、形象化し、存在の真実を訴えるための最も素朴な手段なのである。

新作《陶石の花》には作家の自然への帰依が顕著に現れている。昨年、杉浦は本作品に先立ち、陶の岩の一部を破り、うつ

451

わのごとき内部空間を垣間見せる仕事を試みた。今回、破られた内部空間には自然の土が埋め込まれ、ひび割れた岩肌から植物が楚々と生え出ている。やきもののヒビの荒々しさが自然の岩肌の野生となって表現されている。本作品の陶石は人間社会における鉢植えの役割を果たしているのだが、いわば「鉢植え」の不自然（非自然）を杉浦流の「自然」にのっとって表現したかたちであるといえよう。

▽「現代陶芸の精鋭―21世紀を開くやきものの手法とかたち―」二〇〇一年四月二八日〜六月一七日　茨城県陶芸美術館

註1：本展出品の《陶による岩の群》は一九八九年横浜彫刻展・YOKOHAMA BIENNALE '89 が初出の分割可能なピースと一九九七年の個展が初出の一体のピースとの組み合わせによる。

註2：一九九四年国際現代陶芸展（愛知県陶磁資料館）出品時の作品タイトルは《「林間」有機空間》であった。

452

# 寺本守―うつわに踊る文様の旋律

寺本守は一九四九年、神奈川県平塚に生まれた。大手商社に勤める父は古美術にも関心があり、寺本家の食卓には唐津をはじめ、常に良い食器が並んでいた。作家が青年時代を過ごしたのは、クラフト運動盛んな六〇〜七〇年代。丸善にクラフト作家や陶磁デザイナーらのうつわが恰好よく並び、三浦勇、内田邦夫らが北欧デザインなどに刺激され、日本でも新感覚の実用陶磁器を目指していたのである。寺本は、当時そうした日本クラフトデザイン協会の作家たちが講師をしていた東京クラフトデザイン研究所に入所。成形、釉薬、焼成まで一通り陶磁器の基礎を学んでいる。

一九七四年、笠間の小林製陶に入り、手工のデザイン陶磁器製作を実践しようとしたが、デザイナーと職人による量産は、必ずしも上手くいかなかった。土ものの主体のこともあって、鋳込みなどの量産には向かず、製陶所の職人によって均質なものを安定的に生産することができなかったからである。少量〜中量なら個人のクラフトとして制作するほうが確実であると考え、寺本は自分で成形から焼成までをする陶芸家を志すようになった。翌年には九谷の松本佐一に弟子入りし、上絵職人六人、成形担当四人の大所帯の仕事場で、さまざまなタイプの成形を手掛ける一方、上絵を学んでいる。一年後、笠間に戻って独立し、一九八〇年には、馬を呉須と赤絵のみで軽妙に文様表現した大皿で第二七回日本伝統工芸展に初入選。群馬文様はその後、鳥文の食器などへと展開し、鳥文の鉢は食器のロングセラーとなっている。一方で茜彩、象嵌、彩泥などの作品に、次々に取り組んでいった。

《銀彩花器》
高 19.6　径 23.5cm　2013 年

その後、公募展への出品に興味が薄れ、九〇年代後半からは個展中心の制作をするが、二〇〇三年から日本伝統工芸展への出品を再開した。現在進行中のシリーズである銀彩を始めるのもその頃からである。器面全体に踊るその文様は、古代漢字学者・白川静の甲骨文字など草創期の漢字がヒントになった。呉須や色釉、上絵の赤や金を用いて、感覚本位に、筆で文字模様を走らせた上から、さらにラテックスを筆につけ、同様のリズムで文様を描いていく。銀をうつわ全体に伏せてラテックスを剥がすと下の金や呉須や色釉が部分的に覗き、線文様に新たな奥行きが生まれる。かつて抜き絵の材料であった蠟はエッジが甘くなりがちだが、ラテックスは筆の先端の筆触まで、文様をシャープに抜き取ることができる。第一筆目の勢いや間は、続く文様のどこか音楽的な旋律は、明らかに別次元の表現へと変換されている。軽やかな器体は白土から磁器へと変わったが、茫洋とした柔らかさをも持つ銀の質感は、土ものから入ったこの作家の志向するところでもあろう。有田焼のような硬質な磁器とは異なる、「どこかに土ものの雰囲気も残した磁器」である。

寺本の工房からは現在、優秀な若手も続々と育っている。寺本守は、笠間の陶芸の多様性を牽引する作家なのである。

# 十五代樂吉左衞門──作為と無作為のはざまに

足元が危ういまでに照度を落とした展示室。暗闇の中に充分な間を取りながら、一つ一つ、茶碗だけが浮かび上がる。計六七点。美術館という空間ならではの慄然とした非日常である。京都の陶家に生まれ、歴史もしきたりもある茶の湯の世界で、アーティストとしての自我を奮い立たせ、確立してきた十五代樂吉左衞門らしい演出である。

しかし本展の茶碗は、これまでの作家の緊迫感に満ちた茶陶とは異なる快活さがある。十五代の茶碗といえば、底から垂直に立ち上がり、口は鋭く切り取られ、しばしば黒く堅く高温で焼締められた気丈な茶碗であった。ところが本展の茶碗は、そうした気負いのようなものがない。

例えばリモージュの白土を使用した茶碗の、制作中にぐにゃりとゆがんだような、かすかないびつさ。砂混じりのざらざらとした土肌に、勢いに任せてかりたような低火度の釉薬の茶碗も「自然体」である。高台も、別に作って付けたり削り出したりする日本の伝統的なものではなく、茶碗をまだ柔らかいうちに叩き、盛り上がった中心をそのまま高台に。スペインの土を用いた茶碗の器面には、黄色い化粧土や青い釉薬でポップな模様が描かれる。ほとばしる釉薬、その隙間からのぞく土肌は、どこか喜々としている。

作家は二〇〇七年から毎夏、フランス南西部の村に滞在し、これらの茶碗を制作した。異国で初めて出会う素材や道具を作家は楽しんで試行錯誤した。樂家に伝わる土も釉薬も窯もない片田舎。陶芸家の友人アンドッシュ・プロデールの案内で入手。土、釉薬などすべては「すべては借り物」である環境が、作家を樂家四〇〇年の重

《Loubignac 茶碗》
高 11.6　径 16.0cm　2009 年
リモージュの白土　ガス窯　黄土化粧

圧から解き放つ。
しかし、本来陶芸とは土や火の力を「借りて」表現する世界である。いかなる陶芸家も、すべてを制御する神ではありえない。期せずして出会った外国の土や釉薬に自己をゆだね、託すことで表現する。フランスでの制作を通して、作家が陶芸家本来の姿に気づいたならば、本展は今後の京都における作陶の新たな出発点にもなるだろう。

▽「吉左衞門 X Loubignac の空の下で　樂吉左衞門 フランスでの作陶 ―友人アンドッシュ・プローデルと共に」二〇一〇年九月四日〜二〇一一年三月二二日　佐川美術館

# 猪飼護の土瓶と急須——生活観をかたちに

土瓶や急須は、かつて我々の日常生活に欠くことのできない存在であった。ペットボトルや缶入りの茶が自動販売機とともに日本中に普及した今日では存在感が薄れつつあるかもしれないが、ある世代以上ならば、急須のない家は想像しにくい。そして、あまりにも身近であるがゆえに、我々は急須や土瓶の形態や雰囲気に特別注意を払うことなく過ごしがちかもしれない。しかし、日本の陶芸家の中には、そうした極めて日常的なやきものに愛情を注ぎ、姿かたちにこだわり、制作し続けている作家たちがいる。常滑で制作する猪飼護もその一人である。

## 常滑に生まれて——三代山田常山に学ぶ

猪飼護は一九五〇年、愛知県常滑市に生まれた。現在も常滑市の栄町に住まいと仕事場を持つ。近所には、かつて猪飼の父ら窯元が八軒ほどで共同運営していた登窯が［註1］あり、やきもの関係の家が軒を連ねる、いかにも産地の風景が残る地域である。常滑と言えば、中世には甕や壺を生産して六古窯の一つに数えられ、明治期には土管やタイルなど建築材で知られる。急須などの茶器が作られるようになったのは江戸時代のことである。

猪飼の祖父は、陶器商をしていた本家から分かれて作り手となり、陶胎漆器や急須などを手掛け、猪飼の父も生地を運んだり磨いたりという父の手伝いをして過ごしたという。少年時代の猪飼は、その跡を継いだ。主要な作陶技術の基礎は常滑の高等学校の窯業科で学んだ。図面を描き、石膏の型取りを覚え、クラブ活動で轆轤に触

れた。かたちをデザインするということも、この頃学習したと作家は回想する。

その頃、前述の共同窯を近隣の陶芸家も利用しにくくることがあった。三代山田常山もその一人である。そのような縁で猪飼は一九六九年に常山に入門する。薄作りの引き締まった急須作りを、師は手本を示しながら教えてくれたという。三年余りの弟子時代に常山から学んだことは、技術以上に「物を作る姿勢のようなこと」[註2]。「制作に対する厳しさ」が最も強く猪飼の印象に残っているようだ。三代常山は、いわゆる人間国宝の内でも独特の位置を占める。白磁や色絵磁器といった陶芸の一技法ではなく、「常滑焼（急須）」で重要無形文化財保持者に認定されるほど、急須という機能、器種に最もその力を示した作家である。壺や花入なども制作したが、急須にみせたかたちの多様性や発色・質感の豊かさは抜きんでている。猪飼もまた、常山のように、ある機能や器種にこだわり、そこで最大の表現力を発揮するという陶芸家の在り方を受け継いでいるともいえよう。

山田常山から独立して間もなく、猪飼はさまざまな食器とともに、土瓶や急須を制作している。土瓶は直接火にもかけられるという薬缶に似た機能も持つものとして急須と区別されるが、猪飼の土瓶はむしろ急須を大きくし、持ち手を上部に別途つけたというような、つまりやや大きい急須といった雰囲気のものである。猪飼のものなら、煎茶を急須で、番茶やほうじ茶は土瓶でたっぷりと入れる、という使い方にふさわしい。

それらを作る土は、地元・知多半島の土のほか、信楽土から石や砂を取り除いたものを使う。現在の穴窯は三基目。最初に築いた窯は二年程使用、二基目は数年間使用し、現在の三基目は二五年以上使っている。焼成についても徐々に学んでいったという。三メートルほどの長さの現在の窯を二日間弱かけて一二〇〇度から一二五〇度で焚く。手前は高温、奥は一〇〇度以上温度が低く、それに合わせたものを置く。薪は備前や萩でみられる赤松などではなく、製材所から端材を譲ってもらう。薄く長い、一見「薪」とは思えぬ「板材」である。海に近い

458

## 作家自身の生活観に基づく注器

三代常山の片腕ともいうべき誠実な弟子を務めた猪飼だが、その急須や土瓶のフォルムには師匠の影はほとんど見当たらない。優秀な弟子ほど独立後、身体に叩き込まれた師のかたちから抜け出すのが困難と思われるが、猪飼の土瓶や急須は速やかに師の影響から脱している。強いて言えば、急須の方が、土瓶よりも薄く、小ぶりになるため、土瓶よりは師匠のものに近づくが、常山風にはしない。猪飼の土瓶や急須の傾向は大きく三つある。ふっくらと丸みのあるタイプ、肩がやや張ったタイプ、そして胴長のタイプ。いずれも、大らかで洗練されたラインである。土ものではあるが、作為的に手跡を残すことはせず、表面をニュートラルに整える。常滑伝統のいわゆる朱泥（しゅでい）の急須ほどには強く磨き込まない、土の風合いを殺さぬ程度の磨き加減である。ボディ側面のなだらかなラインに合わせ、フラットにして大らかさをキープしている。底は抑揚をつけず、フラットな形状にする。つまみもつけず、手でサイドを挟んで持ち上げるという作りの蓋である。こうしたかたちの方向を決定していく決め手は、作家によれば「自分なりの生活観を持つこと」。つまみはボディから来る熱さを和らげる機能を持つが、「手で触れられないほど熱いものは飲まない」と作家は言う。「それよりもしっかりと蓋をつかめる方が仕草としても安定している」。猪飼流のいわ

手との会話にまでも良い影響を与えるであろう。それが猪飼護の"生活感"であり"生活観"なのである。

猪飼の注器にみる、こうした"生活観的機能主義"のうち、唯一、師・山田常山の影響と思われる部分が、一カ所ある。外観からは分からぬそれは、内部の茶濾し部分である。通常、急須のパーツは五つからなる。ボディ、取手、注口、蓋、そして無数に穴を開け、丸みを帯びた茶濾し部分。それらを接合して一つの急須ができ上がるのだが、猪飼はボディの一部、注口が取り付けられる部分に直接穴を開けて「茶濾し」とする。つまり、別パーツでつける出っ張りはなく、ボディの一部にそのまま穴がいくつか開いているという状態である。フラットな分、茶葉が貼りつきやすく詰まりやすいと思われるかもしれないが、茶を入れる際には急ぐことなかれ。ゆったりと茶葉が沈むのを待ち、その後、茶を注げば、詰まることもなく、かつ美味しい茶が飲める、というのが猪飼の論理である。実は、山田常山もある時期から茶漉しをボディの一部としたものが多い。常山が茶漉しを簡略化した経緯は定かでないが、制作に厳しかった作家ゆえ、常山なりの"生活の論理"があったのであろう。

《土瓶》
各：高 20.0　幅 15.0　奥行 12.0cm
（取手含む）
2012 年

ば"機能主義デザイン"である。猪飼のカップに、底が平らで、取手をつけない、コーヒーカップと湯呑の中間のようなデザインがあるが、これも同様の論理による。確かに取手があることで、持ち上げる際、煩わしさを感じるティーカップも世の中には少なくない。湯呑を取り上げるようにリラックスして持つ安定感は、ともに茶を飲む相

460

## 生活陶磁器に表れる思想のかたち

猪飼は、常山の弟子時代には東海伝統工芸展なども発表の場としていたが、独立後は飲食店などとの関係を築き、制作している。陶芸には思想がない、などと言われることがあるが、実は陶芸の中でも機能的なものほど、作り手に確たる思想や意志が必要である。かたちのサンプルがすでに数多ある実用陶磁器の世界は、簡単に通念的形態や姿かたちに陥ってしまいがちだ。あるいは、使い手に要求されるがままに、作者の個が消滅していきかねない。受け手の立場に立つことも時に必要だが、かたちとしてものを作るのであれば、提案の姿勢がなくてはならない。実用的な陶磁器がもつ機能を、作者自身が自らの思想や哲学をもって陶磁器のかたちの中に昇華していくこと。猪飼の注器には、作家が現代という時代の中で獲得した〝生活観〟が反映されている。それは流行やスタイルとしてのクラフトではなく、山田常山のような陶芸家や優れた陶磁デザイナーらにも共通する、〝作家の実用陶磁器〟の重要な条件でもあろう。

その姿かたちの中に思想が見える土瓶や急須。それが猪飼護の目指すやきものである。

▽「猪飼護展」二〇一二年一二月九日〜一六日　ギャラリー目黒陶芸館

註1‥「明治期に作られた登窯。修理しながら昭和の半ばまで使用され、現在は有形文化財として常滑市が管理する。

註2‥猪飼護への筆者インタビュー、二〇一二年九月三日、於・常滑市の猪飼護宅。以下、作家の言葉はこれによる。

# 隠﨑隆一──攻めの備前焼

「備前焼」の歴史はおよそ八〇〇年。備前の土と焼成法におけるやきものは、日常のうつわから表現としての備前焼まで、今日、実に多様である。なかでも、隠﨑隆一は他県から備前に移り住み、備前の素材や技術を基本に、新たな表現の可能性を示してきた代表的な作家である。

隠﨑隆一は一九五〇年、長崎県の五島列島の南端、椛島（かばしま）に生まれた。高校まで長崎県内で過ごした後、大阪芸術大学に入学。デザインを専攻し、卒業後はデザイン会社に就職している。しかし、グラフィックデザイナーという仕事には、常にクライアントがおり、会社の方針がある。クリエイターとして、自身の考え方やアイディア、意匠を主張するよりも、組織の一員としての役割が期待される。自分で自分が創るものを決定したいと考えていたとき、学生時代から友人としばしば訪れていた備前の陶芸への思いが高まっていった。

二四歳のとき、デザイン会社を退職。岡山県の窯業指導所に通って基礎から学び、二年目に、当時、弟子を探していた備前の陶芸家・伊勢﨑淳（じゅん）に出会い、弟子入りを勧められる。後に重要無形文化財「備前焼」保持者となる伊勢﨑は、一目で隠﨑の才能と可能性を見抜いたのである。当初は「作家」などになれるかどうか、自分のすべきことがやきものなのかどうか、確信はなかったという。しかし三年ほど修業した頃には作家への意識が明確になり、三五歳で独立。岡山県南部の長船（おさふね）町（現・瀬戸内市）に工房を築き、現在に至っている。

隠﨑隆一

《双》
高 26.0　幅 109.0　奥行 22.0cm　2010 年

轆轤挽きの形態からの変形、あるいはスタートに石膏型を使って手捻りで展開するかたち、またはタタラをベースに成形するものなど、隠﨑のフォルムは実に多様である。いわゆる土味を活かした壺や、桃山以来の茶陶に類する古備前風の形態ではなく、現代のデザイン感覚あふれる斬新なかたちに精力的に取り組んできた。備前の「外」から来た作家ゆえ、家に代々伝わる土のストックがあるわけではない。作家が入手できる土は、必ずしも良質とはいえない。「土味」だけでは見せにくい素材を最大限魅力的に見せるため、形態のエッジを明確に出し、肌には全体にスクラッチを施すなど、作為を全面に出す方向へ、自然と向かっていった。

《双》は、伊部と寒風の混合土を使用。石膏型で舟底のようなかたちをつくった後、手捻りで砲弾型に綴じたものに、羽のようなかたちをつけて切り込みを入れたもの。明快なアウトラインやスクラッチ跡をつけて乾燥した後、周到に焼成効果を読み込んで窯詰めをする。窯内部での位置、焚き方によって発色や質感にも作家の意図を隅々まで反映させる。窯の横壁に添うように置き、別の作品を傍に置いて白い抜けをポイントとした。作家の作品に「窯任せ」などあり得ない。作家自身の考え方や美意識をどう反映させるか。成形から焼成まで、一回ごとに長大な勝負がある。"攻めの備前焼"に挑み続ける作家である。

# 中尾恭純──線と面のハーモニー

 九州の有田は日本における磁器発祥の地。良質の陶石が採れたこともあり、十七世紀初頭の一六一〇年代から磁器が焼かれ、染付、色絵、金襴手様式など多彩な展開をみせてきた。今日その表現内容により、有田ではおよそ三種の磁土を使い分けるという。大産地ならではの地域内分業や工房内分業も発達したが、戦後はそうした分業を担う優れた職人の中から個人作家として活躍する作家が続々と登場。中尾恭純はその代表的な一人である。
 中尾恭純は一九五〇年、佐賀県西松浦郡有田町桑古場に生まれた。家では遅くとも祖父の時代には窯道具である匣鉢をつくっていた。当時、桑古場地区には、匣鉢を作る家が四軒あったという。近くで耐火粘土の赤土が採れたことが理由の一つであろう。
 一九七一年二一歳のとき、中尾も有田窯業高等学校窯業科を卒業後は家業の匣鉢製造を手伝っている。ここで五年間ひたすら轆轤を学んだ。当時は蹴轆轤が主流である。
 当時、試験場で指導していたのは、現在の重要無形文化財「白磁」保持者・井上萬二である。同試験場では釉薬や絵付の授業もあったが、「いい形をつくればそれが絵になる」と井上に教えられたという。一方、家では生活のため陶土で安価なぐい呑や丼をつくった。が、師・井上に「今、磁器に戻らんと戻れなくなる」と言われ、磁器制作に本格的に取り組んでいった。
 一九七五年、第二二回日本伝統工芸展に《白磁深鉢》で初入選。その後、繊細な線彫りを施した白磁を出品していくが、八〇年代の初め、同展で「有田は白磁ばかり」との批判も出ていた。中尾は批判されると奮起するタ

中尾恭純

《線象嵌面取花生》
高 55.0　径 23.0cm　2010 年
第 28 回西日本陶芸美術展大賞

イプである。一九八四年には、器面に刃物で点を刻み、そこに面相筆で黒呉須を入れ、竹や布など柔らかいもので磨くという「点刻象嵌」で流麗な文様を磁器にまとわせ、うつわのかたちとともに模様にも意識的になっていった。八〇年代後半になると「点」ではなく「線」を刻んで呉須を入れ、比較的フラットな文様を形態の緩急に沿って展開。カッターで破綻なく刻まれた模様は、早くも端正な美しさを示している。一九九六年からは四方襷文のような線の集積による菱形などが連続する幾何学パターンが現れ、面取りしたうつわのかたちとの関係も生まれていく。

中尾の幾何学的意匠は、極細の「線」の組み合わせで「面」を築いていく仕事である。最初は軽く入れ、すうっと深く引く。その感覚をそろえることが重要だ。線の組み合わせとバランス、そこに彩色象嵌する呉須の濃淡によって、模様にリズムと奥行きが生まれる。模様の基本単位が「線」であるため、オール・オーバーな文様であっても、磁胎の白い美しさを損なうことがない。清新な呉須の青さは、地の白との爽やかなハーモニーを奏でている。それは白磁の魅力をも充分に知っている有田の作家・中尾恭純ならではの表現である。

# 中島晴美作品にみる現代陶芸の国際性

## 中島晴美の現在──その国際的評価の高まり

一九五〇年生まれの中島晴美は今年五二歳[註1]。多治見市陶磁器意匠研究所（以下、意研）で後進の指導にあたる一方[註2]、ことに近年の作家としての活躍振りには目覚ましいものがある。

二〇〇〇年には滋賀県立陶芸の森創作研修館のアーティスト・イン・レジデンスに招聘され、灰釉の大作[註3]を制作、二〇〇一年には茨城県陶芸美術館の「現代陶芸の精鋭」展で新作を発表している。海外での活動にも積極的で、二〇〇一年一二月から二〇〇二年三月にかけてオランダのヨーロピアン・セラミック・ワークセンター（EKWC）に招聘されて初めての磁器に挑み、その成果はベルギーのギャラリー・セントラム・フッド・ウエルクにおける個展で公開、さらに同国のクノック・カルチャー・センターにおけるグループ展でも紹介される予定である。また、マレーシア、インドネシアにおける現代日本工芸展（国際交流基金主催）での反響や、ドイツのダイヒトアハーレン・ハンブルクにおける企画展への出品と、作品に対する評価は充分に国際レベルに達してきた。

この作家が海外でリーダーシップをとることのできる陶芸家であることは、オランダEKWCにおける三カ月の滞在制作の様子を見ても充分理解されよう[註4]。本稿では、中島の作品が海外でも注目される理由の一端を明らかにしてみたい。

# 中島晴美の「セラミック・スカラプチャー（陶の造形）」——あるベルギー人との対話から

二〇〇二年三月三日、日本の現代陶芸を欧州で紹介していきたいというベルギーの画廊の女性と興味深い対話を行った[註5]。彼女は現代の陶造形を、「産業陶器は別として」という前提で、①器、②オブジェ風の器③セラミック・スカラプチャー、④セラミック・スカラプチャー・メイド・オブ・クレイの四種からなるとし、①から③までが陶芸の範疇であり、④はその外側、つまり土でできてはいるが陶芸ではない造形であると説明したのである。

ここで筆者の関心は二つある。一つはセラミック・スカラプチャーとスカラプチャー・メイド・オブ・クレイを彼女が区別していることである。ここで彼女の言う「セラミック・スカラプチャー」を安易に「陶彫」などと直訳してはならない。この「セラミック・スカラプチャー」はいわば日本の陶芸的な造形、日本でしばしば「オブジェ」といわれる陶芸に相当する。土の造形を、陶芸的なものとそうでないものとに分けて認識している点は、日本の近年の陶芸造形論[註6]にも通ずるところがあろう。さらに興味を引いた点は、③「セラミック・スカラプチャー」と④「スカラプチャー・メイド・オブ・クレイ」の区別の基準である。彼女によれば、③は「スキン」つまり、肌や表面が重要であり、一方④は③に比べて「肌」の重要性は低く、「フォルム」そのものが問題なのだと説明した。彼女が英語のネイティヴじゃなくヨーロッパ人であることを考慮すれば、「スキン」とは多分に比喩的な言い回しであることも考えられる。普通は「サーフェス（表面）」というところを、「質感や触覚的要素も含め、いわば日本語でいう「肌合い」に近い使い方で比喩的に言ったのであろう。

それにしても、彼女の言葉を参考にすると、日本の造形性豊かな陶芸、例えば深見陶治や井上雅之の作品が欧

米でしばしば「セラミック・スカラプチャー」として紹介されるのは、それらが必ずしも日本で言う狭義の「彫刻」として理解されているからではなく、陶芸的な造形ないし造形的な陶芸、少なくとも陶芸の範疇で認識されたうえで「スカラプチャー」と表現されている場合もありえるということが分かる。もちろん、彼女の言葉の使い方によって「セラミック・スカラプチャー」の意味を一般化することはできず、文脈によっては「セラミック・スカラプチャー」が別な意味やニュアンスで使われることはあり得るが、常にスカラプチャー＝（素材にこだわらない狭義の）彫刻であるとは限らないということは押さえておく必要があろう。あるいは「スカラプチャー」が日本で言う広義の「彫刻」＝「立体造形」全般に近い意味で使われることが多いということもある。この辺りの言葉のズレについては、ヨーロッパの評論を読む際に、注意すべきである。

では中島作品は、①から④のいずれに当たると思うのかと彼女に尋ねたところ、③の「セラミック・スカラプチャー（陶芸造形、と訳しておく）」であるという。つまりこのベルギー人は、中島の造形を彫刻や他の造形としてではなく、彼女なりに〝陶芸らしさ〟を見出したうえで評価しているのである。

ただし、彼女の言う「陶芸らしさ」の基準、つまり「肌」か「かたち」かというポイントは、やや雑ぱくであることも否めない。なぜなら、陶芸のみならず彫刻をはじめあらゆる造形において（絵画など平面さえも含む）、「肌」は重要な要素であるからだ。例えば、マティエール（絵肌）というものが絵画の要素としてごく一般的に取り上げられ、あるいはまた九〇年代半ばにブロンズ彫刻の表面の仕上げや色の問題にかかわる美術館学芸員のワーキング・グループが形成されるなど、彫刻においても表面の重要性が改めて認識されつつある。彫刻などに比べ、肌がかたちより重要だから陶芸であるというのではなく、肌がかたちと最も緊密に不可分に成立する造形であるという意味で陶芸的なのである、と考える方が妥当であろう。

468

## 紐作りの磁器の意味

陶芸は、可塑的な土を重力に逆らって立ち上げ、最終的にそれを焼成するという特性上、土を〝側〟で立ち上げるという原則がある。フォルムの形成に対する側面、つまり土の壁の厚みや内容、それらとフォルムやサイズとの関係を常に検討しながらつくらねばならないのである。彫刻が芯の造形、ムクの量塊で発想するのに対し、陶芸が空を孕んだ側の造形であるという構造上の基本的性格とはそのような意味である。

この陶芸的な造形において、「紐作りの磁器」は、どのような意味をもつのであろうか。従来、陶土で成形し白化粧していたものを、白い磁土で直接成形し始めたものである。生地そのものをより直接的な色彩要素とするようになったのである。文字通り「化粧」を止めて、「素肌」で勝負する方向への転換である。

・陶土よりもへたりやすく、切れやすい磁土を立ち上げていくため、中島は磁土にトイレットペーパーとグラスファイバー、及び磁器粉二〇パーセントを混ぜ、それまで横に積み上げていたものを縦に積み上げていった。「縦に」とは作家によれば、成形中の作品を上から見て土壁が五層ほどに重なって見えるような積み方であるという。つまり立ち上げていく土の生理や厚みを吟味しながらの〝側〟の構築である。

陶の造形は、立体としての嵩を大きくしていくだけでなく、それを支える〝側〟の厚み、すなわち土や釉薬の厚みにも配慮して築いていく。陶芸の場合、このバランスを取りながら進めなければ土は立ち上がらず焼成に至ることができない。磁土成形は中島の新たな「苦闘」の始まりであった。

作家によれば、日本で入手できる磁土の種類はオランダに比べ少ないという。今回、目黒陶芸館に並ぶ《苦闘する形態》の内の新作も、EKWCで使用したものよりも目の細かい日本の磁土と格闘した作品である。それらは、「ウニウニ」「ヌタヌタ」「ポョンポョン」といった作家自身の感覚的なリズム感ある言葉のイメージに沿って土を立ち上げる中島の手法に、磁土ならではの伸びやかさ、軽やかさが加わり、"連続と変容の造形" としての形態感が一層リアルに示されるようになった。

また、磁土本来の微かな透明感を帯びた濁りのない白さそのものが表面の地色に直結することで、水玉のブルーとのコントラストを一層際立たせている[註7]。結果、中島作品の最大の魅力である生き生きとした躍動感やムーブマン、あたかも細胞が増殖、拡大、成長するような生命感はひときわ高められている。中島の陶芸は、素材、手法、表現内容が限りなく合致した構造的な美しさへと向かっているのである。

## 水玉再考

陶芸造形の "側(がわ)" における最も外側、つまり表面の問題について、もう少し詳細に検討しよう。ベルギーの彼女が言う「肌」と最も直接関係する部分でもある。海外では、陶芸に限らずしばしば派手なもの、目立つものが好まれる傾向がある。確かに中島作品は、快活なフォルムと併せ、白地にブルーの水玉が存在感を強調する。しかしそれは単なる派手さや奇を衒(てら)った類(たぐい)のインパクトではない。中島作品に対する「プラスティックのような」とか「ポップ・アート風の」といった批評は、それこそ皮相的と言わざるを得ない。中島作品における水玉の登場は、一九八七年頃のことである。陶土に白化粧、水玉の歴史を振り返ってみよう。

中島晴美

《不条理を開示する形態-1501》
高 87.5　幅 60.0　奥行 42.0cm　2015年

施釉本焼成の後、転写紙の水玉をピンセットで一枚ずつ貼っていく。再度焼成すると呉須部分が沈み込み、順序の上では「上絵」であるにもかかわらず「下絵」のような効果をもたらし、フォルムとの一体感が強調される。いわゆるイングレーズという技法である。当初はピンクや白との色彩バランスから黒に発色するドットの転写紙を使用していた。カバンなどをモティーフとした頃の作品がそれである。

しかし、黒はイングレーズの効果（沈み込んで見える一体感）が乏しかったという。が、中島の青い水玉は、陶芸ならではのフォルムを追求する中で、またイングレーズ技法の効果を検討する中で、次第に中島の造形と一体化していった。"白地にブルー" が拡大成長するバイオモルフィックなイメージを増強し、そのイメージがさらに、膨らみに沿った水玉サイズの変化を生じさせた。つまり、中島の水玉は、素材、技法、プロセスとのインタラクティブな関係の中で発見され確立していった確固たる造形要素なのである。パターンとしての水玉、慣習的な具象のやきものを超えた、中島の独創的な表現としての自律した陶芸がそこにある。ちなみに焼成前の水玉は、オーバーコートの黄が被り「グリーン」に見える。作家の周辺の人々は眼にしていようが、筆者の主観を差し引いても、中島の作品にグリーンはしっくりこない。作品はいかにも未完というふうにみえる。こ

の段階ではまだ、中島のドットになっていないのである。フォルムとの一体感の乏しさに加え、生命形態的なイメージに必ずしもそぐわないからである。焼成して水玉の呉須が沈み込み、かたちと一体となったヴィヴィッドなブルーになって初めて、動勢と活力に満ちた中島固有の水玉造形となる。また、黒いドットの頃は転写紙そのものを作家自身で制作していたが、フォルムの膨らみに合わせ青いドットのサイズをつける頃から、業者に特注した転写紙を使用するようになった。そのことで膨大な水玉を必要なだけフォルムに応じて自在に使用することができ、また、水玉の各サイズそれぞれの規格化が一種のオートマティズムを生み、作品の動的なフォルムを一層明快で力強いものにしている。

転写紙を用いたイングレーズという手法は、中島が勤務する意匠研を中心に美濃地方で一九六九年頃に普及し始めたものだ[註8]。産地の力を個人の純粋な自己表現へと展開する在り方（もちろんその逆もある）は、日本の陶芸の強みでもある。

中島が意匠研に勤務することとなったのは、熊倉順吉の薦めによるという。「オブジェをつくるなら、食べることはきちっと確保」し、「公務員は（略）遅刻だけはするな」[註9]という熊倉の助言は、単に生活の保障だけを意図したものではなかろう。熊倉はほかでもない「多治見市陶磁器意匠研究所」という美濃の陶磁器現場の要ともいえる勤務先をわざわざ指定しているのである。そうした産地や産業のかかわりが、陶芸の個人作家にとって制作の上でも意味を持つことを熊倉が経験的に知っていたことは充分に推測できる。熊倉自身、信楽の窯業試験場でデザイン指導に携わるなど、産地や産業と密接にかかわりつつ、一方で強烈な「個」的表現を展開した作家であるからだ。また、中島作品に影響を与えたもう一人の重要な陶芸家に、大阪芸術大学で師事した柳原陸夫がいる。中島の述懐によれば、熊倉の場合と同様、作品についての「具体

472

## おわりに

中島晴美は、産地の力をはじめ日本陶芸の背景を最も建設的に活かし、純粋な自己表現としての陶芸的な造形を確立している作家の一人である。その作品は、例えば侘び、寂び、禅のイメージといった、ともすればステレオタイプの「日本的」資質によるものではなく、むしろそれらと対極に近い、生命肯定的なオプティミズムに満ちたものである。前者が"陰"であり"静"を示すならば、中島の作品は"陽"であり"動"である。そこにはやきものとは何かを追求し続ける粘りと活力、単なる派手さを求めるのではない中島の思想がある。この作家は、日本の陶芸の底力を自身の創造性へと変換することで、冒頭のような国際的評価を得るに至っているのである。逆に言えば、日本の陶芸とは、中島晴美によって、新しい日本人像を世界に発信しつつあるといってもよい。中島晴美は、その堂々たる陶芸的な造形によって、今のような可能性を大いに秘めたジャンルであるということだ。

的な」指導は何一つなかったが、「やきものであること」の意味、及び「模倣で終わらないこと」の二点については、終始考えさせられたという[註10]。柳原のこのような考え方は、大阪芸大で学ぶ若手たちに脈々と伝えられているが、中島の水玉造形はその柳原の陶芸観[註11]を最も正当に実現しているものの一つでもある。さらに、やはり大阪芸大で教えていた林康夫の特に七〇年代の作品には大いに憧れ、影響を受けたという。中島は林のバイオモルフィックな表現を拡張し、独自の展開を成し得た作家でもある。

中島の作品の背後には、そうしたやきもの大国日本の地盤を背景とする優れた陶芸家たちの歴史的な知恵の継承も潜んでいる。中島の水玉は、極めて陶芸的な文脈の中で自身の独創性へと変換されてきたものなのである。

▽「開館十周年記念 中島晴美展―苦闘する形態への軌跡―」二〇〇二年九月一五日〜一〇月一四日 ギャラリー目黒陶芸館

後も「苦闘」を続けていくに相違ない。

註1：二〇〇二年当時。
註2：二〇〇三年より愛知教育大学教授、二〇一六年より多治見市陶磁器意匠研究所所長。
註3：中島の師の一人、熊倉順吉の作品にみられる黄伊羅保風を意識して制作したという。
註4：外舘和子「オランダの陶芸事情」『陶説』二〇〇二年六月。
註5：ベルギーのギャラリー・セントラム・フッド・ウエルクにおけるオーナーのタニア・ドゥ・ブルイケール女史への筆者インタビュー、二〇〇二年三月三日。
註6：外舘和子「美術としての陶芸―あるいは陶芸という造形」『現代陶芸の精鋭』茨城県陶芸美術館、二〇〇一年参照。ただし、この拙稿中「美術」とは個人作家の表現としての視覚芸術を指す。
註7：EKWCではへたりを回避するため酸化焼成し、地はアイボリーがかった白であったが、目黒陶芸館に並ぶ新作は還元焼成により青みがかった白地となっている。
註8：『多治見市史』ぎょうせい、一九八七年、『平成一二年度業務報告』多治見市意匠研究所、二〇〇〇年。
註9：中島晴美インタビュー『手の仕事』四、一九九四年。
註10：中島晴美への筆者インタビュー、於・岐阜県恵那市中島晴美宅、二〇〇二年八月三日（京都国立近代美術館）二〇〇二年七月二六日。
註11：柳原陸夫による講演会「アメリカ現代陶芸を語る」で、柳原はやきものの色について、アメリカ陶芸などにしばしば見られるペイントによる着色と、焼成による質的変化を伴った陶芸ならではの色との違いを明確に意識していることなどを述べている。

474

# 奈良千秋―微温の白磁

日本には世界に比類のない豊かな食器の文化、用のうつわの拡がりがある。さまざまな材質や形状、価格まで含めバラエティに富んだうつわは、それらがつくり出されるシステムの多様さにも関係している。大まかに言えば、①デザイナーと工場がつくる大量生産向きのもの、②中量生産向きの工房プロダクト、③作家が一人で少量生産する陶磁器、④量産を特別視野に入れない、表現主体の実用のうつわ、そして⑤民芸のような職人がつくる実用陶磁器の五種である。

奈良千秋は、西洋に比べ日本に顕著な③や④のうつわを担う代表的な作家の一人である。奈良千秋は一九五〇年、秋田県に生まれた。子供の頃は土器のかけらや鏃（やじり）などを拾い集めて遊び、母親に連れられて骨董屋を巡った。木工の盛んな秋田で工業高校の工芸科に学び、家具の製作やガラスの加工など、さまざまな素材を扱う技術を学んでいる。

卒業後、加藤唐九郎に学んだ秋田の知り合いの紹介で、愛知県窯業訓練校に入校。瀬戸という産地そのものに学び、その後、徳島県の大谷焼の窯元でも修業している。徳島県にいた頃、仕事の合間に磁器土で小物などをつくり始め、四年後には石川県の九谷青窯に勤務、主戦力として染付の食器を制作するようになった。

一九七七年には東京で独立。色絵や金銀彩など自身の作風を奈良が模索する。しかし染付だとどうしても「九谷青窯」になってしまう。無理もない。「九谷青窯」の染付は奈良が手掛けていたのである。試行錯誤の末、磁器の白さそのものを活かす白磁が中心となっていった。「九谷青窯」の職人から、個人作家・奈良千秋への転身

《白磁八角盤》
高 6.5　径 20.0cm　2008 年

　成形に関し奈良は極めて慎重である。タタラを使う際、四方のものなら四五度でカットして合わせる。六角のものなら三〇度。磁器土のタタラをただL字にあててつけるだけでは、焼成後、余計な線が出てしまうからだ。うつわの種類により、轆轤成形も行う。程よいボリューム感のあるうつわに、端正な鎬が心地よいリズムを生む。
　日本人は食器を手に持って使用するということを作家は常に意識し、うつわのサイズにも徹底してこだわる。「湯呑に取手をつければコーヒーカップになるわけではない」と奈良はいう。
　そのようなフォルムへの厳しさにもかかわらず、この作家の白磁はあくまでも柔らかい。
　例えば人が心地よさを感じる「音」に、それと気づかぬ「f分の1の揺らぎ」が存在するように、奈良の白磁にも、いわば言葉にしがたい微かな揺らぎを示す形態感がある。西洋のブランド食器などにはない"微かな体温"を感じさせるフォルム。それは、日本の陶芸家として用のうつわを探究してきた奈良千秋の美意識のかたちである。

# 今井兵衛──土から引き出すうつわの姿

今井兵衛は岐阜県の作家だが、いわゆるやきものの産地・美濃地方からは一〇〇キロ程距離のある益田郡萩原町に生まれ育ち、マイペースで仕事を展開している。二〇〇一年から、飛騨国際工芸学園［註1］の教師となり、制作の場を増えるとともに、若手を育成する立場ともなった。

今回出品している赤いうつわは、一九九七年の金沢工芸大賞コンペティション奨励賞を受賞して以来のシリーズである。制作は、信楽の土など四種類を混合した土の板を半球形の粘土型に被せ、叩いてうつわ状の形を取り出すことから始まる。次に土をちぎったチップで土の帯をつくり、カッターナイフなどで、帯の縁に幾重ものラインを刻み入れ、それをうつわ状のかたちの上に繋げていく。

素焼後、口の断面には黒い釉薬を塗り、また鉄分の多い泥漿をうつわの内外に吹き付けて酸化焼成、一二〇〇度で止めると、燃えるような朱赤に発色する。炎の"温度"を感じさせる色彩である。土のチップの記憶がときに亀裂となって現れ、土の素材感を強調、今井のプリミティヴなかたちが誕生するのである。ざくざくとしたテクスチャーを示すうつわの口には焼成後、真鍮を擦り付け、金に似た鉱物的な光沢でうつわの縁の存在を強調している。

作品は、「丸い」「あかい」など、言葉で形容すればミニマム極まりない要素で成立している。これは、今井が「素材感」を常に意識している［註2］ことと関係があるだろう。付加的、加飾的傾向の装飾性よりも、土そのものから引き出すことのできるものに作家は関心を持っている。

《98-3》
高 37.0　幅 50.0　奥行 46.0cm　1998 年

しかし、今井が「素材感を大切にする」ということは、例えば木目や木の節をそのまま活かして木彫をつくるというような「見立て」に寄りかかる類の姿勢を示すのではない。あくまでも素材に"働きかけて"取り出し、つくりあげていくものである。土と今井とはあくまでも対等なのである。

「素材感」やミニマリズムはまた、作品の"距離感"という今日的な陶芸の課題ともかかわってくる。制作の論理からすれば、陶芸は元来、身体性や自己同一性を伴う"近距離の芸術"である。制作中の作品と作家との距離は極めて近い関係にある。また、やきものの触覚的物質感、うつわ（的なかたち）の"側的立体感"は、少なくとも近距離鑑賞に対応するものであることが原則である。しかし、今日、美術館や画廊など、より大きな空間に作品が置かれる機会が増えたこともあり、やや遠距離の鑑賞を意識する作家も現れ、今井もそうした距離性を考えながら制作しているという。

この距離感に対しても、今井の造形的ミニマリズムは大いに有効であろう。複雑で説明的な要素を省き、シンプルで自然な土の立ち上がりや、存在感ある土の厚み、そしてごく限定された「色」の要素で成立しているために、やや距離を置いても、今井の表現の本質がストレートに伝わってくるからである。

やきものや美術とは無縁の家庭環境に育ちながら「何かをつくりたくて」陶芸を始めた当初、今井は意識的に「うつわではないかたち」を追い求めていた。用途の世界に引き込まれて、創造性が失われていくことを避けたかっ

たのだという。しかし、「生活のためやむを得ず」取り組み始めた「うつわ」を制作する中で、今井は陶芸家としての自分の表現を着実に見出してきた。

これは実に自然なことである。うつわ的な形状は、陶芸的な〝側的立体〟の最も抽象的で、ミニマムなフォルムであるからだ。二十一世紀の創造性あふれる陶芸表現に、今井のうつわがどのような影響を与えていくのかが期待されるところである。

▽「現代陶芸の華―西日本の作家を中心に―」二〇〇三年一月二五日〜三月一六日　茨城県陶芸美術館

註1：二〇一三年に廃校。
註2：今井兵衛への筆者インタビュー、二〇〇二年九月一五日。

# 川口淳――乱舞する色と形

川口淳は一〇代の頃、グラフィック・デザインやテキスタイルに興味があったという。その理由を「色数の豊富さに惹かれたから」であると語っている。

しかし、川口の場合、色彩への関心は、カラフルであることの表面的な華やかさを追い求めるのではなく、個々の色を、主体的な造形要素、確かな造形言語として認識する方へと向かった。京都市立芸術大学で陶磁器を専攻し、陶芸家の道を選んだことは、この作家のそうした資質を育て開花させるに、最も適切な選択であったといえる。

一九八八年頃から継続している作品のシリーズ・タイトル《ZOEA》とは、エビやカニなど甲殻類の幼生を意味する。通常、卵殻などに保護されて過ごす時期を、海中など成体と同じ環境の中で変態を繰り返しながら成長する生命体である。時に奇怪ですらある幼生の姿形は、遺伝子プログラムの必然によりながらも、正体不明の自由さがある。川口ゾエアも早々に「殻」を脱し、空間の壁に変幻自在の"色体"となってその変容を示してきた。

川口の制作過程を要約すれば、磁土の薄い板を即興的に手で切り取り、釉薬を掛け、その上にさまざまな土のピースを「トッピング」、上絵を施して焼くというものである。焼成により釉着してできる、多種類のピザのような断片を気分の赴くまま並べていくと一つのかたちが生まれていく。作品個々のピースにおけるそれこそピザのごとき三角形に近い形状は、自然と全体のフォルムに動きをもたらしていく。不定形な磁土の板の"面的拡張"と、それへの上絵や「トッピング」という"層的増幅"が、作品ごとに多彩な変容をみせるのである。

土の板が切り取られて生じるラインやかたちと、釉薬や上絵の乱舞する線とは、いわば各楽器がそれぞれの旋

川口淳

《ZOEA-metamorphosis》
縦200.0　横200.0　奥行3.0cm　2002年

律を担当しながら一つの交響曲を奏でるように、溶け合い、セッションする。間合いの取り方も絶妙である。作品上の模様と模様の隙間、線と線の間隔も、川口の制作リズムを刻んでいる。「音色」は作品ごとに異なるが、川口ならではのポップなリズムと〝長調〟を土とする曲調が、この作家の作品であることを容易に知らせるのである。途方もなく自由で開放的な陶芸旋律は、作者によれば、自身を含めた人類の「時間と空間のエネルギーの集積であり、宇宙から降り注ぐエネルギーの集積の記憶」であるという。

陶芸は、追体験性の高い視覚芸術である。観る者は結果としての〝つくられたもの〟を見ながらそこに少なからずリアルな〝つくられていく〟プロセスを見出す。とりわけやきものに対する集団的、歴史的記憶をもつ日本人は、眼の前の造形要素の一つ一つを、制作行為の集積として、作者と近似レベルで、知覚するのである。川口の制作プロセスにおける〝身体性〟は、そのまま色の躍動感やエネルギーとなって、観る者の精神を解放していく。

ただし、作品は必ずしも安易な癒しの世界へ向かう訳ではない。《ZOEA》誕生のきっかけであった「快適さの中で身に付けた惰性を引っ繰り返す攻撃性」[註1] が、個々の陶ピースの運動性の狭間に垣間見えるのである。砂漠など「ゼロ」の世界の中にも色や形を感じ取るという川口の感覚的鋭敏さ、精神の自律性は、〝攻撃的色彩〟をも可能にするだろう。川口が好んで用いる「瑠璃釉」も、「青色」に寄せる人類の伝統的美意識の延長にありながら、従来的なやきものにみる呉須やコバルトのイメージを鮮やかに裏

切るのである。

個性的な模様とかたちのフリーハンド、身体性は、いわば陶芸的造形の王道であり、その起源は富本憲吉にまで遡ることができる。しかし、川口はその大胆きわまりない〝変態〟によって色絵磁器のさらなる新時代を切り拓いてきた。

二〇〇二年四月からは母校の京都市立芸術大学で教鞭を執っている[註2]。東の芸大の「技術と伝統」の色絵に対する、西の芸大の「個性と創造」の色絵の新たな旗揚げであろうか。カラフルな衣服をまとい、自ら〝歩く色彩〟としてキャンパスを闊歩(かっぽ)する川口淳が、次世代たちに与えていく影響も期待される。時代は確実に進化していることを川口の作品から知るのである。

▽「現代陶芸の華─西日本の作家を中心に─」二〇〇三年一月二五日〜三月一六日　茨城県陶芸美術館

註1：川口淳「ストーブP・パイプ・ウェルズ・ビレッジ」『ゆとり』一九九六年。
註2：二〇〇七年に退官し、横浜にて作家活動を行う。

# 佐藤剛―明快なかたちと模様で笠間の現代を

佐藤剛は、二〇〇三年、笠間焼の伝統工芸士となった。この作家が制作する食器にはいわゆる伝産マークを付すことができる。通常、そうした「伝統的工芸品」は、工房や製陶所単位で作られることも少なくない。国の「伝産法」に基づく伝統工芸士の制度は、「職人」のためのものと思われている節もある。しかし、「伝統的工芸品」とは、「日常の用」に供すると同時に「熟練した技」と「芸術的要素」を備えるものと規定されている。陶芸家・佐藤剛が制作する陶磁器も、そうした質のものである。佐藤が少量生産する食器の数々は、作家自身が成形から焼成まで行うもので、実用的かつ創造的なものだ。

佐藤剛は一九五一年、福島県に生まれた。福島県立会津高等学校の窯業科に入学したのは、「ロケットの素材にセラミクスが使われている」という話に興味を覚えたからであるという。多くの陶芸家のように、やきものの肌合いの美しさなどに惹かれたのではなく、先端的な科学技術としてのセラミクスの可能性に関心を持ったのであった。窯業技術者の育成を目指す会津高校窯業科では、いわゆる「うつわづくり」よりも、土や釉薬をはじめ窯業素材の科学的な分析や学習が中心であった。この土とあの釉薬で何ができるのか。作家は同校で自然と〝初めに素材ありき〟、素材の性質と向き合う訓練を受けたのである。卒業後、神奈川県の大倉陶苑に勤務した後、一九七九年に茨城県に移住。一貫して暮らしのうつわをテーマに制作を続けている。

一九八〇年頃から作家は笠間の伝統的な柿赤釉に注目した。当初はこれに灰釉を組み合わせていたが、抜き絵模様と地色とのコントラストを明快にするため、灰釉の代わりに黒釉を用いるようになった。赤と黒という釉薬

《抜き絵ソロバン珠鉢》
各：高 3.5　径 10.0cm　2010 年

自体の強さのため、うつわのかたちは極力シンプルにする。模様についても江戸の伝統文様をアレンジしたり、自然の蓮根(れんこん)の断面を抜き絵の型に用いたりするなど、デザインの単純化を心掛けている。抜き絵の技法には蠟(ろう)の代わりに撥(はっ)水剤(すい)を用いるなど、今日的な工夫もする。

さらに、使うことを想定した佐藤のうつわには、現代日本の生活に対する配慮がある。例えば《抜き絵ソロバン珠鉢》と題されたシリーズの組鉢は、食卓で個々の絵模様の違いを楽しむことができる一方、日本の限られた生活空間の中で、ソロバンの珠が並んだように効率よくかつ美しく重ねて収納することができる。

笠間という地域に根ざした素材を用い、昔からある技術に作家なりの工夫を凝らし、佐藤剛ならではの新しいうつわを創造する。伝統を単なる伝承でなく、創造性とセットで捉え、暮らしの中に美を息づかせる、まさに日本の陶芸家らしい作陶姿勢を持つ作家である。

484

# 橋本昌彦──塩釉の主張と幾何学形態のモダン

左右対称の薄く四角い形。底部は、中央で台と接触しながらカーブを描き、両サイドが無理なく立ち上がる。うつわの側面は素地の白と、緑がかった黒い塩釉とで、きっぱりと左右対称に分けられている。

作品タイトルの「扁壺」は扁平な壺を意味するが、この作品にはいわゆる輪っか状の高台などはなく、口もすぼまってはいない。禁欲的なまでにモダンなフォルムでありながら、構造としてはうつわにほかならない。旧来的な「壺」のイメージを鮮やかに覆すやきものである。

一九五一年、北海道生まれの橋本昌彦は、現在、宮城県で作陶している。轆轤も達者な作家だが、手捻りで成形する幾何学的形態がとりわけ個性的である。

こうした幾何学的な形は、タタラと呼ばれる、薄く切った板状の土を使えば素早く成形できそうだが、作家はあえて土の紐を積み上げて形を作る。シンプルな形態こそ、力強く揺るぎないものに。そのためには、土を少しずつ構築する手捻りの方が確実なのである。

ミニマムな形ながら、少しも飽きのこない理由の一つは、この作家ならではの塩釉の質感と発色であろう。作家は一九九四年から塩釉に取り組んできたが、同じ土と釉薬の配合であっても、焼成のたびに発色や調子が異なるのだという。

ある年月をかけて「窯が育つ」のを待つことも必要だ。窯の内壁がビードロ（ガラス）状になり、塩を吸わないような環境ができて初めて安定した塩釉の表現効果が生まれる。

《塩釉長方扁壺》
高 27.0　幅 55.0　奥行 13.5cm　2010 年

この作家の洗練された緑がかった黒は、酸化クロムやコバルト、鉄分を調合し、幾度も試行錯誤した末に創り出したもの。ともすればグロテスクな肌合いにもなり得る塩釉を、現代の発色と雰囲気で表現している。
主張の強い塩釉と、情緒を排した幾何学形態との最良の関係は、作家の継続的な探求の末に実現されているのである。

# 松本ヒデオ——無重力的幻想空間の構築

松本ヒデオは、一九八〇年代初めにデビューし、国内外で活躍してきた陶芸家の一人である。"癒し系"の京都弁を操り、いつもさりげなくポップな服装で、話題の映画、小説、音楽に通じている。よきものを積極的に取り上げ、より洗練させて世の中に普及することを歴史的に得意としてきた京都の作家らしい人物だ。この作家の制作手法からみた造形性については、拙稿「松本ヒデオ論」(『現代陶芸の華——西日本の作家を中心に——』茨城県陶芸美術館、二〇〇三年) などですでに述べているので、本稿では、松本ヒデオの陶芸言語が発する世界観の形成という観点から論じてみたいと思う。二〇〇七年一一月一〇日、この作家を改めて京都に取材した [註1]。

## 京都的なる資質——情報のピックアップと反応

松本ヒデオは一九五一年、京都市の浄土宗正行寺の住職を父に、四人兄弟の末子として生まれた。一〇代で建築に興味を持ち、工業高校に学んでいる。ただし「建築」から「土木」を連想した親の助言で、入学したのは土木である。人生のちょっとした変化球も松本は柔軟に受け止める。「一〇〇メートルの川幅に鉄筋コンクリートで橋をかけなさい、なんていう課題が面白かって。構造を考えるのも得意やったし」。空間に、ある形が成立する醍醐味、構造としての風景を生み出すことを、松本は陶芸以前に体験していた、ということになる。

しかし、大学は当初、東京農工大学である。選択の理由はやはり「情報」であった。「テレビでこれからは農

世界観の形成—うつろいゆくものの具体的なかたちを求めて

（一）初期作品—ミニマムな煙のかたち

　松本は陶芸を始めた当初から「土の饒舌（じょうぜつ）な部分」を嫌った。「衛生陶器」のような質感で作りたいと考えてい

　この東京農工大時代に、作家は大学の図書館で尾形乾山の陶磁器を知った。ポップな形態と模様。尾形光琳はもともと好きだったが、その光琳の弟が自由に時代を呼吸している感覚に共感した。在学中から週一回、武蔵境の陶芸教室に通い、美大受験で知られる予備校に通う。金工作家で東京藝術大学学長を務めた宮田亮平は、この予備校時代の師である。農工大時代に憧れた動物行動学者・日高敏隆と、「パッションの出し方を教わった」予備校の「熱血教師」宮田亮平は、松本が青春時代に最も影響を受けた人物であるという。
　この予備校の二年間に作家の内部に確立した保守性やアカデミズムを崩すことができたのは、一九七六年に入学した京都市立芸術大学の校風のおかげのようだ。そして八木の後任・鈴木治（おさむ）。後輩に重松あゆみらがいる。当時の教授陣は八木一夫、藤平伸、近藤豊、小山喜平、甲本章人、そして八木の後任・鈴木治。後輩に重松あゆみらがいる。教授陣以上に、周囲の学生も松本に強烈な印象を与えた。「例えば綺麗な女子学生が、汚いパネルに銀紙ベタベタ貼って、その上にやきもので『ゴキブリィー』なんてくっつけてるのみて、もうカルチャーショック。でも、その子の方が正直や思たんです」。あらゆる出会いや体験を、自らの有益な「情報」として受け止め、鋭敏に反応する姿勢は、作家の陶芸制作にも現れていくのである。

業が大事、言うてはって」。

た作家に、偶然、粘土屋が勧めた土が半磁土である。還元でなく酸化で真っ白に焼きあげることが可能であり、陶土と違って削りも容易だ。ローラーで出した無機質な半磁土の板を焼成し、パーツを接着、板のエッジのみに赤や緑の洋絵具で上絵のラインを入れてみた。やきものをボンドで「接着」することにも抵抗はなかった。すでに八木一夫の鉛を貼った作品なども見ている。松本の初期作品は、限りなくシンプルである。一九八三年の初個展の作品の一つが《SMOKE FACE 8307》。直訳すれば、煙の貌（かお）である。作家によれば「香炉の煙もオブジェと捉える」発想によるという。具体的な事物が松本ヒデオという情報処理フィルターを通して、ミニマムで具体的なフォルムに変換される。本来かたちのないものを具体的なかたちにするという美意識は、その後の松本の造形にさまざまなかたちで現れていくのである。

(二) 渡欧先での身体的素材体験

　一九八四年、松本は日本人として初めて、ハンガリーのケチケメート国際陶芸スタジオで滞在制作する。そこで外国の作家たち一〇人程と交流した。作家の出身地はハンガリーのほかにデンマーク、アメリカ、ユーゴスラビアなど。印象に残った作家はサンドロ・ケチケメイトである。砂に穴を掘り、陶土を埋めて成形し、重力に抗（あらが）う形態をも生み出していた。当時、足を骨折していたこの作家が、その身体的条件の中で可能な方法を見出し、果敢に取り組む様子に松本は深い感銘を受けたという。さらに、レジデンスでは、大きな空間を与えられ、「挑戦」を促される。やってみなければ分からぬ身体性を通じた素材体験の実感もまた、松本の造形性を育むものとなった。翌年、作家はドイツのシュトットガルト美術アカデミーで学んでいるが、こうした欧州滞在時期に見たものの記憶もまた、帰国後の制作に反映されていくのである。

## （三）表層の拡がりとブルー

　帰国後の作品に現れたのが、呉須の青を用いた作品である。ジョット・ディ・ボンドーネの乾いた爽やかなブルーや、景徳鎮の染付にみる洗練されたブルーなど、松本が美しいと感じたさまざまなブルーの記憶が、作家の身体を介して、およそそれらとは異なる姿に生まれ変わる。ブルーは、オランダのデルフト陶器や日本の藍染など広く国際的に親しまれてきた色だが、色彩心理学的には冷静、沈静を示す色だ。「冷静」は松本の客観的情報処理能力に呼応し、「沈静」はやはりこの作家の広義における癒しの感覚や静謐さに通じる。それは例えば、半磁土の塊を平らな板に押し付けて裏側に生じる皺や窪みに浸み込む水のような表現にあらわれる。松本にとっての〝かたち無きもののかたち〟の第二ステージは、この独特の乾いた透明感あるブルーに象徴されるといってよいだろう。表層を重視したそれらの作品を、作家は《洲》《山水》などと名付けている。

## （四）自覚的タイトル——《囲み取って賞でる》

　まもなくそれらの表層に、あたかも植物が生え出すように、あるいは街に人々が住み始めるかのように、ぽつぽつとさまざまな個別の形態物が加わるようになる。八〇年代の終わり頃に《囲み取って賞でる》というシリーズ名が登場するのもそれと呼応している。造形の方法、制作姿勢や思考法を名称にするというのは、松本や中島晴美ら、戦後生まれの作家にしばしば見られるあり方だ。自作にいわゆるタイトルを付けなかったバーナード・リーチ、自分で伝統的な名称を付けた富本憲吉、イメージをタイトルに取り入れた楠部彌弌、ひとひねりあるタイトル込みで作品化した八木一夫と、陶芸のタイトル史にも興味深い変遷がみられるが、松本ヒデオは八木世代

490

## 最新作《Subterranean Sanctuary in Hundred》——無重力的幻想空間としての現代の迷宮

《山水》《囲み取って賞でる》というシリーズの面的な拡がりは、やがて下部構造を生み出していく。当初、表層的なかたちの下部は、捩り出した足がついていたものの、影であり闇であった。そこに高さが生じ、闇は構造そのものであるフォルムとして白日のもとにさらされていくのである。二〇〇二年制作の《囲み取って賞でるXV》のような重層構造もその系譜にある。それは陶芸らしい面的拡張と層的充実により成立している風景であり、磁器土のさまざまな断片を含む泥漿を流して成形した、不定形な板の組み合わせを基本とする松本らしいフォルムの一つの集大成であった。そして、二〇〇七年、ギャラリーヴォイスの「素材×技術からフォルムへ―陶―」に出品された《Subterranean Versailles of Hundred》では、九つの円盤で構成される水平面を基準に、その下部構造が宮殿のような幻想的空間を構築している。白一色にもかかわらずやきものの質量が生み出すゴージャスでデコラティヴな柱は、ほとんどが百円均一のありふれたアイテムから型取りし、組み合わせたものだ。つまり、具体的な日常のアイテムを一度半磁土の断片の集積に解体し、それを再びモノ本来の「型」を利用して形態を与え、さらにそれをイメージの赴くままに連結させることで、まったく次元の異なるフォルムと構造を創出するというプロセスを遂行するのである。そこには、単に経済的価値の変換のみならず、ある形からまったく別の形態への、日常から非日常への、現実から非現実的世界への転移が生じている。松本が探求してきたうつろいゆくもの、かたちなきものはまた、視覚的に〝重さなきもの〟でもある。この作

《Subterranean Sanctuary in Hundred》
高 90.0　幅 270.0　奥行 270.0cm　2007 年
撮影／永田 陽

家の表現世界が持つ独特の軽量感、視覚的な無重力感は、ついにその象徴である透明なガラスを作品に取り込んだ。《Palace of Birds in Hundred》のギャラリーなかむらの板ガラスに舞う鳥の羽根はそれを暗示する。さらに、ギャラリーなかむらに続き、この度の目黒陶芸館に展示される最新作《Subterranean Sanctuary in Hundred》は、天上と下界とが、その軽さのもとに一体となった造形表現である。かつて、織部や黒化粧の掻き落としなど、松本の作品には視覚的な重量感のある「色」が用いられたこともあったが、いずれも長くは続けられていない。本作もやはり、限りなく無重力感の漂う繊細な「白」である。見る者の視線は下部構造の柱の間を、あるいは「天井」を抜けて上部世界へと、浮遊するように散策することができよう。

けだるさよりは儚（はかな）さ、シャープというよりは限りなく繊細な、重力を感じさせない陶芸。それは、松本自身を含む現代人の、蜃気楼のように消えうせてしまうかもしれない、危うい夢や理想を形象化した迷宮のようである。

▽「松本ヒデオ展」二〇〇七年一一月二五日〜一二月二日　ギャラリー目黒陶芸館

註 1 ‥ 以下、作家の言葉は同インタビューによる。

# 三輪和彦——土に"斬り込む"

よい勝負が成立するためには、闘う者たちの間に互角に近い力関係が必要である。仮に一方の力が明白に勝っている場合、そこに見ごたえのあるドラマが展開することは稀である。三輪和彦の制作に、しばしばあるレベルの量の土が必要とされるのも、作家が土に、挑むに値する相手であることを求めるからである。今回の《花冠》シリーズは、縦型は一体一〇〇キロ以上の、また、蓋物は一体三〇〇キロ以上の土を相手に迎えての挑戦である。

勝負の主要な道具は、刃渡り約七〇センチ程度の日本刀ならぬ、鋼の刀。二〇〇一年に発表した《花冠》(高さ六〇センチ前後)を斬り込んだ五〇センチ程度の日本刀ならぬ、鋼の刀。さらに今回の制作では、もう一つの重要な「武器」が考案されている。鉄筋二階建、延床約二八三平方メートルの三輪のスタジオで重量物を運搬するための機械、フォークリフトの活用である。屈強な土を相手に正面から斬り込むため、作家が取った策は意表をつくものであると同時に、土をよく心得た者の発想にほかならない。刃渡り七〇センチの刀をリフトの爪にくくりつけ、二〇〇キロの土を入れたポリ容器をウェイトにし、リフトの爪がその重さによってゆっくりと降りる動きを、斬り込む動作へと変換したのである。

なぜ、二〇〇キロのウェイトか。それより軽ければ「土の抵抗に遭って蹴られて」しまい、逆に重くすると コントロールがきかず、刃が意図しない方向へいってしまう。「負け過ぎても、勝ち過ぎてもいけない」と三輪和彦は言う。土の大きさや形状に合わせ、「十自身も心地よく斬られる」速度や感触があるはずだと作家は考えるのである。斬り込む際のわずかな刃の角度の違い、斬り込む速度が、フォルムを大きく左右する。富本憲吉の

「線の戦い」ならぬ「稜線との戦い」である。ざっくりと斬り込まれ、一角をえぐり取られ、それでもなお、耐え抜いて立つ尖頭のフォルムは、あたかも侍のように凛として潔い。大道と見島を主体にした萩の胎土、白萩釉の梅花皮は、紛れもなく萩焼の象徴的素材であるにもかかわらず、その勇壮な姿形は、いわゆる温厚な萩焼とは性格の異なる、三輪和彦と勝負したやきものならではのものだ。それはまた、父・壽雪の潔く刃物で削いだ手桶花入や豪胆な茶碗、水指に通じる造形でもある。もう一方の蓋物の《花冠》も、また別の勝負を経て生まれている。高さ三〇〜三五センチ、幅二メートル七〇センチほどの型枠の中に萩の土を押し込め、成形した直方体は、その大きさゆえに自然と亀裂が入り、四〜五分割される。水平に斬って蓋物とし、断面にはプラチナや金を染み込ませて光沢を調整し、合わせ目を慎ましやかに主張する。白萩釉が全体を覆い、梅花皮の豊かな表情は観る者にその個別の存在を訴える。土の上位に立って、土を〝斬る（カットする）〟のではなく、土を自身と対等もしくはそれ以上と見なして、土に〝斬り込む〟という三輪和彦の土への作法はまた、林立する白い輩に堂々たる品格を与えてもいる。忘れかけていた「武士道」なる日本的精神を思い起こさせる造形である。

▽「三輪和彦 白の稜線展」二〇〇三年九月二三日〜二九日 日本橋三越本店

《花冠》
高 99.0 幅 20.3 奥行 19.7cm
2003年

494

# 伊藤正——内なるかたちを掘り起こす

## 用途に対する陶芸的逆説

掘り起こされた道具の一部のようなかたち。古びた風情のある肌合い。伊藤正のやきものは人類の遠い記憶を呼び起こす。実際、伊藤は遺跡でみつけた土器や石器の断片に触発されて制作することも多かったという。

一九五二年岩手県釜石市生まれの伊藤正は、一〇年を過ごした遠野を離れ、一九九四年、岩手県東和町にある築三〇〇年の民家を買い取り、今日までそこで制作している。

伊藤の仕事場には、周辺で拾い集めた土器や鏃（やじり）のコレクション、そして土器や鏃より遥かに時代の新しい過去のさまざまな道具が散見される。藁葺き屋根の軒先をそろえる道具、農業のための道具。利便性を発揮する一方、歴史の中で研ぎ澄まされていった優れた道具たちは、大抵、かたちに無駄がない。用途が確かな「指針」となって、かたちの方向性が決定されてきたのだ。いわばその道具の本質であり、かたちの美しさは、しばしばそこに由来するのである。

伊藤正は、古代から今日までの間に人類が使用してきた道具の数々を壁や棚に陳列し、それらのミニマムなフォルムの美しさからインスピレーションを得ている。

しかし、伊藤のやきものフォルムが人々を引き付ける理由は、それらが道具のように見えるとか、道具に見立てることができるからという訳ではない。

伊藤作品は、確かに人間が古来から使用していた「道具」の一部のようでありながら、道具のもつ「用途性」をむしろ直接連想させることがない。同様に、自律した造形性をもつ伊藤の「うつわ」は、実用性という意味での「容器」をほとんど意識させない。大抵はただそこに、一つの「かたち」として存在しようとするのである。用途との決別が造形的自律性を獲得するための試みの一つであった陶芸の世界にあって、伊藤が逆に用途性と近しいイメージを躊躇なく取り込み、かつ自分の表現へと展開できたのはなぜだろうか。

## 岩手県という選択——土と向き合う

伊藤の制作は土の採取から始まる。岩手県内に使える土が少なくないことを、伊藤の経験と実績は語る。伊藤が作る「碗」などの表面で、こすり落とされながら使われるカオリンさえも岩手産である。

岩手県の土を利用した陶芸家に、加守田章二がいる。岩手県遠野で取れる、可塑性と耐火度が高く、比較的きめの細かい黄色っぽい土を、加守田は好んだという。手捻りによる堅牢なフォルム、緊張感あるうつわの口縁、還元焼成による硬い焼締など、言葉に置きかえれば、伊藤のやきものは加守田作品に通ずる面も少なくない。東京都立大学理学部で地理学を学んでいた頃の伊藤は、加守田の名前など知る由もなかったというが、伊藤の陶歴を振り返ると、期せずして加守田の足跡を辿るかのような部分もある。一つは、伊藤がやきものの技術を最初に学んだ栃木県芳賀郡益子町の塚本製陶所。そして、伊藤が一九八四年から九四年まで作陶の場とした岩手県遠野である。昭和三〇年代に加守田が研究生であったこの益子の塚本製陶所で、伊藤も約五年を過ごした。その間、陶芸の基礎を習得し、仲間を手伝うことで窯の作り方なども覚えている。現在、伊藤が使用している煉瓦を積み

伊藤正

《炻器鉢》
高 12.0　幅 33.0　奥行 16.5cm　2004 年
撮影／坂本廣美

上げた灯油の窯も、二週間ほどかけて自分で築いたという。しかし、毎日のように窯焚きをする塚本製陶所のペースで仕事をすることは、伊藤が本来求めた「ものづくり」[註1]の生き方に沿うものではなかった。一九八五年には遠野で独立、「売れても売れなくても、二カ月に一度」の窯焚きのリズムをくずさない。個展の依頼も、その範囲でしか受けない。伊藤は窯焚きのペースだけでなく、制作、特に成形のリズムも重視している。

手捻りで立ち上げたかたちを叩いて整える。その際、親指・人差し指・中指の三本で軽くつまむようにして木ベラを持つ。タタタン、タタタタンと、木ベラの弾みを利用して三～四回ずつ軽やかに叩くことで、首から口縁までの硬くて柔らかいカーブが生まれる。伊藤が子供のころ親しんだ小太鼓を叩く要領だ。伊藤独特のリズミカルな「叩き」によって、堅牢さと柔らかなふくよかさを合わせ持つ伊藤ならではのフォルムが生まれる。近年、伊藤作品のボリューム感やフォルムの立ち上がりかた、口の決め方には、迫力が増しつつある。一種の貫禄といってもよい。薄作りだが、安定感のある姿。はるか昔からあったようで、今そこにあるという臨場感。「作っていてドキドキするときは、必ずしもいいものが生まれる」と伊藤は言う。例えば、貝殻のかけらのようなかたちに見出した美しいカーブ。そのイメージが伊藤自身の手指の動きの中で、貝殻という既存のイメージを超える瞬間の制作中、時として訪れる興奮は、そうした作家自身の中に日々蓄積されていく既存のイメージを打ち破る瞬間である。

## 陶芸で表現するということ

用途を持った道具であれ、自然界にある貝殻であれ、それら具体物は呼び水であり、きっかけに過ぎない。最終的に表現されるものは、作家自身の内部にある、そうした道具や貝殻を美しいと思う、あるいは判断する、その"美意識のかたち"である。効率を排除し、最も自分らしい速度とリズムで自己自身の美意識を探りだし、陶のかたちにする。土を選ぶところから始めることができれば、美意識の具現化も徹底されよう。さらに、そうした行為をこの作家の生の続く限り繰り返すならば、作家は自分自身を、より深く掘り起こすことができるに違いない。「今度生まれてきたら大工になりたい」と作家は言う。組み立てるだけではない。「山で木を選ぶところから始めて、釘(くぎ)を使わないでつくる」。

土に沿ってつくり、土に沿って生きる。木に沿ってつくり、木に沿って生きる。作家自身の美意識と手わざ、そして選ばれた素材とが一続きに結び付く中で生み出されるかたち。これを筆者は"実材表現"と呼んできた。伊藤正もまた、そうした"実材表現"を選択している作家の一人である。伊藤正は、自己自身の内なるかたちを掘り起こす作業を、今まさに継続中なのである。

▽「伊藤正展」二〇〇四年七月四日〜一一日 ギャラリー目黒陶芸館

註1‥伊藤正への筆者インタビュー、二〇〇四年五月三一日、於・岩手県の伊藤正宅。以下、作家の言葉はこれによる。

498

# 秋山陽——人為を超えた自然の凄み

大地の一部を切り取ってきたかのような黒々とした円環状の形。隆起する土の亀裂は、あたかも土自体が時間の経過の中で築き上げたかのように、どこか人為を超えるレベルのエネルギーを示している。タイトルの《Heterophony》は、異質の物（＝音）が関係し合い、特別な何かを出現させること。作品も、轆轤による器状の形や板状の土、土の紐の積み上げなど、異なる成形手法が組み合わされて成立している。計六パーツを寄せて一つの作品を構成することで、窯のサイズなどの制約も克服した。

一九五三年山口県生まれの秋山陽は、現在、京都の郊外で制作。母校の京都市立芸術大学では後進の指導にも当たっている。

作家は一九七〇年代の終わりに知的障害者の施設で陶芸を指導した折、子供たちの素直で生き生きとした土への接し方に強いインスピレーションを受けたという。陶芸の通念に少しも縛られることのない子供たちは、全身で土そのものを相手にし、土の感触に反応し、夢中で土にまみれていた。

その後、作家は土と格闘する中で、表面の亀裂をはじめ、制作の過程で土が見せるさまざまな反応を受け止めながら自らの造形を展開していくようになる。土が乾く、亀裂が入る——それらは土の生理に基づく一種の現象である。しかし、大作に耐え、かつ亀裂も、より一層入りやすくなるよう、瀬戸と信楽の土をブレンドし、あるいはパルプを加えるなど独自の工夫をしている。さらに表面には黒い熔化化粧を施して一二五〇度で焼成、その上に鉄粉を塗って固着させることで、黒々とし

《Heterophony 1》
高 96.0　幅 210.0　奥行 220.0cm　2007 年
撮影／斎城 卓

た凄みのある姿が生み出されるのである。現象の発見から表現へ。秋山陽がクローズアップしてみせる大いなる自然には、作家自身の強い造形意志がくっきりと反映されている。

# 兼田昌尚──強靭なる萩の造形

江戸の後期から明治の終わり頃までは、時代の要請で、萩でも磁器をつくる窯があった。兼田昌尚はそのような窯元の一つ「天龍山」を営む父・三左衛門の息子として生まれ育っている。「天龍山」で陶器をつくるようになったのは、大正の終わり、六代目からであるという。そのような二〇〇年近く続く歴史ある陶家に生まれ育ちながら、これまで兼田はあくまでも個人作家としての作陶史を展開してきた。

兼田昌尚個人と陶芸とのパーソナルな関係において造形に向かおうとするその姿勢を象徴的に示すのは、一九八八年頃に始まる成形手法の変化であろう。轆轤成形から剝貫へ。当時すでに、安定した張りのある轆轤のフォルムと鉄土振掛文による作品などが日本伝統工芸展で高い評価を受けていたにもかかわらず、「轆轤に造られてしまう」、あるいは「轆轤に振り回される」ことに抵抗したくなったのだと作家は言う。一個の茶碗から始められたそれは、「茶陶の萩焼」へのローカルな課題ではなく、陶芸という造形そのものの成立に対する根源的な問題の自覚であった。

兼田の作陶シーンは土練機から出て来た土の塊を、床に置いた板の上に叩きつけることから始まる。両手で叩きつけられる土は壮絶な音を立ててかたちを変えていく。さらに土の塊を足して手のひらで打つ。手の痛みと引き換えに土が締まり、より強固な塊になっていく様子はさながら格闘技を思わせる。一回打つごとに土の量塊に新しい〝面〟が生まれ、その面と面がせめぎ合ったところに、生き生きとした稜線が生じる。自然の山並みや岩肌に図らずも現れるような種類の野性的成形の中心は木の板を使った叩きである。

《Work 99-5》
高 32.5　幅 77.5　奥行 28.4cm　1999 年
山口県立萩美術館・浦上記念館蔵

　素焼にはじっくりと七〇時間余りもかける。金峰土(みたけ)の混合土で白化粧し、さらに赤みの現れやエッジが強調される。いずれも本体の胎土にも用いる小畑土(おばた)が、化粧土として使われる際には微かな緋色を示す装飾性を発揮する。陶芸における装飾と造形とは、化学的にも視覚的にも、分かち難く結び付いた一体のものであることを、兼田の作品は語っている。幾多のプロセスを経て戦い抜いた土のかたちは、焼成という最終ステージを経てある種の

で、強靱なエッジは、小手先で描いたり削ったりすることでは得られようもない。作家の造形意志と、作家によって呼び覚まされた土に内在する「意志」との相剋(そうこく)の狭間に、その稜線は厳然と立ち現れるのである。
　続いて掻き出し用のカンナで、土の量塊の内側を刳り貫いていく。刳貫という行為は、決して焼成のための付随的なプロセスではない。土を徐々に削り取り、内側からも締める。実際、この過程を経なければ、フォルムは焼成時に内側へ凹んでしまう。必要な土の厚み、強度は内側からもつくっていかねばならないのである。叩きが外側からの攻めであるとすれば、刳貫は内側からの攻めである。そのようにして外部空間の決定と内部空間の構築をほとんど等価に行うという、陶芸特有の構造が生み出されるのである。
　土をなだめながらの素焼である。後にボディにはまず、大道土(だいどう)と見島土(みしま)によって黒褐色の出る小畑土や鉄分の代表的な土である。胎土においてはフォルムの収縮率を低くする働きをする小畑土

502

# 兼田昌尚

永遠性を勝ち取っていく。陶芸という造形においては、成形のみならず装飾性もまた時間をかけて"構築"されるものなのである。

兼田の工房の一角に蓄えられた萩の大道土の原土は白っぽく明るい。優しげな表情の土は、温かみのある萩茶碗などにいかにも向いている。

しかし、兼田の造形は、土地の素材を信頼し、全面的に受け入れつつも、それと激しく組みして誕生するものである。それらは作家が慣れ親しんできた萩の海岸で観られる現実の山や岩をもイメージさせつつ、それら具体的事物を超えた、毅然とした実在感、空間を律する確かなリアリティを獲得している。

兼田昌尚は、温厚で優しい萩焼とはまた異なる、強靱で逞しい萩焼を確立しつつある稀有な作家なのである。

▽「現代陶芸の華―西日本の作家を中心に―」二〇〇三年一月二五日〜三月一六日　茨城県陶芸美術館

# 久保田厚子の空間表現――浮かび上がる形象

　二〇一三年、久保田厚子は《青白磁秋草大皿》で第五回菊池ビエンナーレ優秀賞を受賞した。それは大小無数の草花が、ところ狭しと生えている姿を大地から抽出したかのような、密度の高い世界である。その鬱蒼とした濃密な生命力を青白磁の釉調が瑞々しく包んでいる。
　日本の代表的な植物図鑑を開くと、雑草の項には岡山の植生が紹介されているほど、作家が住まう岡山は豊かな自然に恵まれている。日課の犬の散歩に出かけるたび、作家は路傍の草花と対話する。ただし、そうした自然をただ美しい風景として眺めるのではない。作家の眼は草花が人間の眼をそこにあるのではなく、むしろ競うように大地の一角に居場所を確保せんとして格闘し、ひしめく様子を楽しませるためにそこにあるのではなく、むしろ自然界の混沌の事実そのものを抽出している。つまり自然を単に心和む風景として捉えているのではなく、むしろ自然界の混沌の事実そのものを抽出している。久保田の作品世界のリアリティは、そうした極めて冷静な観察に基づいている。いわゆる陶磁器の表面を飾る「模様」としての草花ではない、文様の域を超えた植物表現、自然の真実に肉迫した表現である。
　そのような情緒に流されることのないリアリティを実現するために、久保田は二つの技法を併用している。一つは花びらなどに用いている貼花の手法。型抜きした草花の形状を器の表面に貼り付け、生地にレリーフ状の凹凸のある世界を構築していく技法である。作家が初めてこの技法を用いた作品を発表したのは、一九八〇年、二七歳の時のこと。第二七回日本伝統工芸展に初入選した《青磁しろつめくさ文大皿》である。東京藝術大学大学院を修了して大阪郊外に移り住み、自然の草花が身近に感じられるようになったことが制作のきっかけであっ

久保田厚子

《青白磁秋草大皿》
高 10.5　径 58.5cm　2012 年
第 5 回菊池ビエンナーレ優秀賞

た。以後、紫式部、桜、芥子（けし）など、日常目にする草花を、器面全体に泳がせるかのように、あるいは皿の形に即して円形に配するなど、さまざまな文様化を試みてきた。

そうした貼花による表現の一方、作家は一九九四年、岡山県立大学に赴任して以来、ガラス工芸領域の技法から引用したサンドブラスト、つまり素焼した器面の模様に樹脂でマスキングし、砂を吹き付けて削るという手法にも取り組んできた。円や三角形、波線など、シンプルな形の要素を単位としてそれを連続文様へと展開し、サンドブラストによる凹凸と青白磁釉の濃淡で、奥行あるリズミカルな幾何学的文様世界を表現してきたのである。幾何学文様自体は作家が学生時代の陶器においても手掛けてきたものだが、サンドブラストと青白磁の技法を用いて以来、模様は格段の洗練を示すようになった。

最新作《青白磁秋草大皿》では、この貼花とサンドブラストという二つの技法が巧みに併用されている。貼花による草花を樹脂で覆いつつ、さらに草花の隙間や草の根元を埋めるように、極細の筆に樹脂をつけて草や茎を描き足し、サンドブラストを施すと、樹脂を塗らなかった部分は削られる。生地の段階で作る最初の細い草は先端が盛り上がった形状の貼花にしているため、その周囲が削られていくと、より一層、葉先が前へとせり出し、上へと伸びる草の勢いが隙間なく生まれていく。貼花というプラスの構築と、サンドブラストというマイナスの構築が、器の

表面に深遠な奥行ある世界を生み出すのである。青白磁の透明感ある陰影は、その奥行が物理的な凹凸を遥かに超えた深さをもつことを、神秘的に暗示する。

これまでの久保田の作品世界は、貼花による具象的表現と、サンドブラストによる幾何学的表現とに、大きく二分されてきた。二つの手法は、一見対照的なものである。成形の時点では貼花が凸の表現であり、サンドブラストが凹の表現でもある。

しかしそれらはいずれも、青白磁釉の陰影によって、内奥から浮かび上がるような空間性を示すこととなる。それは水泳を日課とする作家が、水の揺らめきを見つめつつ、水面の上に下に、自由に行き来する姿にも通じる空間感覚であろう。最新作では、そうした空間構築が、二つの技法を混在させることで、より一層充実したものとなっている。命の実感を、知的に、かつ純粋に表現するために、青白磁は作家にとって極めて有効な手段となっている。

混沌とした捉えがたい世界を客観視する理知的な態度が、二つの加飾技法と青白磁釉を得て、久保田厚子の作品世界の純度を高めているのである。

## 滝口和男――空間を孕む

京都五条坂の割烹食器を扱う問屋に生まれ、京都市立芸術大学で、陶芸の基礎を学んだ滝口和男は、一九七〇年代の終わりに京展や日展に入選、陶芸家としてのスタートを切っている。当時の作品は、数枚の土の板を貼り合わせてつくる壺や花器などであった。現在のような、一枚板をおこしてつくる手法へと変化したのは八〇年代半ばのことである。その背景には、作品の内部空間への意識が明確にあった。滝口の制作は、その薄い土の板をつくることから始まる。厚さ一〇センチほどの土の塊を徹底的に叩き、五〜七ミリの板にする。この過程で土の粒子の密度が高まり、土が含む水分量も調整され、手跡が残りの高い土の板を曲げ、ボールや風船のような、空気を包み込んだかたちをつくる。それを外から揉むようにしてフォルムをつくっていくのである。

土が乾燥していく過程での適度な堅さや弾力の中で、内部の空気の動きを確認しながら、有機的なフォルムが生まれていく。滝口の手の動きは、内部の空気の動きに働きかける行為である。「空気と僕との関係がかたちをつくる」と滝口はいう。制作中の作家の視線は、土の板の表面を通して常に内側に注がれている。内部と外部を等価に構築していく、陶芸的な成形の内でも、とりわけ内側を重視した成形なのである。

八〇年代の後半になると、そのような滝口のフォルムに〝足〟が生えるようになる。作品がべたりと寝るのでなく、作品と置かれる面との接点がより少なく、点で接するようになっていくのである。動きのあるフォルムは

成形時における内部の空間の動きそのものである。ちょうどアメーバが周囲を探りながら全方位へ動くように、滝口のフォルムのボディの一部が動き出し、せりだしたかたちである。

そうした滝口の袋状のかたちは、白マット釉をかけ、還元の度合いを調整しながら焼成してつくる、金属的で黒々とした質感を持ちながら、実に潔い軽やかな立ち上がりを示している。この"存在感ある軽さ"こそは、陶芸的な造形の本質的なものの一つである。マッスやボリュームをもってリアリティとし、中身の詰まっている（ようにみせる）ことを価値とする西洋彫刻の伝統的な立体観とは異なり、陶芸は、ムクであるようにみせかけることも、ムクを装う必要もない"側的立体観"に立脚する芸術である。滝口の有機的フォルムの面的構築における最終段階で、生まれる口ないし穴は、そのような"皮膚的構造"を証明する痕跡としても欠くことのできない造形要素となっている。滝口の作品は、いわば薄皮一枚で立ち上がるかたちの美しさを示し、しかもその薄さの中に、硬質な物質性をも携えている。ミニマム極まりない要素によって陶芸の本質を確実に造形化する滝口の作品は、陶芸というジャンルの存在意義を象徴的に語るものでもある。

▽「現代陶芸の華――西日本の作家を中心に――」二〇〇三年一月二五日〜三月一六日　茨城県陶芸美術館

《無題》
高 32.5　幅 28.0　奥行 27.0cm　2002 年
撮影／尾見重治

508

# 長江重和――進化する鋳込みの造形

陶磁器の別称「せともの」の名の由来でもある瀬戸は、良質の土に恵まれ、質の高い陶磁製品を産出する日本有数の窯業地である。長江重和の工房の近所には「日に六〇〇〇個」の茶碗素地を生産するというオートメーション化された工場もある。「一〇秒で一個」といわれる速さで次々に精度の高い均質な茶碗や湯呑のかたちが目の前でできあがるのを見ると「(陶芸家として)自分がすべきことは何かを考えざるをえない」と長江は言う。

特に瀬戸は明治以来、石膏型鋳込みによる量産技術が普及している土地である。窯元の三代目として鋳込みによる食器づくりを手伝ってきた作家は、当初家業を嫌い、轆轤や紐作りを試みるが、求める造形の方向と最も合致する手法は、やはり幼少期より間近に目にしてきた石膏型鋳込みの手法であった。

《集合態の集合体》(一九九二年)はその最初のシリーズである。曲げたゴム管などから型取りしたものに泥漿を鋳込んでつくる個々の細長い形は、釉薬が接着剤がわりとなって集合体を形成する。基本となるパイプ状のかたちが徹底してシンプルであるがゆえに、軽やかなリズム感のある形態が生まれている。ゴム管のような無機的、幾何学的なかたちを無理なく忠実に写し取る鋳込みの手法が活かされているのである。

その後、長江は日常の食器づくりで経験する焼成後の歪みや変形に注目し、やきものの、特に磁土の弱点とも思われる焼成中のへたりやたわみを積極的に造形へ、経験の蓄積は一メートルを超える大作をも可能とした。海外コンクールなどで「長江マジック」と絶賛された《反るかたち》のシリーズはそのようにして生まれたものである。

《泥彩 薄層のかたち》
高 18.2　幅 75.6　奥行 35.5cm　2001年

《反るかたち・菱形2》。幅一五〇センチほどの菱形をした白磁の器は、中央を支点に左右がわずかに浮き上がり、側面は捲れたようなカーブを描いている。制作はベニヤ板で菱形の器をつくることから始まる。《集合態の集合体》のゴム管同様、手跡を残さない無機的な形態をベースにすることで、後にたわみが生る一種有機的な曲面を、より強調するのである。次にベニヤ板の内側に石膏を流し込み、それを中型として石膏の割型（外型）をとる。その外型内部に泥漿を流し込むプロセスが、長江の言う「流し込み鋳込み」である。

素焼後は丁寧にサンドペーパーをかける。作品表面にスクラッチしたような跡が見られるのはこのペーパーのかけかたによる。コンプレッサーは空気を絞り、釉薬を散らすように振りかけて独特のマティエールを出す。つるりと単調な白磁のイメージを裏切る"遊び"が細部にわたっても仕掛けられている。そして一二八〇度で本焼成時、耐火性のあてものの上に載せることで中央が落ち、側面が捲れるのである。

そこには成形─乾燥─素焼─施釉─本焼成の各段階に対して、作家ならではの問いかけがある。そしてそのようなプロセスの中で見出されたさまざまな技術や工夫を、近年、長江は各地のワークショップや講演会で、惜しみもなく事細かに語る。

「自分の見つけた技法を内緒にするっていうのは僕はよくないと思う。やきものなんて、やってることのほと

んどは昔の人が考えたこと。自分が発見したなんていうのはごく一部でしょう。僕の作品の九〇パーセントは昔の人が見つけてくれたことのお陰でできてる。だったら僕が見つけたことも他の人に伝えなくちゃいけないと思うんです。鋳込みの手法が広まって、もっといろんな鋳込みの表現が生まれればいい」[註1]。

最も新しいシリーズ《泥彩 薄層のかたち》では、石膏型の内側に容器の細い口から糸のような泥漿を縦横無尽に落とし込み、デリケートなメッシュ風の器を生み出している。制作のヒントは、排泥鋳込みの装置を止めた後、注ぎ口から滴る泥漿がバケツや床に集積した有り様であったという。

長江の陶芸は日々の仕事場における発見と試行の繰り返しにより常に進化し続けている。その過程で、造形する楽しみも日々増幅していく。産地で制作する陶芸家の在り方を、自然体で示すことのできる稀有な作家である。

▽「現代陶芸の精鋭—21世紀を開くやきものの手法とかたち—」二〇〇一年四月二八日〜六月一七日　茨城県陶芸美術館

註1：長江重和への筆者インタビュー、於・瀬戸市長江重和宅、二〇〇〇年八月一二日。

# 八代清水六兵衞──面と反りがつくる建築的やきもの

一六個のピースが円を形成する《基準円環-2000》。清水六兵衞のサークル状のかたちは、これまで単色で形成されることを常としてきたが、本作では黒マット釉のピースに混じってオパールラスター釉のピースが四つ、等間隔で入り込んでいる。オパールのピースが観る者の視覚にクロスするラインを生み、「中心」を意識させることをねらったのだという。形状が幾つのピースに分割されようとも、作家の頭の中には常に全体が意識されている。建築科出身の作家らしい姿勢である。空間的な拡がりを持つフォルムには、古代遺跡や古城、都市など、やはり建築物のイメージの記憶が結び付いているという。

この作家の手法である「板作り」あるいは「タタラ」は、一般の入門書などでは比較的容易に食器などを成形する方法として紹介されることがあるが、造形表現としてタタラを用いるには、多くの困難を克服しなければならない。今日の陶芸家たちは逆に、ある程度のタタラの固さを利用し、幾何学的な造形へ向けて、制作のプロセスは極めて緻密に進められている。まず、アイディアスケッチを図面に落とし込む。全体の形、側面図、断面図など、あらゆる角度から検討される。窯の大きさという制約から自ずとタタラの幅なども決まってくる。最終的にはボール紙の型紙にする。図面は建築を学んだ作家ならではの精度の高いものである。次に適当なサイズと厚み（《基準円環-2000》では八ミリ）の半磁土のタタラをスラブローラーで作っておく。

清水六兵衞の場合はタタラを柔らかい状態で用いると有機的なフォルムの構築も可能である。例えばタタラをそれぞれの仕方で扱い工夫をして、おのおの独自の表現を試みている。

一定の厚みのタタラを作り出すのにスラブローラーは便利な機械であるが、圧力のかかり方が中央と端とで異なるため、作り出されるタタラには使い方に一定の方向性が出てくることに留意しなければならない。

続いて型紙に沿ってタタラをカットしピースを組み立てていく。このとき、この面を上にすればそちらが下がり、側面はこの程度膨らむであろうという予測をしながら作業を進める。ピースのエッジのシャープなラインは精巧な角度でカットされたタタラの断面が合わせられることで生まれるのである。《基準円環—2000》では、六面のかたちを作った後、上面に円環の弧のカーブに合わせて型となる板を当て、ナイフでラインを削り込んでいる。装飾性を加味する削りはこの一、二年小品で試みられ、大作では本作品が初めてとなる手法である。窯のサイズに従い、二ピースずつ素焼をし、釉薬を掛けた後、再び本焼を連続して行う。釉薬の熔解温度により、黒マットのピース（一二三〇度）とオパールラスターのピース（一二三〇度）とに分けて本焼成する。

このようにして構築されるかたちは、個々のピースといい、それを単位として規則的に並べられて生まれる全体のフォルムといい、一見、情緒や主観をことごとく排除した無機質な冷たい存在となるかのように思われる。確かに整理された無駄のないフォルムは、ミニマル・アートやプライマリー・ストラクチュアのようなタイプの表現を連想させる。しかし、実際に作品を目の前にすると、光の効果のもと、幾何学的正確さをもつ面が、ある種のなまめかしさを呈していることに気づく。とりわけ本焼成中に生じる緩やかなたわみは、空間に柔らかさを生み出している。さらに、釉薬の効果も相まって、面やエッジのラインにもミクロの揺らぎが生まれているのである。それはプラスチックや金属などの素材ではまず実現しがたい効果である。土という可塑性の高い素材に徹底した正確さで臨み、かつ焼成というやきものの素材のプロセスを経て、初めて具現化されるかたちなのである。

本展のための新作《Interactive Space》は単体でオブジェとして成立している。外側のタタラの端を切り取っ

《CERAMIC CONNECTION–89》
高 53.0　幅 250.0　奥行 430.0cm　1989 年
茨城県陶芸美術館蔵　撮影／畠山 崇

たもので、内部にピラミッドを作るなど、外部と内部が相互に関係づけられたかたちである。このような試みはまた、今後大作をつくる際のヒントにもなってゆくのであろう。本シリーズのバリエーションは二〇〇一年二月の八代六兵衞襲名記念の個展に並んでいる［註1］。カタログによればそれらは「用をもった作品」として花器にも使えるようだ。しかし、器物としては口となる開口部も含め、清水六兵衞の作品は、面と線、反りとたわみの統合によるかたちの可能性を示す陶芸造形として鑑賞されるはずである。

▽「現代陶芸の精鋭―21世紀を開くやきものの手法とかたち―」
二〇〇一年四月二八日〜六月一七日　茨城県陶芸美術館

註1：清水家について。大阪の農家に生まれた初代六兵衞が、京都五条坂に開窯したのは、江戸中期（一七七一年）と伝えられる。二〇〇〇年二月に七代の長男・柾博が八代を襲名。特定の技法を代々伝承するのではなく、各代がそれぞれの生きた時代を反映しながら独自の作風を展開していることで知られる。当代の父・七代六兵衞はアルミニウムなどの金属彫刻で著名な清水九兵衞。

# 前田昭博――白磁というミニマリズムの豊饒

端正な面取りを施したストイックな白いかたちは、しばしばブランクーシの彫刻に例えられてきた。しかし実際の作品は、むしろこの二十世紀彫刻の巨匠との違いを静かに主張している。

前田昭博（まえたあきひろ）の面取りとは轆轤（ろくろ）で立ち上げた磁土の表面を生乾きの内に指と掌で押していく作業である。圧するというよりは器体内部の空間のありかを外側から探るような行為であり、内側の空気の動きを磁土の面を介して指先で確認していくようなデリケートなプロセスである。

「手跡を消すために」乾燥後わずかに表面を削るものの、前田の造形は削いでいく形というよりは、膨らみをまとめていくフォルムというべきであろう。

やや光沢を抑えるように調整された釉薬を施し焼成された作品は、淡い光の下、清潔な白磁の表面が凛として微妙な陰影を示し、空気の中に微かに滲むようなアウトラインを描く。

前田の場合、手跡は完全に抹消するものではなく、むしろ手跡が消滅する極限のところで造形されている。いわば温もりのレベルで、手跡を残しているのである。ブランクーシ彫刻との決定的な違いもまさにそこにある。画一的で撥（は）ねつけるような硬質な量塊的彫刻に対する、内部に空（くう）を孕んだふくよかな人肌の陶芸造形。

硬質感を嫌い、あえて前田は作品タイトルに「白磁」ではなく「白瓷」を用いるという。

大阪芸術大学卒業以来、一貫して白磁を追求してきた前田は、「伝統と革新」という陶芸の普遍的テーマを独自に昇華しつつある。李朝の白磁とも北宋定窯のそれとも異なる現代日本の白磁を、陶芸ならではの造形言語に

《白瓷捻面取壺》
高 40.0　径 35.0cm　2000 年
岐阜県現代陶芸美術館蔵

よって創造していく作家である。

▽ 現代日本工芸展「素材と造形思考」国際交流基金主催　二〇〇二年三月　マレーシア・ペトロナスギャラリー／六月インドネシア・ナショナルギャラリー

# 八木明——飽くなき磁土の探求の中で

## 京都の五条坂に生まれて

一九五五年、京都のやきものの中心的一角をなす五条坂に、八木明は父・一夫、染織家の母・高木敏子の長男として生まれた。美術界が「前衛」を本格化させ、走泥社が本格的陶芸オブジェの時代を迎える昂揚期に、作家は多感な思春期を過ごしている。走泥社のメンバーである彼らは、極めて内省的な面も持っており、打ち上げの席で旺盛な議論を繰り広げたことで知られるが、一方で、作家個人としての彼らは、極めて内省的な面も持っており、打ち上げの席で旺盛な議論を繰り広げたということをほとんどしなかったという[註1]。五条坂から車で約三〇～四〇分ほど離れた静かな宇治市炭山に、父・八木一夫が仕事場を求めたこともうなずける。八木一夫は一九七六年の築窯以来、京都市立芸術大学の勤めのある日以外は、ここに宿泊もしていたという。

そして八木明は、一九七七年、京都府立陶工専修訓練校を卒業後、この炭山の仕事場に通い始めている。二〇〇五年六月二五日、この炭山の仕事場に八木明を取材した。充分な広さを確保することができ、余計な来訪者に煩（わずら）わされることのない炭山の工房は、作家が静かに土と向き合うのにふさわしい場所である。厳しい集中力を要する八木の入れ子など、端正な轆轤（ろくろ）の仕事にはいうまでもない。

## 磁器という選択

父の作陶の下準備を手伝うことでやきもののイロハを習得した八木明が、初めて個展を開催したのは一九七九年夏のことである。惜しくも、同じ年の二月に八木一夫は亡くなってしまったため、残念ながら八木は初個展に対する父の批評を聞いてはいない。会場は京都でもよく知られたギャラリーマロニエ。父の手伝いで陶土に習熟していた八木明は、このとき三島や白化粧など、いわゆる「土もの」の作品を発表している。そして、この最初の個展で、作家は陶土に違和感を持ったという。「ピリっとしたもの」が好きな自分の制作の方向とずれる感覚を味わい、一年後には磁器へと転向していく。そこには「土もの」への「慣れ」に埋没してしまわない八木の、自作に対する表現者としての客観的な視線がある。

焼成温度や透光性、吸水性や土の白さ、軽量感といった要素だけでなく、作り手にとっては、何より成形時の手触りや手ごたえにおいて、磁土と陶土は別物である。同じ土でありながら「土ものとは下準備の段階から違う」。轆轤成形後の切れを防ぐため、いわゆる「土殺し」を念入りに行い、土をよく締める必要があるのだ。八木は当初、土の成分、調合を工夫するにも時間をかけたという。

## 磁器でつくる極限のフォルム

父の下で手慣れていた「土もの」とは違う「磁器」という存在を、八木明はまずその技術によって認識し、自

分のものにしていく。八〇年代の初めから、八木は青白磁などによる入れ子状の形態に取り組み、その薄作りのうつわの連続性によって、磁器の緊張感、シャープさを突き詰めてきた。「蹴轆轤や手轆轤ではだめです。轆轤の回転する速度が重要なのです」[註2]。八木の作品はまさに、電動轆轤のスピード感と同心円性を究極にまで探求し、目にみえるかたちにしたものだ。そこには、入れ子という通念的な合理性とは別次元の、空間の無限が表出するのである。しかも八木は、そうしたうつわの連続性、入れ子という様式に、決して「流される」ことがない。極大から極小まで、その一つ一つのかたちを徹底的に吟味する。青白磁の釉薬ないし黒釉によって、羽のように薄い口縁などのエッジを強調する。ともすればフォルムを甘くしてしまう釉薬という素材さえも、八木のうつわにおいては、逆にそのフォルムをより明確なものとすることに貢献しているのである。そこには極限の薄さと、八木自身の基準における微塵の甘えもない正確さがある。造形は、どのようなタイプのものであれ、あるラインを越えるとき、またはあるレベルを突き抜けるとき、受け手に精神的なゆさぶり、もしくは鮮烈な知的刺激をもたらすものである。陶芸に限らず、ある表現が芸術の域に入り込むとは、そういうことであろう。八木のうつわが物理的には限りなく軽量であったとしても、それは、昨今流行の「ライト感覚」などとは一線を画す、確かな主張あるフォルムなのである。

## 磁土そのものの探求としてのオブジェ

　高度な技術で磁器を体得した八木がさらに、その素材としての最初の姿である磁土そのものを深く知りたいと考えたのは、陶芸家として自然なことかもしれない。この作家が極限の集中力と緊張を要する青白磁などのうつ

わの一方で、いわゆる器物ではない磁器のやきものを制作してきたのはそのためである。

当初は現象の確認という意味あいが濃厚であった。一九九六年、東京国立近代美術館工芸館で開催された展覧会「磁器の表現──1990年代の展開」での発表は、その一つのまとめでもあったという。一見、青白磁のうつわと「まったく違う仕事」ともみえる、そのようなオブジェでない方を「オブジェ」と呼んでかまわないと思われるが、本稿では便宜上、いわゆる器形でない方を「オブジェ」と呼んでおく）は、単に、正反対の仕事を手掛けることで、精神的バランスを得るとか、単純に仕事の幅を拡げるといった理由によらない。磁器とは何か、という問題意識はまた、磁土とは何か、という課題を作家にもたらすこととなったのである。この作家の思考の根底にある問題意識において、オブジェの仕事はいわゆる器物の仕事と同じラインの延長上にあるのだ。

ただし、八木の磁土へのアプローチの方法は、こうしたオブジェとうつわの仕事とで大きく異なっている。例えば、器物においては極限の薄さへと肉薄するのに対し、オブジェの作品では可能な限り厚さをもたせた塊で扱う。前者が轆轤の動力を用いた完全なるコントロールを目指す行為であるとすれば、後者は、切る、叩くという端的で直接的な磁土に対する働きかけが中心である。磁土は、一二六〇度の焼成の後、陶土とは比較にならない細やかなレベルで、その痕跡をあらわにする。それは陶土よりも遥かに繊細に手の痕跡を磁器のオブジェの表面に、しばしば漆を塗布して研ぎ出すという作業も、そうした痕跡──八木の言葉を借りれば「磁土の性質そのもの」──をより明確に視覚化するためである。これは、父・八木一夫が、ことに晩年、黒陶とカシューという色彩の対比の意義から造形表現に持ち込んだこととはまったく異なる意味での、陶と漆の併用である［註3］。

八木明

## 飽くなき探求と創造の精神

磁土と向き合う中で、八木明のフォルムは誕生する。あるときは、磁土による寡黙かつ率直なオブジェである。八木の轆轤による薄作りの器物の仕事と、手と磁土とのダイレクトな関係による塊の仕事とは、同じラインの両極を担う。それはまた、陶芸とは何か、やきもので表現するとは何かという命題への、八木明ならではの取り組みであろう。

かつて、父・八木一夫やその世代の陶芸作家たちが自身に投げかけた問題を、八木明をはじめ今日の作家たちもそれぞれ、自分自身の作陶を通して自らに問うている。八木明は、父・八木一夫や祖父・八木一艸と、その血脈によってのみ、陶芸史に線を連ねるのではない。むしろ、表現者としての創造性の継承という意味で、点線として繋がっていく存在である。それは例えば富本憲吉という作家から、作風のうえでは実に多様なさまざまな後進の作家たちへ、点からいくつもの点へと線を延長し、また、面的な拡大を示すごとくである。京都が持つ「伝統」の力も、まさにそこにあるだろう。力ある陶芸家は皆、技術の伝承にとどまらない、"創造への意志"を継

《青白磁弦文入れ子鉢（45個）》
最大：高15.0 径47.0cm 2012年
第7回パラミタ陶芸大賞展での展示

承しているのである。

▽「八木明展」二〇〇五年一〇月三〇日〜一一月六日　ギャラリー目黒陶芸館
註1：山田光への筆者インタビュー、二〇〇〇年一一月二八日。鈴木治への筆者インタビュー、二〇〇〇年四月三日。
註2：八木明への筆者インタビュー、二〇〇二年八月二二日。
註3：本のシリーズでは八木一夫は本漆を用いている。

# 石橋裕史——「彩刻磁」にみる第五プロセスの採用

石橋裕史は、二〇一一年、第五八回日本陶芸展で二度目の大賞・桂宮賜杯を受賞した。二度の大賞受賞は同展史上、初の快挙である。しかも前回は招待作家として選出されており、にもかかわらず再び初心に戻っての一般公募に応じた受賞であるという意味で、今回の受賞はそのままこの作家の真摯な作陶姿勢を示すといってよいだろう。同展のみならず、二〇一〇年の第五七回日本伝統工芸展文部科学大臣賞受賞ほか、特にこの一〇年、石橋は着実にその取り組みの成果をみせてきた。そしてこの作家ほど、その作品が常に話題となり、時に批判にさらされてきた作家も珍しい。

主要な作品は青の階調を刻む磁器の鉢。比較的小さな高台、あるいはわずかな接地面からスタートする迷いのない轆轤で挽かれた拡がりが豊かな空間をみせる。青磁釉を基本にコバルトや鉄分を調整しながら施釉しガス窯で約一二六〇度の本焼成。ここまでは、成形─乾燥─施釉─焼成というやきものの基本四工程による爽やかな青いうつわの誕生である。

その後うつわ全体にシートを貼り、うつわの曲面やフォルムに即して数ミリ幅の模様を描いた後、シートを剥がし、カットする。そのカットしたものを再び全面に貼り、サンドブラストをかけては剥がすことを段階的に繰り返す。いち早く剥がした部分には磁器の白い肌がのぞき、最後まで剥がさなかった部分は釉薬の青が最も濃く残る。剥がす段階に応じて、陶芸ならではの質感を伴うブルーのグラデーションが生まれるのである。

焼成直後の澄んだ青は、サンドブラストで作るその階調によって、リズミカルにたゆたうような、より一層の

《彩刻磁鉢「瀝瀝(れきれき)」》
高 24.5 幅 53.0 奥行 50.0cm 2011 年
第 21 回日本陶芸展大賞・桂宮賜杯

透明感ある美しさを獲得する。その濃淡は、磁器という白い胎と釉薬の素材感とを行き来しながら、あたかも水の音が響くような拡がりを示す。水の音はうつわの内外へ共鳴するかのようだ。

作風を特徴づけるこのサンドブラストとは、堅い器面に強圧で砂を吹き付け、面を削って模様を作り出すというもの。ガラス工芸の世界ではよく知られた主要な加飾技法の一つである。石橋は、一九九二年、三五歳のとき、義理の姉が趣味のガラスで扱っていたサンドブラストの道具を見て興味を持ち、早速自身の陶芸作品に試みた。その時それまで見たことのない存在感あるうつわの肌合いに、無限の可能性を感じたという。以後、それまでの釉彩のうつわから、施釉焼成後にサンドブラストで模様を表現していく手法に切り変え、「彩刻磁」と名付けて今日に至る。

本焼成後のうつわに手を下すこと、しかもそれをその作家の表現のポイントとすること。これを筆者は"陶芸の第五プロセス"と呼んできた。従来、本焼成をもって制作を完了してきたやきものの世界にあって、旧世代には大いに抵抗ある行為である。陶芸のタブーと考える者も少なくない。サンドブラストを四工程の途中で使用するならば新たな道具の導入の範囲と見なしても、四工程の「後」では納得がいかないとの批判もある。石橋はかつて日本伝統工芸展の搬入時に受付で「これは何ですか」と尋ねられ「やきものです」と答えたこともあったという。

しかし実はこの一〇年余り、美大や芸大の陶芸専攻学生や若手陶芸家たちの中にも、この第五プロセスの導入はしばしばみられるようになっている。興味深いことに、関東よりは関西により顕著である。石橋裕史も京都在住の陶芸家であり、滴翠美術館陶芸研究所の卒業生。同所の代表的な教師に八木一夫がいるが、八木もまた、土から陶への質的変換すれすれの低火度で黒陶を試み、鉛のような異素材を貼りつけるなど、実験精神旺盛な作家であった。やきものという表現の根幹にかかわる手法ではあるが、それが作家の陶芸表現探求の途上に獲得され、自身の表現に必要ならば、勇気と意欲をもってそれを取り入れていくことも有効であろう。自分自身に揺さぶりをかけることを厭わない石橋の姿勢はアーティストの基本でもある。

しかし、サンドブラストによって充実した表現を生み出す作家が少しずつ現れれば、やがてはこれが陶芸の伝統技法の一つになるやもしれない。

歴史を振り返れば、焼成後の彩色や、焼かないやきものなど、ある時期の流行や試みに終わった手法もある。

日本工芸会に所属し、伝統工芸を牽引する石橋が、この技法で揺るぎない自分の表現を築くことは、陶芸の歴史に斬り込む行為でもある。道具の目新しさに負けない、この作家ならではの詩情豊かな陶芸表現が展開されるかどうか。その行方に期待している。

# 井上雅之―生の軌跡

一九八〇年代に顕著となった陶芸動向の一つに大型化、空間化、重力に抗うように立ち上がり成立するやきものを牽引してきた代表的な作家である。井上雅之は、作者の身体さえも超えるサイズで、重力に抗うように立ち上がり成立するやきものを牽引してきた代表的な作家である。作家は一九五七年、神戸市に生まれた。多摩美術大学で油画を専攻するが、「絵画の、どこでやめていいかわからないところ」に戸惑いを覚えたという。井上にとって油画制作は、あるフレーム内での終わりの見えない行為であった。

幸運にも絵画科の中に陶芸の講座が創設され、井上はひたすら轆轤（ろくろ）挽きに没頭した。三、四年次、井上はひたすら轆轤挽きに没頭した。目の前で土のかたちが瞬く間にくっきりと立ち現れる様子に、確かな手ごたえとリアリティを感じたのである。中村錦平（きんぺい）の方針もあり、多摩美術大学の陶芸は、あらゆるやきものの通念から自由であった。一九八四年、井上は初個展で、轆轤で挽いたピースや破片をアッサンブラージュした作品を発表し、一九八六年には金属ネットにセラミックファイバーを付けてバーナーで焦がした大型作品へと展開、実験的な手法を躊躇（ちゅうちょ）なく取りこみ、やきものの新たな可能性を次々に示してみせた。さらに一九八九年には、分割して焼いたピースを再度、ボルトで一体に築き上げる手法の本格的な作品を渋谷西武工芸画廊で発表、現代工芸、現代陶芸の寵児として注目されていく。

井上は被災の直後、「容赦なく壊されることに対し、抗わずにいられなくて」高さ一四七センチ、径

陶芸家として順風満帆にみえる歩みの中で転機の一つは一九九五年一月、故郷を襲った阪神淡路の震災であったろう。

井上雅之

《MU-071》
高 145.0　幅 365.0　奥行 178.0cm　2007年

一九七センチほどの巨大なうつわを制作している。轆轤台に乗せた土を回転させるのでなく、逆に井上自身がうつわの周囲を全身で旋回しながら土の紐を積み上げて制作した作品である。自身の行為が着実に土の形となって形成されていくこと。行為の軌跡が確かに一つの姿かたちに生成していくことを切実に欲し、確認した作品である。うつわから突き出る巨大な櫂（かい）のような棒状のものにさえ、作者の"抵抗"の意志を読み取ることができる。
九〇年代の終わりからは、紐作り、手捻りのほかに、肉厚のタタラをベースに成形する作品に取り組んでいく。さらに二〇〇七年からは、成形中の土の自重とフォルムをキープするため、板などで一種の型を作り、その支えを利用して、やきものスケール感ある形態を実現してきた。そして二〇一四年、それは床から立ち上がる窪みのある作品、及び壁からせり出してくる形として発表された。もともと下から上へ構築し、その状態を最終形態とすることを基本としていたが、重力との闘いは、作家に柔軟な思考、アプローチの姿勢をも促したのである。とりわけ壁からせり出すという陶の姿には、未だ生成の只中（ただなか）にあるとでもいった未完の気配も残している。
物理的衝撃による割れや、自重という、やきものの弱点ともいうべき要素にひるむことなく、むしろ真っ向から挑み続けること―井上のやきものは、その行為そのものである。作品の存在感、スケール感はその一つの結果に過ぎない。"現実を乗り越える行為としての陶"は、いわば作家の生の証でもある。

# 神農巌の「堆磁」——工芸的な奥行、うつわという立体

滋賀県大津市で制作する陶芸家・神農巌の磁器の表現が今、着々と深化しつつある。一九九四年の京都工芸ビュンナーレを皮切りに、近年は地方展のみならず全国規模の公募展での受賞が続いている。国内最大規模の工芸展である日本伝統工芸展では、二〇〇九年、朝日新聞社賞を受賞した。

現代の多くの磁器作家同様、神農も学生時代に安宅コレクションの青磁に魅せられ、陶芸を志した一人である。京都生まれではあるが、家は実業家で、特段やきものに親しんで育ったという訳ではなく、大学では経済を専攻している。しかし、工業試験場や陶工訓練校などの研修所、大手の窯元など、技術を覚えるには恵まれた環境が近くにあった。作家は京都市工業試験場窯業専攻科を修了した後、当時一八人ほどの職人を抱えていた比較的大所帯の土谷瑞光の窯元で五年ほど仕事をしている。

特定の師を持たない神農は、京都のさまざまな力ある作家たちに意見を請うことも自由にできた。京都府福知山市の生まれで綾部に育った作家は、京都の中心からの程よい距離感を存分に活かしてきたともいえる。

この作家の主要な技法は「堆磁」である。筆で磁土の泥漿をうつわの表面に盛り上げていく方法だ。泥漿は薄すぎず濃すぎず。筆で最も扱いやすい適切な濃度を、作家は経験から見出した。

一般に、磁器は轆轤であれ鋳込みであれ、厚く作ったかたちを大きく削ってフォルムのアウトラインを決めることが多い。そのような削りの手法、マイナスによる成形に対し、神農は最終的な削りは整える程度に抑え、むしろ足していく行為、プラスする方法を重視する。例えば、磁土の泥漿を三〇〜四〇回筆で塗り重ねると八ミリ

神農巌

《堆磁線文鉢》
高 33.5　径 36.5cm　2009 年
第 56 回日本伝統工芸展朝日新聞社賞

程度の厚さになるという。それを全体のフォルムの中で調整していく。轆轤で挽いたかたちの、その張りや膨らみを損なうことなく充分に活かしながら、丹念に筆で泥漿を重ねていくというのがこの作家の手法である。その立体的な線は、単に白い線模様にとどまるのではなく、ときに面の一部となり、さらにうつわ全体のフォルムの性格を決定する重要な要素となっていく。しかるに神農の堆磁は、しばしばうつわの口にも、うつわ全体のフォルムの性格を決定する重要な要素となっていく。結果、口は確かなフォルムの一部となると同時に、うつわの内も外も、ほとんど等価といっていい造形性を示すのである。

磁土を筆で盛り上げる技法については、例えば近代における個人作家の草分けの一人、京都の楠部彌弌による「彩埏（さいえん）」などの例がある。顔料を混ぜた色土を用いるそれらは、立体的な文様を形成しつつ独自の品格を示すものであったが、あくまでもうつわの表面、器肌の外側に「加飾」するものであり、成形と装飾、うつわの内外を分けて捉える姿勢を逸脱するものではなかった。

しかしながら、神農のうつわの口はフォルムの一部を担い、装飾と造形は一体のものである。その意味では、この作家のうつわは、磁器ならではの品位を保ちつつ、縄文の火炎土器の造形性に通ずる要素さえ含むのである。

作家によれば、泥漿の扱いはもともと釉彩の草花模様の輪郭を縁取るために始めたという。また、制作中の生地が切れた際に、泥漿を塗り重ねて修復するうち、磁器土の盛り上がりに「造

形的なおもしろさ」を発見したこともきっかけの一つとなった。

二〇〇三年頃からは、具象的な草花の輪郭を描くために泥漿を使うことよりも、磁器のかたちそのものの美しさを作っていくことに泥漿を活かす方向へと転換していった。模様でありながら、模様の一部にとどまらない堆磁。装飾であると同時に確固たるフォルムの一部を担うものとしての制作の堆磁である。その姿勢は、説明的な色をできるだけ持ち込まず、磁器の肌の美しさそのものを活かす方向を向かわせた。うつわの肌に生じる磁土の凹凸、釉薬の厚みや濃淡は、白磁や青白磁ならではの質感を伴う〝工芸的な奥行〟を生む。現在の作家の工房は色の上でもかたちの上でも、高度に抑制された究極の抽象的な立体表現としてのうつわ。人々は神農のうつわに、その水面を撫でる風のような清々しさをみるに違いない。琵琶湖が近い。

# 重松あゆみ——近未来的空間の発見

陶芸作品を発表する場について、日本ほど恵まれている国はない。公募展があり、団体展があり、やきもの主体に企画で扱うギャラリーがある。しかし、重松あゆみが長きにわたって自らに課してきたのは、現代芸術一般を扱う関西のギャラリーを自ら借りて毎年個展を開催するということだ。京都市立芸術大学工芸科陶磁器専攻の教授として多忙を極め、個展も企画扱いとなった今日なお、作家はその発表のリズムを崩すことがない。

重松あゆみは一九五八年、大阪に生まれた。現在の工房は神戸である。父親の仕事の関係で少女時代をアメリカで過ごした作家は、多感な時期に言葉の壁というストレスを抱えつつ無口な日々を過ごしたという。きっかけの一つは、学生時代、装飾を凝らした大鉢に「装飾はあるけれど、形がありませんな」と走泥社のメンバーでもあった師・鈴木治に言われたことである。「立体」や「造形」を明確に意識するようになったのは、それからおよそ一〇年後三一歳で《骨の耳》というシリーズに取り組んでからのことだという。

制作に際し、作家はまず掌サイズのマケットを作る。いわば立体デッサンのようなものだ。スケッチなどは描かずに、手探りで空間の方向性を探っていく。それはシュルレアリストの作家たちが、意識の底からオートマティックにイメージを引き出す作業にも似ている。作家自身の頭の中では描ききれない、あるいはコンピューター・グラフィックなどでは描きだすことのできない構造を持った陶の造形の構築を実現していくためである。実作のサイズはおよそ五〇～六〇センチ。そこには、特に近年、作品内部へ導く穴が、いつのまにか外部へ繋

《Green Orbit》
高 57.5　幅 67.0　奥行 33.5cm　2011年
撮影／後藤 清

がるというような、この作家ならではの"表裏一体の造形の妙"がある。かつての陶芸家たちは下から上への土の積み上げを基本としていたが、重松は必要なら多方向から手捻りで攻めていく。作家が手探りで構築したその空間を、観る者は視覚で追いかけ発見する。それはいかにもやきものの構造に適合しつつ、観る者の視覚を試し、あるいは惑わせながら形を発見させるものでもある。

焼成温度は一〇五〇度。迷宮のようなフォルムをキープするとともに、パステル調の淡い発色、微かなヌメリを感じさせる肌合いを消滅させない、ぎりぎりの温度である。やきものといってもよい。一般的な陶芸の一二五〇度前後よりかなり低火度ではあるが、互いに譲れぬ両者の接点なのである。

近年、フォルムの空洞部分に、タタラを使ったチューブ状の形が象徴的に現れるようになった。形態から張り出すパイプ状の部分は、静謐なオブジェクトに存外なスピード感をもたらし、さらに、爽快な色調と相まった軽量感さえ生み出している。ストッキングなどで丁寧に磨きこんだ滑らかな表面は、逆に手跡を感じさせないクールな幻想性を帯びている。鈍重さや曖昧さといった、いわばやきものの通念を鮮やかに裏切る陶芸造形のイリュージョン。やきものの近未来的な空間の出現がそこにある。

# 長谷川直人の無我と自我

## 日本画志向―京都に生まれて

長谷川直人は一九五八年、京都の生まれである。二〇〇七年九月二日、京都駅から地下鉄烏丸線で南に一駅、九条から徒歩数分のところにある長谷川の工房をここに持つまで、長谷川は少年時代を金閣寺の近くで過ごしている。父親は中学校の理科教師というサラリーマン家庭で育っているが、とにかく絵を描くことが好きな子供であった。一〇代の頃は日本画家になりたかったという。実家のある小松原北町付近には、日本画の大家が多い。長谷川が中学時代に習っていたのは油絵だったが、風景画を得意とする日展の日本画家・浜田昇児に、しばしば見せに行っては批評を仰いだ。憧れの作家は徳岡神泉。「風景や花そのものを描くことが目的なのではなくて、その背後にある世界観を表現すること。特に後半の象徴的な感じの作品が好きです」[註1]。"具体的イメージの向こう側にあるもの"を求める長谷川の志向は、絵画に対する関心の中にもすでに芽生えていたのである。京都画壇という表現が美術史の世界にも定着しているように、京都―日本画という繋がりは今日なお強固なものがある。それは、陶器や染織、京焼、西陣織、友禅など京都という土地柄を強力に語るものであり得るだろう。実際京都の日本画の権威と同様に、時にはそれ以上に、京都は単なるイメージではなく、日本美術の近代性の獲得という点でも、確たる実績に裏付けられている。楠部彌弌

によれば、一九二〇（大正九）年「陶器なる芸術」を志して団体「赤土」を結成したのは、前々年に京都の若き日本画家たちが新しい日本画の創造を求めて創設した「国画創作協会」に触発されたからである[註2]。

しかし、長谷川が日本画に惹かれたのは、必ずしも京都にひしめく日本画家たちの存在だけではなく、むしろ彼らが使用する「岩絵具の魅力」であった。「油絵具の方が自由にイメージは描けることより、自由に描けがしたから」だという。「油絵具の方が自由にイメージは描けますが、自由に描けない気がします」。確かに油彩画に比べ、日本画はやきものに似た条件をもっている。塗り潰してやり直すことのできない一回性の表現であること。一定の段取りやプロセスを辿って画面を構築すること。紙の上に礬砂をひいて滲みを防ぐ、膠を溶いて糊代わりとする、胡粉などで下地を作る、岩絵具のつぶし具合（粒子の大きさ）で色の濃度を決定するなど、昔ながらの工程を基礎とする発想は、成形―乾燥―施釉―焼成を基本とする陶芸に近い。物質、鉱物質の素材をじかに取り扱うような感覚も両者に相通じるものがあるだろう。

長谷川の現在の勤務先でもある京都市立芸術大学は、長谷川が受験する頃、造形コース・工芸コース・デザインコースの三つに分かれており、造形コースの中に日本画・油画・彫刻・版画・構想設計があった。造形コースの受験に二回挑戦したのち、工芸コースに入学した長谷川が陶磁器を選んだ理由は、やはり「日本画に近い感じがしたから」だという。「日本画」を「造形」と捉える京都芸大の発想にも極めて先進的な思考が窺われる[註3]。

藤平伸、鈴木治、小山喜平、近藤豊、甲本章人ら工芸コースの錚々たる教官らの指導のもと、長谷川の〝物質による、より直接的な表現〟への関心は、陶土を手にした時点でさらに開発されていくのである。

534

長谷川直人

## "第五プロセス" の採用―表層から構造へ

### (一) 作品に内在する時間

長谷川の日本画に対する造形観の中にも胚胎（はいたい）していた物質、素材による直接表現は、その "層的な構築" という方法で、長谷川の陶芸に表れていく。当初は、さして大きくはない丸みを帯びたさりげない形態を手捻りし、そこに化粧土を三〇～四〇層にも薄く重ね、乾燥後、水をあてて、層を部分的に崩していくという手法で制作していた。水流により、ある部分は表面に近い層が、別な部分はさらに深くえぐれてもっと下の層が覗く。それを焼成すると、独特の "古びの姿" ないし "ある時間を内在させた姿" が生じる。学生の頃から取り組み始めて卒業後四、五年目に、一九九二年頃から、この作家の "古びの美学" は、さらに別の次元へと展開をみることになる。それは、成形の最後、乾燥の後で表面に水流をあてるのではなく、本体から表面までのすべてをまるごと層的な構造体として取り扱うという方法である。

まず、耐火性の高い童仙房（どうせんぼう）という土を使い、手捻りで一

《ただそこにあるもの》
高 15.0　幅 12.0　奥行 12.0cm　2007年

種のうつわ型―外型を作る。その内側に剥離剤としてのアルミナ、さらにその内側に陶土、そして中心部に発泡性の釉薬に相当する素材を充填する。焼成中に、内部が気泡の発生に伴い収縮、変形を始め、その結果として最初の外型とは少々異なるフォルムへと変貌する。窯から取り出した後、外型を割り出し、慎重に中身を取り出していく。あるときは外型と、そのすぐ内側の土の層が結合を起こして作品のテクスチャーとして残存し、またあるときは外型を外す際に中心部の釉薬状の部分までが割れて、無数の穿孔のある内部があらわになる。取り出されたかたちは、外側に土質、内部に釉薬質という、通常のやきものとはいわば逆の層を形成する構造体として生み出されるのである。

## (二) 戦後陶芸史における第五プロセスの系譜

型成形を造形的な表現の手段として使うことは、すでに鈴木治ら、いわゆる戦後前衛陶芸の第一世代の作家たちが積極的な取り組みをみせている。また、近年では、焼成後のやきものに手を下すことを、単なる仕上げや想定外の結果のフォローといった手続きとしてではなく、その作家の表現のポイントとなる重要工程として捉える手法が、徐々に見られるようになった。成形―乾燥―施釉―焼成という陶芸の基本四工程のあとに続く、"本焼成後の工程"を筆者は"陶芸の第五プロセス"と呼んできた。例えば、同じ京都芸大の後輩にあたる藤田匠平は徹底した磨きなどを第五プロセスとして用いる作家であり、早逝の陶芸家・西田潤は型成形ならぬ型焼成の割り出しを第五プロセスとして持ち込んだ作家であった。田嶋悦子が一九九三年から用いているパート・ド・ヴェール技法を用いたガラスと陶のジョイントといった手法も、一種の第五プロセスの採用ということができるであろう。伝統工芸の世界でも、石橋裕史が本焼成後のサンドブラストによる加飾を表現の核としている。もちろん歴

536

## 存在そのもののリアリティをめぐる無我と自我

史を遡れば、八木一夫の《積んでいくオブジェ》[註4]や、陶と漆、カシューあるいは鉛板などを組み合わせた作品をはじめ、今日の"第五プロセス"に通じる布石といってよい仕事に行き当たる。長谷川直人は、二十世紀後半から二十一世紀にかけて生じたそのような戦後陶芸史の系譜の最前線で仕事をする作家の一人である。八木一夫のように一種の反陶芸的手法までも自在に自分のものとする振幅の広い作家を別にすれば、戦後陶芸の第一、第二世代の作家の多くにとって、そうした窯出し後のプロセスは抵抗感を拭いがたいものであったろう。しかし第三世代以降の作家たちは、それぞれ必然の文脈において各自の第五プロセスを採用してきているのである。

作品の最終イメージの決定を窯にゆだねることを拒否し、リスクを承知で作品を再び慎重に我が手にかけることで、長谷川の作品はどこまでも存在のリアリティに迫っていく。作家は自身にとって最もスリリングな第五プロセスによって、素材の化学変化という現象を、より確かな表現のレベルへと進めていくのである。その複雑さにもかかわらず、ある必然性を伴う作品のテクスチャーは、その物質的美しさを主張するのではなく、むしろあるかたちが存在することそのものの尊さを支持している。声高なメッセージを発するのではなく、かけがえのない親密な出会いが作品と受け手の間に成立することが作者の意図なのである。

「作品のある部分や全体のかたちに触発されて、見る人の記憶の回路が動き出し、見る人と記憶の断片とが繋がりあうこと。そのとき作家は作品と切り離された存在であってもいいと思うのです」と長谷川は言う。特定の

何かに見られることを拒否する「ニュートラルな存在」としての作品を志向する長谷川の姿勢は、今なお表現者としての長谷川の憧憬対象であるという徳岡神泉の次のような言葉と通じるものがあろう。

「対象と自己との間には、自己意識や俗塵などの雑念妄想が雲のように去来している。それらの俗念を払いのけたとき、はじめて対象即自己となり、遂には自己もなく対象そのものもない世界に到達しうる。その境地が自分の求める世界だと信じた（傍点筆者）」[註5]。

長谷川の「作家は作品と切り離された存在」であるという思考は、「自己もなく対象そのものもない世界」を求める徳岡神泉の思想に照応する。それは没個性を意味するのではなく、いわば作品の純粋自律性という意味での近代性を示してもいる。近代日本画の巨匠・徳岡神泉は背景と対象が一つに溶けあう漠としたイメージの象徴性の中に〝忘我・無対象〟を追求し、長谷川はその複雑なテクスチャーと組成の中に〝無我・無対象〟を実現しようとしている。それらはいずれも、作品の個別性と普遍性との共存を目指すものであろう。存在のリアリティを探求することの中に自我を昇華しようとする制作、換言すれば作品の普遍性と引き換えに表面的なエゴを取り去ろうとする長谷川直人の逆説的な個の表現に、二十一世紀的陶芸表現の一つの在り方を見るのである。

▽「長谷川直人展」二〇〇七年九月二九日〜一〇月六日　ギャラリー目黒陶芸館

註1：長谷川直人への筆者インタビュー、二〇〇七年九月二日、於・京都。以下、作家の言葉はこれによる。
註2：「対談閑話」『毎日新聞』一九六八年。
註3：外舘和子『構造としてのかたちとイズムとしての実材表現、あるいは日本的造形史観』『素材×技術からフォルムへ―布と金属―』茨城県つくば美術館、二〇〇七年七月。

538

註4：外舘和子「陶芸史における〈オブジェ〉導入の経緯と非実用的陶芸としてのオブジェの成立―《ザムザ氏の散歩》と八木一夫の作家性をめぐって―」『東洋陶磁』三五号、二〇〇六年三月。
註5：徳岡神泉「遍歴の底に」『芸術新潮』一九六〇年八月。

# 田嶋悦子──植物モチーフで謳う天衣無縫

異なる素材の形を組み合わせて一個の作品にする。明度の高いパステルカラーをやきものに取り入れる。大きな空間に挑む。しかし表現の核となっているのは、紛れもなく陶。かつての陶芸界が予想もしなかった世界を貪欲に切り拓いてきた陶芸家がここにいる。一九八〇年代に現れたエネルギー溢れる女性陶芸家の代表格である田嶋悦子の意欲は、今も衰えることがない。

田嶋悦子は一九五九年、大阪市に生まれた。美術大学、芸術大学で陶芸を学ぶ女性が珍しくなくなっていた世代の一人である。陶家や産地とは無縁に育った若者が、大阪芸術大学で陶芸と出会い、制作にのめり込んでいくのである。当時、大阪芸大には、林康夫、柳原睦夫といった、日本の「前衛陶芸」を牽引する作家たちが指導に当たっていた。

大阪芸大では基礎技術を丁寧に教えるが、田嶋はどのような課題にも「自分を盛り込む」ことに熱中した。例えば機能を持ったカップに乳房をつける。蓋物にエロティックな穴をあける。「びっくり箱をつくるような気持ちで制作した」と作家はいう。とりわけアメリカ帰りの師・柳原睦夫の鮮やかな色彩や水玉模様、ポップな形態には大いに触発された。田嶋自身も渡米し、カリフォルニアでサマースクールに参加。「いかついオバアチャン」のように見えた開放的なアトリエで生き生きと作陶する姿に感動を覚えたという。折しもアメリカ西海岸の現代陶芸が最も活気に溢れていた頃である。

学生時代の田嶋は、自分の身体から直接型取りするような一種の女性性をテーマとした作品を制作していた。

540

田嶋悦子

《Flowers》
各：高 110.0cm　2012 年
撮影／斎城 卓

卒業後は、そうした"自己肯定"の表現から、"自己拡張"の表現へ。八〇年代半ば、関西人らしいパワー溢れるそうした作品群を次々に発表した田嶋は、当時、美術雑誌で「超少女」と呼ばれ賛否両論を呼ぶ。八〇年代になると別次元の洗練を獲得していくのである。しかしそれらにすでに垣間見られた、弾けるような植物的イメージは、九〇年代になると別次元の洗練を獲得していくのである。

一九九三年頃、田嶋は鋳込みガラスと陶を組み合わせたかたちを試みるようになる。ムクの塊であるガラス部分と、タタラでつくる花びらなどの部分が、無理なく一体のフォルムとなるようにそれぞれを制作して接合する。やきものの黄色は、もはや「黄瀬戸」だけではないのである。ガラス表面に残る石膏跡ともよく馴染む、陶部分の花粉のようなふわりとした明るいレモンイエローは、あたかも視覚的なビタミン剤のように、観る者にエネルギーをチャージする。

しかも、それらは八〇年代に手掛けたインスタレーションのように、内部の支柱に頼るのではなく、陶のかたちそのものが、接地面に対して最小限の接点で自立する。空間を埋め尽くさんばかりの《Flowers》は、三つの花が一体で焼かれることで、しっかりと、かつしなやかに立っている。田嶋が咲かせる元気一杯の花たちは、やきものの通念も、旧来的なしがらみも吹き飛ばし、命の歓びと無上の幸福を謳い上げている。

# 西澤伊智朗──原初的なるものを求めて

巨大な巻き貝のような《カンブリア》のシリーズ。古生代の生物を思わせる原初的なフォルムは、遥か人間が地球上に現れる以前の、生命の記憶のようなものを抱え込んでいる。

陶芸家・西澤伊智朗は、もともと教員として障害をもつ子供たちを支援する中で土と出会った。人類誕生の頃より、人間にとって最も身近で、かつ直接的に身体感覚を受けとめてきた土という素材は、今日なお、作り手の根源的な何かを引き出してくれる。少なくとも西澤にとって、土はそうしたマテリアルである。

手捻りで成形し、その表面に土の紐を貼って密度を高める。乾燥や焼成に耐えることができるかどうか。土の声を聞きながら、丁寧にかたちを構築していく。

小手先で作ってはならない、手慣れてはならない──作家は制作プロセスの中で、常に自分に言い聞かせているという。土との対話が成立するぎりぎりのところでフォルムをフィニッシュへ。作家の経験は技術を高めるにしても、新たなフォルムは、その都度、それまでとは異なる土との対話を生む。対話の行方を、作家は真摯に追わねばならない。

乾燥後、素焼したかたちに灰釉をかけ、さらに化粧土をのせる。強還元一三〇〇度ほどで約一日、灯油窯で焼成。取り出された姿は、発掘された化石にも似た遥かな「時間」を獲得している。

すでに作家は、朝日陶芸展や長野県工芸展などで受賞し、着実にその仕事を展開させてきた。そして、この度、茨城県つくば美術館で、記念すべき初個展である。観る者が、充実した静かな時間(とき)を過ごすことのできる、かけ

542

西澤伊智朗

《ポアンカレは渇望する1》
高 60.0　幅 50.0　奥行 55.0cm　2010 年

▽「カンブリアのカンブリアたる理由──西澤伊智朗陶展」二〇一〇年八月一〇日〜八月一五日　茨城県つくば美術館

がえのない空間になっているはずである。

# 福島善三——小石原の素材で純化されたうつわ

福岡県の小石原村には、民陶として知られる小石原焼がある。十七世紀後半に始まったとされる小石原焼は飛鉋や刷毛目などの技法を特色とする。

福島善三は、一六八二年開窯、十六代目になる小石原の窯元「ちがいわ」の長男として生まれた。幼少の頃から蹴轆轤で遊び、やきものは父に学んでいる。

一九九九年、第一五回日本陶芸展で大賞を受賞した《中野飴釉掛分鉢》をはじめ、福島の場合、土は地元で採れるものを使用し、それとなじみのよい釉薬を研究し、使用してきた。同作品にみる見込みの縁の黄色いラインは、「線」を描いたのではなく、側面から口縁にかけて薄く掛けた、土灰と藁灰を主成分とする釉薬と、見込みにたっぷりと施した中野飴釉の重なった部分にのみ生じるものであるという。テープや蠟で線のわずかな幅だけ釉薬が重なってかかるよう丁寧にマスキングしながら二種類をそれぞれ施釉し、釉薬の重なりによる"層的効果"を装飾に活かしているのである。

自身で工夫を重ねた鉄系の釉薬「中野飴釉」は、小石原で採れる赤谷長石に共土を混ぜ、微かな赤みを含む濃い飴色を発色させている。うつわの見込み中央には藁灰を多くした飴釉を少し掛けてほのかなミルク色を発色させ、吸い込まれるような宇宙的奥行を表現している。口縁から内奥へ、観る者はうつわ内部の空間へ思わず引き寄せられるであろう。

《鉄釉掛分鉢》では、見込みに来待石を主成分とした鉄系の釉を使用し、艶のある落ち着いたグリーンとシャー

福島善三

《中野飴釉掛分鉢》
高 14.0　径 54.0cm　1999 年
第 15 回日本陶芸展大賞・桂宮賜杯

プな黄色い線との組み合わせを同様の「掛分」技法で生み出している。マスキングによる掛分は、普通、「面」を施釉仕分けることを指すが、福島はそこに意図的なズラシを持ち込み、「線」を浮上させたのである。

さらに《鉄釉線文鉢》では、小石原のさらに粒子の細かい土で成形し、鉄系の釉薬を全体に掛け、その後、同質の釉薬の粘土分を減らしたものをゴムでマスキングして重ね、黄色に発色させている。フォルムに沿って黄の釉はわずかに下へと流れ、その動いた跡が色のグラデーションとなってかたちの膨らみを強調している。

しかしながら、そうした釉薬の美しさは、実は轆轤で挽き上げた、余裕すらあるパーフェクトでシンプルな形態美を何より強調するものでもある。萩、備前、瀬戸、益子などの窯場を歩き「小石原の良さはやっぱり轆轤」と福島はいう。轆轤で立ち上げるかたちの美しさを発端として、それを視覚的に活かし、かつ、それと科学的に馴染む釉薬を生み出していく。

今回の掛分鉢では、さらに伝統の飛鉋で、素地とフォルムの美しさ、釉調とのコントラストの美しさを引き立てるテクスチャーをつくっている。鉢の口縁の表は水平な面の美しさを損なわぬように鉋は浅く柔らかく、外側は逆に大胆に深く入れて存在感を出す。限定された造形要素、行為の一つ一つに細心の注意を払って取り組み、それらの要素が純化された一体的な存在となって、観る者の視線を吸い寄せる造形となるのである。

アイディアとコンセプトだけでは成立しえない陶芸を、自己表現

545

《中野月白瓷深鉢》
高 16.7　径 37.5cm　2013 年
第 60 回日本伝統工芸展高松宮記念賞

の手段にするならば、一つの成果を創造するのに時間のかかることは必須である。長期にわたって小石原に育まれた轆轤の技術や飛鉋などの技法、土地の土や釉薬の原料の中には、多くの作陶家の経験の蓄積と、未だ見出されていない可能性が潜んでいる。そこから自分のものを発見し、自分に引き寄せ、個人の表現として成立させるか否かは、それらにいかに関心を持ち、根気よく挑むことができるかにかかっていよう。福島善三は自ら望んで、それを継続していくことのできる情熱とセンスの持ち主なのである。

▽「現代陶芸の華──西日本の作家を中心に──」二〇〇三年一月二五日～三月一六日　茨城県陶芸美術館

# 酒井博司——挑戦する志野、あるいは表現力としての長石釉

美濃の好山陶苑の三代目として生まれ、丼をはじめとする量産陶磁器のありようを見て育ち、大学では無機材としてのニューセラミクスを学ぶという、やきものの広大な領域の際から際を経験した酒井博司が、表現としての陶芸に目覚めたのは、三〇歳の時である。「遅いスタート」を自覚していた作家は、一三年で五〇〇窯を焚いた。最初の七年間は週に一度のペースである。酒井の仕事場には毎回の焼成データを手書きのグラフと作品写真で綴ったファイルがある。ほとんどのページに鉛筆で「失敗」の記述がある。

その作品に費やした時間やエネルギー、迷いや格闘のすべてが集積されて一個の作品になるというのが陶芸の表現である。さらに言えば、一個の陶芸作品には、その一点を生み出す以前のすべての作品に費やした時間が集約されている。いわばその作家が土とのかかわりを始めて以来のすべての歴史そのものが作品化されていくといってもよい。陶芸家とは、自己の存在にかえて、土を陶へと至らしめる生業である。

酒井が表現手段として長石釉を選んだのは、美濃の重鎮の一人、加藤孝造の個展がきっかけであった。加藤のピンク色をした梅花皮(かいらぎ)を伴うフォルムが、酒井の美意識を目覚めさせ魅了したのである。四〇〇年以上の歴史をもつ志野という技法は、実は、若い作家の場合ほど、高いハードルとなって作家の前に立ちはだかる。例えば荒川豊蔵の前にあったのは古典としての桃山陶だが、酒井の師である加藤孝造の前には、荒川をはじめとする近代の先人と、その向こうの桃山陶がある。さらに、酒井博司の前には、師をはじめとする現代の先輩作家と、近代の巨匠と、そして桃山の古典が存在する。酒井が越えねばならない対象は、先人が越えるべき対象より確実に広

域ということになる。

無論、「越える」というのは、必ずしもそれらより「優れる」ということではない。ただし、「異なる」ことはしばしば「優れる」ことより難しい。技術的向上だけでは解決しないからである。さらには、いわゆる「志野」のみならず、長石釉を用いた他のあらゆる表現と区別されねばならない。

しかし、数多くの素材の中から長石釉を用いる陶芸表現に焦点を絞った酒井は、とてつもない可能性も同時に手にした。

酒井の制作は、五斗蒔土（ごとまき）を轆轤（ろくろ）で立ち上げることから始まる。電動轆轤のスピードは、一本挽きぎりぎりの、四〇センチ程度の壺のサイズが、「引き込まれるような集中力」を呼び起こすのに丁度いいのだという。小物は、集中する前にかたちができあがってしまうので、かたちに意志が盛り込み切れないこともあるらしい。

酒井のフォルムの出発点となる「イタリア車のようなピッとしたライン」は、轆轤を挽くことから始まる。縁の薄さも形態の洗練の一部である。そうして立ち上げた張りのある生地の、全面を削り、「土の目を立てて」いくのは、後の釉薬の馴染みをよくするためである。土のフォルムの"側壁"（そくへき）における"層的充実（洗練）"のための作業は、すでに生地の段階から始まるのである。釉薬の剥（は）がれを防止するため、素焼の前に内側だけコバルト顔料を塗っておくことも重要な工程である。さらに素焼は、焼成温度を低く設定すべきことを経験から見出した。これも、後の梅花皮を確実に起こす準備である。素焼後、外側にも藍色の顔料を塗る。白い泥状の長石釉の粒子の粗いものを内側に、粒子の細かいものを外側にという順序でかける。この順序によって外側にはぷつぷつとした空気の逃げる穴があき、それが梅花皮形成のきっかけとなる。

酒井博司

《藍色志野花器》
高 39.0　径 38.0cm　2007 年

施釉後、作品を「振る」という段取りも忘れてはならない。最終的に形態が締まるのである。釉薬が乾燥した後は、器体を丁寧に削ってストライプを付けていく。単なる縦縞ではない。上から見れば鋸歯状の厚さをもつ、面のストライプである。それが焼成後、梅花皮にも確実に影響することを作家は経験的に会得した。下地の藍色のグラデーション効果も、この梅花皮の厚さによって形成されるものである。

陶芸作品の側壁には、その薄さにもかかわらず、その薄さの中にぎっしりと内容が詰まっている。酒井博司の場合なら、厚さ五ミリ程度の中に十全なる"層的充実"のプロセスが盛り込まれているのである。周到に工程を踏んだにもかかわらず、気候や、焼成時の環境によっては、作家の意図は無残に裏切られることもある。梅花皮が意図どおりに表出しなかったとき、作品に期待されたフォルムの数十パーセントは確実に欠落する。梅花皮は単なる加飾ではなく、酒井の表現の確固たる一部であるからだ。陶芸の形態ラインとは、単なるアウトラインではなく、作品固有の質感と色彩、最初に生地に与えた「手跡」までも反映される、ある厚さと質をもった中身のある「ライン」＝"側(がわ)"なのである。

酒井の場合、柔らかさよりはシャープさで見せる作品ゆえに、意図を外れた梅花皮を、「やきものの味」などといって済ませることは到底できない。酒井の梅花皮は、釉の縮れという化学的現象でありながら、作家の造形意図を充分に反映した"精緻な梅花皮"

でなくてはならないのである。手わざを駆使して素材と向き合い、表現し抜いた末の梅花皮である。梅花皮とは、いうまでもなく素地と釉薬の収縮率の違いから生じる釉の縮れである。視覚的には、釉のヒビや亀裂とでも言った方が分かりやすい。縮れ、ヒビ、亀裂——そうした、一般的にはマイナスイメージとも思われる要素への、フェティシズムといっていい執着と、切れ味のよい現代的な造形感覚との緊密な融合によって、酒井の「藍色志野」は成立する。現象と作為、グロテスクと洗練、無機材から引き出される一種の有機性。そうしたアンビバレントな要素の分かち難い一体化によって、酒井の作品は単なる装飾品ではない、主張のある造形物となって存在する。陶芸で自己表現するとは、そういうことである。

酒井の仕事場の隅には、金属のように黒々とした光沢を放つ「志野」のかけらがあった。「炭化させてみた」のだという。あるいは〝ブラック志野〟とでもいうべき新たな表現が、すでに作家の内部に胚胎(はいたい)しているのかもしれぬ。もし、これを活かすならば、かたちもまた変貌するであろう。

近年、国際陶磁器展美濃銀賞(二〇〇二年)、ファエンツァ国際陶芸展入選(二〇〇四年)と、国際的評価を獲得しつつある酒井博司(ただなか)の"Bluish Shino"こと"Super Shino"の展開は、今まさに進化と深化の只中にある。

▽『土から陶へ』の造形展——Part I：美濃 二〇〇四年五月一五日〜二九日 ギャラリー目黒陶芸館／八月二五日〜二九日 京都文化博物館／一一月九日〜一四日 NIKI GALLEY SATSU

# 中井川由季――生き物の気配

動物とも植物ともつかぬ有機的な形。フォルムの凹凸は何やらもぞもぞとした動きを感じさせ、その先に起こる何かを予感させる。幼い子供なら、よじ登ってその正体を確かめたくなるだろう。

一九六〇年生まれの中井川由季は、現在、茨城県の筑波山麓で制作している。クヌギ林の中で出会う植物の実や虫や動物は、日常を通して作家の記憶に蓄積されていく。街の喧噪をよそに、作家は日々、黙々と土の紐を積み上げ、形を作る。

簡単なドローイングと手のひらサイズのラフマケットの後、実作に入って約五カ月。作品は長い部分で二メートルを超すため、焼成や乾燥を考慮し、窯に入るサイズに分割しておく。鉋で筋状の削りを入れ、釉薬を掛けて焼成した後、一四のパーツをボルトで繋ぎ、再び一体の形に組み上げる。ただし、繋ぎ目は単に分割の跡であるだけでなく、表現の一部として作品に欠かせない要素ともなっている。鉋の削り跡が入った黒褐色のボディにおいて、赤く窪んだその分割ラインが、どこか生き物の気配を匂わせるのである。例えば木の葉の葉脈のように。あるいは動物の関節のように。

「何かがうごめいて開きかけている途中に時間を止めたらどうなるだろう」と想像しながら、作家は制作を始めたのだという。何かの形を写し取るのではなく、土という素材そのものを手掛かりに形を見出していくのである。

土で造形する行為に全身で立ち向かう。そうした制作姿勢を作家は一九八〇年代の多摩美術大学で学んだ。同

《波打って開く》
高 51.0　幅 218.0　奥行 142.0cm　2010 年
キャロル＆ジェフリー ホーヴィツ蔵、米国

大はしばしば、自身の身体を超える大作に挑む作家を輩出している。作品は時に屋外へ出て、自然の風景の一部になることもある。賞(め)でる対象としての陶芸から、それに寄り添い、精神的よりどころとなるような存在へ。作品は、作家の自然観、人生観も反映したものとしてそこにある。

# 吉田幸央──滲みによる情感と金のエキゾティシズム

十七世紀以来の歴史をもつ色絵磁器は、陶芸表現の装飾性を担う筆頭だが、近年、上絵の内でも特に洋絵具を用いたモダンな表現が見られるようになった。明治以来この洋絵具の歴史を牽引してきた九谷で制作する吉田幸央(おう)は、上絵による新たな装飾の可能性を切り拓こうとしている。

吉田は一九六〇年、石川県の錦山窯を営む家の長男として生まれた。父は重要無形文化財「釉裏金彩」保持者の吉田美統(みのり)、弟はプロダクト・デザイナー、妹は家業を手伝っている。金沢美術工芸大学で北出不二雄(ふじお)がいた時代に学ぶが、学生時代はあまり加飾への関心はなく、卒業制作は練込(ねりこみ)磁器のペーパーウェイトであった。ただしピンクや黄色など愛らしい色使いには、早くもこの作家の色彩感覚が窺われる。卒業後、石川県立九谷焼技術研修所の一期生として入所。ここで加山又造、絹谷幸二、横尾忠則といった画家たちに刺激を受け、視野を広げていった。オブジェに取り組み、一九八五年初出品の朝日陶芸展で奨励賞を受賞。順調な公募展デビューではあったが、「傾向と対策」を意識した制作を続ける内に、自分らしさとは何かを考えるようになった。九〇年代には上絵の仕事を見直し、高岡クラフト展や伝統九谷焼工芸展での受賞をきっかけに、本格的に上絵の作品で勝負するようになっていく。

当初は単純な上絵だったが、自分の質感と発色を探求する内に、工程は次第に増えていった。制作に際しては、ラフスケッチの後、轆轤(ろくろ)で挽いてもらった生地をさらに自分で削って形を出す。京都の磁土のボディに、九谷の磁土のドベを筆で叩いてテクスチャーを付ける。その上に撥水(はっすい)剤で釉薬がかかる部分とかからない部分とを作り、

《金襴手彩色皿》
高 8.0　径 54.0cm　2010 年
第 57 回日本伝統工芸展高松宮記念賞

一三〇〇度で本焼成。ここからが吉田幸央の自分らしさの本格的構築である。代赭で黄色味がかった下地をつけ、さらに代赭で模様の線を描く。すでに凹凸のある代赭の濃淡の上に、それとずらしながら青、緑、ピンクなどの色を薄く重ねていく。絵具を筆のように動かし、おのおのの色を拡げたり滲ませたり。ドライヤーを筆のように動かし、ボディの凸部がわずかに覗く。繊細な感覚がものをいう表現だ。最後に、色の濃淡を見ながら父の金箔の端材を散らし、色と色の際に金線を入れ八〇〇度程度で焼成。金箔の細かなエッジもいわば金の滲みのような表現となる。水彩のような柔らかな上絵の世界は、金と相まってエキゾチックでありつつも、磁器らしからぬ質感と"色の滲み"により、日本的な情感を喚起する。

二〇一〇年日本伝統工芸展で高松宮記念賞を受賞した頃から、作家はボディの白も表現の一部として取り込むようになった。ともすればどこまでも複雑にしてしまいかねない滲みのある文様に、磁土の白は聡明なメリハリを生み、全体を整理する。情感のある華やかな装飾的表現の世界に爽やかな風を入れる白。かつて九谷に学んだ現代陶芸の先駆者・富本憲吉も、連続模様と胎土の白を活かした飾り壺などを試みているが、吉田幸央は柔らかい洋彩の滲みを活かすことで、先人とは異なる情感豊かで華やかな色絵磁器の表現に、果敢に挑んでいる。

554

# 百田輝──視覚を解放し、料理とセッションする

百田輝(ももだひかる)のうつわが料理人たちの人気を呼んでいる。天ぷらの「みかわ」、日本料理の「かんだ」、寿司の「青空(はるたか)」など、特に和食系の高級料亭で使われることが多いようだ。

しかし、この作家のうつわは一見したところ、形の上でも、模様の上でも、規格に沿った、いかにも使い勝手のよさそうな食器という訳ではない。

例えば、そのフォルム。どこか木訥(ぼくとつ)とした土ものらしいラインを持つ板皿。あるいは、何を入れるか必ずしも特定しない小振りの蓋物の底には、あえて不揃いの"脚"が三つ付いている。同心円の画一的な形態を避けるように、轆轤(ろくろ)よりは手捻りを好む。黙々と土を積み上げてできる、どこか土着的な雰囲気を持つアウトラインで成立している形なのである。形態を考える際、方向性を探るスケッチはするものの、最終的な姿かたちは成り行きによるのだという。

模様も至って奔放である。紙の上で図案を検討することは、ほとんどないらしい。成形し終えた形を眺めたところで、極めて感覚的にフリーハンドの抽象模様を入れていくのである。テクスチャーのある白と、アースカラーとを対比させた、大きく不定型な色面の交錯。さらに、分割された色面の上や脇を遊ぶように走る線象嵌(せんぞうがん)。色数は三、四色程度に抑え、土ものの空気を消してしまわないように仕上げていく。模様は、ごく自然にうつわの外から内へと繋がり、一体感のある世界を形成している。何か特定のモティーフをイメージさせることなく、半幾何学的な、しかし必ずしも合理的に整理してしまわない模様を伴う、遊び心と余裕が窺われるうつわである。化

《彩陶刻文四方皿》
高4.0　幅34.5　奥行32.0cm　2013年

粧土、釉薬、象嵌、上絵と、手間や手数は厭わないが、技術を誇示することはしないのだ。

一九六一年徳島生まれの百田は、絵付のやきものの伝統ある東京藝術大学および大学院に学んでいる。当時の教師陣は、色絵磁器の藤本能道、鉄絵の田村耕一ら、錚々たる顔ぶれであった。しかし百田は、分かりやすい具象の絵付に対しては疑問を抱いていた。具象的、絵画的な世界なら、「陶磁器よりも紙に描いた方がいいのではないか」と思った。一方で、アメリカの画家サム・フランシスの滲みを活かす表現や、ウィレム・デ・クーニングなど、枠にはまらないタイプ、抽象表現主義的な傾向に惹かれた。やきものなら桃山陶も百田にとっては自由奔放な楽しい世界である。形も模様も既成の概念を壊していくような面白さを感じている。桃山陶は茶陶で知られるが、食器の可能性を豊かに開花させた時代のやきものでもある。うつわが料理に従属するのでなく、料理とうつわが互いに主張し合いセッションするあり方を、百田のうつわにも見ることができる。

百田に限らず、東京藝大の出身者に食器を手掛ける作家が少なくないのは、浅野陽の影響が大きいだろう。百田もまた、とりわけ食器を得意とし、圧倒的な仕事量を示した浅野陽を尊敬している。陶磁器の模様を考案するにも、浅野はその場で写生するのではなく、見て帰ってきてから記憶に残ったものを描いてみるように指導したという。作家曰く「例えば一枚の葉が風で揺れたような感じを捉えて模様にするのなら、(藤本能道より)浅野

先生の方が断然上手(うま)いと思う」。

ただし作家は学生時代、決して師に従順に、素直に食器制作に取り組んだ訳ではなく、むしろ手捻りでさまざまなオブジェを試みる学生であった。浅野に可愛がられたのは、気質、体質にどこか相通じるものがあったのではないだろうか。食を楽しみ、日常を謳歌する師・浅野から、百田は鳥のさばき方を褒められ、料理人になることを勧められたりもしたという。

卒業後、百田は彫刻の勉強を目的にスペインに渡るが、大学で勉強するより、あちこち見て歩くことに時間を割いた。ガウディはもちろん、バロックやロマネスクの建築物、美術館や自然系の博物館など、興味の赴くままに二〇カ国を訪れている。

百田の作品世界は、無国籍な気分を漂わせるとともに、例えば文字言語と絵画的表象の境界が曖昧だった時代のような、どこかプリミティヴな超時代的感覚を想起させる。時代も国境も超えた風景。百田のうつわの形や模様には、何かを固定してしまわない、ゆったりと動き続けるような空気が漂う。観る者の視覚を解放し、精神を解き放つように誘い、何物にも縛られることのない世界である。日本の一流料理人たちが百田のうつわを好む理由も、まさにその辺りにあるのではないだろうか。

# 十四代今泉今右衛門──意匠の洗練を極める

日本には、代々の陶家を継ぐというかたちで陶芸家となっていく作家がいる。二〇〇二年、今泉雅登は十四代今泉今右衛門を襲名し、現在三五人の職人とともに一六七五（延宝三）年以来の色鍋島の伝統を今に受け継ぎ発展させている。

十四代今泉今右衛門（幼名・雅登）は一九六二年、十三代の次男として佐賀県有田町に生まれた。今右衛門家は佐賀藩主鍋島侯に納める色鍋島の絵付（色絵）を代々行い、十代今泉藤太の時代以降は素地成形から焼成までを一貫して行うようになった窯元である。

動物園に行くにもスケッチブックを持たされる兄を見ながら、次男であった雅登は伸び�伸びと自由に育てられた。しかし、手先を動かすことは好きだったため、武蔵野美術大学工芸工業デザイン学科に入学。同大は実用性やクラフトを志向する校風であったが、作家は金属板を熔接したオブジェなどをつくり卒業している。最新の美術動向や陶芸の傾向について、当時九州では、必ずしも情報は多くなかったようだが、学生時代に雑誌で走泥社の鈴木治を知り、父の勧めもあって卒業後の一九八八年、週二回通うかたちで鈴木の弟子を務めた。自分の時間は、主に陶土で轆轤や手捻りをし、近畿地方の名品を見て歩いた。大阪東洋陶磁美術館所蔵の高麗青磁の「中心へ吸い込まれるような」凛とした雰囲気には特にひかれたという。

一九九〇年に有田の家に戻ると、家業の食器をデザインするかたわら、磁器に「石ものならではの素材感」を求め、磁器の焼締に取り組んだ。

558

## 十四代今泉今右衛門

色絵薄墨墨はじき雪文鉢
高 14.5　径 46.5cm　2012 年

転機は一九九五年頃のことである。経営やマネージメントを、その才覚がある兄が担当し、弟の雅登が制作を統括することを家族で話し合った。一九九六年、作家は第四三回日本伝統工芸展に初入選。一九九八年には早くも日本工芸会会長賞を受賞している。受賞作はいずれも墨はじきの技法を用いて梅の花を表現したものである。梅の芯はやがて雪の結晶のイメージと結び付き、今日の作風へと展開した。

鍋島の伝統技法の内でも、墨で描いた部分が濃や吹き付けの呉須を弾き、白く残って模様となるという間接的で一歩引いた表現に、作家は可能性を見出した。大胆さ、斬新さで知られる鍋島デザインであるが、その品格に墨はじきの技法がさらに柔らかさを加える。

以後、墨はじきを自作の主要な技法としているが、背景の模様の線だけでなくメインとして活かすなど、一つの技法にも日々発見があるという。かたちを職人に指示して挽かせ、素焼した器面に、作家は直接木炭で模様を描いていく。器という立体は、基本単位となる模様に描くと直線も曲線になる。作家はどのように巡らせ、変化を付け、最終的に破綻なく折り合いを付けられるかを考えねばならない。今泉家では、おのおのの当主が各自の方法でそれに取り組んできた。鍋島の伝統を踏まえ、それぞれに新たな発見をし、工夫し、各代の表現を見出してきたのである。突然新奇なものが現れるのではなく、それまで蓄積されてきたものをもとにさらなる新たな一歩を進める。創造はその当主ならではのものでありながら、同時にその背後には豊かな歴

《色絵雪花墨色墨はじき草花
更紗文花瓶》
高 27.6　径 20.5cm　2007 年

史と経験がある。それが各代の仕事である。実は陶家に限らず、陶芸という営みそのものが、そうした行為の連鎖ではないだろうか。つくり手はそれぞれが生きる時代に、それまでの過去を活かして新しいものを生み出すのである。

二〇一四年、色絵磁器の重要無形文化財保持者に認定された後も、プラチナ彩を取り入れた艶やかな意匠を、歴代の今右衛門窯にはみられない器形に配するなど、日々挑戦は続けられているのである。

# 山本健史――土に掴み取らせる形

土の可塑性は、あたかも自由で、どのような形でも実現できそうだ。しかし、陶芸は一方で自重や、乾燥―焼成のプロセスなど、避けて通れぬ不自由が常にある表現領域でもある。山本健史が陶で表現するとは、いわばそうした土との対話をその都度、形にしたものであるともいえよう。

山本健史は一九六二年、京都に生まれた。京都にも陶芸を学べる大学は少なくないが、あえて京都と距離を置き、金沢美術工芸大学に学んでいる。同大は実験的な表現にも躊躇なく取り組む気風がある。北陸という気候の厳しさや、こもって集中しやすいような雰囲気も、この作家の制作にはプラスに作用していったであろう。現在、作家は同大で陶芸を指導する立場ともなった。

一九九〇年代には、陶の基本である空洞状のフォルムへの一つの挑戦として、ヘチマや布など作家の日常を取り巻くさまざまなものに白泥を吸わせ焼成するシリーズ《動態計》を展開した。亀裂、割れ、変形など元来やきものの弱点と言われる要素が、《動態計》ではマイナスどころか一種、聖なる姿かたちへと変換され、また互いに無関係であったモノたちは、山本の手によって共通の属性を獲得し、この作家の世界の一部となった。それは元来匿名のモノたちが

《相転移》
高 31.0　幅 32.0　奥行 16.0cm　2014 年

《相転位》
各：高40cm程度　2015年

一人の作家の美意識を纏い"表現"となる経緯でもあったろう。

最新のシリーズ《相転移》は、かつて石膏型を用いた大作の制作中、自重で崩壊し、残された一二個の石膏の割型を利用して制作した。一二個の型の内の二つないし三つを選び、感覚的に一部を接触させて並べ、苔を混ぜた赤土の泥を貼り込んでいく。乾いた後、型から外し、型に接触していた面の反対側を手びねりで加え、全体を中空構造で一体に築いて焼成。型との接触面にはしばしば有機的な亀裂が現れる。それらは一点ずつ異なる"土の貌"といってもよいだろう。アウトラインが主張し過ぎることを避けるため、これらは台に置くのではなく壁に設置される。作家は「土そのものを見せたい」のである。

限られた石膏型から、その並べ方や組み合わせを変えることで次なる新たな形が誕生する——行為の連続が個々の作品の差異を生むと同時に、より大きなこの作家の世界を形成していく。作家に拠れば、成形の度に、それが魅力的な形態であろうとなかろうと、必ずその次に作る形に影響を及ぼすという。陶芸、工芸は"制作の連続性"が顕著な表現だ。泥や土という、形無きものに、まだ見ぬ新たな姿形を掴み取らせるために、山本健史は今日も静かに土との対話を続けている。

# 齋藤敏寿―陶主導で鉄をつむぐ

湾曲した陶板の連なり、轆轤(ろくろ)で挽いた円筒の集積、そしてタタラを刻んで、寄せた陶塊が、空間を抱き込むようにからみあう。それらの陶にまとわりつく鉄の網目は、陶の"動き"に合わせてうねり、ねじれ、あたかも陶によって引きずり出され、あるいは押さえ込まれるような動勢を見せる。破格のスケールをもつフォルムの内部には、作者の、あるいは人間の深層に在るアーキタイプ（原型）が潜んでいる。齋藤敏寿(としじゅ)の作品を初めて目にする者が一種"異常事態"とも思われる衝撃を受けたとしても無理はない。《archetype 00021》では通念的なイメージにおける陶（土）と鉄の役割が逆転しているのである。例えば建築物の鉄筋。建築では、コンクリートや土などの可塑材は、鉄に添って賦されていくものだ。頑丈な鉄がやわな可塑材を支えてかたちが成り立つ。初めに鉄ありきというのがこれらの素材の常套である。齋藤自身も、一九九五年頃、鉄を先に組み、土を後から添わせていくという方法を試みた。しかし、実際にはその合理的な手法は齋藤のフォルムを硬直させてしまった。制作に先立って描く大らかなドローイングの伸びやかな気分が、先に骨組みをつくることで消失してしまいがちであったという。本展の齋藤の作品は陶主導である。制作の手順は、まず、ハンモックの布の丸みを利用して土の板・轆轤で挽いた円筒・タタラを刻んで寄せたパーツを湾曲させる。釉薬を掛けて一二三〇度で焼成した後、陶のパーツにネジを取り付け、それを受ける小さな鉄の丸管を起点として鉄の棒が網目状に熔接されていく。続く陶板の形や方向に添って熔接が続き、その陶板のネジを受ける丸管が必要に応じて登場する。つまり陶の連なりに合わせて鉄の熔接が続けられるのである。一ピース一〇キロ近くもある重量と不規則なかたちを持つ陶は、自身で自

563

《archetype 00021》
高 302.0　幅 410.0　奥行 210.0cm
2000 年　撮影／斎城 卓

律的に拡大していくことは物理的に困難である。そこで陶は鉄を利用し、鉄を介しながらフォルムを展開していくに至った。"したたかな陶"である。齋藤の初期作品では、不定形な形を提示するために、壁に貼り付けられ、あるいはワイヤーで吊るされるなどの方法がとられてきたが、それらは重力からの解放に至る一方、いかにも空間に"固定される"という代償を払うものでもあった。しかし重力と真っ向から向き合い、床の上に立ち上がることで、逆に作品は伸びやかに展開してゆく自由と動勢を獲得していったのである。陶をつむぎ、陶に添って鉄もまたつむぐ。それは芯材にモデリングする塑像の彫刻家ならばまたつむぐ。それは芯材にモデリングする塑像の彫刻家ならば恐らく採用しない一見、非合理な手法である。しかしそうすることで陶は自在にフォルムを展開させていく。そしてこの時、はからずも鉄の方もまた、作品自立の補助構造体としてだけではない視覚的な造形要素としての役割をも果たし始める。それはもはや骨格や芯としての"硬直した"鉄ではない。陶とのセッションによって、うらがえされ、あるいは正面から飛び込んでくるような、作品の動的なダイナミズムに貢献する鉄である。齋藤敏寿は、陶の造形論理の範疇に無理なく鉄を取り込み、フォルムを活性化させることに成功している作家である。

▽「現代陶芸の精鋭──21世紀を開くやきものの手法とかたち──」二〇〇一年四月二八日〜六月一七日　茨城県陶芸美術館

# 島剛——生命と自然のあいだに

## 陶芸と彫刻

島剛の陶の仕事は一九九七年から二〇一二年の現在まで、足掛け一五年継続されてきた[註1]。作家自身はそれらを「陶彫」と呼び、「彫刻家」を名乗る。作家が佐藤忠良に惹かれて彫刻を志し、東京藝術大学彫刻科を卒業し、大学院でも彫刻を専攻したという出自、そして初期には、木彫、モルタル、FRPなど他の素材も経験した作家であることを考えれば、作家が「彫刻」及び「彫刻家」にこだわるまでもなく、一般的にはむしろ分かりやすい呼称であろう。

しかし筆者は、半ば作家の意に反して、二〇〇〇年からひたすらセラミック・アーティストとしての島剛を世に紹介することに努めてきた。例えば『茨城陶芸の現在』（二〇〇〇年）、『現代陶芸の精鋭』（二〇〇一年）といった「陶芸」の展覧会への出品を依頼してきたのである。筆者が諮問委員を務めた「世界陶磁ビエンナーレ2009」では、ワークショップを行うセラミック・アーティストとして推薦した。恐らく万全の環境ではなかったと思われるが、これにも作家は精一杯応じてくれた。《a continuous line of "Firework"》の公開制作により、器用なだけではない、日本のエネルギー溢れるセラミック・アートを世界に知らしめてくれた。

振り返れば、二〇〇〇年開催の『茨城陶芸の現在』への出品依頼を、島は当初、淡々と拒絶した。陶芸展に出

品することは自分をプロデュースしていく上でマイナスになる、という理由である。さして驚くことではない。陶芸にまつわる劣性の評価は、工芸と美術の間のヒエラルキーがすでに明治の終わり頃には形成されていたように、かつては、しばしば見られた。

イギリス人研究者で陶芸家のエドモンド・ド・ヴァールは、やきものに関する作り手の中に暗黙の「序列」があることを指摘している。トップに artist、最下層に Potter、その間に ceramic artist や ceramist (ceramicist) が位置づけられているという[註2]。また、筆者も学位審査委員を務め、多摩美術大学から初の陶芸の博士号を取得したアメリカ人ダニエル・ハリス・ローゼンは、土という素材を扱うだけで、他のアーティストよりも一段低く見られることがあったという「陶芸」の特殊性に触れている[註3]。ただし、アメリカでは近年、日本の陶芸や工芸的な表現が、狭義のコンセプチュアルな現代美術をしのぐ勢いで注目されつつあるのだが。

先進的な研究者らの認識をよそに、一部の人々には依然として、陶芸＝轆轤(ろくろ)の仕事、陶芸家＝Potter (使う器を作る人) という一種の限定的なイメージがあるのに対し、「彫刻」にはクラシカルだが高尚な何かを目指す神聖なイメージが残っているのだろう。たとえ「彫刻」の実情が、この一世紀余りの間に、とりとめもなく拡散してしまっているとしても。つまりカービング (木彫) にモデリングが加わり、構成的表現が加わり、環境的表現が加わり——そうこうしている内に実材を扱うことにこだわらない、レディメイドや、発注芸術、ファクトリー・アートなどを含む、"結果としての立体造形全般" を指すようになっているとしても、である。

一九九九年、開館を準備していた茨城県陶芸美術館の会議で島剛をリストに入れたい、と主張した際、周囲は「そういう作家も入った方が、幅が拡がっていい」という反応を示した。しかし、筆者の思惑は、島の「自作は陶芸ではない」という思いとも、単に「陶芸の幅を拡げる」という意図とも異なっていた。彫刻家がたまたま手がけ

た良くできたやきものに目をつけたのでもなければ、ちょっと風変わりな大きいやきもので奇を衒おうとしたのでもない。いわんや何でもありの現代彫刻（立体表現全般）の一つとしての陶芸を一点、加えてみようなどという軽薄な理由でもなかった。むしろ、やきものの中のやきもの、陶の表現の極み、現代陶芸の本質や勢いを最もダイレクトに示し得る作家、その意味で筆者は島剛をリストに入れたのである。折しも茨城県陶芸美術館の開館記念展である。専門の研究者としての見識も歴史観も示さねばならぬ。

轆轤が巧みかどうか、使いやすそうなつわものかどうかなどは、今日の陶芸や工芸の本質とは別次元の問題である。むしろ土という素材と徹底的に向き合ったかどうか、自身のイメージを陶（やきもの）のプロセスを通して実現することにこだわっているか。自身のアイデア、精神世界、美意識を、自らの手わざを通してかたちにする"素材や技術に根ざした実材表現＝ Hands on art based on material & process の典型的なありようとして島剛を紹介しようとしたのである。「技術」を単に techrique や skill ではなく、process としたのは、小手先のテクニックではなく、素材に対する作家それぞれの制作の筋道のような意味合いを込めたものである。

"素材や技術に根ざした実材表現"、制作の現場主義、実材主義は、日本人（特に工芸系作家）が大正期以降、本格的には昭和に入って獲得していった表現へのアプローチである。創造の主体（アイデアの持ち主、制作の責任者）と手わざ（加工）とが別々であった（簡単にいうと分業制作）日本の造形史（物作りの歴史）において、陶工を含め職人たちは、作者自身のアイディアと手わざを一致させることで「作家」というあり方を獲得していった。陶芸家・富本憲吉だけではない。鋳金家・高村豊周はもちろん、高村光太郎も父・光雲に比べ実材派作家の傾向を持ち、戦後は例えば徹底して鉄と向き合った土谷武なども実材表現を志向した。辻晉堂は彫刻史にも陶芸史にも登場するが、総合的に見れば、後半、やきものという実材表現に徹して大成した作家である

[註4]。島が勤務する以前に茨城大学で彫刻を指導していた山崎猛もブロンズへの仕上げ（蠟型鋳造）まで含め、自分で行うタイプの実材作家であった。島はそうした系譜に登場した骨太な作家の一人であり、筆者はそうした日本的造形史観の中にこの作家を位置づけている。

## 陶以前──《Firework》（一九八七年〜）の意味

島剛の表現世界に陶をもたらす布石となったのは、一九八六年に始めた《Firework》というシリーズである。それは、木型の内側を鑿や鉋、チェンソーやドリルで彫り進めてバーナーで焼成し、その内部空間のかたちをモルタルなどに写し取るという一種、間接的な手法である。「あるときは慎重に形全体の緊張感を求めて。またあるときは、大胆にドリルで型を貫き通します。作品がどういう風に形づくられるかは、制作時の心の衝動がすべてです」[註5]。そこには、すでに徹底した島の現場主義、実材主義が見出されよう。

《Firework》以前の作家の制作は、高校時代からのデッサンといい、人体をモティーフにした大学時代の木彫やモデリングといい、西洋的なアカデミズムにのっとったいかにも端正で誠実なものだ。しかし作家はそうした優等生的な想定の範囲内の表現にあきたらず、次にはできあがった塑像を野晒しにし、あるいは放水して崩し、木彫なら火にかけることで「壊す」ことを試み始める。「初めの内は、その自然の手が介入し造形される表情に満足していました。しかし、その内に、それは私自身の行為の痕跡が最後には完全消滅するという不満足と表裏一体であることが理解できて、この方法ではだめなのだと悟る時が訪れました」。やがて木彫を焼く制作の終盤で妊婦を作りながら、「生命の誕生に対する不思議な欲求の顕れ」を表現するのに、

木型の内側から焼いて膨らんだフォルムを生み出すということを思いつく。いわば"命を孕んだ存在""内から膨らむ形態"を模索する中で《Firework》は誕生し、作家の手と焼成というプロセスとが共同で作り上げていく表現が展開されていくのである。

この作家の湧き上がる自我は、焼成という、自然との共同作業を含んだプロセスを経ることで、表現のステージを確実に上げるものとなった。それまでの島の具象彫刻にみられた予定調和風の内的リアリズムは、刻むというアクション、それを焼成するという間接的な手法によって、冷静さと客観性を獲得したのである。その意味で《Firework》は島にとって、方向性の転機を生み出した重要なシリーズである。

## 陶に取り組む──《倒木更新》（一九九八年）

内側から膨らませるかたち、という方向性は、その後、壁からせり出してくるようなモンスターシリーズなどにも展開し、やがて陶の仕事へと作家を向かわせる。

島剛の最初の本格的な陶の作品《倒木更新》（一九九八年）は、横たわった長さ四メートルの陶の巨木からいくつかの大小の突起が生え始めているというもので、ふてぶてしいまでの存在感と、再生への祈りにも似た静かな命の予感を示していた。方法としては一九八六年に始めた人体彫刻、あるいは《我は泉に立つ》（一九九四年）などの陶の仕事を示していたとすれば、抽象度を増した型枠以降の仕事は、"命の循環"とでもいうべき、命の過去から未来を暗示している。《倒木更新》から《伝説》（一九九九年）、《双生の壺》（二〇〇〇年）へと至る作品群は、命の瞬

間を叫ぶのでなく、むしろ観る者の「待つ」という態度を促すかのような、ある "時間" を感じさせるのだ。それらが豊かなたっぷりとした生命を感じさせるのは、陶という親近感ある素材の力でもあるだろう。島が木型を使った表現の内でも、陶に特化していった理由は、作家によれば《木霊の壺》（一九九六年）がブロンズに置き換えられた際の違和感であった。FRPで仕上げた原型が巨大な金属に置き換わったとき、島は生理的な距離感を覚えたというのである。「塑造系の制作の最終素材はブロンズである、という西洋彫刻の在り方に疑問もなく安易に取り組んでしまった」と作家自身語っている。それはまた「自分にとって必要な素材が何であるか、真剣に選択することを突き付けられた瞬間」でもあった。結果、島は木型を用いた作品の実材を陶に特化していく。作家が一時期、茨城のやきものの中心地・笠間に住んだことも、陶という方向を促す力となった。

《双生の壺》（二〇〇〇年）から《たまきはる》（二〇〇三年）へ―"一体焼成のリアリティ"

《双生の壺》（二〇〇〇年）は茨城県陶芸美術館の開館記念展に出品されたものである。樹齢にすれば数百年は経つかと思われる巨木のようなフォルムに突起の生え出たようなかたちが、一対で屋外に立つ。はちきれそうなボリュームの内部には命を抱え、時間を抱えているに違いない。タイトルの「壺」は生命の源であり、抱えているものの隠喩であろう。これも木型内部を焼いたものをもとに、練上の土に置き換えながら手を加え、焼成に至るという、方法としては《倒木更新》に準じた手法による。しかし、決定的に異なるのは、これが高さ一九〇センチというそのサイズにもかかわらず、それぞれ一体で焼かれている、ということだ。《倒木更新》は四パーツを寄せたものであったが、分割パーツの集合体であることに不自然が感じられた訳ではない。アウトラインを不

570

島剛

《双生の壺》
各：高 190.0　幅 140.0　奥行 115.0cm　2000 年

用意に殺すことを避けた一体感ある"寄せのフォルム"である。しかし、《双生の壺》の不敵なまでの存在感は、紛れもなく一体で焼かれているということにも由来している。それは土から陶へのダイナミズムを一個の作品がいわば"全身で受け止めた"その結果として生まれたアウトラインであり、フォルムなのである。太古の昔からうつわであれ、土偶のようなものであれ、それが一体で焼かれているということのもつ説得力を《双生の壺》は改めて気づかせてくれる。それはモザイクのようにパーツを寄せ集めることでは味わうことのできない"やきものの醍醐味"といってもよいだろう。

島はその頃、三五〜七〇センチ程度の、どこか霊性を秘めた密度の高い陶の優品も多数制作している。どのようなサイズであれ、その表現内容をまるごとダイレクトにかたちにする一体焼成の威力は絶大である。しかも島は、それを実現するために、通常の陶芸家のように、窯のサイズに合わせてやきものを作るのではなく、作品のサイズに合わせて窯を準備するという、真逆の方法を採用した。セラミックウールを使って二メートルを超える灯油窯を自分の手足のように使って自作を築き、クレーンを自分の老人》(二〇〇一年)《聖続く《ノアの島》(二〇〇二年)から《たまきはる》(二〇〇三年)は、それまでの作品とは異質の膨らみや曲線が現れてくる。《たまきはる》

とは「魂が極まる」と漢字表記されるが、何か重要なものが動き出すような、ゆっくりとした動勢を示している。それは例えて言えば、作品そのものが何かを探して蠢くようなムーブマンである。二〇〇三年、島は内地研究員として屋久島に渡る。屋久島という大自然に真っ向から挑むのである。

## 生命の総体としてのかたち―屋久島体験以後

二〇〇三年から二〇〇四年、屋久島で過ごした後、二〇〇七年に「生命の総体の器」というテーマで発表された作品《たまきはる》は、それまでの陶土の仕事とは異なる、どっしりとした石のような、白い磁土のかたちであった。表面には掻きとられたような幾重もの筋が刻まれている。近づくと鋭く、少し引いてみれば茫洋とした霧のようでもある無数の筋。どこか包み込むような優しさを湛えた母なる雨のイメージである。人など飲み込んでしまうのような屋久島の自然に対峙した島は、風景の一部を具体的なモティーフの対象にするというよりも、その自然全体を支えている大きなものを手探りするようになっていく。成形の基本は、それまでも島がベースとしてきた「型作り」であるが、方法には変化がみられる。型内部を焼き拡げるのではなく、木の板で作った立方体の箱を作り、内側に磁土を貼り、箱を取り除いて最初のボディとする。その表面に素焼したブロック状の陶を埋め込み、金属ブラシでこすり、削っていく。一三〇〇度以上をかいくぐった白いフォルムは静寂な時の流れを告げている。同時期に発表されたドローイングも、この作家の鋭い感性を示している。テーマはやはり屋久島に降り注ぐ雨。

磁土の作品にも使用した素焼のキューブを下に置き、十数種類の鉛筆を用いてフロッタージュ技法によりキューブの痕跡をこすり出す。鬱蒼とした湿度を感じさせるモノクロームの風景は、濃厚な屋久島の空気を漂わせている。

縄文後期以来のやきものの基本にのっとって、中空で焼かれていた上記のような石の如き白い見かけ上の「かたまり」は、二〇一二年、本当に塊となる。《0 point》（二〇一二年）はV字状にセットした棚板に磁土のブロックを詰め込むように重ねていき、上部は磁器土と釉薬を混ぜたブロックで覆い、筋を刻んだもの。量塊は時間と熱に比例してゆっくりと焼成されていく。「焼くというより熔かす仕事」と作家は言う。表面は熔けて下のブロックの表情が覗き、随所に亀裂も見られる。焼成とともに崩れて棚板からはみ出した部分はばっさりと切り落とす。潔いまでの断片は、その数百倍の大いなる存在を想像させる。量塊を熔かす仕事としては二〇〇五年に二八歳で早逝した西田潤が知られるが、西田の作品がその巨大な塊の、内部から外部に至るまでのグラデーション、作家の言葉を借りれば「温度域」を見せることに主眼があったのに対し、島の場合はむしろ作品そのものに表れている以外の部分を想像させることにある。圧倒的な存在としての屋久島の森が、それを育み連綿と循環させる遥かに大きなもののごく一部であると、そこに暮らす内に作家は感じるようになったという。

「そこに見えているものは部分に過ぎない。目に見えているものより、見えないものを作りたい」。生命と自然との間に流れる時間、それらを包む空間は、およそ一個の人間が掌握できるようなレベルのものではない。しかし、そうした悠久の時間と空間の存在の一端を暗示するだけであったとしても、アーティストにできることは、例えば島剛のように、自らの身体と情熱をもって実材のかたちに築くことなのではないか。

▽「島剛の陶―生命と自然のあいだに―　1997〜2003屋久島体験 前と後 2004〜2012」二〇一三年二月一六日〜二七日　アカデミア・プラトニカ

二十一世紀という時代と島剛が、今後どのように対峙していくのか。浮足立った世相には決して翻弄されることのない、この作家の真摯な歩みに、今後も注目していきたい。

註1：二〇一二年当時。
註2：外舘和子「陶芸用語講座 英語でナント言う？ 第2回 あなたは陶芸家ですか？」『炎芸術』八四、二〇〇五年、一〇六頁。
註3：Daniel Hariis Rosen, Clay in the New Millennium : A Ceramic Artists Search for Identity in the Digital Age, 『多摩美術大学博士論文集第七号 二〇一〇』多摩美術大学、二〇一一年。
註4：外舘和子「生誕100年 彫刻家辻晋堂展」『朝日新聞』二〇一二年三月二日。
註5：島剛への筆者インタビュー、二〇一二年一二月。以下、作家の言葉はこれによる。

574

# 徳丸鏡子―突き抜けるエネルギーのゆくえ

## アメリカ滞在から

徳丸鏡子がこの五月に帰国した。目黒陶芸館では四年振りとなる個展準備中の二〇〇五年八月二七日、この作家を取材した。

徳丸は二〇〇一年のモンタナ州アーチーブレイ・ファンデイションの滞在制作以後、オレゴン州のコンテンポラリー・クラフト・アソシエーション、フィラデルフィアのクレイ・スタジオ、アリゾナ・ステイツ・ユニバーシティ、ウイチッタ・ステイツ・ユニバーシティなど、アート・プログラムの数々を"制作の場"としてきた。

アメリカを選んだ理由は、とりたてて「その国の陶芸」に惹かれたからではなかった。「アメリカだろうがアラスカだろうが、陶芸が続けられるならどこにでも行く」という心境であった。不景気に伴い陶芸教室の教師の職を失った徳丸が「とにかく陶芸を続けるために」見出した道が、アート・プログラムを利用した海外での滞在制作であった。

しかし、アメリカは、作家を大いに勇気づけもした。一九五〇年代以降、市場の形成という意味では、現代陶芸が日本よりも「一般化」した米国は、造形的な陶芸が確実に市民権を得つつある。徳丸によれば、「日本では一生懸命やっていても、世の中から相手にされていないような寂しさを味わうことがありました。でもアメリカ

はちゃんとオブジェのコレクターがいて、うつわを作るより、評価もされるし売れる。生活の中にオブジェの場所がある」。徳丸はアメリカで、評論家としても知られるガース・クラーク・ギャラリーで個展を開いている。陶芸史に一つのエポックを築いたアメリカ現代陶芸の作家たちの功績の一つは、世にこうしたオブジェ・コレクターの形成を促したことでもあろう。ただし、普及する作品はやはりどちらかといえば小ぶりの物が主流だ。「日本は狭いし売れないのになぜ、大きい作品を作るのか」とアメリカの人々から徳丸はしばしば尋ねられたという。しかしまた、「誰にでもできるテクニックでキョウコにしかできない作品を作る」という評価は大いに作家の励みとなった。

## 多摩美術大学に学んで

徳丸鏡子は一九六三年、東京に生まれた。父は水道配管工、母は専業主婦という「ごく普通の親」のいる家庭に育った。一九九二年に多摩美術大学大学院油画科を陶芸専攻で卒業。「油画の中に陶芸」という、かつての"多摩美システム"が輩出した作家の一人である。先輩に井上雅之、中井川由季、齋藤敏寿らがいる。現在の多摩美術大学は工芸学科の中に陶芸が位置づけられ、学生たちは一年次から陶芸専攻の意識で学んでいく[註1]。のびのびとした自由な陶の造形はこの大学が育んで来た傾向のひとつだが、徳丸作品は特に九〇年代、一種のおどろおどろしさと紙一重の、過剰とも言えるエネルギーに満ちていた。八〇年代後半、特に若手の陶芸家たちの間にいわゆる作品の大型化がみられ、徳丸より少し上の世代の中には「超少女」と呼ばれて持て囃される一方、批判された者もいた。しかし自分にとって必要な大きさだった、と徳丸は言う。「思ったり感じたりしたことが

# 徳丸鏡子

いつも体の中で充満していました。全部を表現してしまうことは日常生活の中では許されないことだったし、自分の中の『過剰』を押さえ付けていました。その『過剰』を思いっきり出せる場所が、私にとっては陶芸」であったのだ。本人の身体サイズを遥かに越えてうねりながら拡張していく徳丸の造形は、確かに土が徳丸に成り代わって蠢きながら成長していく動物とも植物ともいいがたい、いわば生命そのもののかたちである。エネルギッシュ、というよりはエネルギーそのものが眼にみえるかたちをとって現れたかのようなフォルム。無論、ダイレクトな造形は、ともすれば主観の発散にとどまり、表現としての成立が危ぶまれることもある。徳丸自身、そうした過去の自作が「思春期のアートセラピー」に過ぎなくはなかったか、と自身に懐疑の目を向ける。

しかし、徳丸の作品が単なる自己救済に終わっていないのは、土と徳丸自身の手との距離の取り方が関係しているであろう。徳丸の造形方法は、いわゆる手捻りではない。タタラという単位をもとに、自然や人工素材のテクスチャーを写し取り、それを丸める、ほんの少し動きをつける、という種類の手作業を経て、それらを下から上へと積み上げていくのである。つまり、徳丸の内面に対してはごく直接的でありながら、素材に対してはワンクッションあって刻々と形成されていくという、半間接的といっていい造形手法なのである。したがって、過剰なまでに濃密でありながら、ある種の法則に基づいて成長を遂げているような、造形としてのトータルな方向が呈示されている。尋常ではないレベルの吐き出されるようなエネルギーが、土と手の半間接的な関係により自ずと絶妙なバランスで制御されていくのである。

陶芸で表現するということ

　反発もあった、と徳丸は言う。一九七〇年前後、日本の美術界ではいわゆる「もの派」が注目されたが、多摩美術大学の教授陣には、もの派の代表的な作家が含まれていた。無論、徳丸が在籍した時期は、すでに大波は去った後であったはずである。
　しかし、彼らに憧れ、影響を好んで受けた、あるいは受けたがった学生たちに固まれていた。「素材を大事に料理しましたみたいな、できるだけ手をかけないものを『作る』」学生が目に付いた。「そういうものはキレイだし、カッコヨクて、アタマよさそう」。でもそれだけでは物足りないと感じる徳丸自身がいた。事実、そうしたもの派の作家たちは、彫刻などの実技科目ではなく、美学を担当していた徳丸自身が〝造形する作家〟ではなく〝言葉で説明する作家〟であった。徳丸自身の言葉を借りれば「言葉を発達させた作家」である。
　徳丸のこの指摘は、重要な造形論ないし造形観を含んでいる。つまり素材を大事にする作家に、創造する側の論理からすれば半ば相反する二つの方向があるということだ。かたや素材を大事に、できるだけ手を下さないもの派的な〝素材主義者〟と、素材を大切に、できるだけ主体的に素材とかかわろうとする多くの陶芸家のような〝実材主義者〟の在り方である[註2]。もの派が「日本的」といわれたとしても、その意味は、作るという立場からすれば、むしろ対照的といっていい在り方なのである。一方で陶芸（工芸）が「日本的」という二種があることに表現者の立場から気づいていた。そしてその選択肢の内で、徳丸鏡子は迷わず後者を選んだのである。それは外観的に整理されているか複雑か、といった表面的な問

578

徳丸鏡子

《コズミック プランツ》
高 77.0 　幅 30.0 　奥行 30.0cm
2008 年

## 新たな生成の始まりに向けて

典型的な"実材主義者"としての徳丸の造形は、一九九八年頃より陶器から磁器に変わった。釉薬も消え、無釉の白いマットな土だけで形作られていくようになった。陶土から磁土への転換は、自分の中のもう少し「ファインなもの」を見つめるようになったからであるという。うねるように、悶えるように拡張していたフォルムは、あばれるよりも一つの方向に向かって伸び行く傾向を示している。ハスの花のような重なりの中から、あたかも手を伸ばし上方にある何かを掴もうと伸びてゆくかのようなかたちである。「誕生」と「成長」そして「再生」を同時に連想させるそのフォルムは、あくまでも静かだ。九〇年代の徳丸作品と比較すると、混沌から静謐への大きな変化が見られよう。徳丸の内なる生命力への思慕は、多様なテクスチャーを吸収しながら白い磁土の"無垢"なものとして、そこにある。釉薬や、色彩や、大きさという要素を脱ぎ捨てて、今、新たな何かを掴もうとする手のような存在と

題のみならず、表現者として素材にどのようにアプローチするのか、いかなる方向の造形を選択するのかという、作家の在り方としての根幹にかかわる問題であった。

して、そこにあるのだ。

▽「徳丸鏡子展」二〇〇五年一〇月二日〜九日　ギャラリー目黒陶芸館

註1‥一九九八年四月工芸学科が設立された。
註2‥素材主義者、実材主義者とも筆者の造語。

# 泉田之也――極限で成立する陶

鐘の寄った薄い土の面が大きく隆起し、あるいは沈み込み、また翻って別の面へと展開していく。あるいは幾重もの面の重なりが湾曲し、危ういバランスをかろうじて保っている。土の表面は恰も発掘されたばかりのように、ところどころ焦げ跡のように黒ずみ、あるいは白く乾いた肌合いを示し、エッジは鋭く空間と繋がっている。面と面との関係が創りだすフォルムは、その面の薄さゆえにただならぬ緊張感を漂わせる。やきものが成立する極限に挑むかのような、時にアクロバティックなまでの形態は、土の薄さにもかかわらず、堅牢な印象でもある。質朴で、プリミティヴで、誰に媚びることもしないが懸命に立ち上がる土の姿は、東日本の震災以来の、自然に対する畏敬と祈りを現代何幾何学的な抽象の造形に真っ向から勝負を挑み続けている。うつわについてもその延長線を画し、あくまでも半幾何学的な抽象の造形に真っ向から勝負を挑み続けている。うつわについてもその延長で発想され、決して「泉田之也」の貌と姿勢を忘れることはない。

泉田之也は一九六六年、岩手県陸前高田市に生まれた。地元、小久慈焼の窯元で三年ほど食器作りの修業をし、同県の九戸郡野田村で独立した。野田村は美しい海岸から内陸へ粘土層が続く土地である。泉田はこの地で地元、野田村の土をベースに制作を続けてきた。なかでも、珪砂が多く、崩れて扱いにくい土をあえて使う。良い土を選んで使うよりも、「そこにある土で、なんとか作りたい」。大きいものが無理なら小さいサイズで作る。諦めない作家なのである。

《折》
高 25.0　幅 65.0　奥行 55.0cm　2009 年
第 20 回日本陶芸展優秀作品賞・毎日新聞社賞

きわどいフォルムを実現するために、泉田はアクリルや木の板を型に、和紙を当て、その上に土を押し付けて成形する。タタラそのものをただ曲げたり折ったりすると、物理的にも視覚的にも弱い部分が生まれがちだが、ある硬さをもった型の面に土を押し付けるようにしていくと、弱い部分にはさらに土を足すこともでき、型の面と作家の手の接点に、土の強靭さが生まれる。しかも、圧による有機的な皺の寄った豊かな表情も同時に獲得されるのである。もちろん、その力加減は重要だ。土を伸ばし過ぎると面は無表情になり、皺が複雑になり過ぎても面の美しさは損なわれてしまうからである。

抽象的な形態を発想する起点は、一枚の紙である。使用済みのハガキに鋏（はさみ）で切り込みや折り目を入れる。時には二枚に繋げ、あるいは半分にしてみる。頭で考えられる形ではなく、手を動かして初めて見出されるフォルムを見出すのである。新たな「風景」が見えた時点で実作へ。土で拡大するにあたっては、当然、小さな紙とは異なる状況が生じるが、その微調整も含めて形の限界に挑む。この四、五年、土の表面にはブロンズ釉を掛けてふき取った上に化粧土をのせるなど、土の発色にコントラストをつけるようになった。ぎりぎりの形が焼成中にへたることのないよう、下からさまざまな支えをあてがい、ガス窯で一二四〇から

一二五〇度により酸化焼成。作品サイズが大きいものは、一二三〇度程度にするなど、フォルムの成立をめぐって焼成温度も細やかに調整する。「まったく動かなくても堅い感じがするけれど、なんとか形をもたせたい」。

泉田が、うつわと並行しつつ、あくまでもオブジェをメインに続けてこられたのは、朝日陶芸展のような公募展のおかげだという。三三歳で同展のグランプリを得て、オブジェを続ける作家の自信がついた。二年後には二度目の公募展のグランプリを受賞。今や、その公募展の存在意義を伝える作家の一人となった。

今日、泉田の作品は海外でも高い評価を得ている。外資系ホテルや虎ノ門ヒルズでも泉田作品を見ることができる。ローカルな土で世界に主張する―気が付けば泉田は時代の先端を走っている。二〇一四年は宮城県の風の沢ミュージアムで、左官仕事をするごとく土と向き合い、建築レベルのインスタレーションを実現した。展覧会タイトル「土思考」は、これに限らずこれまでの泉田の制作姿勢そのものを象徴している。

そこにある土が成しうることを、何とか引き出し、土と共同で実現する。土に対してどこまでも誠実に、真摯に立ち向かうことの意味を、泉田の作品は黙して語る。極限で成立するかけがえのない空間がそこにある。

# 十五代酒井田柿右衛門——赤絵で刻む余白のリズム

陶家や窯元出身の陶芸家は少なくないが、名前を継ぐという形で作家として歩んでいくには特別の覚悟もいるのではないか。特に酒井田柿右衛門のように戸籍から改名する伝統を持ち、四〇人近い職人を抱える歴史ある陶家の場合は、継ぐ者にとってもさまざまな想いがあるだろう。この度の十五代酒井田柿右衛門展は、酒井田浩として生を受けた作家にとっても初個展であり、十五代柿右衛門としての新たな出発でもある。

十五代は一九六八年生まれ。絵を描くことに興味を持ったのは、美大受験のため予備校に通い始めてからのことだという。一九九四年、二六歳で十四代に師事。まずは柿右衛門窯の「細工場(さいくば)」で模様の考案に勤しむようになった。三〇歳から「絵書座(えかきざ)」と呼ばれる仕事場で絵付の技術に触れ、間もなく「図案室」で轆轤(ろくろ)を学び、模様の構図がよく練られている。どこにポイントがあり、どのように配置されているか、作家は線で模様を追い、少しずつ世に問うてきた。

二〇一〇年、酒井田浩の名で第四五回西部伝統工芸展、第五七回日本伝統工芸展に相次いで初入選、自身の世界を少しずつ世に問うてきた。

「柿右衛門」とは、デザイナー兼監督である酒井田柿右衛門個人の名であり、窯の名であり、また伝統ある様式の名でもある。当代はそのすべてを引き受け、展開させていかねばならない。柿右衛門様式の魅力を充分に咀嚼(しゃく)し、それを現代に生きる十五代ならではの姿かたちにすることが生涯のテーマである。

柿右衛門といえば、濁手(にごしで)と呼ばれる乳白色の素地、繊細な赤絵と余白の美で知られる。その美しさがどのように生み出されてきたのかを知るために、作家は過去の意匠についても熱心に研究した。特に十七世紀のものは模様の構図がよく練られている。どこにポイントがあり、どのように配置されているか、作家は線で模様を追い、

十五代酒井田柿右衛門

《濁手団栗文花瓶》
高 21.0　径 17.3cm　2014 年

自分なりに分析を試みた。

先人のものに学ぶ一方、自分らしさを盛り込む姿勢も忘れていない。まずは陶磁器のフォルム。例えば高さ五〇センチ程の蓋付壺の蓋部分の盛り上がりを、先代のものより穏やかに抑え、あるいは蓋のつまみを微かに面取りするなど、全体のプロポーションを現代的に変えている。「やきものはまず形が見えて、そして模様の美しさが見えるというふうでありたい」と作家は言う。大作の花瓶などの一方で食器を重視し、縁の厚さ、口や高台の手触りなど、やきものの触覚的な魅力も意識している。

模様については、桜や、紅葉、苺など伝統的な植物も描くが、先達が取り上げなかった題材も積極的に採用、団栗はその好例である。身近な植物をスケッチする際、先代は鉛筆で描いていたが、当代はボールペンを使う。鉛筆は陰影などを表現するにはいいが、当代は植物の印象を捉えるよりも、植物の細かな構造や造りを捉えることに関心がある。「設計図を創る感覚」。構造を線で描くにはボールペンの方が曖昧さがない。ただし例えば、団栗の実には茶でなくあえて赤を使う。自然を華やかに表現するため配色は自由に考え、赤絵の美を謳歌するのである。

先代が赤で縁取っていた桜の花びらを、当代は黒で描いてみた。すると花びらの内側は同じようなピンクでも桜全体の印象が沈んで見える。その方が現実の桜には近いが、先代は柿右衛門らしい華やかさを優先して輪郭には赤を採用したのだということが、黒を試みたことで理解される。

柿右衛門にみる写実と模様の中間的な表現には配色も一役かっている。そうした真摯な試行錯誤の痕跡も個展会場では窺い知ることができよう。作家が残そうとしているもの、変革しようとしているものの融合も拮抗(きっこう)も含め、十五代の瑞々しい現在と、未来への確かな意志が、溢れる意欲とともに見えてくるはずだ。

▽「襲名記念 十五代酒井田柿右衛門展」二〇一四年七月二三日～二九日　日本橋三越本店

# 日野田崇――愛らしさとシニカルの両義性

一九九一年に大阪芸術大学陶芸コースを卒業した日野田崇は、現代日本陶芸の最も若い世代を代表する一人である。日野田が学生時代に知った「前衛陶芸」といわれる作品の数々、いわば戦後の「現代陶芸」の源泉ともいえるそれらは、日野田よりもう少し上の世代ならば、直ちに憧憬と尊敬の対象となりがちである。

しかし、そうした歴史上の「前衛陶芸」は、日野田の眼に湿ったもの、陰陽でいえば陰のイメージを示す物として映ったようだ。「日本の陶芸のウェットな感じを取りたい」という思いは、彼の制作動機の一つとなった。

一方で、日野田は「土の肉体性」あるいは「官能性」といった人間の肉体に通じる土の性質に惹かれてもいる。彼のいう「土の肉体性」とは、土の粘りや弾力など触覚的要素のみならず、「色」という視覚的要素にも及んでいる。

例えば、日野田の初期に多くみられた赤い作品は、赤土の鉄分の発色によるが、人間の血液の赤色にも同じように鉄分が影響していることを知り、興味をもったという。その後、「色」への関心は高まり、乾燥、削りを終えたボディに化粧土を吹き付ける手法でさまざまな色や模様を試みた。日野田自身は「釉薬掛けという感じはまったくなく、外壁の塗装やプラモデル、車の塗装に近い作業」というが、この作家の化粧土はかなりしっかりとした"層"的構造をもつ。素地成分を基に顔料を混ぜたいわゆる一層目の化粧土の上に、溶化化粧土を施していく。さらにかたちを見ながらその上に彩度の高い溶化化粧土を重ねることもする。最終的には、近距離ならば眼で触ることができるようなざらりとしたテクスチャーが備わるのである。フォルム表面の色や質感によって、作

《切っ先》
高 188.0　幅 137.0　奥行 40.0cm
2002 年　撮影／福永一夫

品が実際の位置よりも近くに見えたり、遠くに見えたりするということにも気づくようになる。"観者との距離感"を重要な要素とする陶の造形の特質を、自らの経験によって体得してきたのである。

今回の作品のような、からりと明るいイエローの登場は、一九九五年頃のことであった。特にフォルムの中のポイントとなる部分にはパンチの利いた米国製の顔料を使用し、軽妙なかたちを強調している。その成形は最終的なかたちの「真ん中辺り」から始められる。手捻り、紐作りで多方向に積み上げ、延ばしていくかたちは、有機的ながら何かのキャラクターのようなフォルムでもある。一点集中というよりは、量をこなす中でかたちを見つけだすのだそうだ。実際、それらは不意に次々と空間に出現したかのような不思議な軽量感を伴う。しばしば行う壁へのじか付けも、作品のもつ視覚的「軽さ」にふさわしい。

愛らしさと不気味さ、明朗快活の一方にあるシニカルな強靭さといった両面性を持つ独特の存在感の表出に、日野田イエローともいうべき作品表面の泥漿(でいしょう)が関与する所は大きい。日野田崇は、確かな実在感を伴うヴィジュアル・アートとしての陶芸の展開に貢献しうる、最も有望な若手の一人である。

▽「現代陶芸の華―西日本の作家を中心に―」二〇〇三年一月二五日〜三月一六日　茨城県陶芸美術館

## 藤田匠平―造形の飽くなき探求者

　藤田匠平は一九六八年、和歌山県の生まれである。黒江塗りの漆職人であった祖父の様子を子供の頃に両親からよく聞いたという。戦後の和歌山で主流となった吹き付けの量産漆器を好まなかった藤田の祖父は、京都で茶道具などの仕事をしたかったようだ。京都市立芸術大学、大学院に学び、現在京都で作陶する藤田は［註1］、「そんな祖父の影響もあったのかもしれない」と自分自身を振り返る［註2］。が、藤田は次第に絵を描かなくなっていく。
　「もともと工作の方が好きだったこともある」が、直接の理由は細々とした「指導」への戸惑いにあった。例えば鶏を描きなさいと言われる。影をつけると「日本画に影は要らない」と指導される。眼球にピカッと光を入れる。「日本画にハイライトは要らない」と注意される。無論、教師側には、日本的なものの見方、表現の仕方を教えたいという意図もあったのであろう。しかし、一〇代の藤田には、とにかく縛りの多い世界として窮屈に感じられたようだ。大学には行くが、絵は描かないという日々の中、塑像の集中講義をとった。自分の手を粘土で作る作業を久しぶりに楽しんだ。立体の方が向いていると判断し、三回生で工芸科の陶磁器へ。当時、陶磁器の教官は、小山喜平、鈴木治、栗木達介、秋山陽、甲本章人、浅見薫らである。
　「当時の京都芸大には走泥社(そうでいしゃ)の影響みたいなものが、根強く残ってて。『ゼンエイ』って言葉もみんな割りと口にしてましたね。今までと違う何か、先駆的なものをつくるんやっていう気運が学生の中にありました。とてつもなくでっかいものとか。男やったら大きいもんつくらんとあかん、とか。今の京芸は全然

違いますけどね……。うつわも、それで、やってく人もいれば、オブジェ的なものを作って、それ相応にやってく人もいる。でも僕らの頃には、道は一本しかないように思えてたんです。だから食器を作ることはイコール負け犬。ホントは全然そんなことないんですけどね、実際は。でも学生のアホな脳みそで考えてた時はそうだったんです。食器なんて、生活のためにやってるんでしょ、なんて」。

八〇年代の終わりから九〇年代初めの頃のことである。人と違うことをしなければというプレッシャーは、三年後輩の富田美樹子ら、当時の京芸の学生たちからしばしば聞かれるものである。「日本画をやめて来たので、ちょっとだけ「人と違う」だけでなく、「土でしかできないこと」を強く意識していた。しかし、藤田は当初から「人と違う」だけでなく、「土でしかできないこと」を強く意識していた。だから、陶器の世界が他所からどう見えてるのかってこともあったし、陶器やるんやったら、その粘土の特徴を活かしていかんかったら、それは木でもいいし鉄でもいいし樹脂でもいいんじゃないのってことになる」。

藤田の陶芸処女作といっていい、二回生の終わりの作品《ムラタ》(一九九一年)は、大学のラグビー部の後輩の中から一番ガタイのいい青年をモデルにした、黒陶のトルソーである。均整のとれたいわゆる西洋美術的"理想体型"だが、見るものの視線は全体の "人形(ひとがた)" 以上に、渦巻きの連続的展開、あるいは渦巻きの溝や凹凸の方に引きつけられる。通常、いわゆる彫刻的トルソーは量塊としてのアウトラインでフォルムを認識し鑑賞するが、藤田のトルソーは渦巻きの連なりや厚みを認識しながら、次第にフォルム全体を把握させるものである。いわば、陶芸的トルソーなのである。

塑像を作り、石膏の割型を取るというのは、彫刻的手法である。だが、藤田のこの造形のポイントは、その内側に渦巻き状の土のピースを順次圧し当て、その押し付け加減で渦巻きの厚みを決定し、さらに立ち上げるため

590

藤田匠平

図1　陶芸的トルソー

図2　彫刻的トルソー

図3　皿型フォルム

図4　壺型フォルム

図5　オブジェ型フォルム

の土の厚みを補強的に加えていくということにある。つまりフォルムを立ち上げるための"土壁"の厚み（の内部）を意識した成形であり、かつその成形行為が装飾の構築行為にもなっていくのである。それは"面的拡張"と"層的充実"による"側的立体構造"[註3]に通じていく造形である。

これを略図で比較すると次のようになる（図1・2）。藤田のトルソーは、図1において、A（面的拡張）とB（層的充実）の両方を意識しながら制作されている。受け手の側も、Bは外から見えないながらもAB両方に意識を働かせて鑑賞する。一方、図2のいわゆる彫刻のトルソーは、ブロンズの厚みなどは問題ではなく、マッスでかたちを発想し、制作も鑑賞もする（ブロンズ鋳造の職人、もしくは戦後日本に導入されたイタリア式の蠟型石膏鋳型鋳造を自分で手掛ける彫刻家たちである）。藤田の陶のトルソーも中空造形だが、ブロンズの厚みを気にするのはブロンズ鋳造などの職人たちである。実態としては、ブロンズのトルソーも藤田の陶のトルソーも中空造形だが、制作・鑑賞のいずれにおいても、造形への意識の働かせ方がそれぞれ異なるのである。

以上は「トルソー」的形態の例だが、やきものはいわゆる「皿」も「壺」も「オブジェ」もみな、A方向（面的拡張）とB方向（層的充実）の展開と組み合わせによる"側的立体"である（図3・4・5）[註4]。陶芸の場合、

たとえムクの造形であってもアウトラインだけで成立する訳ではない。焼成というプロセスが入るため、土の内容（種類や組成）、形態のバランスや大きさ、焼成における温度の上げ方などに充分配慮する。陶芸という造形において、装飾とフォルムとが分かち難く成立していく理由（AとBとの密接な関係によって成立していく理由）もそこにある。陶芸は焼成をクリアできる"構造"を、制作のスタートから終わりまで意識しなければならないのである。

藤田の陶の処女作は、一般的なトルソーの概念に捉われている傾向もまだみられたが、構造的には、すでに陶芸的な方向にベクトルが向きつつあったといってよい。藤田の制作を振り返ると、樹木の表面を土に写し取る、単純なかたちを釉薬のテストピースのように大量に作り、角を落として古びたマティエールを作る、あるいは深見陶治のワークショップで学んだ圧力鋳込みの半磁器を、釉薬のわずかなグラデーションで見せる作品など、いずれも、やきものの"層的充実"を意識した作品が展開されている。

こうした"側的立体"の造形思考は、やがて"磨く"という行為を、藤田の制作過程の重要なプロセスとして位置づけていくこととなった。「それまで焼きっぱなしだったものを、削ることによってもう一回造形の方へ引き込もうと。焼いたらもう終わりって、そこで思考をストップさせていたのを、もうちょっとなんかできないかって」。きっかけは、そのような、言わば"第五プロセス"としての磨きであった。それを鑢で磨くことで形を調整し、質感をさらに整え、納得のいく造形へと変換する。焼成の「偶然性」を経た作品と向き合い、それを再び自分に引き寄せるための努力は、やがて意識的、積極的な「磨き」「研ぎだし」の行為へと深化していく。

つまり、半ば無意識に、あるいは必要に迫られて行っていた磨きや研ぎだしによる「仕上げ」という工程を、

藤田匠平

《無題》
高30.0 幅30.0 奥行30.0cm 2003年

成形―乾燥―（施釉）―焼成の後に欠くことのできない、一連の工程のクライマックスともいうべき最終プロセスに位置づけたのである。磨くことによって、フォルムのわずかなラインの微調整によるフィニッシュが決まり、また、新しい質感を獲得することもある。"本焼成の次の第五プロセス"となっていく。"磨き"は、藤田にとって作品を自身のものとして成立させる、作家と造形との最後の闘い、それは藤田の祖父が好んだ、漆を丁寧に重ね塗りしていく行為とも通じるものがあろう。ミリ単位（あるいはそれ以下）のレベルにおける、陶芸に対する造形的理解を深めていく中で、当初は「直球過ぎて」抵抗のあった轆轤やうつわ状の形態も手掛けるようになった。

今回の目黒陶芸館の作品も、藤田のそうした思考の流れの中にある。例えば、植物の種子や果実、あるいは生き物の身体を思わせる有機的な形態は、手捻り成形した胎土を素焼した後、磁土などによる化粧を施し、一種あるいはそれ以上の種類の高火度釉をかけて焼成、さらに、低火度釉を掛けて焼成した後、表面を研ぎ出して、下層の釉や胎土が現れる様子を、装飾として活用、同時に滑らかなフォルムのライン調整を行うことで作られている。想像の余地を残したシンプルな曲面形態ゆえに、カーブの微調整は重要である。成形時の手跡も、研ぎだしの際、模様と形に影響し、活かされていく。

そうしたやきものの"層的構築"は、通常、最終プロセスから鑑賞せざるを得ないものである。やきものはあくま

593

でもプロセスの結果を外側から鑑賞せざるを得ない。しかし藤田はその逆、つまり、最初のプロセスから見せる方法を思いついた。磁土の薄く丸い形態を還元焼成し、中火度の鉛釉をかけ、ガラスのバーナーワークで、模様をつけたやきものを、表面（模様側）を裏にして裏から光を当て、模様の反対側から鑑賞するというものである。壺でいえば、壺の中から壺をみるという発想である。この陶芸ならではの視点による作品は、二〇〇二年、京都芸術センターの障子を利用し、群として発表された。「障子の桟（さん）が細胞、作品が細胞核のような」作品である。

今回は、それをさらに、陶芸に類するグループ展へは出品しているが、いわゆる公募展には出さず、個展を重視してきた。藤田匠平の個展は、陶芸という造形を探求し、発見し、思考する場である。今回の目黒陶芸館での発表も、その重要な機会となるに違いない。

▽「藤田匠平展」二〇〇三年九月七日〜一三日　ギャラリー目黒陶芸館

註1‥二〇〇三年当時。現在は愛媛県にて制作。
註2‥藤田匠平への筆者インタビュー、二〇〇三年八月一一日、於・藤田匠平宅。以下、作家の言葉は同インタビューによる。
註3‥外舘和子「現代陶芸の構造と装飾」『現代陶芸の華』茨城県陶芸美術館、二〇〇三年。
註4‥外舘和子「現代陶芸の構造と装飾」茨城県陶芸美術館美術講演会、二〇〇三年二月八日及び二二日。

594

# 内田鋼一——手の論理と視る力

## 瀬戸窯業の轆轤青年

　内田鋼一は、愛知県立瀬戸窯業高等学校及びその専攻科の出身である。一八九五（明治二八）年に瀬戸陶器学校として開校した歴史ある同校は、一九一二（大正元）年に卒業したガラスの各務鉱三をはじめ、例えば加藤清之、長江重和といった、数多くの、しかも作風の多岐にわたる意欲的な作家たちを輩出し、あるいは教職員として久世建二らも名を連ね、充実した窯業設備もある日本を代表する窯業学校の一つと言っていい[註1]。内田が愛知県出身でこの学校の卒業生であり、実用的な急須やうつわなどが得意であると聞けば、瀬戸や常滑あたりの窯元に生まれたのではないかと想像させる。しかし、内田の陶芸家への道筋はなかなか個性的なものだ。生まれは名古屋市港区である。「愛知県って言っても一番西。瀬戸とか全然関係ない」[註2]。やきものや陶芸に興味があった訳ではなく、瀬戸窯業にはラグビーの特待生で入学している。確かに、内田鋼一の容姿はいわゆる、体育会系である。「セトとやきものっていうのも全然結び付かなかった。セトモノのセトが、あの瀬戸っていうのも気がつかなかったし。ヨウギョウっていうのも、遠洋漁業のことかなぁと思ってた（笑）。実際の学校の授業の印象についても、「陶芸っていうより、化学、バケガクっていう感じ」。釉薬や土の組み合わせなど、分析的な授業が多かったのだという。しかし、手仕事は嫌いではなかった。鉄工所を営む家に生まれ、「道具は何でもあるし、

廃材もあるし」、熔接や板金加工に馴染んで育った。

瀬戸窯業三年次には「轆轤班」「彫塑班」「絵付班」の中から轆轤班を選択し、周囲の生徒より遥かに素早く、「湯呑三〇個」や「傘立て」など、次々に課題をこなした。内田は在学中、夜間に働く勤労青年でもあった。夜、勤め先の店に行く時間まで学校で「暇つぶし」に轆轤を挽いた。できあがった壺を置いておくと、翌日もう少し大きな壺が隣に置いてある。内田はさらに一回り大きい壺を挽く。すると次の日またそれよりもう少し大きい壺が横に置いてある。一回り大きい壺の制作者は、瀬戸窯業で当時内田を教えていた教師である。善し悪しの批評はなかった。ただ、教師と競うように繰り返し轆轤を挽いたのである。学校に来客のあるときは「(作った) モノだけ置いといてって言われた。本人は見せられないけど、モノはいいからって (笑) 」と内田は回想する。「生徒に対する言葉としてはさまざまな見解があろうが、「作家」に対する言葉であれば、最大の賛辞であろう。専攻科へ進んだのは「高校家の創造とは「個」より発して「個」に至る行為である。内田の陶芸的資質はすでに教師の目にも、とまっていたに違いない。卒業後、内田は海外に渡る。アメリカやヨーロッパのいわゆる陶からならエスカレーターだから」と内田自身は謙遜するが、芸術芸学校への留学というのではない。韓国、タイ、ベトナム、ネパールをはじめとする国々の、生活陶器を村単位で作っているような場所で、やきものの作りを体験するのである。「日本だと登窯とガス窯の方が(薪を使うより)ずっとじでしょう。いかにも『陶芸家』っぽい。でも、道具としての窯を強く認識するのである。さらに、「柄杓で何杯」という"感覚的な"釉薬掛け近代的ってことになる」。スタイルとしての登窯ではなく、田はガス・電気・灯油・薪の窯を巧みに使い分けている。現在の内を海外では学んだ。作りながら覚える、経験の中でモノを作る、という在り方を知るのである。

## 内田鋼一の陶芸における「急須」の意味

帰国後、内田は四日市の製陶所でやはり笑顔で回想する。「速くて正確じゃないと。一日一〇〇〇個挽かないと仕事にならない。湯呑なら一個何円、植木鉢なら何十円の世界だから」。この製陶所時代に内田の轆轤の速さ、正確さは一層磨かれていく。独立すると、たちまち作品で仕事場が一杯になる。「だから急須」。湯呑と同じくらいの占有スペースで、値段は高く売れる。四日市の萬古焼の急須などを見て、「こういう、つるピカじゃないものを」という想いもあった。内田の作品の内でも、急須は絶大な人気と高いクオリティを誇る。この「生計」効率を考えての急須制作は、同時に、内田の「成形」つまり陶芸制作にも本質的な影響を及ぼすこととなった。

陶芸の場合、制作のスピードは作品内容に大きな影響を及ぼしていくものである。作品の完成度に関与はするものの、いわば職人と同じレベルの目標設定になる。むしろ「速さ」を制御する中で自らの手が生み出しているものの姿を見つめ、作品の方向を常に自身に問わなければならない。造形の追求は、作品の完成度に関与はするものの、いわば職人と同じレベルの目標設定になる。むしろ「速さ」＋「正確さ」を制御する中で自らの手が生み出しているものの姿を見つめ、作品の方向を常に自身に問わなければならない。造形意志を盛り込むことのできる速度というものが、個々の作家ごとにあるはずである。内田の場合、急須という実

右：《焼〆後手茶注》
高 10.0　幅 16.0　奥行 10.0cm　2010 年
左：《焼〆茶注》
高 9.5　幅 11.5　奥行 8.0cm　2010 年

　用陶器は、そのための"スピード・コントロール"を自身に課す絶好のアイテムでもあった。時間との戦いの中で、造形を見つめ続ける姿勢によって、生地土の立ち上げに厳しくなるとともに、生地の外部構造（フォルムの内外に施される釉薬や表面処理）の密度も高まっていく。例えば、生地の外側のフォルムの外側はざらりとした土の質感を活かした焼成とし、内側にはその渋さに変化球を利かせるように三彩が施される。装飾と造形の分かち難く一体となった注器は、作者の手の先にある土の塊が成形—乾燥—施釉—焼成を経てやきものへと至るまで、作者の視線が休むことなく追い続ける中で誕生するのである。
　内田はまた、大小さまざまな壺を作り、また二〇〇一年から巨大な方形をしたやきものにも手捻り、紐作りで取り組んでいる。
　「大きいものを作っていると、途中で形が見えなくなってくるようなところがでてきて、逆に、急須のような「小さいもの」を「こじんまり作らない」ことに、小さいものを作っていることが役に立ってる」。大サイズから小サイズまで手掛けることが、自分の陶芸のフォルムや姿を"見ながら作る""丁寧に作る"ことに相乗的なプラスの効果を生んでいるのである。しかるに、内田の場合、高さ一二〜一三センチの急須と、積み上げて三メートル程にもなる方形のやきものとが、いわば互角の存在感を持つに至っている。急須のボディ同様、大作の方形にみるフォルムのエッジのラインとマティエールとの緊張感

598

内田鋼一

ある融合も、作品を見つめ続けることなしには構築し得ない。陶芸制作における〝誠実なるフォルムの発見〟が、大小、いずれの作品にも歴然とあるのだ。陶芸とは作者の〝手の論理〟及び作者自身の〝視る力〟によって成立する造形である。四日市在住の内田は、地元周辺から採取した土の山から、「この辺」と「あの辺」の土をすくい取り、その土をもとに、これから作るもののイメージを膨らませ、轆轤を挽く。あるものは土のテクスチャーを活かし、あるものは達者な線描模様を入れ、ときにはプラチナなども使って一つ一つの作品の個性を作り上げていく。内田と土との関係は、馴れ合いにならず、また強引でもない、微妙な均衡を保っている。今回の個展では、急須のほかに、「蓋物」などを準備しているという。「蓋物っていっても、ストンとしたバケツみたいなかたちに蓋があるような……」。むしろ水指に近いフォルムかもしれない。いずれにしても内田が今回の制作の中で発見した〝蓋のあるかたち〟である。

生きていくことの根底に土とのかかわりを置きながら、かつ、やきものを客観視できる余裕が内田にはある。職人気質と繊細な作家性とを無理なく合わせ持つ、内田のような骨太の作家の存在が、日本の陶芸の根幹を支えている。未知なる不安定な時代の到来にも決して揺らぐことなく、着実に陶芸の将来を担っていく作家である。

▽「内田鋼一展」二〇〇三年六月八日〜一四日　ギャラリー目黒陶芸館

註1：『創立百周年記念美術展』愛知県立瀬戸窯業高等学校、一九九五年。卒業生にはほかに鯉江廣、戸田守宣、中島勝乃利、柴田真理子などがいる。

註2：内田鋼一への筆者インタビュー、二〇〇三年五月一四日、於・内田鋼一宅。以下、作家の言葉は同インタビューによる。

# 森野彰人──装飾の演繹性

一九八〇年代の半ば頃から日本の陶芸界では、いわゆる美大出身の若手作家たちが個展やグループ展を中心に、作品の大型化を含め、華やかな活動を展開してきた。森野彰人はそうした意欲的な作家たちの内でも最も若い陶芸家の一人として、九〇年代初めから精力的に作品を発表している。その初期から、特に壁付けの作品において、この作家の装飾的センスと造形的資質は遺憾なく発揮されてきたといってよい。

「壁につるして飾ってあるギターとか琵琶とか、底のないものにひかれる」と森野はいう。「ギターなんて床に置いてあるとどうってことないのに、壁に掛けると途端に格好よくみえる」。それらの「楽器」という用途とは別に、壁に飾られることでそれらが発信する装飾性そのものに作家は注目したのである。

一九九三年から始まるシリーズ《W.O.O.》は、「Wall Ornament Object」すなわち「壁面装飾物」を意味する。「壁にとりつけることで、空間全体が装飾される」ことを意図しているのだと作家はいう。森野は作品の存在によって壁を意識させることで、空間そのものを立ち上げる。これは、旧来的な陶壁に時折みられるような、壁面の、ある一角をとにかく埋めることで「陶による装飾」であるとする考え方とは、はっきりと思想を異にする。一般的な陶壁に比べれば遥かに限られた面積のみを占める造形でありながら、空間認識は確実に作品から周囲へ発生する。いわば作品の自律性と、作品のある空間に居る人間との共存性とを両立させているのである。

その理由は主に作品の構造にある。壁側から手前へ、上から下へ、各部分のフォルムのジョイントがそのまま個性的な全体のフォルムを形成する。長い形、丸みのある形、突起のような形など、個々の形の連結はまた、装

600

森野彰人

《W.O.O. 2002-3》
高 183.5　幅 90.0　奥行 37.0cm
2002 年

飾の単位の連結でもある。各部分それぞれの化粧土の掻き落としなどの表面造形は、作品の密度をさらに高めていく。基本はブルーなどの幾色かの化粧土を黒い顔料で一旦覆い、線状に掻き落として施釉し、下層のブルー系を覗かせるといった方法である。今回の新作《W.O.O. 2002-3》では、最初に黒化粧、黒化粧・施釉後、線を掻き落とし、その掻き落とした箇所に釉薬を象嵌、本焼成後プラチナの上絵を施したパーツと、黒化粧・施釉後、イッチンの技法で釉薬の線文を描いたものとを組み合わせている。色数をむやみに増やす装飾ではなく、むしろ限定した「色」の要素を積み重ね、効果的な装飾密度が構築されている。サイズのうえでも、むやみにパーツを連結するのでなく、等身大を大きく逸脱しない範囲で、全体のフォルムの結果を出していることが、観者にとっての親近感を醸し出してもいる。

森野彰人の世代は、丁度、彼の父親世代以前の作家たちが〝個人作家の表現としての陶芸〟の確立を歴史の推移の中で模索し展開した時代とは異なり、幸か不幸か、立ち向かうべき相手や目標、直接的な課題を見出しにくい世代である。しかし、森野は「『アメリカ的なもの』と闘っているかもしれない」という。確かに、華やかさという意味では、アメリカの西海岸的現代陶芸はその方法において途方もなく自由であり、あるいは色数豊富、賑やかなイメージに溢れている。森野が追求しようとする華やかさとは、そうしたポップな賑やかさとは質の異なるもの

なのであろう。陶芸という造形の装飾性について常に一定の精度を示してきた森野にとって、アメリカの陶芸はいわば「他者」として認識されているのである。

森野の作品は、ジョイントによるスケールの拡張や、装飾的、造形的密度の濃さによって溌剌とした存在感を示しつつ、一方で、シンメトリーを基調とする調和の取れた完成度の高い造形にまとめ上げられる。装飾的なセンスは祖父・森野嘉光、父・泰明が二代森野嘉光とはならなかったように、彰人もまた二代や三代を名乗ることのできるものだ。しかし、父・泰明が二代森野嘉光とはならなかったように、彰人もまた二代や三代を名乗ることのできるものだ。しかし、父・泰明が一九六九年生まれの一人の陶芸家として歩んでいくのである。その作品の意志ある装飾性は、優れて密度の高い新時代の日本陶芸を推進する確かな力となるものである。

▽「現代陶芸の華─西日本の作家を中心に─」二〇〇三年一月二五日～三月一六日　茨城県陶芸美術館

# 河合匡代──感動を造形化する

「具象的なるかたち」が、さまざまな素材領域において注目される工芸系作家らの具象表現は、しばしば特異な存在感を示している。なかでも河合匡代の作品はユニークだ。今回の目黒陶芸館個展では五体の「タコ」が並ぶ。一点の制作に半年を費やすという河合の作品は、いずれも密度の濃いものばかりである。

河合匡代は一九七〇年、愛知県岡崎市に生まれた。瀬戸などの窯業地からは距離があり、特別やきものに親しんだという訳ではない。今でこそトヨタ関係の工場も立ち並ぶようになったが、河合の少女時代、岡崎市付近は田畑、用水路が風景を成し、河合は昆虫を採ったり、畑の手伝いをして遊んだようだ。現在の河合は、いかにも今時の女性らしいモダンな外見だが、作家自身によれば相当の「自然児」だったという。父親からは、自然の中で教育された。「多分、生きていく知恵を教えてくれたのだと思います」[註1]と作家は振り返る。蜂に襲われたときはどうしたらいいか、魚を捕まえるにはどうしたらいいか、といった実践的なノウハウを沢山授かった。親戚の集まりの折、「生で飲むと風邪を引かない」というこの地域の言い伝えのもと、家族を代表し、長女の河合は一〇センチほどの山椒魚を生きたまま飲んだこともあるという。そうした体験が、気持ち悪かったではなく、「本当に山椒の香りがしました」と楽しげに振り返るこの作家は、外見に反する逞しさの持ち主なのだろう。

京都市立芸術大学では、「立体がやりたくて」陶磁器を専攻、鈴木治、小山喜平、栗木達介、甲本章人、秋山陽らに学んでいる。指導教官は甲本章人。しかし、担当教官であるなしにかかわらず、京芸ではさまざまな教授陣が制作中の河合に声をかけてくれたという。まだ、同大の陶磁器の学生が男女半々程度にいた時代である。河

合の世代を境に、同大の男女比は逆転していったようだ。そしてまた、河合独特の「身近な生き物」というテーマも、学生時代から始まっている。しかし、一九九三年制作の《コンガラガルヘビ》、二〇〇〇年制作の《金魚》など、河合の場合、「身近」なモティーフが、しばしば意表をついた形態展開を示していくのである。

## モティーフとしてのタコ

海外では、タコはしばしば一種のゲテモノと見なされる。英語でデビル・フィッシュ（悪魔の魚）の別称もあるように、忌み嫌われることも少なくない。もちろん、古代ギリシャの陶器などに、やきものの文様としては扱われてきたが、河合のようにタコの形態そのものを立体で扱う例は稀であろう。

河合の作品モティーフに「タコ」が登場するのは二〇〇五年頃のことである。八本の足（学術的には「腕」と呼ばれる触手）は力強く弧を描き、複雑な奥行きを伴う立体感を形成しつつ、頭部（学術的には胴体）と一体となって一つのフォルムを成立させている。足から頭部へ、一種のリズムを刻みながら、全体を覆う吸盤のような模様は、いつしか形態とともにリアルに盛り上がって表現密度を高め、自然界の「タコ」を超えた別次元のイメージへと変貌させていく。形態のリズムと呼応した、渦巻くような吸盤模様は、濡れたような釉薬の輝きと相まって観る者の触覚を視覚的に刺激する。いわゆる気色悪さのレベルを突き抜けて、ある極みに到達したような鮮烈な「タコ」の姿は、まさに、生き物がモノ（表現）となり、また逆にモノが生き物になるという具象的な形ならではの交歓のドラマを、目に見えるかたちにしたものといってよいだろう。河合の作品が、触れたいような、また触れるのに躊躇するような、倒錯した感覚を呼び起こすのはそのためであると思われる。

河合のタコとの出会いは、制作を始める数年前だという。釣り好きの友人に誘われて作家は海に出掛けた。河合の記憶によれば日本海側である。友人が釣りを楽しんでいる間、河合は磯で遊んだ。砂浜を歩いていて出会ったのが、生きたタコであった。「タコって感情が体の表面に現れるんです。私が近づいたら、『敵』だと思ったのでしょう、上から見ると、ふわーっとグラデーションで、私に近い方から黒くなる。見てるそばから色が変わっていくんです。タコって凄いと思いました」。感動の中で、河合はその生きたタコを素手で掴み、捉えたという。タコの体の柔軟さ、発達した筋肉、色や形に敏感に反応し、かつその色や形を二年間記憶するともいわれる知能の高いタコと、直接わたりあった作家の体験は、確かに衝撃的であったろう。

## 直接素材に──河合の具象性の手法

注目すべきは、「タコ」作品が、写生したり、写真で記録したりという方法から出発するのではなく、その衝撃的体験を身体で記憶し、やや時間を置いて直接陶土の中に投影し、創造していくという在り方である。制作は轆轤（ろくろ）から始まる。使用する土は、模様を描く際の材料である顔料入り化粧土との相性を考慮した、白く細かいタイプの陶土。まず、頭部にあたる部分を轆轤で挽いてつけていく。かたちと模様が同時進行である。足を内側から外側へ増やしていく際、内側の足をつけたらその時点で、模様をつけておかなければならない。外側の足をつけてしまったあとでは、奥に筆を入れることが困難になるからだ。しかしまた、そうした段取り上の理由だけでなく、一つの足のかたちや模様が、次の足の形態や模様を導くという、演繹的な発想の展開もある。作品は、結果としてかたちと模様が合って

《Octopus》
高 21.0　幅 34.0　奥行 36.0cm　2005 年

## 一作ごとに存在する宇宙

作家によれば、作品タイトルは、できるだけシンプルにするように心掛けているという。タイトルによって作

には、鮮烈で直接的な強さと迫力が生じていく。
積があり、それは新たなイメージを導くのだが、一方で新しいイメージの予感が技術を引っ張り高めていくという相乗効果も生み出していく。そこには河合に象徴される演繹的な実材派作家たちならではの方法論がある。特に河合のように自然や生き物に対する"感動の造形化"に挑む作家にとっては、有効な方法なのである。

いるというよりも、制作のスタートからかたちと模様がセッションしつつ形成されていったものなのである。デッサンやドローイング抜きに直接素材に向かうという在り方は、実は現代の造形作家たちにしばしば見られる具象傾向の一つである。河合や、河合の後輩に当たる山野千里のような具象傾向の陶芸作家だけでなく、例えば木彫の籔内佐斗司しかり、テラコッタの北川宏人しかりである［註2］。興味深いことに、抽象的な形態だけでなく、それがたとえ説明的要素満載の表現であったとしても、あるいは具体的極まりない形であったとしても、それでもなお直接素材を触り始めることから出発しているのである。その結果、生み出される表現無論、そうした「リアルな」表現の背後には、技術と経験の蓄

606

品理解が限定されてしまうのを避けるためである。しかし、今回の河合の作品には、一点ごとに密やかな「ニックネーム」が存在する。最初に制作した「タコ」は「オリジン（起源）」。サンゴのような紅色をした作品は「コーラル（サンゴ色）」。五点のうち、最大サイズで、足の部分にスケール感のある作品は「プラネット（惑星）」。

名前をつけることで、作品に対する愛着が湧いてくるという感覚は、作り手のみならず、受け手にとっても同様であろう。一匹の「タコ」に一つのテーマが湧いてくると、それは次の作品のテーマを招き寄せていく。一つの作品中に演繹的展開があるだけでなく、二作目、三作目という制作の連続性の中にも、やはり演繹的発展がある。もちろん、その展開中に惜しくも誕生に至らなかった「タコ」もある。八割方完成を控えて、何か違う、という感覚が湧き起こることもあれば、物理的な失敗もある。その分、誕生した「命」は変えがたい充実した内容をもつ。人間の兄弟にそれぞれ個性があるように、河合の「タコ」にも一点ごとに個性があり、それぞれ、制作中のドラマが生み出した小宇宙を形成している。自然との出会い、とりわけ生き物と対峙する感動を造形化する歓びを、河合の作品において、見る者も共有し、深い共感を覚えるのではなかろうか。

▽「河合匡代展」二〇〇八年九月一五日〜二三日　ギャラリー目黒陶芸館

註1：河合匡代への筆者インタビュー、二〇〇八年七月七日、於・京都長岡京の河合宅。以下、作家の言葉はこれによる。
註2：「魅惑の像—具象的なるかたち」対談／籔内佐斗司×外舘和子、茨城県つくば美術館、二〇〇八年八月二日、及び「魅惑の像—具象的なるかたち」鼎談／北川宏人×中村義孝×外舘和子、茨城県つくば美術館、二〇〇八年八月九日。

# 稲崎栄利子の触覚的バイオモルフィズム

二十世紀の終わり頃から、日本の若い陶芸家たちの間に二極化といっていい様相がみられるようになった。一つは薄作りで軽快な器で、シンプル・シャープ・ストイックという"3S"とでもいうべきタイプ。もう一つは、逆に過剰なまでの濃厚な"装飾派"である。

前者は薄くモダンな器で日本では特に評価の高い英国の陶芸家ルーシー・リー人気とも重ねられ、後者はちょうど明治の工芸に代表される迫真的リアリズムや超絶技巧の再評価と前後して現れた。

稲崎栄利子は一見、後者を代表するかのようだが、単なる緻密やデコラティヴとは別次元の作品密度を持っている。いわゆる「加飾」のレベルでの濃厚さや、技術的精度を高めることで完成される世界とは、まったく異なる性質の表現なのである。稲崎の作品と対峙する者は、その密度にただ感心してはいられない。作品は理性の範疇を超え、観る者の深層に訴えてくる。

一九七二年兵庫県生まれの稲崎栄利子は、現在、四国の高松で制作している。陶磁器の世界ではクラフトやプロダクト・デザインで知られる武蔵野美術大学に学んだが、卒業後は、自らの方向性を考え、京都市立芸術大学の大学院に進んだ。デザイナーという立場で用途や機能をどのようなかたちにするかを考えるよりも、自らの手で陶に向かい合い、いわば時間と引き換えに表現する面白さに惹かれていった。

今日、陶芸を専攻する学生たちは大抵リアリストである。「どうしたらやきもので食べていけますか」といった質問をする若者が少なくない。しかし、稲崎はそうした質問とは無縁の人だ。食べるために作るのではなく、

608

稲崎栄利子

《前夜》
高 20.0　幅 20.0　奥行 20.0cm　2009年

作りたいがためにやむなく食べているというタイプの作家なのである。作らずにはいられないから作る。稲崎は純粋かつ素朴なまでに〝アーティスト〟である。

作家は、土の乾燥をコントロールするため、作品を覆う箱をこしらえ、その中で制作する。数カ月の間、細い土の紐や、紐を薄くつぶしたもの、土の粒などを、内側から外側へ丹念に集積させていく。その姿は、あたかも何か希少な生きものを育てているかのようだ。実際、作品は日に日に増積し、成長していく。

稲崎は作品を「作る」とは言わず、しばしば「世話をする」と言う。この作家にとって、陶芸制作は「作る」というよりもむしろ「育てる」行為に近い。日々、土の動きに沿い、生育状況を見極めながら、黙々と一手を進めていくのである。

いわゆるバイオモルフィック（生命形態的）なかたちは、土の可塑性を味方にする陶芸の得意とするところであり、成長を暗示する軟体動物的フォルムはこれまでもさまざまな作家が手掛けてきた。しかし、稲崎の生命のかたちは、土の皮膚を拡げていくのではなく、微細な土の単位を驚くべき繊細さで増殖させたものである。その集積が、あるときは天に向かって立ちのぼり、あるいはうねりながら地を這い、時には中心から外へ湧き出すようにこぼれてゆく。そのデリケートな土の紐や切片の先端が、観る者の視覚を通して触覚を刺激する。それは土の細やかな動き、先端に語らせる、新たなバイオモルフィズムといってもよいだろう。

渾身の集中力と根気の末に誕生する作品は、ざわざわとした空気や、触覚的な気配を漂わせつつ、何ものにも代替しがたい煌めきを放つ。近年、それらは宝石のような輝きを獲得してきた。それは確かに作家が身を呈して築き上げた、稲崎のいう「宝物」である。

植物とも動物とも判別しかねる幻想的な姿かたち、そこにしかない特別な光景、あるいは小宇宙を、人々は稲崎の作品に見出すであろう。

例えば深い森の中で、あるいは暗い海の底で、意外な動植物を見つけた時、我々は衝撃にも似た感動を覚えることがある。我々が作品を見つけたというよりも、作品の方が我々を捉えたかのような、立ち去りがたい出会い。どこか非現実的で、息を呑むような生命の震えを宿した存在は、観る者の魂に鮮烈な揺さぶりをかけてくる。

# 富田美樹子――濃密なる盛絵

三重県の伝統工芸の一つに京焼の流れを汲む萬古焼がある。特に天保時代初期に森有節らよって再興された「有節萬古」は、木型で成形した急須などに鮮やかなピンク色や漆黒の釉薬で盛絵を施すなど独特のものであった。

富田美樹子が、萬古焼に出会ったのは京都市立芸術大学を卒業した翌々年のことである。友人とともに四日市の陶芸家・清水酔月を訪ねた折、夫人がしていた角皿の上絵の盛り上げ技法に「衝撃」を受けたのだという。それは京都の伸びの良い、軽快な絵付とは異なる、「存在感のある絵付」であった。

しかし、実際の萬古焼が温雅で柔らかみのある作風であるのに対し、富田のやきものは、執拗で、オブセッショナルでさえある。それはロココ的モティーフがバロック的世界に飲み込まれたような、あるいは富田が子供時代を過ごしたポルトガルの町並みで見かける、ヨーロッパ圏とイスラム圏の文化が図らずも融合したような濃密な装飾的世界である。

手でかたちを探しながらの富田の成形は、「すばやいといってよい。設計図がある訳ではなく、「つくってみて気に入らなければ、すぐに次のかたちを探す」のだという。突起部分は貝殻などから型取りした土を付けていく。ひたすら少量単位で加えていくことにより成形し、突起部分の周囲を、粘土を極小に丸めた粒で縁取りをする。この成形の段階で、作品フォルムの表層の構築はすでに始まっているのである。

しかし土による成形はむしろプロセスの助走に過ぎない。富田の制作の八〇パーセントは絵付に費やされるのである。素焼の後、鉄釉など発色の下地となる釉薬を全体に掛けて、一旦一二三〇度で本焼成。その後、「どこ

《器官－K－》
高 17.0　幅 33.0　奥行 16.0cm　2015 年

かに点をつけて描き始めていって、あとは空間を埋めていく」。細胞のような有機的で不定形のかたちに絵具を次々に乗せていく。かなり粘りのある状態に上絵具を溶き、もともと細い面相筆の外側の毛をさらに自分で減らして作った極細の筆で、絵具を「引っ張るように」盛り付けていく。水あめのように糸を引き、表面張力で盛り上がる上絵具の粘りは、それ自体、生き物のようでもある。富田は上絵具を"塗る"のではなく、"乗せる"のである。それは丁度、粘土を積み上げる行為にも似た構築的作業である。

視覚的な装飾密度の割に、富田が用いる色数は決して多くない。例えばオレンジ・赤・白といった三色を、焼成時に混ざらないように一ミリ程の隙間を空けて乗せていく。ボディの膨らみに沿い徐々に大きく、あるいは小さく、フォルムの窪みにねじり込むように埋め尽くす。金彩も、オレンジや白などの

上絵具を「引っ張るようにして」描く盛絵の厚みは、およそ一ミリに足るかどうか。しかしそれは富田のやきものの構造の一部を担い、その造形の性格を決定するに充分な厚みである。その厚みの連続が表面を尋常でない高濃度で覆い尽くす時、フォルムは成形時の次元をさらに超えた新次元の構造体となるのである。例えば熱帯の蝶々が毒々しさと紙一重の美しさで"生"を主張するように、富田の"執念の果実"もまた、膨らみを覆い尽く

焼成前はパステル調であった絵具は、焼かれることで強烈濃厚な色彩を獲得する。上絵の層を下地にし、その上に施すことで、鮮やかな光沢を獲得している。

612

## 富田美樹子

す絵具の色によって息苦しいほどの存在感を主張する。実際、富田は「息もつかずに」絵付に没頭するのだという。「写経をしている人はこんな気持ちなのかなと思いながら描いています」。昨今の日本では、「癒し」という言葉が価値をもち、巷には気の抜けたような「アート」も溢れている。だが、人々の魂を真に救済するのは、例えば富田の作品のような、いわば宗教をも超越した陶芸的な装飾造形なのではあるまいか。

▽「現代陶芸の華―西日本の作家を中心に―」 二〇〇三年一月二五日〜三月一六日 茨城県陶芸美術館

# 伊勢﨑晃一朗──みなぎる原始の力

破裂せんばかりの内なるエネルギーを抱えた張りのある形。底から上へと走る削りの溝もろとも、口縁部で内側へと入り込む。

伊勢﨑晃一朗自身が構造を設計した穴窯で一二日間の長時間焼成をくぐり抜けた土肌には、一部、薪の灰が降り掛かり、溶けて黄色を呈している。地殻の動きはゆっくりとして、しかしとどまることがなく、時に充満した力をさく裂させるが、この《ゴトランドの詩──ゴンドワナ》も、そうした原初的で有無を言わせぬ力感に満ちている。

ゴトランド紀とは四億年以上も昔、地球上に三葉虫や陸生植物が誕生した時代。ゴンドワナはその頃にあった大陸の名に由来する。それは人類が現れ、土を焼くと形ができることに気づくよりはるか以前のことだが、我々がその歴史の延長に今日を生きていることに、作家は自覚的である。須恵器をルーツに八〇〇年以上の歴史がある備前において、作家の祖父も、父も、土で形を作り、焼くという行為を繰り返してきたのである。

この作品の制作は、まず太い土の紐を積み上げて砲弾形に成形し、表面を木片で削り、溝を作っておく。轆轤（ろくろ）に乗せ、内側からゆっくり膨らませていくと、土の膨らみに伴って溝の間隔も拡がり、形は〝成長〟し〝変容〟していく。

これ以上大きくし、あるいは張らせようとすれば、形が崩壊してしまうその限界を、作家は土との対話によって見極める。そのやりとりの過程こそが、歴史の先端で制作する作家の個性となり、造形性となっていくのである。

## 伊勢﨑晃一朗

《ゴトランドの詩―ゴンドワナ》
高 60.0　径 70.0cm　2010 年

日本の歴史ある陶家では、しばしば第〇代という形で名前を継承することがあるが、伊勢﨑家では先代の名を継ぐことをしない。それぞれが一個の作家であり、自分の仕事を見出すことを使命と考える。家の歴史を継ぐというよりも、土で形を作り、焼締めるという長大なやきものの歴史そのものを受け止め、作家はそこに新たな一手を加えていくのである。

# 川端健太郎と磁器の現在——匂いたつ色香のかたち

川端健太郎はつい最近、岐阜市に隣接する刀剣の産地・関市から、瑞浪市の山林に自宅と工房を移したばかりである。二〇〇六年九月八日、作家本人の案内でその新しい工房を訪ねた。山野に囲まれ、テレビもインターネットもなく、猫とラジオを友とする。周囲をまったく気遣うことなく制作に集中できそうな環境である。川端は電気窯で焼成しているが、気がねなく薪の窯を焚くこともできそうな、文字通り「在野」の作家にふさわしい環境である。軽トラックで自宅と工房に向かう路上に狸の死骸をみかけた。

## 生い立ち——陶芸への道

川端健太郎は一九七六年、埼玉県に生まれた。父は調理師を務めた後、銀行マンへと転職、母は主婦の傍らパートタイムの仕事をこなす、ごく一般的な家庭の四人兄弟の二番目である。祖母が安達流のいけばなをするくらいで、とりたてて芸術やモノ作りとは関係なく育ったと作家自身はいう。しかし、モノを作ることへの興味はあったようで、子供の頃は「大工」に憧れ、高校は定時制の建築科に進んでいる。しかし、配線を「きっちりやり過ぎてしまう」という理由で、昼間は現場で電気の配線をする仕事に取り組んだ。合理的な正確さのみクリアすれば事足りる配線作業と、感覚的でこまやかな手の道には早々に見切りをつけた。「どうしてもほかの人がするように大雑把にできない」自分を知った。仕事とは、歴然と違ったのである。

616

高校卒業に際し、教師から何をしたいのかと問われ、口をついてでたのが「陶芸」である。「何で陶芸と答えたのか、よくわからない」と作家はいう。口にしてしまってから、陶芸のできる専門学校を探し始め、一九九六年東京デザイナー学院に入学。ここで二年間、石膏デッサンをはじめ、主にデザインのための基礎を学ぶ。また轆轤（ろくろ）で飯碗を作り、土練りを覚え、テラコッタも経験した。

## 近代陶への関心──辰砂に惹かれて

東京時代、川端は美術館を巡り、近代陶を研究した。辰砂（しんしゃ）に興味をもった作家は河井寛次郎を調べ、その延長で楠部彌弌（やいち）や板谷波山（はざん）を知った。ギャラリーで現代陶芸を見るという発想はなく、美術館で近代の物故作家の作品や古陶磁を見ることが多かった。宮内庁の三の丸尚蔵館にはよく訪れた。

一九九六年に錚々（そうそう）たる現代磁器の作家を紹介した東京国立近代美術館工芸館の「磁器の表現──1990年代の展開」も見ているが、「ほとんど何も覚えていない」という。ただし、作陶の当初から辰砂を好んだという川端の関心は、当時の川端の嗜好は、鈞窯（きんよう）などの中国陶磁をはじめ、古いものに集中していたのだ。にこの作家の内なる資質を示してもいる。鈞窯が持つペールトーンも、のちに姿を変えて、川端の作風に通じる特有の色っぽさ、なまめかしさを持つからだ。辰砂釉は、のちの川端の作品の彩度を抑えた釉薬の色調の中に現れる。

東京デザイナー学院の修了制作は、どこか「生き物のようなかたち」になった。いた修了制作は、辰砂を活かしたものを作りたいと考えた。うつわの横に刺のような形がつ

川端健太郎

## 現代磁器との出会い──多治見市陶磁器意匠研究所

　一九九八年、東京デザイナー学院を卒業後、川端は多治見市陶磁器意匠研究所（以下、意匠研）を受験する。ここで師・中島晴美に出会い、また同所の卒業生で、意匠研修了後、川端がアシスタントとして働くことになる加藤委（つばさ）ら「現代陶芸の作家」を知るのである。意匠研の試験ではデッサンも一般教養も容易ではなかったが、「面接が面白かったから（落ちてもまあ）いいか」と思ったという。一方、面接にあたった中島晴美は、「なんとか残したいと思わせる」若者であったと後に語っている。奇しくも、同じ年に受験した中田ナオトが、多摩美術大学を選んだため、川端は補欠から繰り上げ合格となった。この意匠研時代に、川端は加藤委を通じて仙頭直美監督の映画『火垂』の撮影に協力した。耐火煉瓦（れんが）ではなく山土を使い、一から窯を作り、山中で煮炊きして生活する体験は、自然と自分との関係や、ものの成り立ちを意識するきっかけとなった。

　多治見市陶磁器意匠研究所は、今日、現代陶芸史を語るうえで欠くことのできない拠点の一つとして位置づけられる。特に、現代陶芸における七〇年代末以降の磁器表現の拡がりを強力に推進してきた役割は大きい。一九四八年生まれの板橋廣美をはじめ、柴田雅光、加藤委、猪倉髙志、新里明士（あきお）、若杉聖子など、鋳込みや轆轤といった美濃の〝産地力〟も背景にしたさまざまな技法をそれぞれに駆使した幅広い磁器表現が、続々と修了生によって展開されている。

　産地として飯碗の半分近いシェアを占めてきた土地柄である美濃の磁器は遅しい。それは例えば焼成温度にも現れる。磁器発祥の地・有田が一二八〇度から一三〇〇度、京都がやや低めの一二五〇度から一二七〇度程度、

そして美濃はさらに低めの一二三〇度から一二五〇度程度で焼成する。特に意匠研では、オイルショックの時代に、燃料コストを下げるため一二三〇度の磁器焼成を目標値に設定した。二〇〇一〜二〇〇二年のオランダ滞在以来、陶器から磁器に転向した川端の師・中島晴美も、現在一二三〇度で磁器を焼成している。使用する土についても、有田が九州産の素材である天草陶石などを主体とするのに対し、美濃は外国産の土も含むブレンド磁土も積極的に使用する［註1］。

美濃はいわば磁器の「常識」に挑戦してきた土地なのだ。磁器表現の最先端にしばしば美濃で出会うのは、そうした歴史と無関係ではなかろう。

## 匂いたつ色香のかたち—ダブルイメージの中のエロスと生命

意匠研を二〇〇〇年に卒業した川端は、磁器表現をリードする美濃の最も存在感あるカッティング・エッジの一人である。作品は、意匠研時代に出会った磁土を用い、型を一部利用しながら手捻りで成形する。意匠研時代、なぜ、わざわざ磁器で手捻りなのかと、よく尋ねられた。その度、逆になぜ磁器で手捻りしないのかと思ったという。

磁器の手捻り自体は、京都の林康夫が戦後の一九五〇年に抽象形態を試みており、また二〇〇二年以来、中島晴美が有機的かつきわどい形態感を探求してきている。それらがどちらかといえば"大きなフォルム"であり、ときに淫靡なまでの微細な要素を含む。かたちの明快さを示しているのに対し、川端のフォルムは、川端の仕事を代表する大きな三つの傾向—スプーン、鉢などの器、そして注器—は、近年、少しずつ変容し、

また洗練されてきてもいるが、そのスタートは意匠研の修了制作であった。修了制作のスプーンと鉢と注器は、作家によれば、一つのコンセプトの中にある。すなわち、「スプーン」で「鉢」からすくって「注器」に入れるという「関係したもの」として制作したのだ。

構想の当初、「スプーン」はやきもので作るのではなく、金属の既製品の柄杓にしようかと考えたが、「値段も高かったし、自分で作ることにした」のだという。それは図らずもこの作家独特の造形言語を引き出すこととなった。川端にとっては、予定された外的コンセプトよりも、制作行為の中に生じる内的発見の方が重要な意味を持ったのである。

二十世紀的表現の一つであるシュルレアリスム的傾向を、今日どこまでも繊細かつ大胆に実材で表現しているのが川端健太郎である。既製品ではなく、可塑的な実素材に向き合うのは、川端のような陶芸のシュルレアリストの特徴である。土とのかかわりそのものを通して内なる自己を引き出し、目に見えるかたちにするのである。既製の品々や自然物の組み合わせにイメージを仮託するいわゆる現代美術オブジェとは異なる、陶芸オブジェの正統がそこにある。

「型を外して一生懸命つないで合わせていると、合わせ目が肥大したりして。つなぎ目、合わせ目は大事です。つなぎ目が肥大するとおもしろい。作りながらの判断ですけど」。

手捻りが生み出す″境界のエロス″。そこには、陶土より遥かに外的刺激に敏感で、手跡をのちのちまで記憶する、官能的なまでの磁土と作者との対話がある。焼成温度は一二四〇度から一二五〇度。かすかに透けるような感覚も作品の繊細さを表現するには有効だ。川端の磁器を彩る白マット釉の溶け具合、マティエールを決定する温度でもある。

川端健太郎

《女（スプーン）》
高 124.0　幅 33.0　奥行 23.5cm
2007 年

また、作品タイトルが示すように、川端健太郎の作品には、常にダブルイメージがつきまとう。「スプーン」は「女」であり、「注器」は「虫器」であり、「銚子」は「鳥子」である。

「鳥子」が生まれる以前、川端は貴重な体験をしている。作家は意匠研を修了後、一年三カ月、先輩でもあった加藤委のところで働いた。そこで飼育していた鶏を食用にするため、絞めてさばいたのは、川端が二四歳のときであった。首を切ったときに飛び散る血の熱さ、首のない状態で走り回る鳥の生命力に圧倒された。硬化してしまう前に夢中で羽をむしり取り、自分たちで調理して食べた。東京で食していた鶏肉とは全然違う味がしたという。

川端の作品は、ときに一メートル程のサイズに展開することもあり、この度の目黒陶芸館にもいくつか登場するようだ。しかし、川端の作品はサイズの大小にかかわらず、常に静かな生命の震えを宿している。その繊細さは川端ならではの磁土の手捻りによる大きな効果でもある。うつわのごとき外観を示す形態は、そのダブルイメージの中にしばしば生命を抱いている。川端が磁土の中に見出したのは、硬質で曖昧さのない従来の磁器イメージとは言わば対極の、柔らかく危うい姿なのである。磁土をつむぐ合わせ目、つなぎ目―川端作品の境界のエロスは生命の尊厳と繋がっている。磁器の白い肌に滲むような釉薬の控えめな色彩もエロティシズムに満ちている。

## 結語にかえて

　十七世紀の初め、日本人は白いやきものに憧れ、磁器の焼成に成功した。日本人はそうした白いやきものを見出したかつての人々に深く感謝しているという。さらに、楠部彌弌や富本憲吉らが二十世紀の前半に〝個人作家の磁器〟を始めてすでに久しい。しかし当時、将来、磁土でこのような表現がなされることを誰が予想したであろうか。日本の磁器発祥から約四世紀、その間、自己表現としての磁器の開始を経て、磁器は今ここまで来ている。
　境界のエロス─川端健太郎の身体を通して磁土のはざまから生まれるものは無限である。匂い立つような色香のかたちは、どれほど淫靡であろうとも決して品位を失うことがない。しかも他のあらゆる素材を用いた表現の数々と照らして、川端の作品が圧倒的な独創性を示していることに、同時代を生きる者として、ほとんど衝撃といっていい期待感を覚えるのである。

▽「川端健太郎展」二〇〇六年一〇月二九日～一一月五日　ギャラリー目黒陶芸館

註1：佐賀県窯業技術センター、京都工芸試験場、多治見市陶磁器意匠研究所などのご教示による。

# 西田潤――"生成する自然"獲得への壮絶なる挑戦

## 誕生―シリーズ《絶》

二〇〇四年一〇月二六日、京都精華大学に陶芸家・西田潤(じゅん)を訪ねた。同大は西田が学生時代を過ごし、現在助手を務める作家の制作の場でもある。この大学の教授らとともに、「斜め轆轤(ろくろ)」の保存育成にかかわる活動のため、作家はまもなくインドネシアへ発つという矢先、作品を前に「現場」で取材する機会を得た[註1]。

日本各地の陶芸家の制作現場や窯出しに、筆者は幾度か立ち会う機会を得ている。しかし、窯から引き出された台車に乗ったままの西田潤の"物体"は、いわゆるやきものの「窯出し」のイメージを大きく逸脱していた。通常、陶芸家の窯出しとは、制作の結果の判断である。しかし、西田の窯出しは、造形の最終工程への取り組みの開始にほかならない。ひと抱えではきかない巨大な塊は、未熟なまま産み落とされる怪物の卵の孵化のごとく、親がその殻を割り、誕生に手を貸すことが不可欠なのである。

作品は、ようやく外型の鉄板が取り払われ、その姿があらわになりつつある最中であった。作品を斜めに倒して底部の鉄板をどうにか外したものの、熔け出した鉄とその内側の耐火煉瓦(れんが)、さらに作品の釉薬質とは、なかば一体化している。作品はときに自らの母胎である窯をも巻き込み、窯の内壁までも変質させていく。鑿(のみ)と鏨(たがね)をふるっても、おそらく鉄や耐火煉瓦を最後まで取り除くことはできなさそうだと作家は言う。ファイナル・フォル

## シリーズ《絶》——「温度域」の造形

この新作は、西田が学生時代から取り組んできた《絶》というシリーズの系譜にある。従来は轆轤で挽いた円筒状の陶のうつわを外型としていたが、今回は方形の鉄板を使用した。仮に陶のタタラで方形の型を作ったとしても、焼成中の内容物の膨張エネルギーにタタラでは耐えられないからである。制作は、まず鉄板と耐火煉瓦で囲った外型の内部に、鋳込みにより成形し乾燥させた造形物（今回はパイプ状のかたち）を数本、適宜隙間を持たせるよう、おおよその位置決めのために、紐で縛って立てることから始める。その パイプの隙間を粉状の釉薬で外型の縁一杯まで埋めた後、台車で窯に入れ、焼成するのである。窯出し後、外型をはずすこと、釉薬の割れ目、貫入に沿ってノミを入れていくことが、プロセスの基本である。

《絶》というタイトルの由来については、作家自身も明確に言葉にすることはできないという。しかしそれは確かに"壮絶なる"剥き出しの量塊である。熔けて蠢き、あるいは流れ出した痕跡をとどめる釉薬の塊の中から、磁器の白色をしたパイプ状のかたちが突き出している。パイプの、ある部分はくたりと曲がり、あるいは焼成以前の当初の姿のまま残存した粉状の釉薬が、パイプの隙間からぽろぽろと崩れかけている。フォルムの最も外側の一部に残る黒々と冷えたマグマのような凹凸は、外型の鉄が熔けて耐火煉瓦を侵食し、作品の釉薬部分と

ムとしてどこまでを壊しのか、作家の意志と作家自身の体力、それらと、焼成を経て質的変換を起こした作品の、物質としての主張とのせめぎ合いが始まるのである。型を外すという最終工程に及んで、作家は作品に対して最後の造形、かたちの決定という造形行為に挑まねばならないのである。

西田潤

《絶》
高 180.0　幅 100.0　奥行 100.0cm　2002年
第6回国際陶磁器展美濃グランプリ
岐阜県現代陶芸美術館蔵

　陶芸とは、"面的拡張"と"層的充実(層的洗練)"から成る造形である。彫刻が基本的にはアウトラインで量塊を認識する立体であるとすれば、陶芸は外郭のみならずその内部へと意識が働く造形なのである。それを筆者は、"側的立体"あるいは"工芸的な奥行きをもった陶芸的な立体のことである。西田のいう「温度域」とは、この"側"ないし"層"と呼んできた。それは構造そのものがフォルムとなる陶芸的な立体にあたるものである。仮に、あるうつわが数ミリの薄さであったとしても、そこには生地土─乾燥による収縮─削り─釉薬といった陶芸の質的内容がぎっしりとつまっているのである。西田に言わせれば、その薄い数ミリの中にさえ、芯の部分とそれより外側、釉薬部分など、それぞれにその部分の造形的な質を決定づけている異なった"温度"があるのだという。どんなに薄くても、そこには「温度域」のさまざまな状態があるのだ。
　ある評論家は、西田の《絶》シリーズについて、釉薬と磁土を逆転させた発想であると評した。しかし、西田の中にはそもそ

も混然一体となったものである。部分により多様な様相を示す作品の「状態」は、八〇〇度から一二四〇度の焼成温度の幅に対応した土や釉薬などやきものを成立させる物質の姿である。「やきものの温度域の全部を見せたい」と西田はいう。「普通のやきもの、例えば轆轤で挽いたうつわの厚みのなかにも、温度域はある。それをもっと大きなスケールで見せたい、見たい、と思った」。

625

「三つのものの逆転」というような二元論はない。むしろ、やきものという物質の中に「温度」によって刻々と変容を示す多様な状態があり、それらを分かち難く混然一体のものとして示すことで、「温度域」という"幅"を、一個の表現として成立させるのである。やきものという造形の構造が必然的に持つ「温度域」を、空前のスケールで眼に見えるかたちにする行為。それが西田潤の作陶である。作品はいわば"焼成造形"そのものである。西田が仕組んだ粉状釉薬や造形物の断片が、一二時間という焼成が、その塊ゆえに、つまりうつわでいう「側」の厚みゆえに、刻一刻変質する物質の自然を逐一とどめている。中心部に近い低温部は粉に近く、表面に近いほど高温に反応し、激しく熔けた状態へと変容する。薄ければ、あるいは小さければ見過ごしてしまいかねないやきものの真実を、その厚さ、大きさにより、観る者に、圧倒的事実として突き付けるのである。

## 「温度域」の造形─生成する「自然」の獲得

事物の単なる再現や外形模写が造形芸術の表現ではないことに、作家たちが気づいてすでに久しい。いわゆる「彫刻」の歴史をかえりみれば、彫刻家たちはすでに明治の終わりにはそうした認識に至っており、また、「陶芸」の歴史においても、富本憲吉をはじめとする創造的な陶芸家はやはり昭和二〇年代には、「立体」という言葉で陶器の造形的抽象性を指摘している[註2]。

西田の陶芸表現もまた、一見、高度な抽象性を示している。が、それは、特定の具象イメージを徐々に抽象化するといった一般的な「抽象化」のパターンによるのではない。西田は京都精華大学大学院の修士論文の中で、自作について次のように記している。「私の作品は、自然を手本とし、自然を真似て作り出した造形である。そ

西田潤

れは地球が石を作る過程に似ている」。西田のいう「自然」とは、緑の木々や青い空といった視覚的な「自然」ではなく、世界の成り立ちや変容といった事実を抱え込んだ、自然界あるいはこの宇宙における創造という"行為"ないし"事実"を意味する。換言すれば、"世の事物の"生成"といった抽象概念そのものを、やきものという造形の成り立ちに象徴させているのである。自然の生成を直接陶芸の素材やプロセスに置き換えて表現しているという意味で、西田の作品は、壮絶な抽象性を帯びながらも、強烈に具体的である。その有無を言わせぬ迫力と存在感によって、西田は二〇〇二年に国際陶磁器展美濃で、二〇〇三年にはファエンツァ国際陶芸展で、それぞれグランプリを受賞した。それは、昨今の世にあふれる小綺麗で、無難で、誰を傷つけることもない砂糖菓子のような「アート」とは一線を画す存在として、観る者に鮮烈な精神的揺さぶりをかけるのである。

土や釉薬原料といったやきものの素材という無機物と、有機的生命体としての西田潤の手わざとの、焼成を核にしたかけがえのない交感によって、作品は「現象」から「表現」へと変貌する。西田潤の、生成する「自然」獲得への壮絶なる挑戦は、芸術の意味、表現するとは何かという問いを改めて我々に突き付けるのである。

▽「西田潤展」二〇〇四年一一月二八日〜一二月四日　ギャラリー目黒陶芸館

註1：二〇〇五年三月インドネシアにて逝去。
註2：富本憲吉は用途へのこだわりを維持しながらも、一九五二年には「わが陶器造り」の文章中で「立体の美術である陶器」「陶器の形はいわば彫刻のうちでも最も抽象的なもの」という思考に至っている。

# 今泉毅──強靭なるモノクロームのかたち

今泉毅(たけし)は、韓国の京畿道世界陶磁ビエンナーレ二〇〇九銅賞や第二〇回日本陶芸展大賞などを立て続けに受賞、現在、最も勢いのある若手の一人である。

今泉は一九七八年、埼玉県日高市に生まれ、現在も同市で制作している。産地の外から陶芸の世界に入り、「作家」で生きていくことを選択した二十一世紀デビューの陶磁家の一人である。川越高等学校時代には、しばしば学校の図書室に通い、『別冊太陽』などの雑誌で陶磁器に親しんだ。浪人中には加藤唐九郎の個展を見る機会を得、ますます陶芸に関心をもつようになる。一浪して早稲田大学政経学部に入学すると、待っていたように陶芸サークルに所属。白磁の作家・設楽享良が七〇年代後半に始めた陶芸サークルはもともと「美術研究会」から独立し、次第に陶磁器の専門性を高めていったものだという。

今泉が入会したときには、二年先輩の新里明士や鈴木卓が「マニアックな」活動をしていた。今泉は彼ら以上に釉薬の調合などに熱中し、土練りや轆轤(ろくろ)も覚えていく。当時制作した織部黒風のたっぷりとした茶碗などは、すでに玄人はだしの趣がある。趣味のサークルであるにもかかわらず、既存の釉薬を利用するのでなく「自分で作る」ことが当然とされた。しかも質の悪い釉薬は他人の作品の迷惑になり得るという理由で窯に入れてもらえないこともあったという。大西政太郎の『陶芸の釉薬 理論と調製の実際』(一九七六年)は夏休みに読まねばならない「必読図書」であった。作家は大学二年の時には早くも陶芸を続けることを決意し、卒業後は新里に続いて多治見市陶磁器意匠研究所に入所する。加藤委(つばさ)や川端健太郎、青木良太など美濃は活気ある若手の宝庫である。

628

今泉は、瀬戸黒などを試みた後、磁器にも挑戦、青白磁の作品を修了制作とした。

この意匠研究所のある美濃という産地では、新進気鋭の若手たちの活躍に刺激されるだけではなく、日々の生活の中で学ぶことが多々ある。それは量産の陶磁器、産業陶器の世界である。今泉も新里明士や鈴木卓、青木良太らとともに量産の器に釉薬を掛けるアルバイトをした。量産ものとして世に出ていく実用陶磁器は、シンプルで効率的な作りながら、「販売」に価するある水準をクリアしたものだ。それらの品質、及び生産性や需要のために工夫され単純化されたデザインとは異なる魅力を、自作において創造しなければならないということが、釉掛けの作業の中で意識化されるのである。

しかし、もともと今泉はやきものの物質性に鋭敏であった。楽しさの中にもプレッシャーは相当なものであったろう。釉薬の研究を厭わないという意味では近代の巨匠たちの姿勢をも思わせる。一見レトロな志向とも思われる探求心は、しかし大いにこの作家の武器となった。作品サイズは自分で充分に轆轤で挽き切れる粘土の量が基準である。現在は瑞浪の陶土を一点あたり三キロほど。立ちものでも皿でもない「鉢」的バランスで展開するフォルムは、小さな高台から絶妙のプロポーションを示す角度で挽き上げていくもの。外側のみ表面を削り、かたちを維持できる清々しい厚みを獲得し、電気窯により一二六五度で本焼成する。

現在の《黒彩》のシリーズは二〇〇五年頃から手掛けているものである。素焼した後、融点の異なる二種の鉄釉をマスキングにより掛け分けることで、深く濃い黒と、微かに薄いグレー調の黒が、ある規則性のもとにうつわを覆う。鉄系の釉薬というよりは、鉄そのものを三分の二程も含むそれは、鉱物質独特の金属的な光沢を放つ。また二種の釉薬の接する部分はわずかに盛り上がり、立体的なラインとして抑制的な装飾効果を発揮する。軽やかな形態にもかかわらず、存在感や凄みさえ醸し出す黒いうつわは、それが単なる黒い立体ではなく、や

《黒彩ノ器》
各：高 10.0　径 27.5cm　2009 年
第 20 回日本陶芸展大賞・桂宮賜杯

きものならではの〝質と量をもった黒〟で成立しているうつわであることを示している。陶芸は形態の輪郭のみで成り立つのではなく、そこにやきものという素材感を必ず伴うのである。hands-on art based on material and process という一つの世界が誕生する。かたちの上に色や模様がただ加算されるというのでなく、それらが分かち難く一体のものとなったとき、陶芸作品というではの凄みや説得力も生まれていくのである。とりわけ今泉の場合は、派手な色彩を用いるのでなく、モノトーンの範疇で豊かさを築いてきた。それは日本人が墨の濃淡だけで豊饒な世界を描き出すことにも似た、東洋的感性といってもいい。

一方で作家は、貫入を積極的に表現に取り入れた白い陶器にも取り組んでいる。振り返れば作陶の初期から、今泉はほぼ黒と白の間を行き来してきた。薄作りで軽快という、多治見市陶磁器意匠研究所出身の〝二十一世紀的美濃派〟の傾向の中で、そうしたシャープな軽やかさの先に、存在感や迫力を伴う世界へと達することができるかどうか。強靭なるモノクロームのゆくえが楽しみである。

▽「今泉 毅―陶展」二〇〇九年九月四日〜一三日　出版＆美術企画 桜華書林

# 五味謙二——木訥にしてヒューマンな造形

《彩土器(さいどき)》と名付けられた五味謙二の作品は、"乗る形"と"受け止める形"が一体となったもの。受け止める方には背もたれも付いている。乗る方を取り上げれば内に窪みがあるという点で、一種の"蓋物の器"といってもよいだろう。

その合わせ目が生み出すラインが絶妙である。角度を変えて見ると、結んだ口元を思わせる線が人間の顔のような「表情」を形成している。上下別々の二つの形が、確かな一体感あるフォルムとして組み合わされているのである。木訥(ぼくとつ)にして、かつヒューマンな造形性。

作品タイトルから想像される通り、「土器」にも興味があるという作家だが、そうした表現上のプリミティヴィズム（原始性）にもかかわらず、制作は実に丁寧である。乗る方、受け止める方、ともに成形は土の紐を積み上げる紐作り、手捻りによるもので、それぞれが空洞の、いわゆるダブルウォール構造。合わせ目の魅力は、この膨らみを感じさせるダブルウォールの作りにも負っている。

"やきものの自然"のごときものを感じさせる肌合いは、化粧土に近い釉薬を掛け、焼成後に磨いて衣のような膜を落とし、独特の質感を作り出したもの。炭化した黒い部分も確かな表現効果となっている。視覚的には繊細なテクスチャーを見せる表面は、実際に触れてみると案外滑らかで、ぬくもりさえ感じられる。

五味謙二は一九七八年、長野県生まれ。近年、続々と若手陶芸家を輩出している早稲田大学陶芸サークルの出身である。やきもの好きが集い、切磋琢磨するこのサークルで陶芸制作への意欲を高めた作家は卒業後、沖縄の

《彩土器》
高 72.0　幅 45.0　奥行 33.0cm
2011 年
第 21 回日本陶芸展
準大賞・日本陶芸展賞

民窯で修業。現在は日本の代表的な陶芸産地の一つである岐阜県土岐市で制作している[註1]。二〇一一年、作家は第四回菊池ビエンナーレの奨励賞を、また第二一回日本陶芸展では準大賞・日本陶芸展賞を受賞した。将来が大いに期待される一人である[註2]。

註1：二〇一一年当時。現在は茨城県笠間にて制作。
註2：二〇一四年、国際陶磁器展美濃陶芸部門グランプリ受賞。

# 丹羽シゲユキ―命の輝きを謳う〝女性的(フェミニン)〟なる形象

磁器の表現は戦後、加速度的な拡がりを見せながら今日に至っている。轆轤(ろくろ)成形はもちろん、一九五〇年頃に試みの始まった磁器の紐作り、手捻りは、前世紀の末頃からさまざまな世代の陶芸家が手掛けるようになり、また七〇年代末以降は、量産の手段としての鋳込みだけでなく、表現の有力な手段としての泥漿(でいしょう)鋳込みが展開してきた。現代の陶芸家はそれぞれに轆轤、型、手捻りなど自分の技を駆使し、また可塑的な固体なり泥漿なり、各自の選んだ磁土を素材として制作に挑んできている。

さらに二十一世紀に入り、磁土を徹底的に削り込むことでフォルムを創出させる表現が、うつわ、オブジェを問わず現れるようになった。丹羽シゲユキの陶芸は、端的に言えば、この最も新しい時代に顕著となった、磁土の量塊からの削りによってフォルムを築いていくという、いわば磁土による第四の手法である。

作家は陶土から磁土に転向した一人である。土の紐を積み上げる―形ができる―それが焼成により魅力ある姿になる。高校生の時、やきものの面白さに開眼した作家が本格的に磁器を手掛けるようになったのは二〇〇四年、伊丹国際クラフト展に入選した酒器の頃からである。自由闊達な曲線のエッジが効いたパステル調の盃は、開きかけた花のような、あるいは少女の翻(ひるがえ)るスカートのような、どこか女性性を匂わせる姿であった。

作家はもともとファッションデザイナーを目指していた。中学生の時、映像で見たパリのオートクチュールのファッションショーの煌びやかな華やかさに魅了された。服飾の学校で学ぼうと思っていたが、高校の先生の勧めで美大を受験。京都精華大学の入試が、美大の定番である石膏デッサンではなく、造形表現の試験であったこ

633

《苑（その）》
高 12.0　幅 27.0　奥行 13.0cm　2015 年

一つだが、丹羽シゲユキは、陶芸の時流というより服飾的発想からそうした作品に取り組んだ。"陶のドレス"は、学内で賛否両論の反響を呼んだという。

しかし、次第に自身のこだわりは女性のドレスそのものではなく、むしろドレスを着て生き生きと動く女性の姿にあるのではないかと考えるようになった。確かに、女性が静止しているとドレスもただの筒状の形だが、一歩踏み出し、あるいはターンすれば、ドレスは翻り、躍動する。生命の本質が変化であるとすれば、動きを暗示してこその表現ではないのか。自分にとってのドレスの意味を考えるようになった頃、作家は身近な人の死に接

とが幸いした。創り上げる充実と達成感を、入試で経験できたのだという。

しかし、一方で作家の中のファッションへの執着も生半可なものではなかった。当初は「土でドレスを作ればいいのでは」といった安易ともいうべき思考のもとで造形に取り組んだ。作家の頭の中にあったのは、依然として思春期に衝撃を受けた、宝石のちりばめられた美しいドレスだったのである。やきものの技法やルールなどにこだわることなく、必要ならボンドで接着し、あるいは陶にファーなどを貼りつけたりしていた。

二〇〇一年の卒業制作では釣鐘型（つりがね）の土の表面を小花で覆い尽くすような作品を制作している。まさに"陶のドレス"。細かなパーツを緻密に集積させていく仕事は、今世紀の特に女性陶芸家に顕著な傾向の

634

現在、作家は碗型の磁土の塊を、時に手で引っ張りだすようにしてフォルムの概形を作りだし、それを丹念にカッターとL字カンナで削っていく。白い磁土の塊を削りだして得られる形は、一般的には堅く無機質で人工的な造形になりがちだ。しかし、丹羽シゲユキの磁器のフォルムは、繊細で豊かな曲面を刻々と形成し、今にも花びらが開いていくかのような、あるいはふわりと舞うのではないかと思わせる、命を孕んだ姿かたちをしている。ただ単に磁器の表面に線を刻むことのみに心を奪われると、結果的に堅く無表情な置物になってしまいがちだが、この作家の削りは、柔らかな"面"を撫でるように丁寧に追っていくことで、あたかも触れると壊れてしまうかのようなデリケートなフォルムを形成している。

時に表面の一部にほのかな淡い色が見られるのも、まるで少女が頬を赤らめたかのような発色である。作家が憧れてやまないという女性性への想いが、表面的な綺麗さにとどまることなく、内から湧き上がる命の輝きとして現れる時、丹羽シゲユキのやきものは、作家自身とも呼応する二十一世紀の新たな女性的（フェミニン）なる形象の美を生み出していくに違いない。

## 津守愛香──人形的具象性の陶

ヒトや生きものの姿になぞらえたかたちは、土偶や埴輪に始まる長い歴史をもつ。特に縄文時代の土偶は、今日、その優れた造形力や技術で国宝や重要文化財に指定されているものが少なくない。それは、壮大なやきものの歴史上重要な草創期を形成するとともに、彫刻史や人形史の文脈でも語られる。人類にとって人形(ひとがた)は、いわば造形の根幹にある表現の一つであるといってもよいだろう。

ただし、やきものはその中心が長らく〝うつわ〟という抽象的な形態であったがゆえに、ともすればフィギュラティヴな表現は、ときに批判にも晒されてきた。なぜ、わざわざやきもので作るのか、という疑問を、信楽の陶芸家・津守愛香(あいこ)もしばしば突きつけられてきたという[註1]。狸のやきものが充分に市民権を得ている信楽であってもなお、それが実情であるらしい。

確かに津守の作品には、あの信楽を代表する狸の置物のような、つぶらな瞳に象徴される分かりやすい愛らしさはない。むしろ、どこか得体のしれない怪しさを携えてそこに〝居る〟。フィギュラティヴな造形が、単なる愛すべきキャラクターのようなものではなく、〝表現〟として成立するための重要な要素が、津守の作品世界にはある。では、そうした人形的な具象性の造形を、津守はやきものという手段でどのように実現しようとしてきたのであろうか。

## 京都芸大でやきものと出会う――モノトーンのジャンクアート風スタイル

津守愛香は一九七九年、滋賀県甲賀市水口町に生まれた。いわゆる六古窯の一つに数えられる窯業地・信楽の出身ということになるが、両親は格別やきものには関係のない、サラリーマン家庭に育った。しかし、絵を描くこと、工作することが好きであった作家は、美術科が設置されて間もない滋賀県立栗東高等学校に入学。一〇代半ばから、プロダクトデザインやクラフトデザインを学んだ。例えば「自分で開発した商品の広告を作る」といった課題で炭酸飲料の広告などを作ったという。高校の担任教師から陶芸を勧められたこともあり、津守は当初から陶芸志望で京都市立芸術大学工芸科に入学。当時の陶磁器専攻の指導教官は、佐藤敏、甲本章、栗木達介、秋山陽、長谷川直人ら、錚々たる顔ぶれであった。

津守は佐藤敏の「大物轆轤」などの授業を避け、できるだけ自由な課題設定の授業を選んで履修しつつ、やきものを謳歌していった。「今思えば、大物轆轤もやっておけばよかったと思います」と津守は回想する。

京都芸大には学生たちが失敗作を捨て置く場所がある。津守は自分の失敗作も含め、それらを拾ってきてはドベで積み上げ、さらに断片が焼かれぬままに溜まっている。乾燥中に底が切れてしまったような小さなうつわや断片で造形を加え、一種ジャンクアート風のやきものを制作した。モノトーンに近い色調の「ガサガサした」荒削りのかたちは、しかしすでにどこかヒトを思わせるものがあった。作家いわく「何も（やきものを）知らなかったので、何でもやりました」。陶土と磁土を、収縮率の違いも考えずドベで付けて焼き、素焼の上にペイントもした。

二〇〇二年に大学を卒業後、津守は信楽陶芸の森のレジデンスで半年ほど制作したのち、信楽の現在の工房を借

り、現在は夫で陶芸家の石山哲也とともに作陶に励んでいる。

## 造形の見直しと転換—手捻りによるフォルムと表層への意識

造形の転機は二〇〇三年に訪れた。この年、津守は京都のホワイトキューブギャラリーで二度目の個展を開催している。卒業翌年のこの個展は、作家が自身の表現を見直すきっかけとなった。会場には、前述のような、うつわなどを寄せ集め、組み上げて焼くワイルドなモノトーンの作品を並べていたが、津守が最も尊敬する栗木達介がそれらを見て「何かもう一つ。サムシング・ワンだね」と語ったという。白く乾いた、必ずしも生気があるとはいえない人形的な作品に、何かが足りないことを栗木の言葉は示唆していたと思われる。

では、足りないものとは何か。思考の末に、津守はまず色をプラスした。しかし、根本的な問題はむしろフォルムの成り立ちそのものに弱さがあることだと悟ったのであろう、作家はアッサンブラージュ風の成形を止め、手捻りですべてを一から構築する方向へと転じていく。折しも、二〇〇四年頃から、津守はカップなどの食器を主に轆轤成形で本格的に作り始めている。うつわ、特に食器を作れるということは、作ることだけで生計を立てようとする陶芸家にとって大きな強みになる。ギャラリーからは酒器などの依頼がある。

当初は、うつわはうつわ、オブジェはオブジェと分けて考えていたが、二〇〇六年頃から次第にうつわが造形の方に近づいて行った。機能主義とは対極の「使いにくそうな」うつわだが、津守の造形表現の延長にあるとすれば不思議ではない。

しかし、手に取り、口を付ける以上、うつわの「表面が気になってきた」という。はからずも、津守はうつわ

638

津守愛香

《うどん天女》
高 47.0　幅 50.0　奥行 21.0cm　2014年

の制作を通して、やきものの"表層の重要性"に気づいたのである。それはやきものや工芸が避けて通ることのできない表現要素の一つである。表面造形にも神経を注ぐ—それは、ただ表面を綺麗に整えるということではなく、自分らしさを表面や細部にまで徹底するという姿勢への転換であった。

津守の制作工程はおよそ次のように進められていく。子供の手遊びのような人形である。しかし、手のひらサイズのマケットを作る。およそ本制作のものとはかけ離れた、子供の手遊びのような人形である。しかし、手のひらサイズのマケットを作る。およそ本制作に入って生き生きと変容する。例えば新作《夜の灯り》のようにマケットを手捻りで十数倍に拡大するうちに、本制作では、顔を丸ごと覆う布のようなものに変化することもある。マケットを手捻りで十数倍に拡大するうちに、形は空を孕んでボリュームを獲得する。その信楽の赤土の表面に、あるものは櫛目を入れ、あるものは箆の先で叩き、粉を拭いたようなざらざらとしたテクスチャーを創りだす。その上に白化粧、そして頬には赤味を、目の周りには緑や黄を入れていく。文字通り土の人形たちに色で「化粧」を施すのである。

アクセントとして赤い釉薬を部分的に入れることもある。以前、色絵の作品に混じって自作が並べられたとき、「沈んで見えたから」だ。華やかさを出すための手段のようだが、津守らしいマットな土の調子や質感を壊しすぎない範囲で使うことが望ましいだろう。一二三〇度で本焼成したのち、金彩を入れることもある。今回の展覧会のDM作品《うどん天女》は、狐うどんの油揚げや天女の髪が金色に輝く。焼成の前後での細やかな表層の作り込み

639

が、量感あるフォルムやポーズと相まって、まさに神々しいまでの存在感を示しているのである。

## 物語性から精神性へ──喜怒哀楽を内包する眼

津守のいかにも土ものらしいテクスチャーを持つ陶人形は、当初、頭部のみや胸像のかたちが主体であったが、次第に、トルソーのように手を省略したものも含め、全身を作るようになり、今回の展覧会ではさらに、動きのある姿かたちにも挑んでいる。

観る者に、全身のフォルムで想像力を掻き立てると同時に、何よりこの作家の作品を特徴づけるのは、その顔、特に眼であろう。津守が創りだす代表的な眼のかたちには大きく二つのタイプがある。一つは細長い吊り上がり気味の刳り貫きに、目玉だけを土で入れたもの。もう一つは、滴のような、あるいは勾玉のようなかたちに刳り貫いただけの眼である。作家は成形の過程で、常に目鼻のない状態の「顔」を見ている。全体の雰囲気でいずれかを決定するのだという。勾玉タイプはどこかとぼけた雰囲気もみせるが、吊り目タイプはどこか怪しげな強さ、怖さも秘めている。

ゆえに少女や女性がモティーフであっても、決して、ただ可愛いといった印象を与えないのである。例えば「白雪姫」は髑髏(どくろ)を膝に乗せて毒りんごを食べつくそうとしているが、一向に死んでしまう気配はない。赤い靴を手に入れた「人魚姫」は恐らく靴を履いて王子と結婚し、離婚したとしても別な人生を生きていくのではないか。定石や通念に逆らい、むしろ逆の想像を掻き立てるような不敵なまでの逞しさを、津守の陶人形たちは、ユーモアを交えつつ示している。

## 神か、あるいは魑魅魍魎か

作家によれば、本展のテーマは「神様的なもの」。新作では、例えば狐がマヨネーズを頭に乗せ、魚肉ソーセージをかじり、あるいは忍者が片手に手裏剣、もう片方の手にきゅうりを握る。ドジョウ掬いの顔で踊る女、雲に乗って狐うどんを食べようとする天女など、津守の作品世界は、いわば魑魅魍魎とも神ともつかぬ、それらが一体となったかのような姿かたちをしている。

ヒトや生きものの形象は、人類の歴史の中で、呪術的なアイテムであり、ヒトの身代わりであり、祈りの対象であり、生命感の表現であり、ヒトの暮らしや生き方を語るものでもあった。愛玩物としての人形という方向も形成されたものの、芸術表現としての人形的具象性の造形は、やきものであれ他の素材であれ一貫して精神性に訴え、ゆさぶりをかける役割を担っている。津守の陶人形もそうした方向性の造形である。一見、身近なヒトや生きものの姿で、我々の日常の延長にあるかのような親しみやすさを窺わせつつ、実は非現実、非日常へと誘うかたち。愛されるだけの受動的な人形ではなく、観る者の魂に問いかけ、常態に疑問を投げかけ、しかも簡単

近年は、そうしたポピュラーな物語からだけでなく、夫・石山哲也が好きな骨董などをヒントに、全体像についてはさまざまなイメージを膨らませることも多いが、目つきはやはり同様の傾向を示している。ただし、吊り上がった眼であるからといって、必ずしも怒りを示すという訳ではなく、ときに悦に入り、密かにほくそ笑み、あるいは哀しみを漂わせる眼でもある。人間の喜怒哀楽をすべて包括したような眼は、一種、日本の能面などにも通じる。津守の工房の壁には、作家が制作した狐の〝面〟が不思議な微笑みを湛えていた。

には答えを教えない、能動的で少々意地悪な陶人形である。津守愛香のフィギュラティヴなやきもの、その細長い狐眼の奥には、ともつかぬ怪しさが潜んでいる。それらは決して正体を明かすことはないのであろう。ある日、信楽に、愛想のよい狸たちだけでなく、津守のしたたかな狐たちが闊歩（かっぽ）していたとしても、不思議ではない。

▽「津守愛香展」二〇一四年四月二〇日～二七日　ギャラリー目黒陶芸館

註1：津守愛香への筆者インタビュー、二〇一四年三月一七日、於・滋賀県甲賀市の作家工房。以下、作家の言葉は同インタビューによる。

# 中田博士――真珠の輝き

石川県南部の九谷は、色絵磁器で知られる産地である。絵付や金箔の使用など装飾技術の発達したこの地域では、多くの陶芸家は、生地を轆轤師に発注し、自身は加飾に専念することが一般的である。それはこの地域の陶磁器の確かな完成度を実現する手段でもあった。しかし、今日、成形自体も自分で行う陶芸家が少しずつ現れてきている。中田博士は、自身で土を扱う代表的な若手作家の一人である。

中田は、釉裏銀彩の磁器で知られる中田一於の長男として、一九七九年石川県小松市に生まれた。二〇〇二年に大阪美術専門学校から京都精華大学に進み、本格的に陶芸を学んでいる。同大は造形的、実験的な作品の制作が盛んで、中田博士も、鋳込みによる角柱を何本も使用して構成するなどの手法で果敢にオブジェに取り組んだ。二〇〇四年に同大を卒業後、一時、金沢卯辰山工芸工房でも学んでいる。二〇〇六年頃までは大作も含め、ひたすらオブジェに取り組み、轆轤を使用する場合でも円盤状の形を組み合わせるなどの方法で制作していた。何かの部品のような、どこかメカニカルな当時のオブジェは、作家によれば、宇宙空間に漂う「ゴミ」のようなものだという。いかにも人が作り出した、という人為的な形態に作家は興味を持った。通常の陶芸家はしばしば〝自然〟を制作の源泉とするが、中田は自然よりも人間の手が作るモノに惹かれた。中田がそうした〝人為〟に惹かれることは必ずしも不思議ではない。中田が暮らしてきた小松、京都、金沢は、いずれも日本を代表する手仕事の町である。

二〇〇九年、中田博士は第五六回日本伝統工芸展で日本工芸会新人賞を受賞している。小さな高台から膨らみ

《真珠光彩壺》
高 45.0　径 33.0cm　2009 年
第 56 回日本伝統工芸展日本工芸会新人賞

つつ上昇する動勢を感じさせる轆轤成形の器である。アウトラインの張りが小気味良い緊張感を示している。成形して乾燥後、口を削り、ボディの表面には縦に鎬を入れて二種の釉薬をかけ、一三〇〇度で本焼成。さらにサンドブラストで艶を調整した後、マスキングテープで線文を作り、雲母の粒子をときに蒔絵のように伏せていく。テープをはがして再度焼成すると釉が溶けて雲母が定着する。すると恰も真珠の如き上品な光沢をもつ、控え目なストライプ模様の器が誕生するのだ。作家はこの白く輝く器を「真珠光彩」と呼ぶ。それは九谷でも誰も手掛けたことのない、雲母による加飾がボディと無理なく馴染んだ器である。

現在、小松市の工房では、父が二階で、中田自身は一階で仕事をしている。互いに相手の仕事について何か言い合うことはほとんどないという。しかし、内面では競い合い、今後益々、互いに最も良いライバルであり続けるに違いない。

## 竹村友里——躍動するうつわ

昨今、茶陶を手掛ける若手作家が増えている。必ずしも茶道に親しみ、茶の湯を心得て制作するという訳ではない。むしろ茶の定石にこだわらず、あるいは茶道と距離を持つことで、自由な造形を提案する作家が面白い。竹村友里はそうした遊び心あふれる現代のうつわ、二十一世紀的な茶碗に、精力的に取り組んでいる作家の一人である。

竹村友里は一九八〇年、名古屋市に生まれた。父はグラフィック・デザインの仕事をし、祖父は大工である。モノづくりを身近に感じながら育った。また、子供の頃から絵を描くことが好きで、パウル・クレーやジョアン・ミロなど、抽象的で、色彩豊かな世界に憧れた。

しかし、「平面は、いくら絵具を盛り上げたとしても限界がある」と作家は考えるようになる。二〇〇〇年に入学した愛知県立芸術大学美術学部デザイン・工芸科で、可塑性のある土を扱う陶磁の扉を開いた。教授陣に、陶磁デザインの栄木正敏、伝統工芸の加藤作助、そして自由な造形派の鯉江良二らが在籍していた時代である。なかでも鯉江教室を選んだ竹村は、当初から貪欲に土に取り組んだ。二〇〇一年の作品《生まれる》は径七センチほどの丸みのある形が少しずつ変容し、くるりと渦を巻く花のような姿へと展開するインスタレーションである。竹村の曲線的造形感覚はこの時すでに現れていたといってよい。

現在の作家の制作における主な手法の一つは、大きな碗型をした石膏型の内部に土を貼ることから始まる。当初はそれを自由な曲線で絵画を描くようにカットし、また、絵具で塗り分けるごとく配色した。例えば二〇〇六

《盌「青の記憶」》
高 8.8　径 12.6cm　2011 年

年の作品《お喋りなうつわ》。それはジョアン・ミロらの抽象的なシュルレアリスム風絵画を彷彿とさせつつ、明快で楽しげな曲線美を示している。

そしてこの《お喋りなうつわ》は、瞬く間に進化した。平面的な色分けに終わらず、そこに立体的に土を盛り上げることで、ぷっくりとした抑揚のある膨らみが現れたのである。絵画的世界から本格的な立体表現へ。竹村友里ならではの躍動するやきものの誕生である。

茶碗においては、その造形上の変化と抑揚がさらに凝縮して現れる。制作手法としては石膏の内型から外した土のかたちにさらに厚みや凹凸をつけ、整えていくというもの。茶碗の側面、口、高台のすべてが一体感をもって、嬉々として弾むような曲線。曲面を描きながら、ポップな配色も施されていく。いわば現代の綺麗寂びとでもいうべき、造形性豊かで洗練された茶碗である。二〇一二年からは磁器も扱うようになった。歴史ある茶陶の世界を鮮やかに変革し、かつ、より豊かなものへと深化させていくのは、こうした若き女性陶芸家なのかもしれない。

## 藤笠砂都子──翻る動態のフォルム

日本において、陶芸の世界に最初のオブジェが誕生したのは、一九四八年のこと。林康夫が手捻りで成形したムクムクと湧き上がるようなその作品は《雲》と名付けられ、それはまた、以後の陶芸史におけるバイオモルフィック（生命形態的）なかたちの始まりでもあった。以後、中島晴美や重松あゆみをはじめ、空前の拡がりを展開を示してきたバイオモルフィック・フォルムの最先端を、藤笠砂都子の陶芸にみることができる。

藤笠砂都子は一九八〇年、山口県に生まれた。東京藝術大学工芸科を陶芸専攻で卒業し、大学院に進学。東京藝大大学院では、工芸科と彫刻科の交換授業があり、陶芸と彫刻を比較する中で、藤笠ははからずも陶芸らしさとは何かに目覚めたという。土はさまざまな工芸素材の内でも〝可塑性〟という点で圧倒的な自由さをもつ。それゆえ、あたかも変容途上の姿を示すようなバイオモルフィック・フォルムの形成には最適だ。藤笠は初めのうち、成形に石膏型を用いていたが、手捻りに変更。形態はより一層躍動感のあるものとなっていく。

藤笠の手捻りは驚くほど素早い。高さ七〇センチ前後の作品であっても、一〇日ほどでおおよその成形を済ませてしまう。

流れるようなフォルムの構築にもたつきは禁物だ。作家は、マケットをもとに、接地面の形とサイズ、作品の最も張り出す部分がどのあたりに来るかを大まかに図面化し、それを目安に実作を手捻りしていく。よどみのない動態のフォルムはそれこそ一気呵成に作られるのである。その後の、布のような裳を削り出していく工程には、逆にしっかりと時間をかけている。表面造形の重要性もまた、工芸である陶芸のポイントである。

《Flow》
高 68.0　幅 74.0　奥行 46.0cm　2010年
米ポートランド美術館蔵　撮影／矢野雅也

また陶芸は、最終的に"焼成"という工程をクリアしなければならないため、土の種類や乾燥のコントロール、焼成温度の上げ方を工夫しつつ、"土の厚み"に配慮することが不可欠となる。いわゆる彫刻や立体造形が、量塊のまま、どこまでもボリュームを出すことができるのに対し、陶芸は、仮にムクであっても、必ず"土の厚さ"を考慮しなければならない。

さらに作品の自立性も陶芸らしさの一つである。当初、作家は、支柱を使って形を成立させていたが、陶そのもので自立するかたちを築くようになった。

藤笠の作品は、風の流れを巻き込み、翻り、ダイナミックにうねる。実際の物理的重量にもかかわらず、作品は周囲の空気を孕んで軽やかに自立する。最新の分子生物学が伝えるように、生命の本質が"変化"であるとするならば、この作家のフォルムはまさに"変化"の瞬間を捉えている。藤笠は、いわば土という無機的な素材を通して、有機的な生命のダイナミズムを表現しているのである。

それは同時に、陶芸とは何か、陶芸的な表現の魅力とはいかなるものかを雄弁に語る。その意味で、藤笠砂都子はやきものの王道をいく本格的な大型新人といってよいだろう。

## あとがき

二〇余年の学芸員生活を経て、二〇一〇年から全国の大学で陶芸史や工芸史を講義するようになり、大学はもちろん、多方面から講義の概要をまとめた本はないかとリクエストされるようになった。大学のカリキュラムにより、授業は一五コマ、三〇コマなどと条件が異なることもあり、伝えきれない部分、再度確認してほしい部分を含め、私自身も切実に教科書的な図書が必要と考え、なんとか時間を見つけて執筆した。できる限り広い視野で、公平・冷静に作品や先行文献をチェックし、また作り手たちの声に耳を傾けてきた三〇余年の陶芸関係の研究成果を漸くまとめた次第である。

一研究者の業績報告ではなく、書く以上は一人でも多くのやきものファンを惹きつけ、本書をきっかけに陶芸に興味をもってもらえるような"読まれる専門書"、"読んで楽しい学術書"を微力ながら目指したつもりである。

然るに作品様式の変遷史や事項の羅列にとどまることなく、芸術史、文化史、思想史、制度史的観点も踏まえ、立体的に陶芸史をつかんでもらう、特に、作る者と作られるモノとの関係を意識した内容にするよう努めた。その意味で陶芸関係者のみならず、広く工芸や造形に関心ある多くの読者にも薦めたい。

著者として少々PRさせて頂くならば、本書は、幕末・明治から平成の二十一世紀までの近現代陶芸史を初めて体系化し整理して記した文献である。さらに、近代の意味や位置を相対化する意図もあり、縄文から現代までの陶磁史の要旨を第二部に加えた。作家論・作品論・展評は過去に書いたもののごく一部であり、また、三〇代、四〇代、五〇代……と現在進行形の作家たちについての論稿は、あくまでも執筆の時点での記録であって、今後

650

## あとがき

さらに展開、飛躍していくに違いない。その意味では将来続編を書かねばならない責務も負ったことになるかもしれぬ。

最後に、優れた作品の数々で執筆を動機付けてくれた全国の陶芸家の方々、陶芸・工芸研究に刺激をくれた国内外の研究者の方々、阿部出版の松山龍雄編集長、担当の田中めぐみさん、そして日常に忙殺されがちな私の研究活動を後押ししてくれたすべての方々に、謹んで感謝の意を表したい。

二〇一六年　五月

外舘和子

# 近現代陶芸史年表

| 西暦 | 和暦 | 月 | 事項 |
|---|---|---|---|
| 一八六二 | 文久二 | 四 | ロンドン万国博覧会にオールコック蒐集の日本の工芸品が出品される |
| 一八六七 | 慶応三 | 二 | パリ万国博覧会に幕府、薩摩藩、佐賀藩が美術工芸品を出品 |
| 一八六八 | 慶応四 | 五 | ゴットフリート・ワグネル来日 |
| | 明治元 | 一〇 | 明治と改元 |
| 一八七一 | 明治四 | 七 | 廃藩置県 |
| 一八七三 | 明治六 | 五 | ウィーン万国博覧会に日本として参加、美術工芸品が好評を得る |
| 一八七四 | 明治七 | 三 | 松尾儀助ら、起立工商会社を開設 |
| 一八七六 | 明治九 | 五 | フィラデルフィア万国博覧会に日本の工芸品が出品され好評を得る |
| 一八七七 | 明治一〇 | 一一 | 工部省工寮に工部美術学校開校 |
| | | 八 | 第一回内国勧業博覧会が上野で開催 |
| 一八七八 | 明治一一 | 五 | パリ万国博覧会で陶磁器が好評を得る |
| 一八七九 | 明治一二 | 八 | アーネスト・フェノロサ来日 |
| 一八八〇 | 明治一三 | 三 | 佐野常民、塩田真ら、龍池会（一八八七年日本美術協会と改称）を結成 |
| 一八八二 | 明治一五 | 七 | 京都府画学校（現・京都市立芸術大学）開校 |
| | | 五 | フェノロサ、日本画擁護論「美術真説」講演 |
| 一八八七 | 明治二〇 | 七 | 農商務省主催第一回内国絵画共進会開催 |
| | | 一〇 | 金沢区工業学校（現・石川県立工業高等学校）開校 |
| 一八八九 | 明治二二 | 二 | 東京美術学校（現・東京藝術大学）開校、美術工芸科（金工・漆工）設置 |

652

## 近現代陶芸史年表

| 西暦 | 和暦 | | 事項 |
|---|---|---|---|
| 一八九〇 | 明治二三 | 六 | 明治美術会結成 |
| 一八九三 | 明治二六 | 一〇 | 帝室技芸員制度制定 |
| 一八九六 | 明治二九 | 三 | シカゴ万国博覧会で清風与平、宮川香山らの作品が美術館に展示される |
| 一八九八 | 明治三一 | 五 | 京都市陶磁器試験場設立（一九一九年、国に移管） |
| 一九〇〇 | 明治三三 | 一〇 | 岡倉天心ら、日本美術院を設立、工芸部も設置 |
| 一九〇二 | 明治三五 | 四 | パリ万国博覧会開催、日本の工芸が酷評される |
| 一九〇七 | 明治四〇 | 九 | 京都高等工芸学校（現・京都工芸繊維大学）開校 |
| 一九一〇 | 明治四三 | 一〇 | 第一回「文部省美術展覧会（文展）」開催 |
| | | 四 | 志賀直哉、武者小路実篤、柳宗悦らが雑誌『白樺』を創刊 |
| 一九一二 | 大正元 | 七 | 高村光太郎『スバル』に「緑色の太陽」を発表 |
| 一九一三 | 大正二 | 一〇 | 大正と改元 |
| 一九一四 | 大正三 | 四 | 農商務省第一回「図案及応用作品展覧会（農展）」開催（一九一八年 農商務省工芸展、一九二五年 商工省工芸展と改称） |
| | | 七 | 奥田誠一、大河内正敏ら、彩壺会を結成 |
| 一九一六 | 大正五 | 一〇 | 第一次世界大戦勃発 |
| 一九一六 | 大正五 | 三 | 二科会結成 |
| 一九一七 | 大正六 | 一 | ダダの運動起こる |
| 一九一八 | 大正七 | 六 | アポリネール「シュルレアリスム」という語を初めて使用 |
| | | 一 | 国画創作協会結成 |
| | | | 日本創作版画協会結成 |
| 一九一九 | 大正八 | 四 | 第一次世界大戦終結 |
| | | | バウハウス設立 |

| 年 | 元号 | 月 | 事項 |
|---|---|---|---|
| 一九二〇 | 大正九 | 一〇 | 第一回「帝国美術院展覧会（帝展）」開催 |
| | | 二 | 楠部彌弌、八木一艸ら、赤土結成（一九二三年頃自然消滅） |
| 一九二一 | 大正一〇 | 四 | 小合友之助ら、図案創作社結成 |
| | | 五 | 河井寛次郎、第一回「創作陶瓷展」開催 |
| 一九二二 | 大正一一 | 三 | 平和記念東京博覧会開催、美術館が開設され工芸品も陳列される |
| 一九二三 | 大正一二 | 九 | 関東大震災 |
| 一九二四 | 大正一三 | 一〇 | ブルトン、『シュルレアリスム宣言』 |
| 一九二五 | 大正一四 | 四 | パリで現代装飾美術・産業美術国際博覧会（アール・デコ展）開催 |
| | | 五 | 板谷波山ら工芸済々会結成、一一月第一回展開催 |
| 一九二六 | 大正一五 | 一二 | 柳宗悦、河井寛次郎、濱田庄司「民藝」の新語をつくる |
| | | 三 | 高村豊周、広川松五郎、山崎覚太郎ら、无型結成 |
| | | 四 | 柳宗悦、河井寛次郎、濱田庄司、富本憲吉、日本民藝美術館設立趣意書を発表 |
| | | 五 | 東京府美術館開館、記念に「聖徳太子奉讃美術展覧会」が開催され、工芸部門も設置 |
| | | 五 | 杉浦非水ら、七人社第一回「創作ポスター展」開催 |
| | | 六 | 板谷波山、香取秀真、津田信夫ら、日本工芸美術会結成、一〇月第一回展開催 |
| | | 九 | 柳宗悦「下手もの〻美」を発表 |
| | 昭和元 | 一二 | 昭和に改元 |
| | | 一二 | 『工芸時代』創刊 |
| 一九二七 | 昭和二 | 四 | 八木一艸、楠部彌弌ら、耀々会結成 |
| | | | 「国画創作協会展」に、富本憲吉の作品が特別陳列され、五月、富本憲吉を迎え工芸部を、金子九平次を迎え彫刻部を新設 |
| | | 一〇 | 第八回「帝展」に第四部美術工芸新設、第二部が創作版画出品を受理 |

近現代陶芸史年表

| 西暦 | 和暦 | 月 | 事項 |
|---|---|---|---|
| 一九二八 | 昭和三 | 一〇 | 板谷波山ら東陶会結成 |
| 一九二八 | 昭和三 | 一一 | 『陶磁』創刊 |
| 一九二八 | 昭和三 | 七 | 国画創作協会日本画部解散、他は国画会を結成、一九二九年五月、第四回「国画会展」開催 |
| 一九二九 | 昭和四 | 一一 | 商工省工芸指導所が仙台に開設（一九四〇年、東京に移設） |
| 一九二九 | 昭和四 | 四 | 京都高等工芸学校に陶磁科設置 |
| 一九三〇 | 昭和五 | 九 | 板谷波山、香取秀真が帝国美術院会員となる |
| 一九三〇 | 昭和五 | 一一 | アメリカで「日英現代工芸品展」開催、リーチ、河井寛次郎、富本憲吉らが出品 |
| 一九三一 | 昭和六 | 四 | 荒川豊蔵が桃山時代の志野の陶片を美濃で発見 |
| 一九三一 | 昭和六 | 一一 | 柳宗悦ら、『工藝』創刊 |
| 一九三二 | 昭和七 | 四 | 日本版画協会創設 |
| 一九三二 | 昭和七 | 六 | 中山文甫初個展で《無題》（フラスコ状の花瓶にチューリップを挿した作品）出品 |
| 一九三三 | 昭和八 | 五 | 『工芸ニュース』創刊 |
| 一九三三 | 昭和八 | 六 | ドイツ人建築家ブルーノ・タウト来日 |
| 一九三四 | 昭和九 | 六 | 日本民芸協会創立 |
| 一九三五 | 昭和一〇 | 一〇 | 高村豊周、山崎覚太郎ら、実在工芸美術会結成 |
| 一九三六 | 昭和一一 | 二 | 第一回「改組帝展」開催 |
| 一九三七 | 昭和一二 | 五 | 東京・駒場に日本民藝館開館 |
| 一九三七 | 昭和一二 | 一〇 | パリ万国博覧会で、河井寛次郎、石黒宗麿、加藤土師萌らが受賞 |
| 一九三八 | 昭和一三 | 八 | 第一回「文部省美術展覧会（新文展）」開催 |
| 一九三八 | 昭和一三 | 七 | 『アトリエ』八月号に勅使河原蒼風・福沢一郎対談「華道とオブジェ」の記載 |
| 一九四〇 | 昭和一五 | 一〇 | 七・七禁令（奢侈品等製造販売制限規則）公布 |
| 一九四〇 | 昭和一五 | | 「紀元二千六百年奉祝美術展」開催 |

655

| | | | |
|---|---|---|---|
| 一九四一 | 昭和一六 | 一二 | 太平洋戦争勃発 |
| 一九四二 | 昭和一七 | 二 | 川喜田半泥子、荒川豊蔵、金重陶陽、十代三輪休雪ら、からひね会結成 |
| | | 一 | 社団法人大日本工芸会創立 |
| 一九四三 | 昭和一八 | 五 | 日本美術報国会創立、会長・横山大観 |
| | | 六 | 日本美術及工芸統制協会創立 |
| 一九四五 | 昭和二〇 | 四 | 京都市立絵画専門学校が京都市立美術専門学校と改称、女子の入学を認める、洋画・彫刻・工芸科新設 |
| | | 八 | 第二次世界大戦終結 |
| | | 九 | 神戸大丸で小原豊雲と写真家・中山岩太、続いて小原と画家・井上覚造が「窓花展」開催 |
| | | 九 | 二科会再建 |
| | | 一一 | 主婦之友社で「勅使河原蒼風・小原豊雲二人展」開催 |
| | | 一二 | 小原豊雲ら、画家・井上覚造、陶芸家・宇野三吾による「三芸展」開催 |
| 一九四六 | 昭和二一 | 一 | 日本陶磁協会創立 |
| | | 三 | 文部省主催第一回「日本美術展覧会（日展）」開催、一〇月、第二回展（一九五八年新日展、一九六九年改組日展） |
| | | 三 | 二科会に工芸部・理論部新設、工芸部で勅使河原蒼風ら、華道家も会員となる |
| | | 四 | 東京美術学校が女子の入学を認める |
| | | 四 | 第二〇回「国画会展」に富本憲吉特設展示 |
| | | 六 | 『工芸ニュース』復刊 |
| | | 九 | 中島清、八木一夫、山田光ら、青年作陶家集団結成 |
| | | 一一 | 女流画家協会結成 |
| | | 一一 | 日本国憲法発布 |

656

# 近現代陶芸史年表

| 年 | 元号 | | 事項 |
|---|---|---|---|
| 一九四七 | 昭和二二 | 一 | 富本憲吉ら、新匠美術工芸会創立（一九五一年新匠会、一九七六年新匠工芸会と改称）、六月第一回展開催 |
| | | 四 | 京都市立美術専門学校の図案科を工芸科と改称 |
| 一九四八 | 昭和二三 | 一二 | 宇野三吾、清水卯一、林康夫ら、四耕会結成、翌年三月第一回展開催 |
| | | 五 | 帝国芸術院が日本芸術院と改称 |
| | | 一 | 楠部彌弌、浅見隆ら、京都工芸作家審議委員会結成 |
| 一九四九 | 昭和二四 | 七 | 日展、文部省から日本芸術院主催に移行 |
| | | 七 | 第二回四耕会陶芸展に林康夫が陶芸オブジェ《雲》を出品 |
| | | 一二 | 八木一夫ら、走泥社結成、九月第一回展開催 |
| | | 二 | 六代清水六兵衞ら、京都陶芸家クラブ結成 |
| | | 五 | 読売新聞社主催第一回「日本アンデパンダン展」開催 |
| 一九五〇 | 昭和二五 | 五 | 東京美術学校と東京音楽学校の統合により東京藝術大学となる |
| | | 六 | 小原豊雲の個展で「オブジェ」の語を使用 |
| | | 一二 | 四耕会が第五回展案内状で「オブジェ」の語を使用 |
| | | 二 | 『いけばな芸術』創刊（一九五五年八月廃刊） |
| | | 三 | 『芸術新潮』創刊 |
| | | 四 | 八木一夫作品がニューヨーク近代美術館で展示される |
| | | 五 | 京都市立美術専門学校が京都市立美術大学となり、美術学部に日本画科・西洋画科・彫刻科・工芸科を設置 |
| | | 五 | イサム・ノグチ来日 |
| | | 七 | 文化財保護法公布、八月、文化財保護委員会発足 |
| | | | 「四耕会展」にカンディンスキー、イサム・ノグチを陳列 |

| 年 | 元号 | 月 | 事項 |
|---|---|---|---|
| 一九五一 | 昭和二六 | 九 | モダンアート協会結成 |
| | | 一一 | パリ、チェルヌスキ博物館で「現代日本陶芸展」開催 |
| | | 一二 | 第三回「読売アンデパンダン展」にポロックの作品など特別陳列 |
| | | | ファエンツァ陶芸美術館で「日本現代陶芸展」開催、石黒宗麿、河井寛次郎、楠部彌弌、清水六兵衞、八木一夫、鈴木治、山田光らが出品 |
| 一九五二 | 昭和二七 | 五 | 沼田一雅ら、日本陶彫会結成 |
| | | 一〇 | 大阪と東京で「勅使河原蒼風・中山文甫、小原豊雲三巨匠展」開催、勅使河原蒼風《機関車》を出品 |
| | | 一一 | 型々工芸、木彩会、ココ工芸が生活工芸集団結成 |
| | | 一一 | 神奈川県立近代美術館開館 |
| | | 三 | 『美術批評』創刊（五年後廃刊） |
| | | 四 | 文化財保護委員会が助成の措置を講ずべき無形文化財を選定 |
| | | 五 | 工芸指導所が産業工芸試験所と改称、工業意匠課を新設 |
| | | 六 | 毎日新聞社主催第一回「日本国際美術展（東京ビエンナーレ）」開催 |
| | | 六 | 創作工芸協会結成、第一回展開催 |
| | | 七 | タピエ企画『アンフォルメルの意味するもの展』開催 |
| | | 七 | 朝日新聞社主催第一回「現代日本陶芸展」開催 |
| | | 一〇 | 富本憲吉「わが陶器造り」未定稿をガリ版刷り |
| 一九五三 | 昭和二八 | 一二 | 剣持勇、柳宗理ら日本インダストリアルデザイナー協会結成 |
| | | 一二 | 吉原治良ら、現代美術懇談会（ゲンビ）結成 |
| | | | 国立近代美術館が東京・京橋に開館 |
| | | | 朝日新聞社主催第一回「生活工芸展」開催 |

| 1954 | 昭和二九 | 6 | 『中央公論』六月号に「アヴァンギャルド挿花」「現代花」「抽象花」の語が登場 |
|---|---|---|---|
| | | 6 | 楠部彌弌ら、青陶会結成 |
| | | 7 | 『陶説』創刊 |
| | | 9 | 日本工人社結成 |
| | | 1 | 板谷波山、香取秀真が文化勲章受章 |
| | | 1 | 『芸術新潮』一月号に「日本のオブジェ」対談 |
| | | 2 | 第四回「モダンアート協会展」に生活美術部新設 |
| | | 3 | 文化財保護委員会が第一回「無形文化財日本伝統工芸展」開催 |
| | | 3 | 荒川豊蔵、石黒宗麿、加藤土師萌、加藤唐九郎、金重陶陽、黒田領治、小山冨士夫、小森松庵、佐藤進三が桃里会結成 |
| | | 5 | 毎日新聞社主催第一回「現代日本美術展」開催 |
| | | 7 | 文化財保護法一部改正、新基準による重要無形文化財の指定と保持者の認定制度が誕生 |
| | | 9 | 吉原治良らが具体美術協会結成 |
| | | 10 | 『芸術新潮』九月号に「もうじき日本の工芸界からオブジェ作家が出てくるだろう」という記述 |
| | | 11 | 熊倉順吉、東京フォルム画廊で轆轤の円筒で構成した作品を発表 |
| | | 12 | 八木一夫、宇野三吾ら、「ゲンビ展」に出品 |
| | | 12 | 八木一夫、東京フォルム画廊で個展、円筒で構成した《ザムザ氏の散歩》などを発表。翌年一月、大阪梅田画廊でも発表 |
| 1955 | 昭和三〇 | 2 | 重要無形文化財保持者第一次認定 |
| | | 4 | 日本陶磁協会賞設立、熊倉順吉、清水卯一、岡部領男が受賞 |
| | | 6 | 社団法人日本工芸会設立が許可、一〇月、第二回「日本伝統工芸展」開催 |
| | | 11 | 辻晋堂がやきものを始める |

| 年 | 元号 | 月 | 事項 |
|---|---|---|---|
| 一九五六 | 昭和三一 | 九 | 日本デザイナー・クラフトマン協会（一九七六年日本クラフトデザイン協会と改称）結成 |
| 一九五七 | 昭和三二 | 四 | 「世界・今日の美術展」でアンフォルメルが本格的に紹介される |
| | | 一一 | 日本デザイン協議会設立、グッドデザイン賞（Gマーク）の選定事業が始まる |
| 一九五八 | 昭和三三 | 六 | 第一回「東京国際版画ビエンナーレ展」開催 |
| | | 七 | 「ミラノ・トリエンナーレ国際工芸展」開催、日本初参加、河井寛次郎、近藤悠三らが受賞 |
| | | 一一 | 神奈川県立近代美術館で「近代工芸の百年展」開催 |
| 一九五九 | 昭和三四 | 一一 | 坪井明日香ら、女流陶芸結成、一九五九年一一月第一回展開催 |
| | | 三 | 社団法人日展（新日展）が発足　日展四科発足、日本工芸会と対立 |
| | | 五 | 一水会に陶芸部新設 |
| 一九六〇 | 昭和三五 | 一〇 | ブリュッセル万国博覧会で清水卯一ら受賞 |
| | | 一〇 | 国立近代美術館で「現代日本の陶芸展」開催 |
| | | 二 | アラン・カプロー、ニューヨークで「ハプニング」を実施 |
| | | 五 | ベルギーの第二回「オステンド国際陶芸展」で八木一夫がグランプリ受賞 |
| 一九六一 | 昭和三六 | 八 | 永仁の壺事件 |
| | | 九 | 東京で世界デザイン会議開催 |
| | | 六 | 国立近代美術館で「日本人の手―現代の伝統工芸展」開催 |
| 一九六二 | 昭和三七 | 八 | 第七回「日本伝統工芸展」、公募制を採用 |
| | | 一一 | 現代工芸美術家協会結成、翌年から「日本現代工芸美術展」開催 |
| 一九六三 | 昭和三八 | 四 | 第三回「プラハ国際陶芸展」で八木一夫がグランプリ受賞 |
| | | 四 | ニューヨークで「新しいリアリストたち展」開催、ポップ・アートを紹介 |
| | | | 国立近代美術館京都分館開館、「現代日本陶芸の展望展」開催 |
| | | | 東京藝術大学工芸科に陶芸講座設置、加藤土師萌が教授に、藤本能道が助教授に就任 |

660

近現代陶芸史年表

| 年 | 元号 | 月 | 事項 |
|---|---|---|---|
| 一九六四 | 昭和三九 | 九 | 第一回「朝日陶芸展」開催 |
| | | 一 | 読売アンデパンダン廃止 |
| | | 四 | 反芸術論争、ポップ・アート論争 |
| 一九六五 | 昭和四〇 | 五 | 五島美術館で「陶磁の新世代展」 |
| | | 八 | 国立近代美術館で「現代国際陶芸展」開催、「日本陶芸破れたり」の評 |
| 一九六六 | 昭和四一 | 四 | 第一回「現代日本彫刻展（宇部）」開催 |
| | | 一〇 | ニューヨークで「プライマリー・ストラクチャーズ展」開催 |
| 一九六七 | 昭和四二 | 六 | 国立近代美術館京都分館が独立、京都国立近代美術館発足 |
| 一九六八 | 昭和四三 | 二 | 東京国立近代美術館で「現代陶芸の新世代展」開催 |
| 一九六九 | 昭和四四 | 六 | 東京・北の丸公園に東京国立近代美術館開館 |
| | | 一〇 | 金重陶陽賞を藤原建が受賞 |
| | | 一一 | 第一回「改組日展」開催 |
| 一九七〇 | 昭和四五 | 三 | 『日本美術工芸』創刊 |
| | | 四 | 日本万国博覧会（大阪EXPO70）開催、大阪日本民芸館開館 |
| | | 八 | ニューヨークで「コンセプチュアル・アート、コンセプチュアル・アスペクト展」開催 |
| 一九七一 | 昭和四六 | 一〇 | 京都国立近代美術館で「現代の陶芸—ヨーロッパと日本展」開催 |
| | | 五 | 第一〇回「日本国際美術展（東京ビエンナーレ）—人間と物質—」開催 |
| | | 一〇 | 毎日新聞社主催第一回「日本陶芸展」開催（以後隔年開催） |
| 一九七三 | 昭和四八 | 四 | 京都国立近代美術館で「現代の陶芸—アメリカ・カナダ・メキシコと日本展」開催 |
| | | 八 | 中日新聞主催第一回「中日国際陶芸展」開催 |
| | | | 京都国立近代美術館で「現代工芸の鳥瞰展」開催 |

| | | | |
|---|---|---|---|
| 一九七七 | 昭和五二 | 一一 | 東京国立近代美術館工芸館開館、「現代日本工芸の秀作展」開催 |
| 一九七八 | 昭和五三 | 六 | 日本新工芸家連盟結成、翌年六月から第一回「新工芸展」開催 |
| 一九七九 | 昭和五四 | 九 | 京都で世界クラフト会議開催 |
| 一九八〇 | 昭和五五 | 一〇 | 東京国立近代美術館で「近代日本の色絵磁器展」開催 |
| 一九八〇 | 昭和五五 | 一〇 | 大津・西武ホールで「CLAY WORK やきものから造形へ展」開催 |
| 一九八二 | 昭和五七 | 一 | 京都国際会館で国際陶芸アカデミー総会開催 |
| 一九八二 | 昭和五七 | 二 | サントリー美術館で「現代陶芸・伝統と前衛展」開催 |
| 一九八三 | 昭和五八 | 四 | 山口県立美術館で「現代陶芸―いま、土と火で何が可能か」開催 |
| 一九八四 | 昭和五九 | 八 | 東京国立近代美術館で「伝統工芸30年の歩み展」開催 |
| 一九八四 | 昭和五九 | 一〇 | 福井県立美術館で「現代日本の工芸―その歩みと展開」開催 |
| 一九八五 | 昭和六〇 | 六 | 山口県立美術館で「現代の陶芸Ⅱ いま、大きなやきものになにが見えるか」開催 |
| 一九八五 | 昭和六〇 | 九 | 呉市立美術館で「現代のやきもの展」開催 |
| 一九八六 | 昭和六一 | 九 | 茨城県立陶沼で「'85涸沼・土の光景展」開催 |
| 一九八六 | 昭和六一 | 一一 | 石川県立美術館で「人間国宝 匠の技・重要無形文化財の人々」開催 |
| 一九八六 | 昭和六一 | 一二 | 富山県立近代美術館で「現代日本美術の展望―生活造形展」開催 |
| 一九八七 | 昭和六二 | 一一 | パリのポンピドゥー・センターで「前衛芸術の日本1910-1970展」開催 |
| 一九八七 | 昭和六二 | 二 | 岐阜県美術館で「今日の造形・土と炎展」開催 |
| 一九八七 | 昭和六二 | 一〇 | 東京国立近代美術館で「1960年代の工芸―昂揚する新しい造形」開催 |
| 一九八八 | 昭和六三 | 四 | 呉市立美術館で「日本陶芸近代の巨匠たち1920-1940を中心として」開催 |
| 一九八八 | 昭和六三 | 五 | 愛知県陶磁資料館で「現代陶芸名品展」開催 |
| 一九八九 | 平成元 | 一 | 福井県立美術館で「近代日本の陶芸展」開催 |
| 一九八九 | 平成元 | 一 | 平成に改元 |

近現代陶芸史年表

| 年 | 元号 | 月 | 事項 |
|---|---|---|---|
| 一九九〇 | 平成二 | 七 | 神奈川県民ギャラリーで「今日のクレイワーク展」開催 |
| | | 一〇 | 鳥取県立博物館で「現代美術の創造者たち—昭和20年代の京都・大阪・神戸」開催 |
| | | | ベルギー、モンス博物館で「ユーロパリア89 ジャパン現代陶芸展」開催、翌年2月愛知県陶磁資料館で帰国展「昭和の陶芸・伝統と革新」開催 |
| | | 五 | 日本橋髙島屋で「陶芸の現在—京都から」開催 |
| | | 六 | 滋賀県立陶芸の森で開館記念展、「現代陶芸と原始土器・土の発見」開催 |
| | | 七 | 栃木県立美術館で「土の造形展」開催 |
| 一九九一 | 平成三 | 一〇 | 和歌山県立近代美術館で「現代の陶芸 1980-1990 関西の作家を中心として」開催 |
| | | 一〇 | 東京都美術館で「現代の土展」開催 |
| | | 四 | 信楽で「世界陶芸祭」開催 |
| 一九九二 | 平成四 | 一〇 | 千葉県立美術館で「近代陶芸のモダニズム」開催 |
| | | 一〇 | 岡山天満屋で「91 焼き締め陶公募展」開催 |
| | | 一一 | 京都市美術館で「発動する現代の工芸 1945-1970・京都」開催 |
| 一九九三 | 平成五 | 七 | 姫路市立美術館で「現代陶芸の系譜」開催 |
| 一九九四 | 平成六 | 九 | 愛知県陶磁資料館で「現代の陶芸 1950-1990」開催 |
| 一九九五 | 平成七 | 四 | 愛知県美術館で「国際現代陶芸展」開催 |
| 一九九六 | 平成八 | 九 | 目黒区美術館ほかで「戦後文化の軌跡 1945-1995展」開催 |
| 二〇〇〇 | 平成一二 | 一 | 東京国立近代美術館工芸館で「磁器の表現 1990年代の展開」開催 |
| | | 四 | 佐賀県立美術館で「納富介次郎と四つの工芸・工業学校」開催 |
| | | 四 | 愛知県陶磁資料館で開館記念「万国博覧会と近代陶芸の黎明」開催 |
| 二〇〇一 | 平成一三 | 四 | 茨城県陶芸美術館で記念「人間国宝展」、「茨城陶芸の現在」開催 |
| | | 四 | 茨城県陶芸美術館で「現代陶芸の精鋭—21世紀を開くやきものの手法とかたち」開催 |

| 年 | 和暦 | 月 | 事項 |
|---|---|---|---|
| 二〇〇二 | 平成一四 | 一〇 | 茨城県陶芸美術館で「板谷波山と近代の陶芸」開催 |
|  |  | 三 | マレーシア、ペトロナス・ギャラリーで「素材と造形思考 現代日本工芸展」開催 |
| 二〇〇三 | 平成一五 | 一〇 | 岐阜県現代陶芸美術館で開館記念展Ⅰ「現代陶芸の100年展」開催 |
|  |  | 四 | 茨城県陶芸美術館で「現代陶芸の華—西日本の作家を中心に」開催 |
| 二〇〇四 | 平成一六 | 一 | 茨城県陶芸美術館で「青磁・白磁の世界」開催 |
|  |  | 五 | 朝日新聞社主催で「日本伝統工芸展50年記念展 わざの美」開催 |
|  |  | 一〇 | 東京藝術大学大学美術館で「工芸の世紀」開催 |
|  |  | 四 | 愛知県陶磁資料館で「ゴットフリート・ワグネルと万国博覧会」開催 |
|  |  | 四 | 茨城県陶芸美術館で「備前焼の魅力—伝統と創造」開催 |
|  |  | 七 | 東京国立近代美術館で「世紀の祭典 万国博覧会の美術」開催 |
|  |  | 九 | 京都国立近代美術館で「没後二十五年 八木一夫展」開催 |
| 二〇〇五 | 平成一七 | 一二 | 瀬戸市美術館で「瀬戸陶芸の精華展」開催 |
|  |  | 一二 | 東洋陶磁学会が初めて近・現代陶芸をテーマに第三二回大会を開催 |
|  |  | 四 | 茨城県陶芸美術館で「柳宗悦の民藝と巨匠たち展」開催 |
|  |  | 一 | 第一回「菊池ビエンナーレ」開催 |
| 二〇〇六 | 平成一八 | 五 | 茨城県陶芸美術館で「日本陶芸100年の精華」開催 |
|  |  | 七 | 京都国立近代美術館で「20世紀陶芸界の鬼才 加守田章二展」開催 |
|  |  | 七 | 第一回「パラミタ陶芸大賞展」開催 |
| 二〇〇七 | 平成一九 | 八 | 東京国立近代美術館工芸館で「萩焼の造形美 人間国宝 三輪壽雪の世界」開催 |
|  |  | 三 | 京都国立近代美術館で「生誕120年 富本憲吉展」開催 |
| 二〇〇八 | 平成二〇 | 七 | 東京国立近代美術館工芸館で「岡部嶺男展—青磁を極める」開催 |
|  |  |  | 茨城県つくば美術館で「魅惑の像—具象的なるかたち」開催 |

| 西暦 | 和暦 | 月 | 事項 |
|---|---|---|---|
| 二〇〇九 | 平成二一 | 一 | パラミタミュージアムで「21世紀を担う女性陶芸家たち」開催 |
| 二〇一〇 | 平成二二 | 十 | 茨城県つくば美術館で「笹井史恵×田嶋悦子 イン・ザ・フラワー・ガーデン」開催 |
| 二〇一〇 | 平成二二 | 一〇 | 愛知県陶磁美術館で「明治の人間国宝―帝室技芸員の技と美 清風與平・宮川香山から板谷波山まで」開催 |
| 二〇一一 | 平成二三 | 一一 | 鳥取県立博物館で「生誕100年 彫刻家 辻晋堂展」開催 |
| 二〇一二 | 平成二四 | 一二 | 兵庫陶芸美術館で「荒木高子展―心の深淵に迫る―」開催 |
| 二〇一三 | 平成二五 | 五 | はつかいち美術ギャラリーで「明治・大正時代の日本陶磁―産業と工芸美術」開催 |
| 二〇一三 | 平成二五 | 一 | 愛知県陶磁美術館で「陶家の蒐集と制作Ⅰ 清水六兵衞家 京の華やぎ」開催 |
| 二〇一四 | 平成二六 | 五 | 一水会から陶芸部が独立し、日本陶芸美術協会設立、第一回「陶美展」開催 |
| 二〇一四 | 平成二六 | 六 | 経済産業省『ものづくり白書』に3Dプリンターの可能性が紹介される |
| 二〇一四 | 平成二六 | 一〇 | 茨城県陶芸美術館で「没後50年 板谷波山展」開催 |
| 二〇一四 | 平成二六 | 四 | 愛知県陶磁美術館で「モダニズムと民藝 北欧のやきもの：1950s-1970s デンマーク、スウェーデン、ノルウェー、フィンランド」開催 |
| 二〇一五 | 平成二七 | 四 | 三井記念美術館で「超絶技巧！明治工芸の粋」開催 |
| 二〇一五 | 平成二七 | 十 | 滋賀県立近代美術館で「現代陶芸 笹山忠保展―反骨と才気の成せる造形―」開催 |
| 二〇一五 | 平成二七 | 八 | 京都国立近代美術館で「改組 新 第一回日展」開催 |
| 二〇一五 | 平成二七 | 九 | 滋賀県立陶芸の森で国際陶芸シンポジウム開催 |

※外舘和子「近現代陶芸史年表」『日本陶芸100年の精華』茨城県陶芸美術館、二〇〇六年に加筆

# 初出一覧

## 第一部 日本陶芸史にみる近代性の獲得

書き下ろし

## 第二部 日本やきもの史各論

「日本やきもの史──縄文から平成まで」は書き下ろし

「初代宮川香山の陶業──日本美術の歴史の中で──」『眞葛焼 宮川香山──田邊哲人コレクション』図録、はつかいち美術ギャラリー、二〇〇九年三月

「富本憲吉のメッセージ──瀬戸で発見された画帖から──」『陶説』六四一、日本陶磁協会、二〇〇六年八月

「タイトルの近代性──バーナード・リーチの作品をめぐって」『茨城県近代美術館だより』七八、二〇〇七年一二月

「八木一夫《ザムザ氏の散歩》──誕生の背景とその造形性」は書き下ろし

平成二十一年度講演会「伝統工芸とは何か──素材や技術に根ざした表現の可能性」は書き下ろし

「活動を休止した現代陶芸の登竜門 朝日陶芸展──その歴史的役割と意義」『月刊美術』四〇七、サン・アート、二〇〇九年八月

「近現代陶芸史と女流陶芸」『2006 女流陶芸』図録、二〇〇七年三月

「備前焼の歴史と現代性」『備前焼の魅力──伝統と創造』図録、茨城県陶芸美術館、二〇〇四年四月

「笠間焼とその歴史」別冊炎芸術『笠間の陶芸家たち 96人の作家と8つの窯元』阿部出版、二〇一四年一一月

「練上表現の現在」『炎芸術』一二〇、阿部出版、二〇一三年一一月

「染付の魅力──歴史と現在」『炎芸術』一一六、阿部出版、二〇一三年一一月

「コンテンポラリージャパニーズ・クラフトはなぜ今、かくも世界から注目されるのか?」『月刊美術』四八六、サン・アート、二〇一六年二月

「人形的具象性の造形──人形・彫刻・工芸を跨ぐ像のかたち」『魅惑の像 具象的なるかたち』図録、茨城県つくば美術館、二〇〇八年七月

初出一覧

## 第三部　作家論・作品論・展評

「新しい伝統をつくりあげた陶芸家　第八回／板谷波山」『陶工房』三八、誠文堂新光社、二〇〇五年九月
「新しい伝統をつくりあげた陶芸家　第一〇回／川喜田半泥子」『陶工房』四〇、誠文堂新光社、二〇〇六年三月
「新しい伝統をつくりあげた陶芸家　第一一回／富本憲吉」『陶工房』四一、誠文堂新光社、二〇〇六年六月
「新しい伝統をつくりあげた陶芸家　第九回／石黒宗麿」『陶工房』二九、誠文堂新光社、二〇〇五年十二月
「新しい伝統をつくりあげた陶芸家　第六回／濱田庄司」『陶工房』二六、誠文堂新光社、二〇〇五年三月
「新しい伝統をつくりあげた陶芸家　第一三回／加藤唐九郎」『陶工房』四三、誠文堂新光社、二〇〇六年十二月
「金重陶陽の近代性―現代備前のパイオニアとしての陶芸―」「備前焼中興の祖 人間国宝 金重陶陽展」図録、はつかいち美術ギャラリー、二〇〇五年四月
「生誕100年　彫刻家辻晋堂展」『朝日新聞』、二〇一二年三月二日
「新しい伝統をつくりあげた陶芸家　第四回／三輪壽雪」『陶工房』二四、誠文堂新光社、二〇〇四年九月
「現代萬古焼の異才―山田東華の陶芸」「生誕100年 山田東華展」リーフレット、ギャラリー目黒陶芸館、二〇一一年七月
「陶芸家・城戸夏男の歩み」「茨城の陶芸 城戸夏男展」図録、茨城県陶芸美術館、二〇〇一年十月
「新しい伝統をつくりあげた陶芸家　第七回／八木一夫」『陶工房』二七、誠文堂新光社、二〇〇五年六月
「新しい伝統をつくりあげた陶芸家　第一四回／岡部嶺男」『陶工房』四四、誠文堂新光社、二〇〇七年三月
「新しい伝統をつくりあげた陶芸家　第一九回／島岡達三」『陶工房』四九、誠文堂新光社、二〇〇八年六月
「新しい伝統をつくりあげた陶芸家　第一七回／鈴木治」『陶工房』四七、誠文堂新光社、二〇〇七年十二月
「青木龍山の陶芸―創造性の探求としての黒―」『炎芸術』八七、阿部出版、二〇〇六年八月
「速水史朗論」「現代陶芸の華―西日本の作家を中心に―」図録、奥城県陶芸美術館、二〇〇三年一月
「森正洋論」『炎芸術』一一六、阿部出版、二〇一三年十一月
「前人未到の練上　松井康成の世界に見る"技術から表現へ"」図録、二〇〇三年一月
「新陶芸時代　一五／林康夫」『陶工房』六六、誠文堂新光社、二〇一二年八月
「少年の如きまなざし―今井政之」『新美術新聞』、美術年鑑社、二〇一五年九月二二日
「A View from Japan of the Ceramic Artist Kosho Ito」「Kosho Ito 'virus'」図録、英国国立テート・セント・アイヴス、二〇〇二年七月を和訳

「新しい伝統をつくりあげた陶芸家 第一五回/坪井明日香」『陶工房』四五、誠文堂新光社、二〇〇七年六月

「現代陶芸史における加守田章二と竹内彰」「加守田章二と竹内彰 大甕陶苑からの出発」図録、日立市郷土博物館、二〇〇六年三月

「大地の息吹をかたちにする―塚本竜玄の陶芸」『北の大地に生きた塚本竜玄の形 陶芸作品集』美流渡アートパーク・玄窯記念館、二〇一三年一二月

「流旅転生 鈴木藏の志野」朝日新聞、二〇一〇年一二月八日

「森野泰明論」「現代陶芸の華―西日本の作家を中心に―」図録、茨城県陶芸美術館、二〇〇三年一月

「新陶芸時代 七/柳原睦夫」『陶工房』五八、誠文堂新光社、二〇一〇年九月

「備前陶芸史の王道をゆく造形の革新者 伊勢﨑淳のプリミティヴィズムとモダニティ」『大地の聲を聴く 伊勢﨑淳・陶展』図録、日本橋三越本店、二〇一二年二月

「新しい伝統をつくりあげた陶芸家 第一六回/原清」『陶工房』四六、誠文堂新光社、二〇〇七年九月

「鯉江良二」「現代陶芸の精鋭―21世紀を開くやきものの手法とかたち―」図録、茨城県陶芸美術館、二〇〇一年四月

「新陶芸時代 九/神谷紀雄」『陶工房』六〇、誠文堂新光社、二〇一一年三月

「三輪龍作論」「現代陶芸の華―西日本の作家を中心に―」図録、茨城県陶芸美術館、二〇〇三年一月

「練上のダイナミズム 梶谷胖の陶芸」「梶谷胖作陶展」図録、日本橋髙島屋、二〇〇五年五月

「中島宏論」「現代陶芸の華―西日本の作家を中心に―」図録、茨城県陶芸美術館、二〇〇三年一月

「金重晃介論」「現代陶芸の華―西日本の作家を中心に―」図録、茨城県陶芸美術館、二〇〇三年一月

「小松誠展」二〇一五年新たな門出―」『陶説』七四五、日本陶磁協会、二〇一五年四月

「新陶芸時代 五/平川鐵雄」『陶工房』五六、誠文堂新光社、二〇一〇年三月

「栗木達介」「現代陶芸の精鋭―21世紀を開くやきものの手法とかたち―」図録、茨城県陶芸美術館、二〇〇一年四月

「新しい伝統をつくりあげた陶芸家 第二一回/栄木正敏」『陶工房』五一、誠文堂新光社、二〇〇八年一二月

「和太守卑良」「現代陶芸の精鋭―21世紀を開くやきものの手法とかたち―」図録、茨城県陶芸美術館、二〇〇一年四月

「小林征児」「小林征児 もうひとつの仕事 駄駄男―」図録、茨城県つくば美術館、二〇〇九年四月

「新陶芸時代 三/中村卓夫」『陶工房』五四、誠文堂新光社、二〇〇九年九月

「新陶芸時代 一一/岡田裕」『陶工房』六二、誠文堂新光社、二〇一一年九月

668

初出一覧

「小川待子」「現代陶芸の精鋭——21世紀を開くやきものの手法とかたち——」図録、茨城県陶芸美術館、二〇〇一年四月

「吉川正道論」「現代陶芸の華——西日本の作家を中心に——」図録、茨城県陶芸美術館、二〇〇三年一月

「井上俊一論」「現代陶芸の華——西日本の作家を中心に——」図録、茨城県陶芸美術館、二〇〇三年一月

「現代陶芸の地平から／息のむフォルムの緊張感　国際的に活躍、深見陶治の《景II》」時事通信社、二〇一一年七月七日

「板橋廣美の磁器表現　間接的手わざによる白きイメージの連鎖」「板橋廣美展」リーフレット、ギャラリー目黒陶芸館、二〇〇七年六月

「新陶芸時代　一／前田正博」「陶工房」五二、誠文堂新光社、二〇〇九年三月

「杉浦康益」「現代陶芸の精鋭——21世紀を開くやきものの手法とかたち——」図録、茨城県陶芸美術館、二〇〇一年四月

「新陶芸時代　一八／寺本守」「陶工房」六九、誠文堂新光社、二〇一三年六月

「吉左衛門X」展、朝日新聞、二〇一〇年一〇月一三日

「生活観的機能主義のかたち——猪飼護の土瓶と急須」『猪飼護展』リーフレット、ギャラリー目黒陶芸館、二〇一二年一二月

「新陶芸時代　一二／隠崎隆一」「陶工房」六三、誠文堂新光社、二〇一一年一二月

「新陶芸時代　一三／中尾恭純」「陶工房」六四、誠文堂新光社、二〇一二年三月

「中島晴美作品にみる現代陶芸の構造と国際性」『中島晴美展——苦悶する形態への軌跡——』パンフレット、ギャラリー目黒陶芸館、二〇〇二年九月

「新陶芸時代　四／奈良千秋」「陶工房」五五、誠文堂新光社、二〇〇九年一二月

「今井兵衛論」「現代陶芸の華——西日本の作家を中心に——」図録、茨城県陶芸美術館、二〇〇三年一月

「現代陶芸の地平から／揺るぎないシンプルな形　手びねりで積み上げる橋本昌彦《塩釉長方扁壺》」時事通信社、二〇一一年九月一日

「無重力の幻想空間を構築する——松本ヒデオの新作」『松本ヒデオ展』リーフレット、ギャラリー目黒陶芸館、二〇〇三年一月

「川口淳論」「現代陶芸の華——西日本の作家を中心に——」図録、茨城県陶芸美術館、二〇〇三年一月

「新陶芸時代　一三／中尾恭純」「陶工房」図録、茨城県陶芸美術館、二〇〇三年一月

「新陶芸時代　六／佐藤剛」「陶工房」五七、誠文堂新光社、二〇一〇年六月

「土に"斬り込む"——三輪和彦の新作」『三輪和彦の陶芸』『伊藤正展』リーフレット、日本橋三越本店、二〇〇三年九月

「内なるかたちを掘り起こす——伊藤正の陶芸」『伊藤正展』リーフレット、ギャラリー目黒陶芸館、二〇〇四年七月

「現代陶芸の地平から／人為を超えた自然のすごみ　秋山陽《Heterophony1》」時事通信社、二〇一一年一〇月六日

「兼田昌尚論」「現代陶芸の華——西日本の作家を中心に——」図録、茨城県陶芸美術館、二〇〇三年一月

669

「浮かび上がる形象　久保田厚子の空間表現」『炎芸術』一一四、阿部出版、二〇一三年五月

「滝口和男論」『現代陶芸の華──西日本の作家を中心に──』図録、茨城県陶芸美術館、二〇〇三年一月

「長江重和」『現代陶芸の精鋭──21世紀を開くやきものの手法とかたち──』図録、茨城県陶芸美術館、二〇一一年四月

「八代清水六兵衞」『現代陶芸の精鋭──21世紀を開くやきものの手法とかたち──』図録、茨城県陶芸美術館、二〇一一年四月

「Akihiro MAETA」国際交流基金主催『現代陶芸の精鋭──21世紀を開くやきものの手法とかたち──』図録、マレーシア・ペトロナスギャラリー、インドネシア・ナショナルギャラリー、二〇一二年を和訳

「八木明の陶芸──飽くなき磁土の探求の中で──」『八木明展』リーフレット、ギャラリー目黒陶芸館、二〇〇五年一〇月

「歴史に斬り込む　『彩刻磁』にみる第5プロセスの採用」（石橋裕史）『炎芸術』一〇七、阿部出版、二〇一一年八月

「陶芸最前線　六／生の軌跡──井上雅之の陶」『陶工房』七五、誠文堂新光社、二〇一四年一二月

「工芸的な奥行、うつわという立体──神農巌の白磁」『炎芸術』一〇三、阿部出版、二〇一〇年五月

「陶芸最前線　三／近未来的空間の発見　重松あゆみ」『陶工房』七二、誠文堂新光社、二〇一四年三月

「第5プロセスの陶芸──存在のリアリティをめぐる長谷川直人作品の無我と自我」『長谷川直人展』リーフレット、ギャラリー目黒陶芸館、二〇〇七年九月

「新陶芸時代　一七／田嶋悦子」『陶工房』六八、誠文堂新光社、二〇一三年三月

「原初的なるものを求めて──西澤伊智朗の陶芸」『カンブリアのカンブリアたる理由　西澤伊智朗陶展』チラシ、茨城県つくば美術館、二〇一〇年八月

「福島善三論」『現代陶芸の華──西日本の作家を中心に──』図録、茨城県陶芸美術館、二〇〇三年一月

「酒井博司の陶芸　挑戦する志野、あるいは表現力としての長石釉──」『土から陶へ』の造形展－Part Ⅰ：美濃」図録、ギャラリー目黒陶芸館　他、二〇〇四年五月

「現代陶芸の地平から／生き物の気配　素材から形見いだす──中井川由季《波打って開く》」時事通信社、二〇一一年九月八日

「陶芸最前線四／滲みによる情感と金のエキゾティシズム　吉田幸央」『陶工房』七三、誠文堂新光社、二〇一四年六月

「視覚を解放し、料理とセッションする──百田輝の器」『炎芸術』一一七、阿部出版、二〇一四年二月

「新陶芸時代　八／十四代今泉今右衛門」『陶工房』五九、誠文堂新光社、二〇一〇年一二月

「陶芸最前線　一一／土に掴み取らせる形」山本健史

「齋藤敏寿　『現代陶芸の精鋭──21世紀を開くやきものの手法とかたち』図録、茨城県陶芸美術館、二〇一六年三月

「生命と自然のあいだに──島剛の陶」『島剛の陶──生命と自然のあいだに──1997〜2003 屋久島体験、前と後 2004〜2012』図録、アカデミア・プ

初出一覧

ラトニカ、二〇一三年二月

徳丸鏡子の陶芸―突き抜けるエネルギーのゆくえ、あるいは新たな生成の始まり―」『徳丸鏡子展』リーフレット、ギャラリー目黒陶芸館、二〇〇五年一〇月

極限で成立する陶―泉田之也の空間思考―」『炎芸術』一一九、阿部出版、二〇一四年八月

襲名記念 十五代酒井田柿右衛門展」『炎芸術』一一八、阿部出版、二〇一四年五月

日野田 崇論」「現代陶芸の華―西日本の作家を中心に―」図録、茨城県陶芸美術館、二〇一四年一月

藤田匠平―陶芸という造形の飽くなき探求者―」『藤田匠平展』リーフレット、ギャラリー目黒陶芸館、二〇〇三年九月

内田鋼一の陶芸―手の論理と視る力―」『内田鋼一展』リーフレット、ギャラリー目黒陶芸館、二〇〇三年六月

森野彰人論「現代陶芸の華―西日本の作家を中心に―」図録、茨城県陶芸美術館、二〇〇三年一月

「感動」を造形化する―河合匡代の具象的なる陶芸」『河合匡代展』リーフレット、ギャラリー目黒陶芸館、二〇〇八年九月

稲崎栄利子の触覚的バイオモルフィズム」『炎芸術』一〇九、阿部出版、二〇一二年二月

富田美樹子論」「現代陶芸の華―西日本の作家を中心に―」図録、茨城県陶芸美術館、二〇〇三年一月

現代陶芸の地平から―みなぎる原始の力 伊勢崎晃一朗《ゴトランドの詩―ゴンドワナ》時事通信社、二〇一一年一一月三日

匂いたつ色香のかたち―川端健太郎の磁器の現在」『川端健太郎展』リーフレット、ギャラリー目黒陶芸館、二〇〇六年一〇月

西田潤の陶芸―生成する『自然』獲得への壮絶なる挑戦―」『西田潤展』リーフレット、ギャラリー目黒陶芸館、二〇〇四年一一月

強靭なるモノクロームのかたち―今泉毅の陶芸―」『今泉毅 陶展』パンフレット、桜華書林、二〇〇九年九月

現代陶芸の地平から/木訥、ヒューマンな造形 五味謙二《彩+器》時事通信社、二〇一一年一〇月二〇日

命の輝きを謳う―丹羽シゲユキの"女性的"なる形象の美」『炎芸術』一二二、阿部出版、二〇一五年五月

神か、あるいは魑魅魍魎か―津守愛香の人形的具象性の陶」『津守愛香展』リーフレット、ギャラリー目黒陶芸館、二〇一四年四月

陶芸最前線10/真珠の輝き 中田博士」『陶工房』七九、誠文堂新光社、二〇一五年一二月

陶芸最前線8/躍動するうつわ 竹村友里」『陶工房』七七、誠文堂新光社、二〇一五年六月

陶芸最前線1/翻る動態のフォルム 藤笠砂都子」『陶工房』七〇、誠文堂新光社、二〇一三年九月

**外舘和子　TODATE Kazuko**

東京都生まれ。茨城県近代美術館・茨城県陶芸美術館・茨城県つくば美術館主任学芸員を経て、工芸評論家、工芸史家、多摩美術大学教授。「戦後陶芸史におけるオブジェと八木一夫」で菊池美術財団論文賞（最高賞）、2014 台湾国際陶芸ビエンナーレで世界のキュレーターベスト8に選出される。国際陶芸アカデミー会員。

[主要著書]
『Fired Earth, Woven Bamboo: Contemporary Japanese Ceramics and Bamboo Art』（米ボストン美術館、2013年）、『バーナード・リーチ再考』（共訳書、思文閣出版、2007年）、『中村勝馬と東京友禅の系譜－個人作家による実材表現としての染織の成立と展開』（染織と生活社、2007年）

# 日本近現代陶芸史

2016年5月30日　初版第1刷発行
2019年3月20日　初版第3刷発行

著者　　外舘和子
発行人　阿部秀一
発行所　**阿部出版株式会社**
　　　　〒153-0051
　　　　東京都目黒区上目黒4-30-12
　　　　TEL：03-3715-2036
　　　　FAX：03-3719-2331
　　　　http://www.abepublishing.co.jp
印刷・製本　**アベイズム株式会社**

© 外舘和子　TODATE Kazuko　2016
Printed in Japan　禁無断転載・複製
ISBN978-4-87242-440-9　C3072